全文放大精缮本

颜真卿多宝塔碑

墨点字帖 编

河南美术出版社
·郑州·

图书在版编目（CIP）数据

颜真卿多宝塔碑 / 墨点字帖编 . —郑州 ：河南美
术出版社，2021.1（2022.8 重印）
（全文放大精缮本）
ISBN 978-7-5401-5000-6

Ⅰ．①颜… Ⅱ．①墨… Ⅲ．①楷书－书法 Ⅳ．
① J292.113.3

中国版本图书馆 CIP 数据核字（2019）第 288427 号

责任编辑：张　浩
责任校对：谭玉先

策划编辑：🔲墨点字帖
封面设计：🔲墨点字帖

全文放大精缮本
颜真卿多宝塔碑　　　　　　© 墨点字帖　编写
出版发行：河南美术出版社
地　　址：郑州市祥盛街 27 号
邮　　编：450002
电　　话：（0371）65727637
印　　刷：武汉精一佳印刷有限公司
开　　本：889mm×1000mm　　1/8
印　　张：35.5
版　　次：2021 年 1 月第 1 版
印　　次：2022 年 8 月第 2 次印刷
定　　价：89.00 元

出　版　说　明

众所周知，学习书法必须从古代的优秀碑帖中汲取营养。然而，留存至今的古代碑帖在经过漫长岁月的风雨侵蚀后，很多字迹都漫漶不清。这样固然增添了一种苍茫的美感，然而对于初学者来说，则会带来不便临摹、难以认读的困难。

针对这一问题，"墨点字帖"倾力打造了这套"全文放大精缮本"丛书。本套丛书在编写时参考了各种权威拓本、原石或原帖的影印本，对碑帖中的模糊之处反复揣摩与推敲，并运用相应的软件技术精心修缮，力求使原碑帖中各个点画清晰可辨，同时又贴合原作风貌，以求最大限度地方便读者的临摹。

本套丛书的内容主要分为以下五大板块：

第一，书家及碑帖的介绍。梳理书家毕生书法艺术的发展脉络及成就，并对该碑帖的整体风格及影响进行概述，同时附有原碑帖整体或局部欣赏。

第二，碑帖临习技法讲解。从笔画、部首和结构三个方面对临摹技法进行图解阐述。此部分还邀请多位资深书法教师录制了书写演示视频，扫描二维码即可观看学习。

第三，碑帖的全文单字放大图片。囊括该碑帖的全部文字，在精心修缮处理的基础上逐字放大展示。

第四，临创指南。针对读者在创作时所面临的具体问题，从基本常识、作品形式、作品构成三个方面进行讲解。另外还提供了集字作品作为示范，以供读者学习与借鉴。

第五，碑帖原文与译文。译文采用逐段对照的方式进行翻译，能让读者更好地领略碑帖的文化内涵。

对于原碑帖的修缮很难尽善尽美，如发现书中有不当之处，欢迎读者朋友们扫描封底二维码与我们联系，提出意见和建议。希望本套丛书能够对大家的书法学习有所助益，能让更多人体验到中国书法之美。

目　录

颜真卿书法及《多宝塔碑》概述 …………………………………………………………… 1

《多宝塔碑》基本技法 …………………………………………………………… 3

《多宝塔碑》全文放大图 …………………………………………………………… 14

临创指南 …………………………………………………………… 267

《多宝塔碑》原文与译文 …………………………………………………………… 275

颜真卿书法及《多宝塔碑》概述

颜真卿（709—785），字清臣，京兆万年（今陕西省西安市）人，祖籍琅邪临沂（今山东省临沂市），唐代名臣、书法家。颜真卿曾任平原太守，官至太子太师，封鲁郡开国公，世称"颜平原""颜鲁公"。在安史之乱时，颜真卿率领军民抗击叛军，为平定叛乱作出了巨大贡献。783 年，颜真卿奉命前往许州对李希烈部进行宣慰，不幸被叛将李希烈杀害。叛乱平定后，颜真卿的灵柩才得以回到长安，德宗为此哀痛至极并废朝八日以表哀思，赐谥号"文忠"，对其子嗣加以优待。正如其为人一样，颜真卿的书法也具有正大气象，浑厚雄健，被后世称为"颜体"。

根据颜真卿的学书经历以及书法风格流变的状况，可以将其书法艺术的发展大体分为三个时期：早期、中期、晚期。早期指的是颜氏 45 岁之前。在早期的学书过程中，可以看到颜氏楷书风格主要是对初唐的欧阳询、虞世南、褚遂良几家进行取法，尤其在欧阳询风格的继承上用功较深，在行草上则主要以王羲之、王献之为前规。颜真卿现存最早的一件作品，为其 33 岁时所书的《王琳墓志》，其中有明显的师法欧阳询、虞世南的痕迹，而其后的《郭虚己墓志》与《多宝塔碑》在笔画结构上已不再受限于初唐几家，体现出转益多师的特点。中期为 45 岁到 58 岁期间。在这一时期，颜真卿遍游我国的中原大地，饱览了大量的北朝民间碑刻作品，这对他的书法有了更多的启示，其楷书逐渐向明显的个人风格蜕变，尚肥、尚厚，用笔深藏锋颖，横竖对比鲜明，结字外拓，中宫宽绰，在整体章法上更趋磅礴。其书法发展的晚期是在 58 岁以后。这一阶段的代表作之一是《麻姑仙坛记》，从中可以看到颜氏高度个人化的艺术风格，其结字宽衣博带，"疏可走马，密不透风"，再不见初唐诸家的痕迹。晚年所作《颜氏家庙碑》及《自书告身帖》，其书风已入人书俱老之境，从心所欲而不逾矩。

《多宝塔碑》全称《大唐西京千福寺多宝佛塔感应碑文》，立于唐天宝十一年（752），岑勋撰文，徐浩题写碑额，颜真卿书丹，史华刻石。碑文记载了楚金禅师主持修建多宝塔的起因和经过。碑高 285 厘米，宽 102 厘米。碑阳为楷书，共 34 行，满行 66 字。碑石现收藏于西安碑林。

《多宝塔碑》为颜真卿 44 岁时所书，是颜真卿传世作品中创作时间较早的一件。此碑用笔精严，结体匀稳，秀丽刚健，平正端庄，已经开始显现出颜体宽博厚重的基本风貌，是学习楷书的上佳范本。《多宝塔碑》中的字，转折顿挫较为明显，长横末端装饰性的顿笔非常明显，这些在《王琳墓志》与欧、虞、褚三家中是没有的。《多宝塔碑》的字形态偏方，与隋碑中的《苏孝慈墓志》《贺若谊碑》等有一定程度的相似之处，这一书风也明显是承续北朝到初唐一路沿袭下来的书法风格。这也说明颜真卿在创作《多宝塔碑》时已经有了明显的上溯北朝书风的痕迹，颜体厚重、雄健的艺术特点也初露端倪。在《多宝塔碑》中，字的中宫开始收紧，用笔以露锋处理较多，加强了提按变化，横竖开始出现较为明显的粗细变化，使得整体字形在趋于方正之余，更夺人眼目。在转折处由早期的圆转向方折过渡，章法上采用"小促令大，大蹙令小"的结体方法，使每个字尽量均匀地占据界格，重心平稳。本书全文单字选自北宋精拓本，并经过精心修缮，用笔细节大多清晰可见，对于书法学习者的临摹大有裨益。

南陽岑勛撰

朝議郎判尚書武部員外郎琅邪顏真卿書

朝散大夫檢校尚書都官郎中東海徐浩題額

粵妙法蓮華諸佛之秘藏也多寶佛塔證經之踴現也發明資乎十力弘建在於四依有禪師法號楚金姓程廣平人也祖父並信著釋門慶歸法胤母高氏久而無姙夜夢諸佛覺而有娠是生龍象之徵無取熊羆之兆誕彌厥月炳然殊相岐嶷絕於荤俗齠齔不為童遊道樹萌牙聖姿嶽峻九歲落髮住西京龍興寺從僧籙也進具之年升座講法頓收珍藏異窮子之疾走直詣寶山無化城而可息

爾後因靜夜持誦至多寶塔品身心泊然如入禪定忽見寶塔宛在目前釋迦分身遍滿空界行勤聖現業淨感深悲生悟中泣下如雨遂布衣一食不出戶庭期滿六年誓建茲塔既而許王瓘及居士趙崇信女普意善來稽首咸舍珍財禪師以為輯莊嚴之因資爽塏之地利見千福默議於心時千福寺有懷忍禪師忽於中夜見有一水發源龍興流注千福清澄泛灩中有方舟又見寶塔自空而下久之乃滅即告寺眾皆末之信

二載敕中使楊順景宣旨令禪師於花萼樓下迎多寶塔額遂總僧事備法儀宸睠俯臨額書下降又賜絹百疋聖札飛毫動雲龍之氣象天文掛塔駐日月之光輝運滉瀁非雲霞之可頡頏於時道俗景附檀施山積庀徒度財功百其倍矣至天寶元載創構材木肇安相輪禪師理會佛心感通聖夢

主上及蒼生寫妙法蓮華經一千部金字三十六部用鎮寶塔又寫一千部散施受持凡三千七十粒至六載二月十五日寫普賢行願品又降捨利一百八粒

其載敕內侍吳懷實賜金鈿香爐高一丈五尺奉表陳謝手詔批云所送香爐及觀音妙相俱已領得

佛有妙法比象蓮華圓頓深入真淨無瑕慧通法界福利恒沙直至寶所俱乘大車（其一）
於戲上士發行正勤緬想寶塔思弘勝因圓階已就層覆初陳乃昭帝夢福應天人（其二）
空王可託本願同歸非我大宗誰能疇昔（其三）
大海吞流崇山納壤依事顯理頓暢慈門（其六）
不有禪伯疇明大宗（其七）

天寶十一載歲次壬辰四月乙丑朔廿二日戊申建

敕撿校塔使正議大夫行內侍趙思侃

判官內府丞車沖

撿校僧義方

河南史華刻

《多宝塔碑》基本技法

　　书法的学习需要循序渐进，一般从掌握基本技法开始。基本技法包括笔画、部首以及结构三个部分。需要说明的是，以下分类是根据原碑字形而不是现代简体字来划分的，扫描表中的二维码可观看书写示范视频。

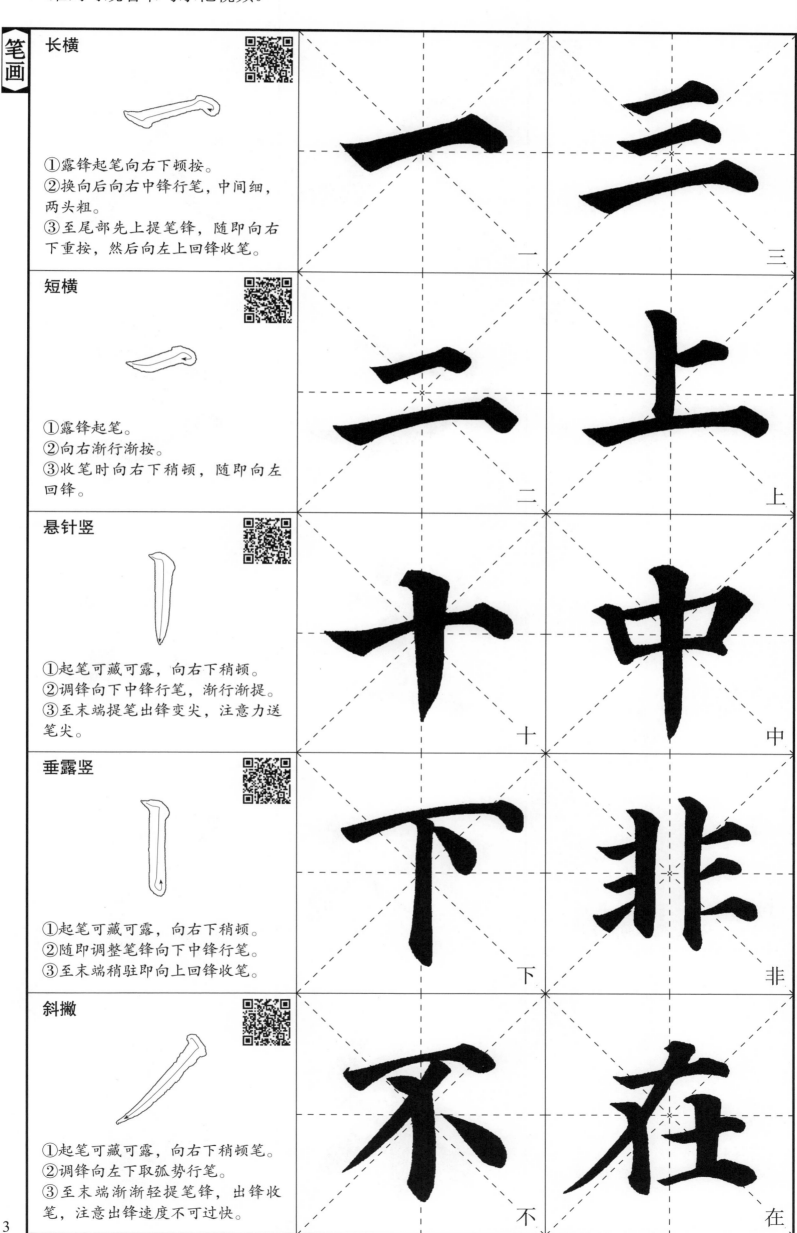

笔画		
长横 ①露锋起笔向右下顿按。 ②换向后向右中锋行笔，中间细，两头粗。 ③至尾部先上提笔锋，随即向右下重按，然后向左上回锋收笔。	一	三
短横 ①露锋起笔。 ②向右渐行渐按。 ③收笔时向右下稍顿，随即向左回锋。	二	上
悬针竖 ①起笔可藏可露，向右下稍顿。 ②调锋向下中锋行笔，渐行渐提。 ③至末端提笔出锋变尖，注意力送笔尖。	十	中
垂露竖 ①起笔可藏可露，向右下稍顿。 ②随即调整笔锋向下中锋行笔。 ③至末端稍驻即向上回锋收笔。	下	非
斜撇 ①起笔可藏可露，向右下稍顿笔。 ②调锋向左下取弧势行笔。 ③至末端渐渐轻提笔锋，出锋收笔，注意出锋速度不可过快。	不	在

竖撇　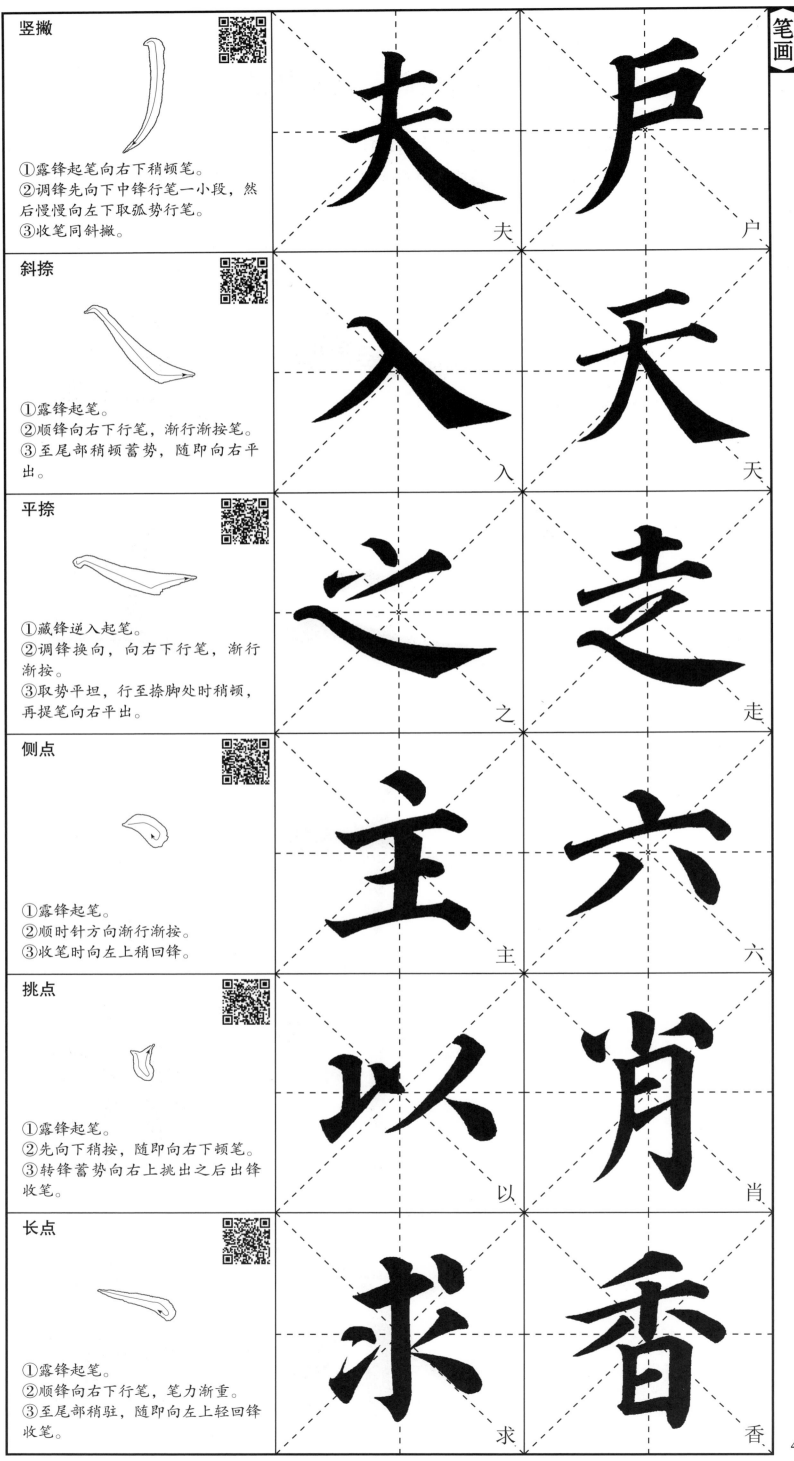	**笔画**

竖撇

①露锋起笔向右下稍顿笔。
②调锋先向下中锋行笔一小段，然后慢慢向左下取弧势行笔。
③收笔同斜撇。

夫　　戶

斜捺

①露锋起笔。
②顺锋向右下行笔，渐行渐按笔。
③至尾部稍顿蓄势，随即向右平出。

入　　天

平捺

①藏锋逆入起笔。
②调锋换向，向右下行笔，渐行渐按。
③取势平坦，行至捺脚处时稍顿，再提笔向右平出。

之　　走

侧点

①露锋起笔。
②顺时针方向渐行渐按。
③收笔时向左上稍回锋。

主　　六

挑点

①露锋起笔。
②先向下稍按，随即向右下顿笔。
③转锋蓄势向右上挑出之后出锋收笔。

以　　肖

长点

①露锋起笔。
②顺锋向右下行笔，笔力渐重。
③至尾部稍驻，随即向左上轻回锋收笔。

求　　香

4

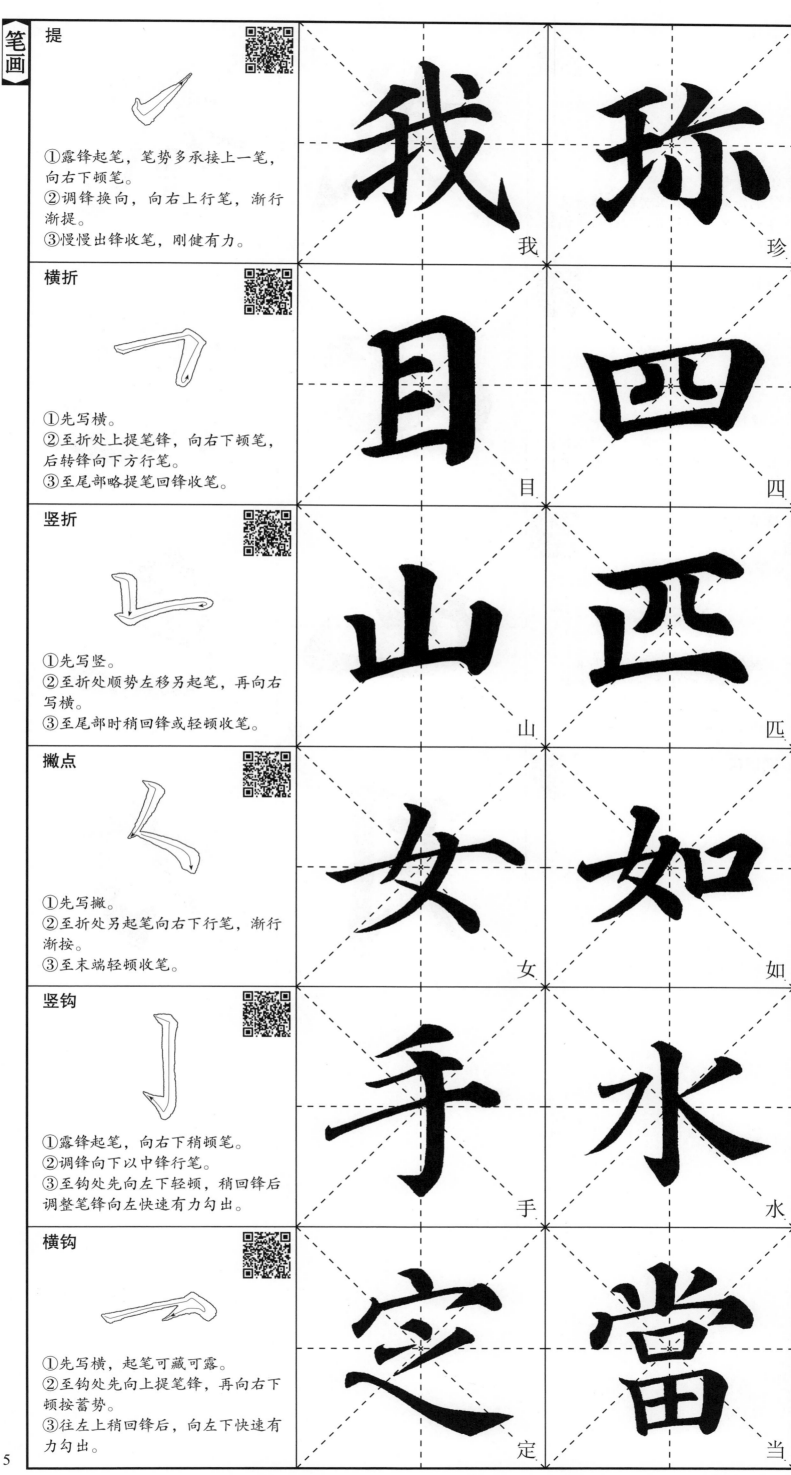

笔画

提

①露锋起笔，笔势多承接上一笔，向右下顿笔。
②调锋换向，向右上行笔，渐行渐提。
③慢慢出锋收笔，刚健有力。

我　珍

横折

①先写横。
②至折处上提笔锋，向右下顿笔，后转锋向下方行笔。
③至尾部略提笔回锋收笔。

目　四

竖折

①先写竖。
②至折处顺势左移另起笔，再向右写横。
③至尾部时稍回锋或轻顿收笔。

山　匹

撇点

①先写撇。
②至折处另起笔向右下行笔，渐行渐按。
③至末端轻顿收笔。

女　如

竖钩

①露锋起笔，向右下稍顿笔。
②调锋向下以中锋行笔。
③至钩处先向左下轻顿，稍回锋后调整笔锋向左快速有力勾出。

手　水

横钩

①先写横，起笔可藏可露。
②至钩处先向上提笔锋，再向右下顿按蓄势。
③往左上稍回锋后，向左下快速有力勾出。

定　当

5

斜钩

①露锋起笔。
②调锋向右下取弧势以中锋行笔。
③至末尾略向上轻回锋后，调整笔锋向上快速有力勾出。

卧钩

①露锋起笔。
②向右下取弧势行笔，渐行渐按。
③至末尾稍向左回锋，调整笔锋向左上快速有力勾出。

竖弯钩

①起笔可藏可露，先向下写竖。
②至转折处圆转换向，向右行笔。
③至末尾先向左稍回锋后再向上快速有力勾出。

横折钩

①横折部分写法同横折。
②钩处写法同竖钩钩部。

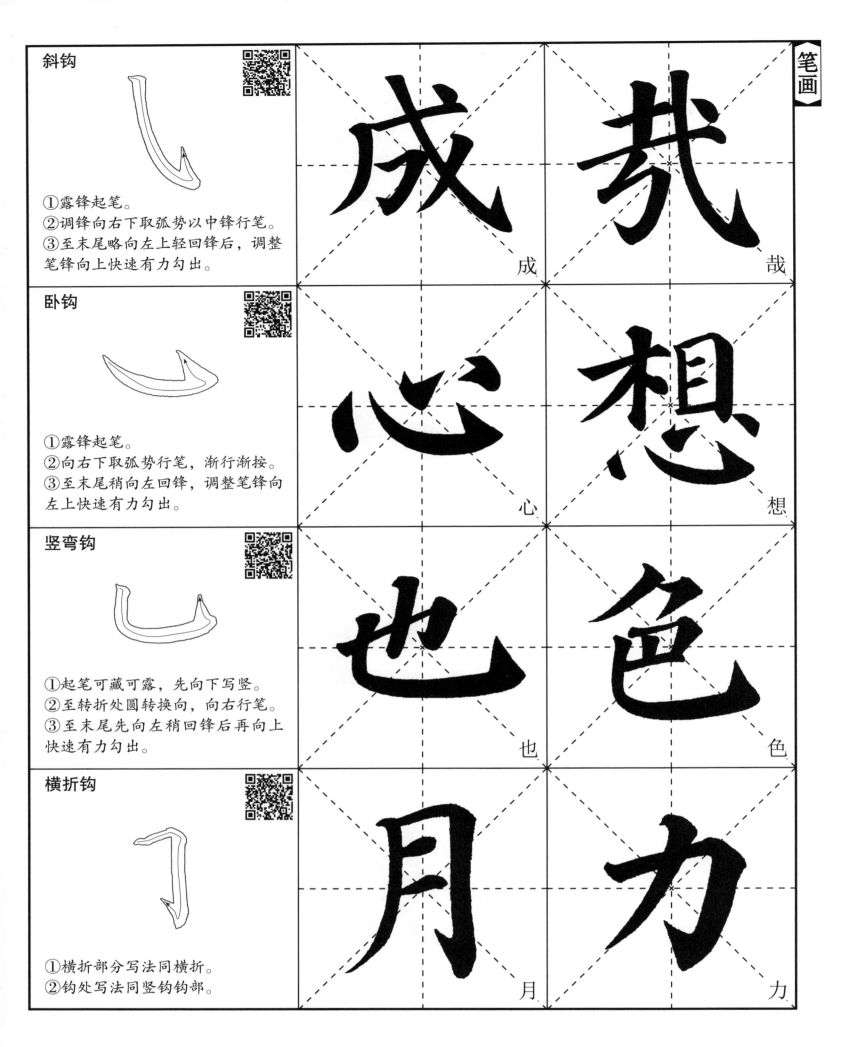

成　哉

心　想

也　色

月　力

6

亻部	修	佛	依	信
	俗	住	僧	侍

竖为垂露竖，通常在撇的中部起笔。

彳部	徐	行	德	得
	衡	彼	微	衢

两撇上短下长，且方向不同，竖画较短，通常在上一撇的中部起笔。

木部	樹	楨	板	材
	楊	樓	札	梵

竖画靠右，下部伸展。点画收敛，为右部留出空间。

扌部	撰	撿	探	持
	捨	授	批	握

短横和提在竖钩右侧出头较短，提画出锋果断，有时不出头。

忄部	悟	懷	性	愜
	惟	悅	恒	情

两点位置左低右高，注意两点笔势的呼应。垂露竖靠近右点。两点居于垂露竖的大约三分之一处。

日部	昭	時	昧	春
	香	普	是	昇

在左部时，最后一笔往往写作提；在下部和上部时，要平稳妥帖。

月部	朝	明	期	朔
竖撇角度不宜开张，横折钩刚健有力，内部两横位置靠上。	朝	明	期	朔
	胜	胎	脱	肘
	勝	胎	脫	肘

王部	琅	现	环	珍
整体形窄，末笔作提，出锋果断。	琅	現	環	珍
	理	填	珮	瑕
	理	填	珮	瑕

言部	诸	识	诵	许
上点位置靠右；三横间距均匀，注意形态的变化；下部"口"勿写大。	諸	識	誦	許
	谓	诏	托	议
	謂	詔	託	議

氵部	海	浩	法	池
三点笔势流动，三点略呈弧形分布，注意末点的出锋方向。	海	浩	法	池
	涵	波	注	泊
	涵	波	注	泊

阝部	隐	阶	附	降
在左时，横撇弯钩不宜写大，注意垂露竖要有外拓之势；在右时，最后一笔写作悬针竖。	隱	階	附	降
	郎	部	邪	都
	郎	部	邪	都

山部	岑	峰	崇	崩
中竖宜写直或笔势略向左，整体常常略有上倾之势。在上部和下部时宜扁；在左部时宜窄。	岑	峯	崇	崩
	岩	崛	岐	岳
	巖	崛	峻	岳

土部

在左部时靠上，末笔写作提画；在底部时平稳，竖画缩短。

塔	城	地	坊
塔	城	地	坊
场	坤	垢	尘
場	坤	垢	塵

力部

形窄，横折钩倾斜，与撇画平行。

勋	勤	励	助
勛	勤	勵	助
功	动	勃	如
功	動	勃	加

页部

形窄，两竖有向背之势，内部两短横分部均匀，底部撇点开张。

颜	愿	额	顿
顏	顡	額	頓
顺	顶	预	题
順	頂	預	題

心部

卧钩势平，三点左低右高，互相呼应。

感	息	忽	意
感	息	忽	意
忍	慈	志	念
忍	慈	志	念

纟部

注意两撇折的折笔角度不同。重心宜稳，下三点分布均匀。

经	绝	绢	纯
経	絕	絹	純
网	续	淬	绘
納	續	綷	繪

女部

在左时，长点不宜向右伸出太长，横画可写作提，可不出头；在下时，横要写长，整体偏扁。

妙	姓	妊	娠
妙	姓	姙	孃
如	媚	始	姿
如	媚	姤	姿

贝部		赐	财	则	负
两竖有向背之势，在左部时，撇低点高；在下部时，撇与点的收笔位置基本齐平。		賜	財	則	負
		资	贤	矗	质
		資	賢	矗	質

口部		可	品	吴	名
在左部及上部时，要写得紧凑灵动；在下部时，要写得稳重端正。		可	品	吳	名
		古	台	含	吞
		古	台	含	吞

艹部		辇	藏	著	茹
注意左右两部之间的间距勿过大，右短竖常写成撇。		輦	藏	著	茹
		萌	荷	莫	花
		萌	荷	莫	花

宀部		宝	官	家	宿
形扁，上点居中或稍靠左，钩不可过大。		寶	官	家	宿
		定	宛	安	宣
		定	宛	安	宣

广部		唐	座	庭	庀
首点居中，注意撇的起笔位置和角度。		唐	座	庭	庀
		度	广	府	废
		度	廣	府	廢

横平

横平，指的是视觉上的平稳而非绝对水平，横画一般是左低右高，稍向右上倾斜。

乎

平

生

生

竖直

字中的长竖画要端正，不能斜，否则字会歪斜，重心不稳。

年

年

千

千

横细竖粗

《多宝塔碑》中的字，横细竖粗，对比明显，但是粗细之间的差别也不可过大。

住

住

積

积

多画等距

一个字中出现多个同方向的笔画时，书写时要注意间距分布均匀，使之协调美观。

具

具

彤

彤

左右穿插

左右相邻的笔画应错落有致，相互穿插到对方的空隙中，使整个字保持紧凑，显得空间匀称。

撿

捡

歡

欢

相背

相背，即相对的两部分分别向中间弯曲。左右相背的字，中部宜紧。注意左右之间的呼应关系。

兆

兆

瓶

瓶

相向

相向，即相对的两部分分别向外弯曲。左右相向的笔画，其中部应注意不可过紧，要留有空隙。

圆

同

上窄下宽

字的上部笔画较少或形较小时，下部要写得宽大，使下部能承载上部。

符

晃

上宽下窄

如果字的上部取横势，较宽扁，下部就取纵势，较窄长。上部要覆盖下部。

寺

章

上正下斜

上部端正而下部倾斜的字，在书写时要注意上下两部重心对正，整体协调。

每

梦

上斜下正

上部倾斜取势，下部则端正、稳实。注意上下重心对正。

崇

岂

疏

笔画较少的字，分布应舒展，字形开张，笔画呼应，疏而不散。

八

分

密

笔画多的字，分布应紧凑，笔画稍细，瘦劲有力。注意笔画间的穿插避让和呼应关系。

囊

断

均匀

一个字的笔画要将字中的空间分割匀整，不宜出现过密或过疏的部位，以免视觉上不协调。

齿

關

关

同字求变

一件作品中相同的字在书写时应注意避免雷同，在大小、轻重上要有变化，可采用不同的写法。

正

正

正

正

同形求变

一个字中出现多个相同的部件时，写法要有所变化，使字势协调呼应，避免僵硬、呆板。

多

多

品

品

作楷如行

写楷书有时需要像行书一样，笔势呼应相连，流畅贯通，书写时切不可让笔画各自为政，以免显得呆板。

焉

为

心

心

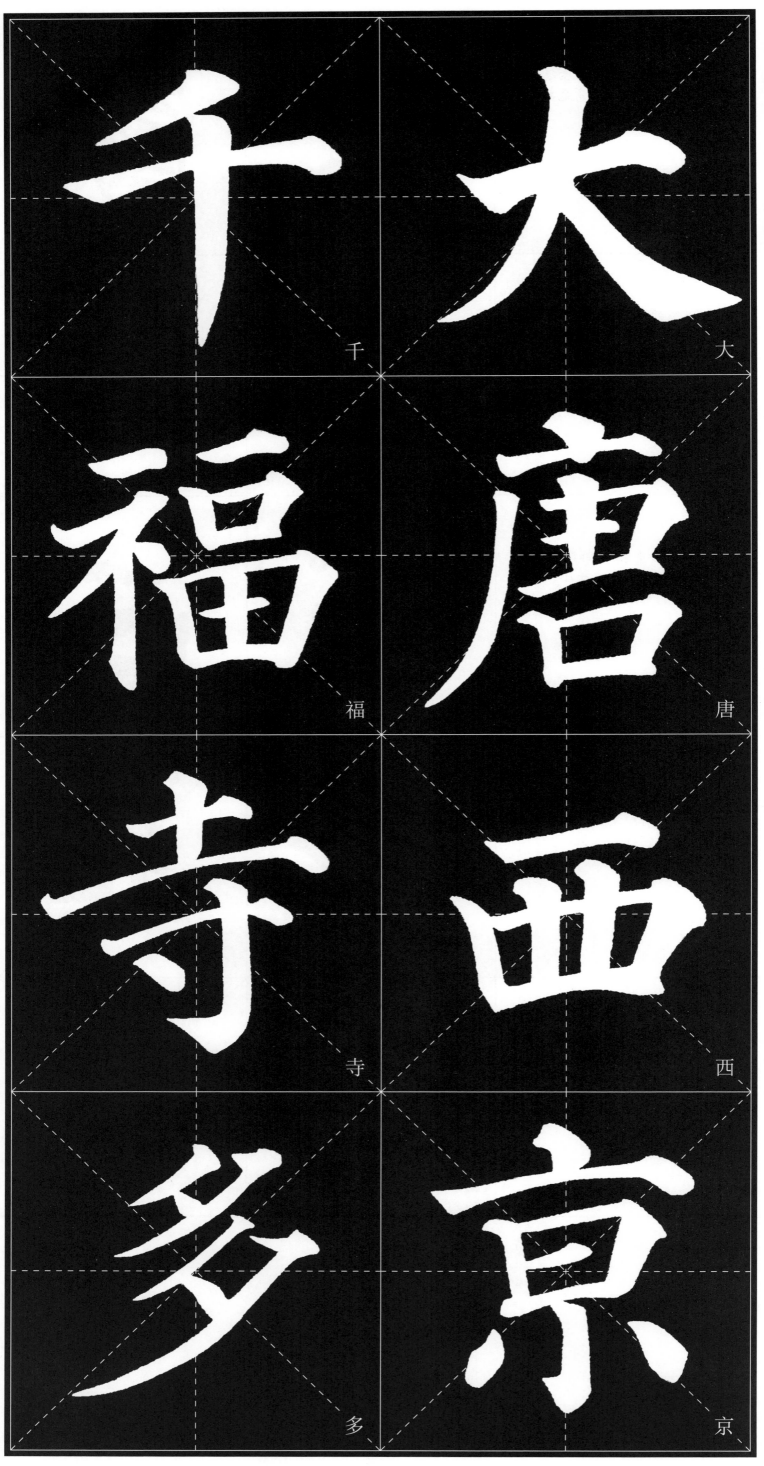

大

唐

西

京

千

福

寺

多

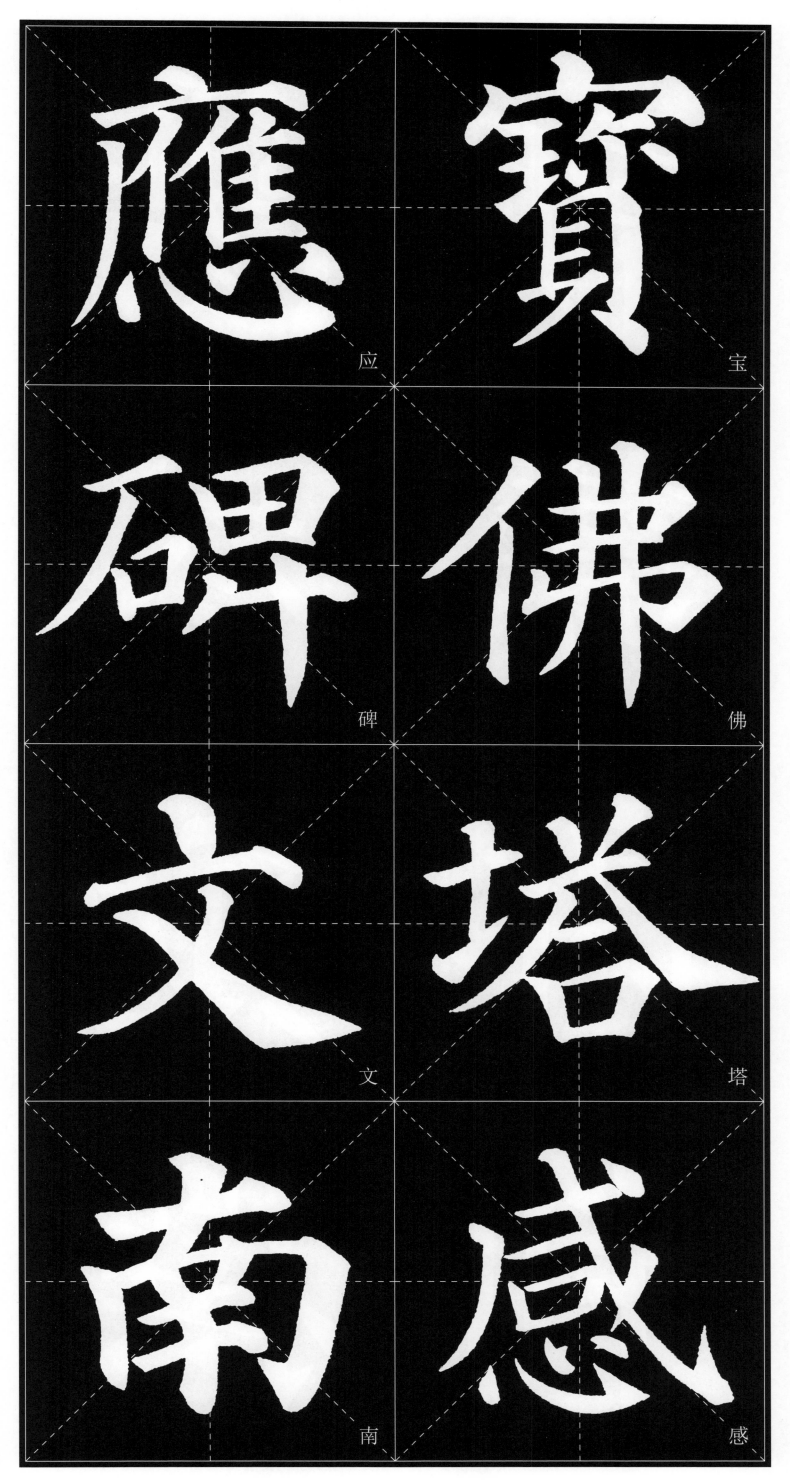

應 应
寶 宝
碑 碑
佛 佛
文 文
塔 塔
南 南
感 感

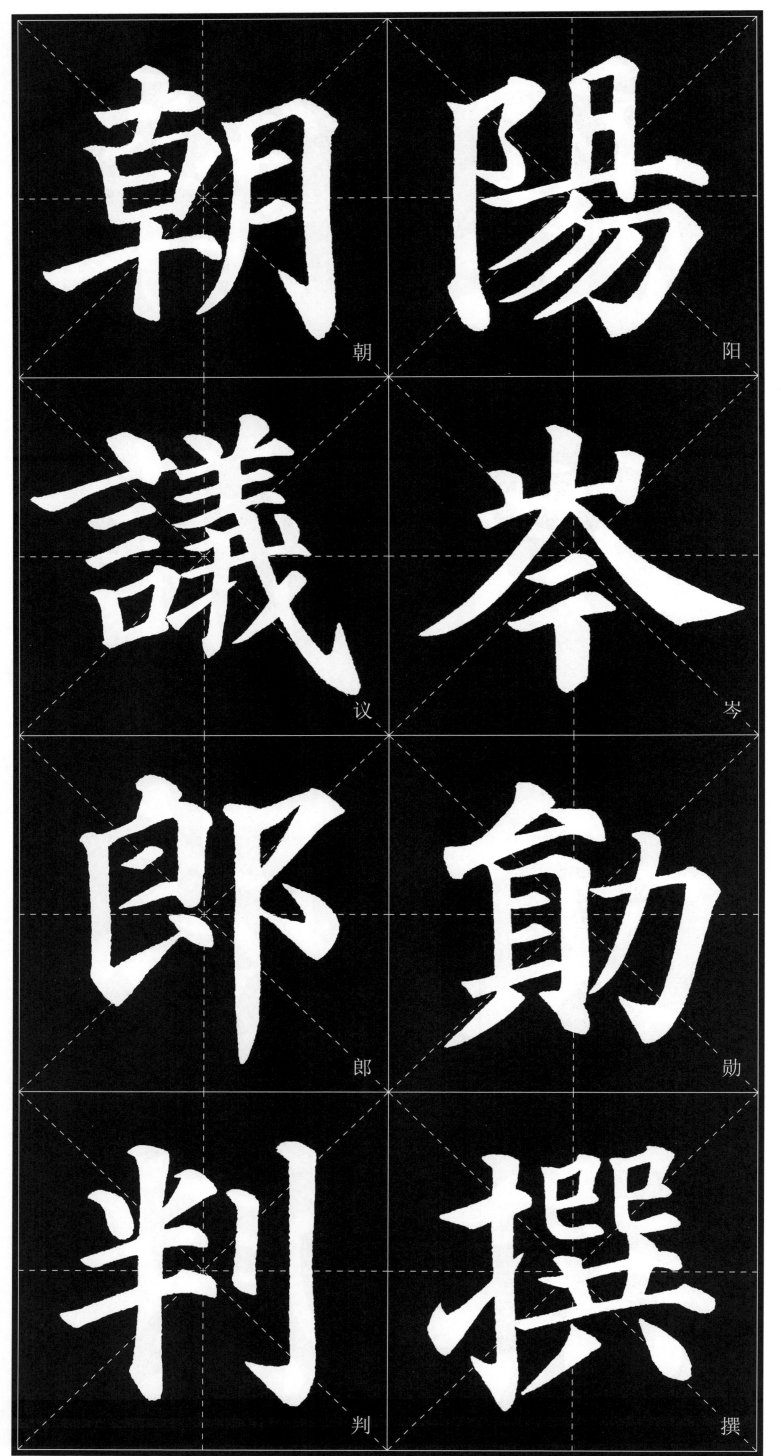

朝　陽
议　岑
郎　勋
判　撰

16

員 尚

外 書

郎 武

琅 部

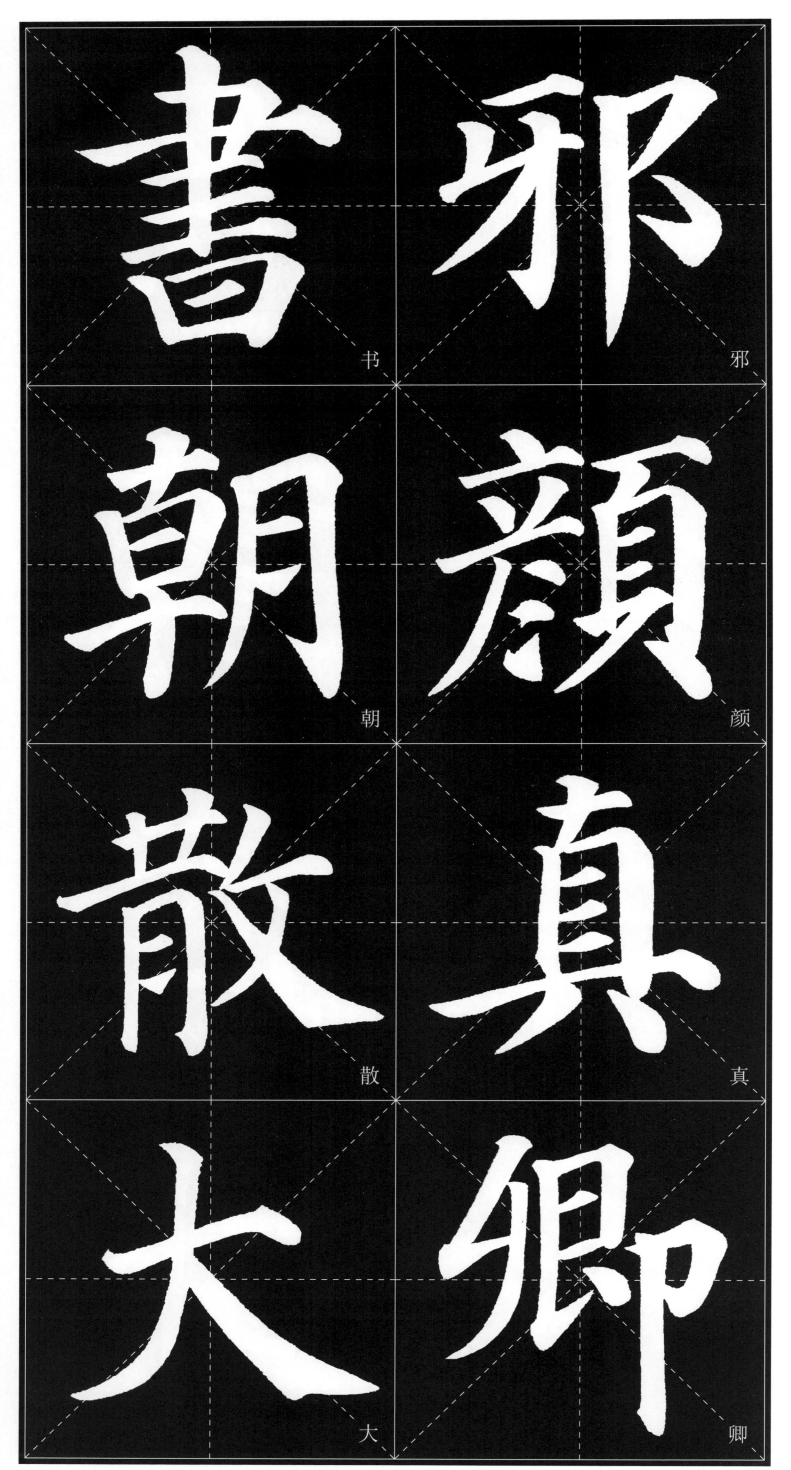

書 邪 朝 顔 散 真 大 卿

18

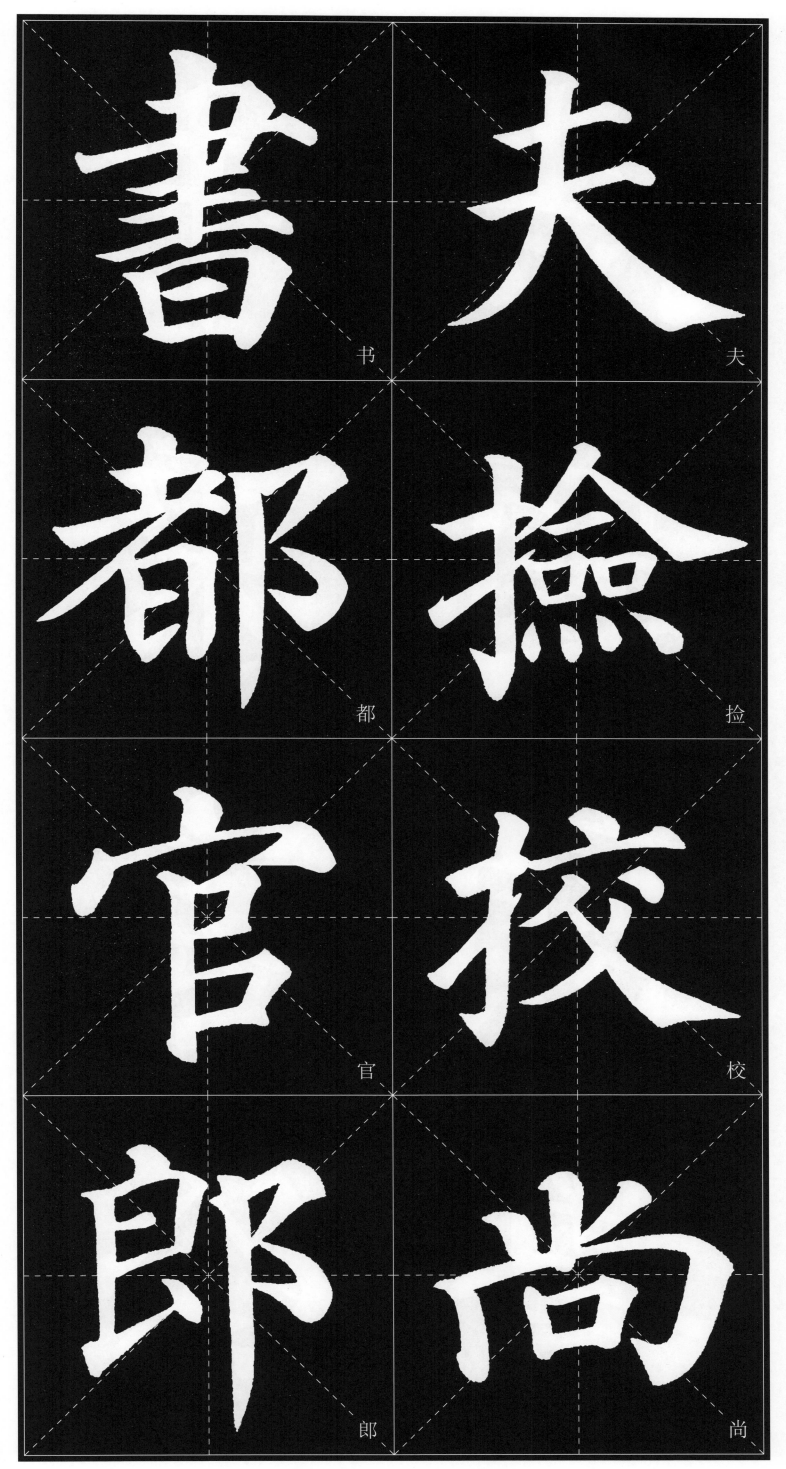

書 夫

都 捵

官 挍

郎 尚

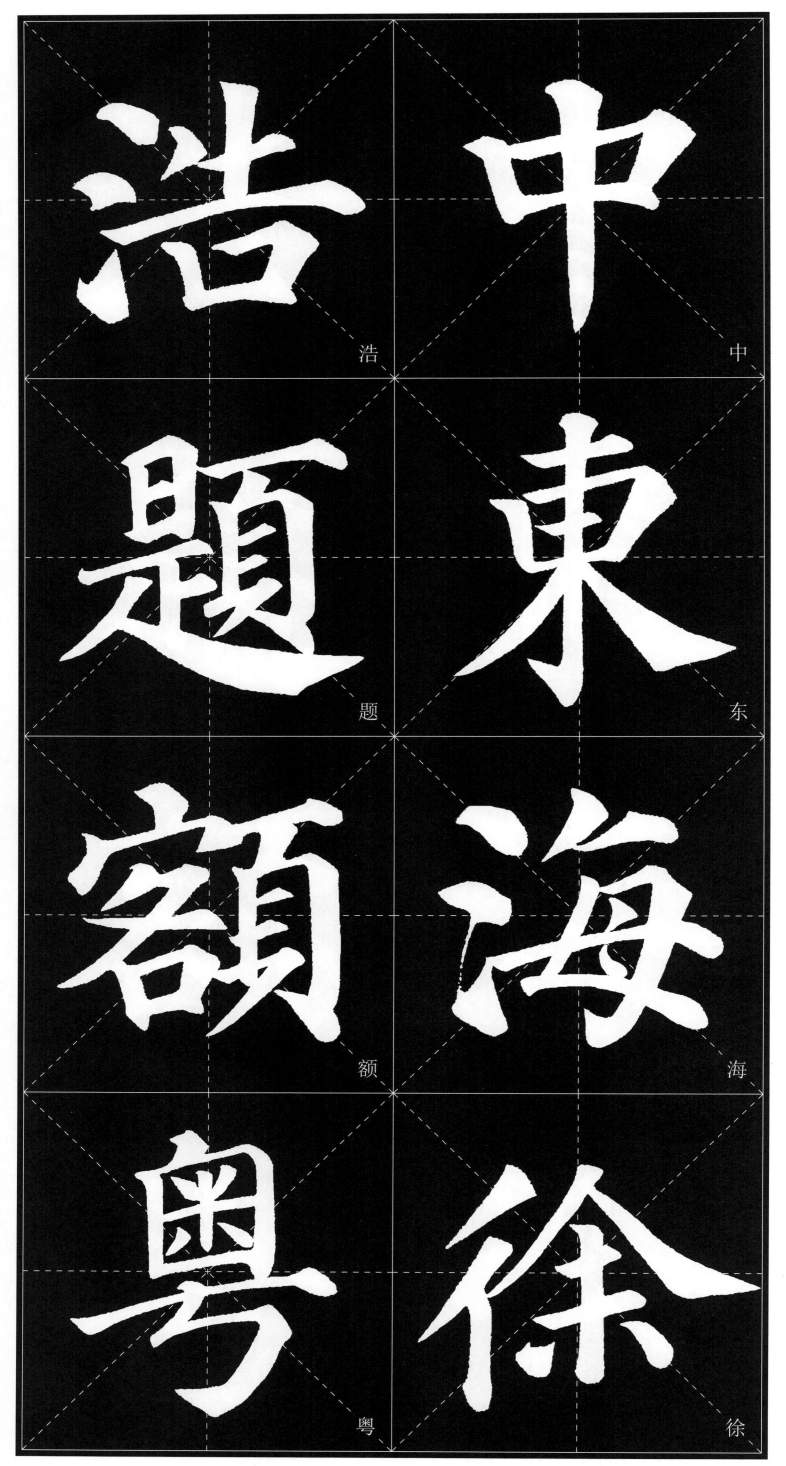

浩

中

题

东

额

海

粤

徐

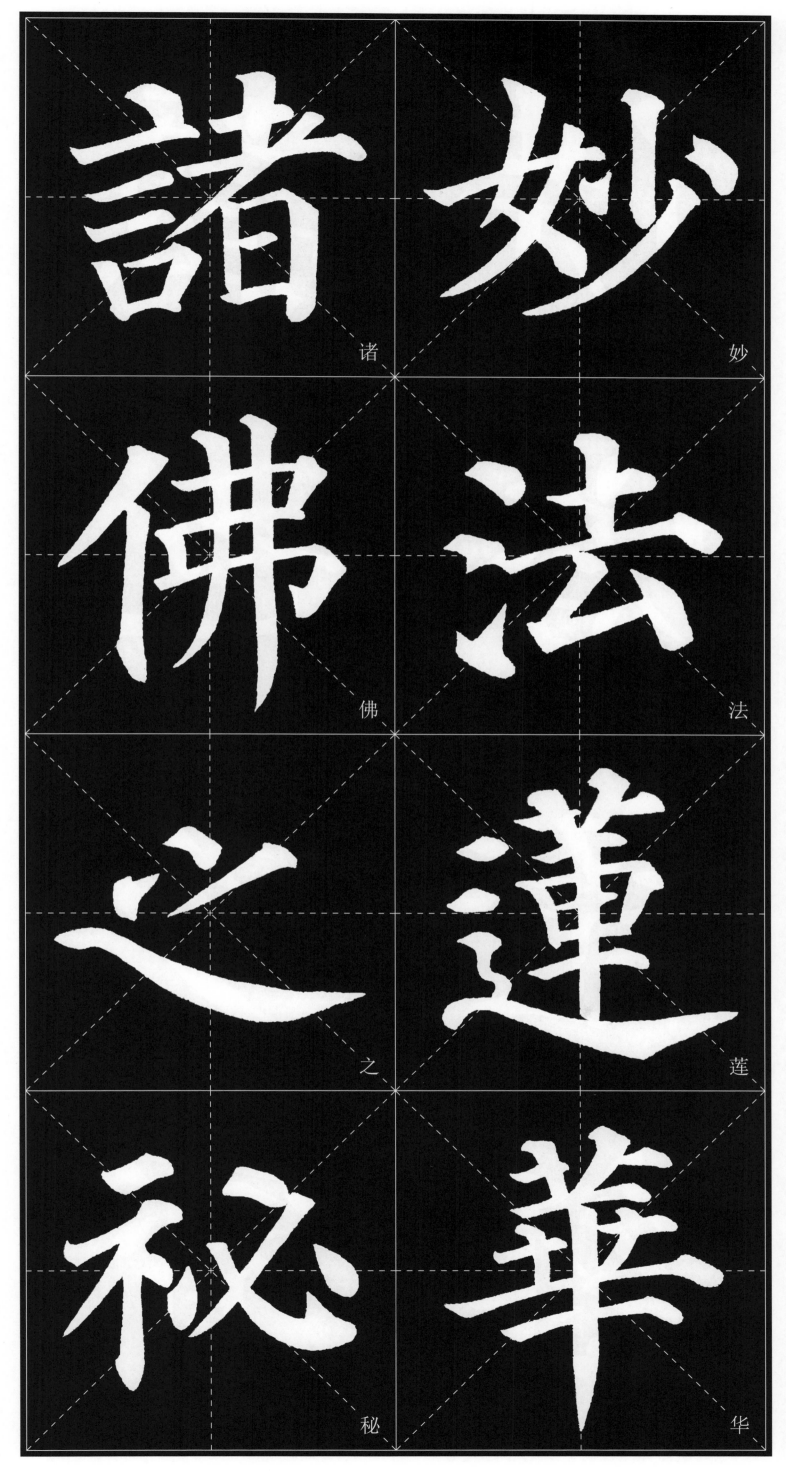

妙

诸

法

佛

莲

之

华

秘

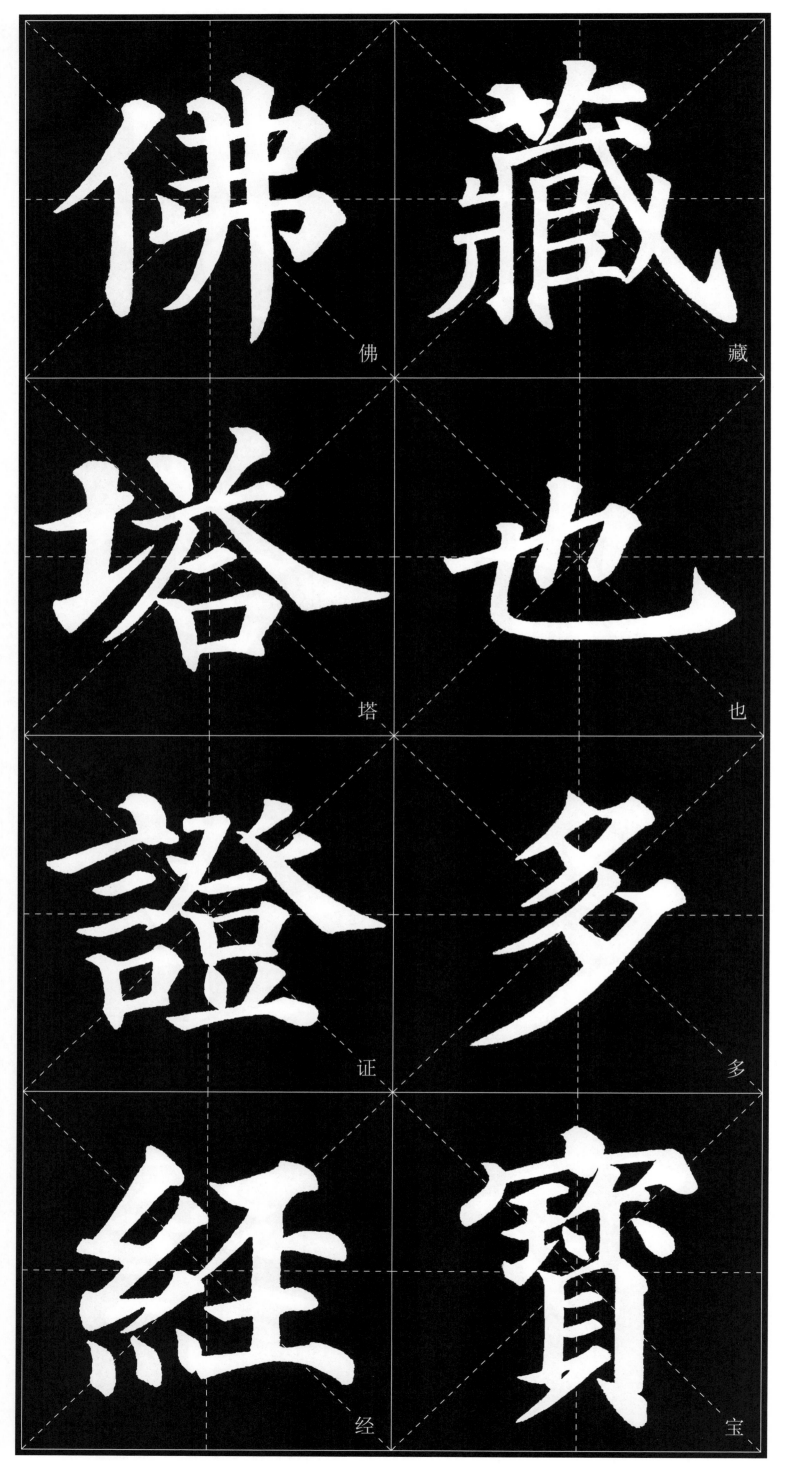

佛　藏

塔　也

證　多

經　寶

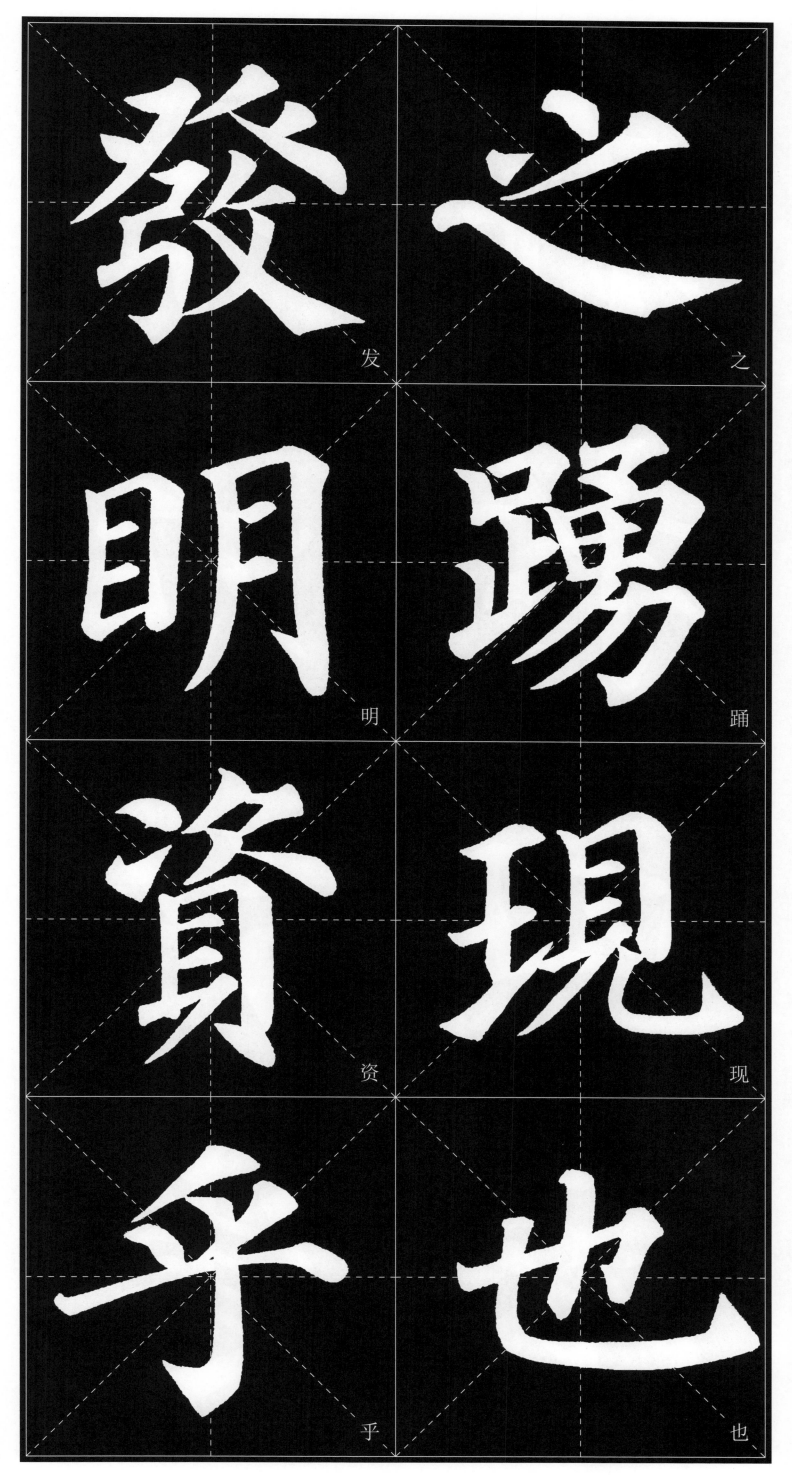

發 明 資 之 踊 現
发 明 资 之 踊 现
孚 也
乎 也

23

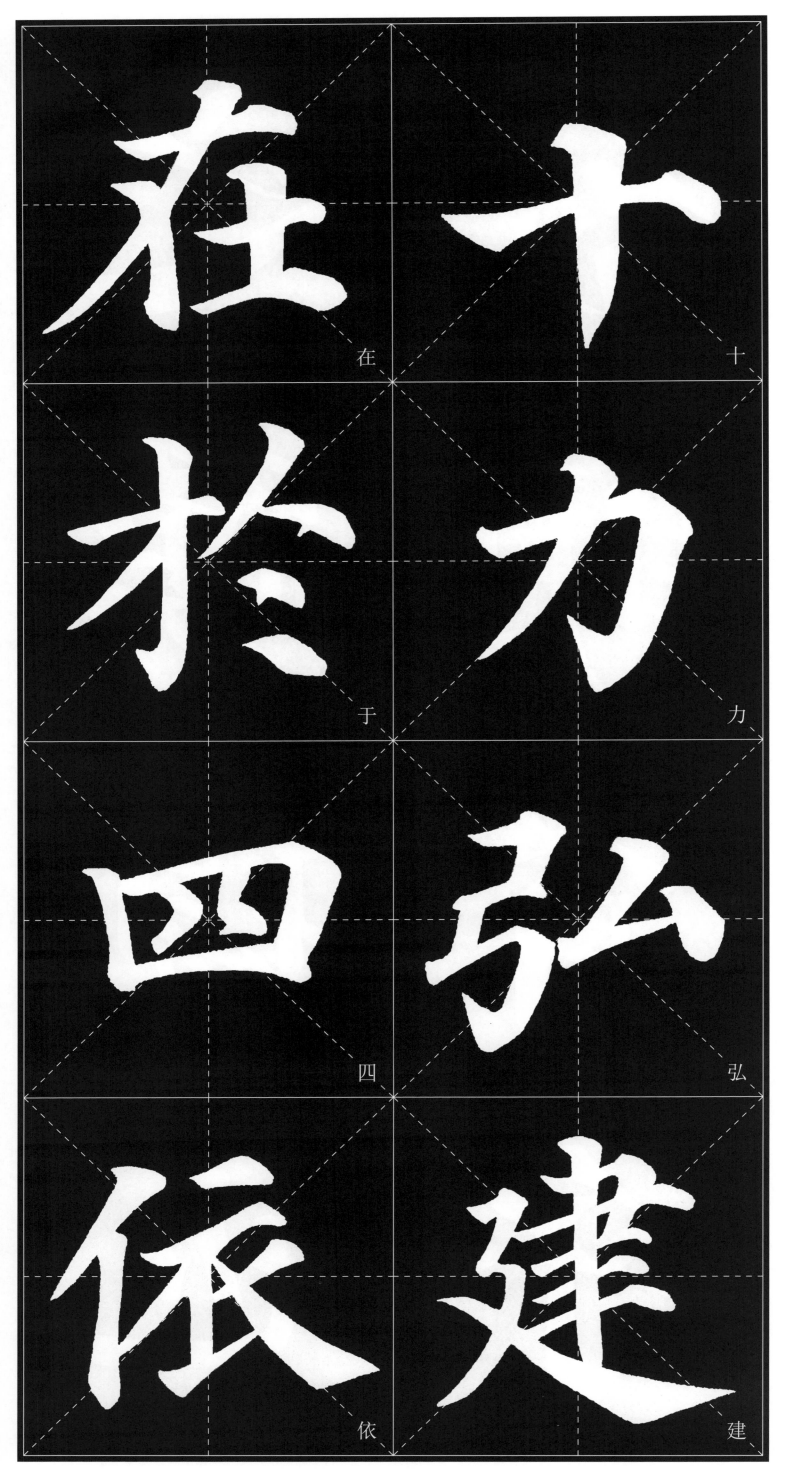

在 十

於 力

四 弘

依 建

号

有

楚

禅

金

師

姓

法

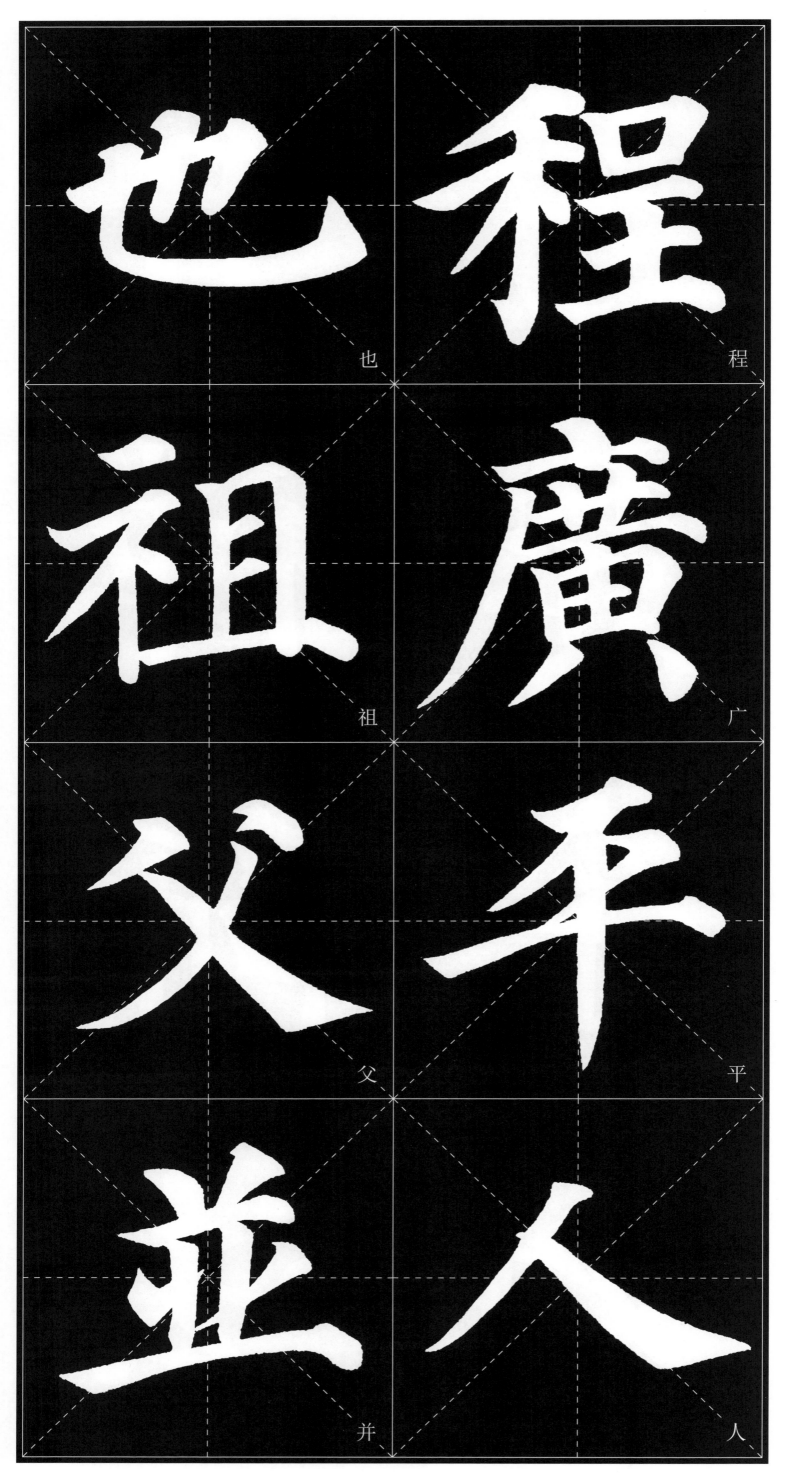

也

祖

父

并

程

廣

平

人

26

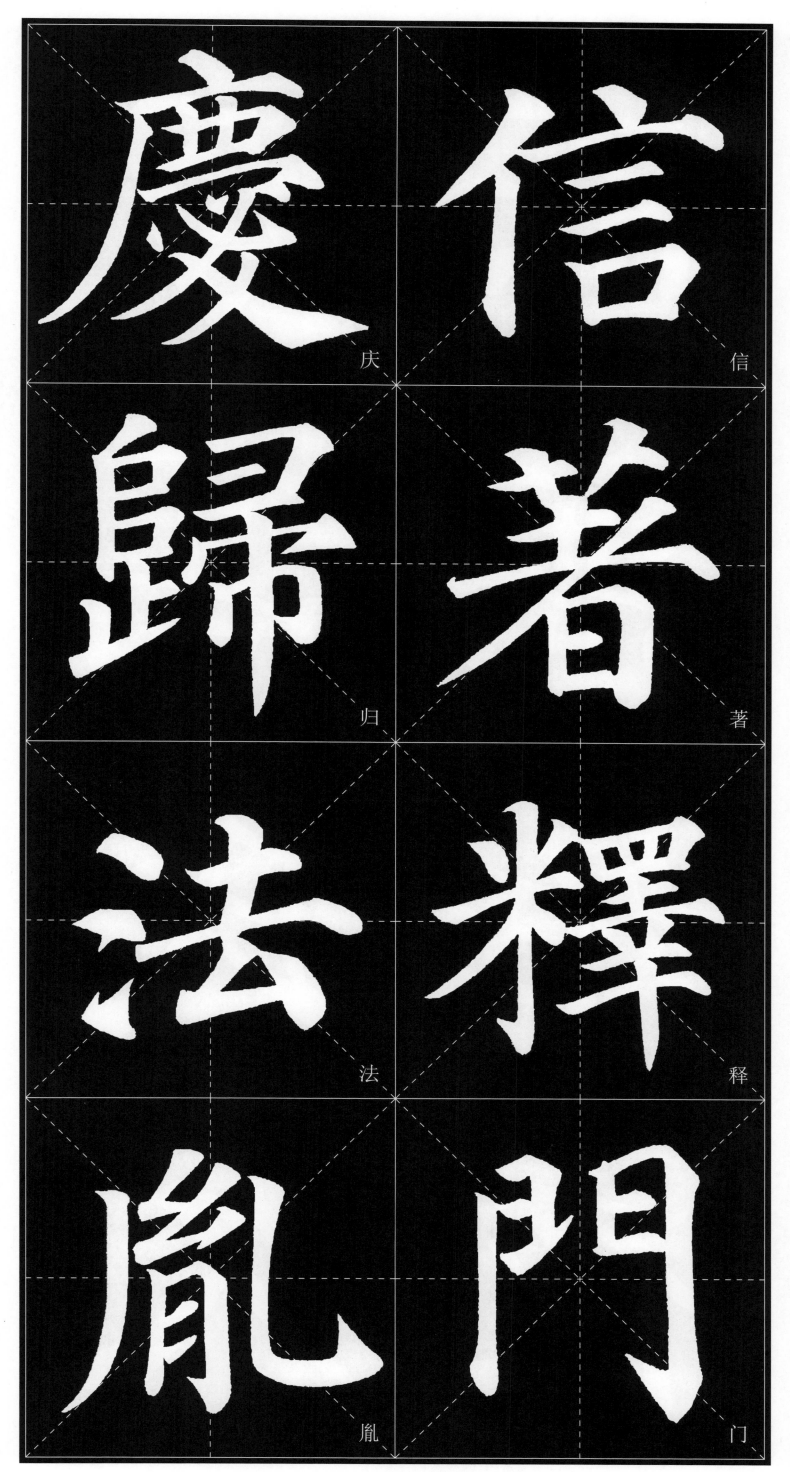

慶　　信

歸　　著

法　　釋

胤　　門

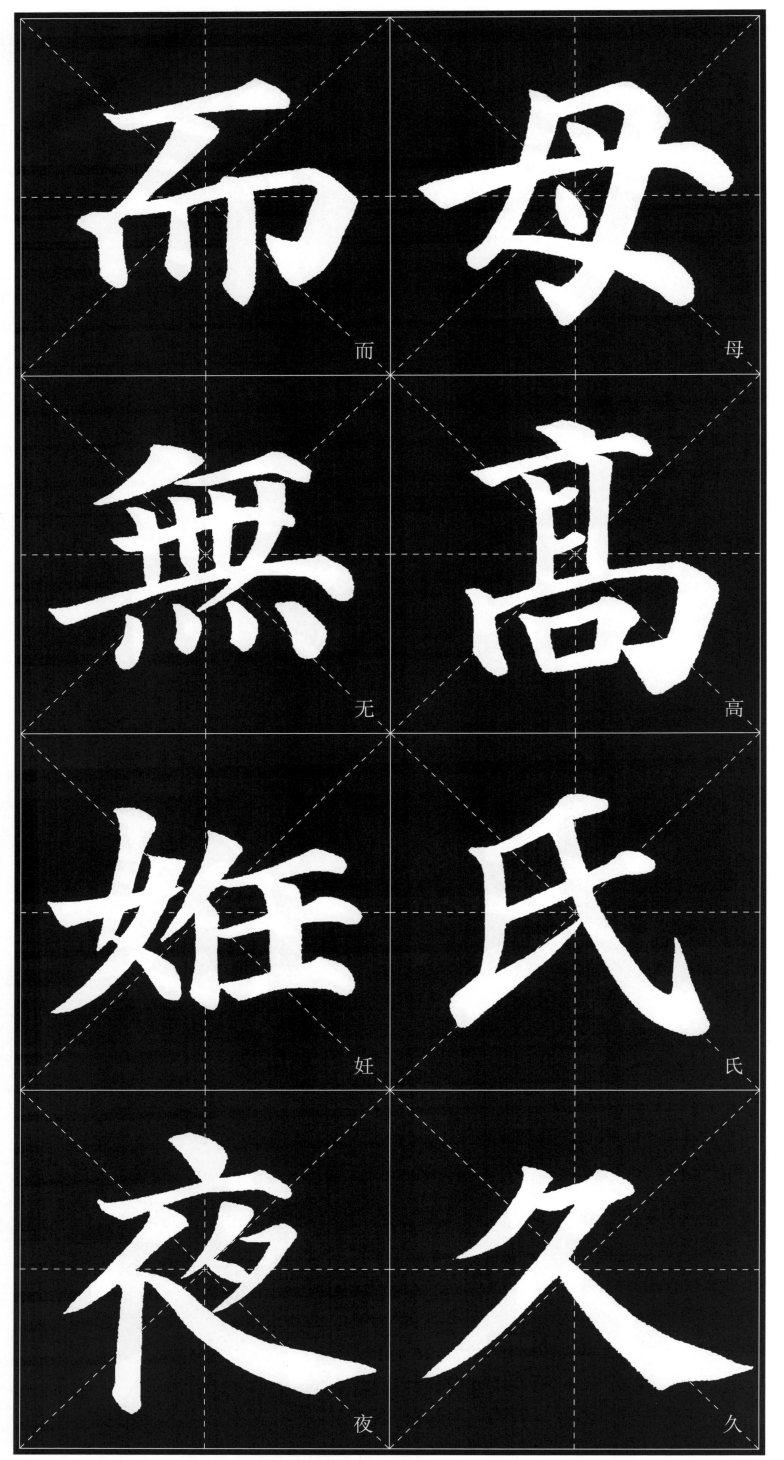

而　母
无　高
妊　氏
夜　久

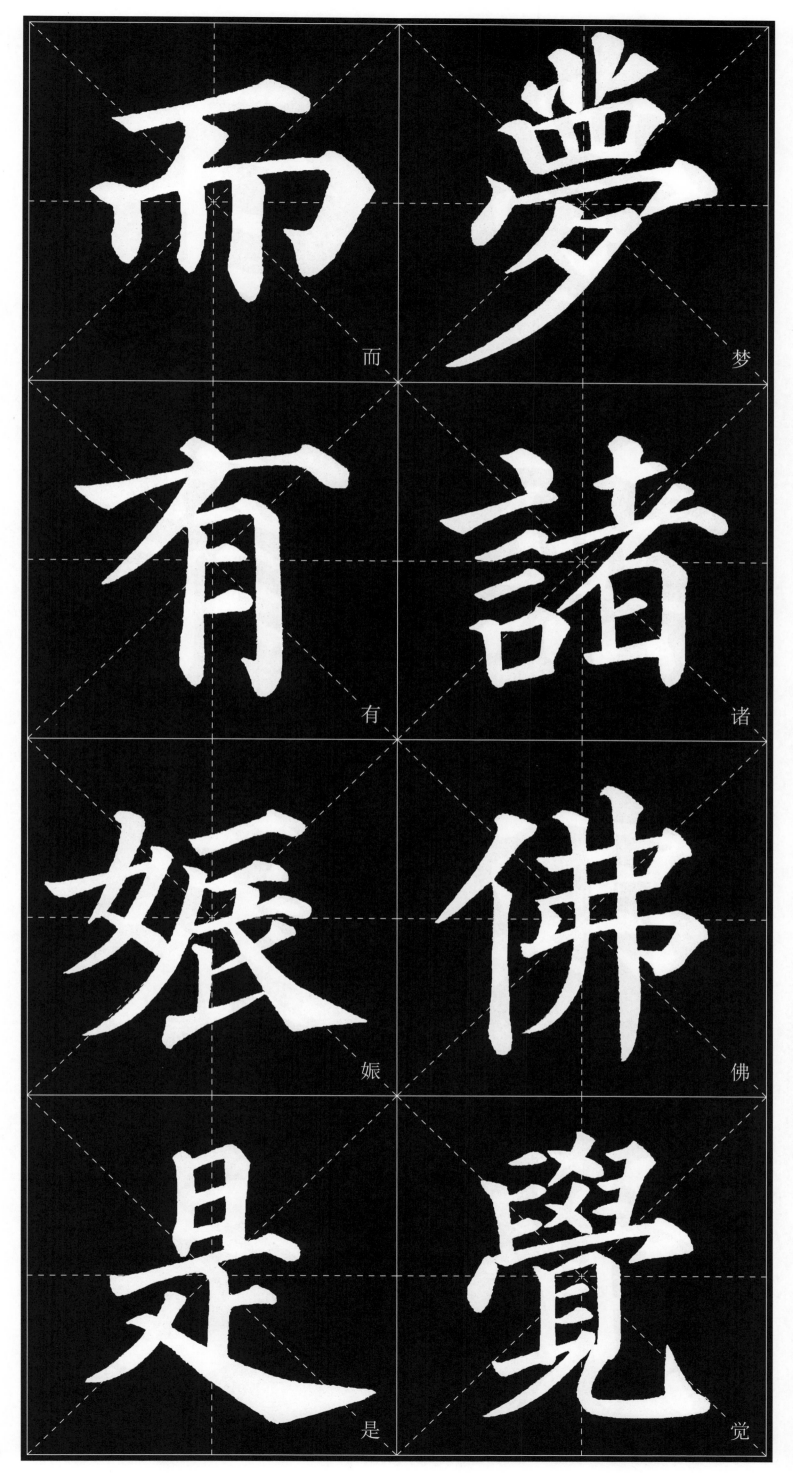

而　夢

有　諸

娠　佛

是　覺

徵

生

無

龍

取

象

熊

之

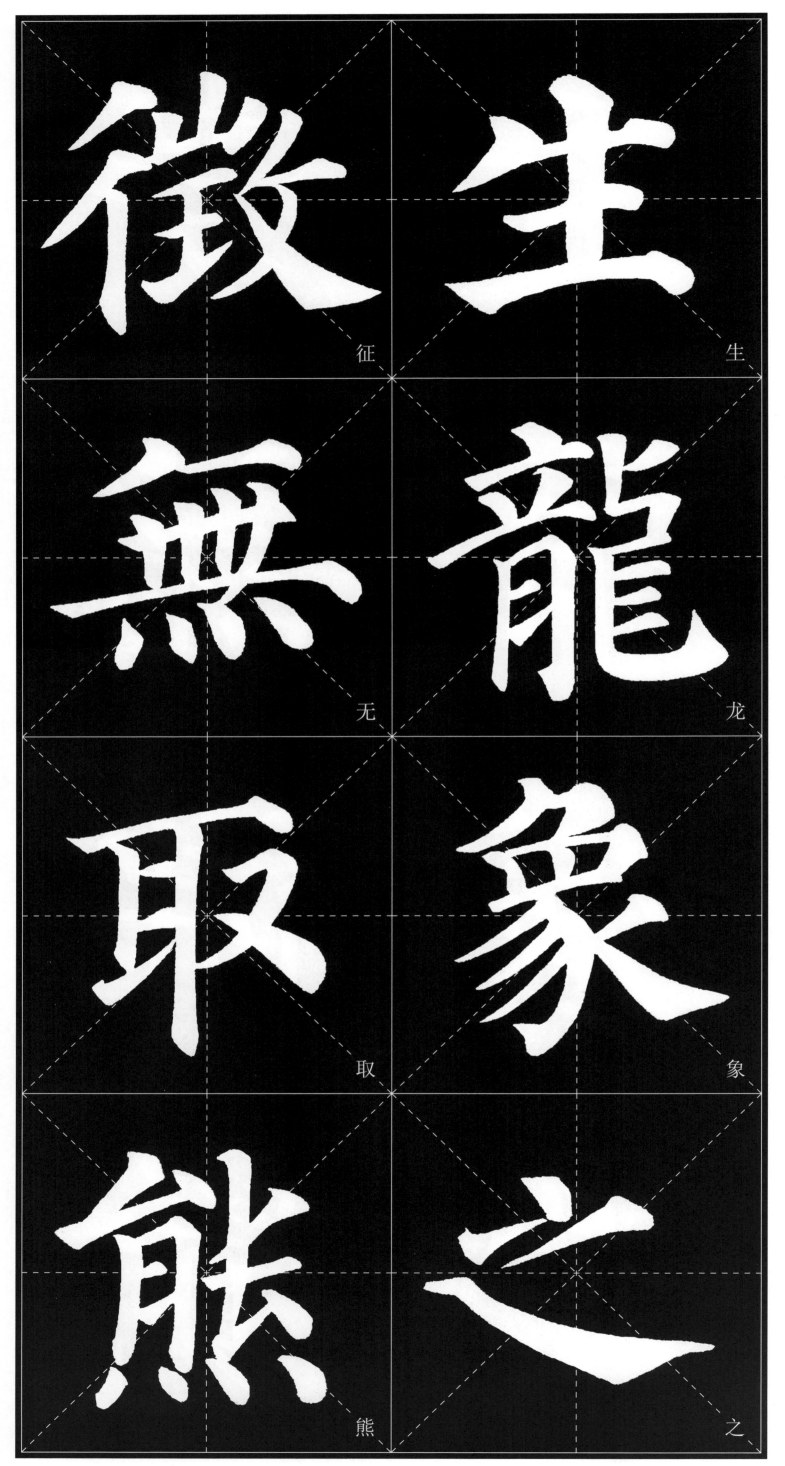

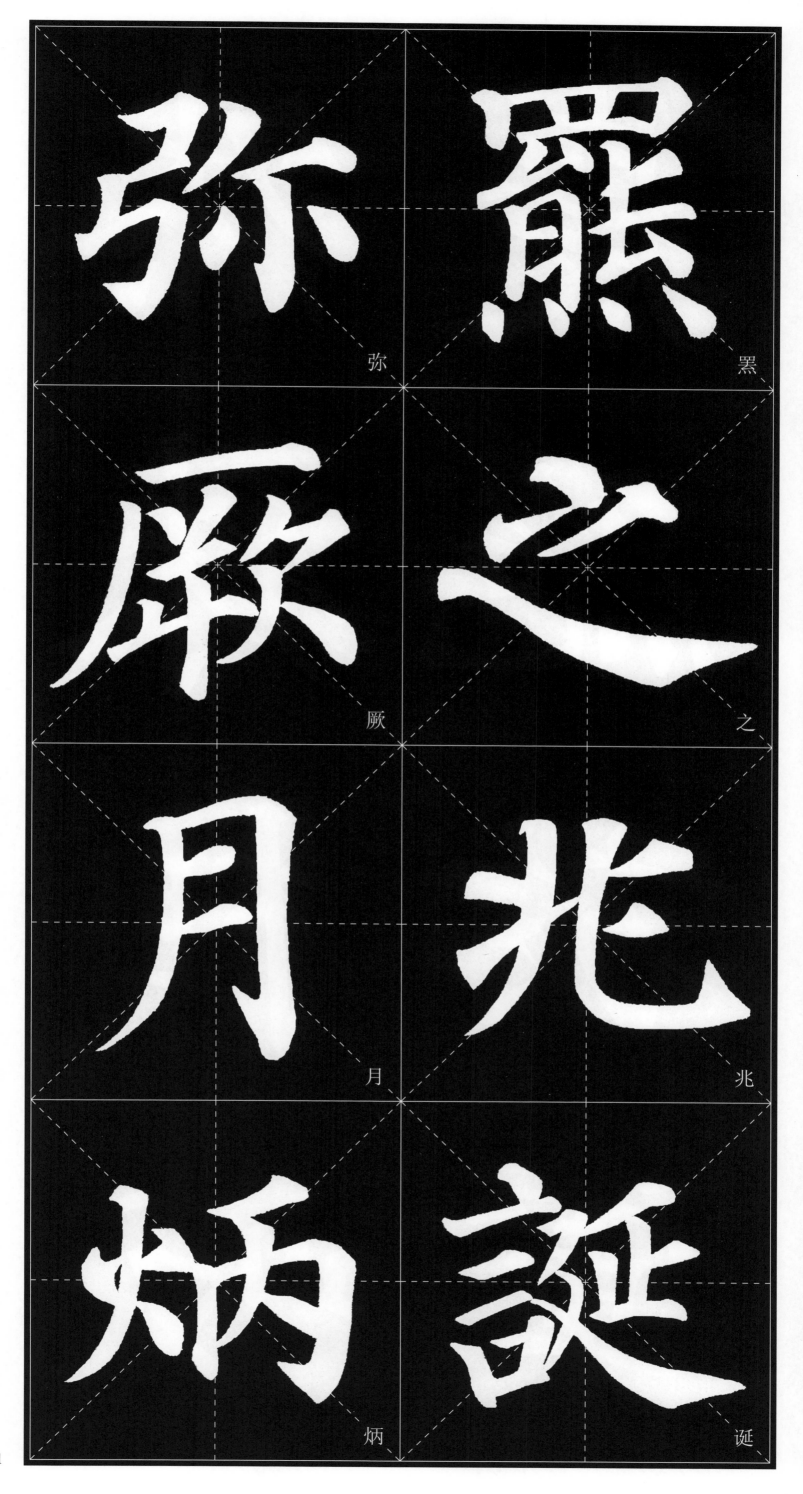

弥 罴
厥 之
月 兆
炳 诞

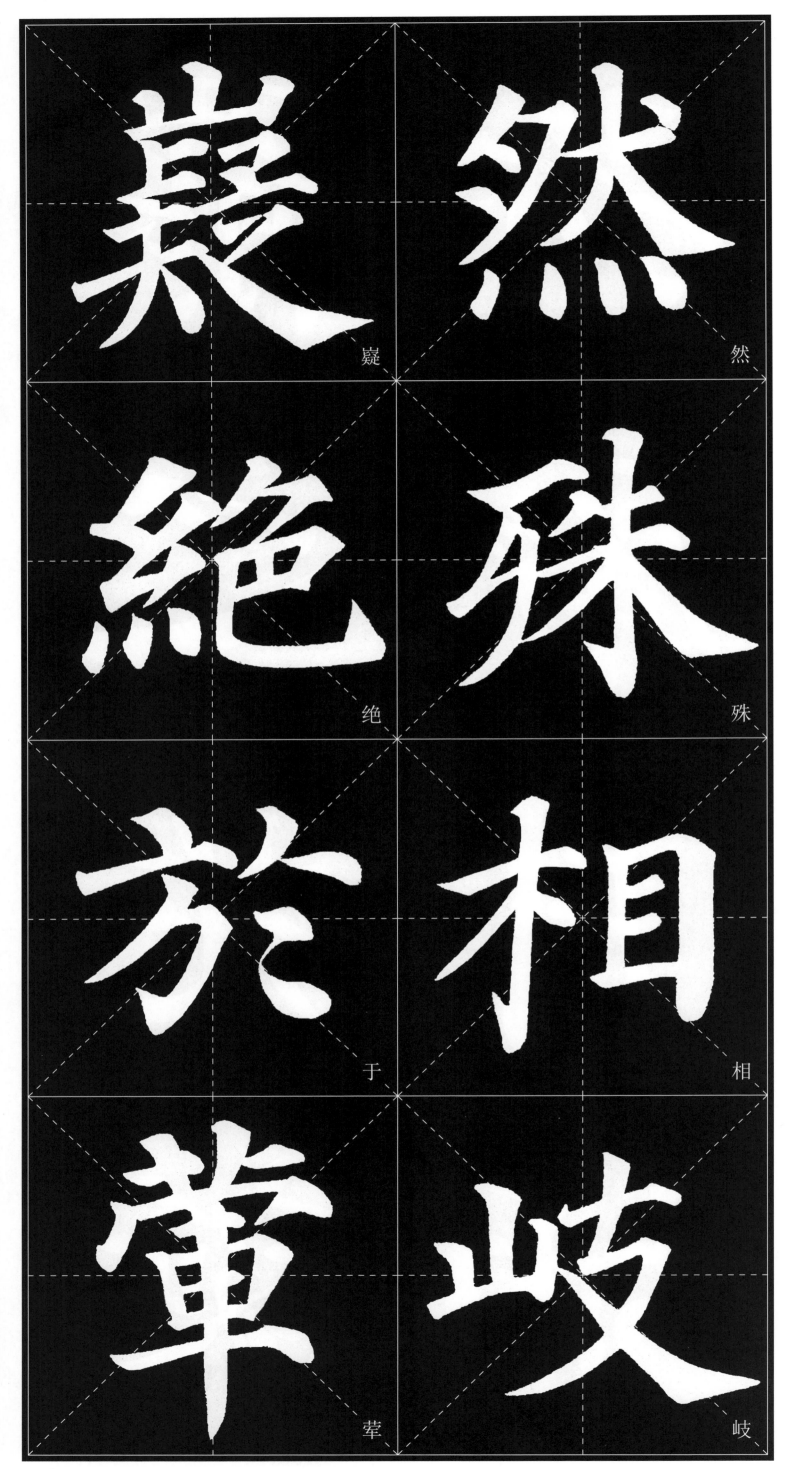

巉 然

絶 殊

於 相

輦 岐

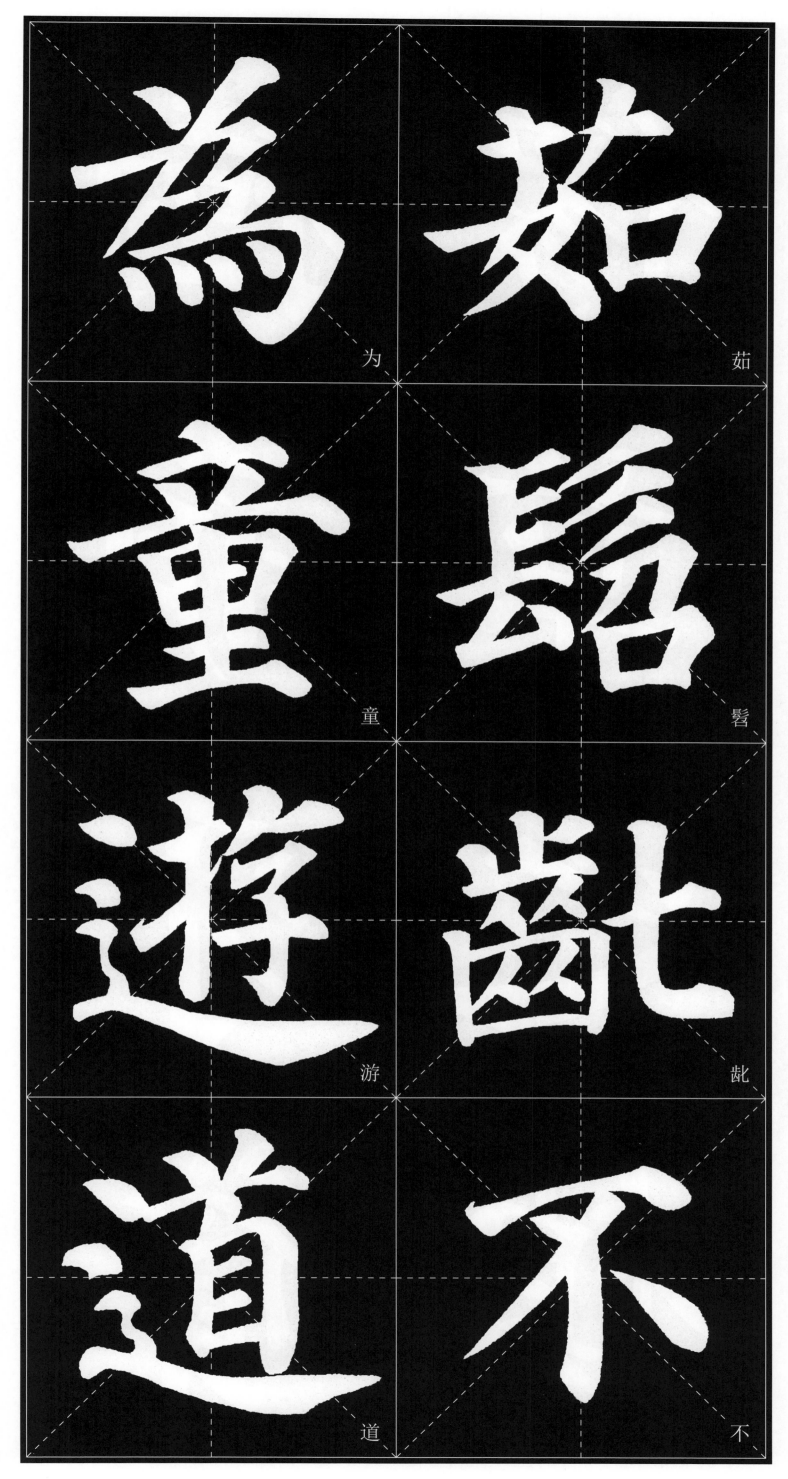

為

茹

童

髫

遊

齔

道

不

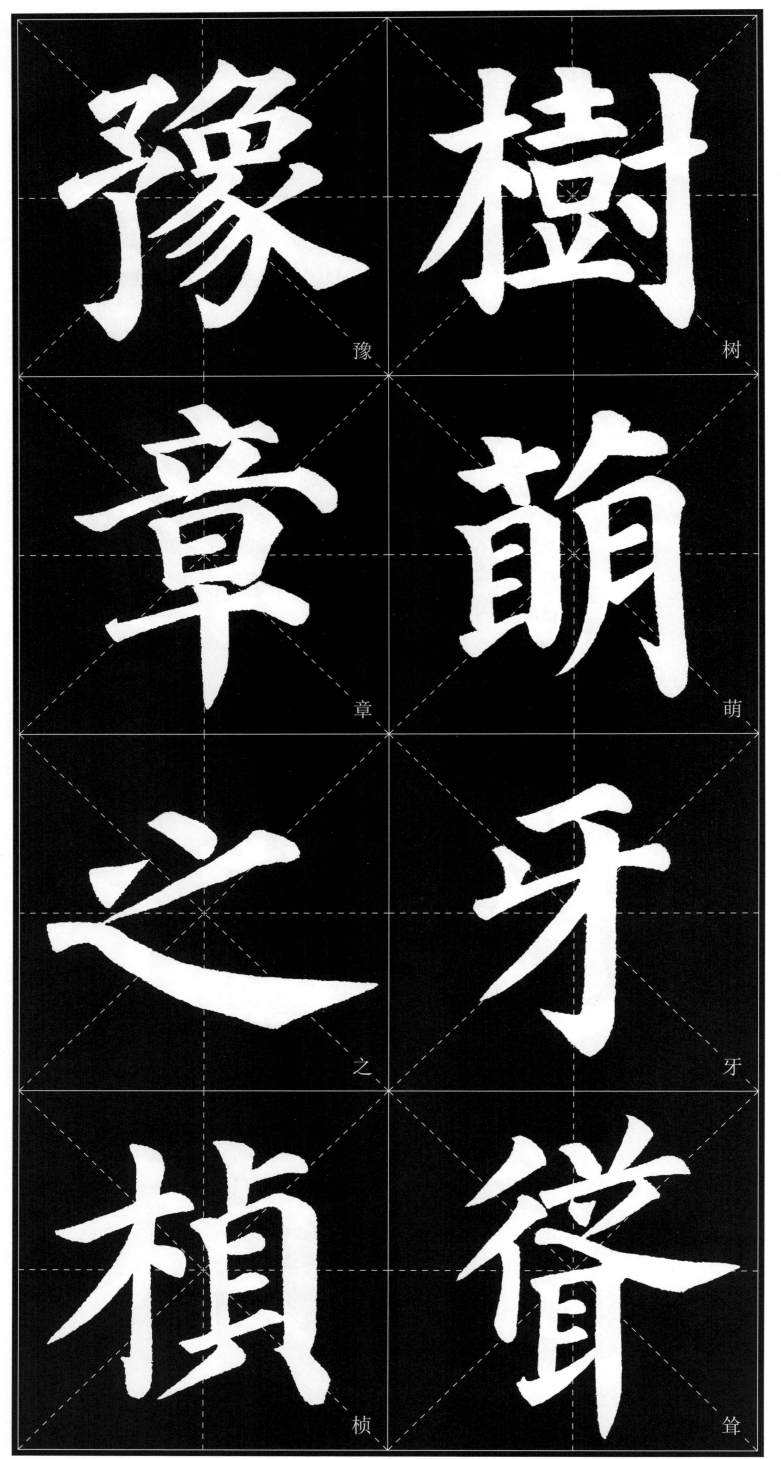

豫　樹

章　萌

之　牙

槙　笪

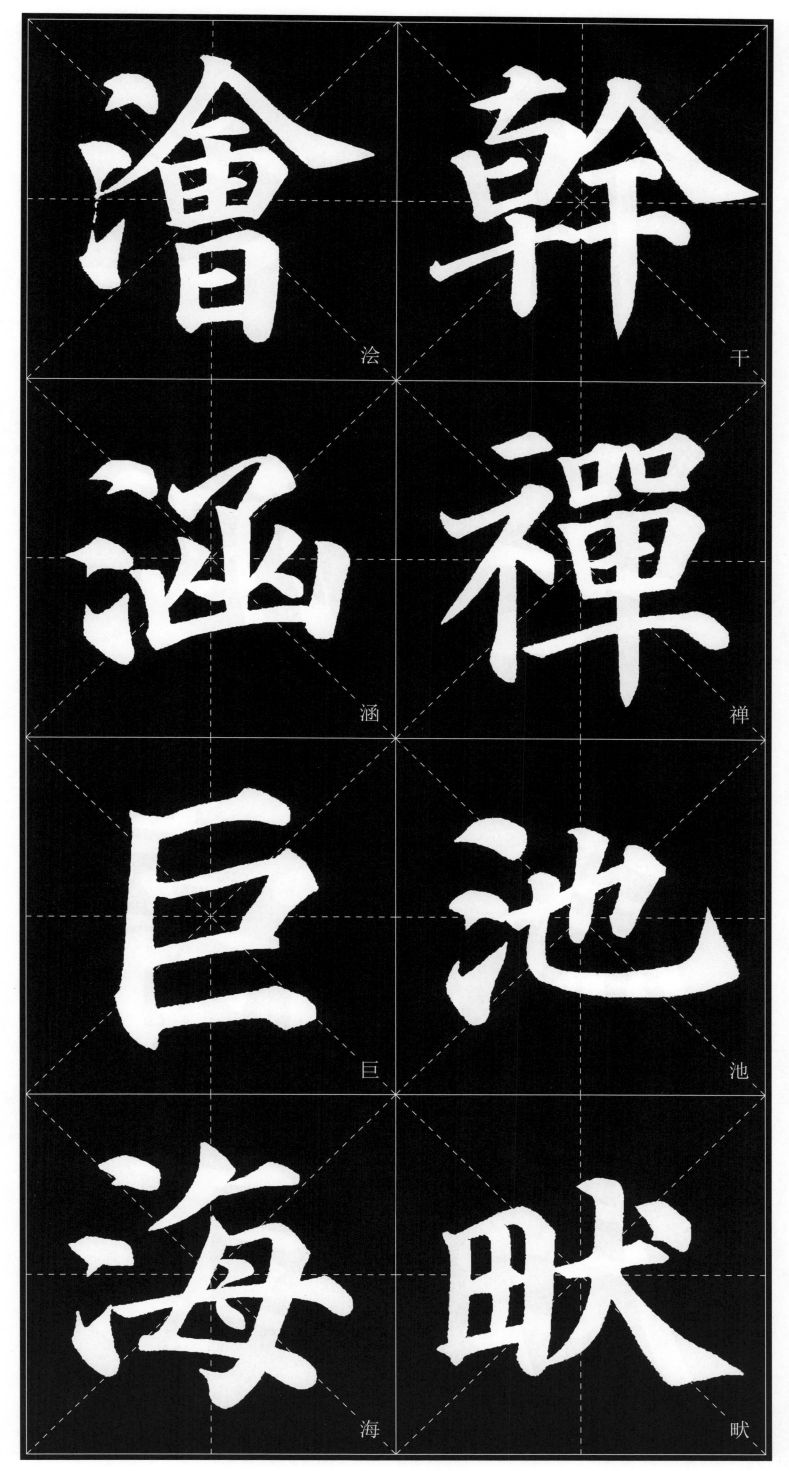

洤 幹

涵 禪

巨 池

海 畎

甫 之

七 波

歲 濤

居 年

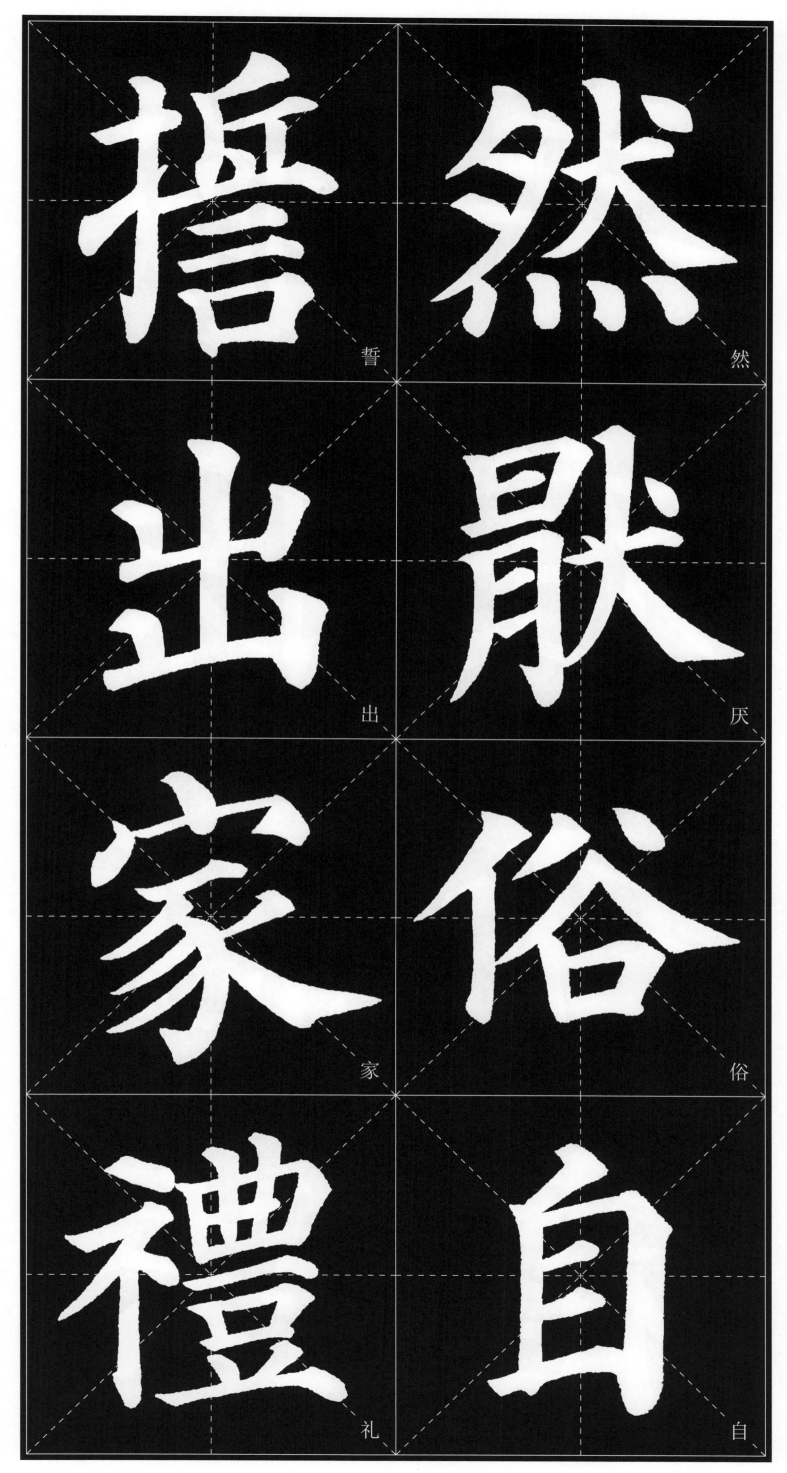

誓

然

出

厌

家

俗

礼

自

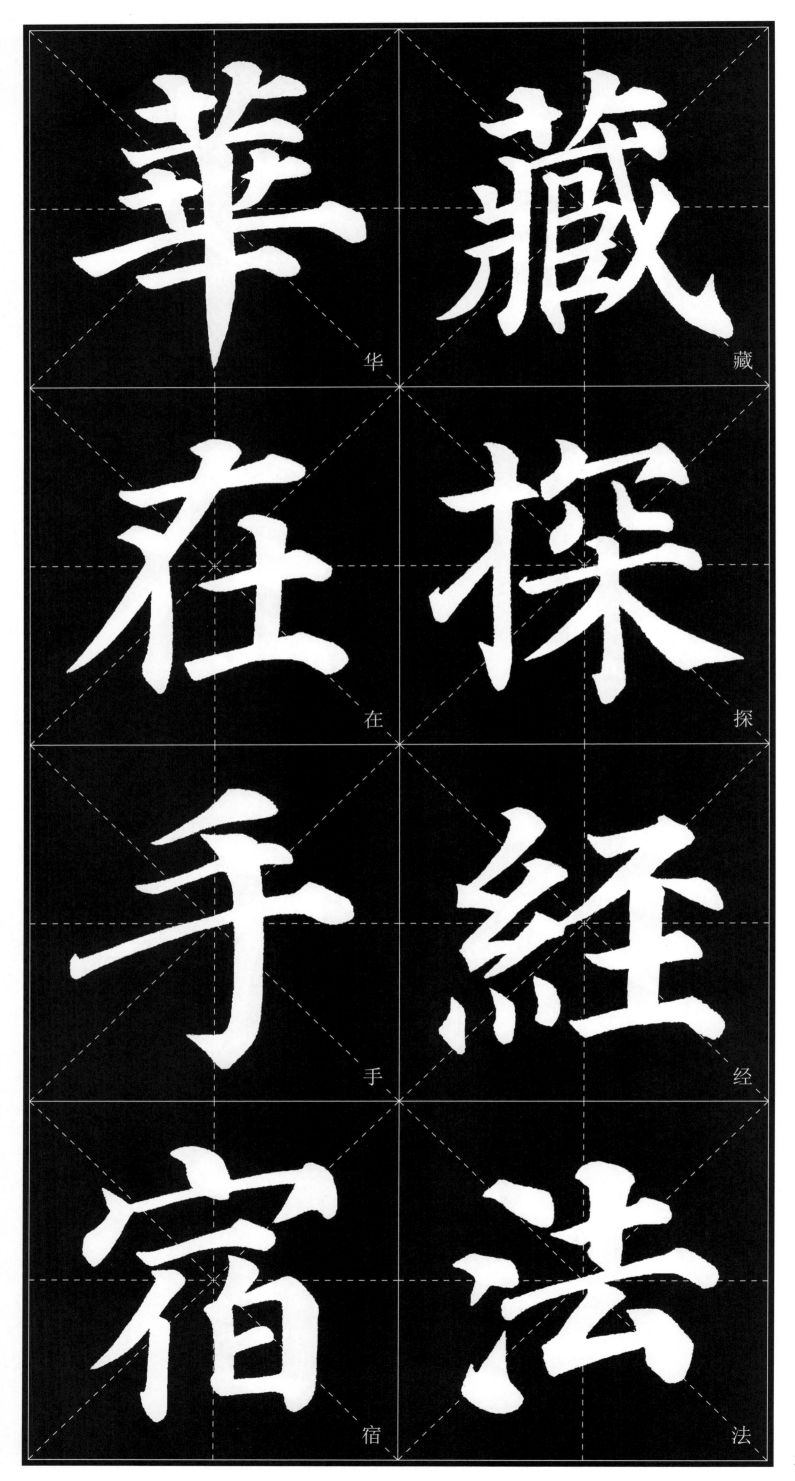

華

藏

在

探

手

経

宿

法

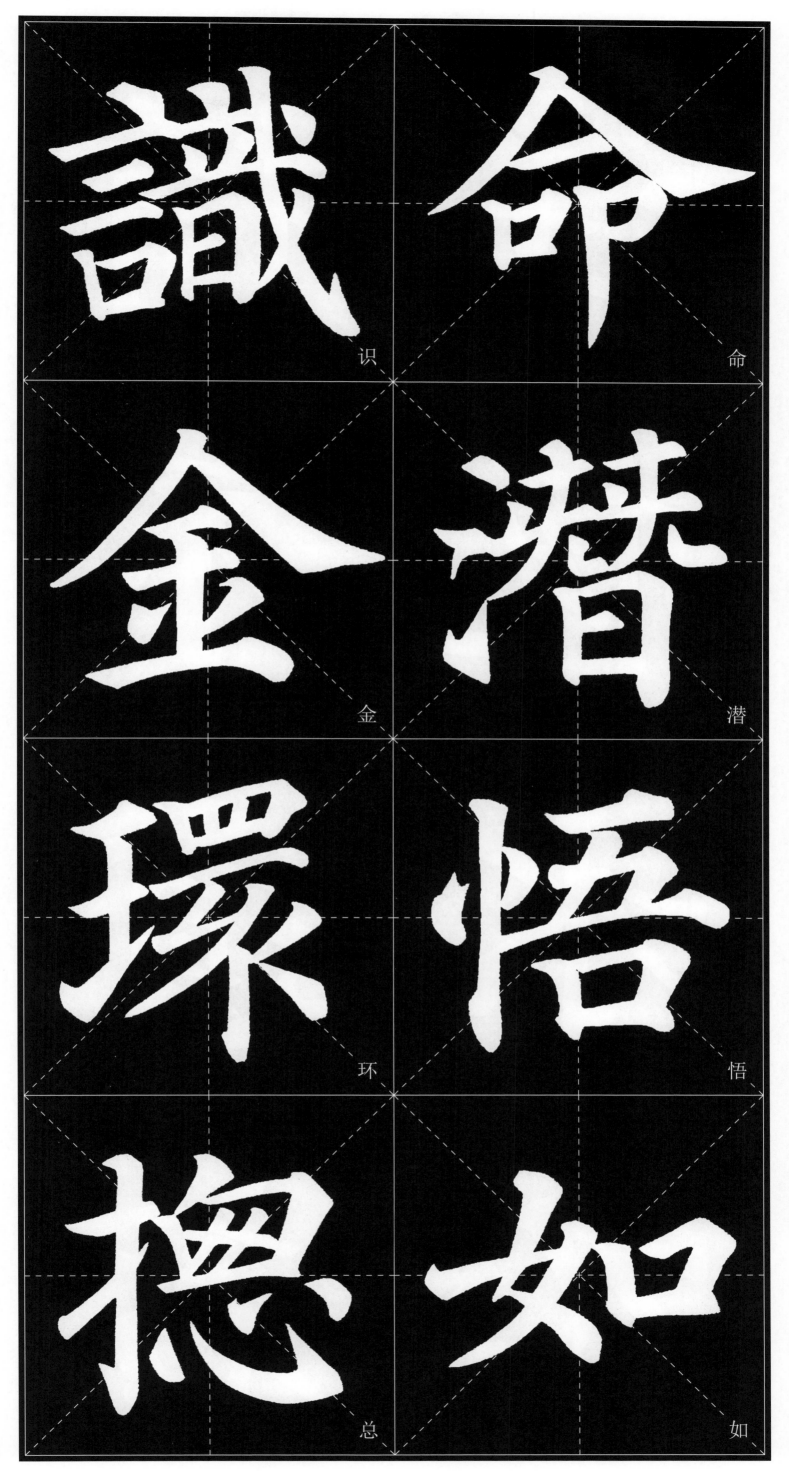

識　命

金　潜

環　悟

總　如

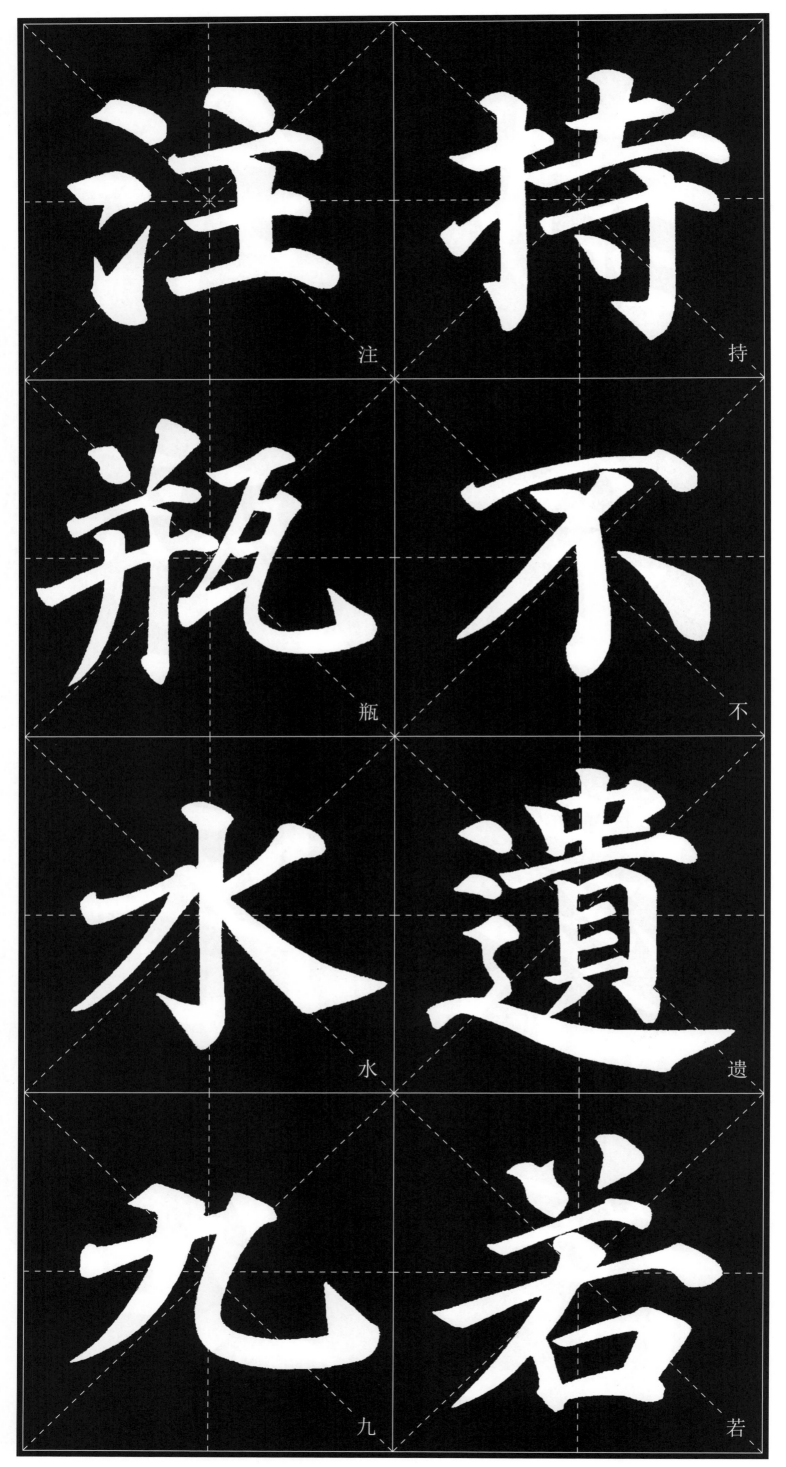

注 持

瓶 不

水 遺

九 若

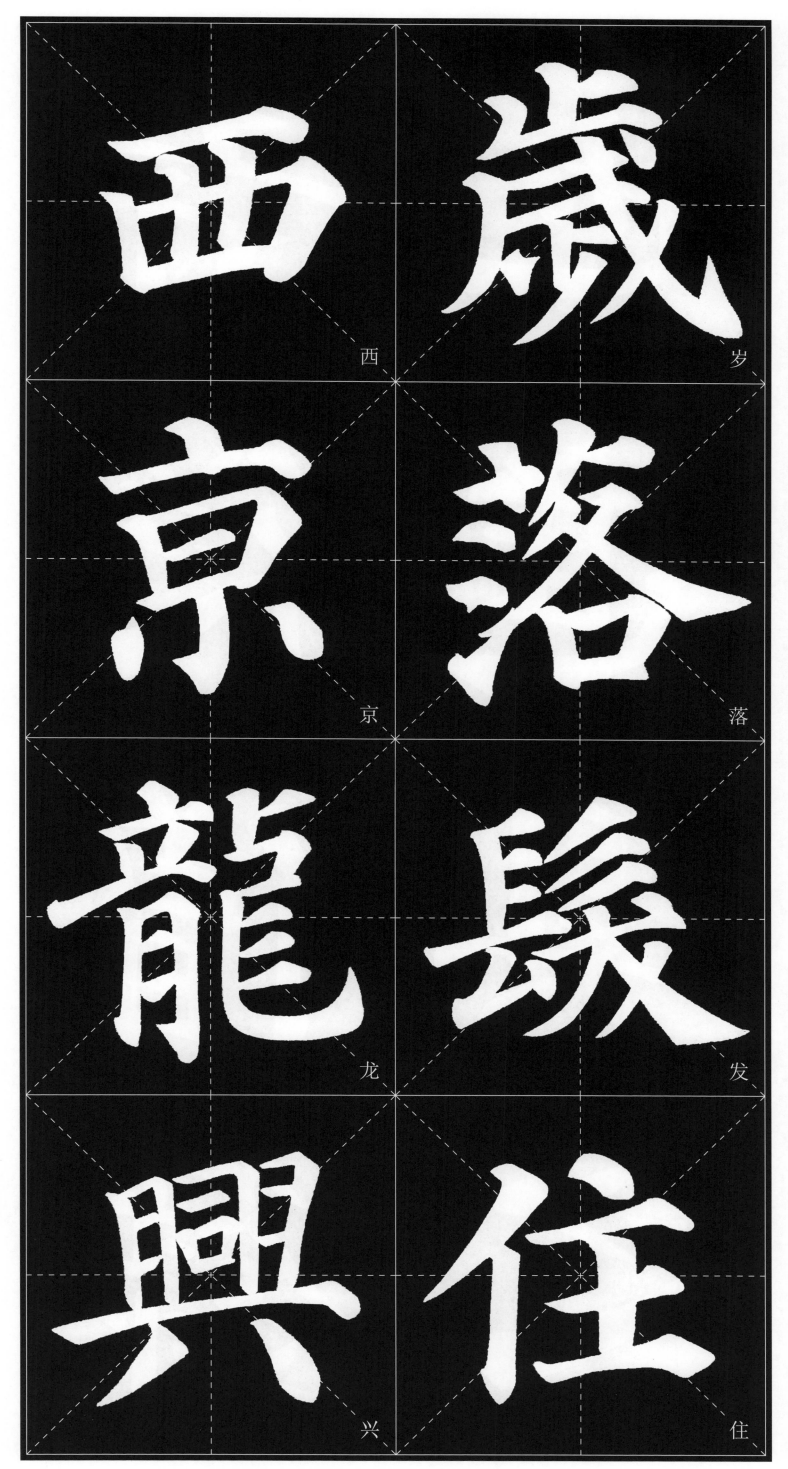

歲 岁

西 西

落 落

京 京

龍 龙

髮 发

興 兴

徍 住

41

也 進 具 之

寺 從 僧 篆

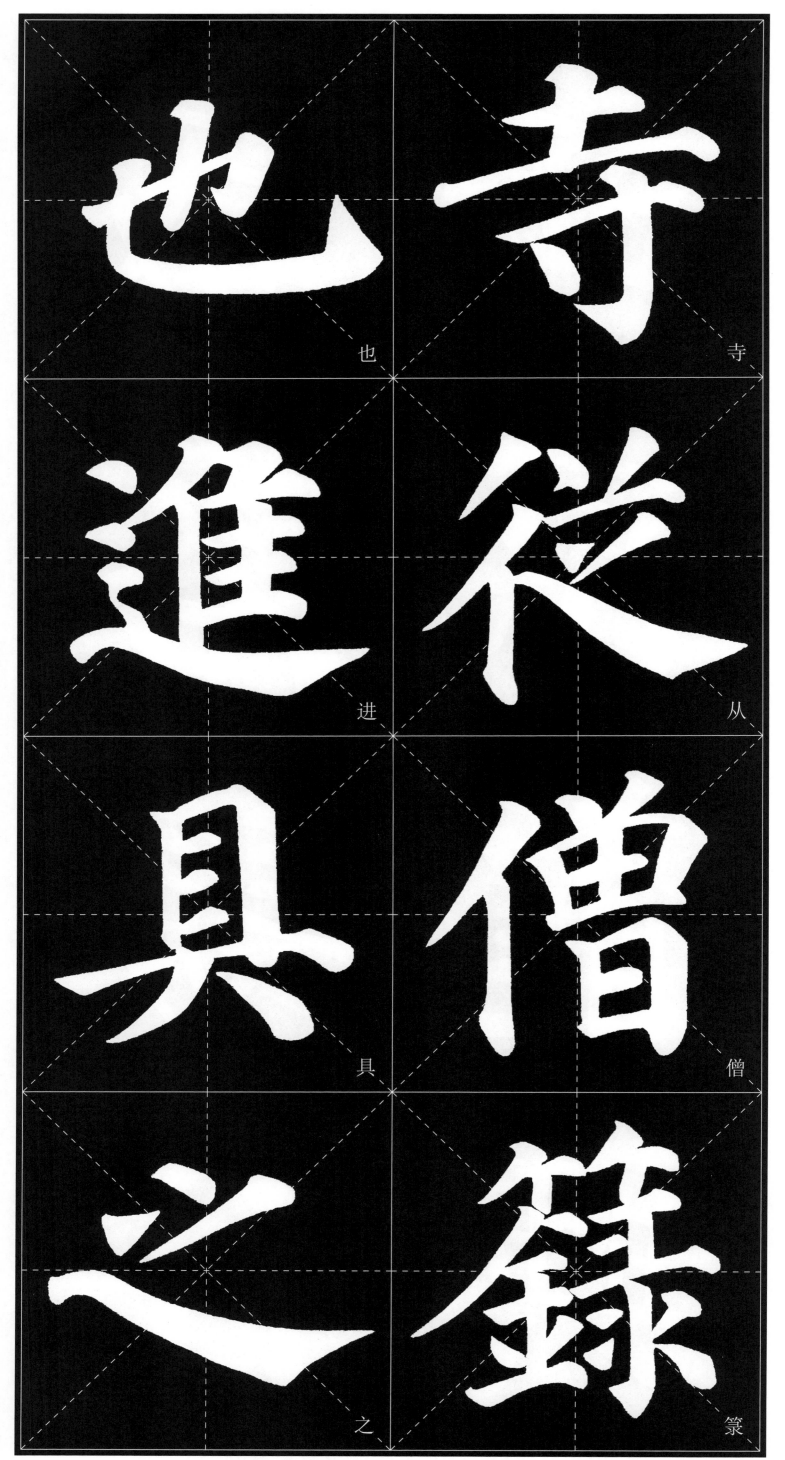

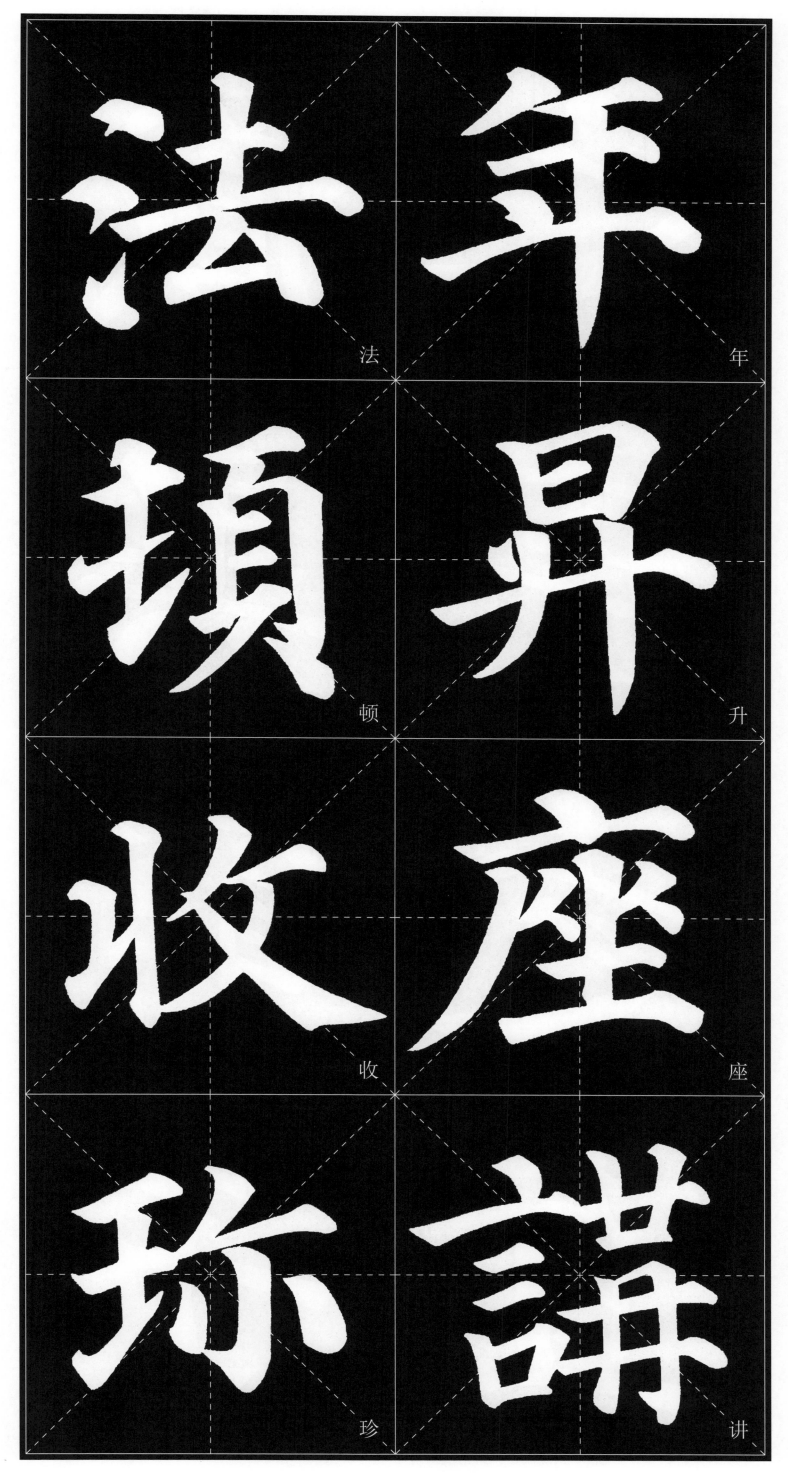

法 年

顿 升

收 座

珍 讲

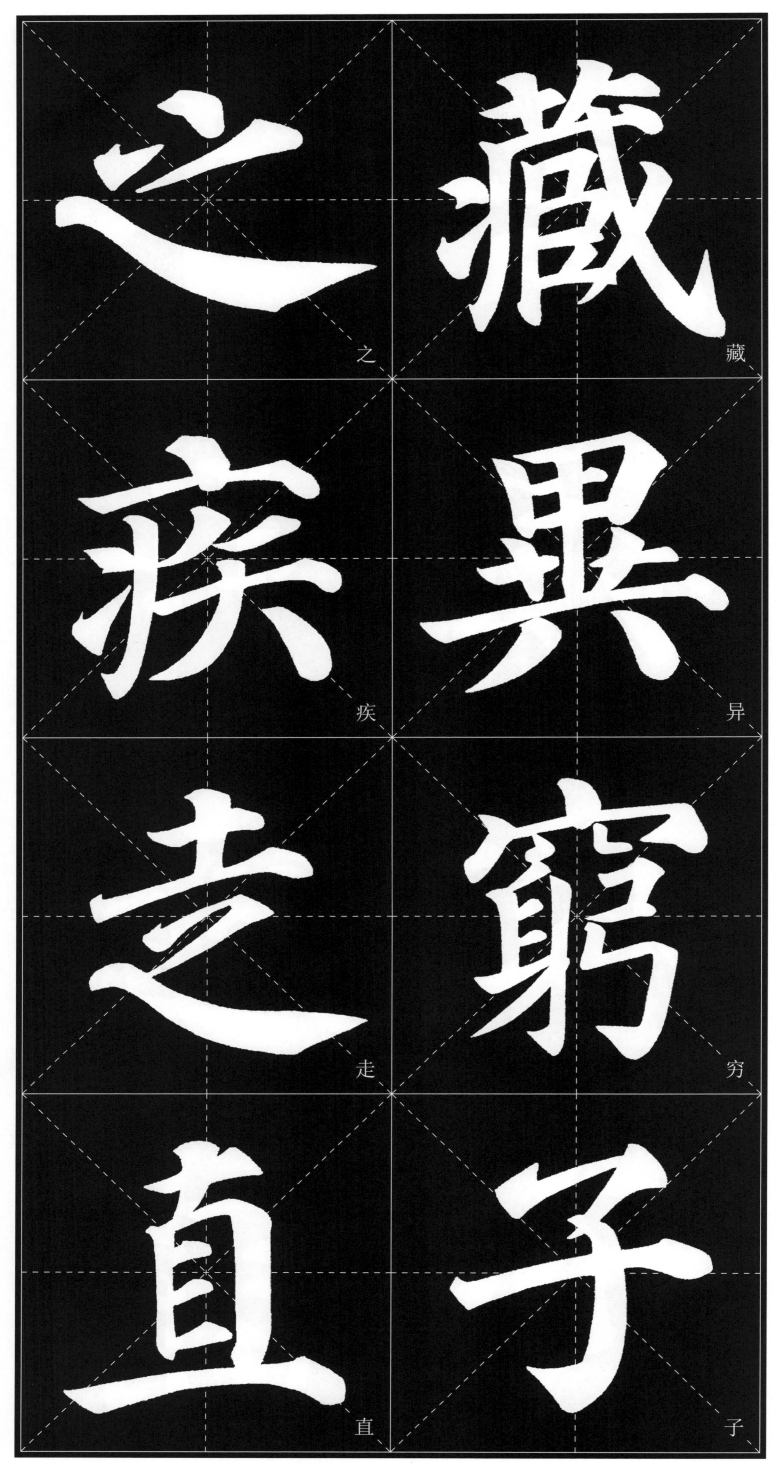

藏

异

之

疾

窮

走

直

子

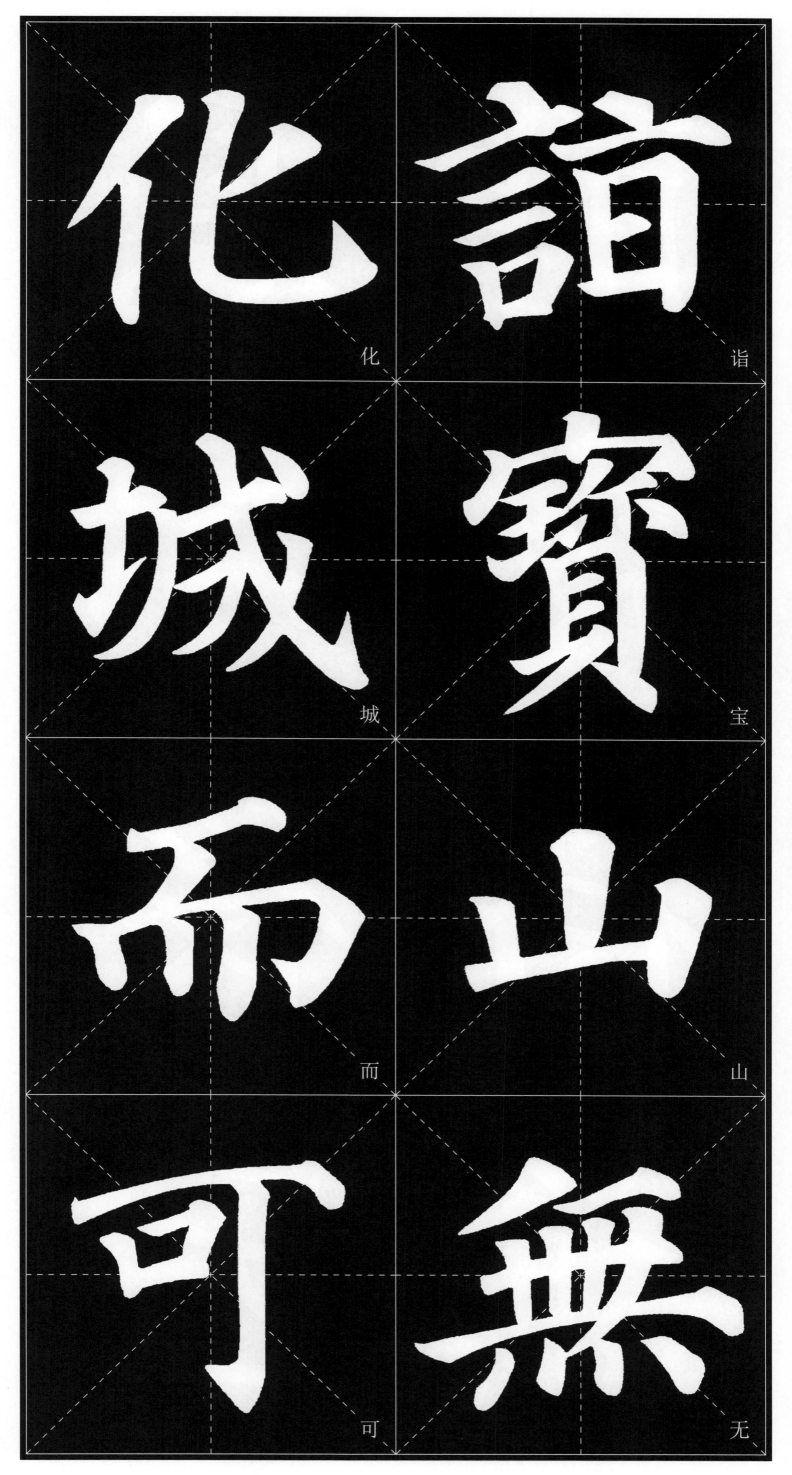

化
诣
城
宝
而
山
可
无

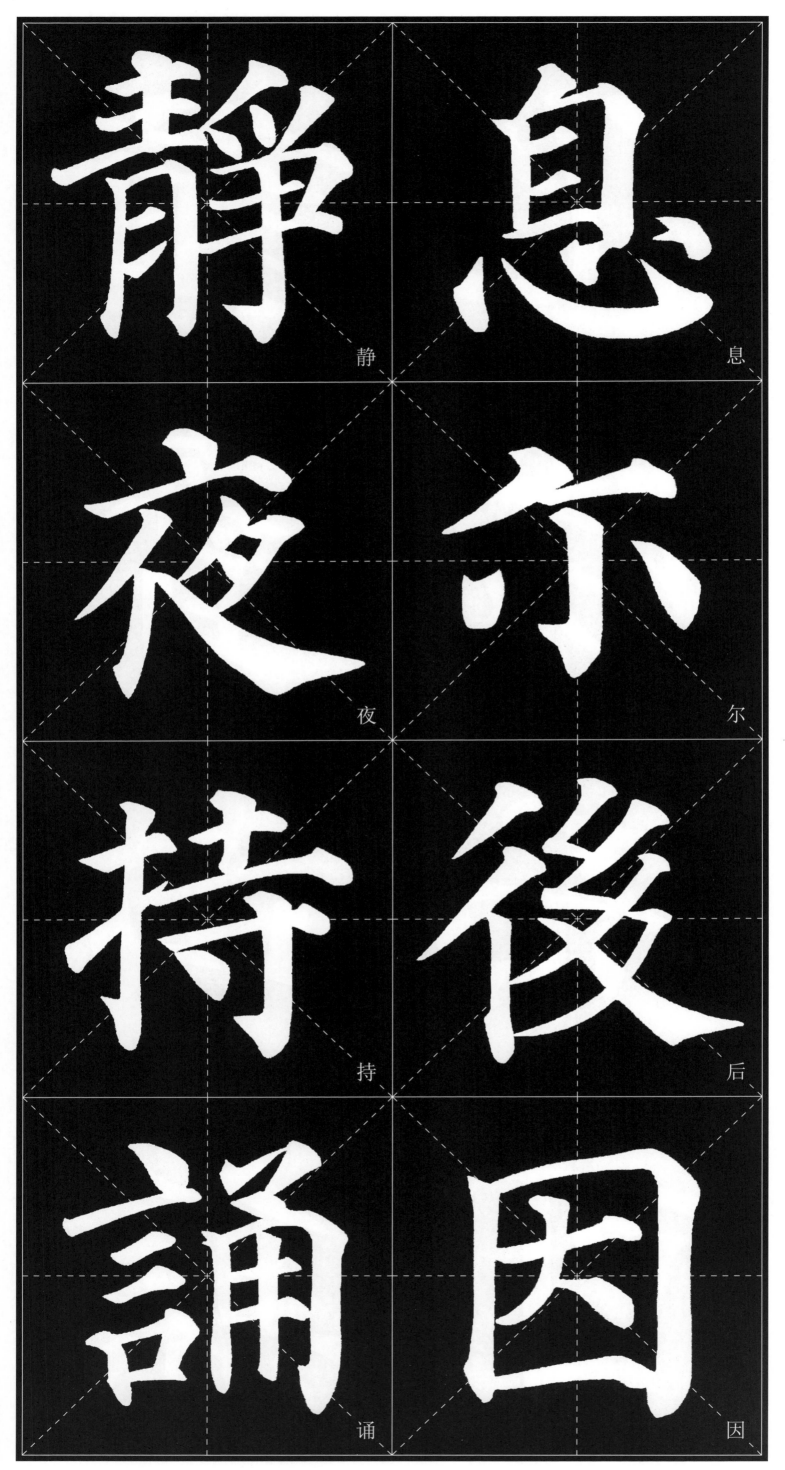

静 息

夜 尔

持 後

诵 因

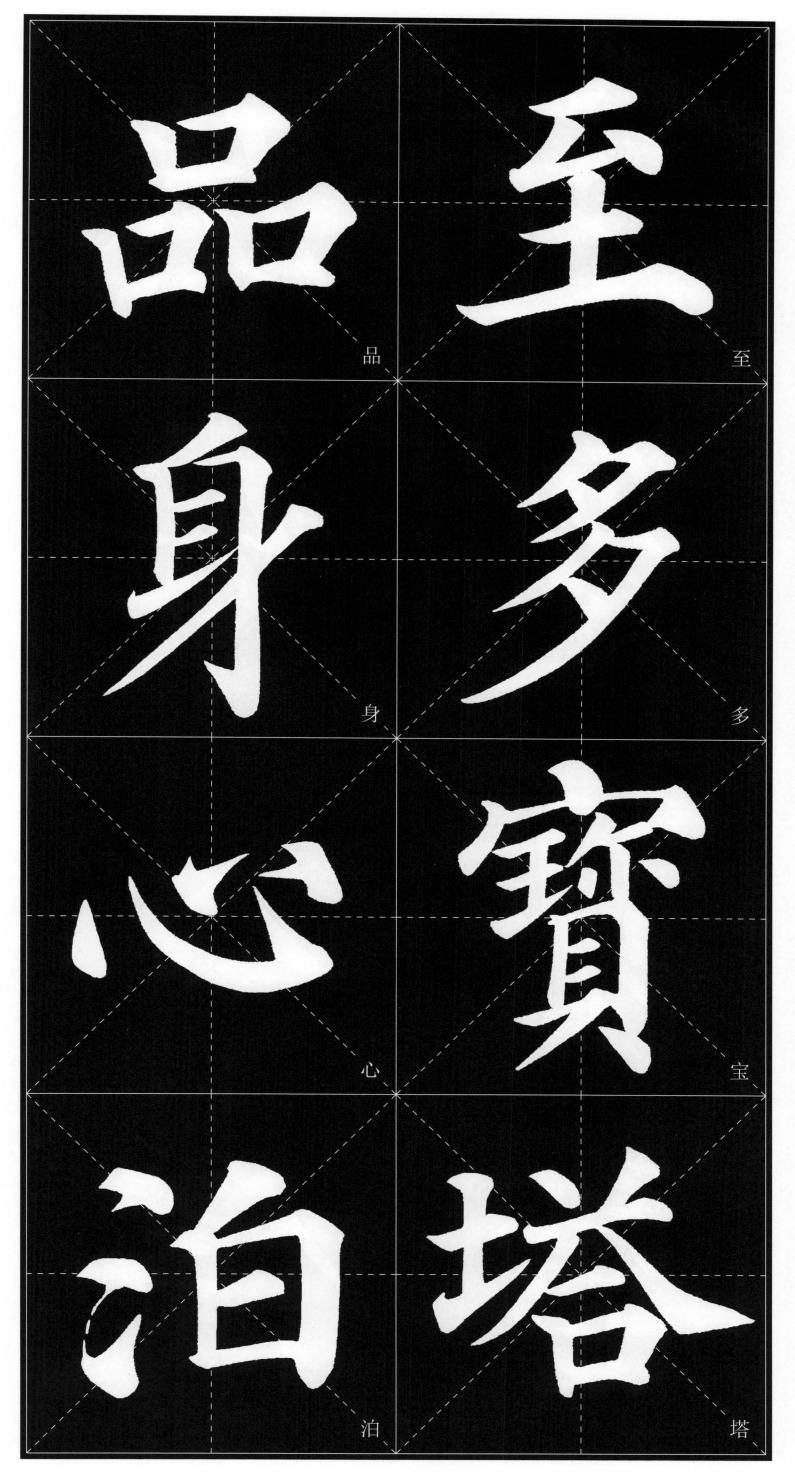

品　身　心　泊

至　多　宝　塔

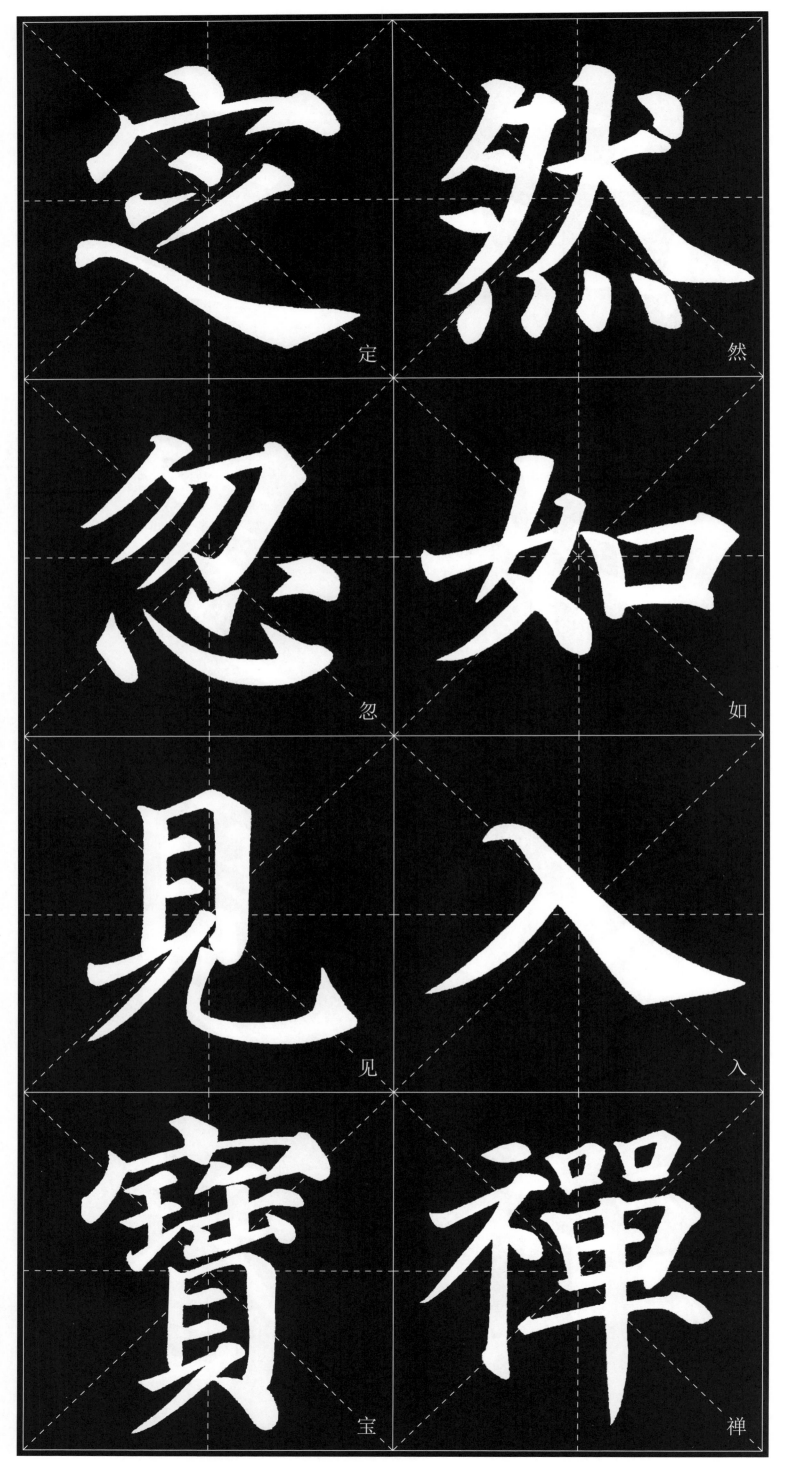

定　然

忽　如

見　入

宝　禅

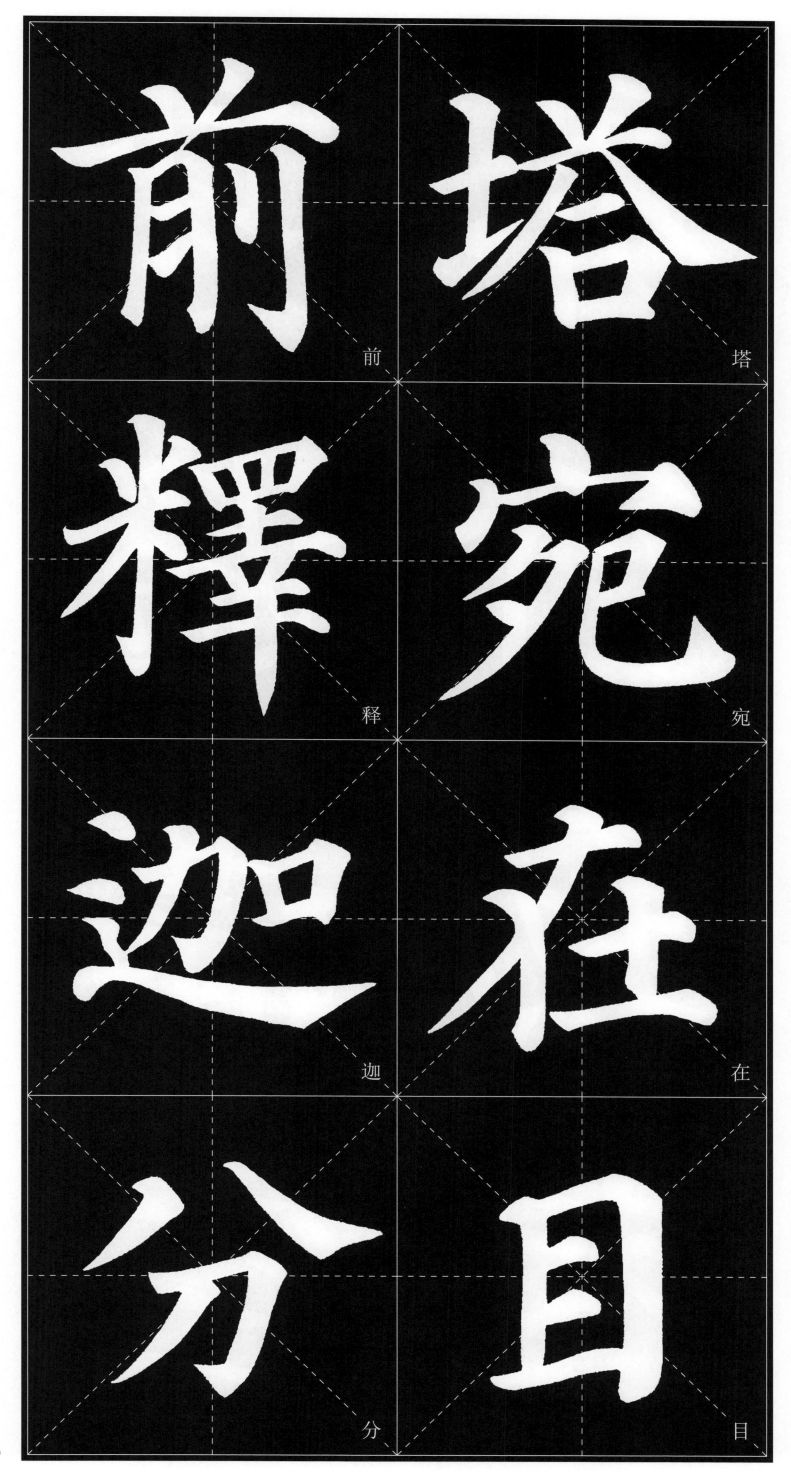

前　塔
釋　宛
迦　在
分　目

49

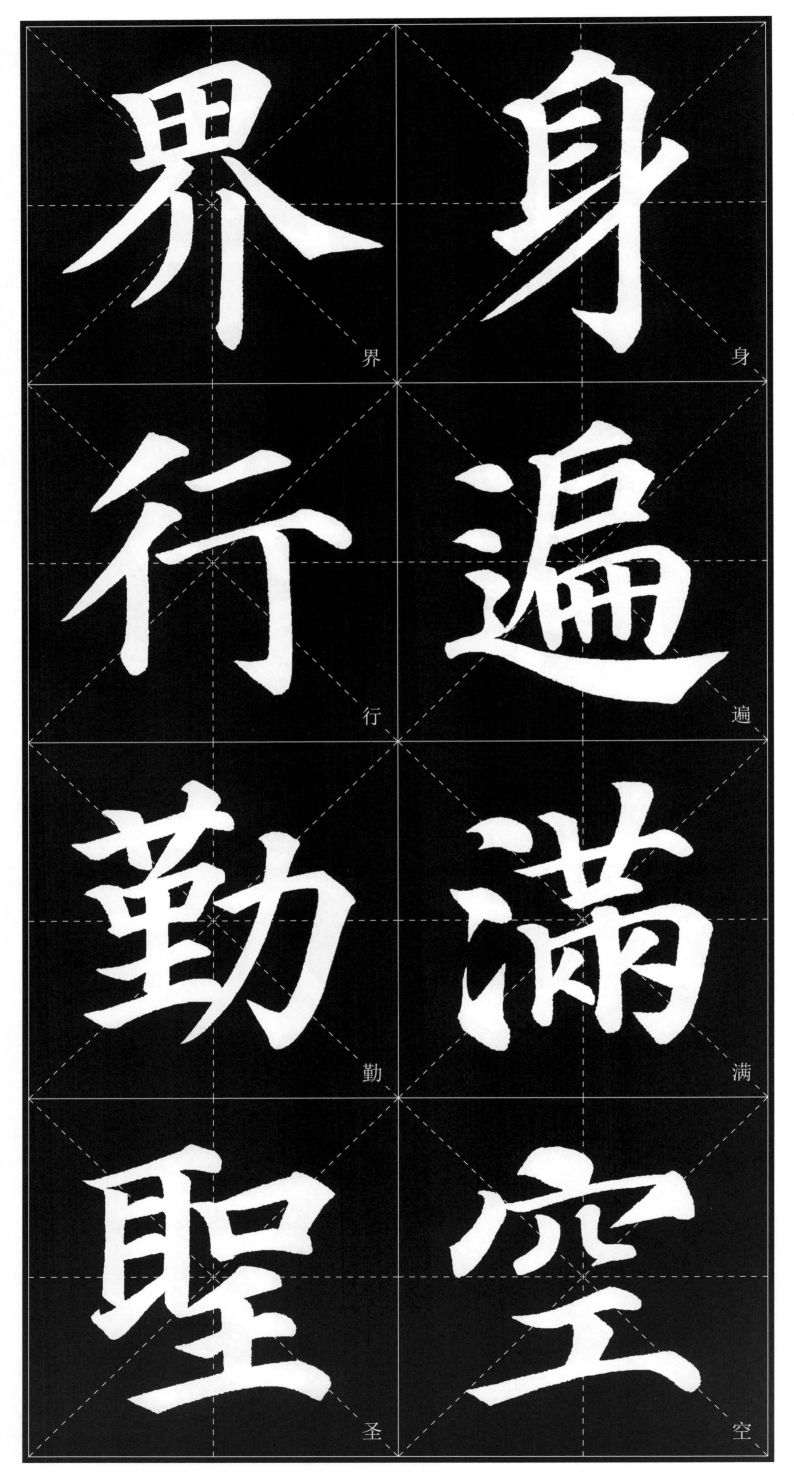

界 身

行 遍

勤 滿

聖 空

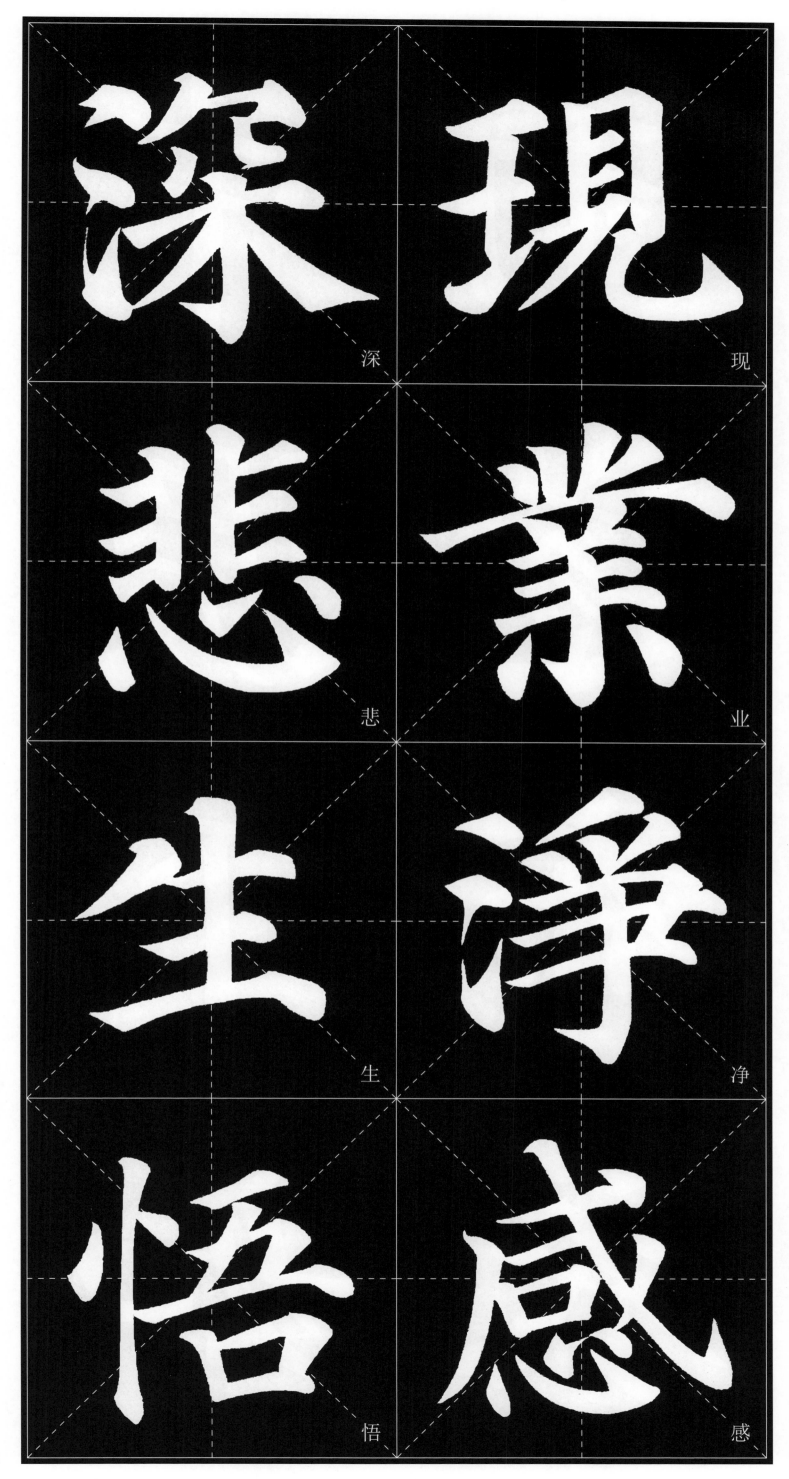

深 現
悲 業
生 淨
悟 感

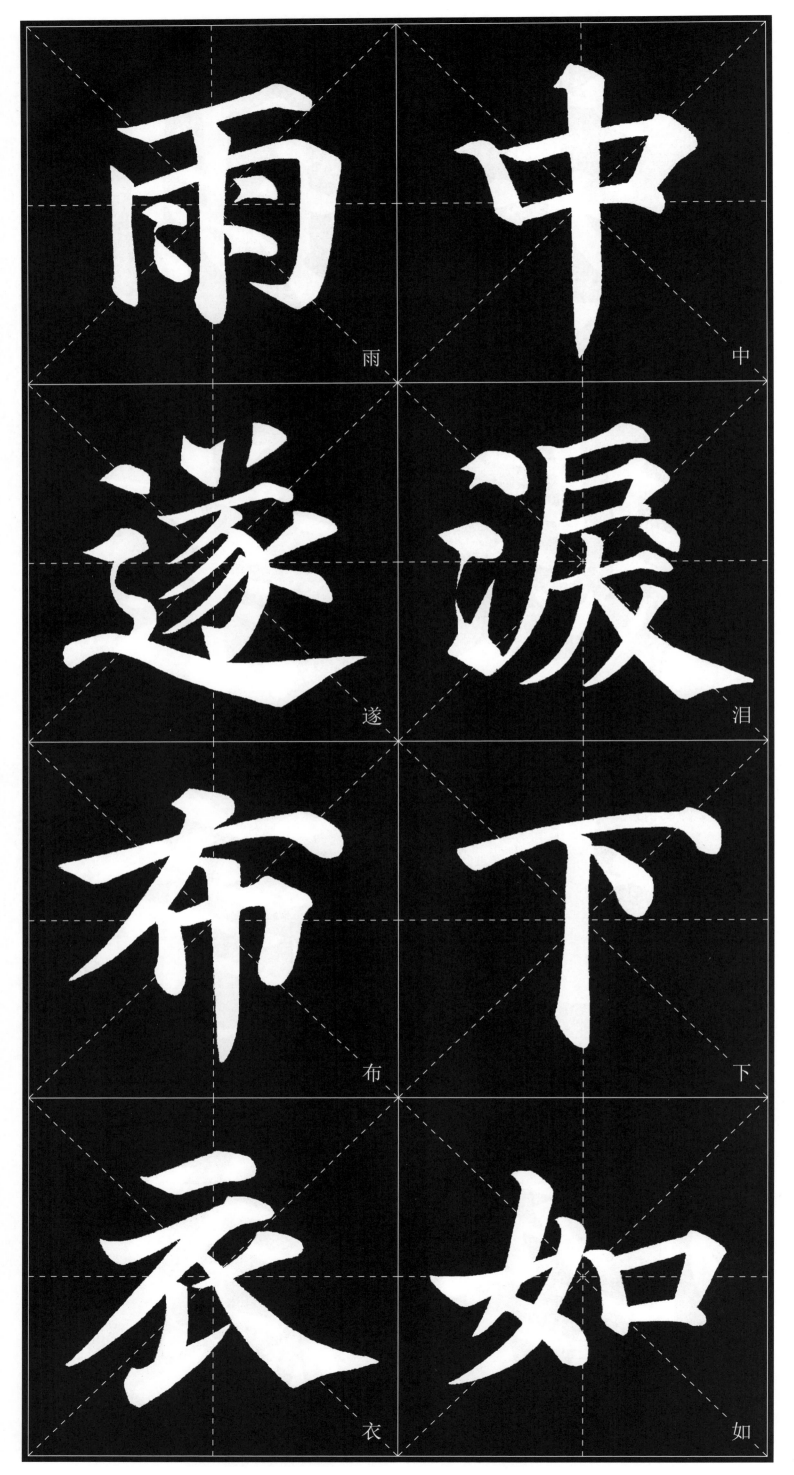

雨　中

遂　泪

布　下

衣　如

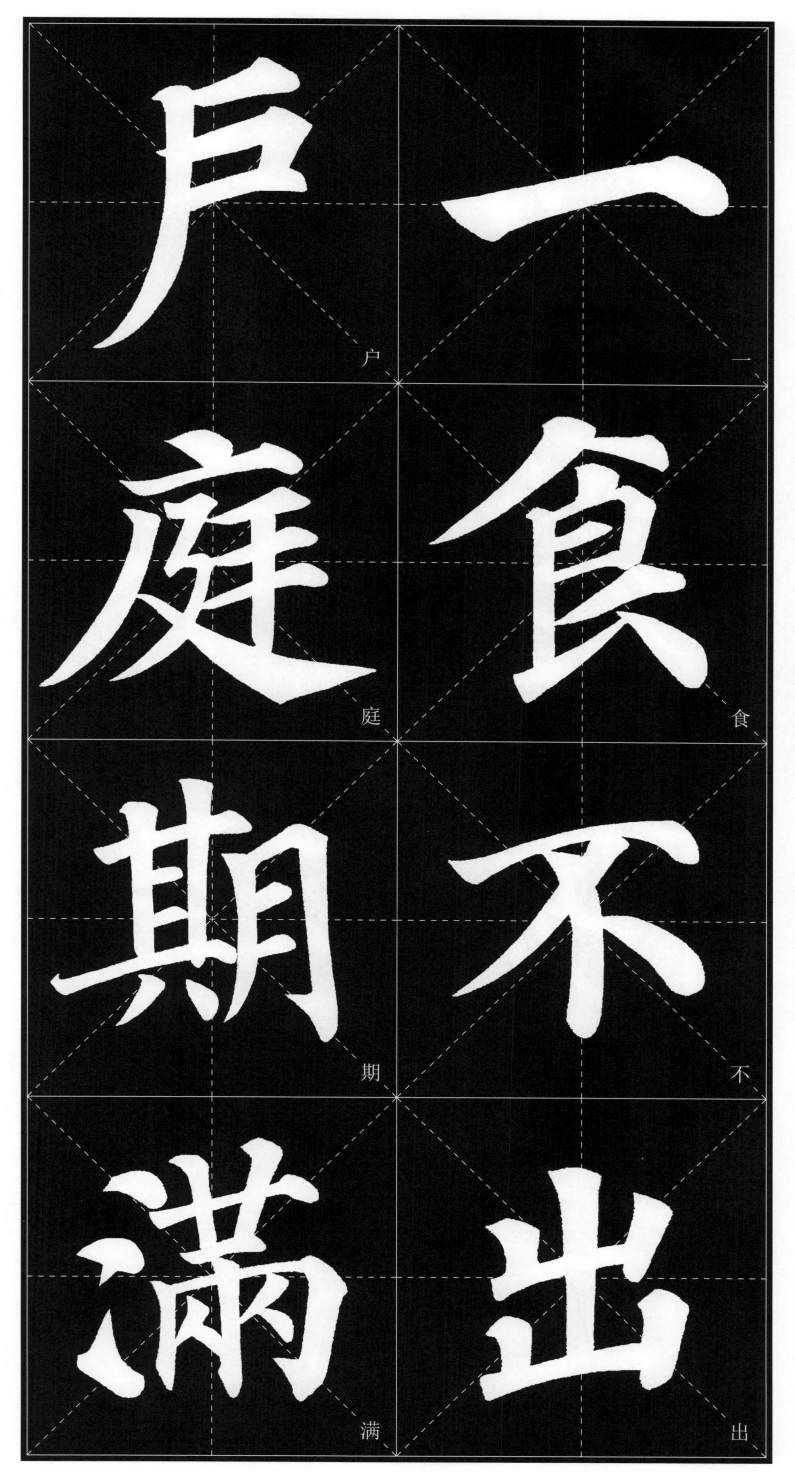

户　庭　期　满　一　食　不　出

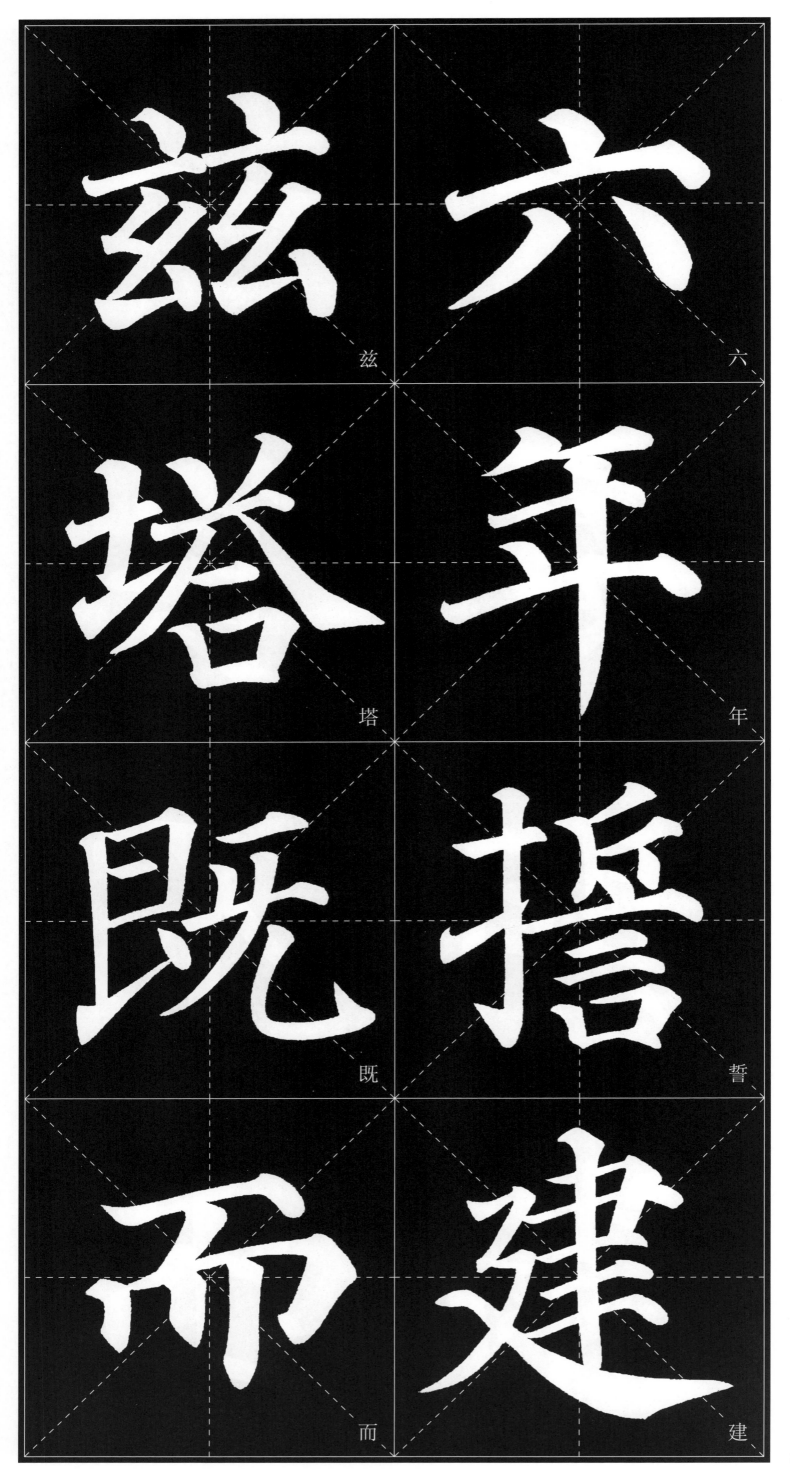

兹

塔

既

而

六

年

誓

建

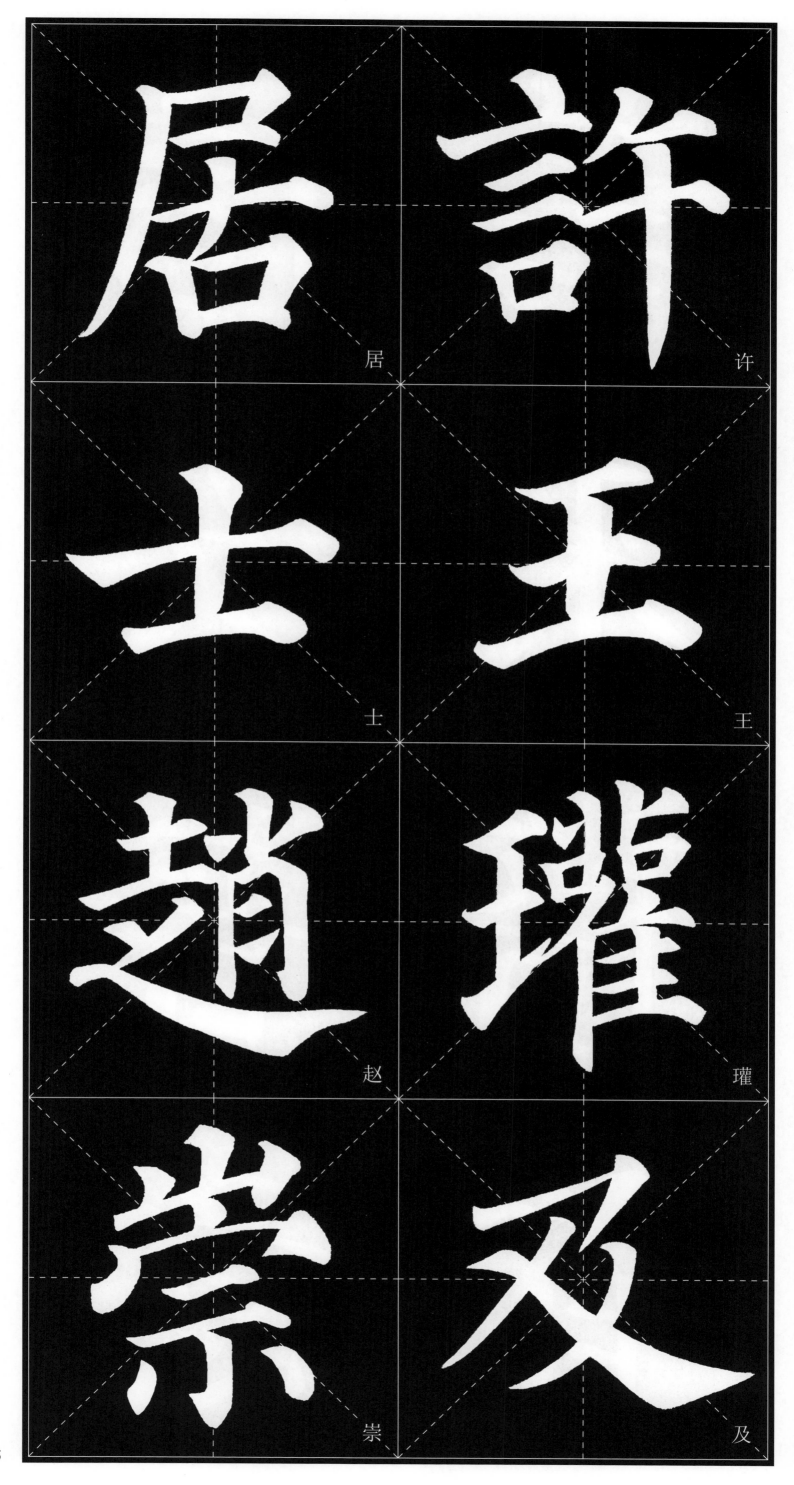

居　許

士　王

赵　瓘

崇　及

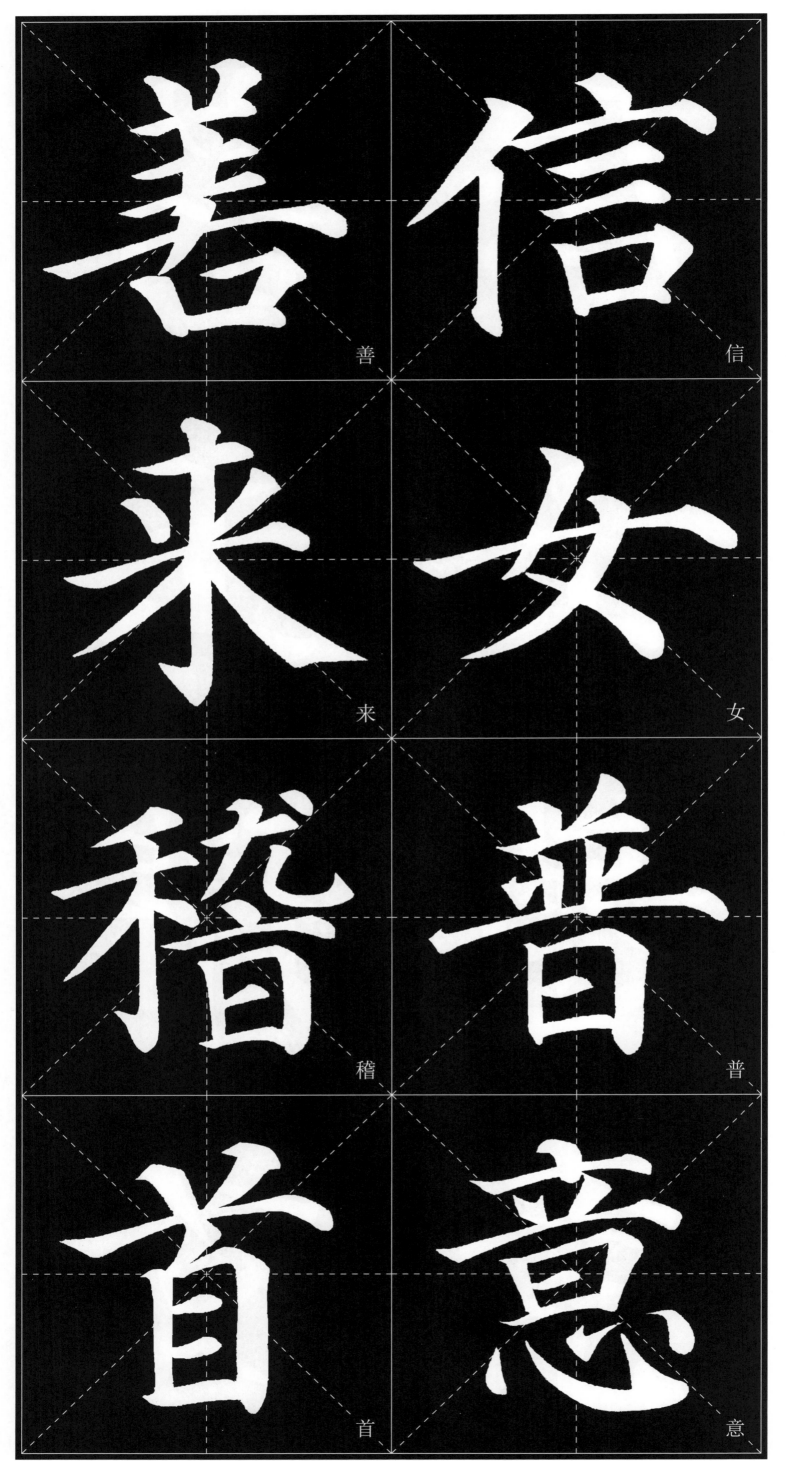

善　信

来　女

稽　普

首　意

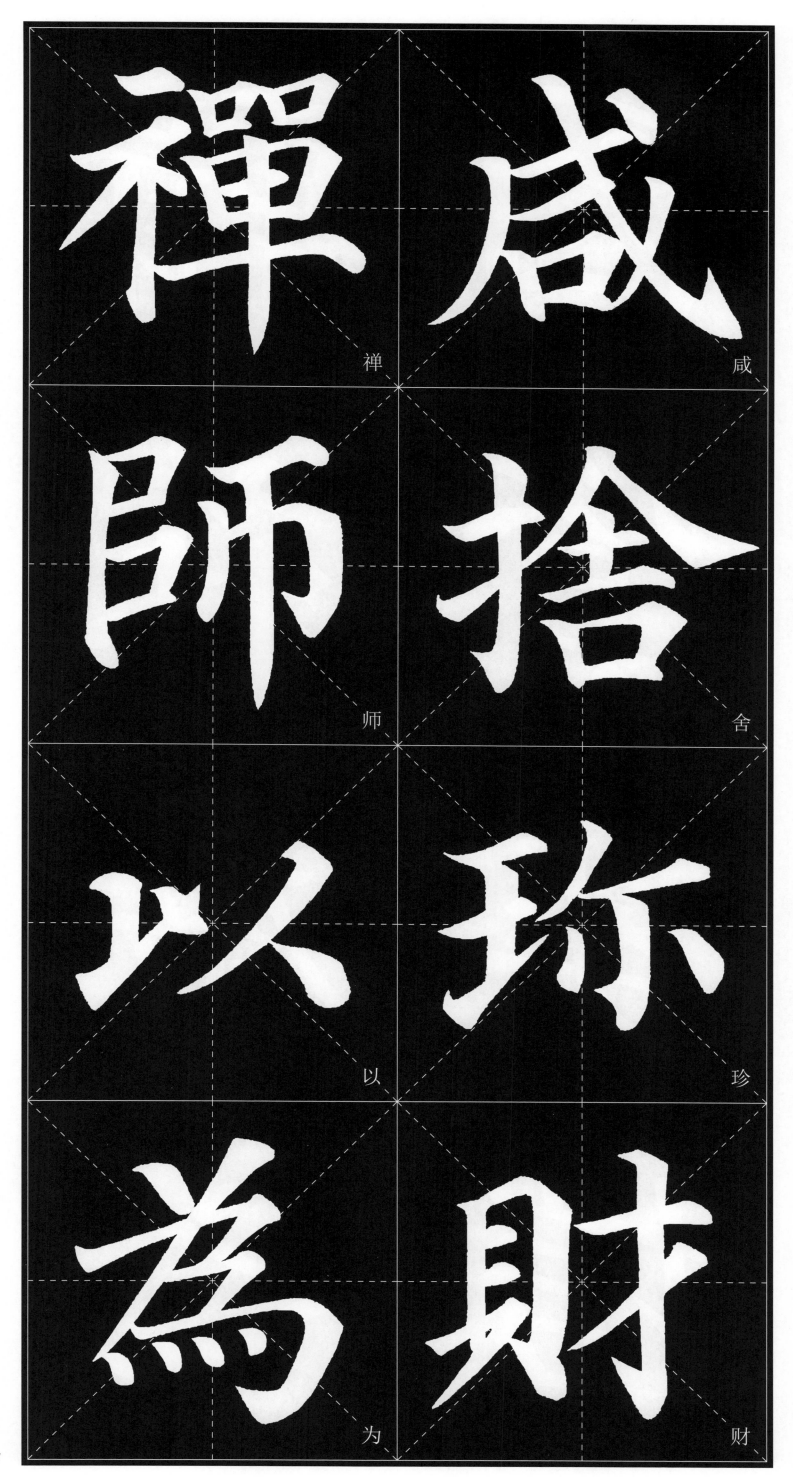

禪

咸

師

捨

以

珍

為

財

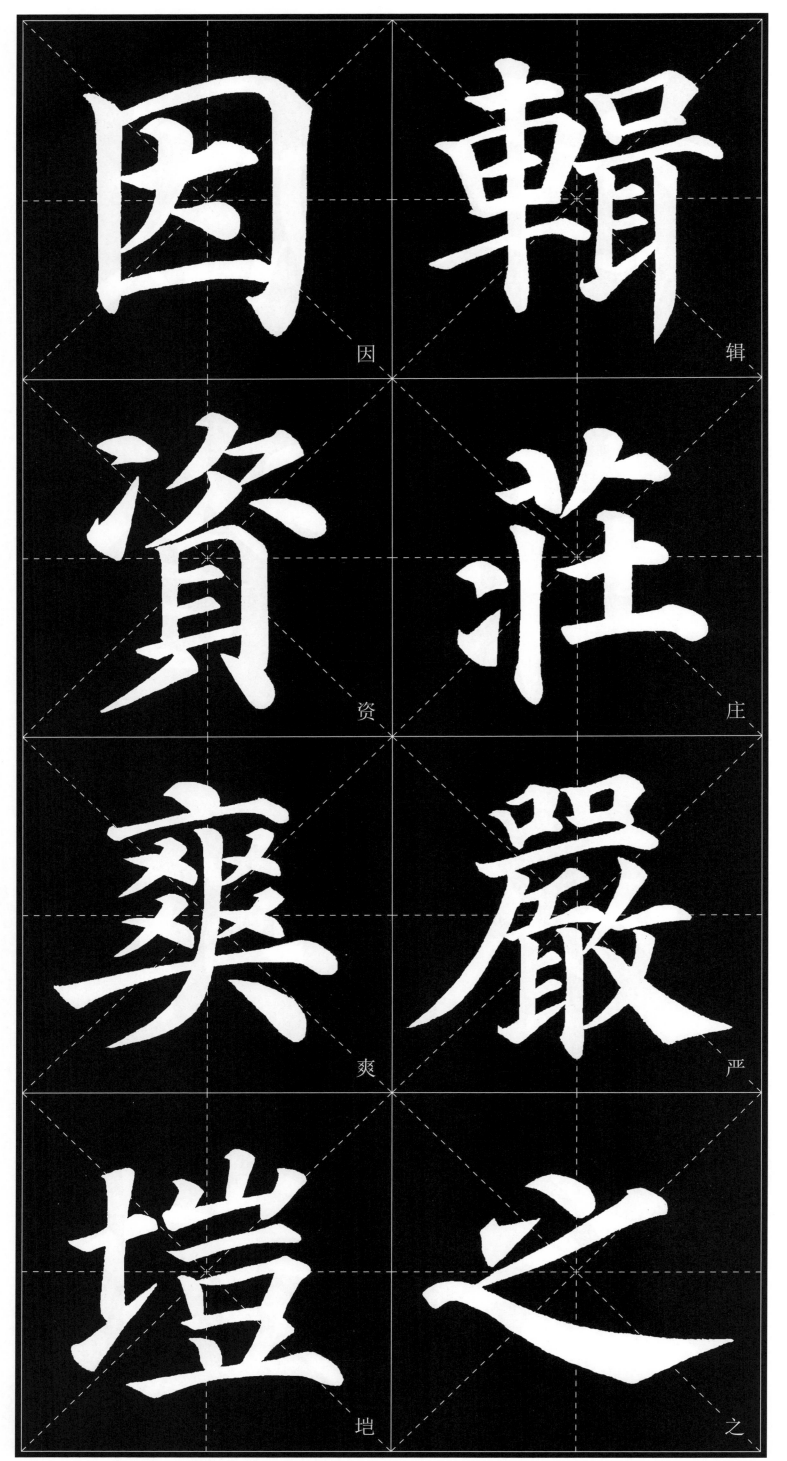

因

辑

资

庄

爽

严

垲

之

千　之

福　地

默　利

議　见

福　于

有　心

懷　時

忍　千

中　夜　見　有　禅　師　忽　于

龍 一

興 水

流 發

竉 源

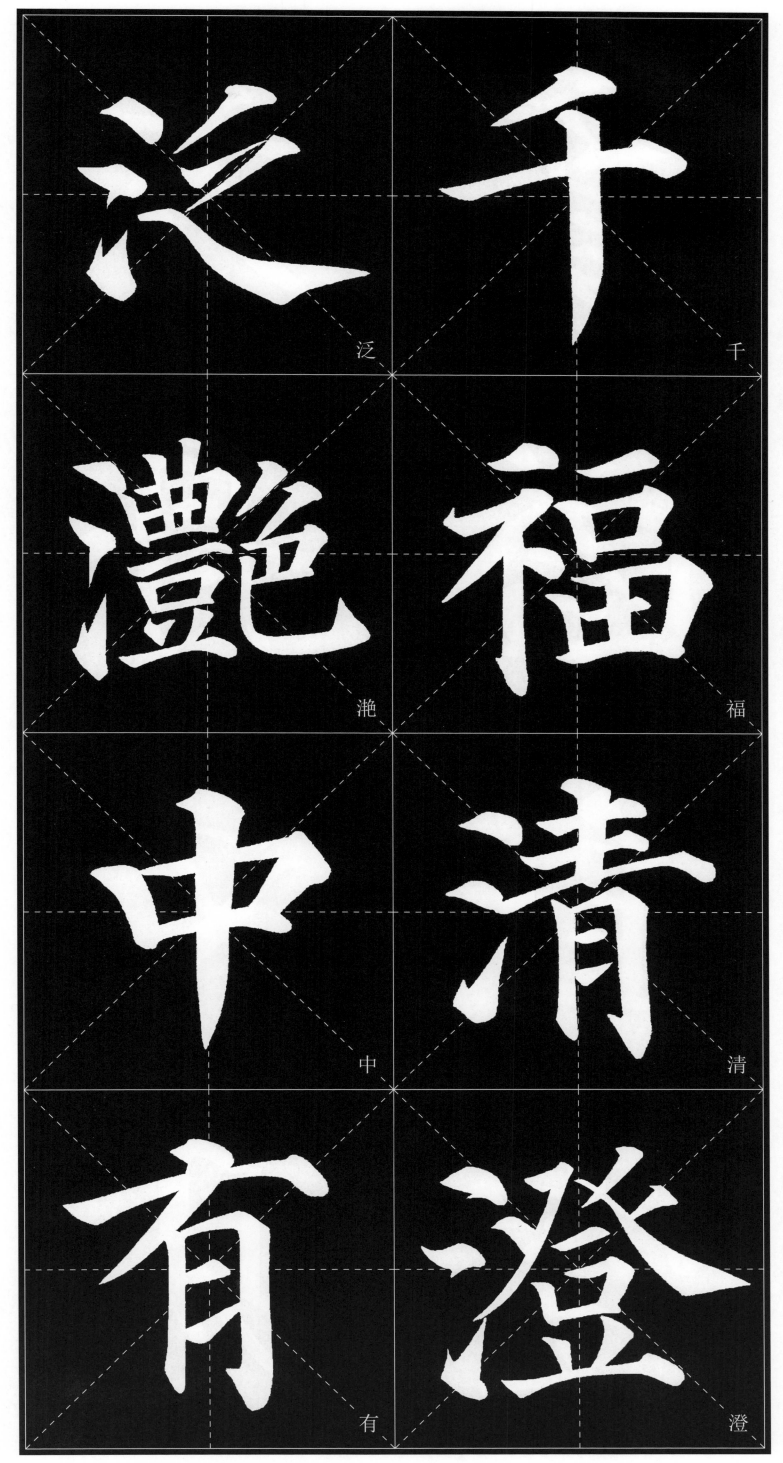

泛

千

滟

福

中

清

有

澄

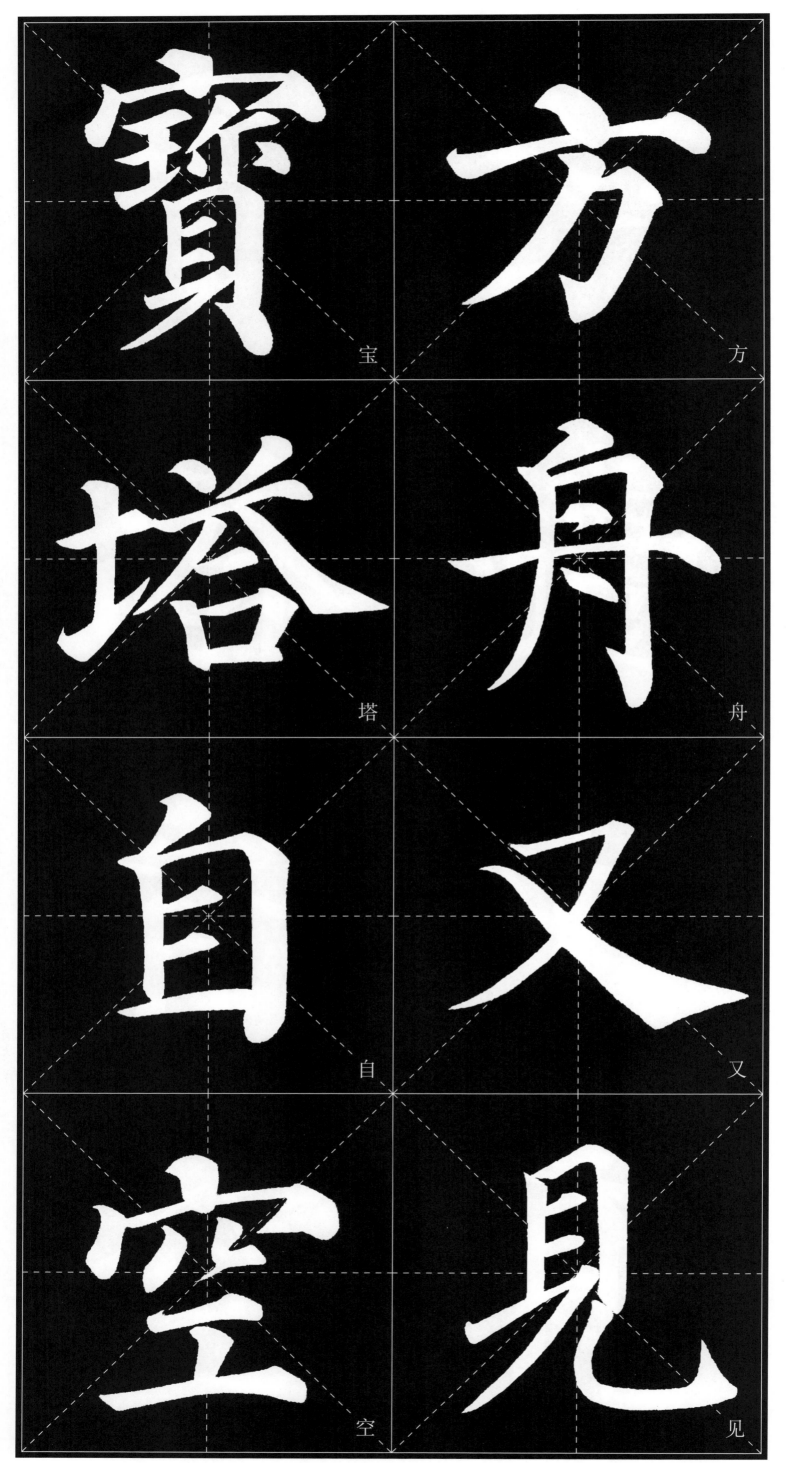

寶 宝

方 方

塔 塔

舟 舟

自 自

又 又

窨 空

見 见

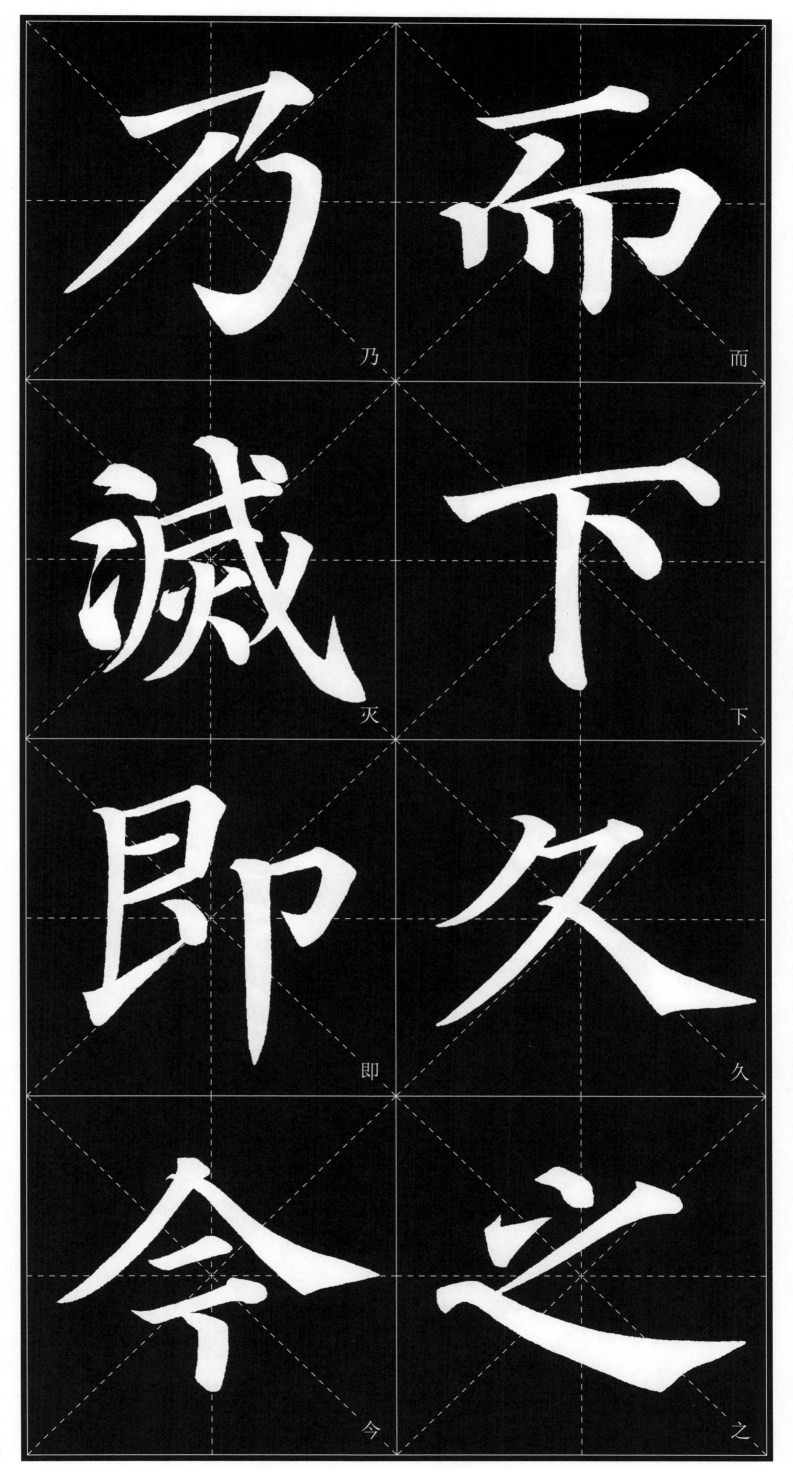

乃

而

灭

下

即

久

今

之

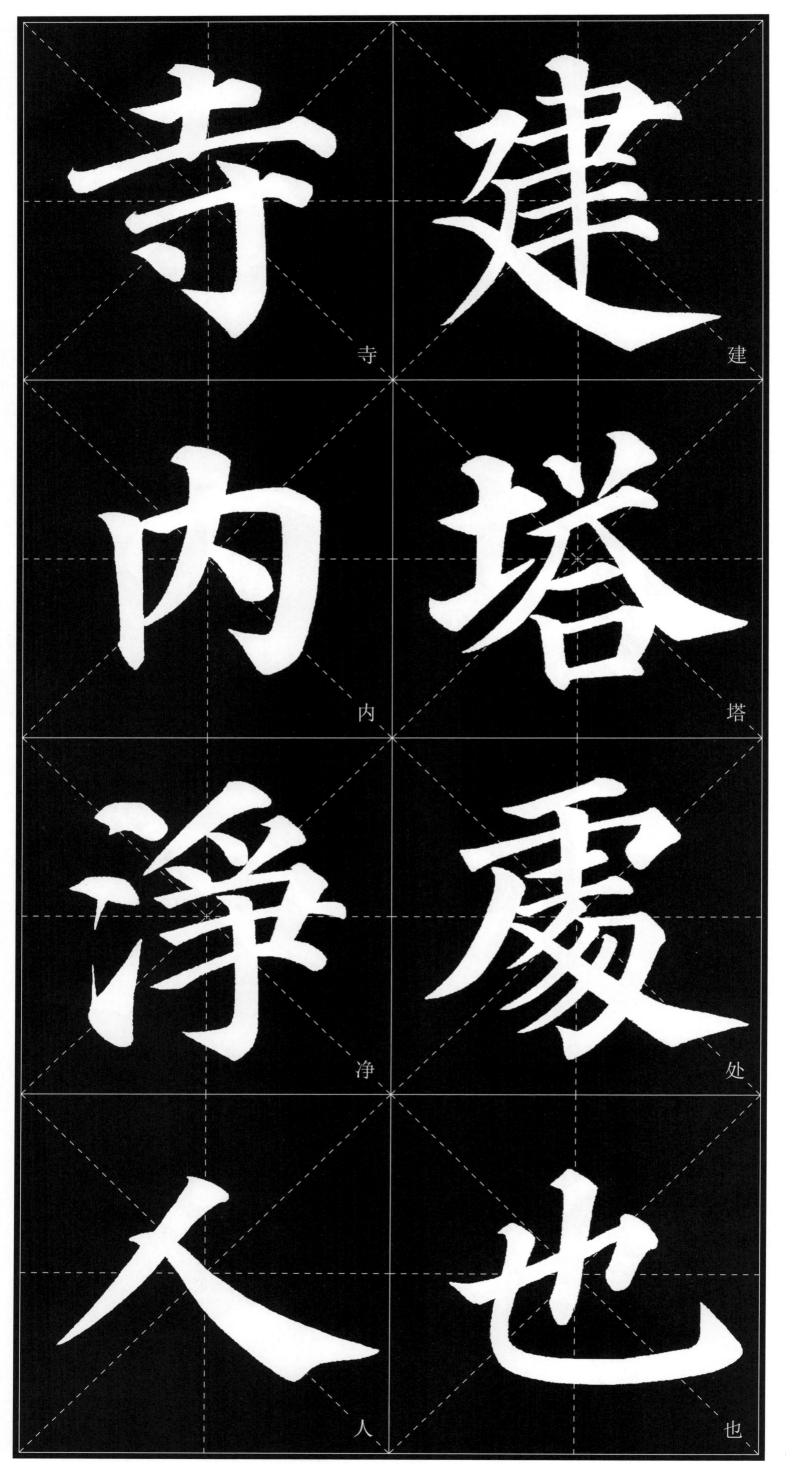

寺　建
内　塔
净　处
人　也

66

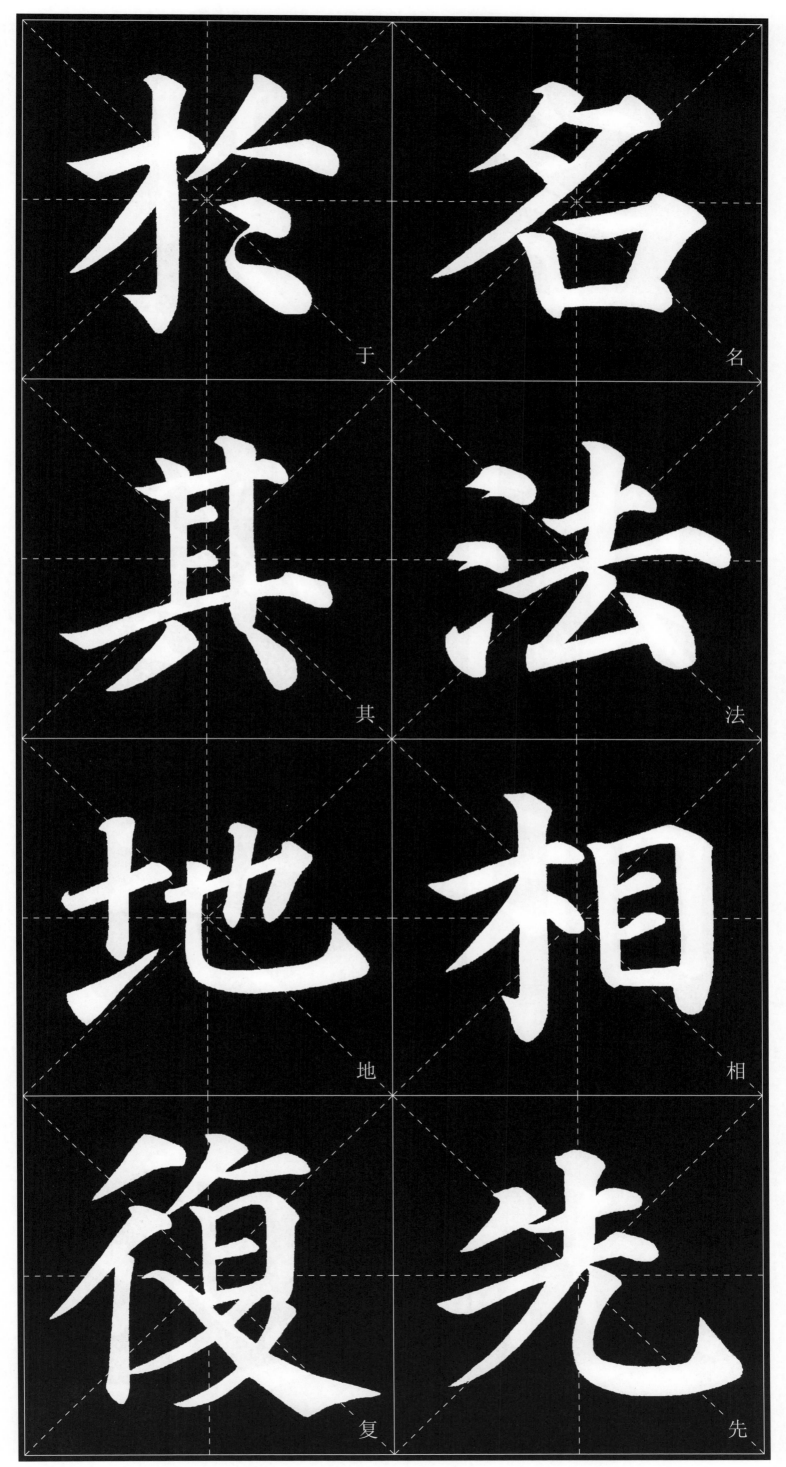

于　名

其　法

地　相

复　先

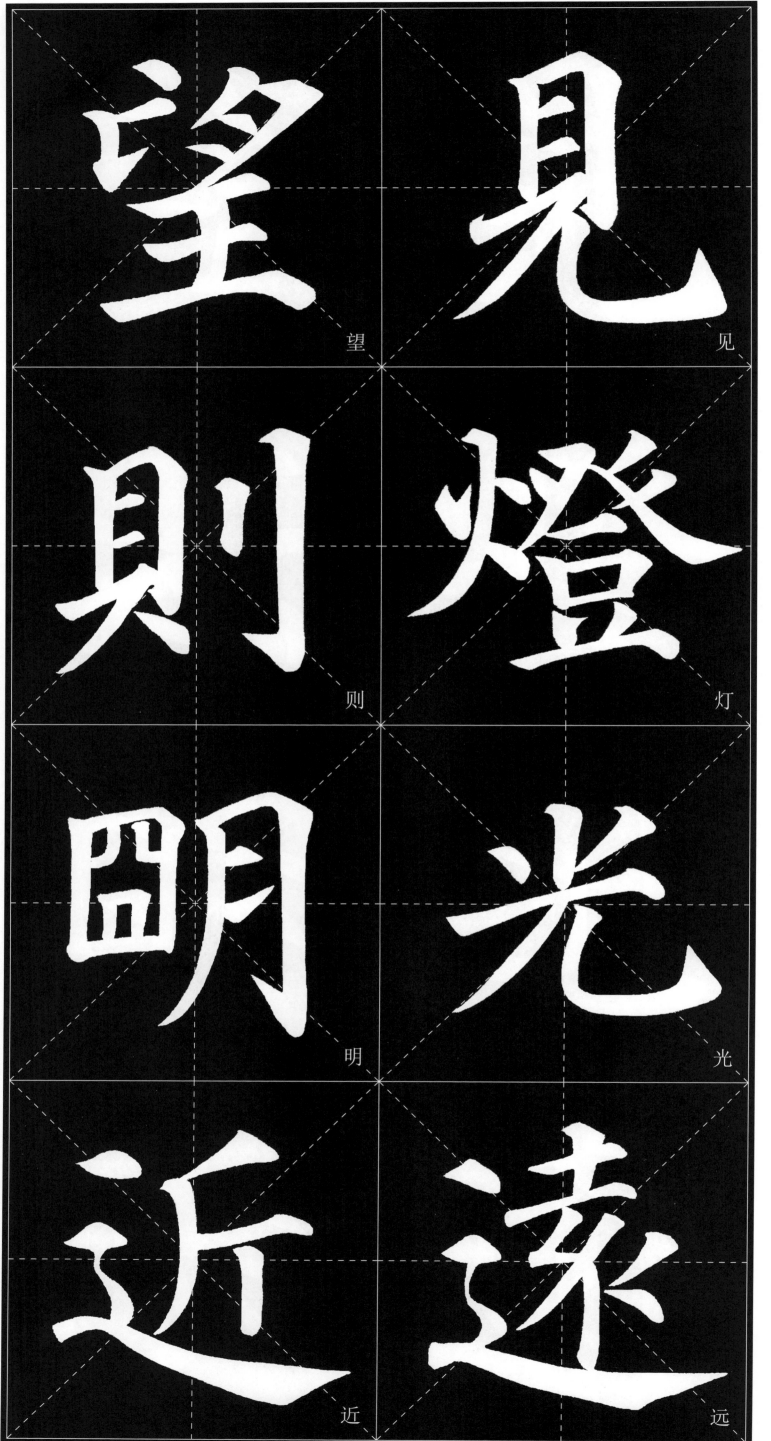

望　見
則　灯
明　光
近　远

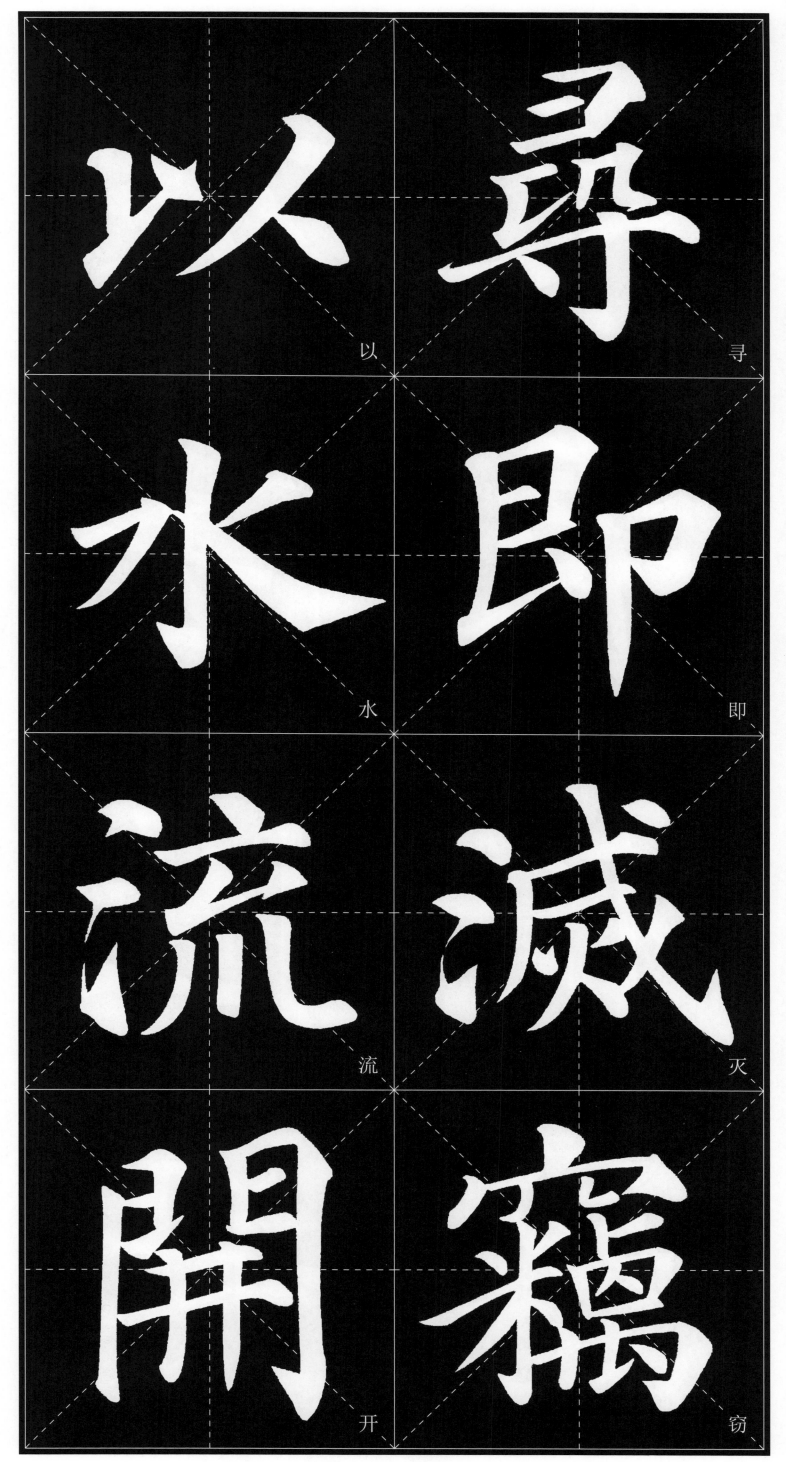

以

寻

水

即

流

灭

开

窃

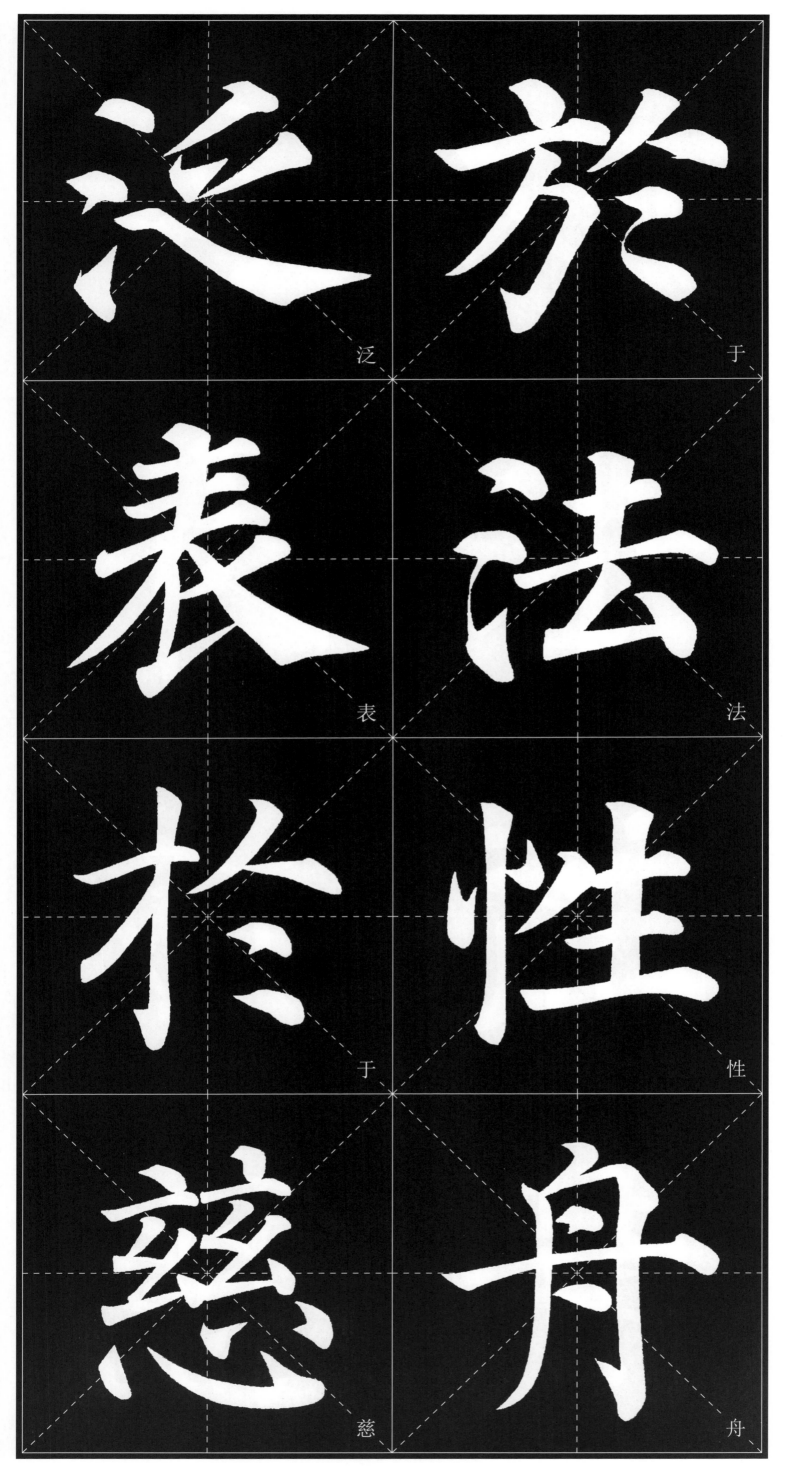

慈
泛

於
于

表
表

法
法

於
于

性
性

慈
慈

舟
舟

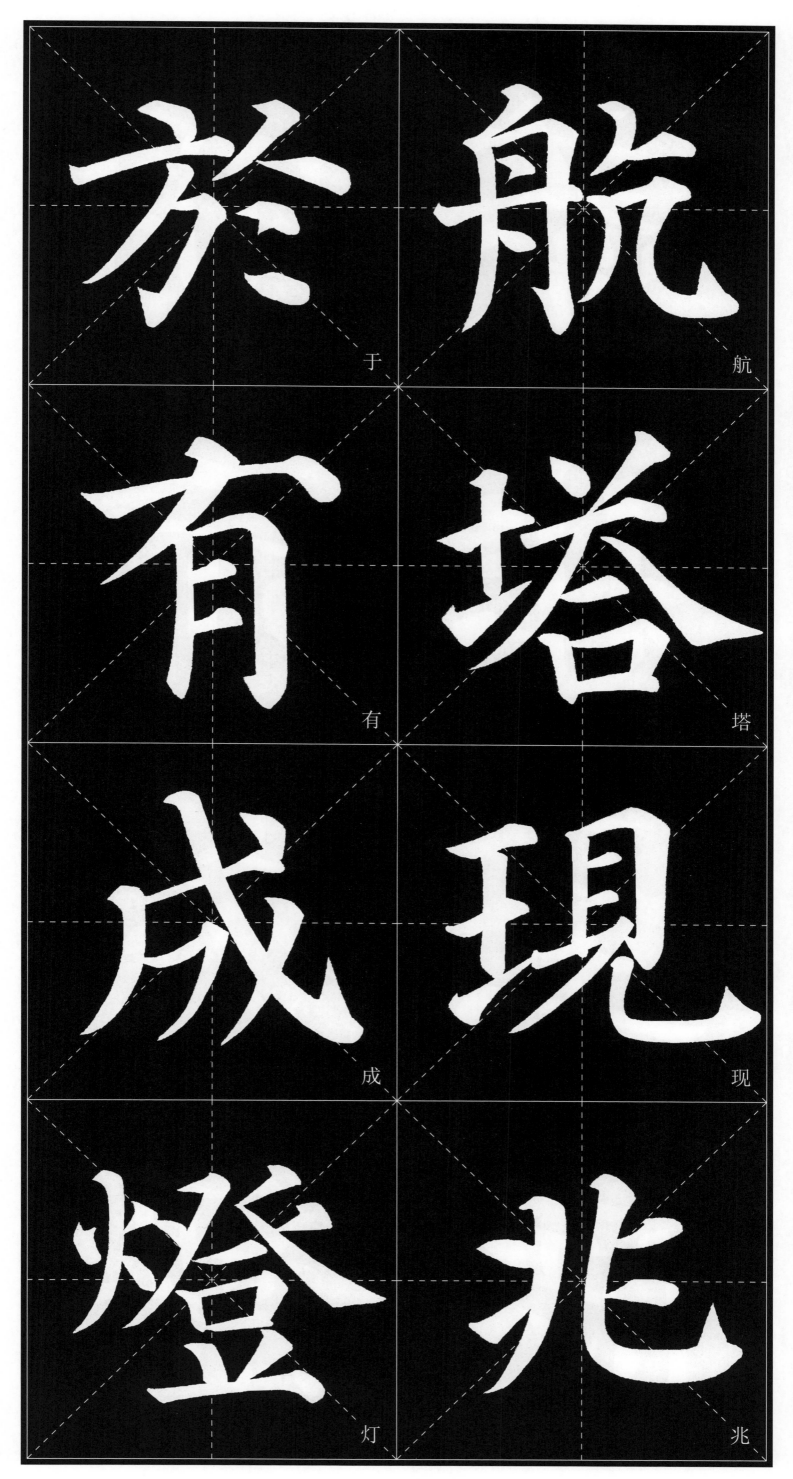

于　航

有　塔

成　现

灯　兆

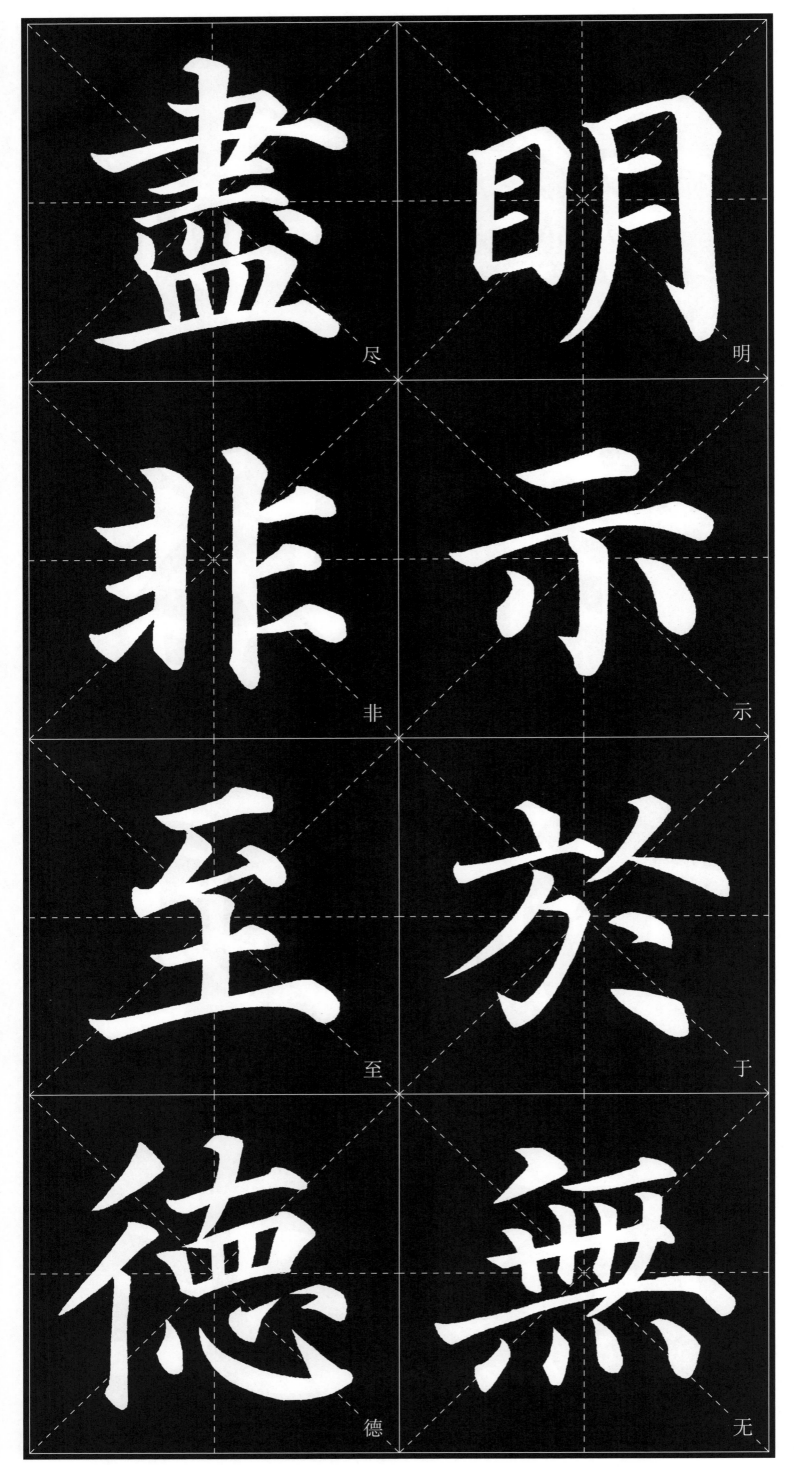

盡 尽

明 明

非 非

示 示

至 至

於 于

德 德

無 无

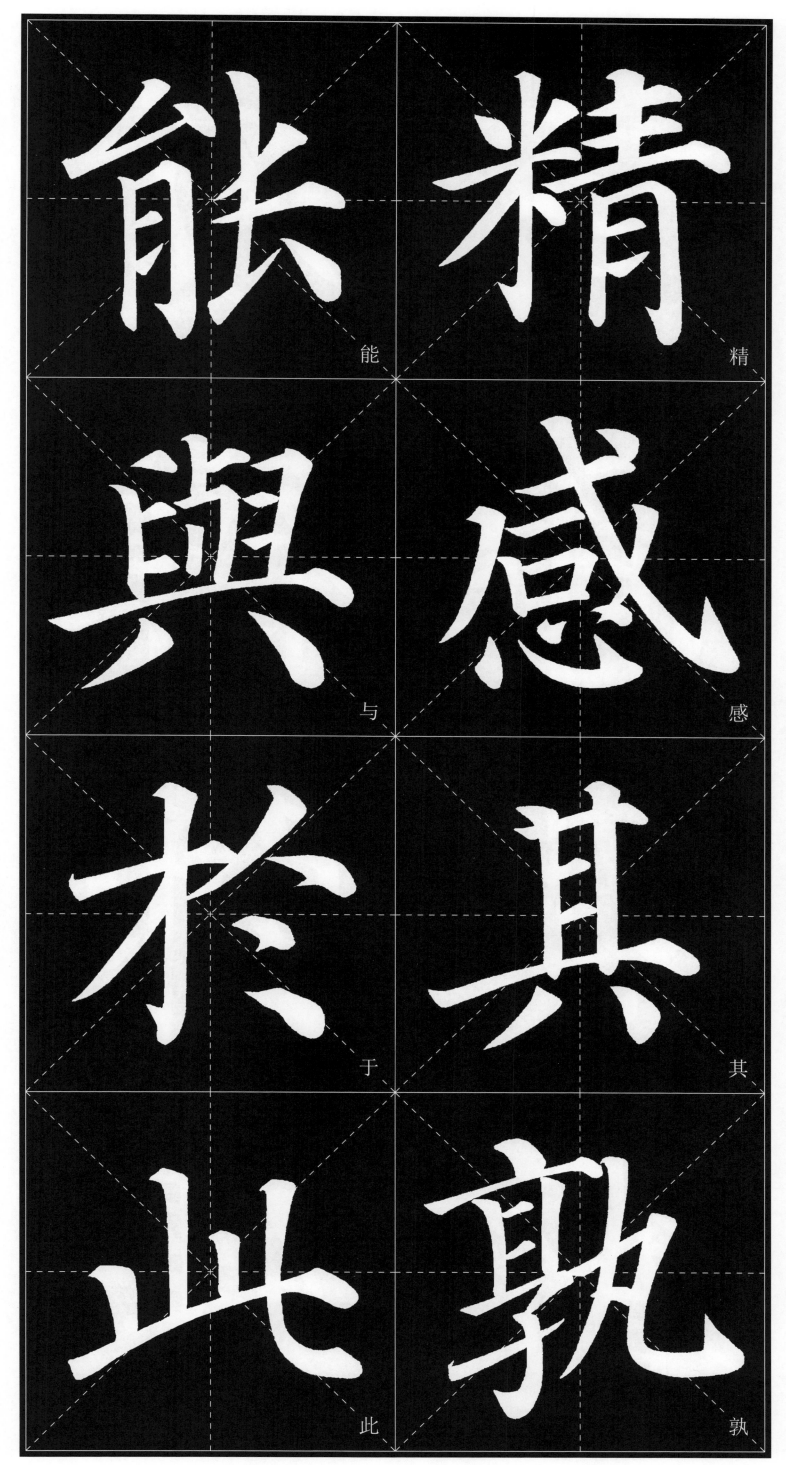

能

與

於

此

精

感

其

孰

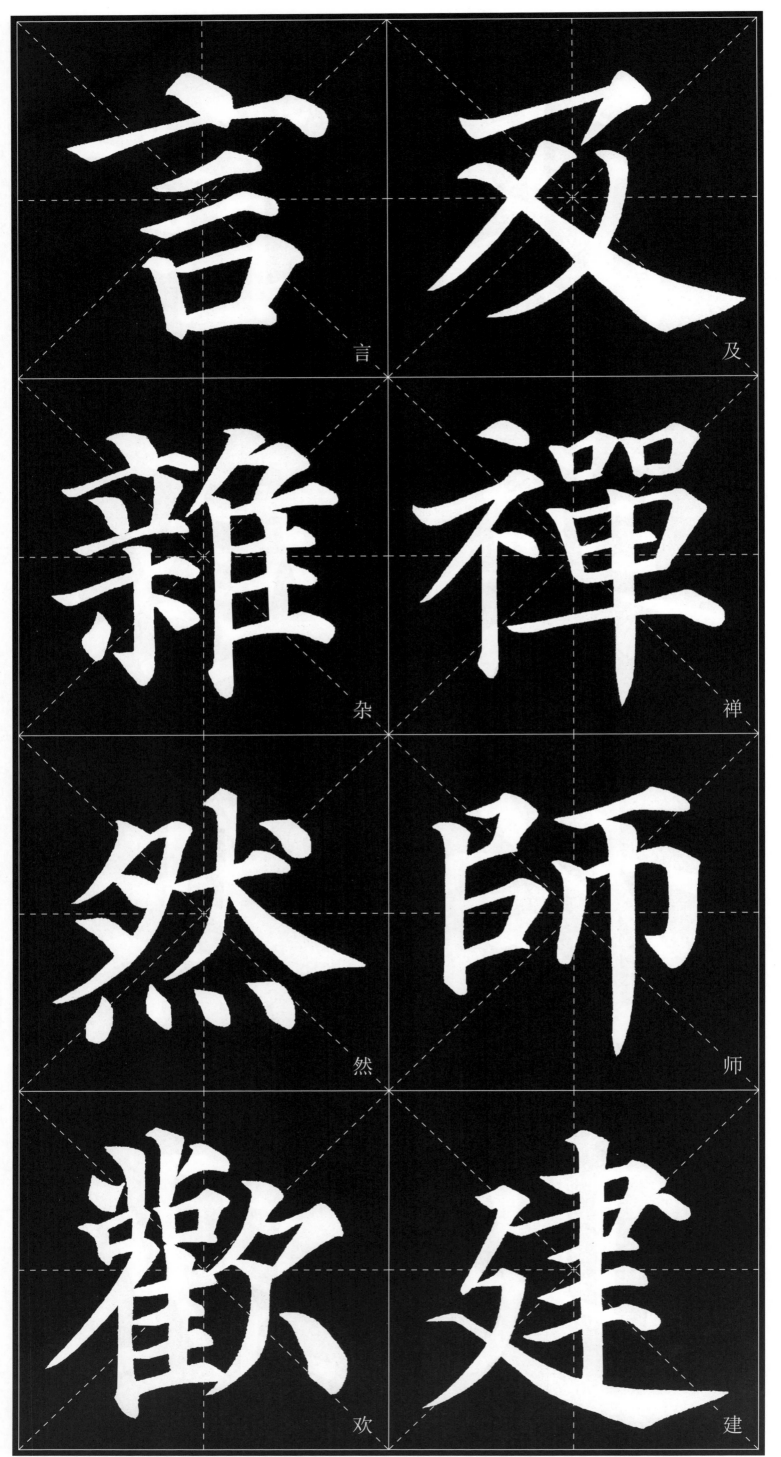

言

及

雜

禪

然

師

歡

建

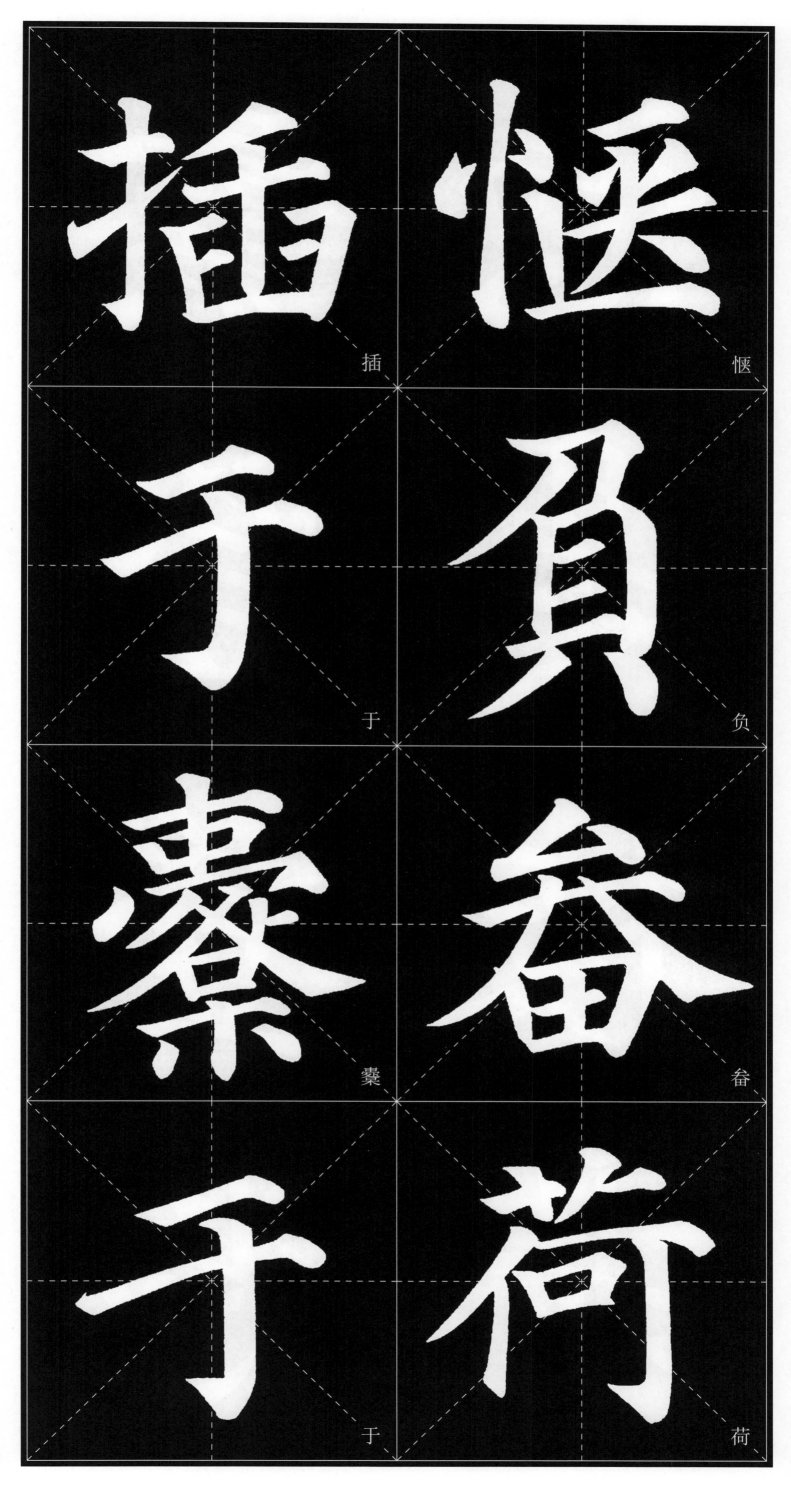

插

�

于

負

橐

畚

于

荷

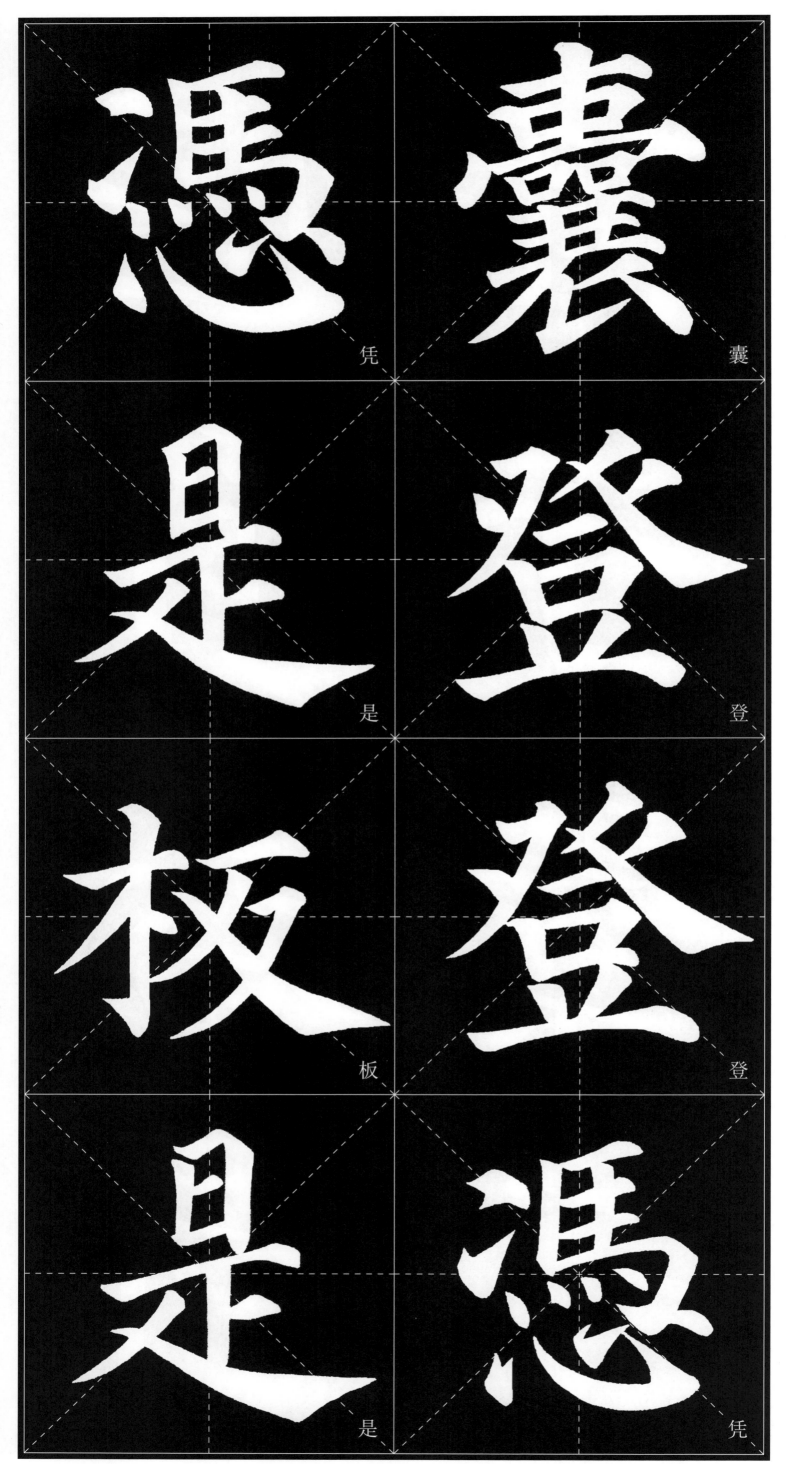

憑　囊　是　登　极　登　是　憑

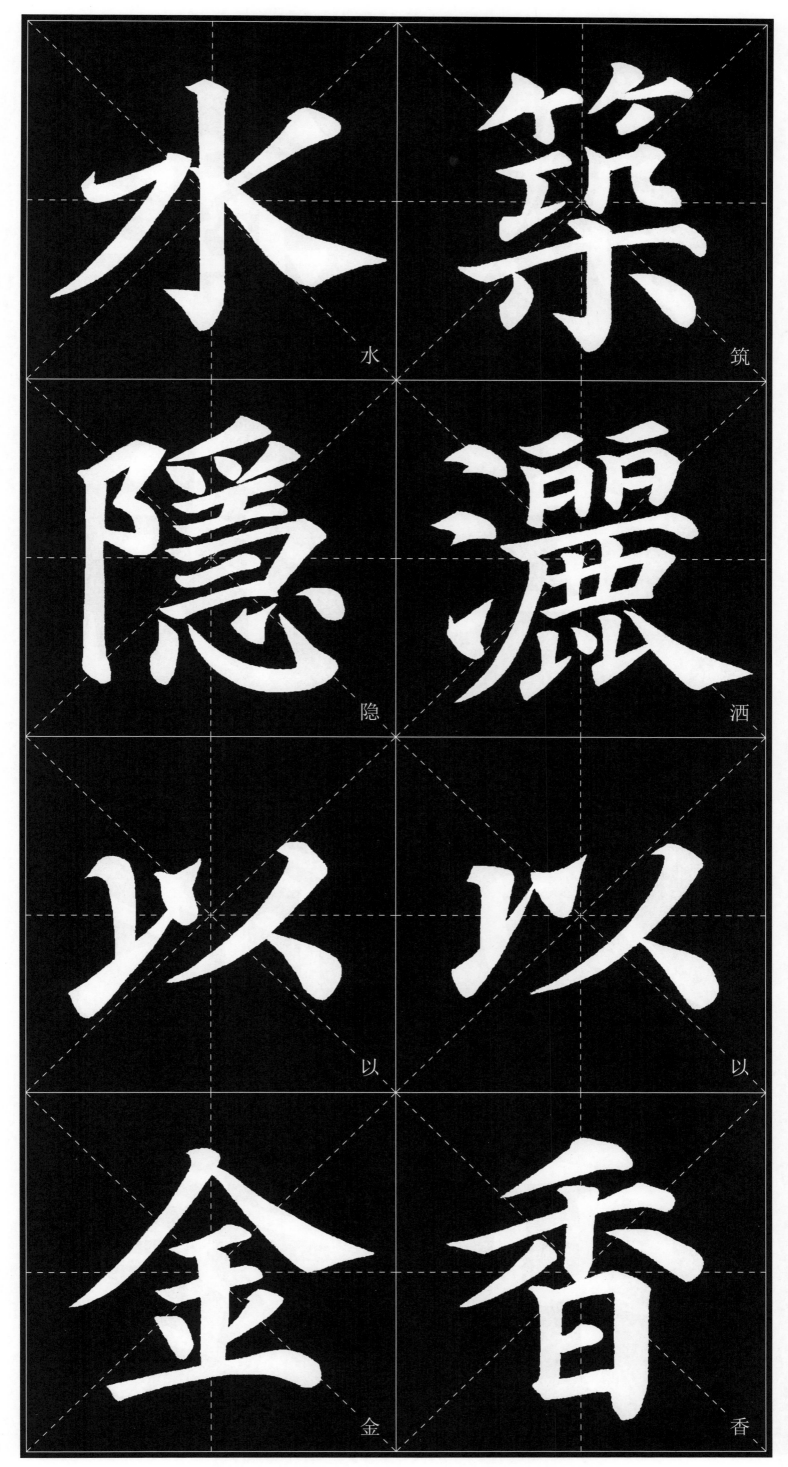

水 筑
隐 洒
以 以
金 香

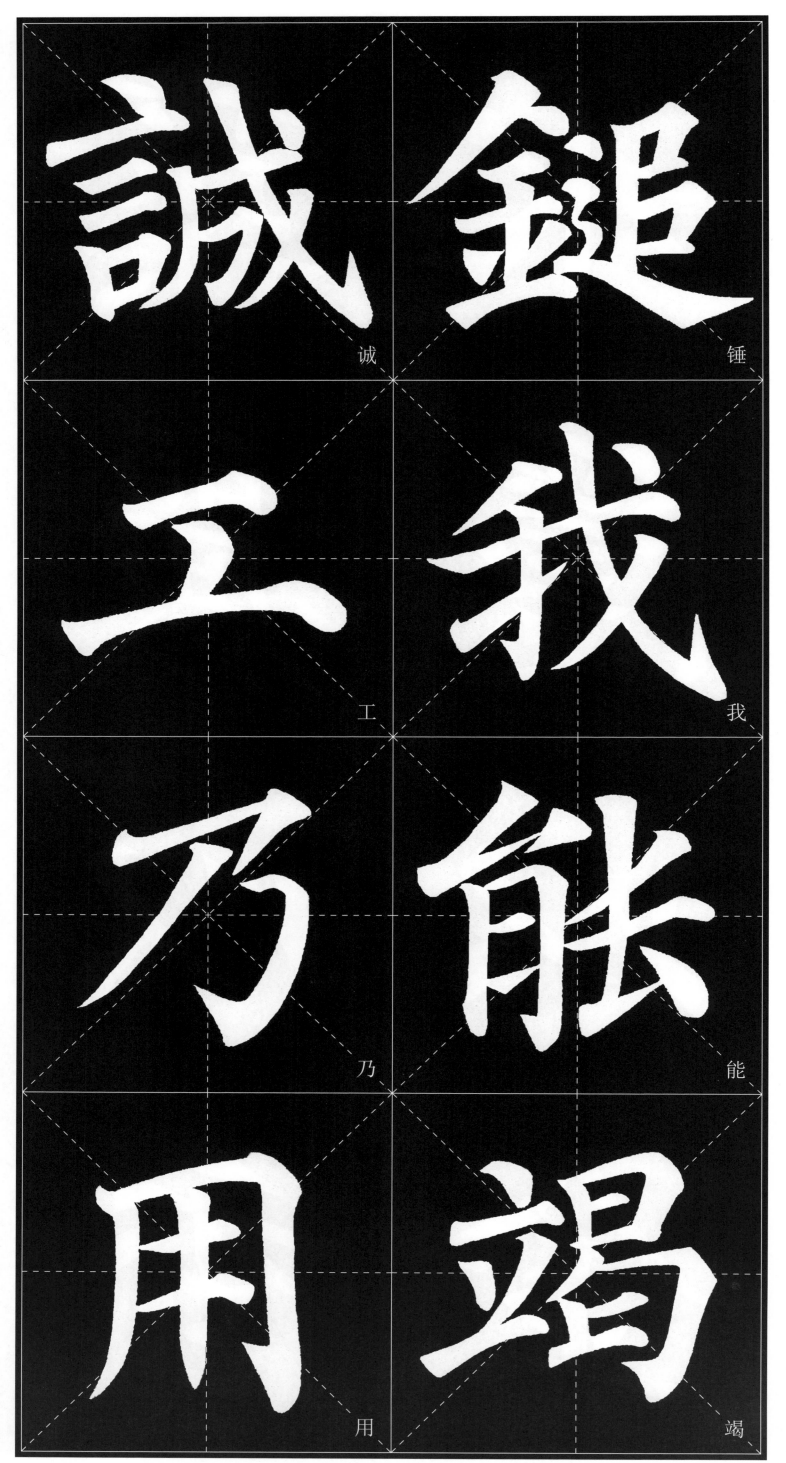

誠

鎚

工

我

乃

能

用

竭

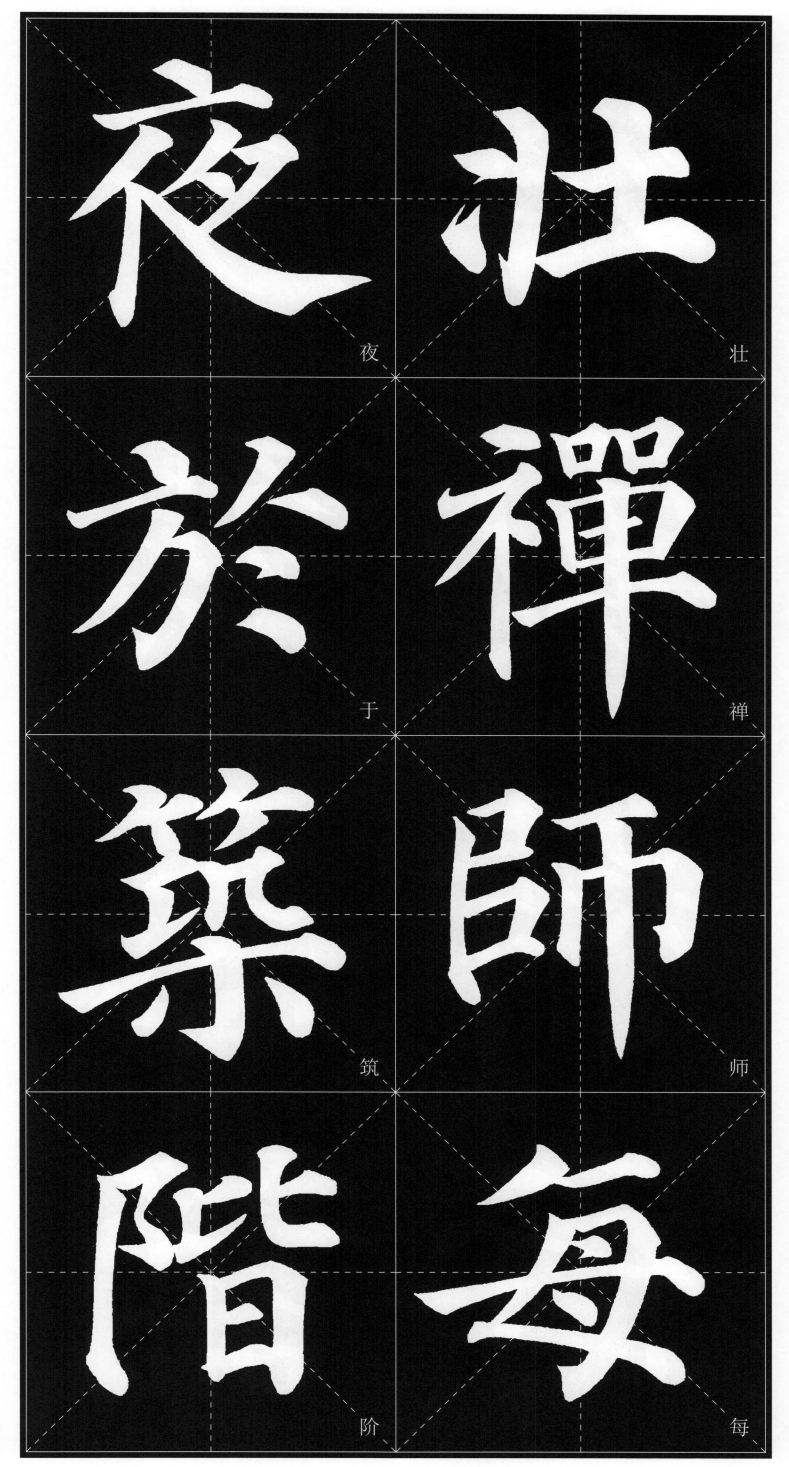

夜　壮

于　禅

筑　师

阶　每

經
所
勵
懇
精
志
行
誦

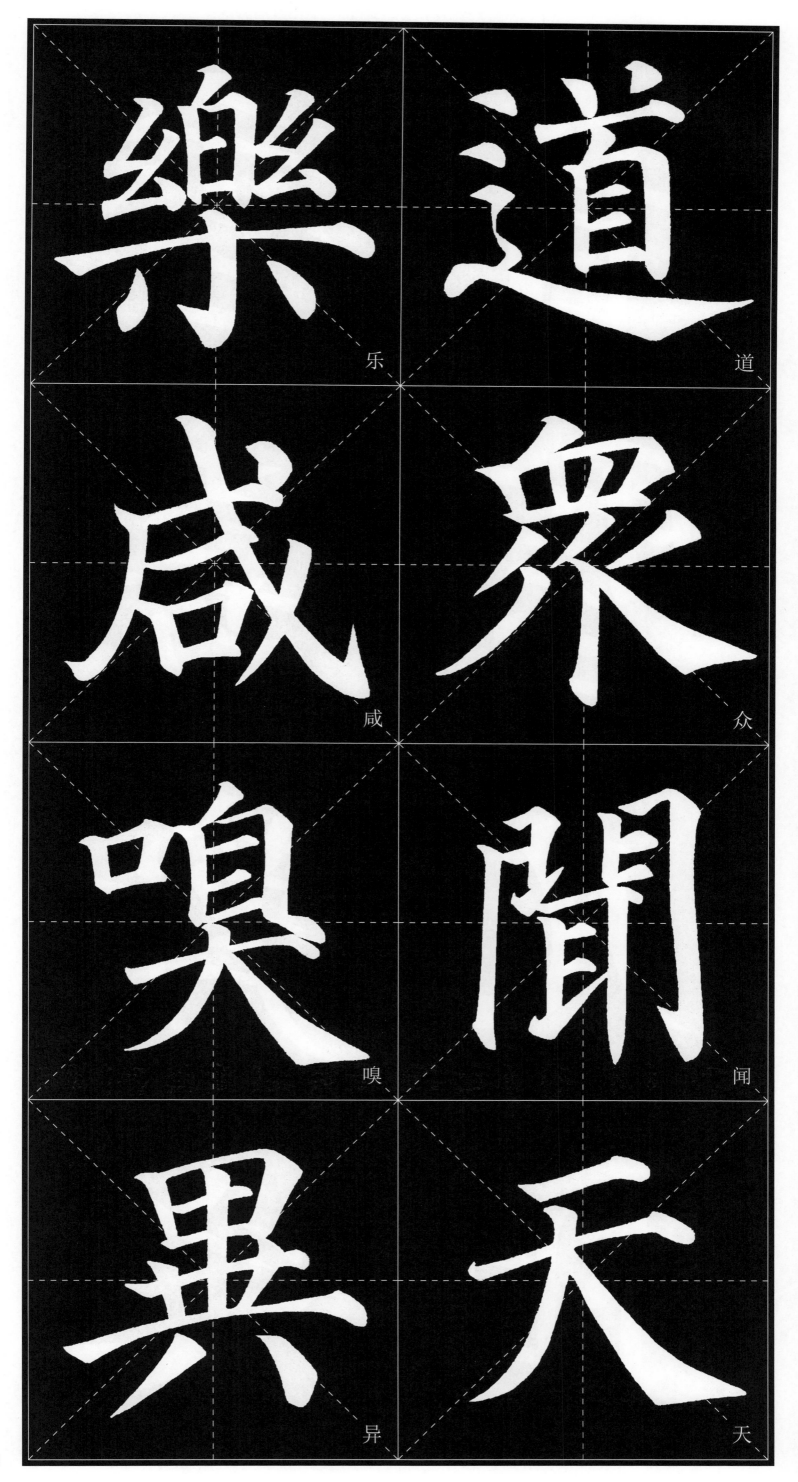

樂 乐
道 道
咸 咸
衆 众
嗅 嗅
聞 闻
樂 异
送 天

81

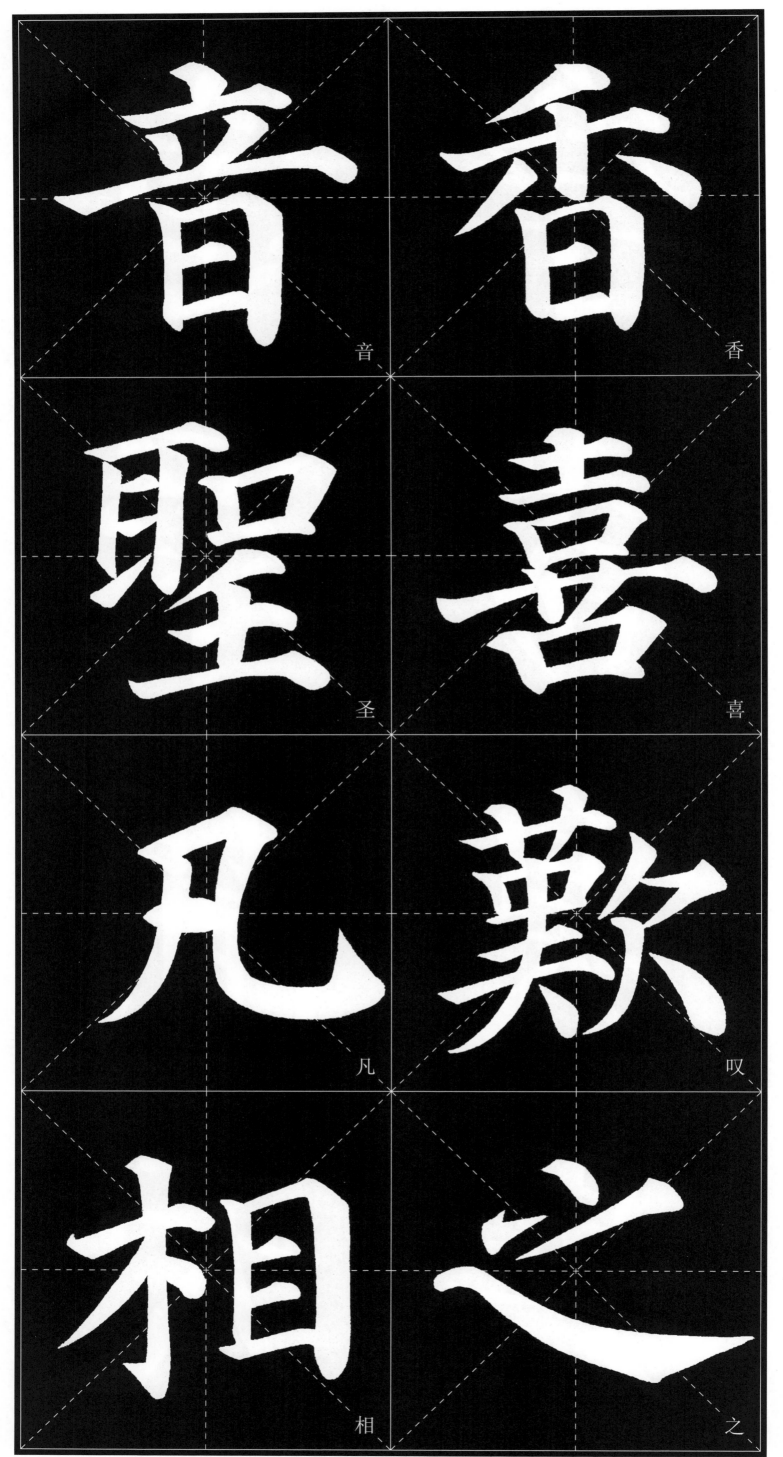

音　香

圣　喜

凡　叹

相　之

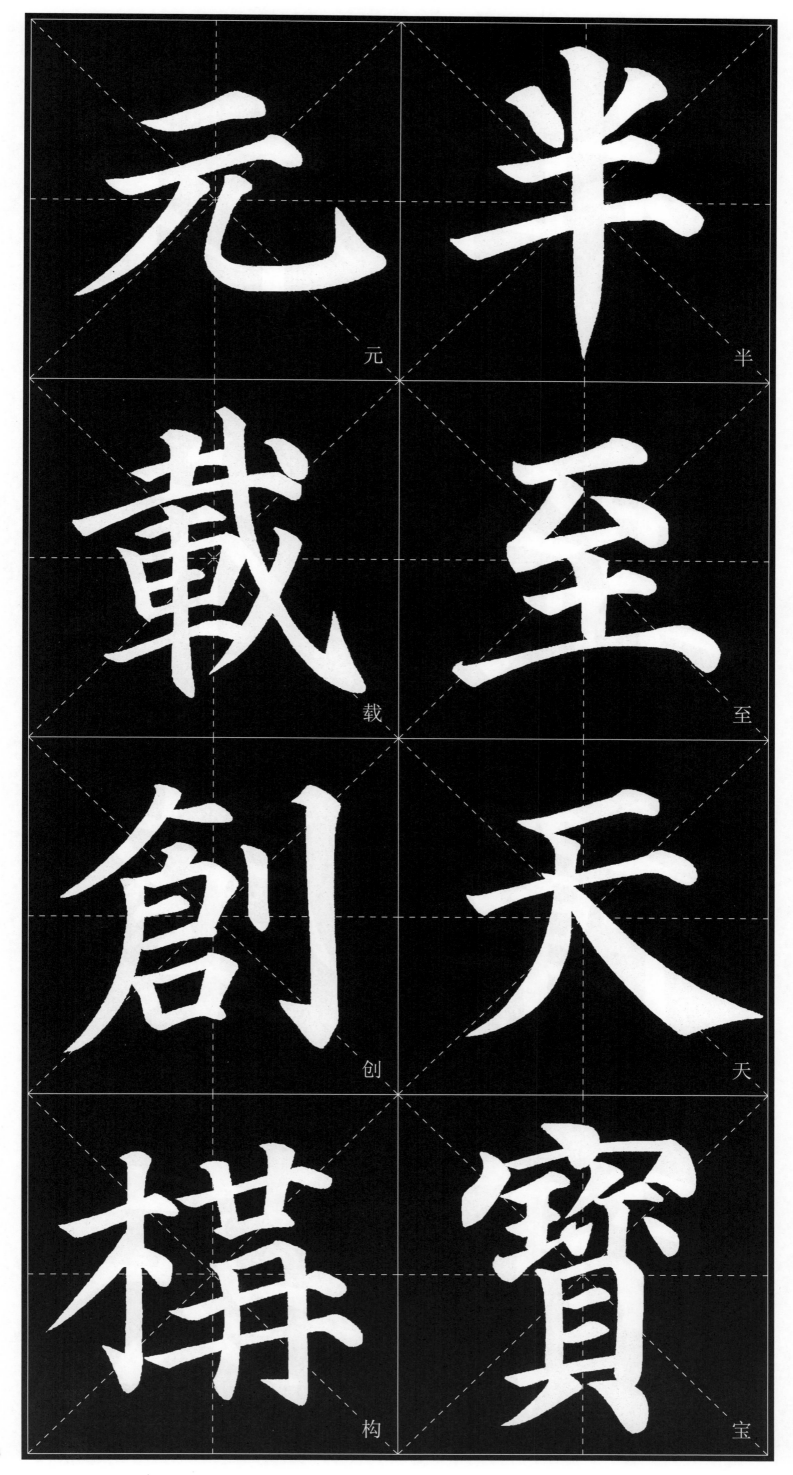

元

半

載

至

創

天

构

宝

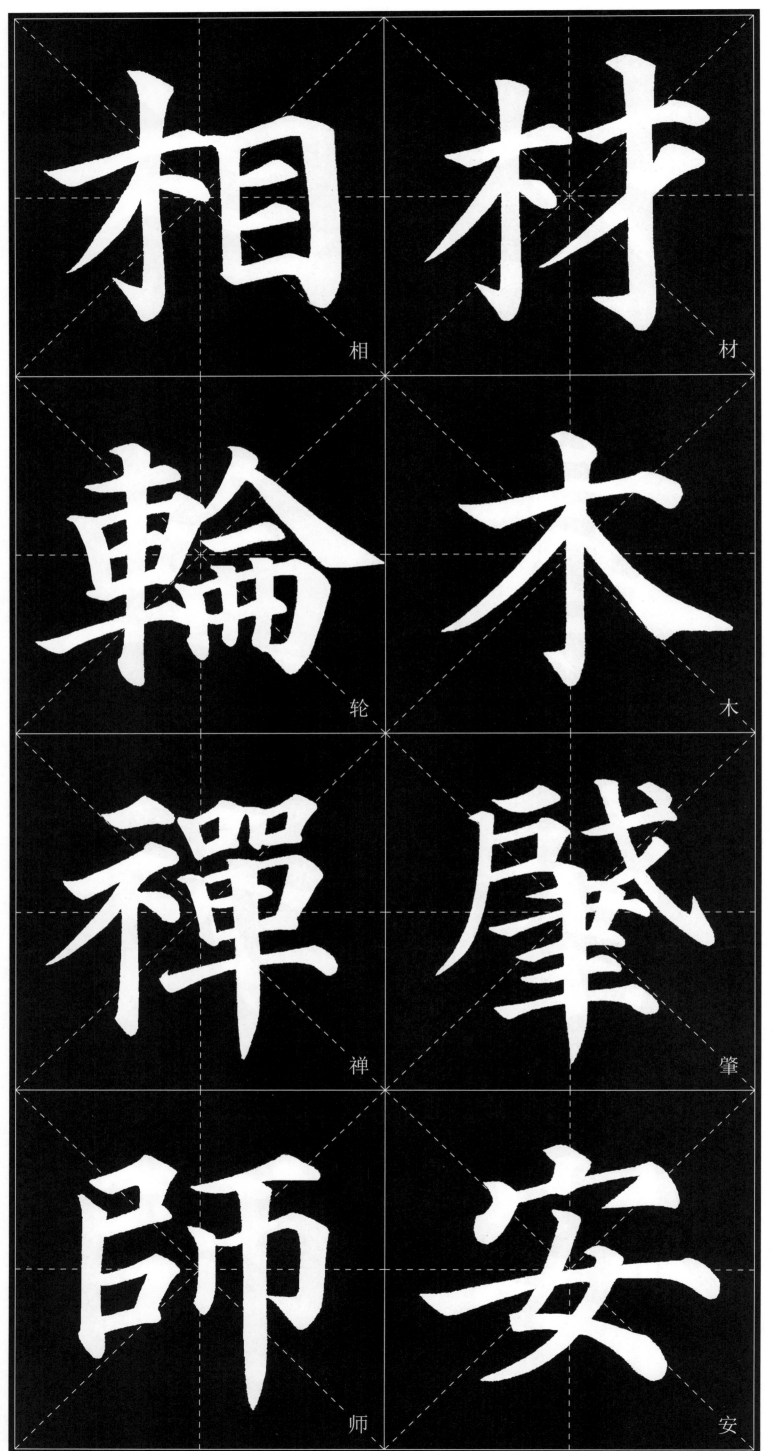

相

材

輪

木

禪

肇

師

安

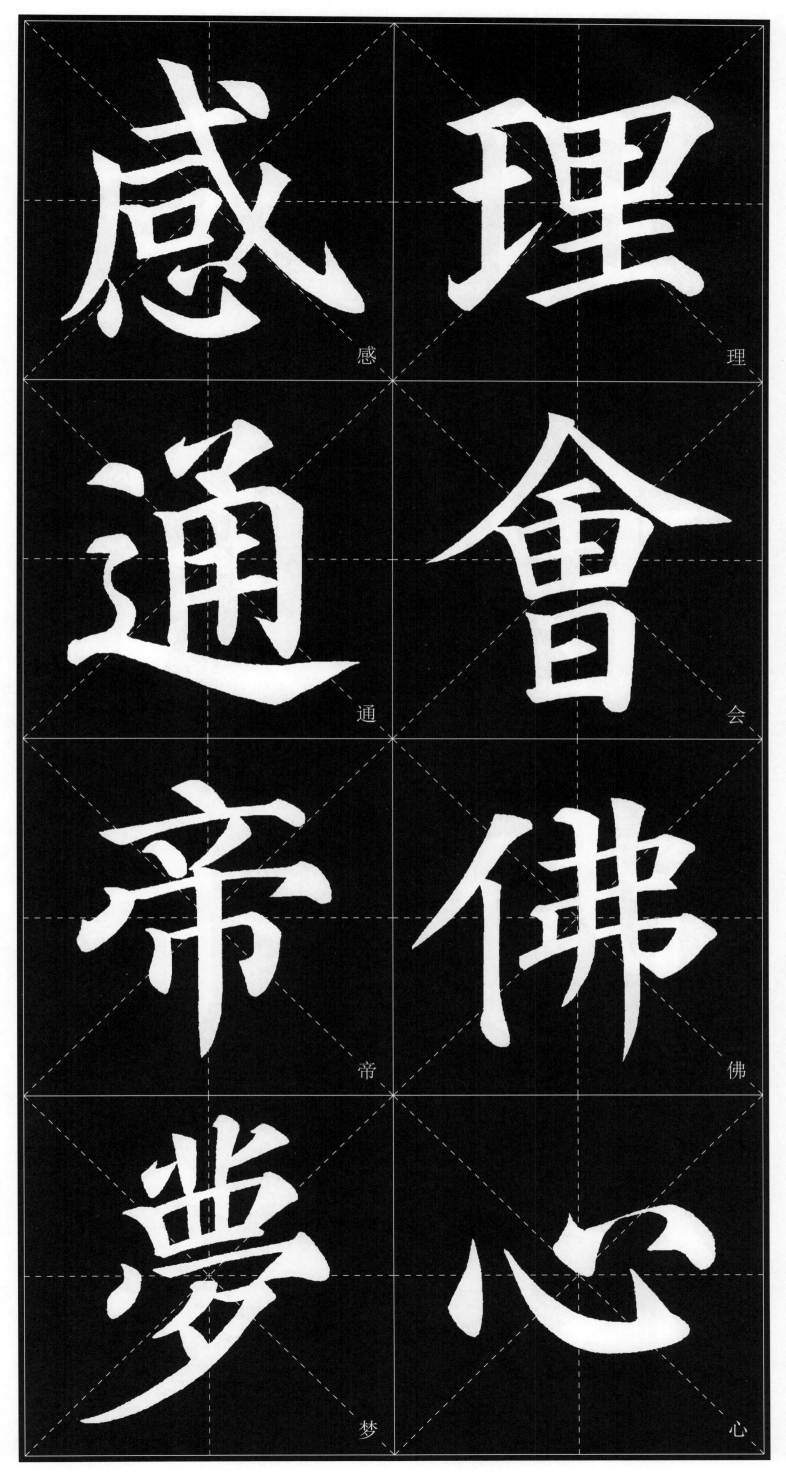

感　理

通　会

帝　佛

梦　心

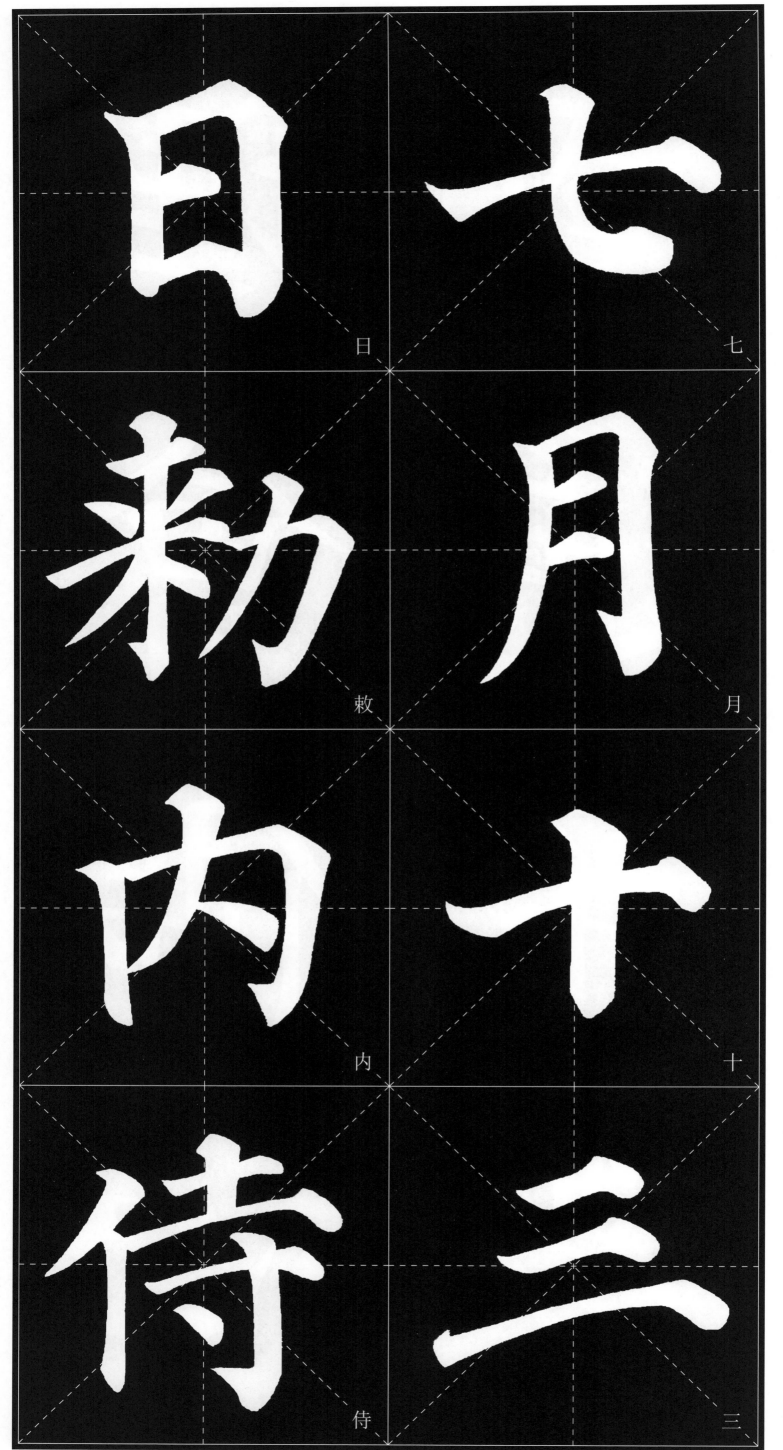

七
月
十
三

日
敕
内
侍

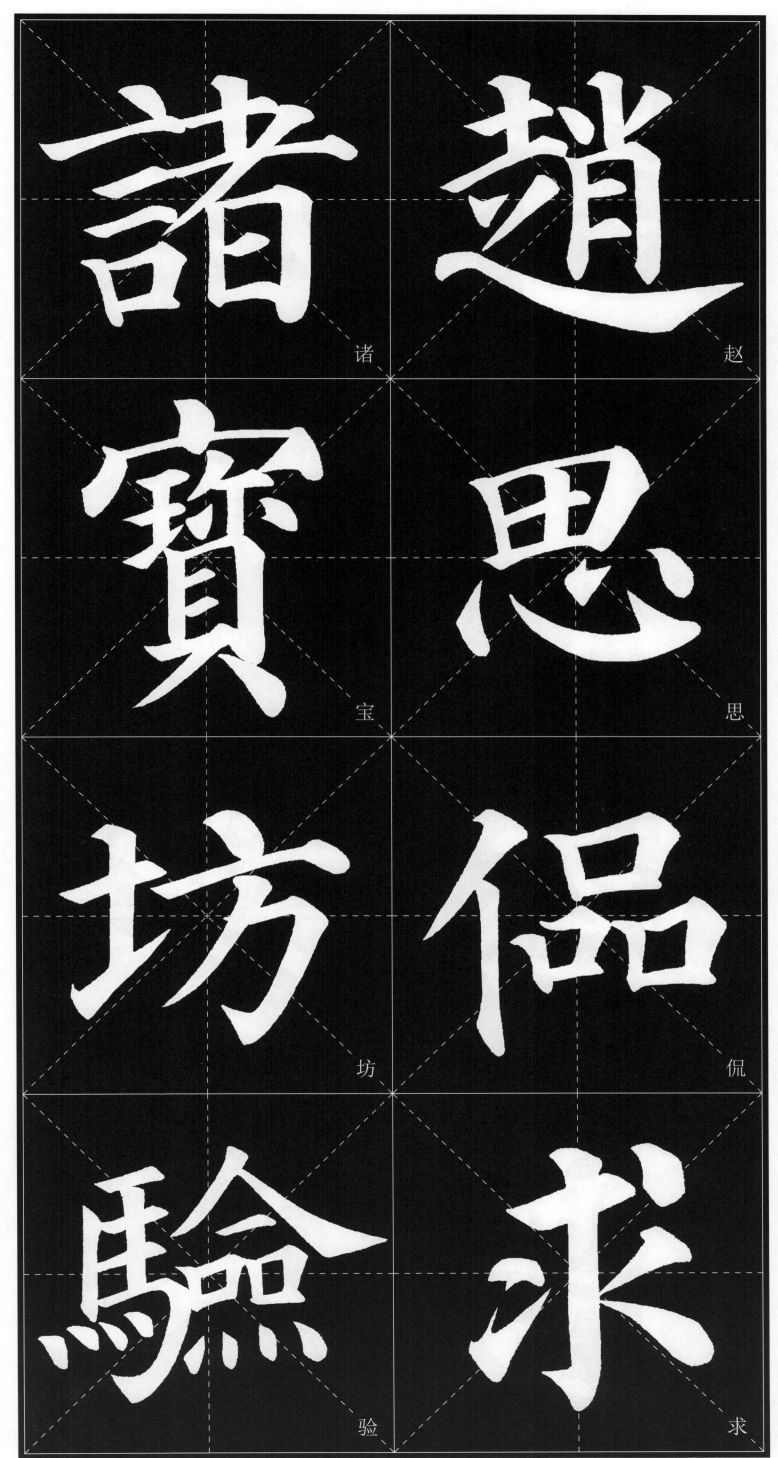

諸 赵

寶 思

坊 侣

验 求

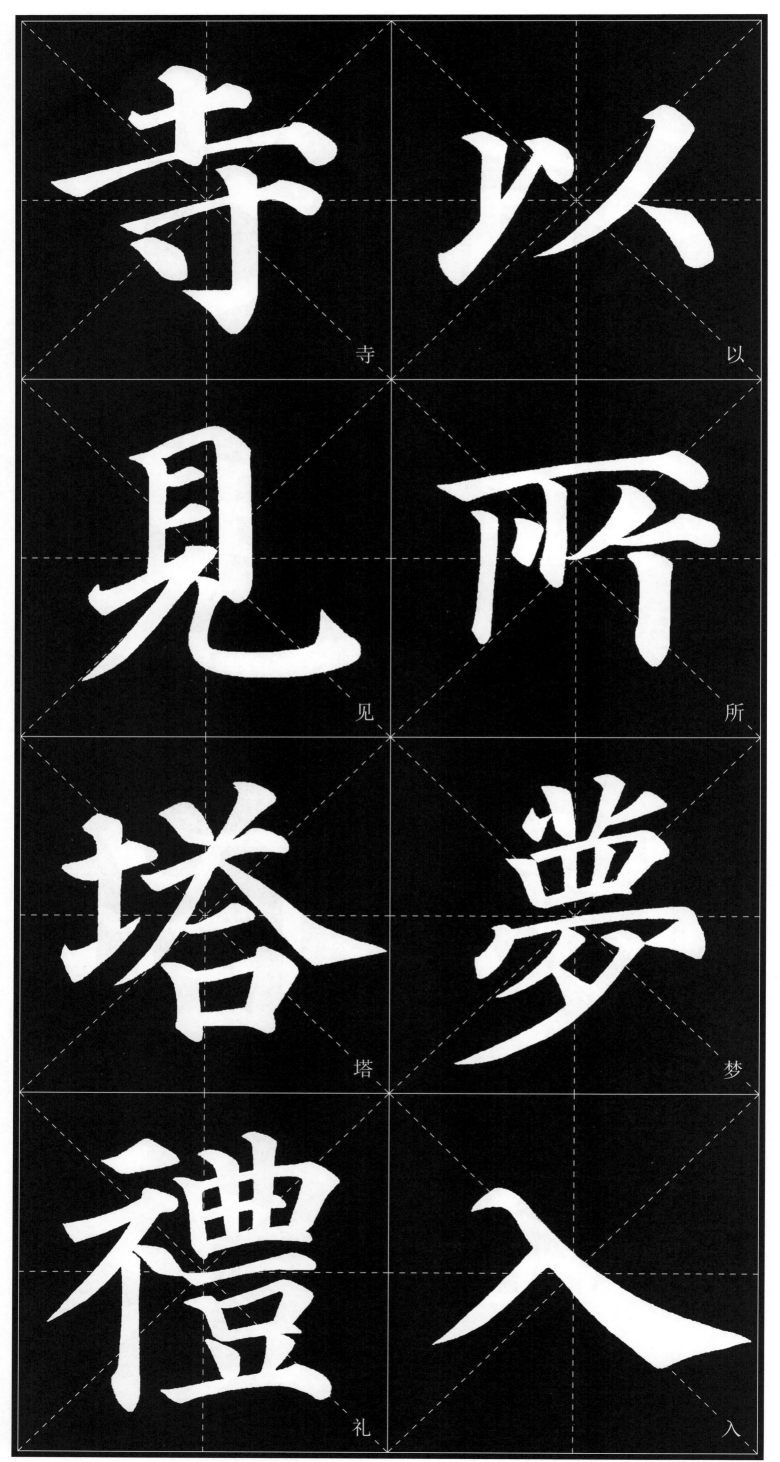

寺　以

見　所

塔　夢

礼　入

夢 闓

有 禪

孚 師

法 聖

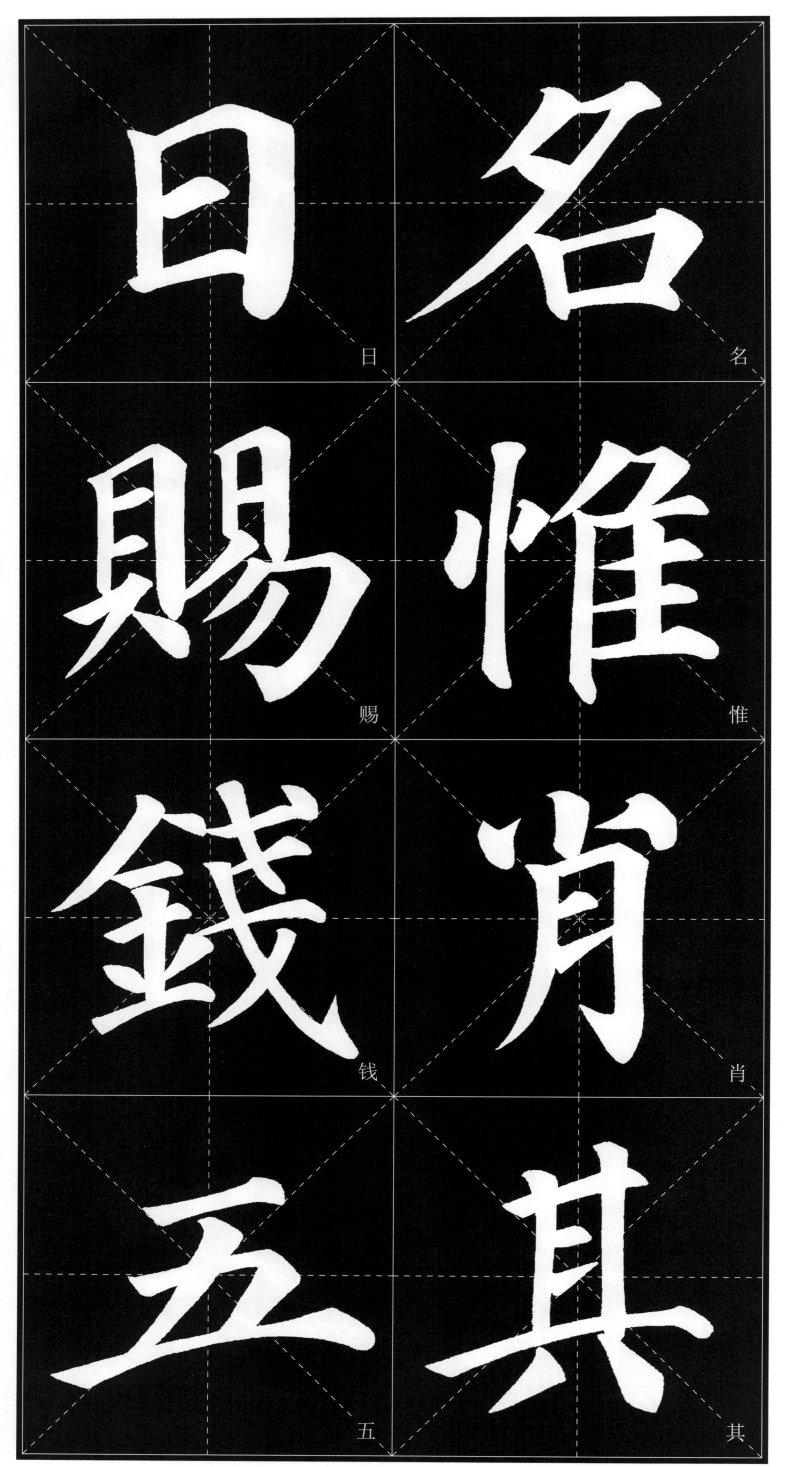

日

名

賜

惟

錢

肖

五

其

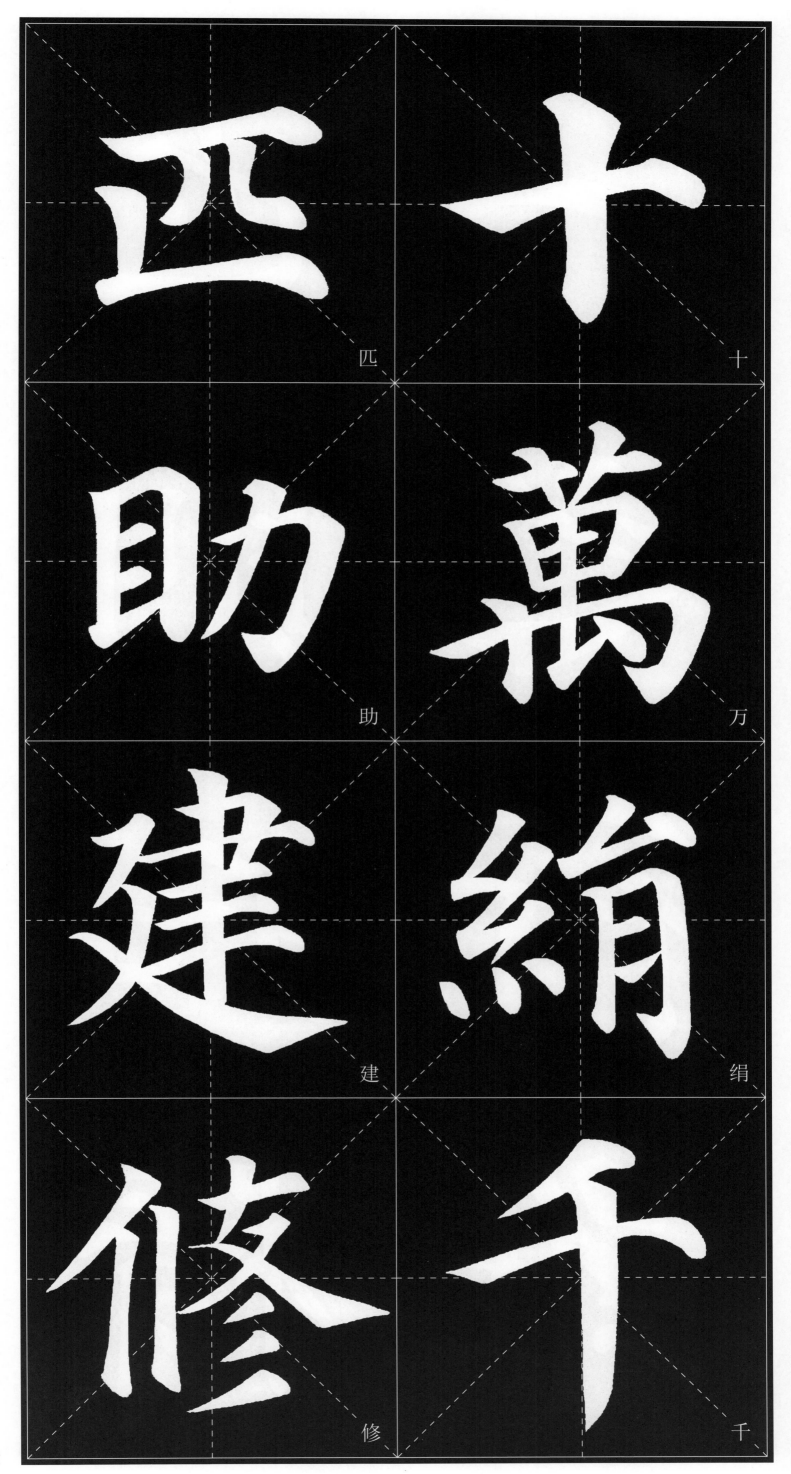

匹 十

助 萬

建 絹

修 千

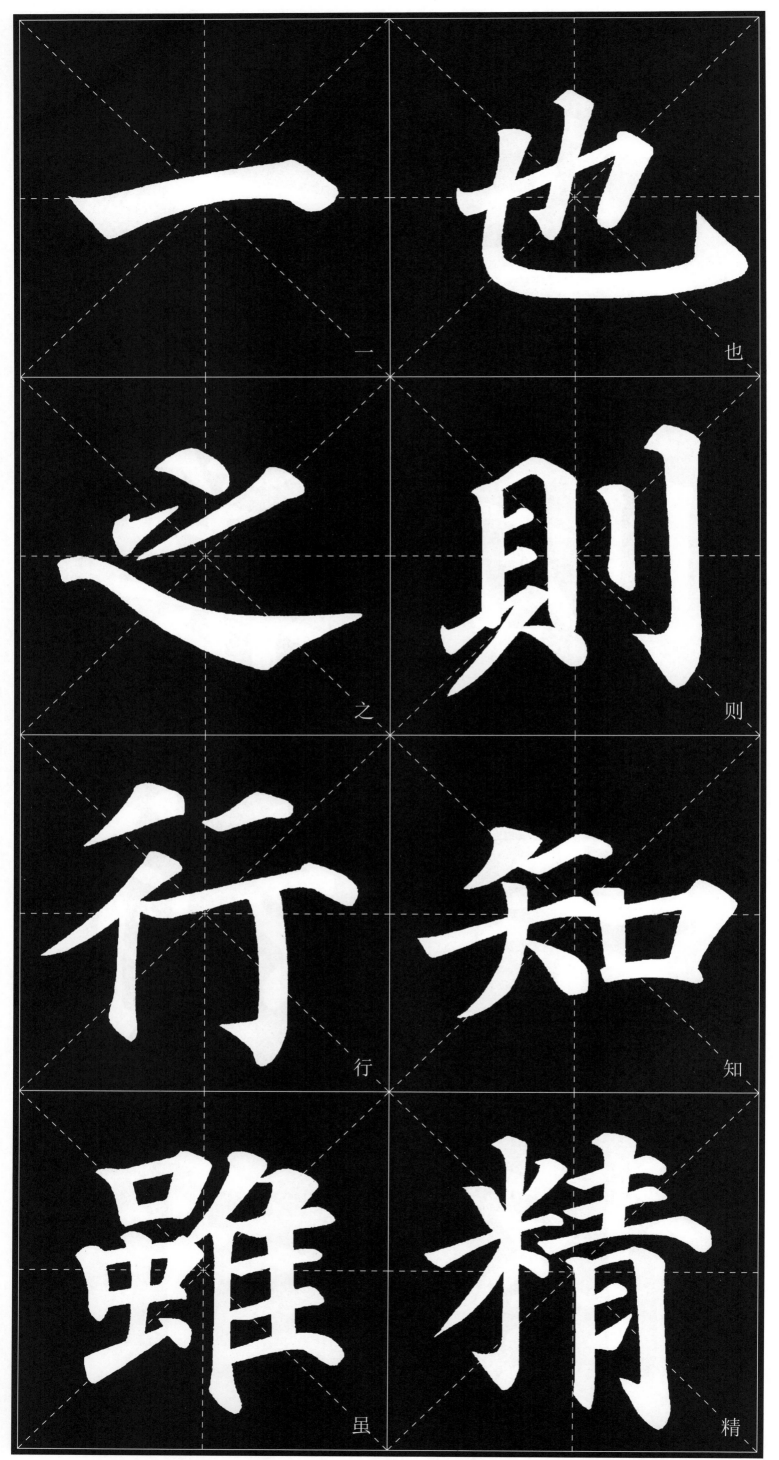

也

则

知

精

一

之

行

虽

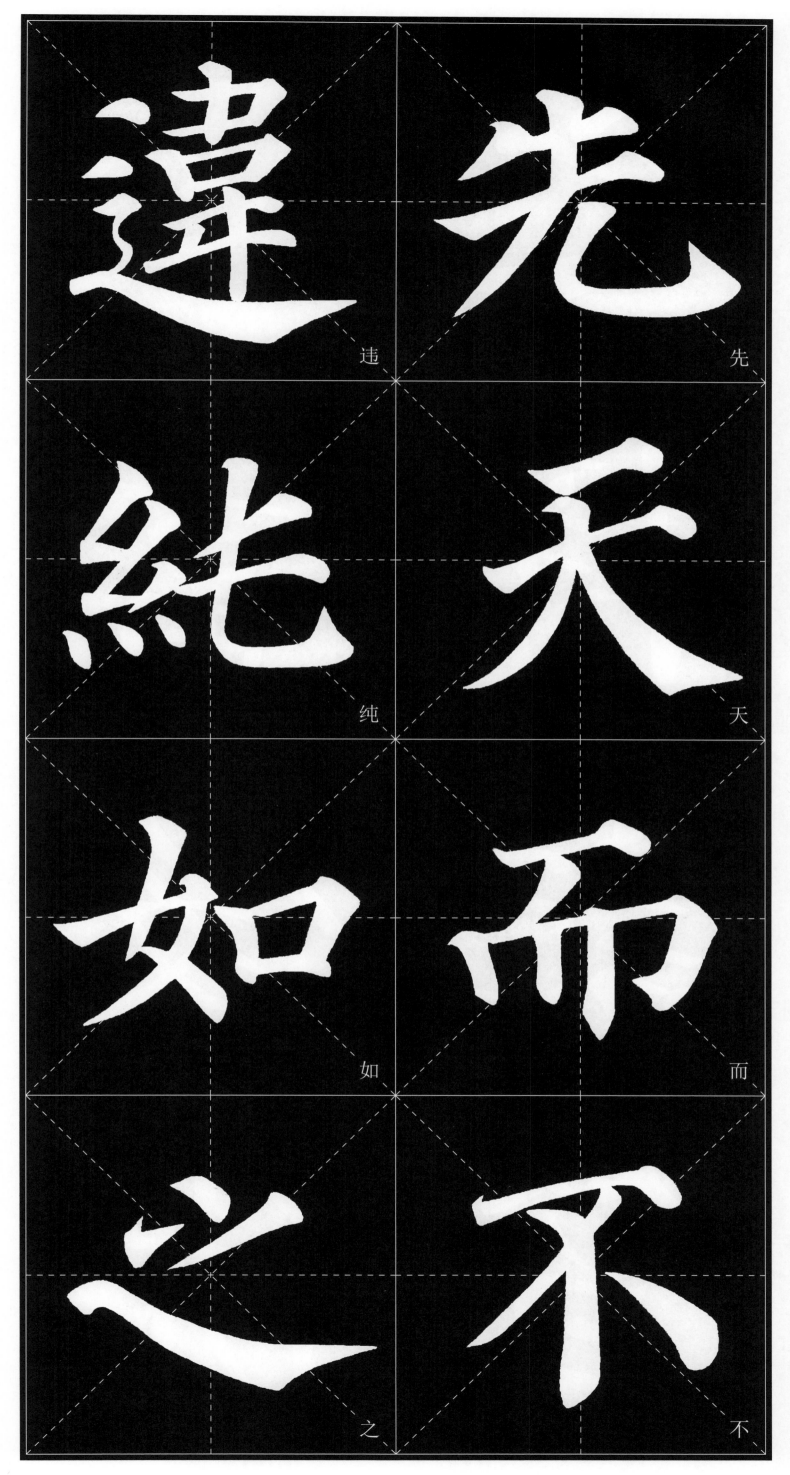

違　先

純　天

如　而

之　不

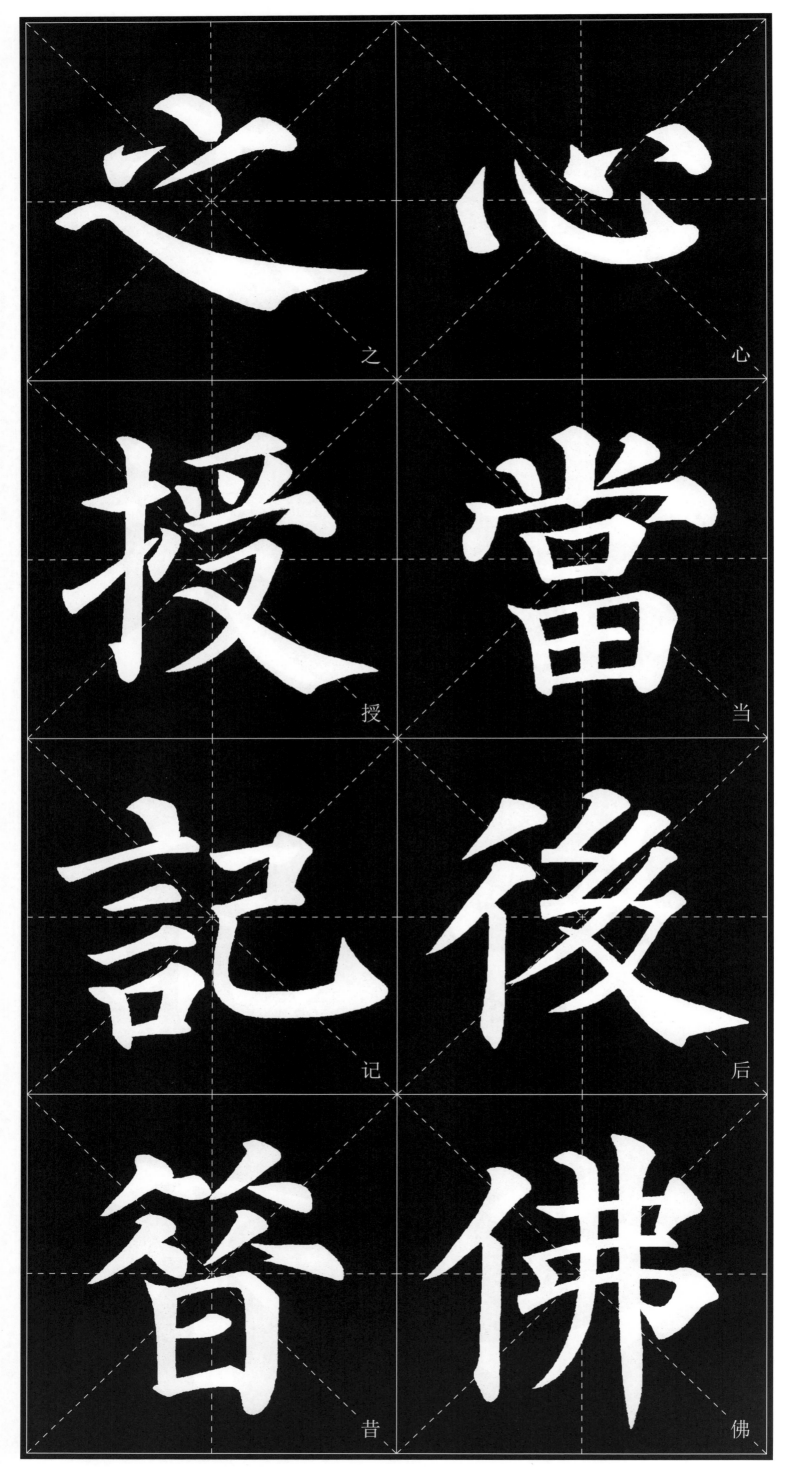

之 心

授 当

記 后

昔 佛

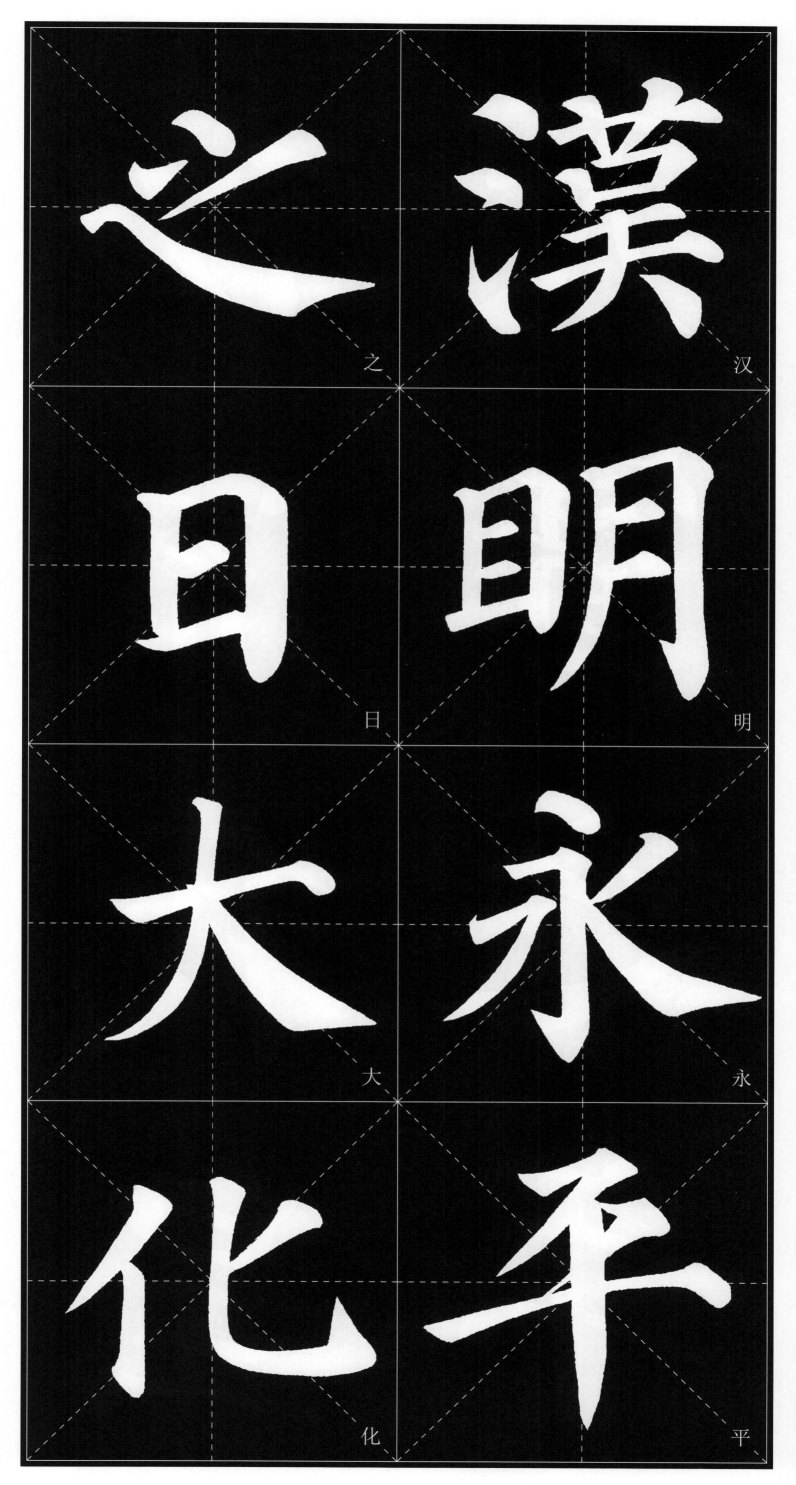

之　日　大　化　汉　明　永　平

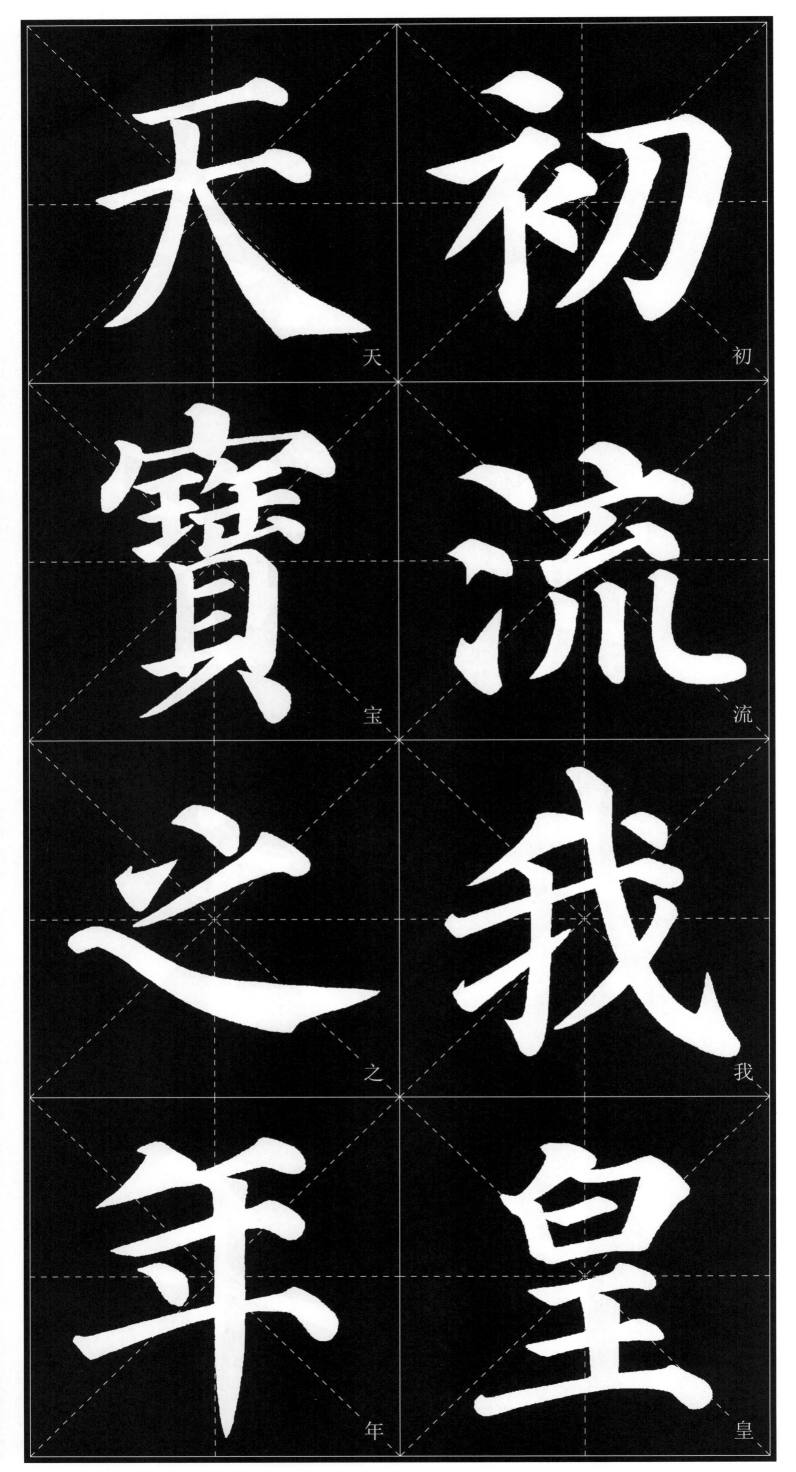

天 初

寶 流

之 我

年 皇

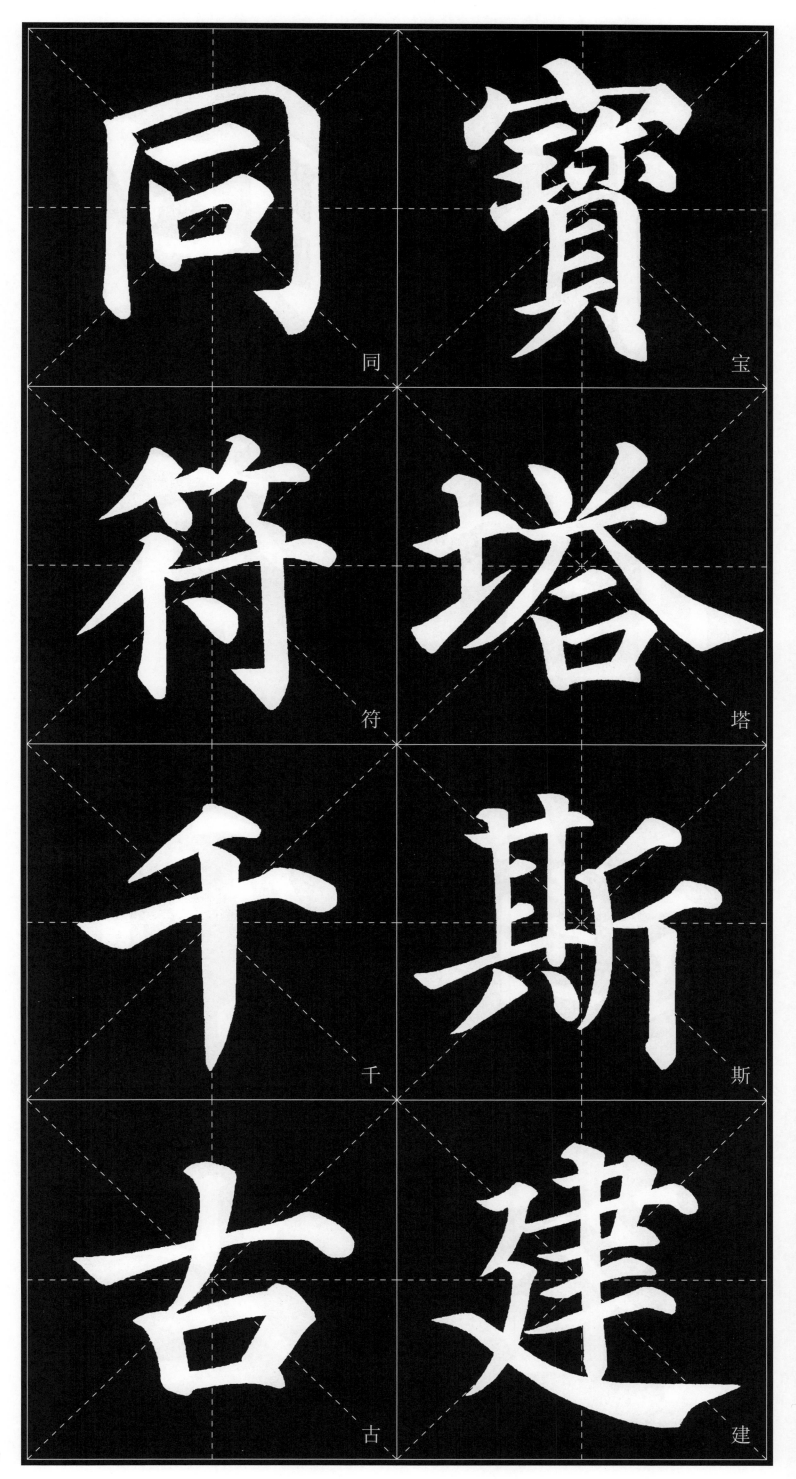

同 宝
符 塔
千 斯
古 建

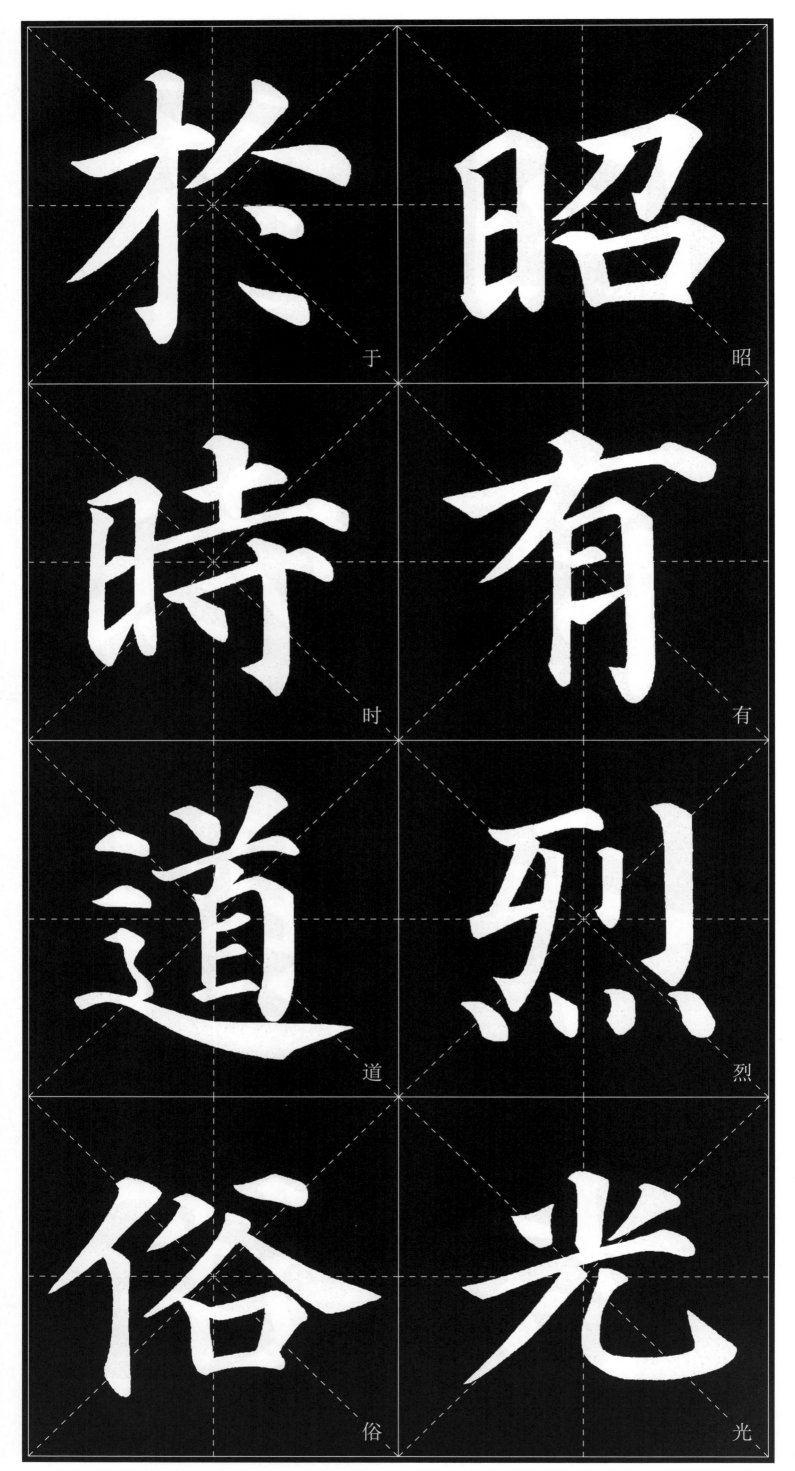

於 昭

時 有

道 烈

俗 光

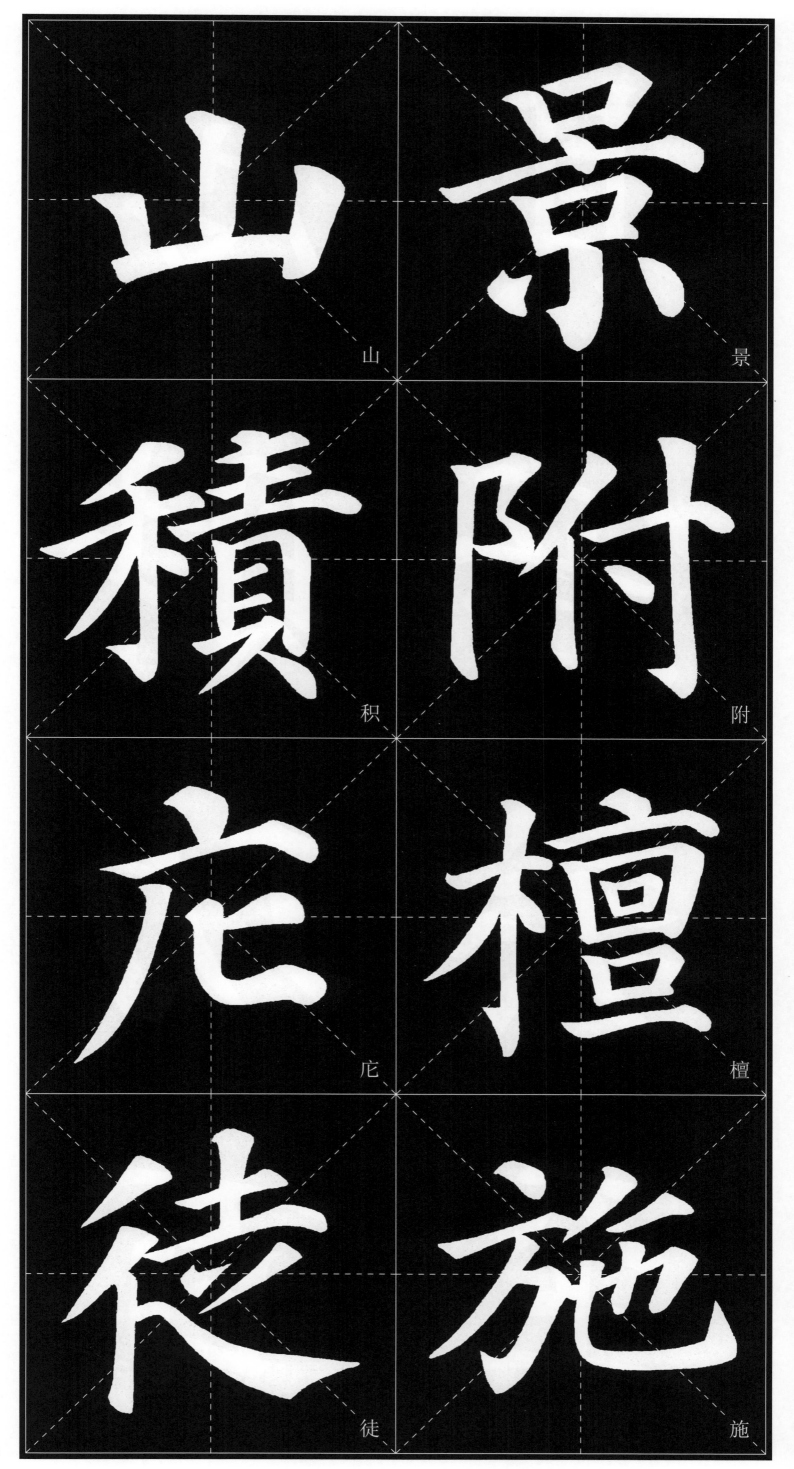

山 景

積 附

庀 檀

徒 施

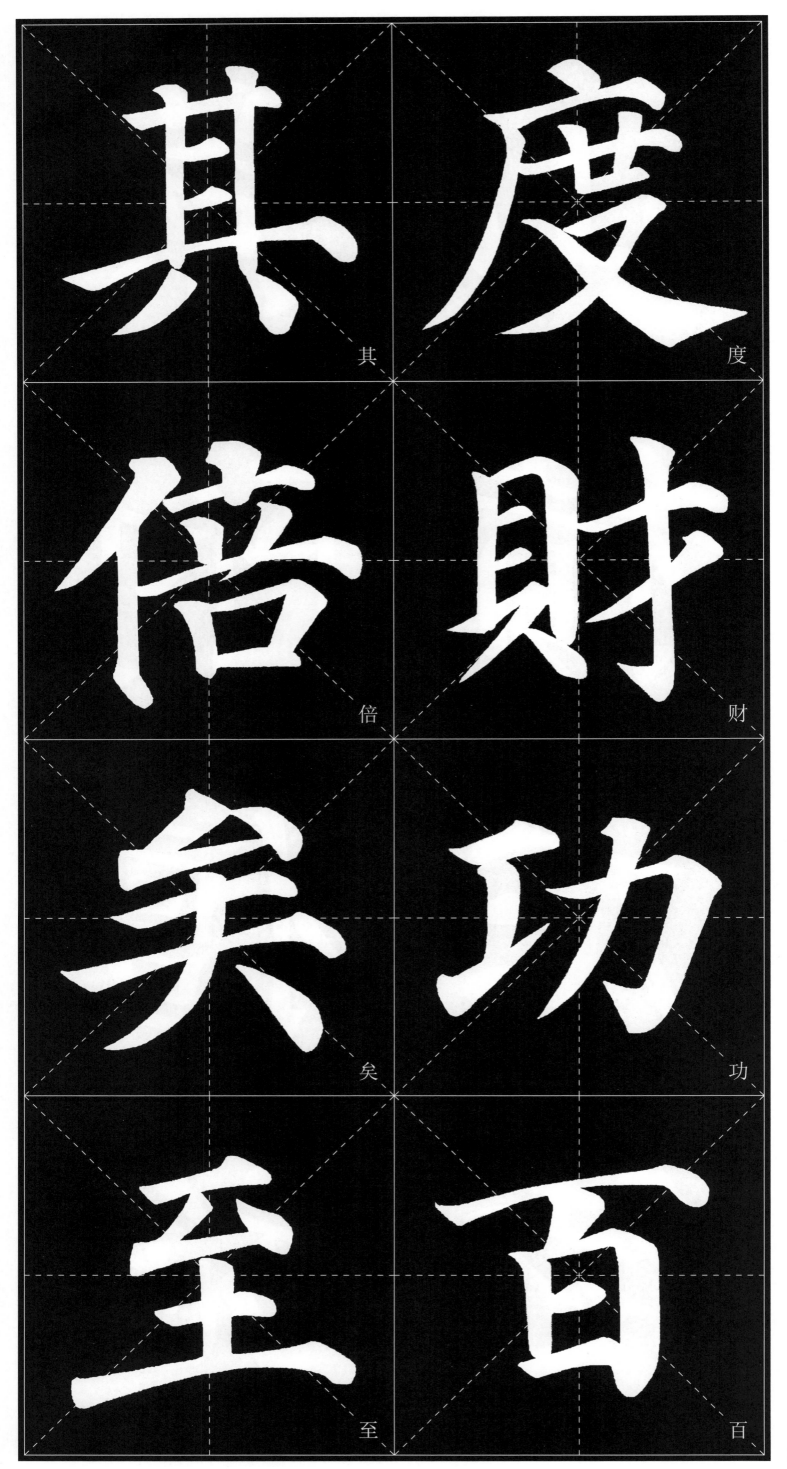

其
度
倍
財
矣
功
至
百

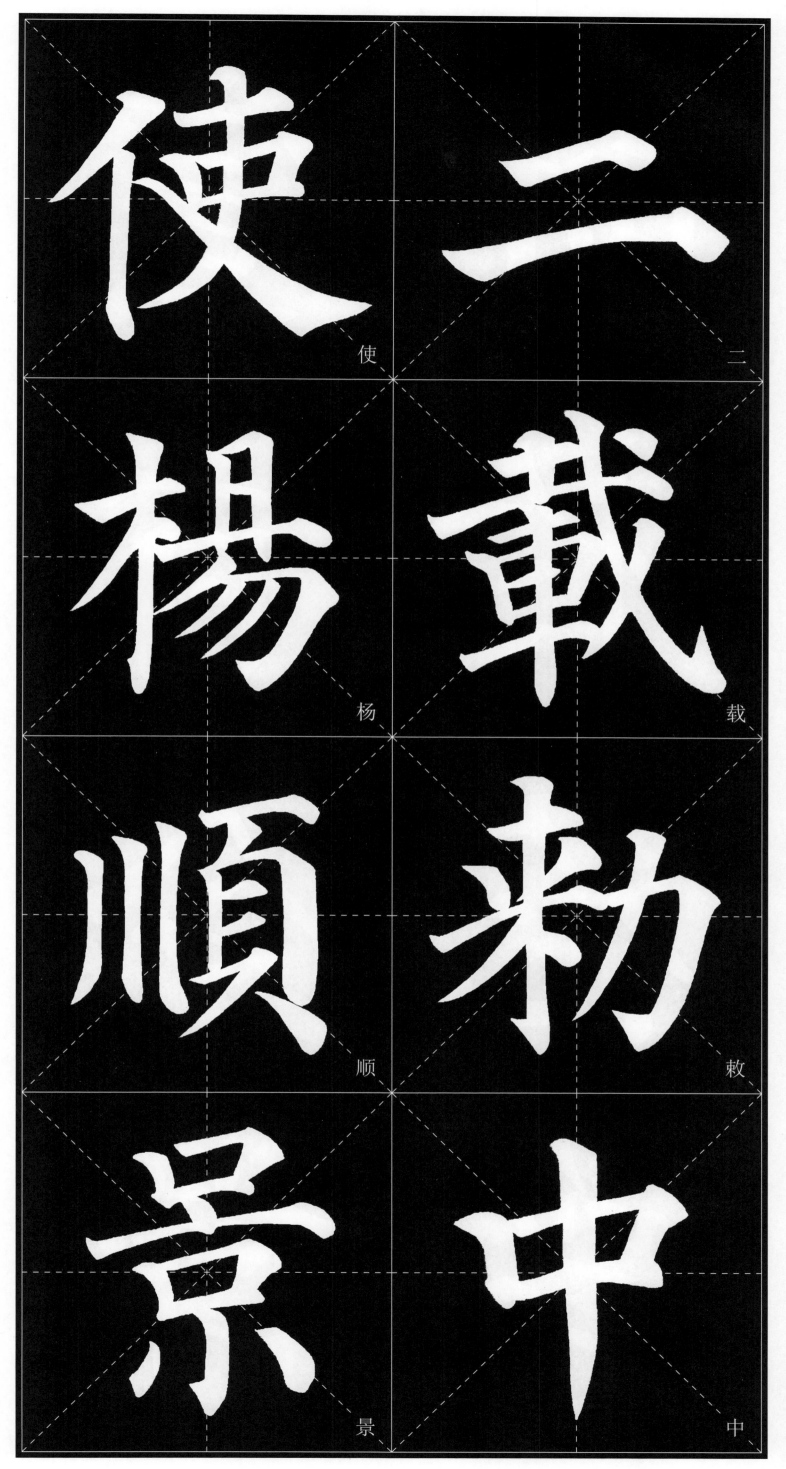

使　二　楊　載　順　敕　景　中

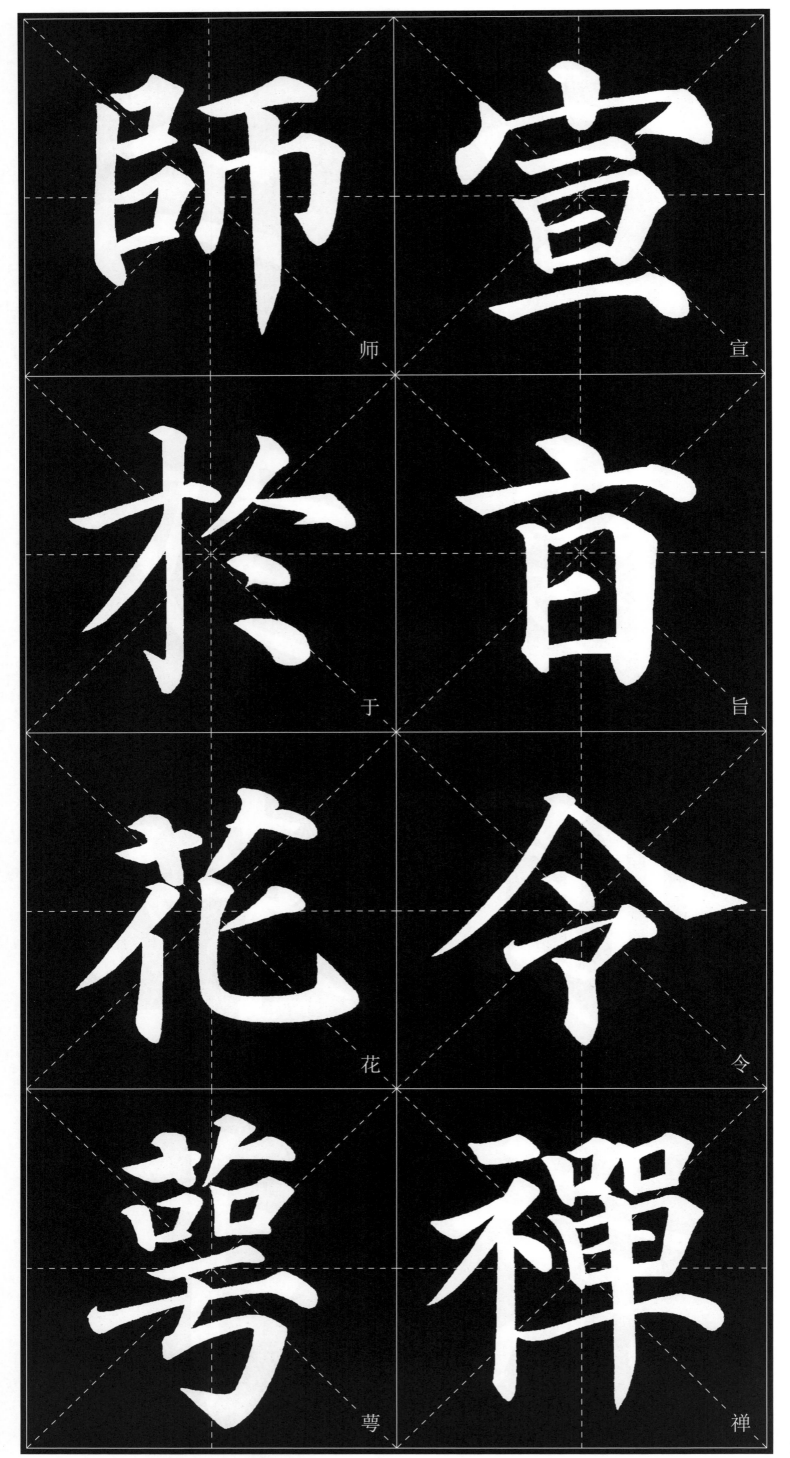

師

宣

于

旨

花

令

萼

禅

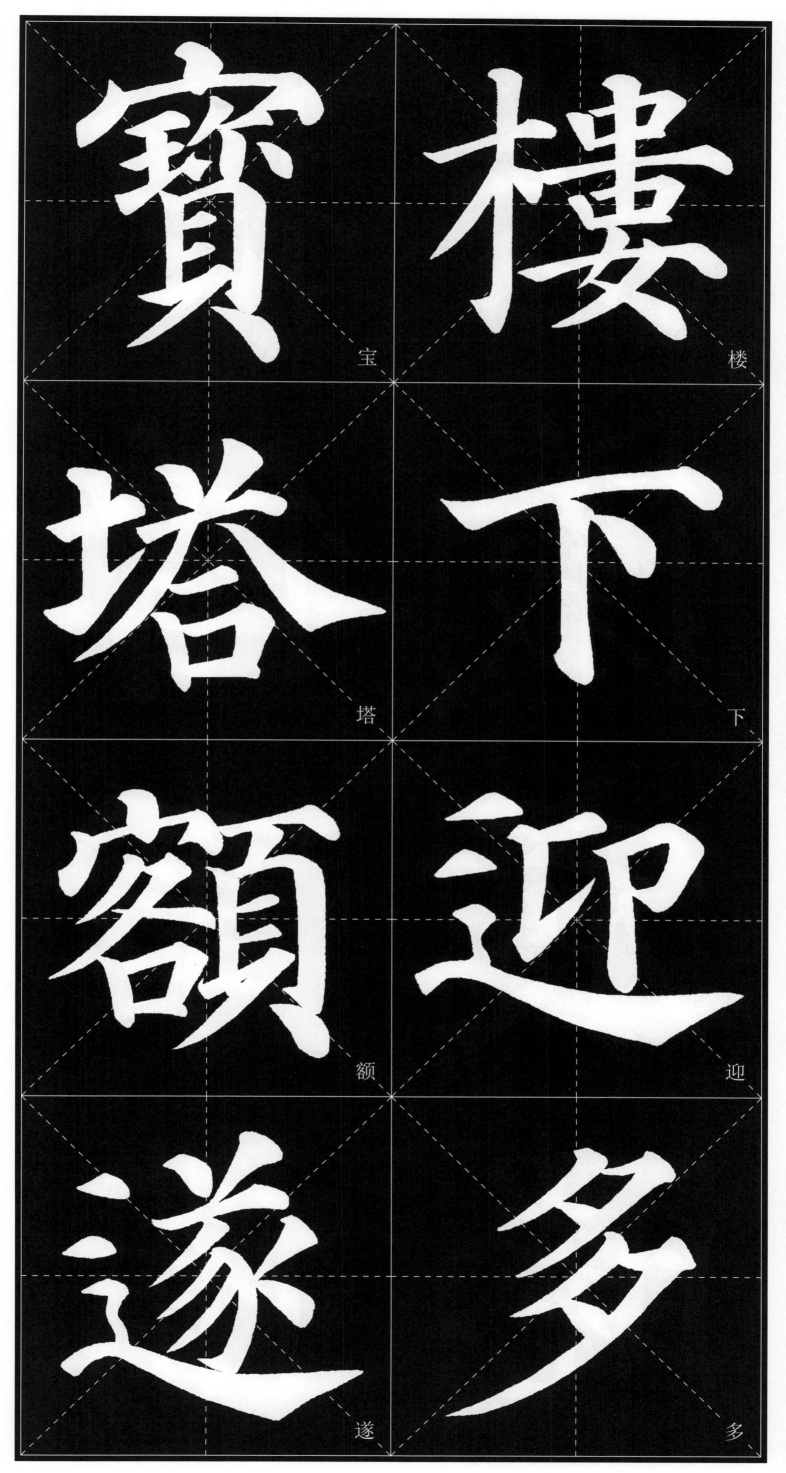

寶 宝

樓 楼

塔 塔

下 下

額 额

迎 迎

遂 遂

多 多

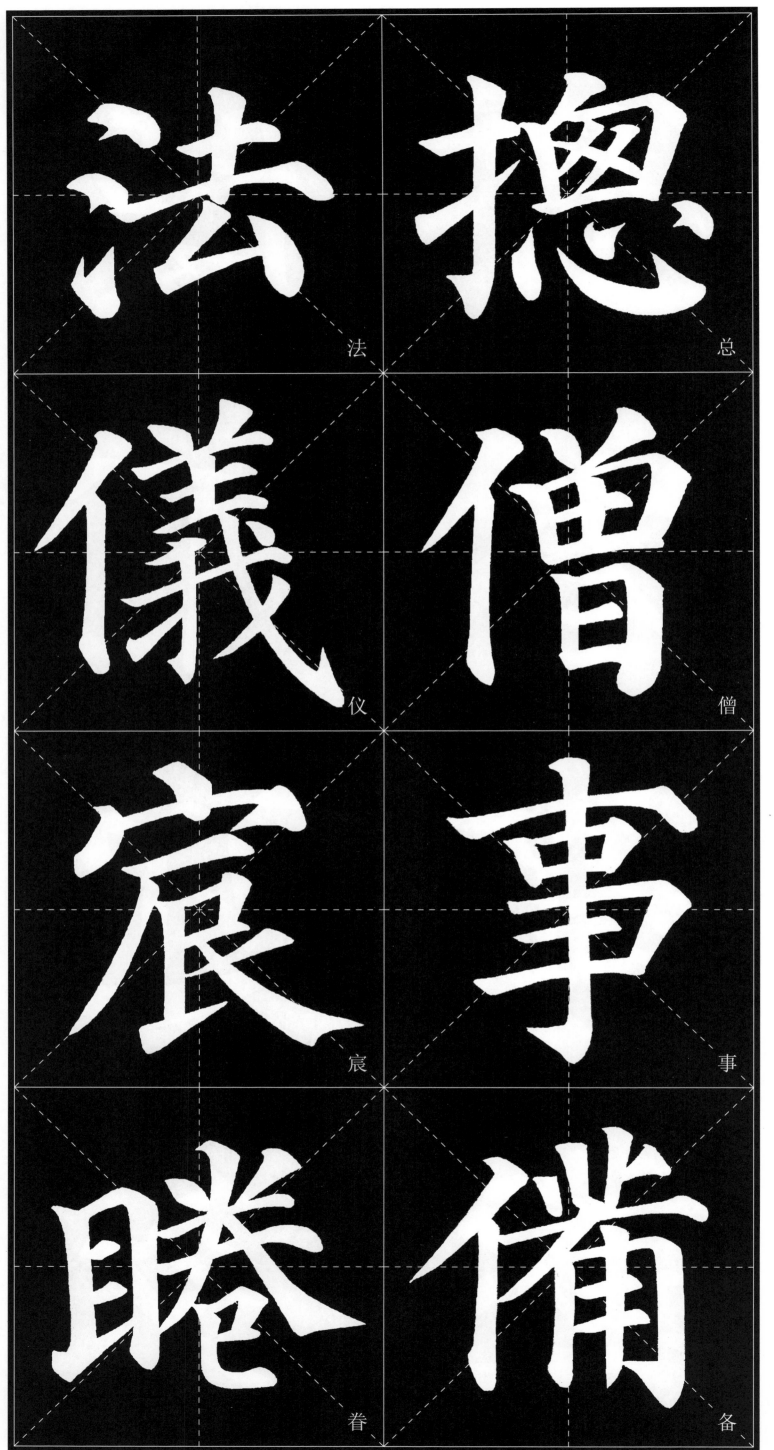

法　总

仪　僧

宸　事

眷　备

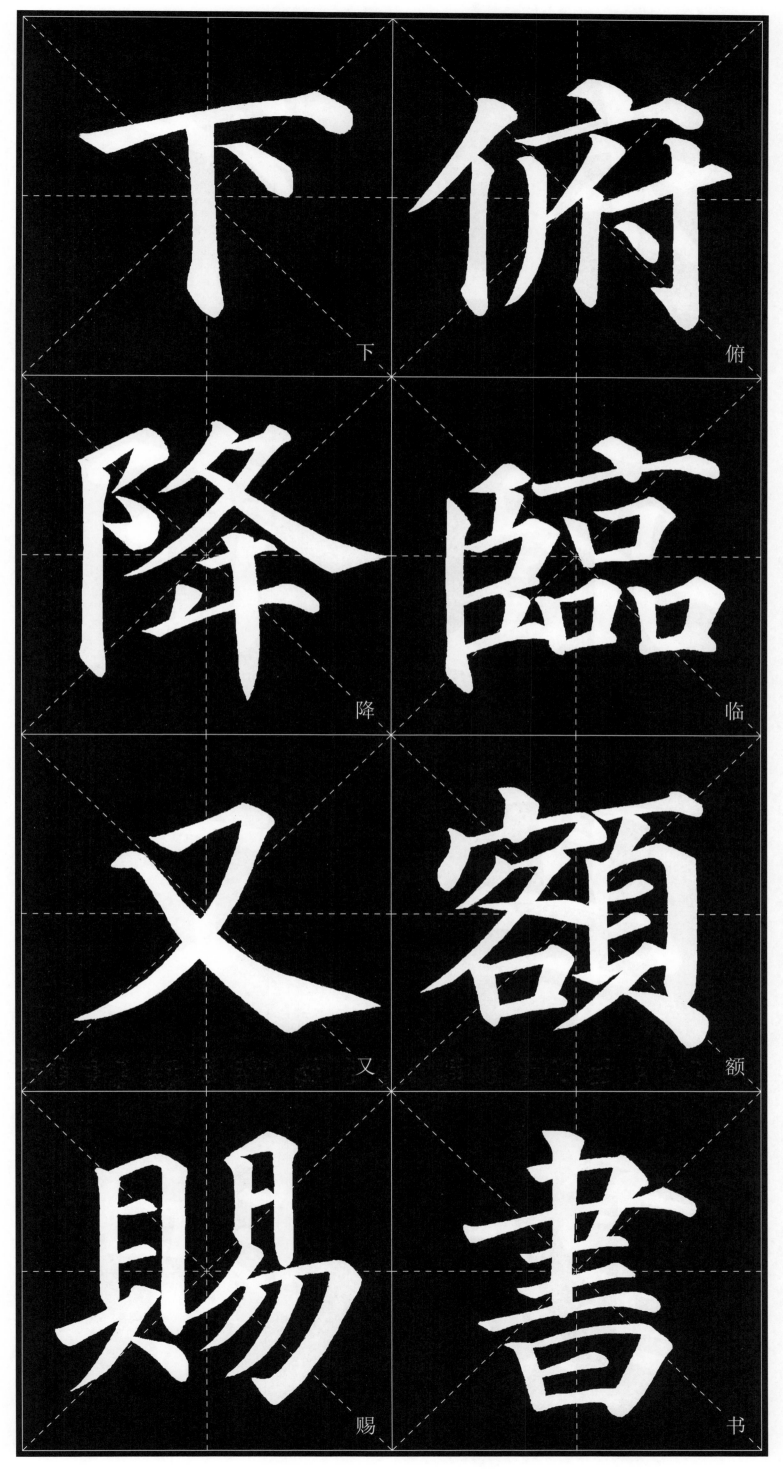

下　降　又　賜　俯　臨　額　书

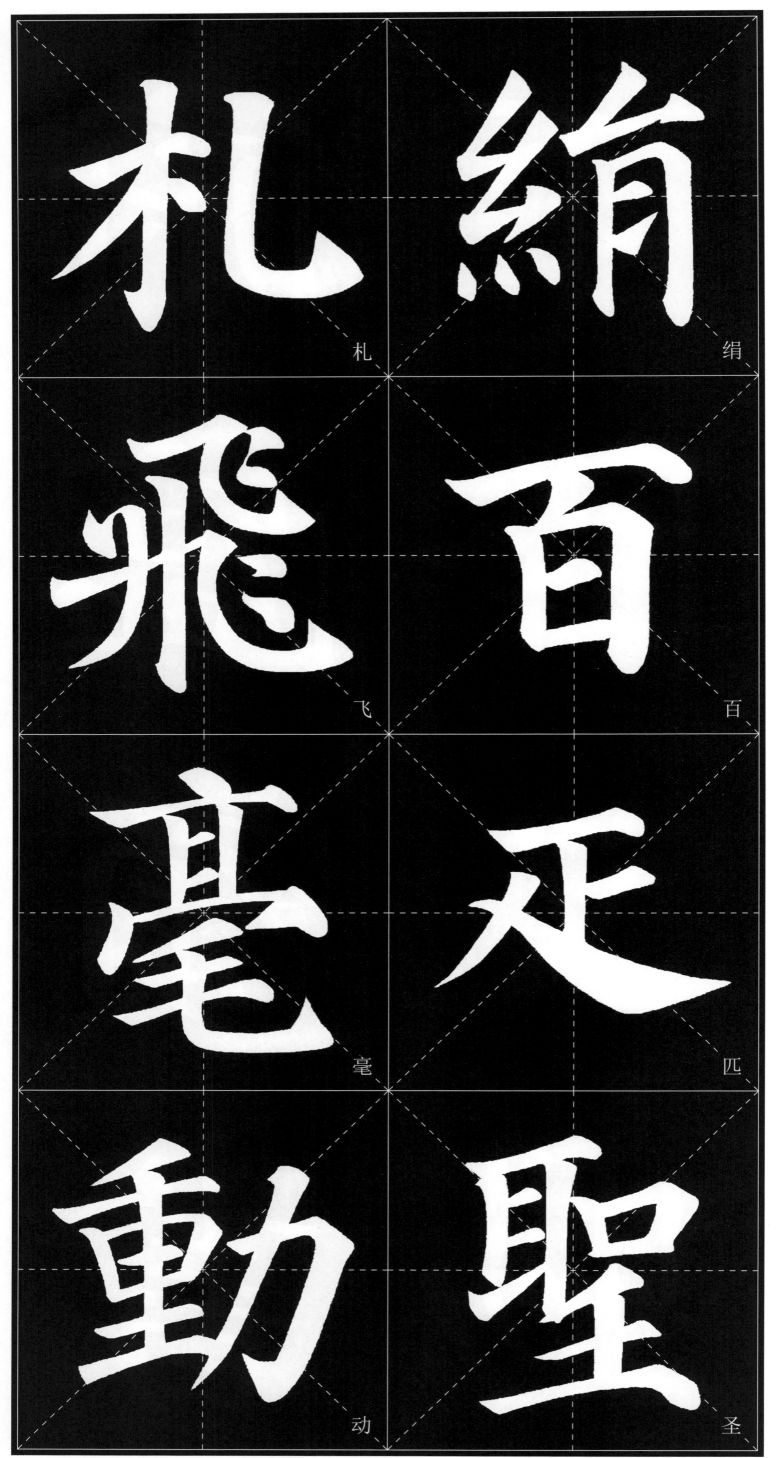

札

绢

飞

百

毫

匹

动

圣

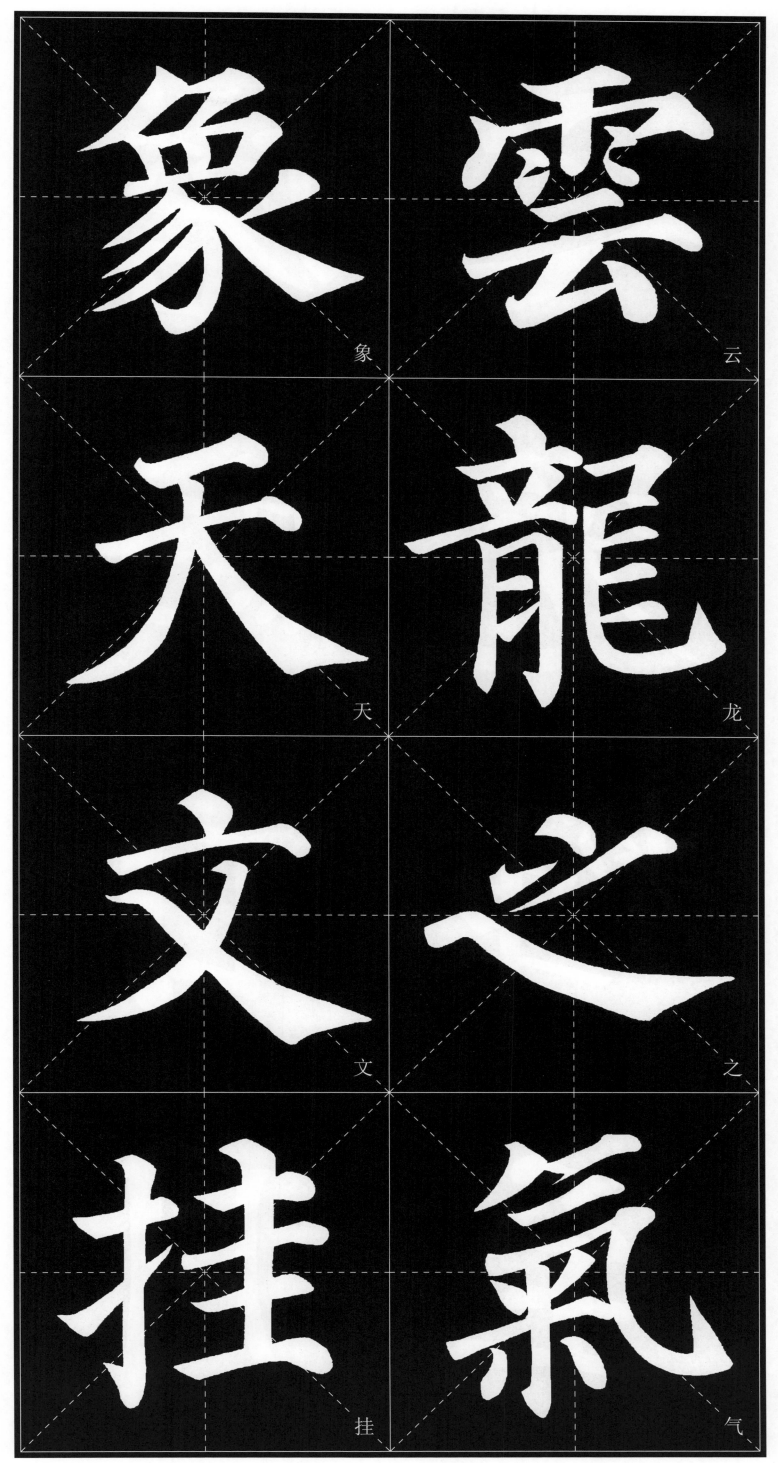

象

云

天

龙

文

之

挂

气

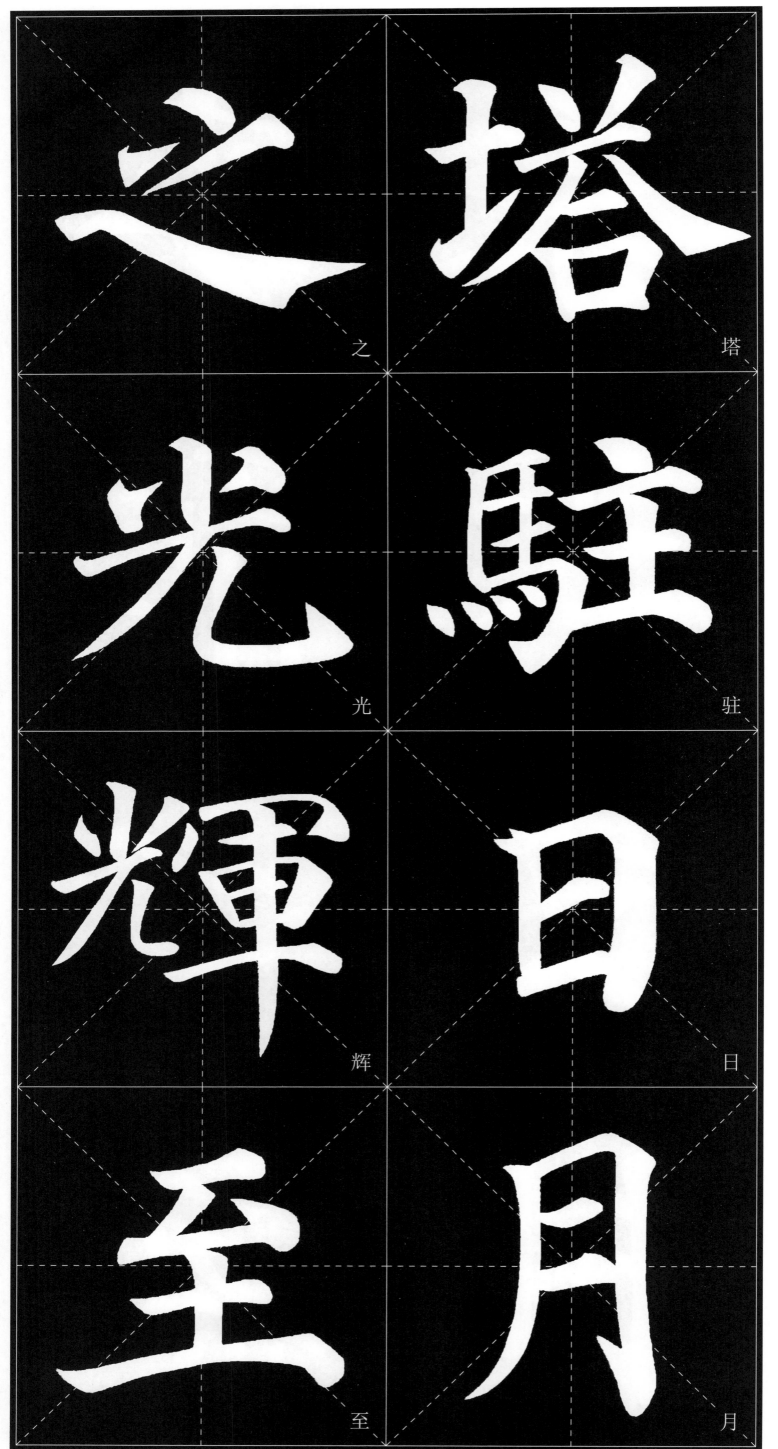

塔駐日明
之光軍輝
光輝至

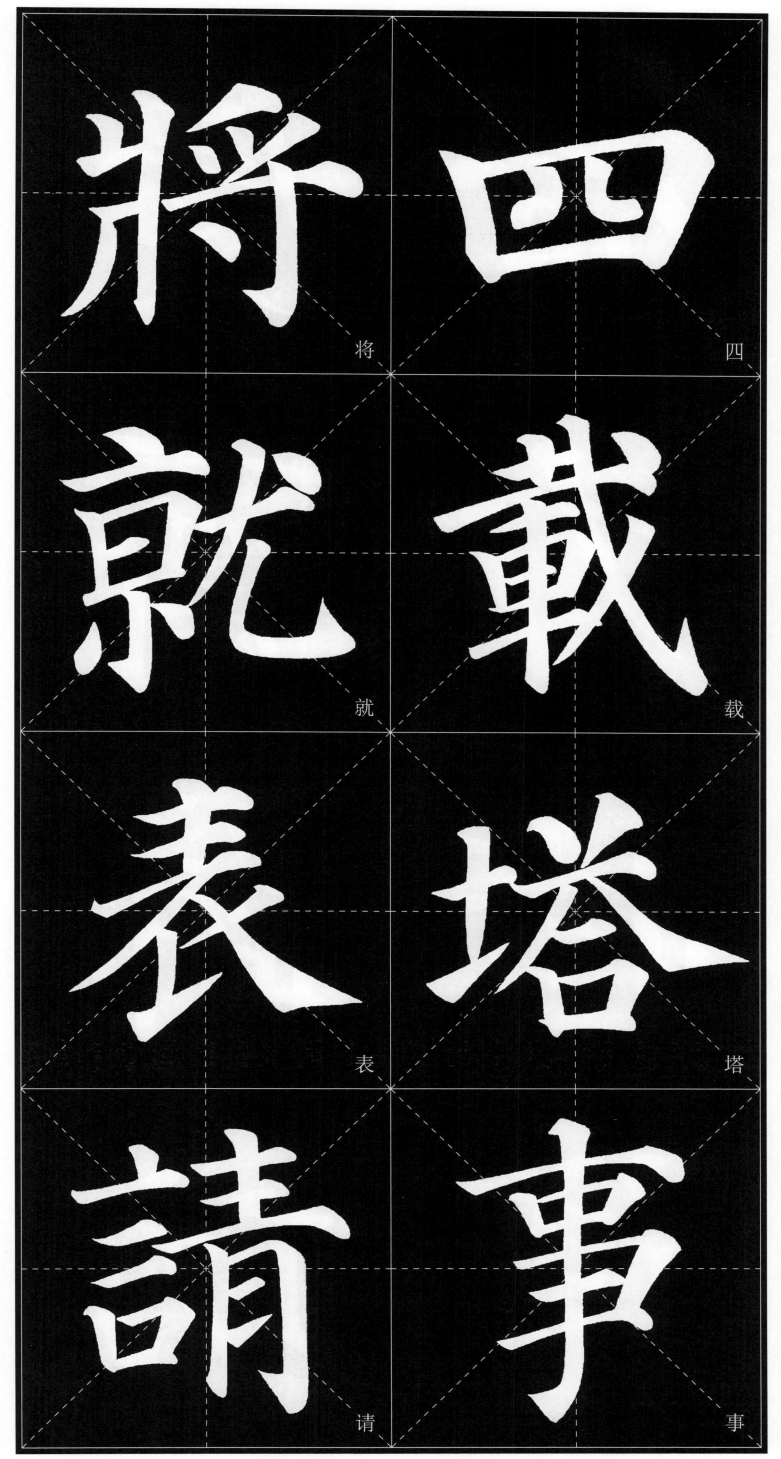

将　四
就　载
表　塔
请　事

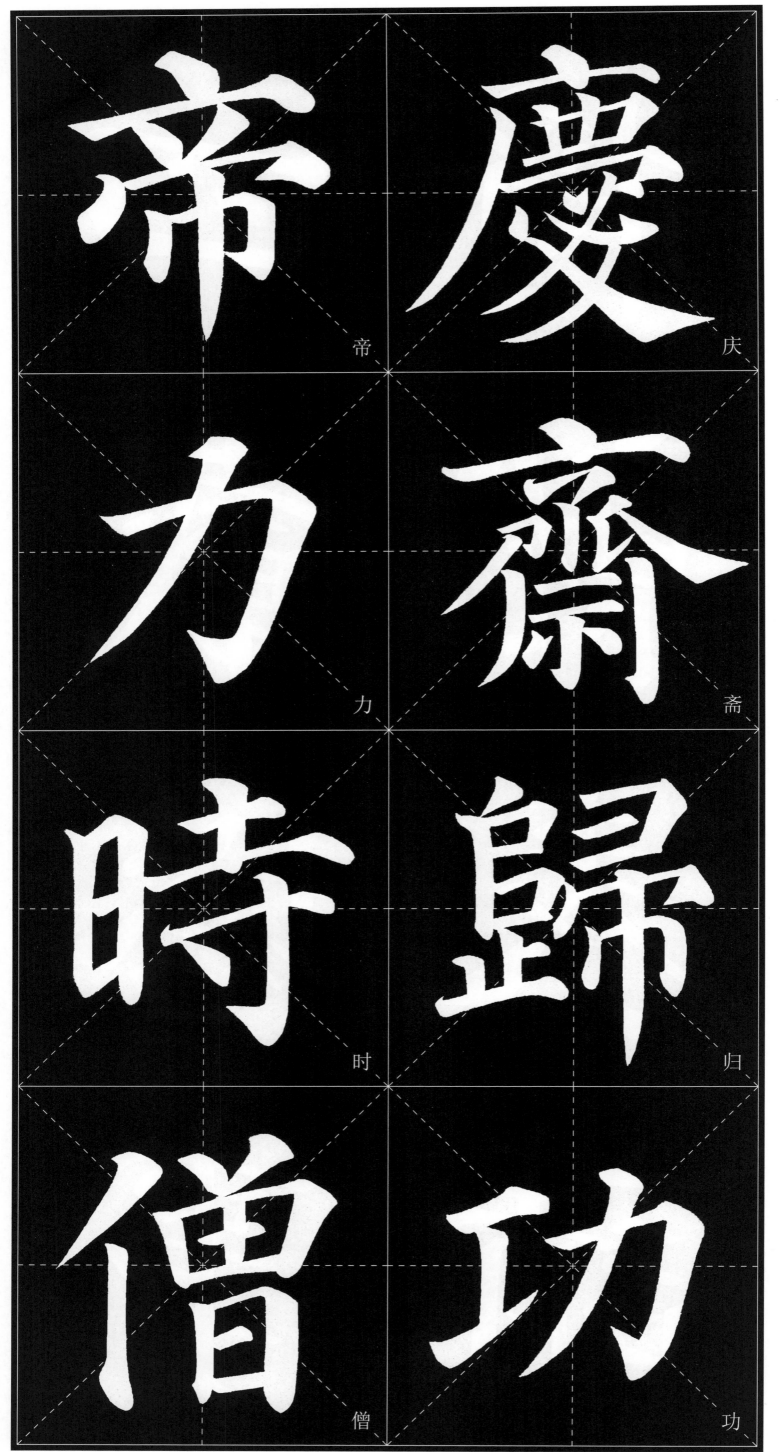

帝　庆

力　斋

时　归

僧　功

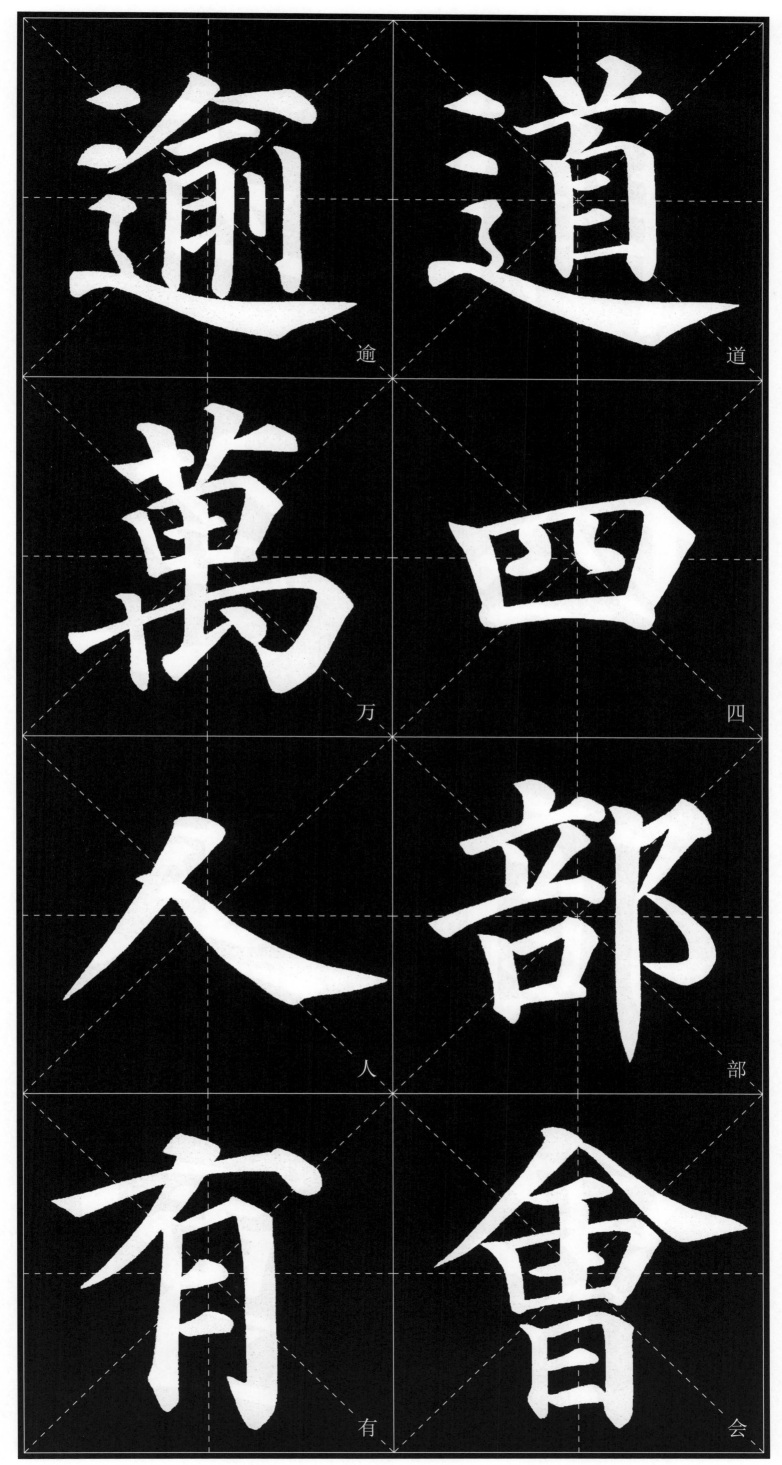

逾 道
万 四
人 部
有 会

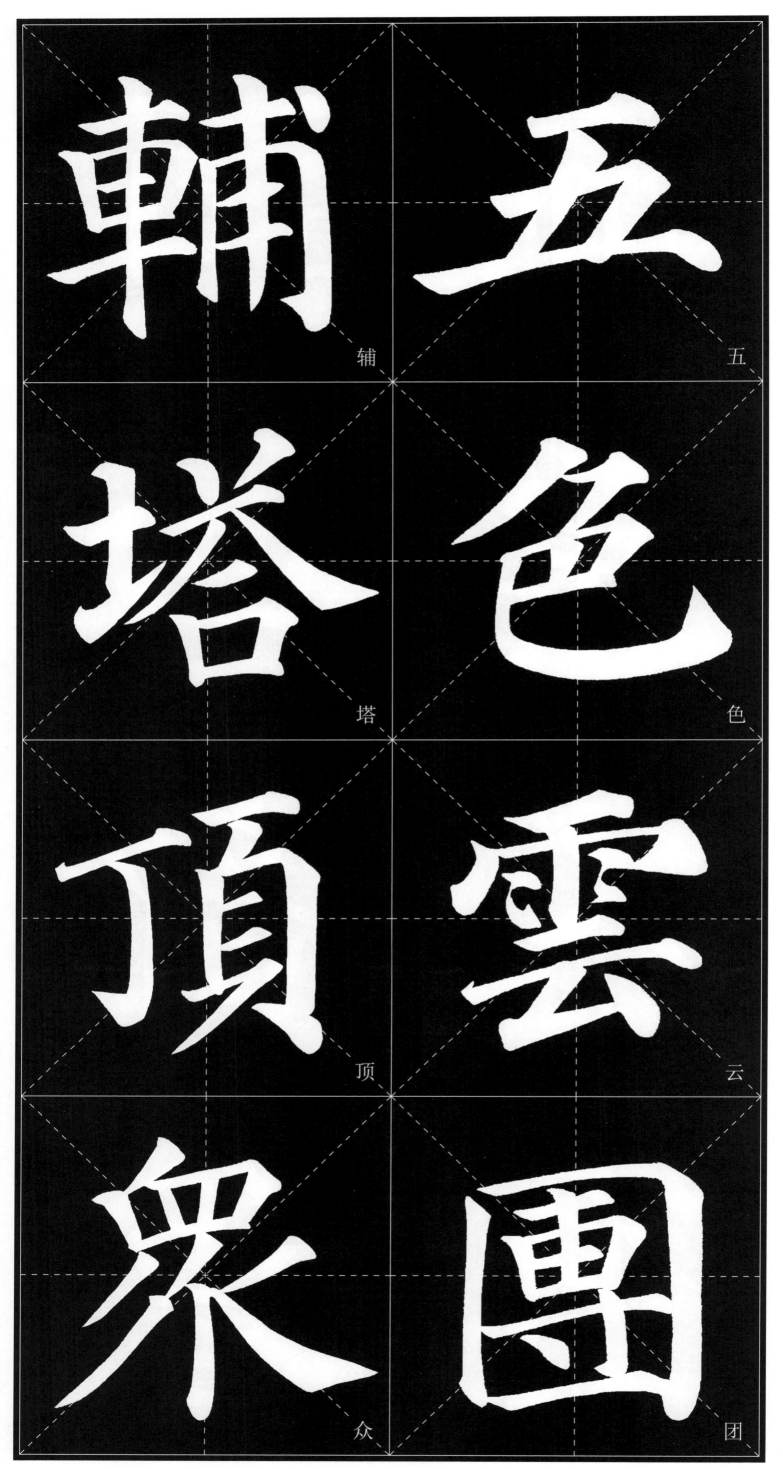

輔　五
塔　色
頂　雲
眾　團

112

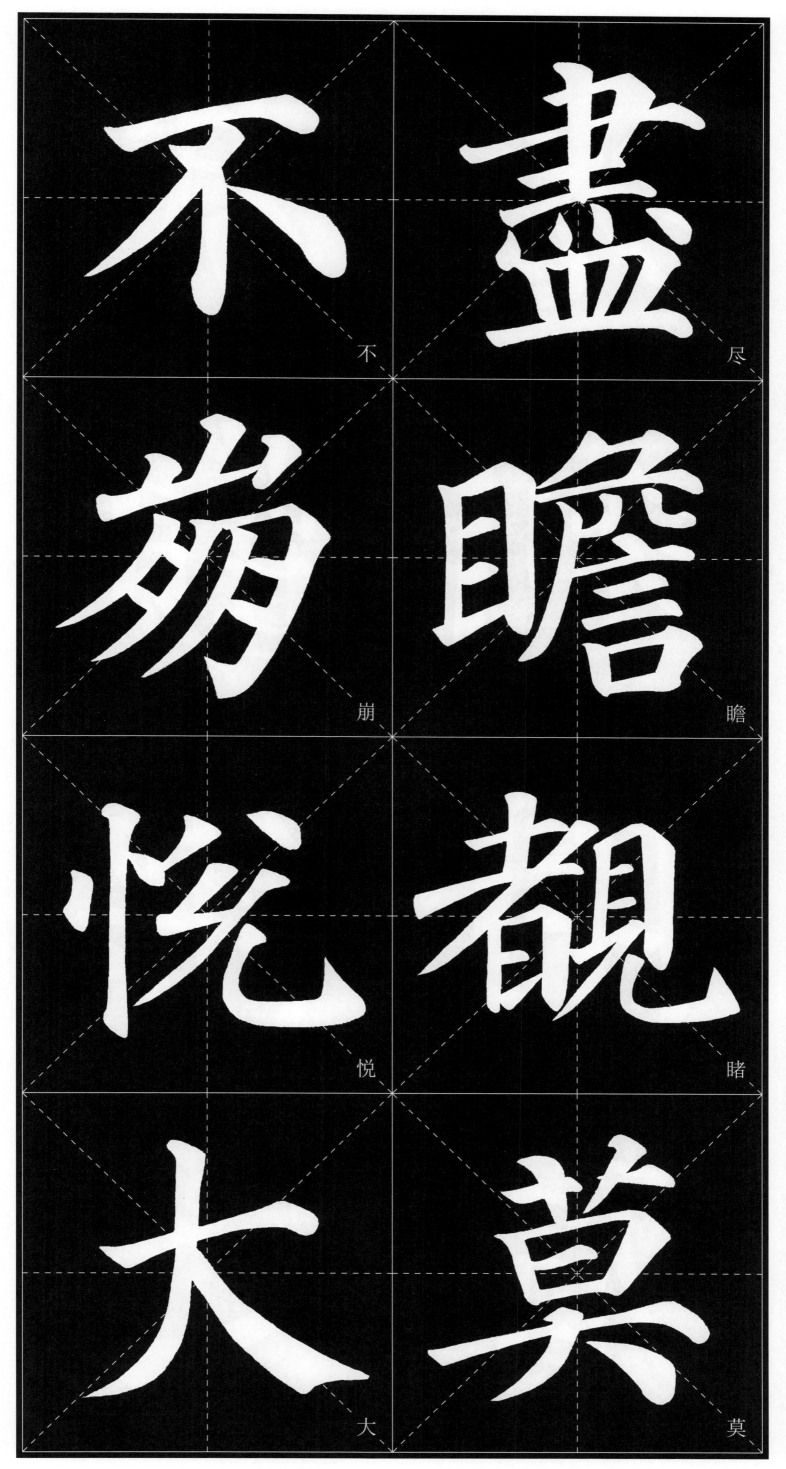

不　盡
崩　瞻
悦　覩
大　莫

113

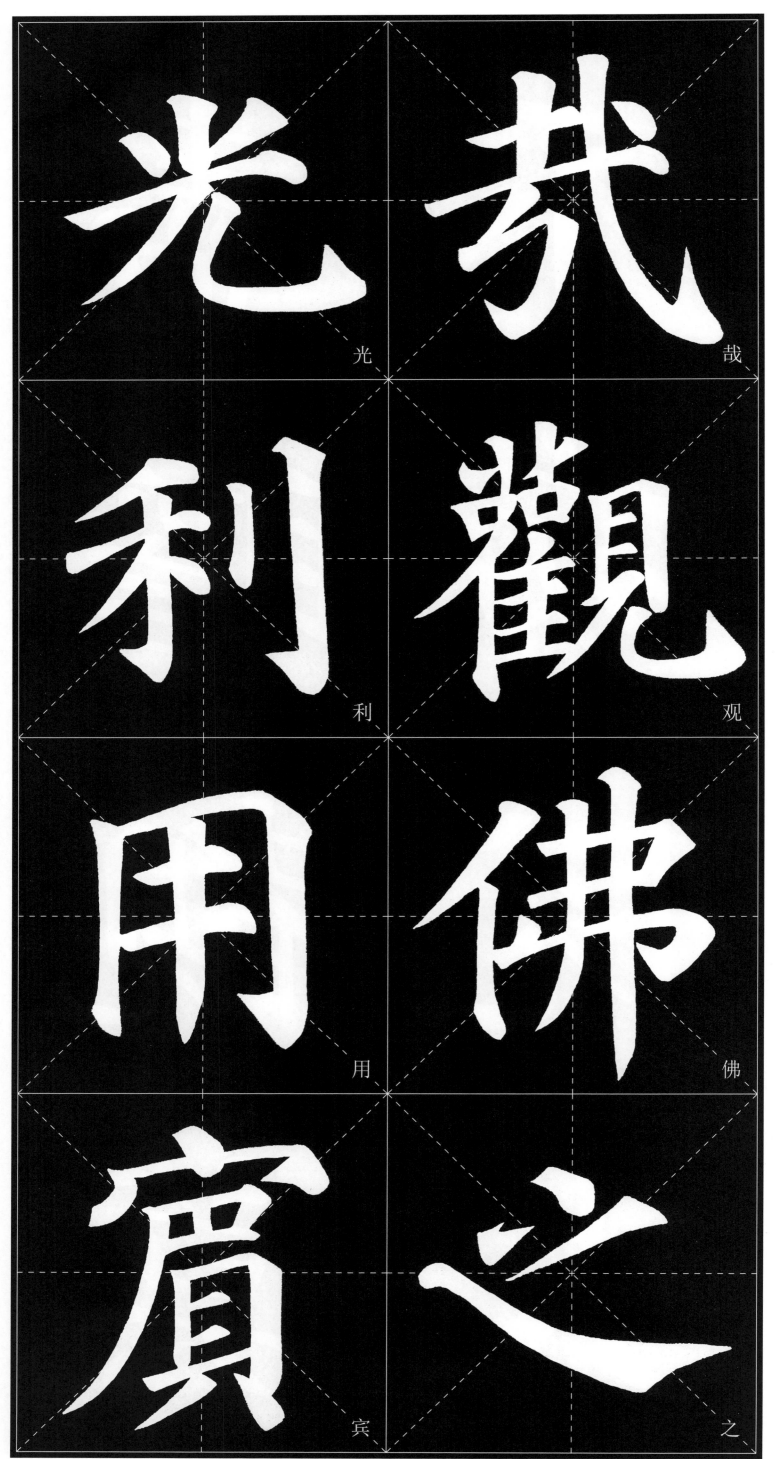

光　哉

利　观

用　佛

宾　之

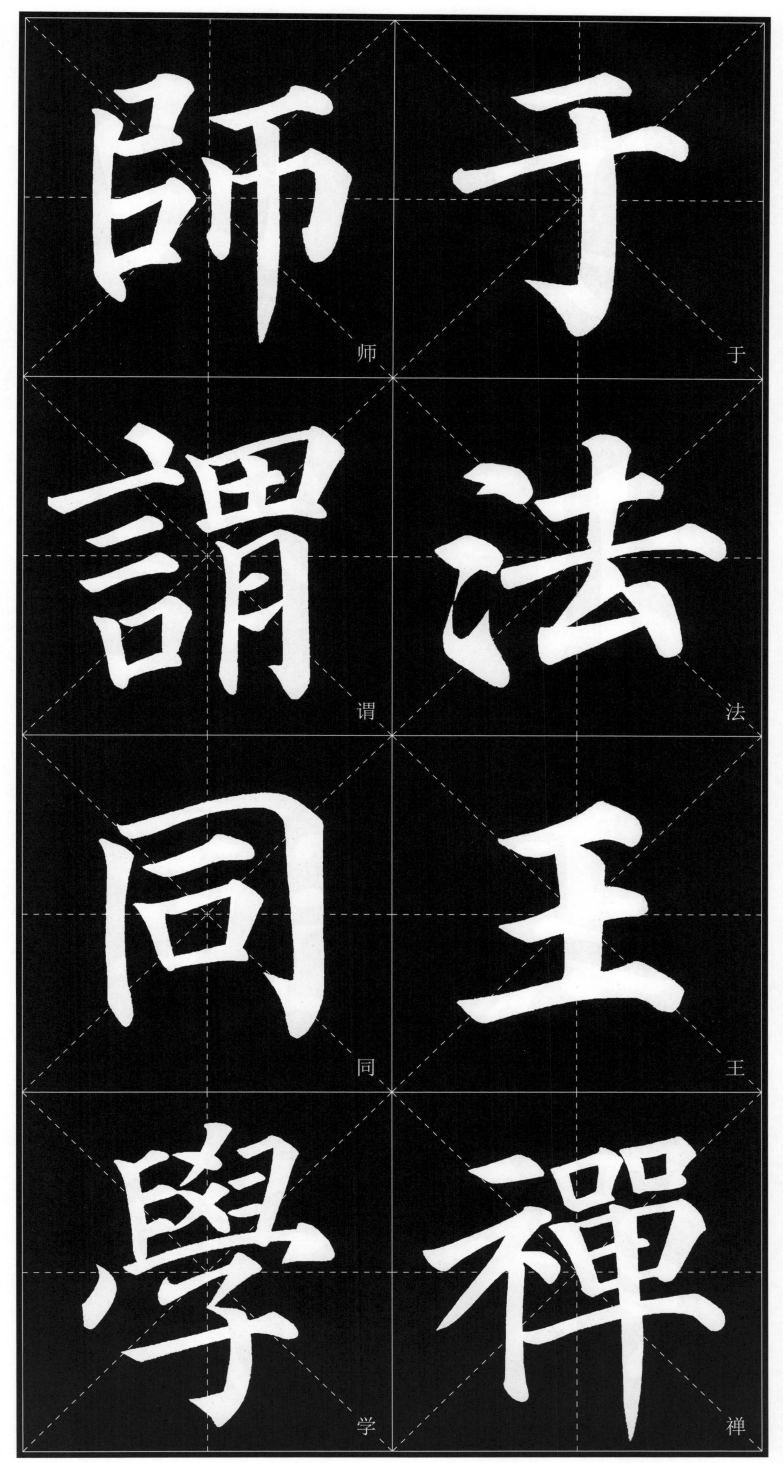

師　于

謂　法

同　王

學　禪

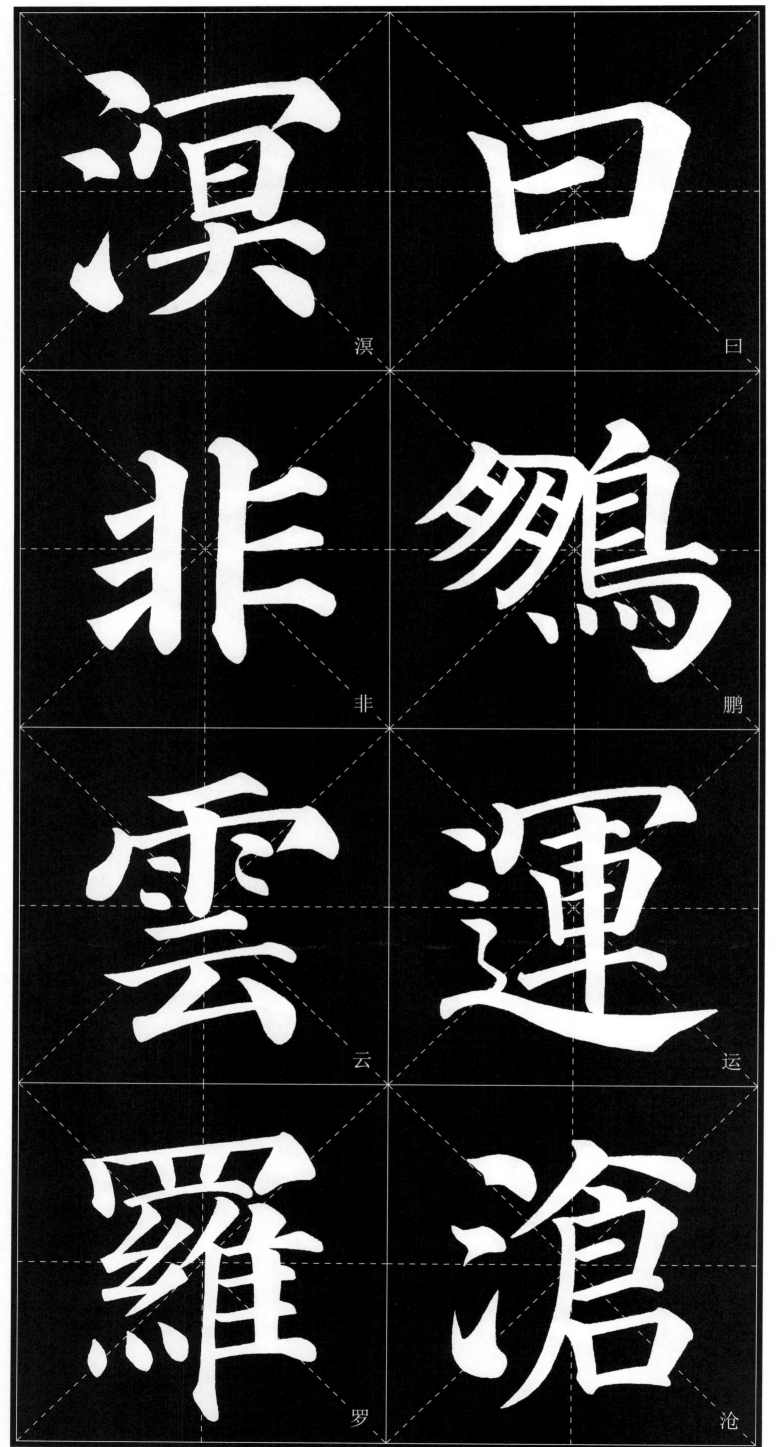

溟

曰

非

鵬

雲

運

羅

滄

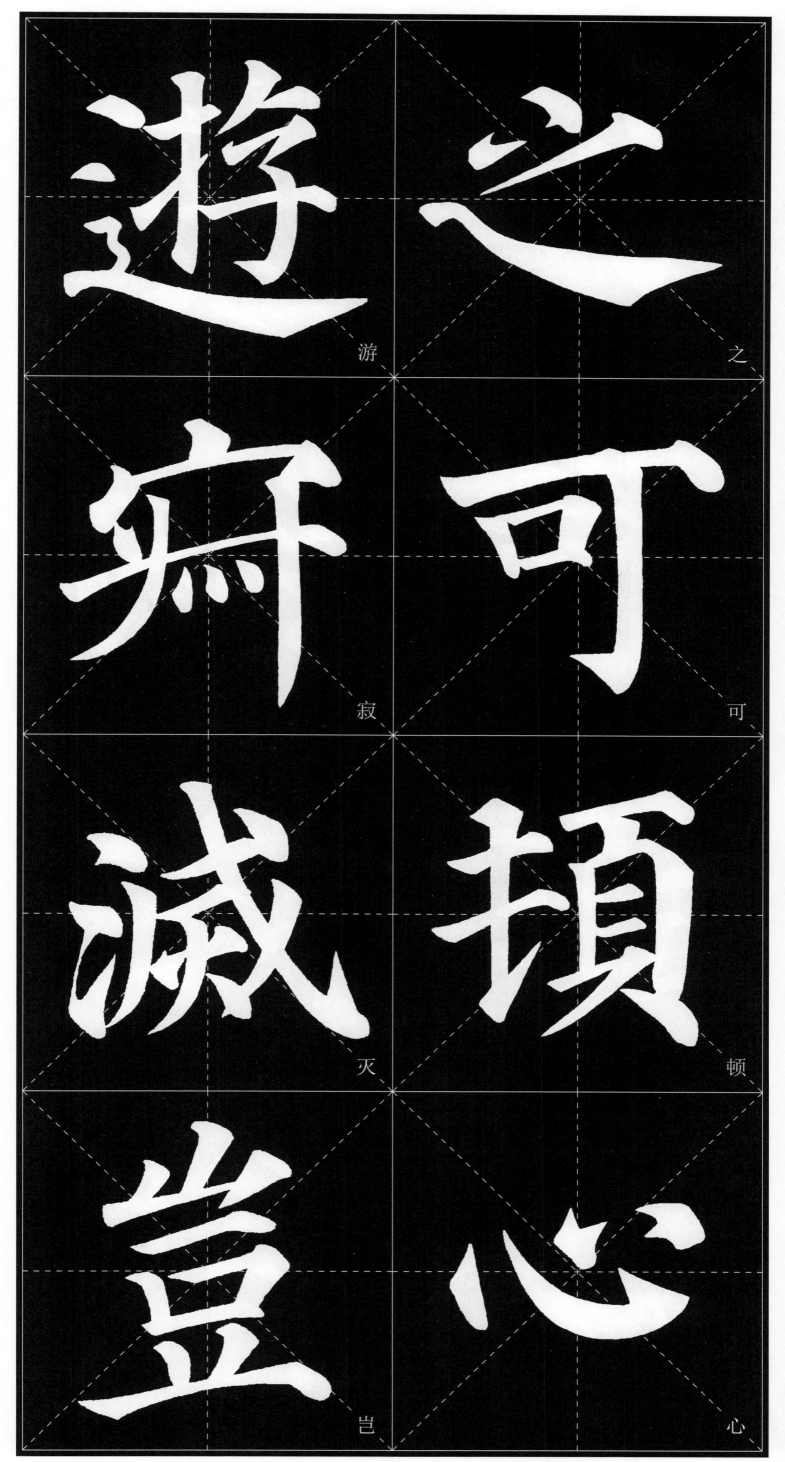

遊 _游

之 _之

寂 _寂

可 _可

減 _灭

頓 _顿

豈 _岂

心 _心

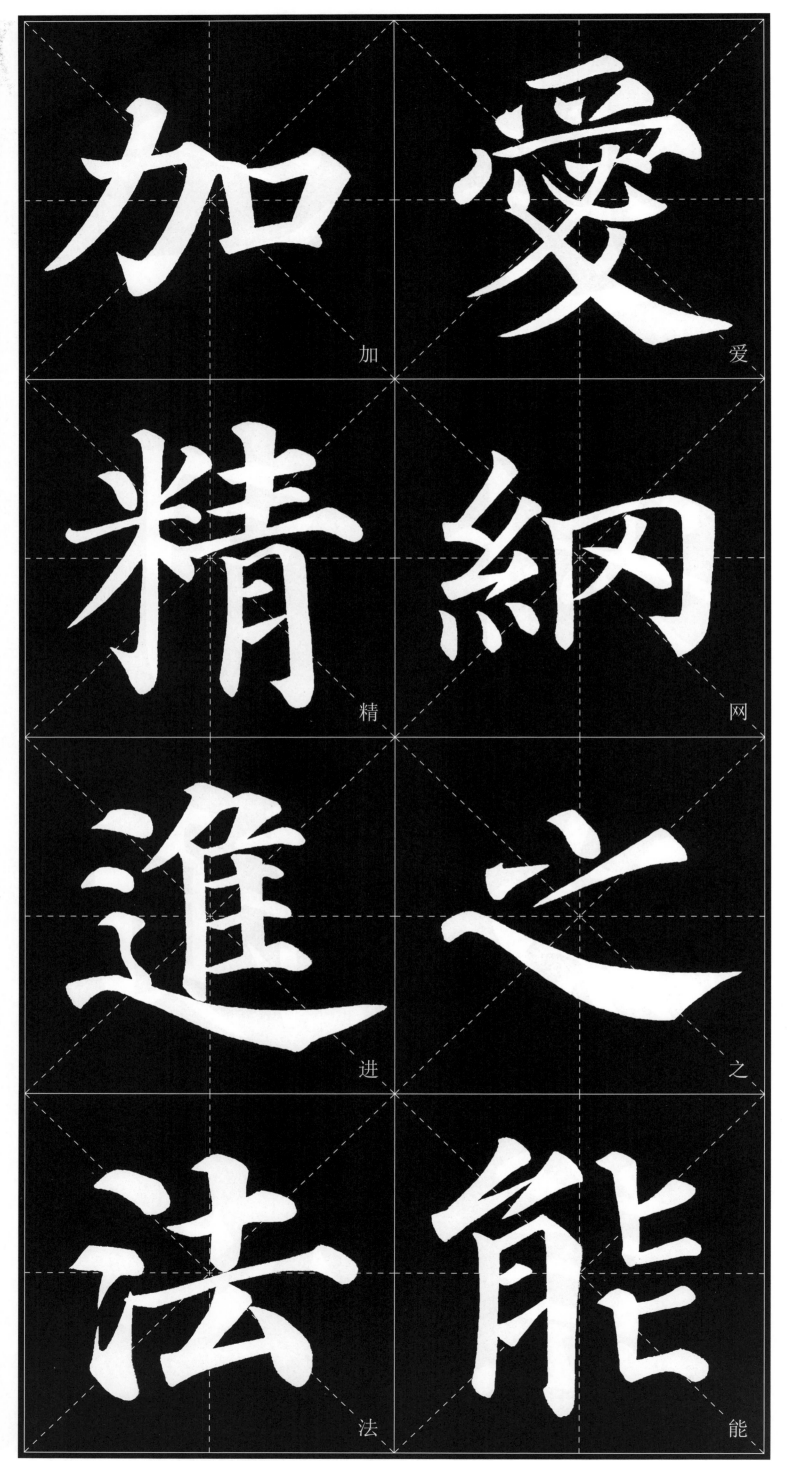

加　愛

精　網

進　之

法　能

息自門

强善

不隆

息以

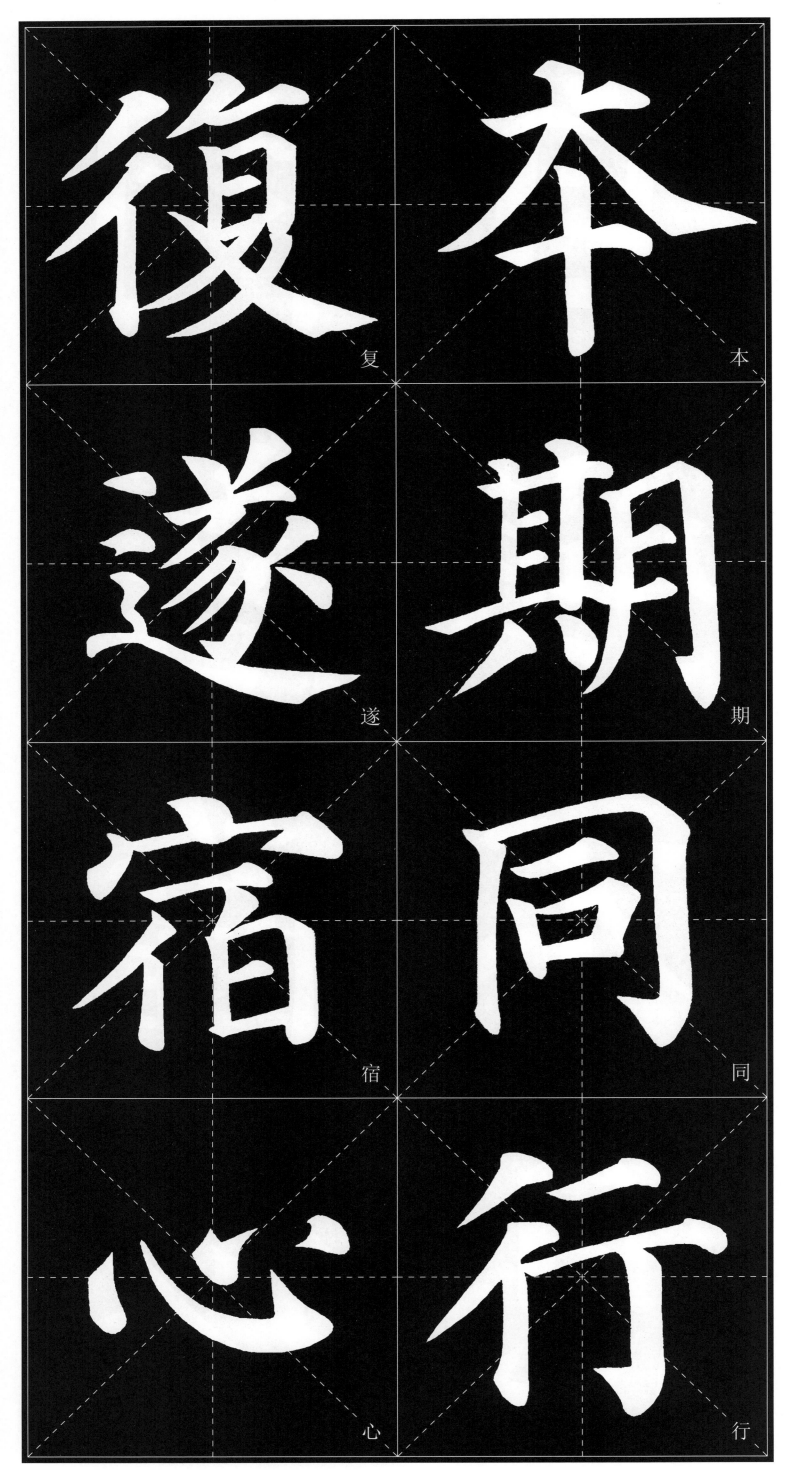

復 复

本 本

遂 遂

期 期

宿 宿

同 同

愁 心

行 行

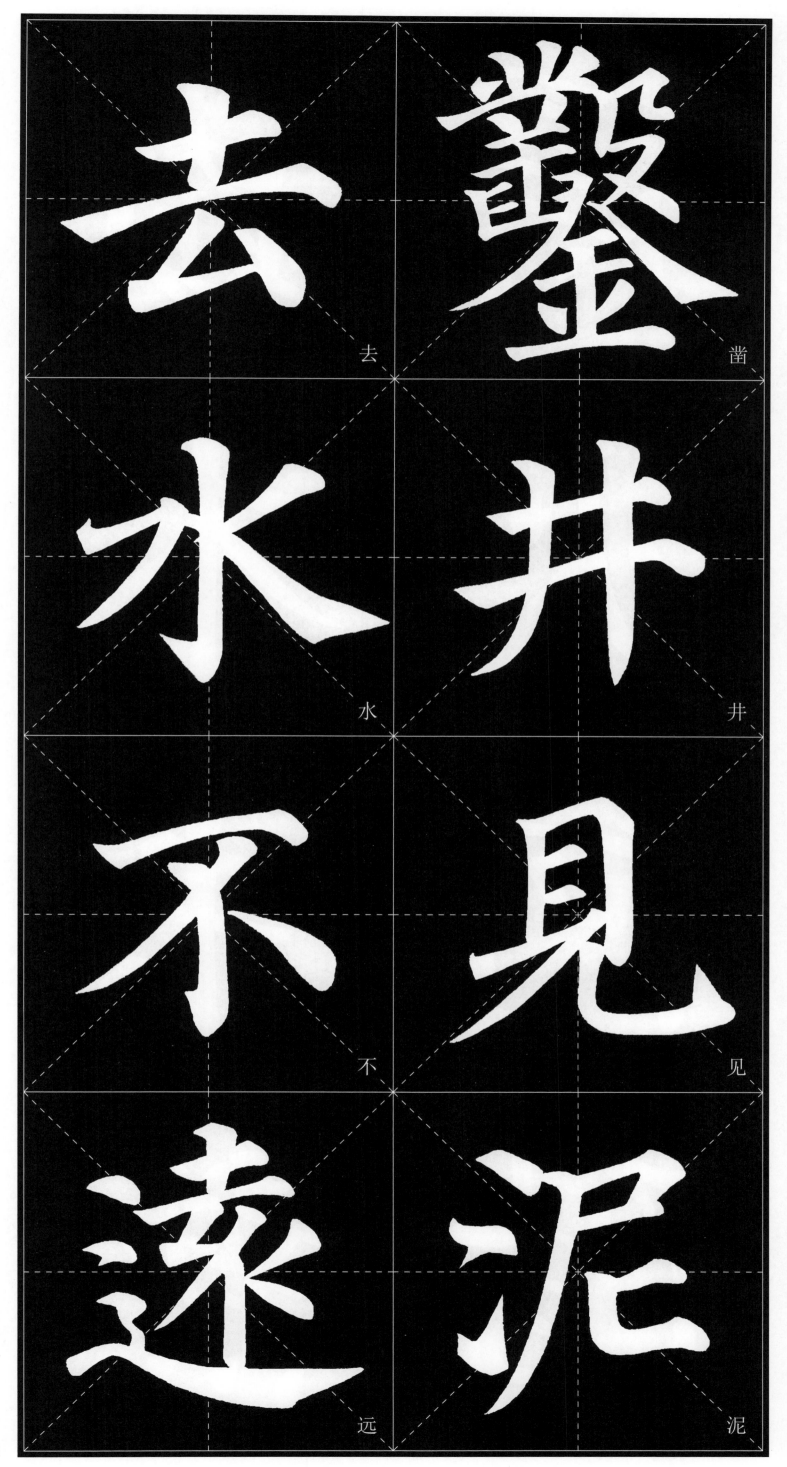

去

鑿

水

井

不

見

远

泥

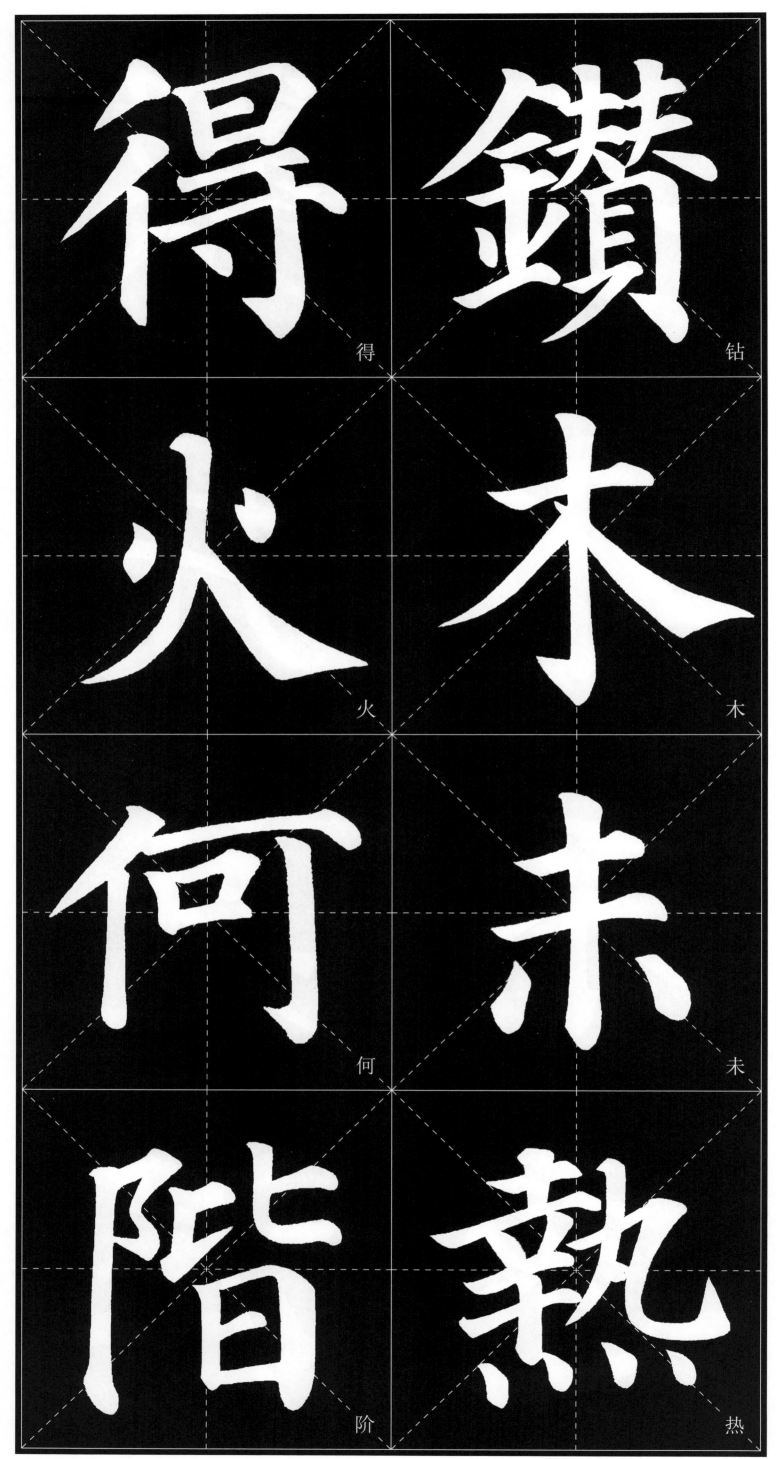

得　钻
火　木
何　未
阶　热

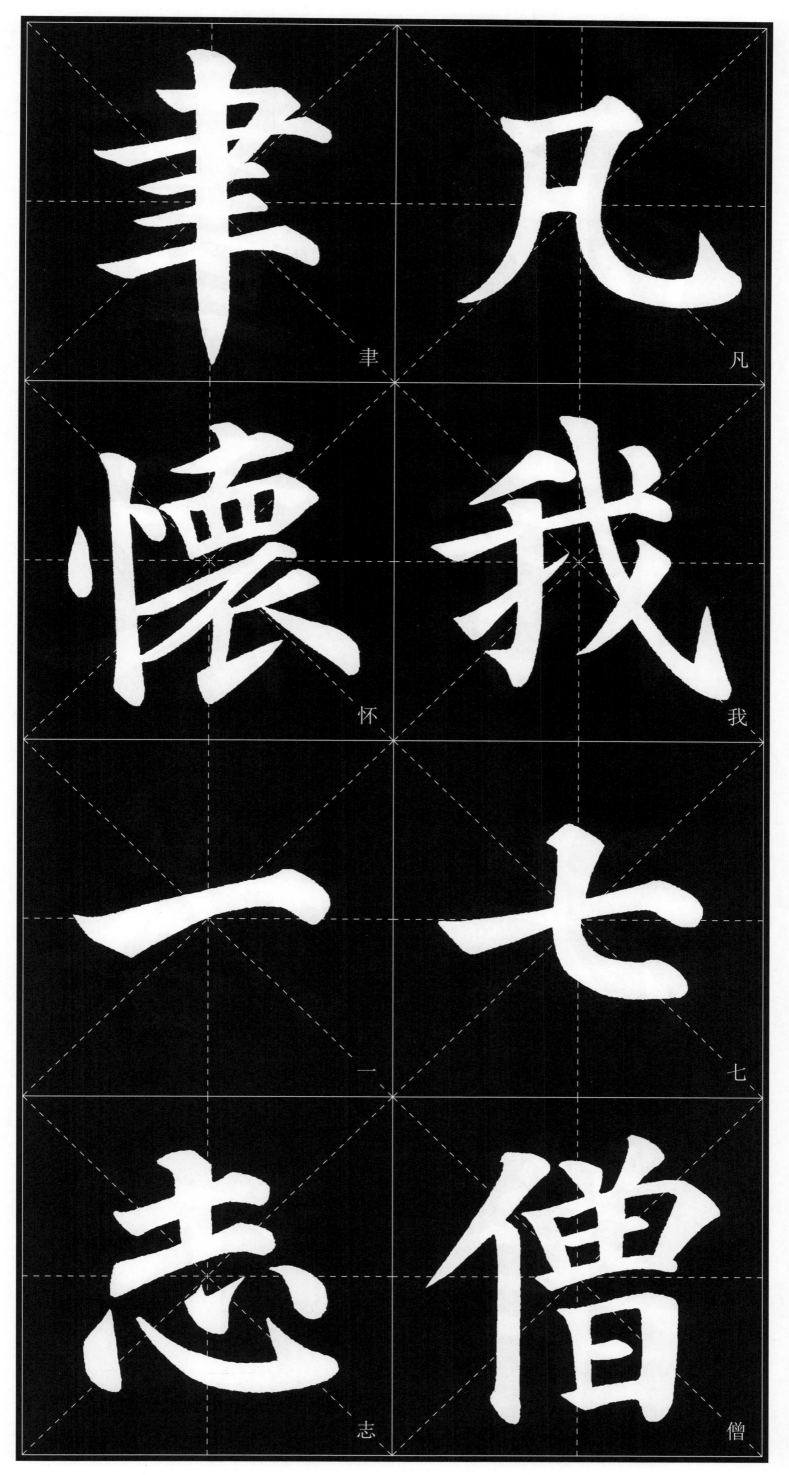

聿 凡 懷 我 一 七 志 僧

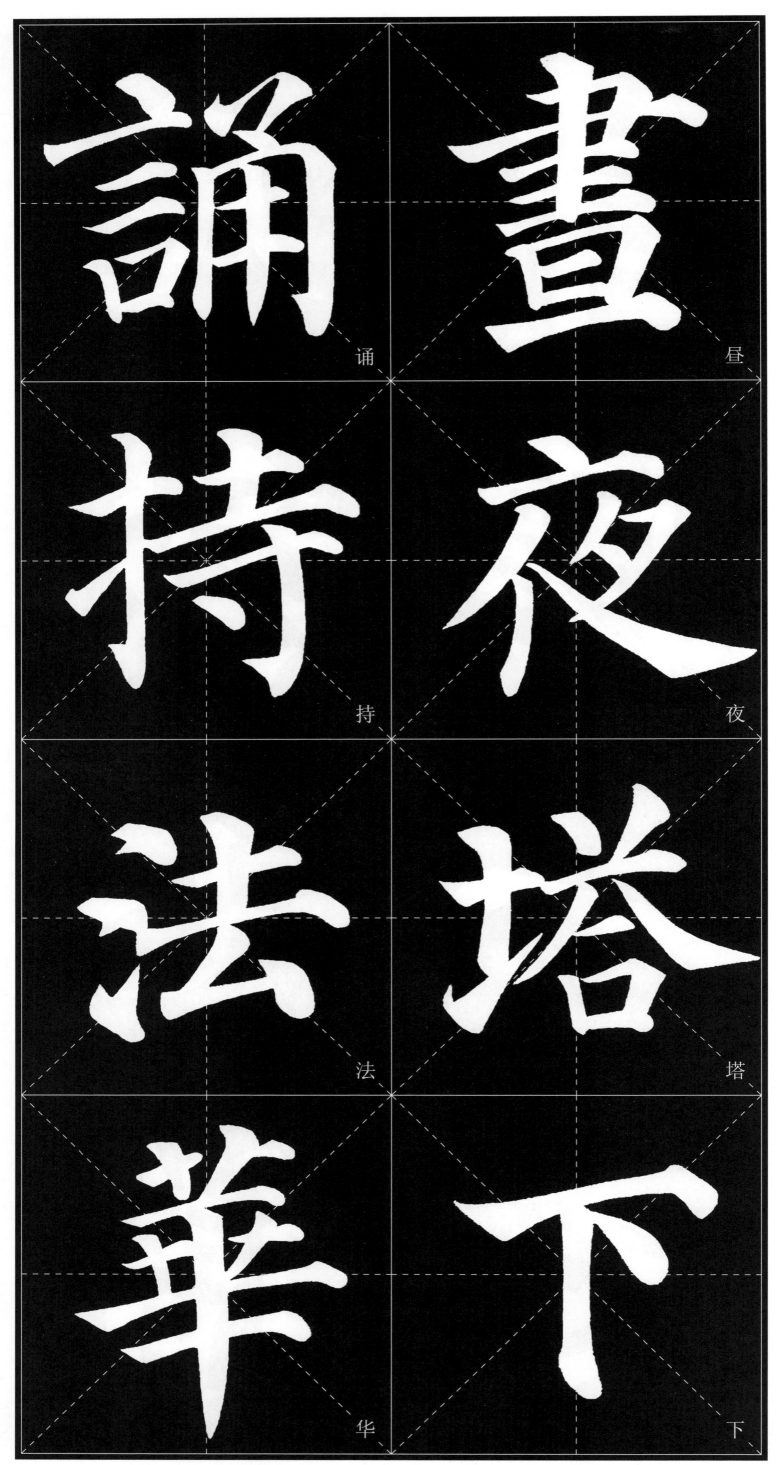

诵 昼

持 夜

法 塔

华 下

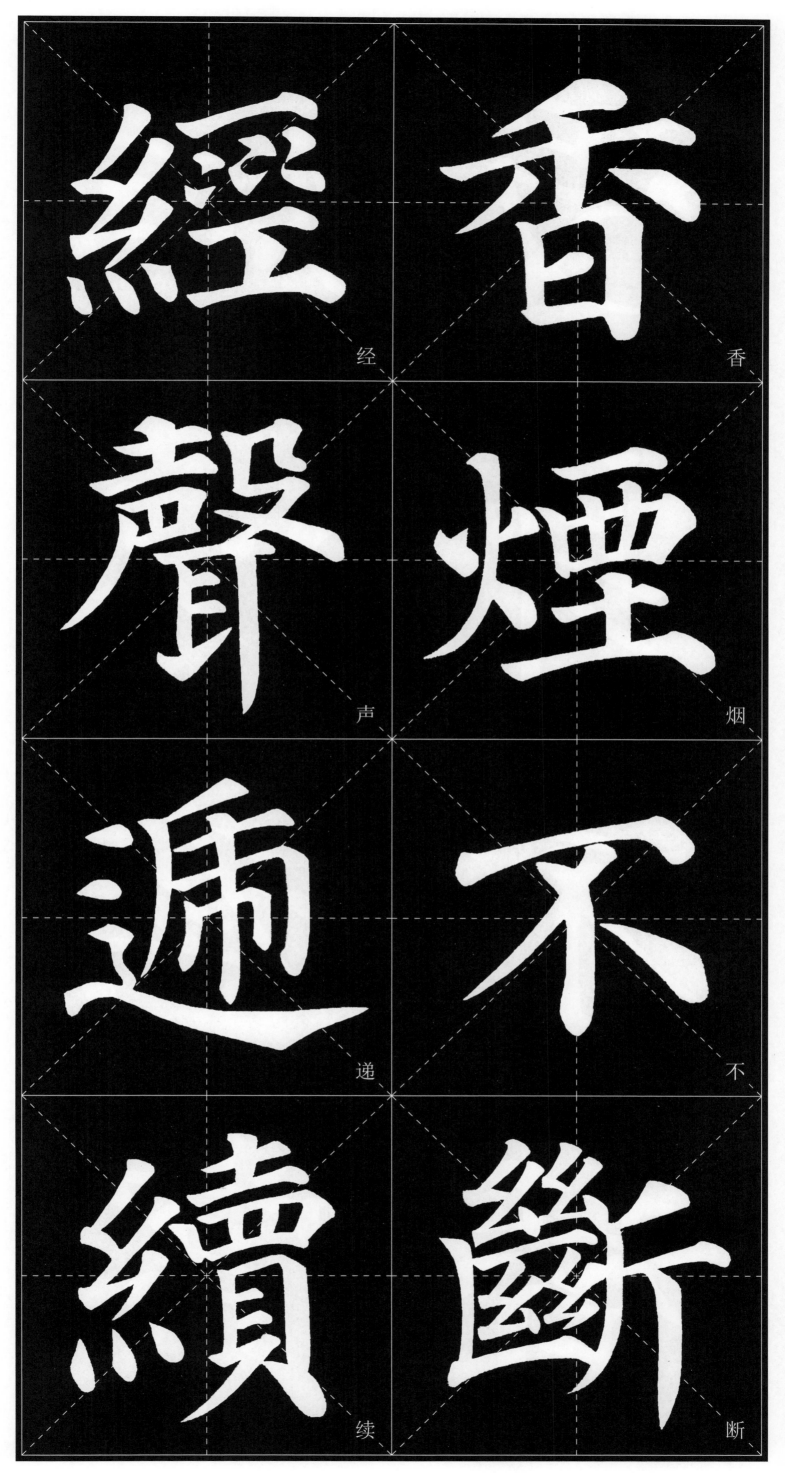

経　香

声　烟

递　不

续　断

浸

身

不

替

炯

以

為

常

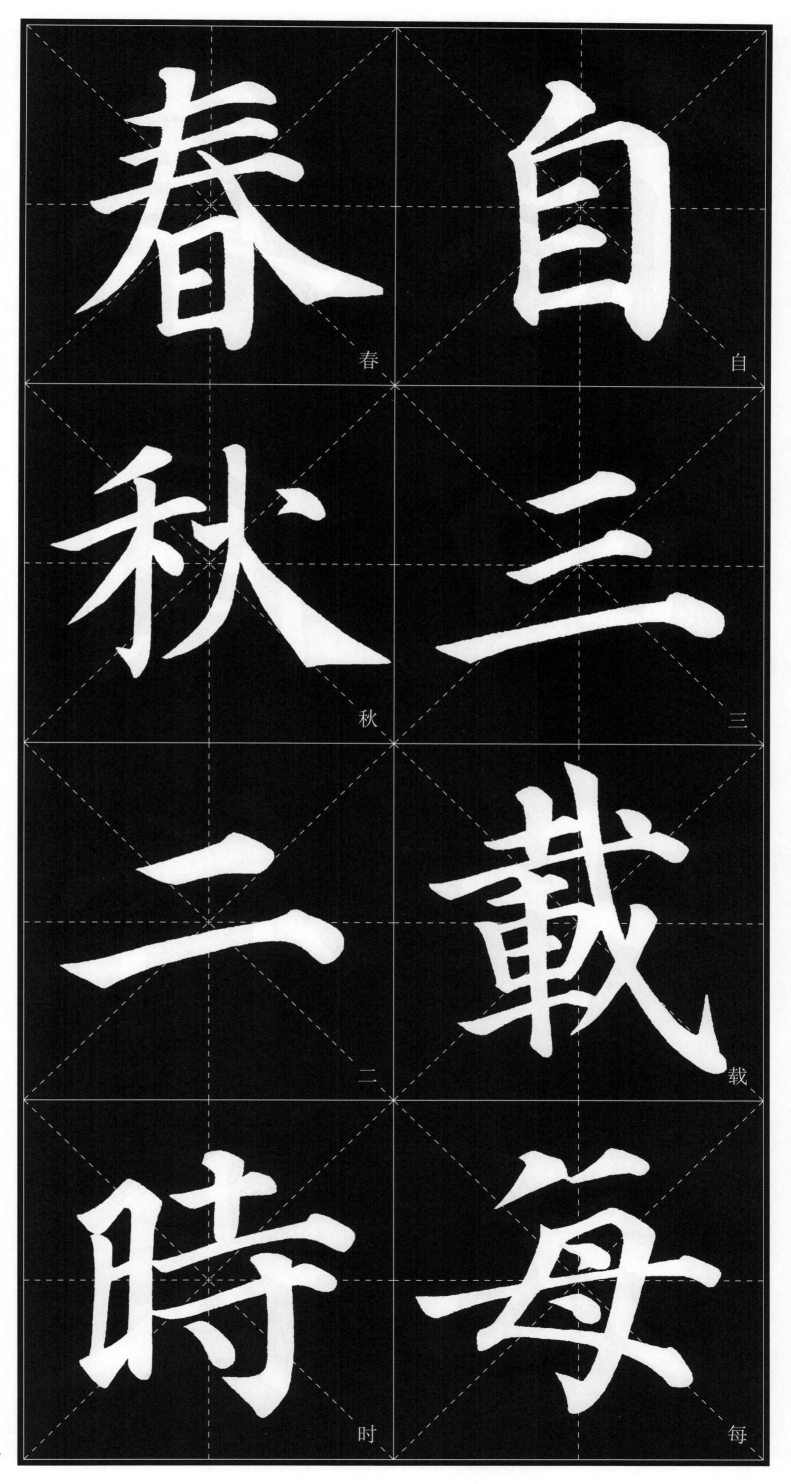

春

秋

二

自

三

載

時

每

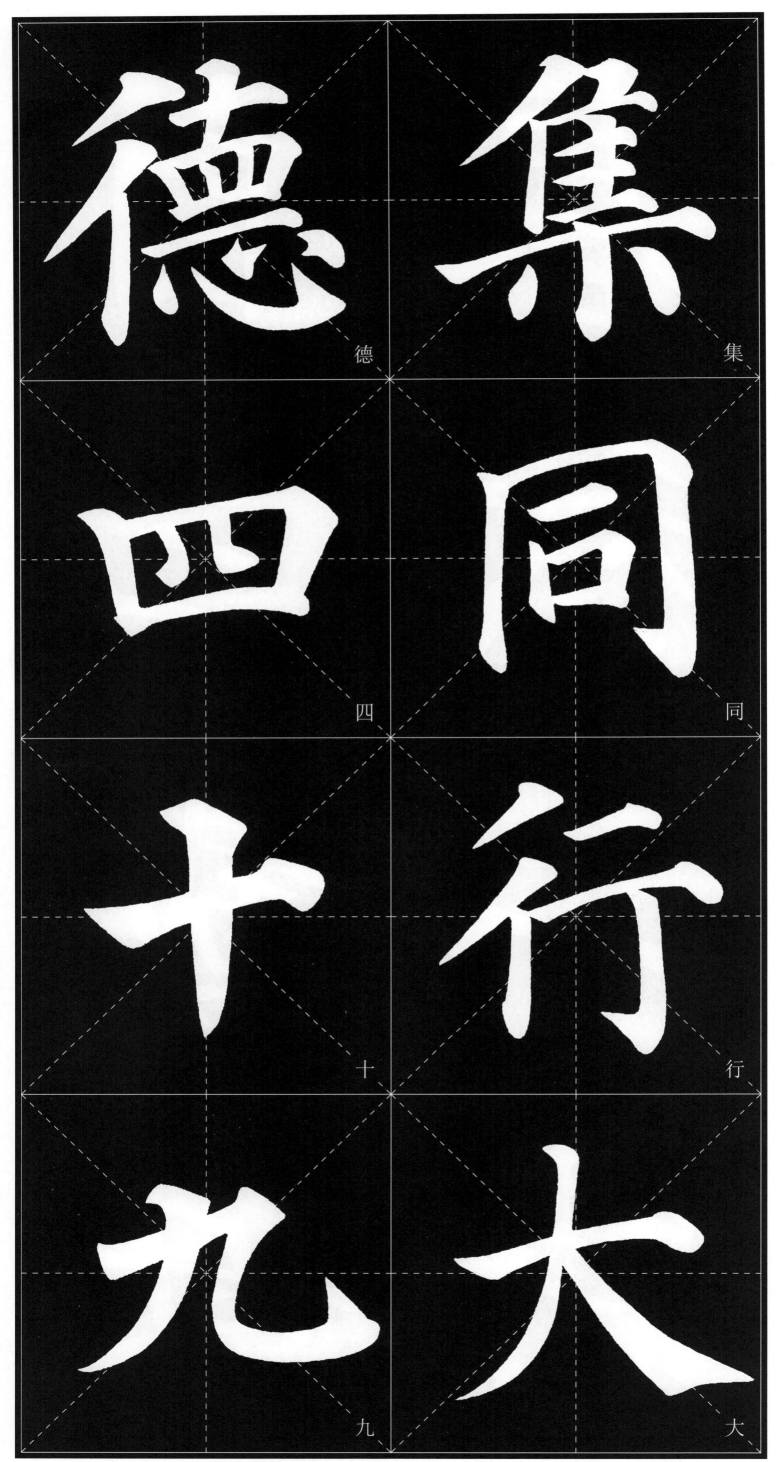

德

集

四

同

十

行

德
九

集
大

128

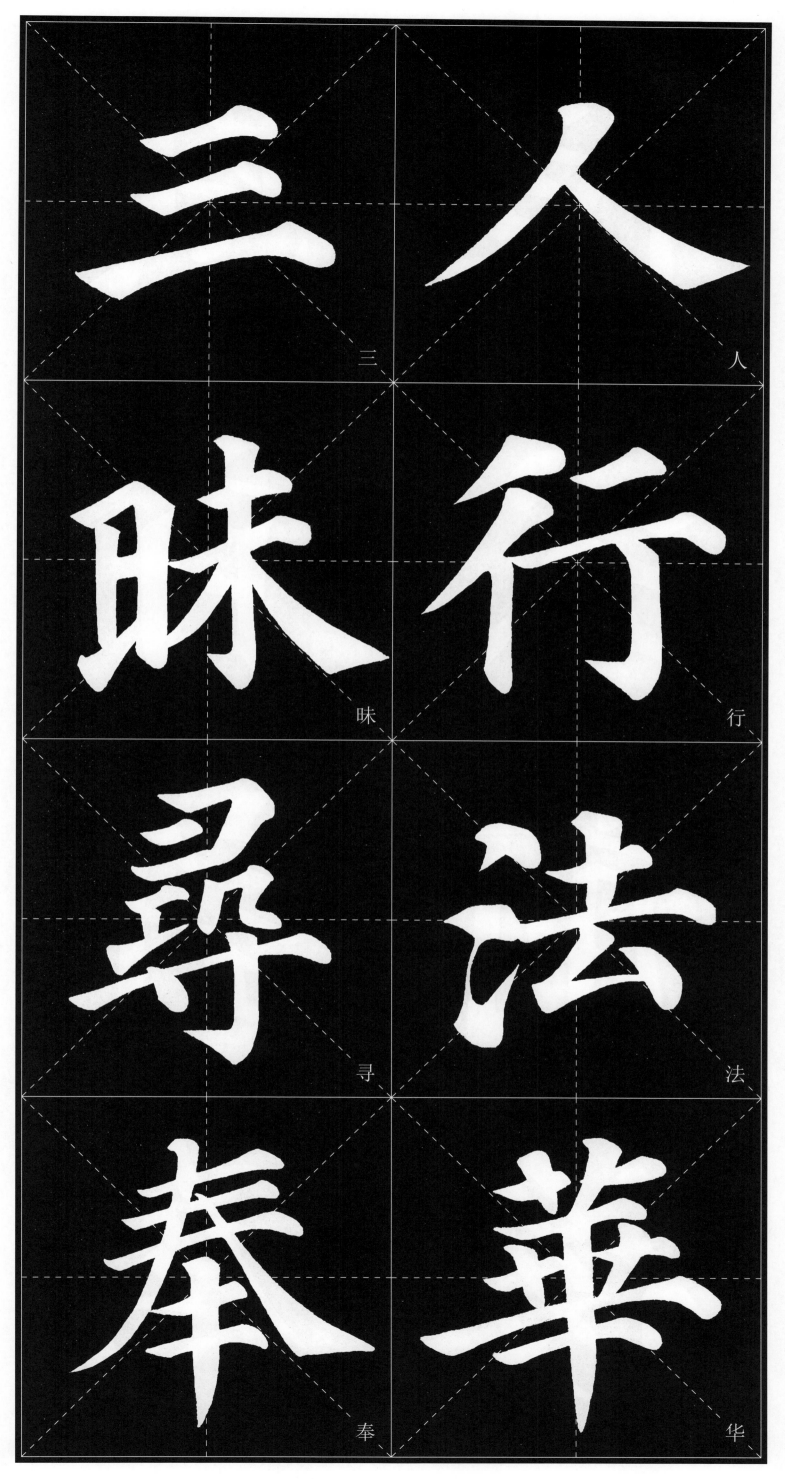

三　昧　尋　奉　人　行　法　华

129

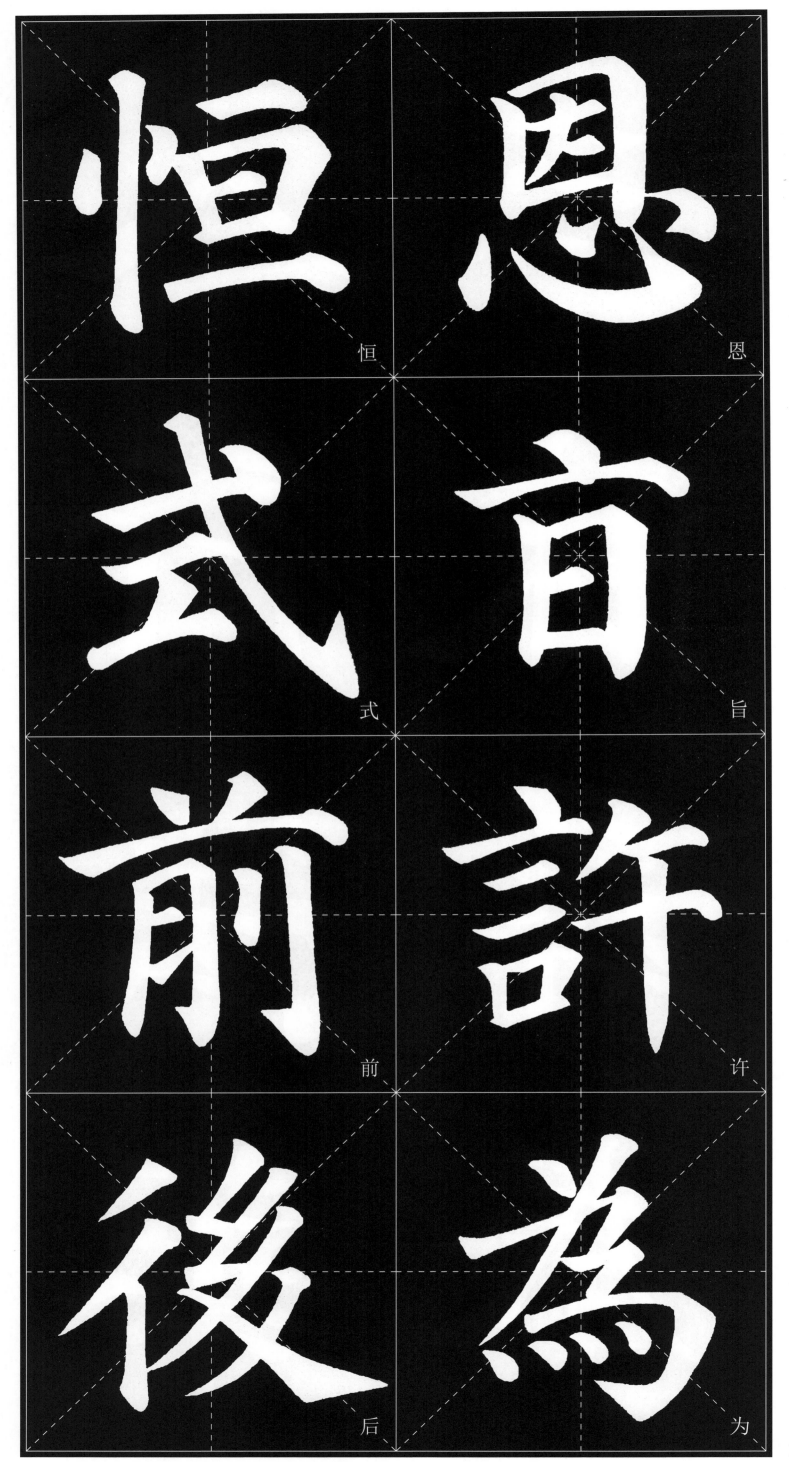

恒

式

前

后

恩

旨

许

为

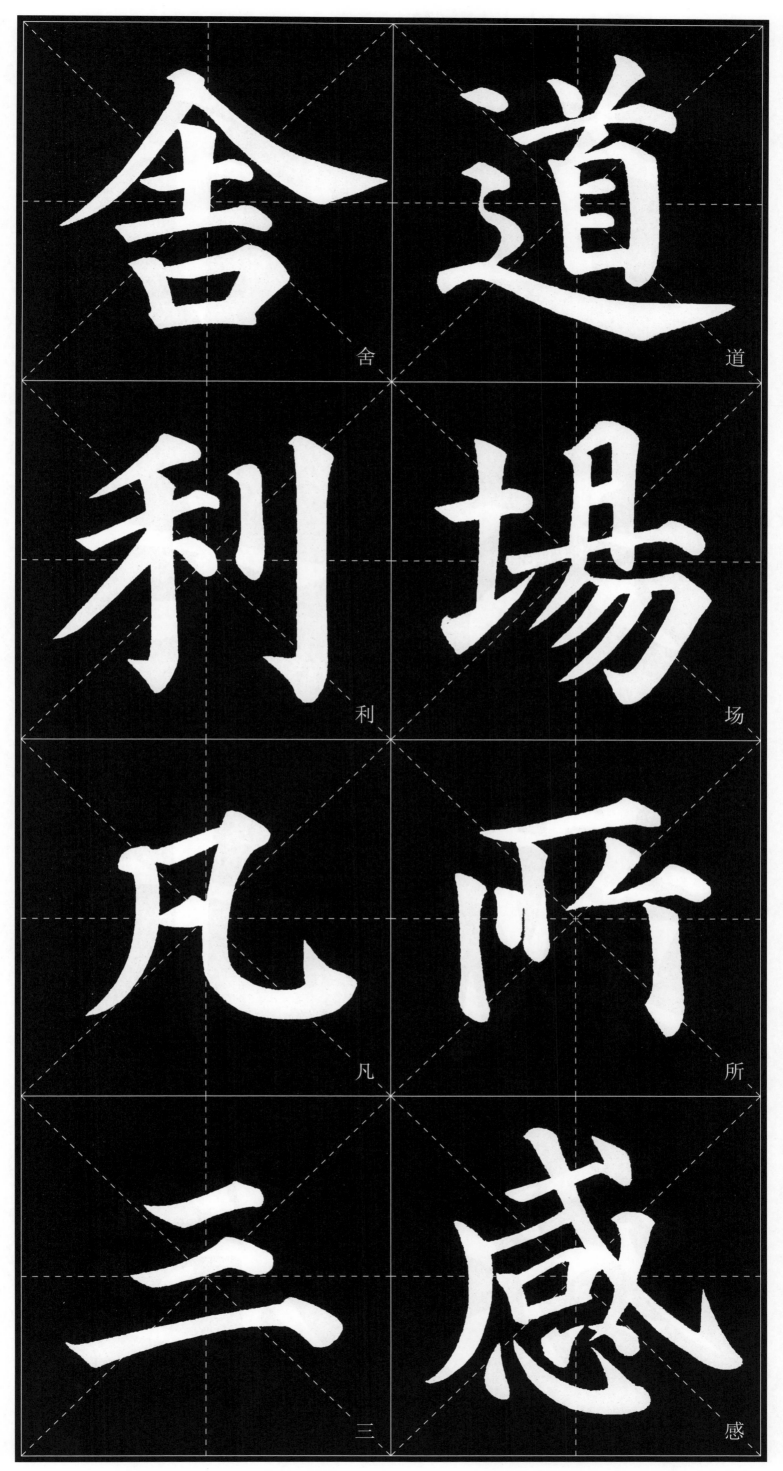

舍

道

利

場

凡

所

三

感

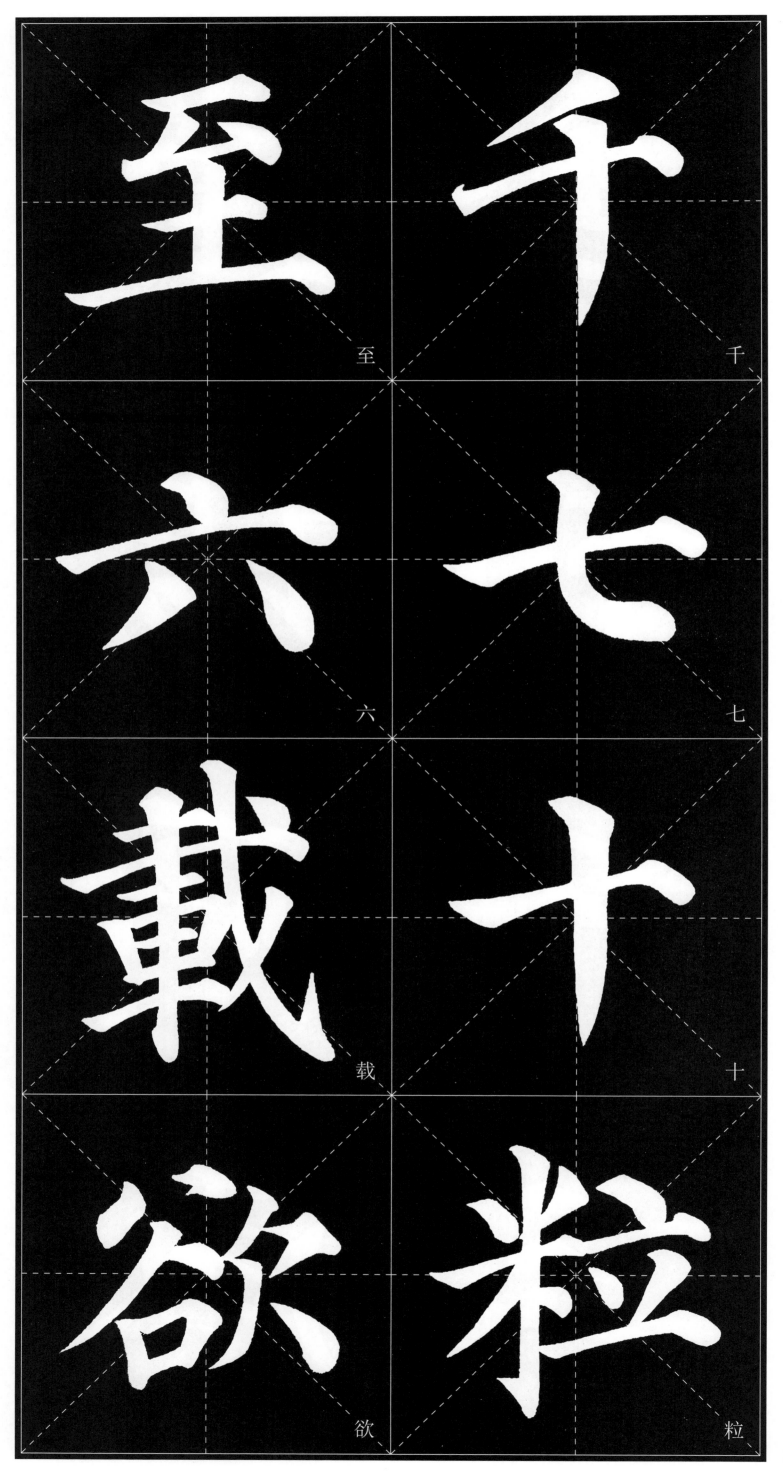

至　千

六　七

載　十

欲　粒

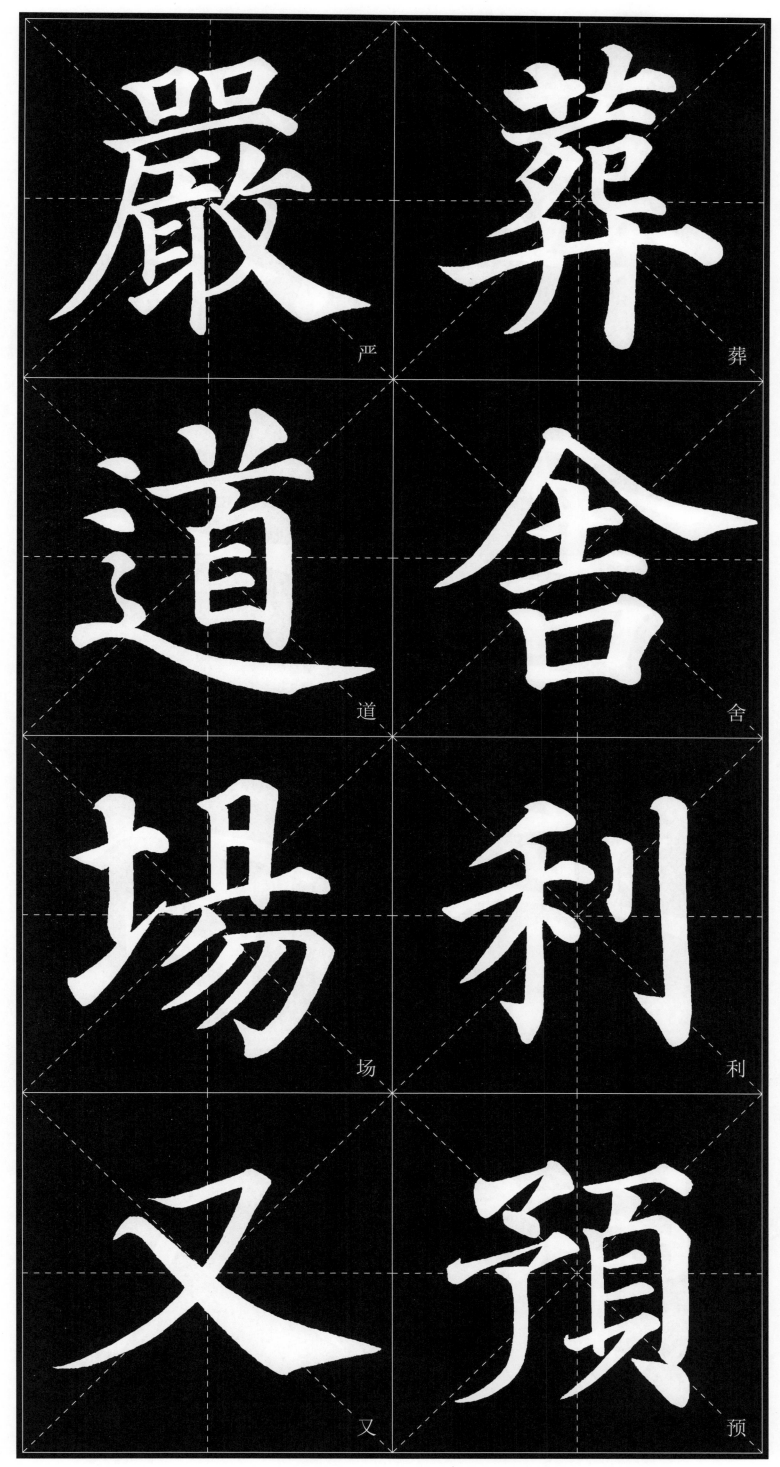

嚴 _严

葬 _葬

道 _道

舍 _舍

場 _场

利 _利

嚴 _又

蕷 _预

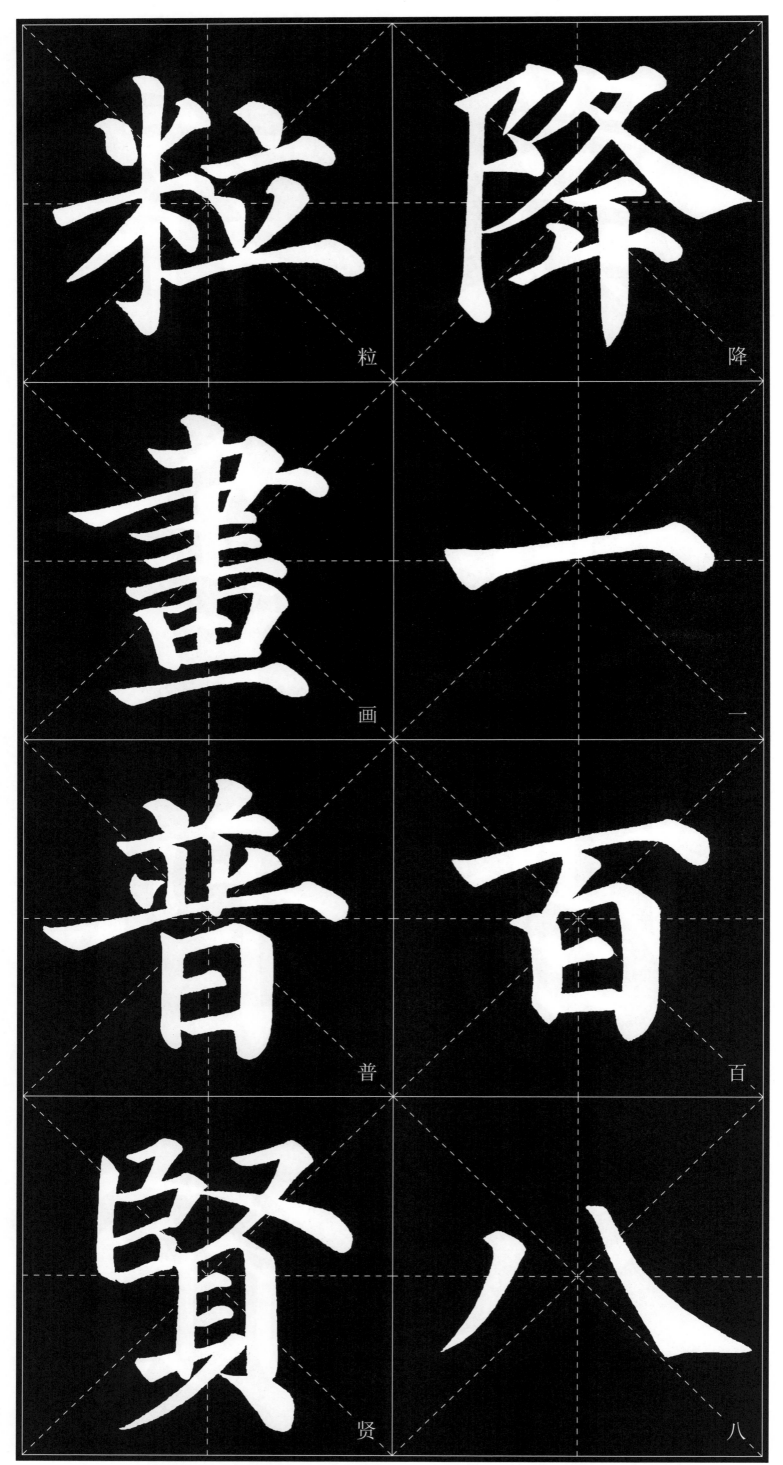

粒

降

画

一

普

百

贤

八

134

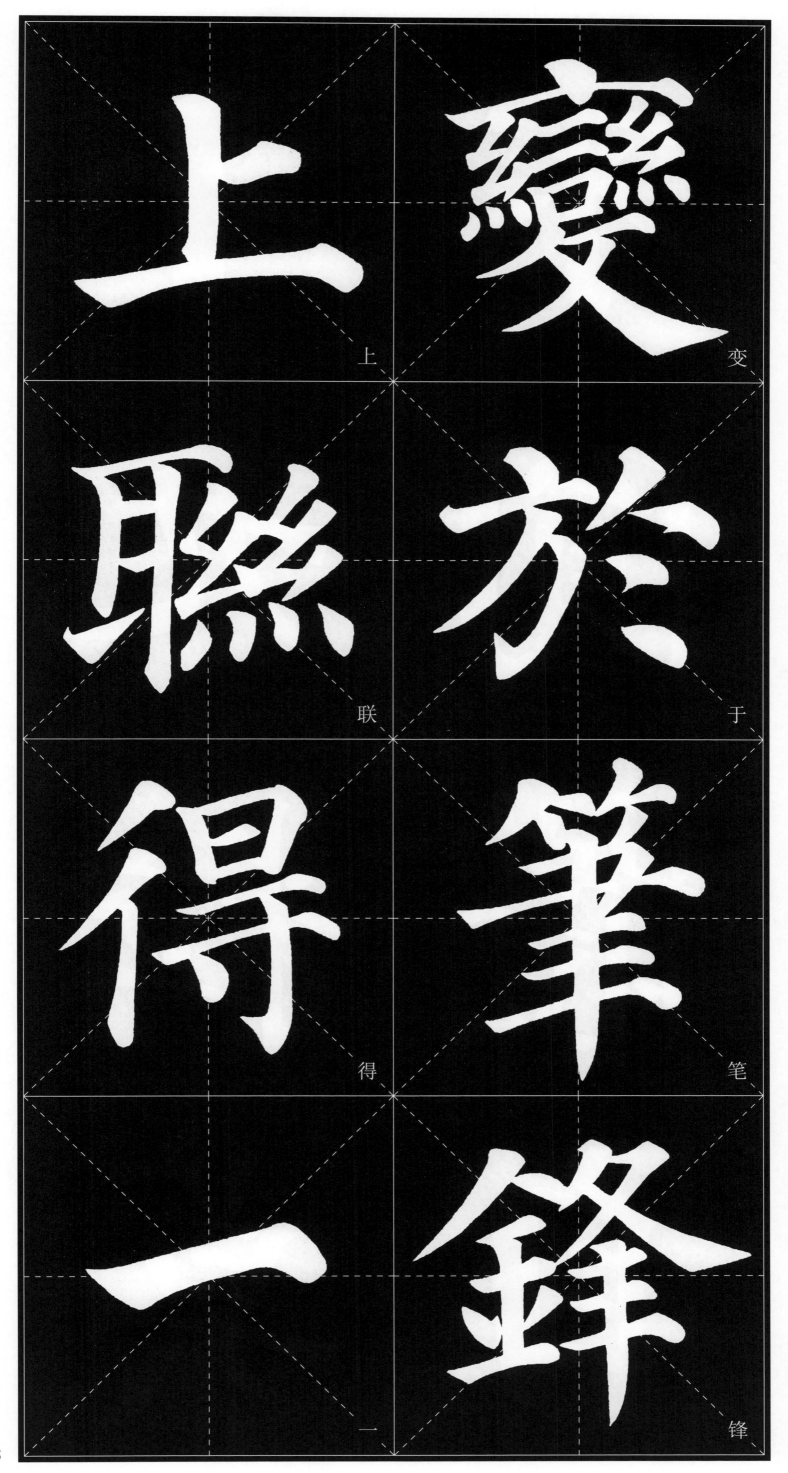

上　變
聯　于
得　筆
一　鋒

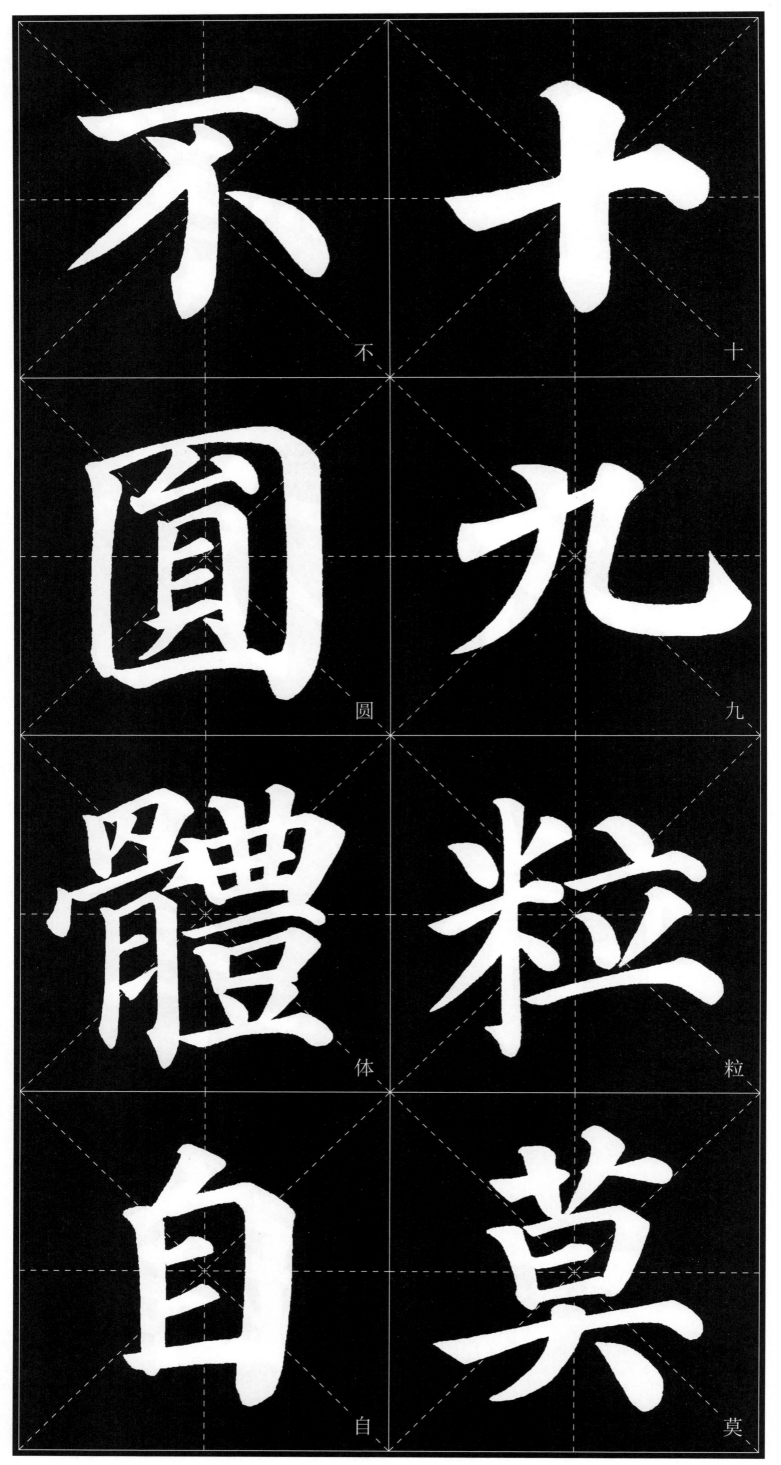

不 十

圓 九

體 粒

自 莫

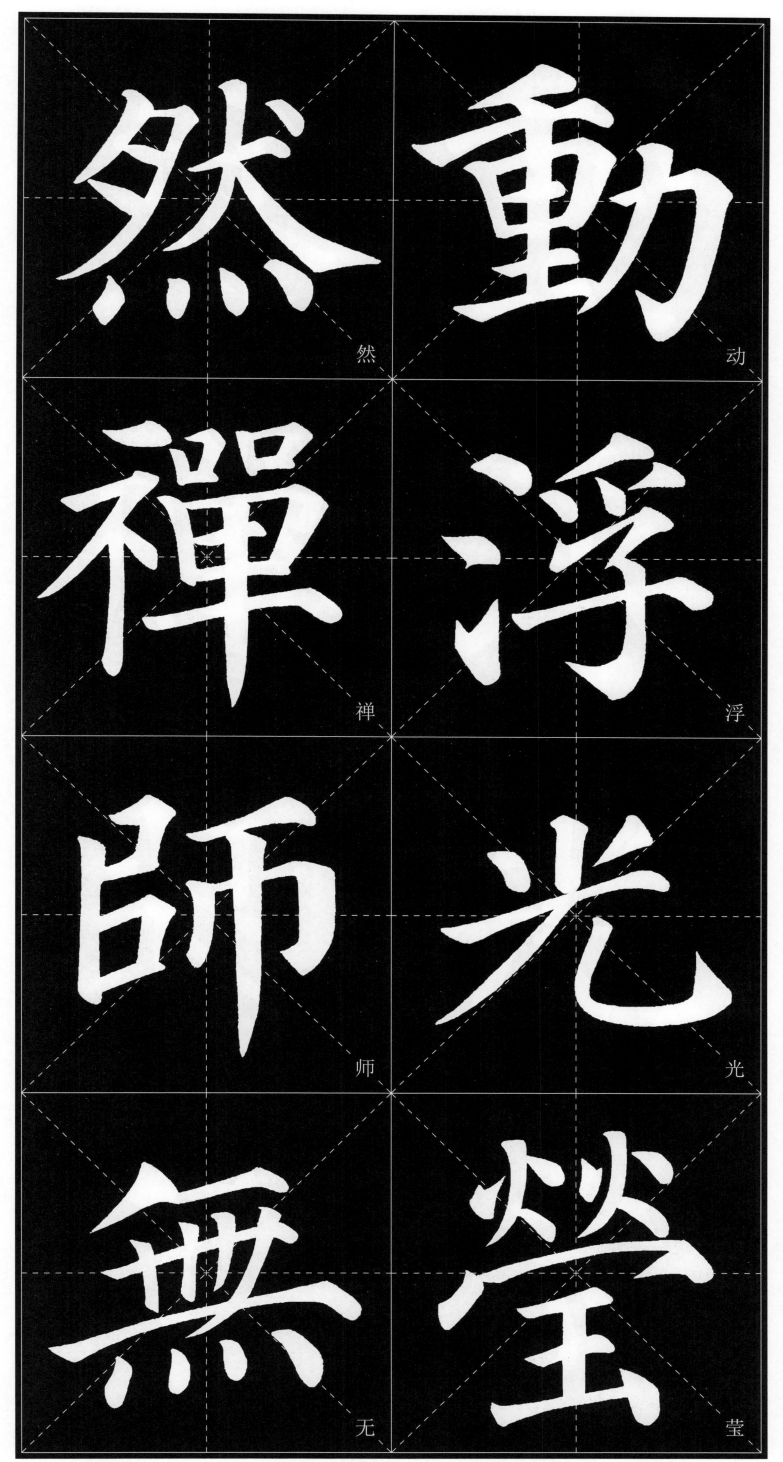

然

動

禪

浮

師

光

無

瑩

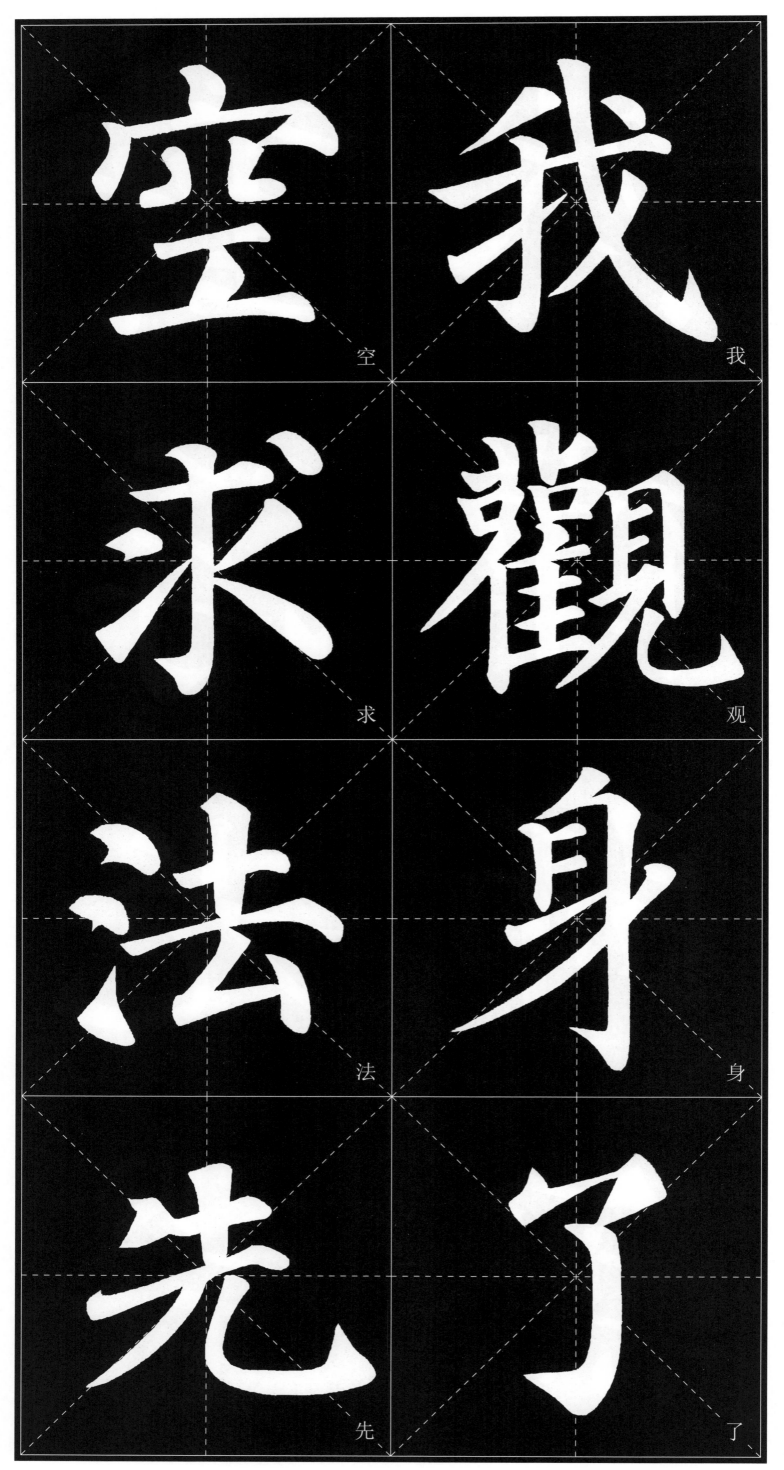

空

求

法

宪

我

觀

身

了

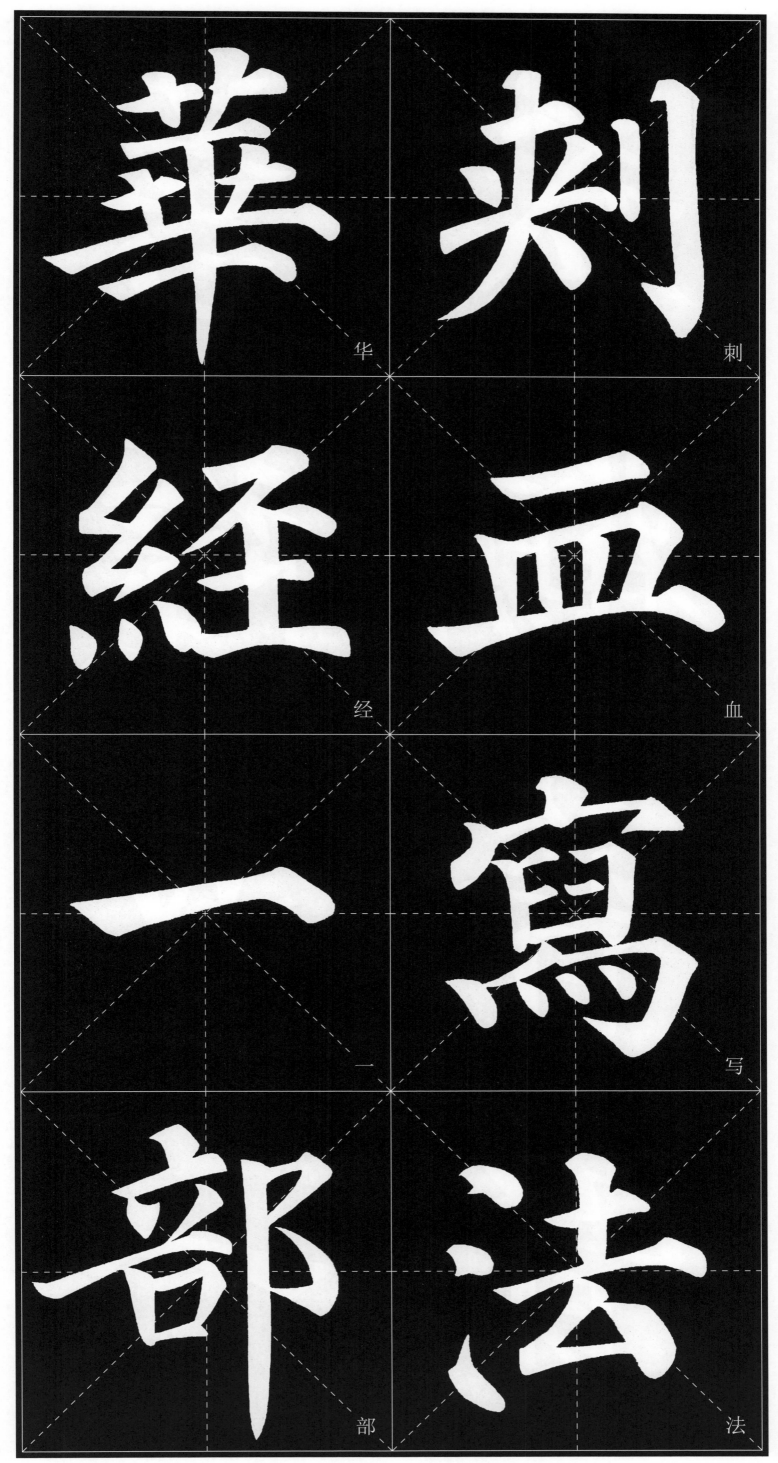

華　刺

経　血

一　寫

部　法

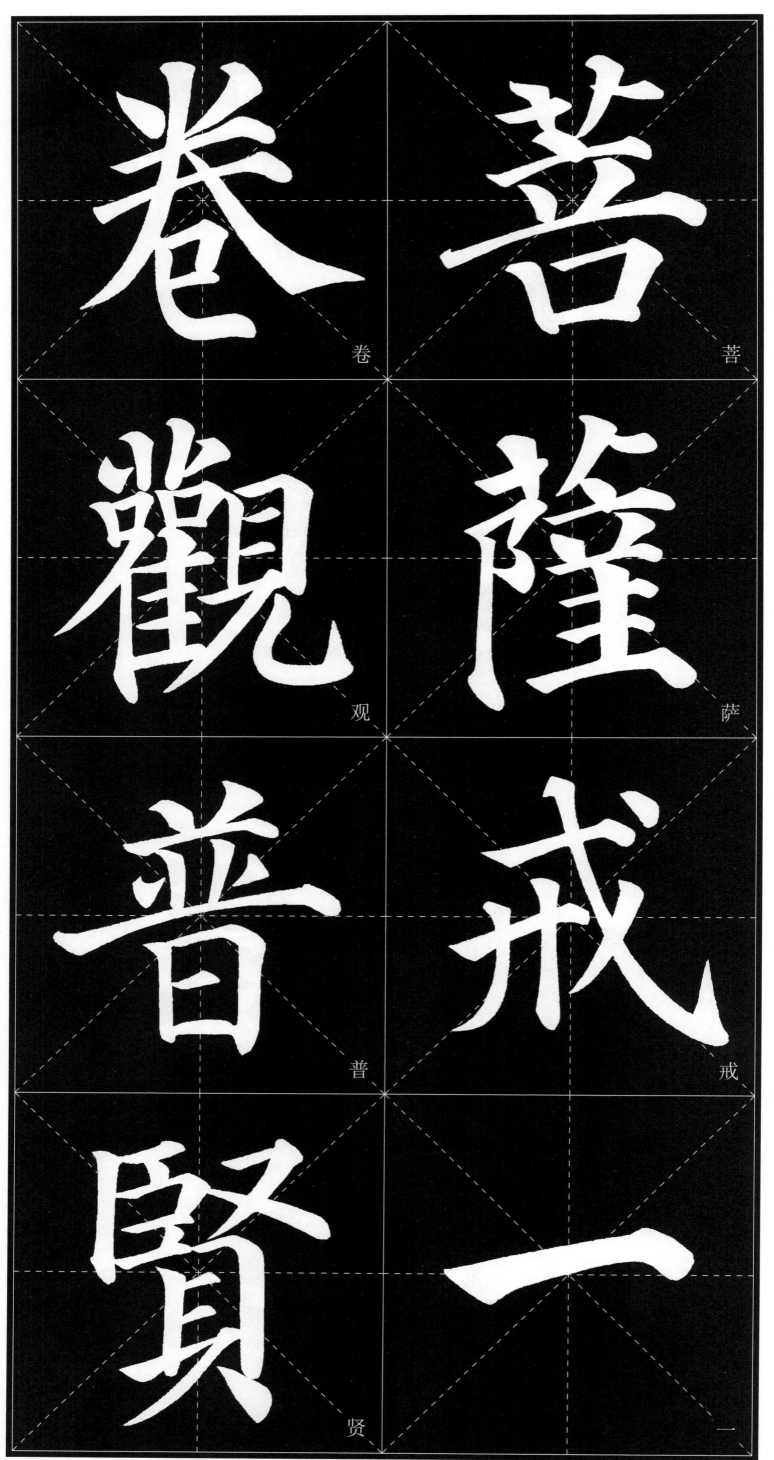

菩

卷

薩

觀

戒

普

賢

一

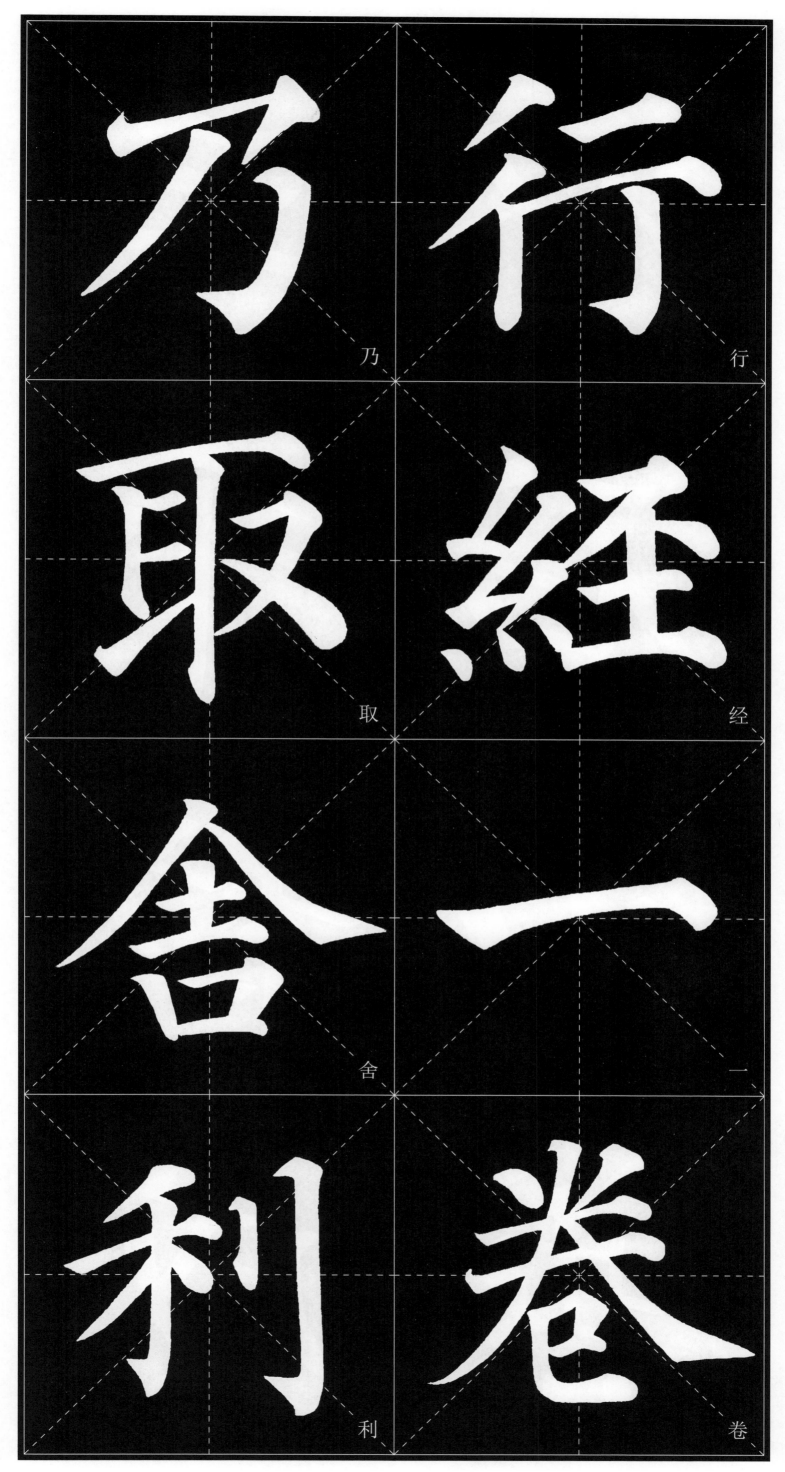

乃

行

取

经

舍

一

利

卷

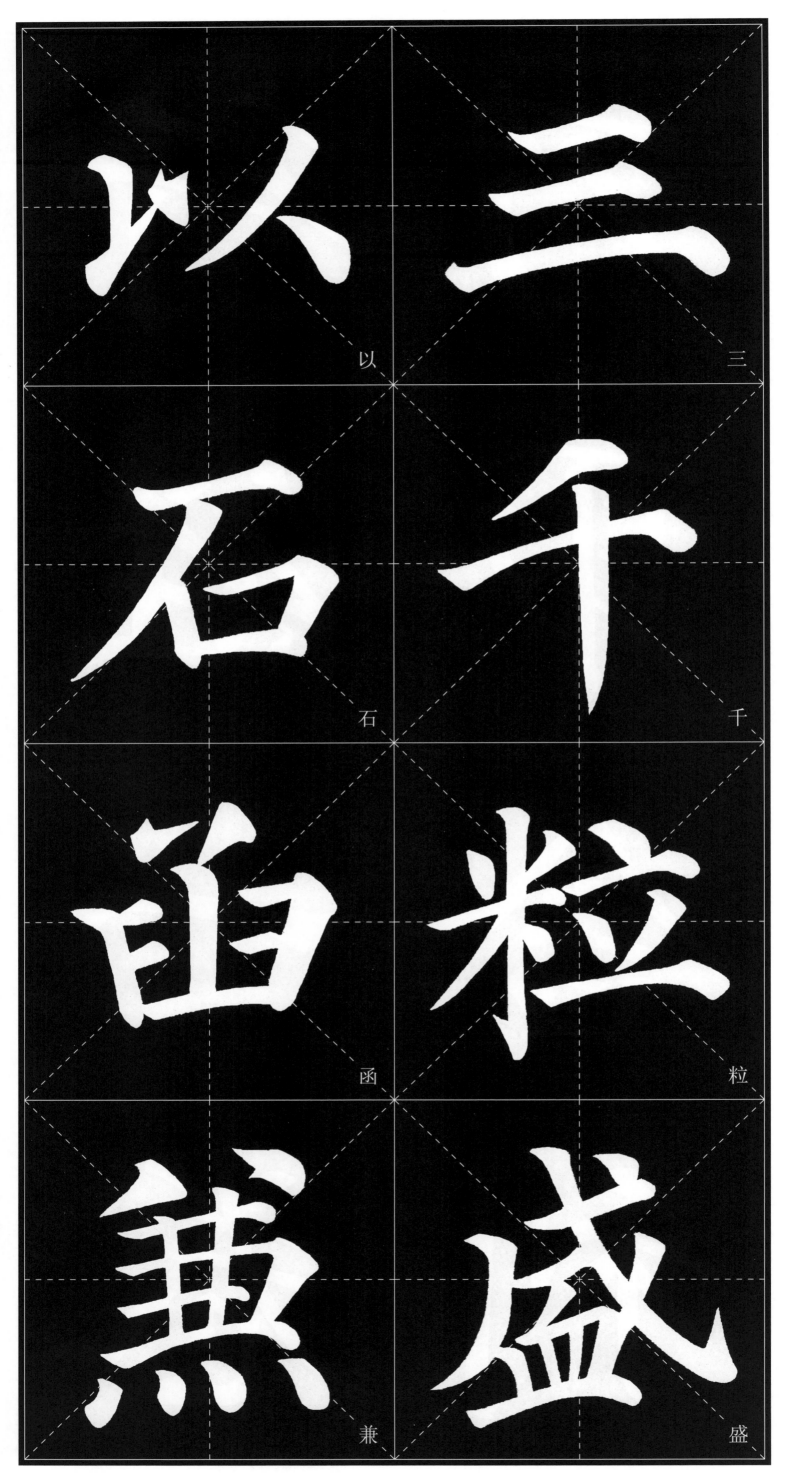

以 石 兼

三 千 粒 盛

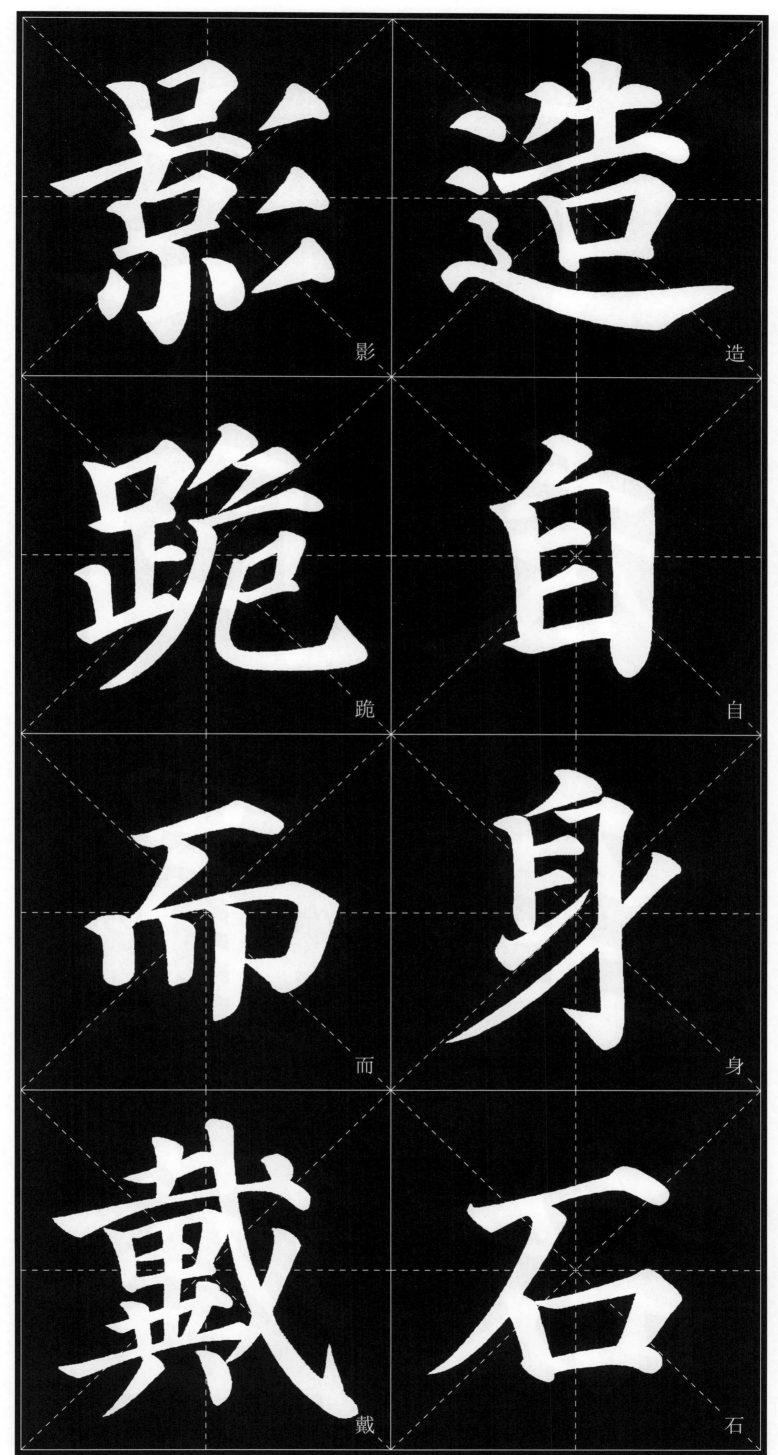

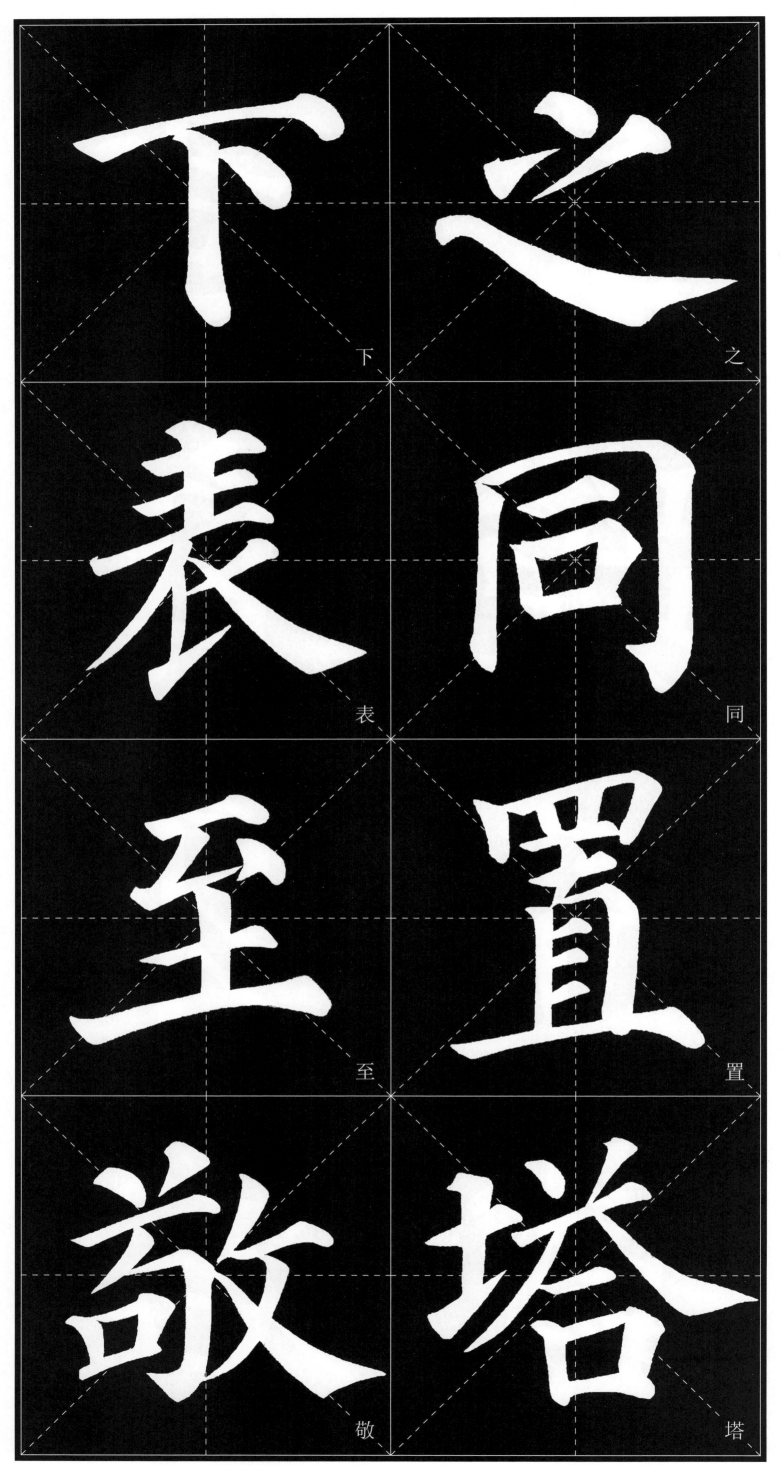

下 之

表 同

至 置

敬 塔

144

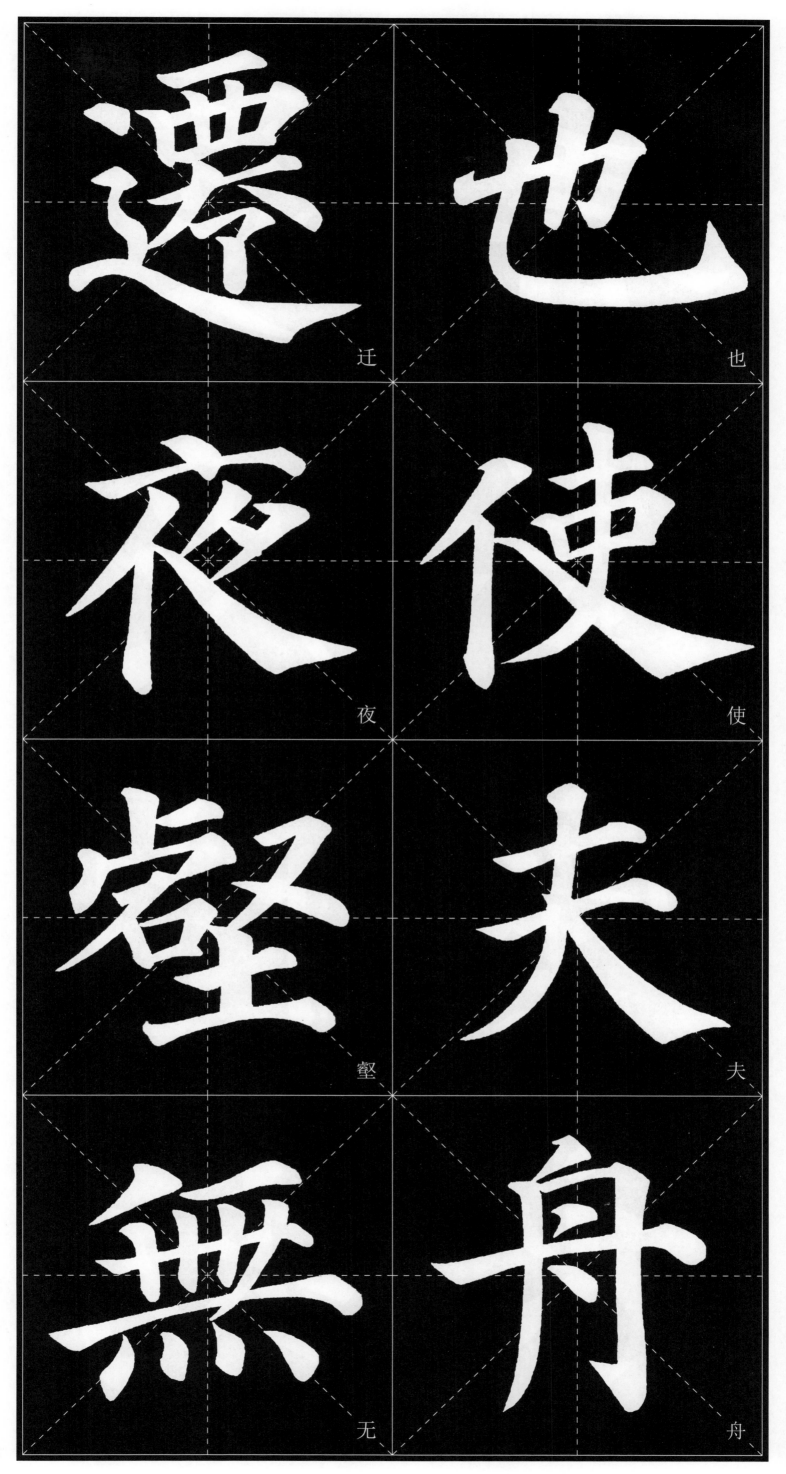

遷

也

夜

使

鑿

夫

無

舟

算　變

墨　度

塵　門

箅　劫

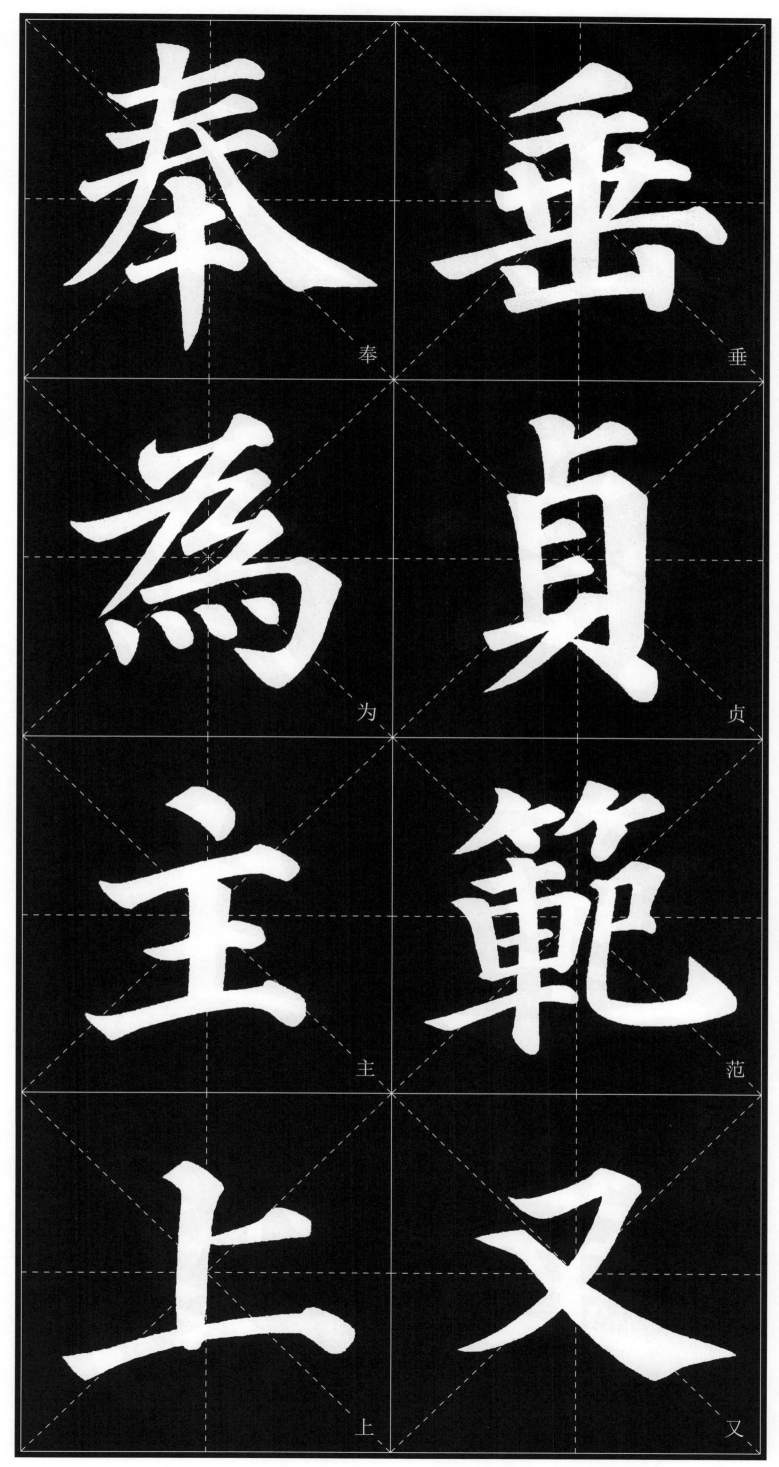

奉

為

主

上

垂

貞

範

又

147

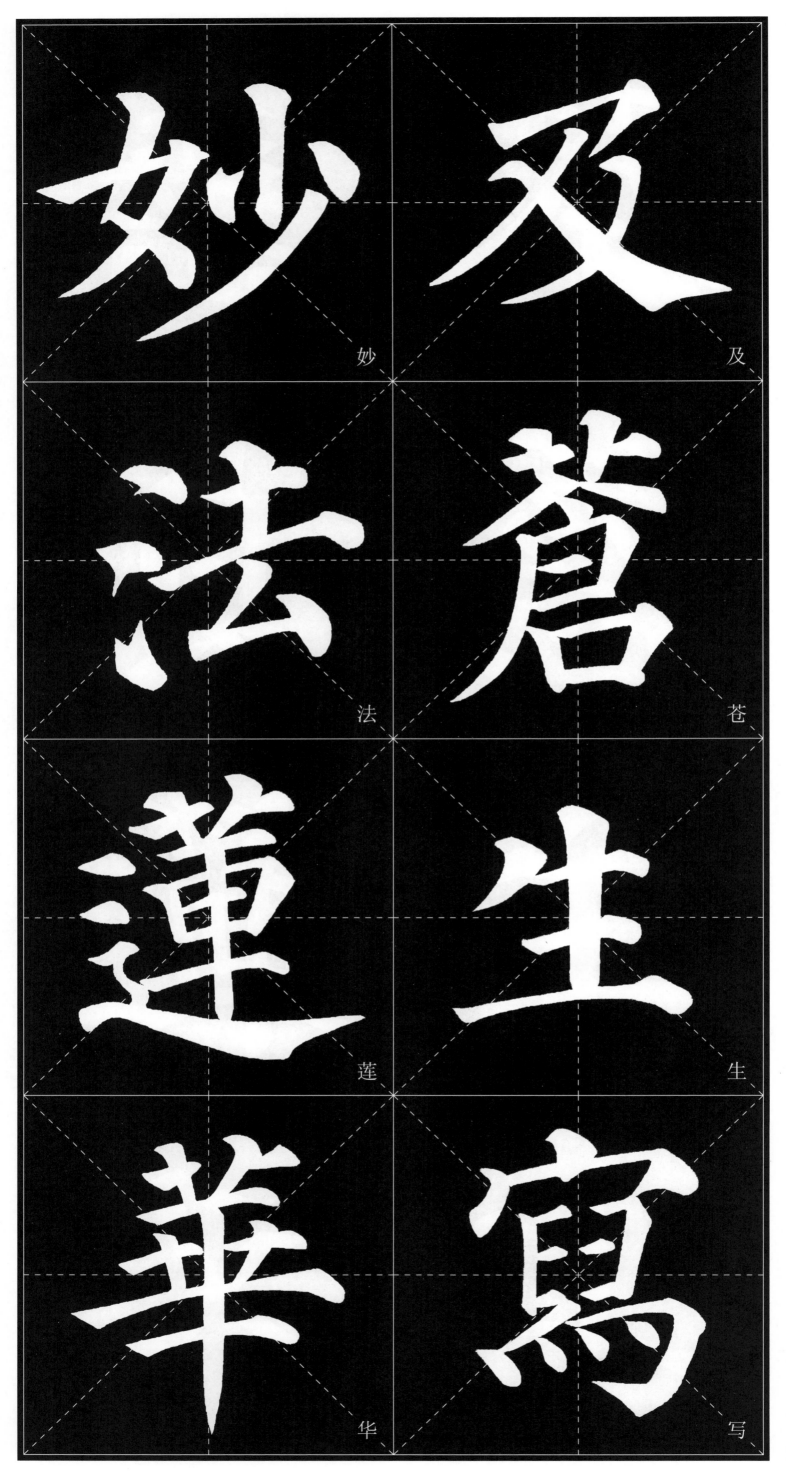

妙　及

法　苍

莲　生

华　写

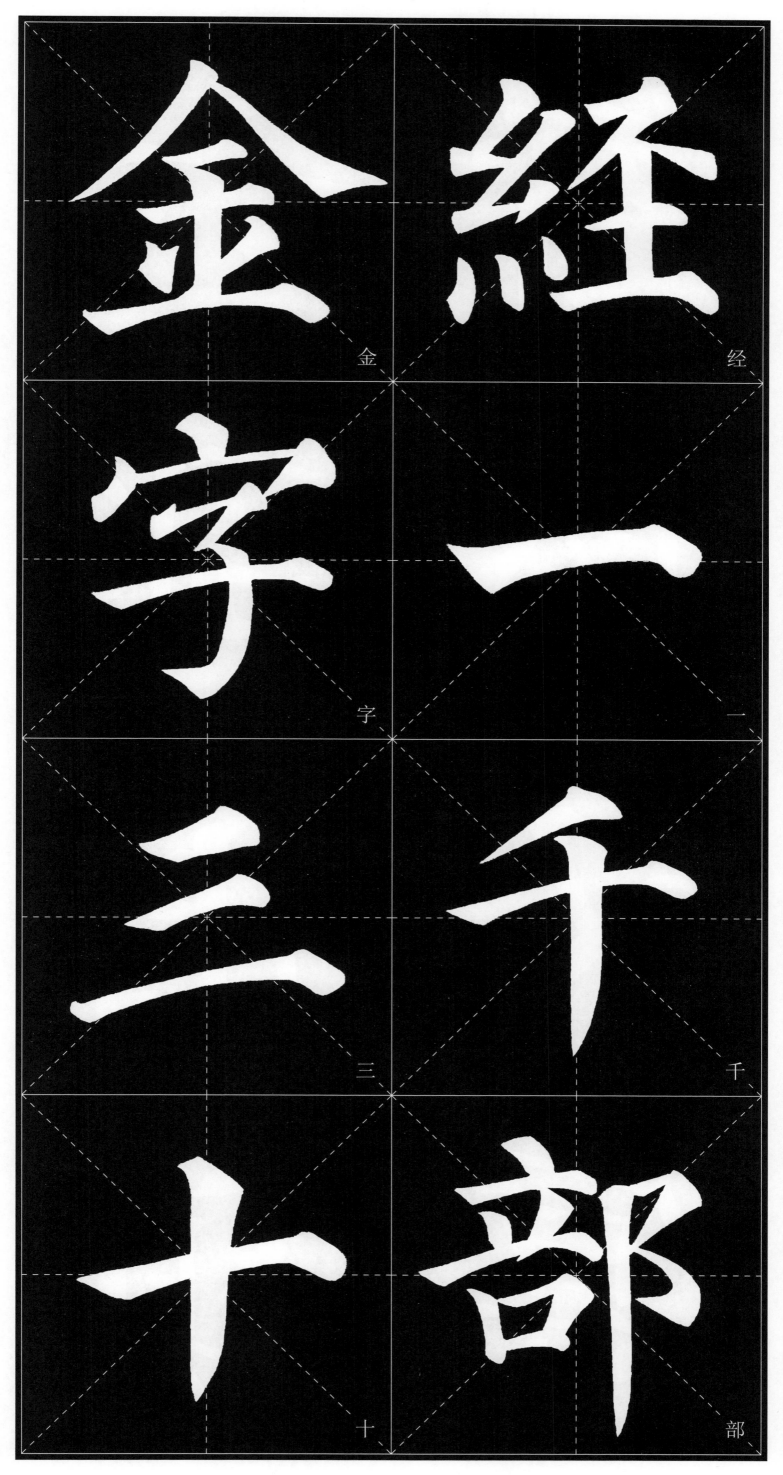

金 経
字 一
三 千
十 部

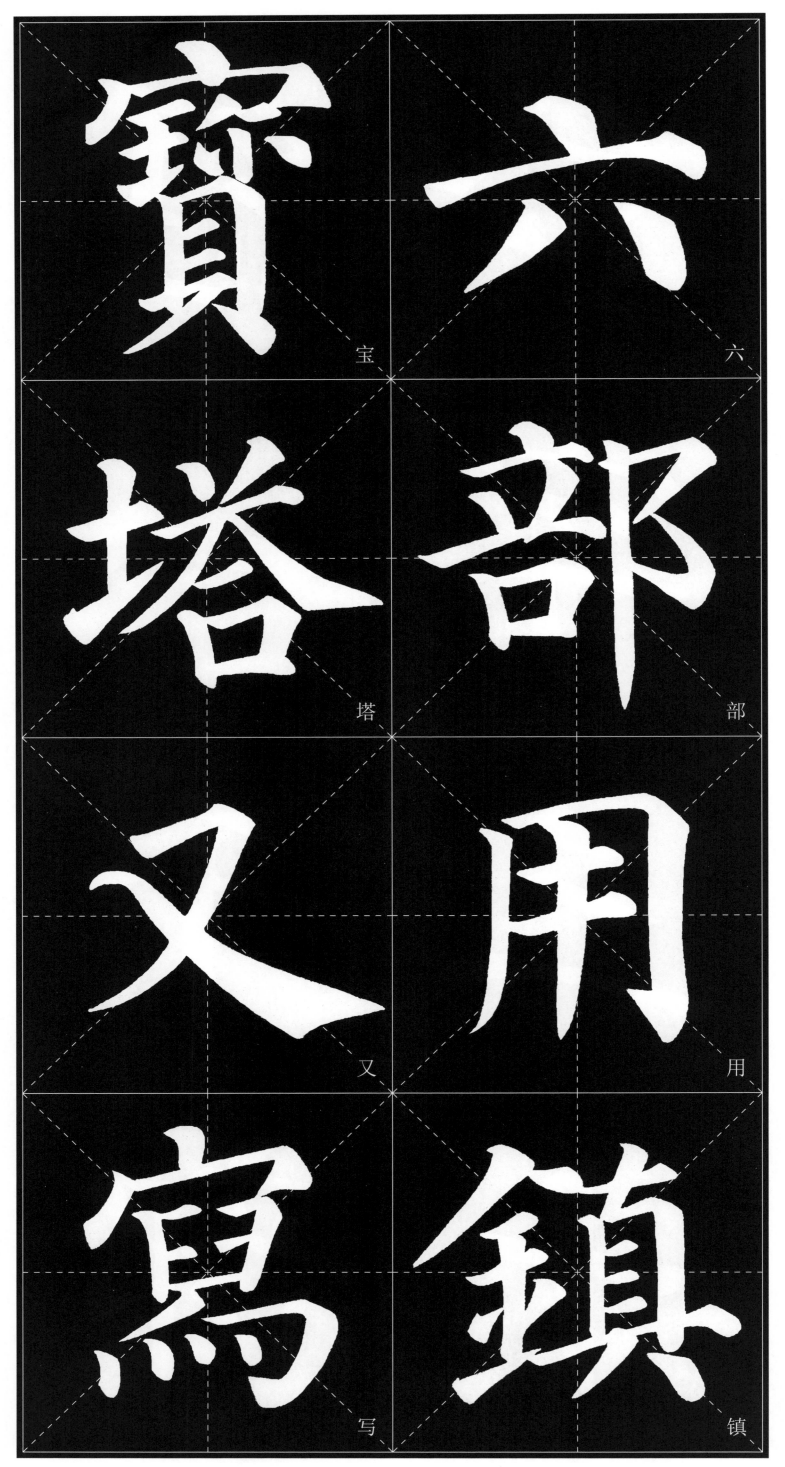

寶 宝

六 六

塔 塔

部 部

又 又

用 用

寫 写

鎮 镇

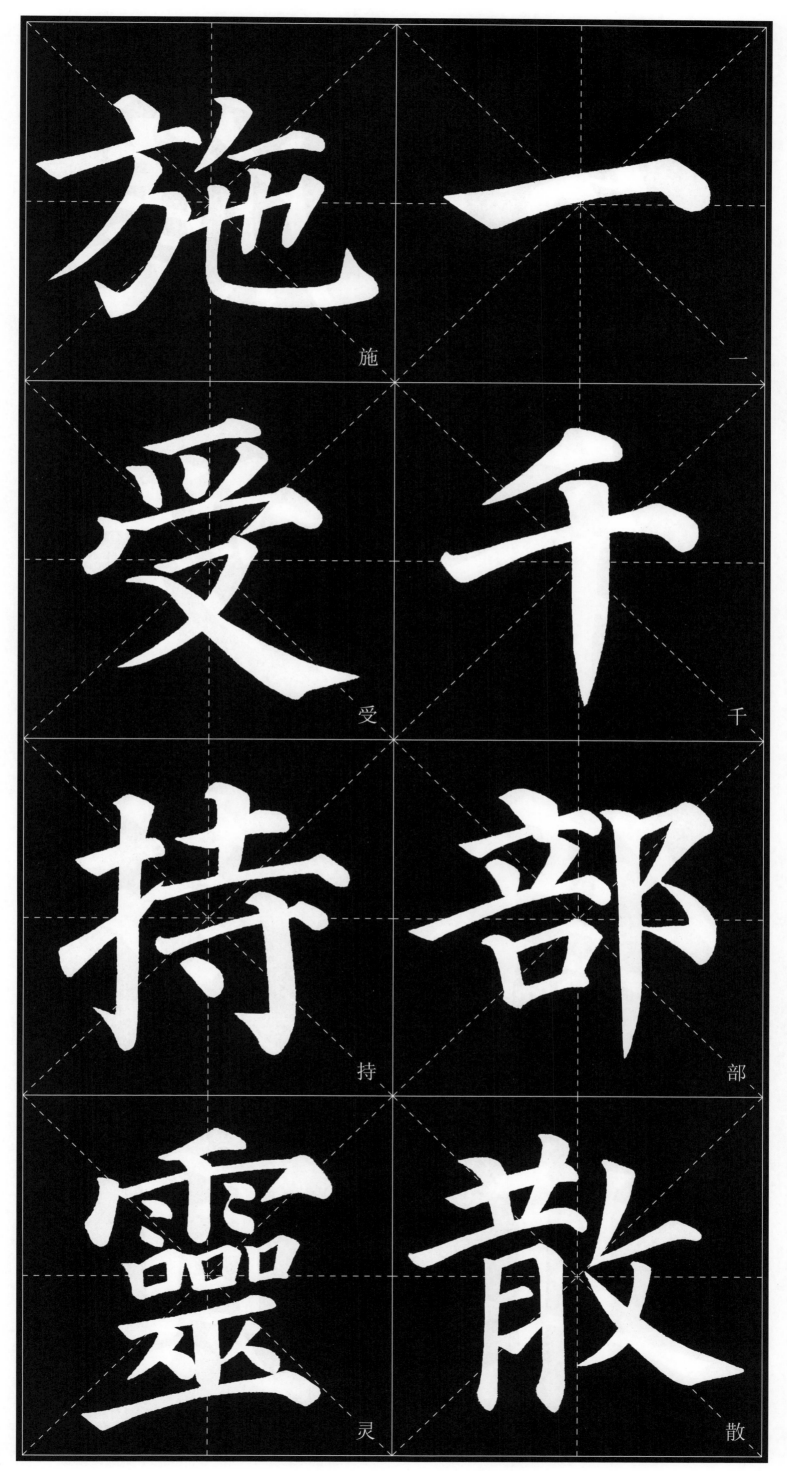

施

受

持

灵

一

千

部

散

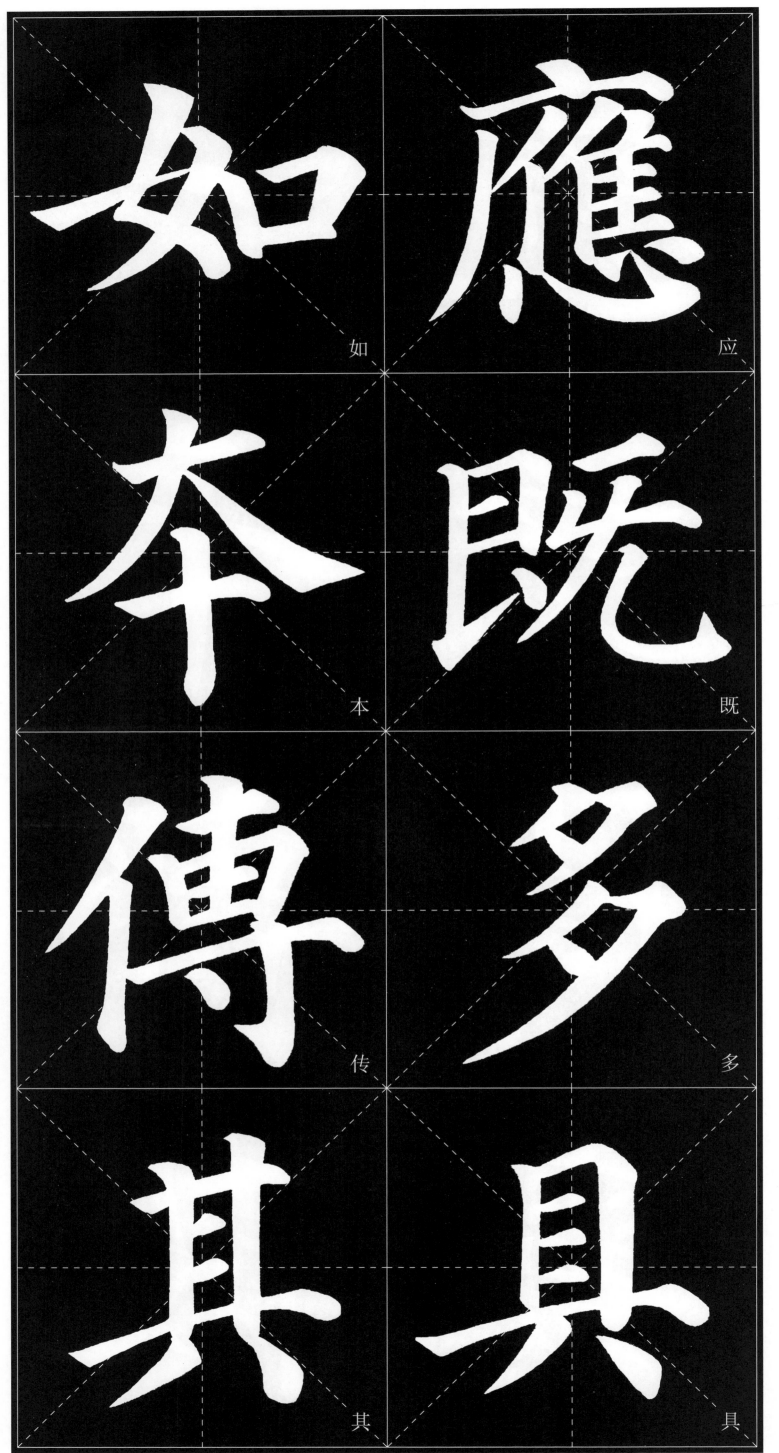

如 应 本 既 传 多 其 具

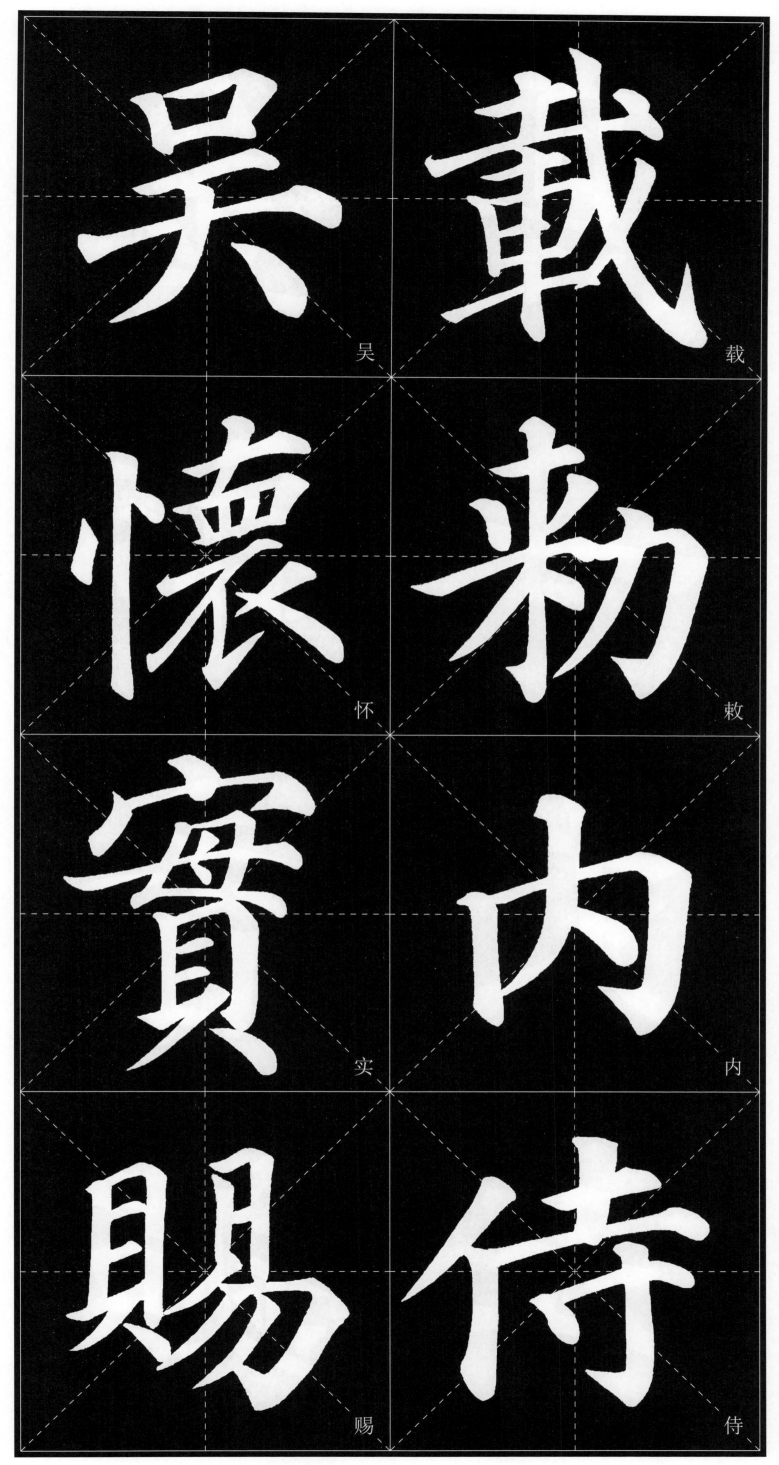

吴

载

怀

敕

实

内

赐

侍

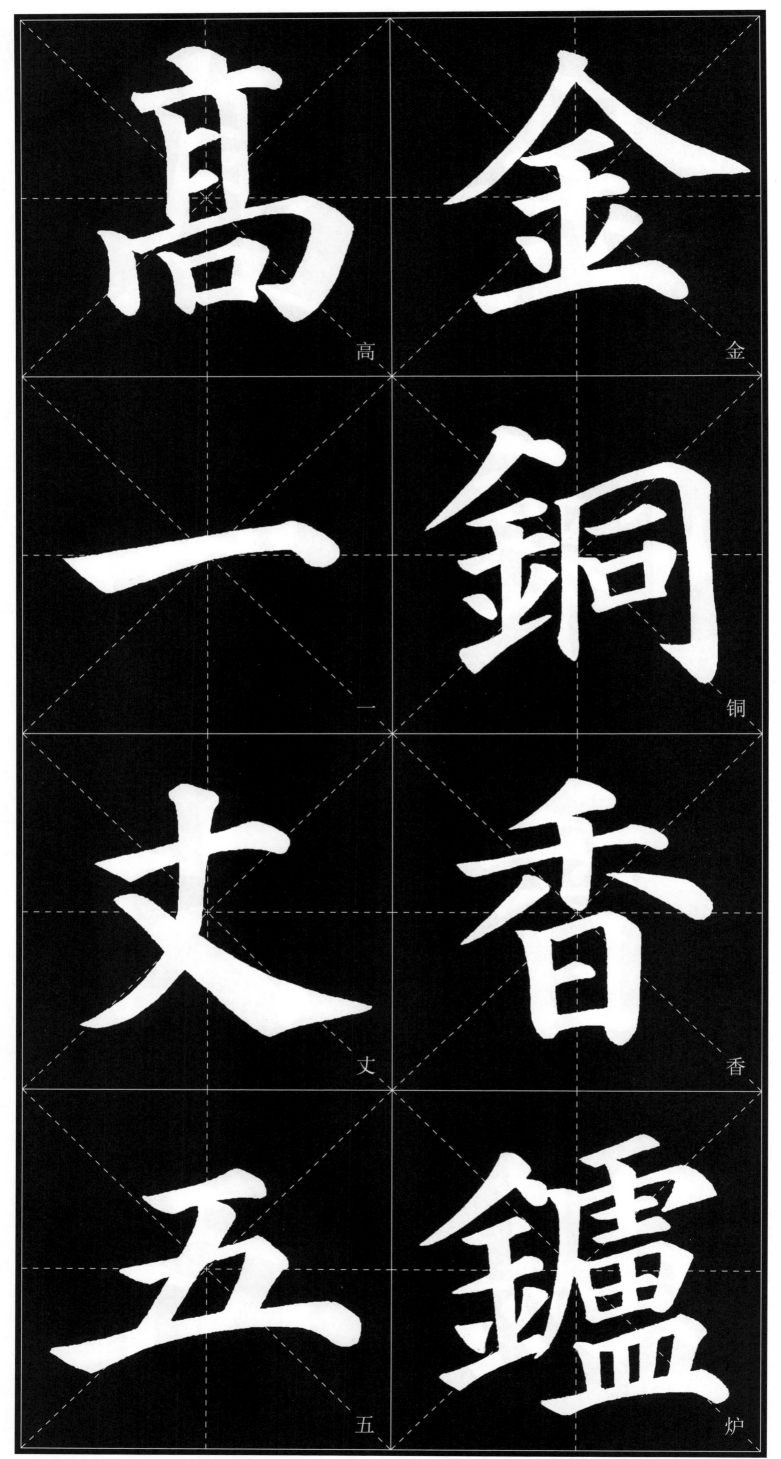

高

一

丈

高

金

銅

香

爐

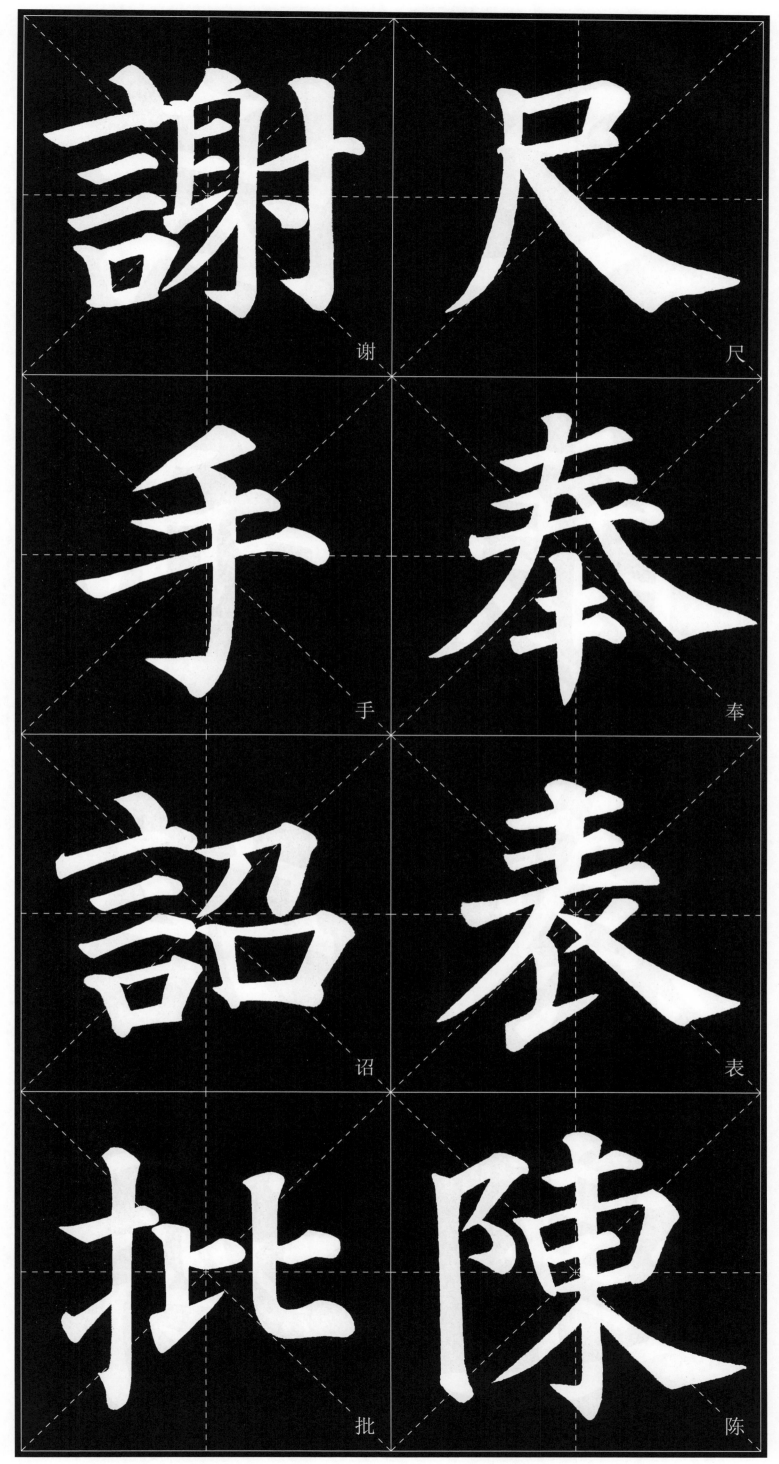

谢　尺

手　奉

诏　表

批　陈

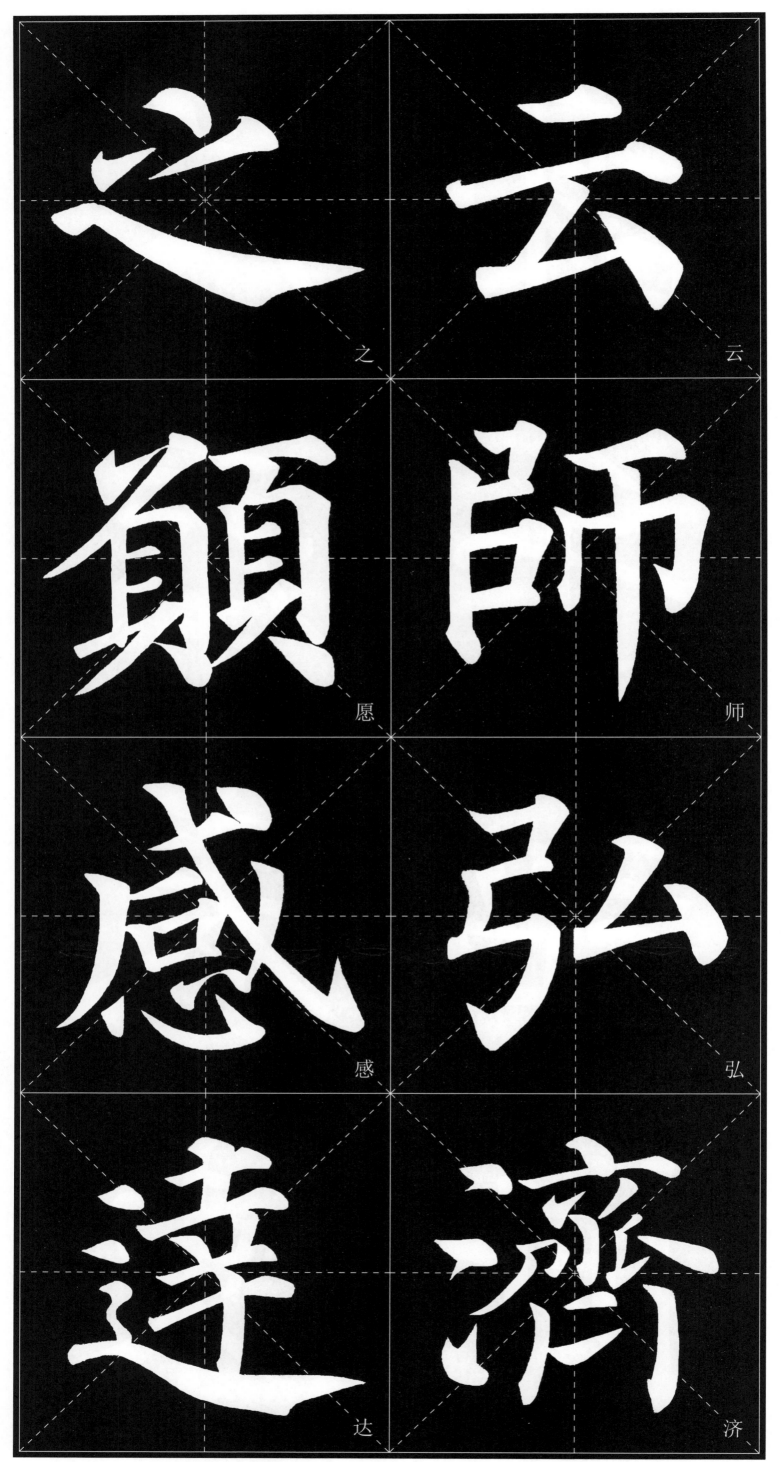

之 云

愿 师

感 弘

达 济

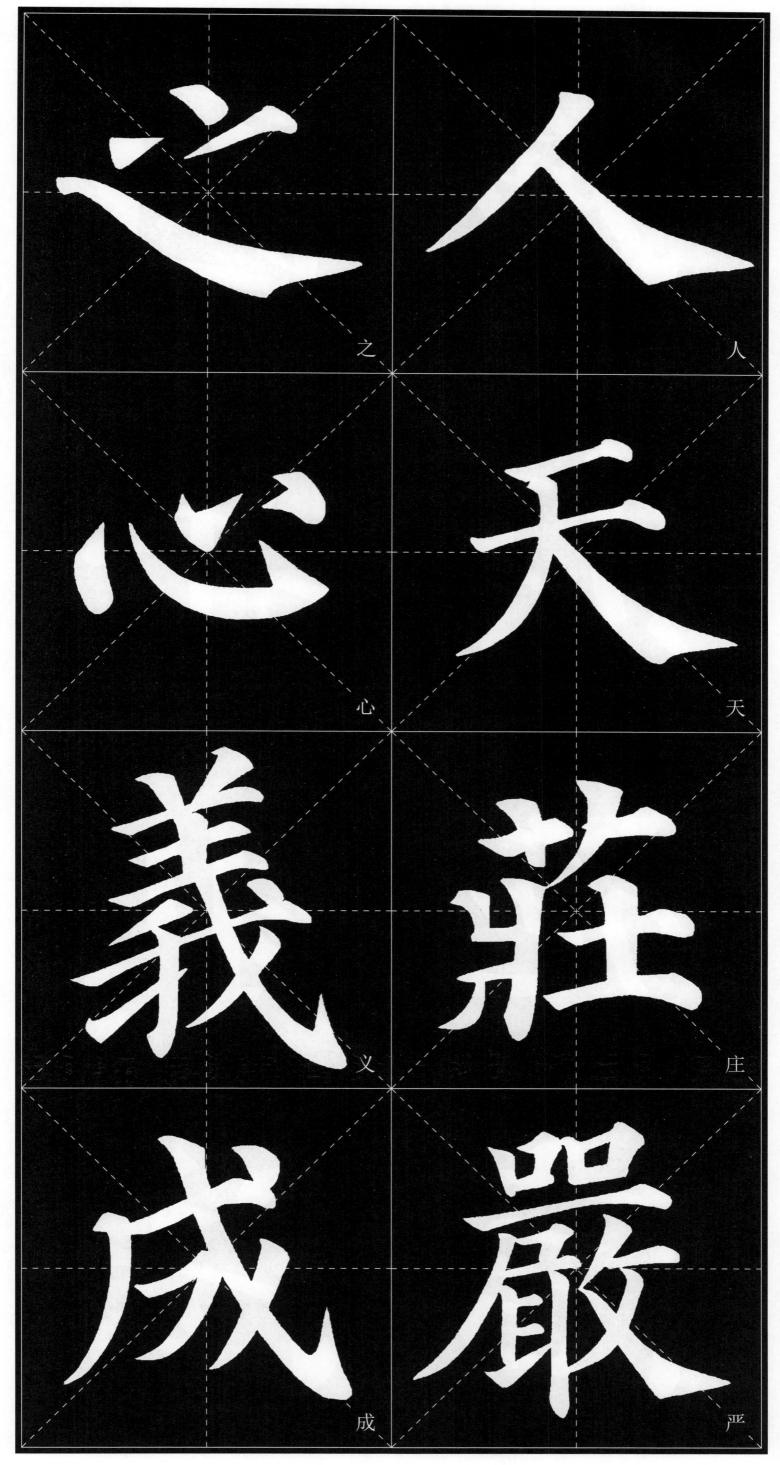

之

人

心

天

義

莊

成

嚴

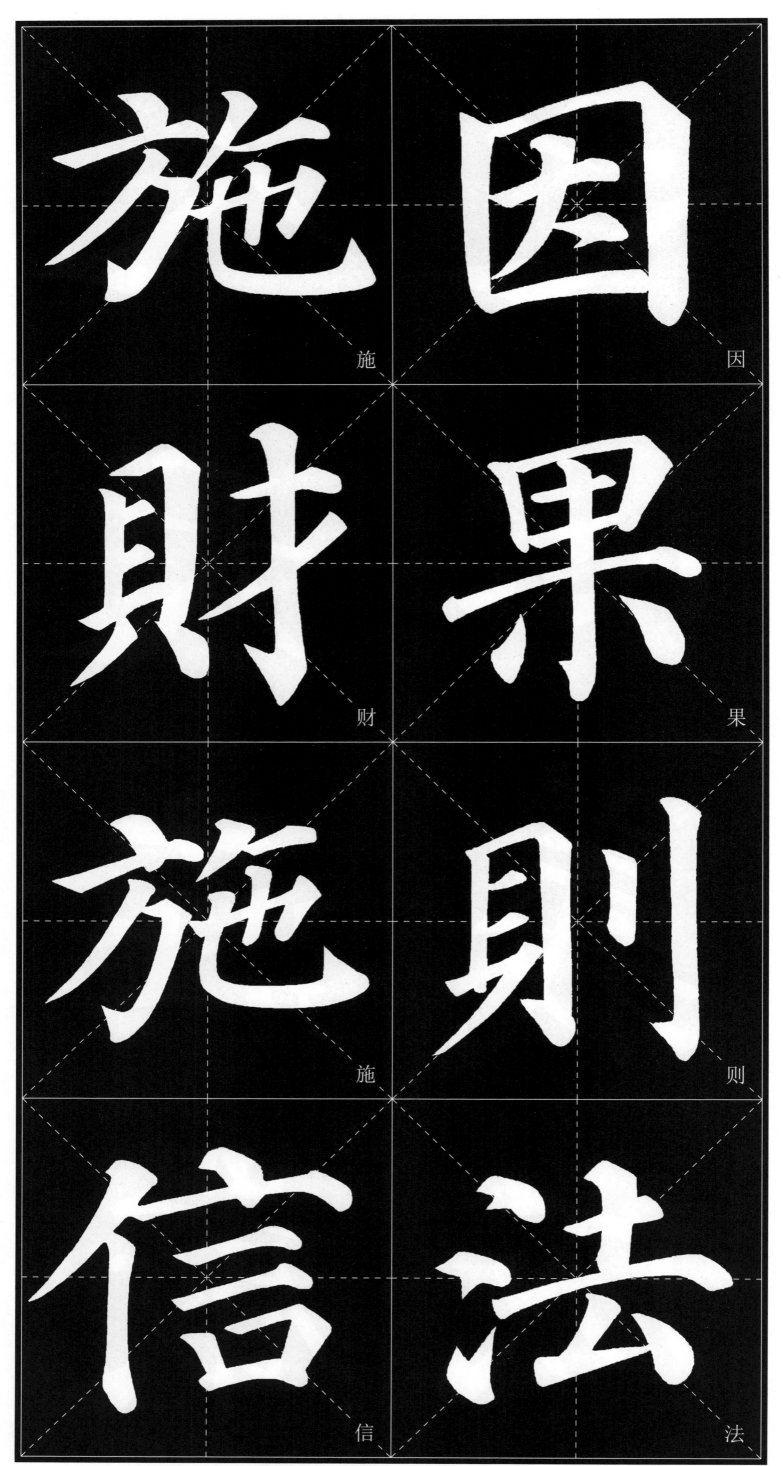

施 因
財 果
施 則
信 法

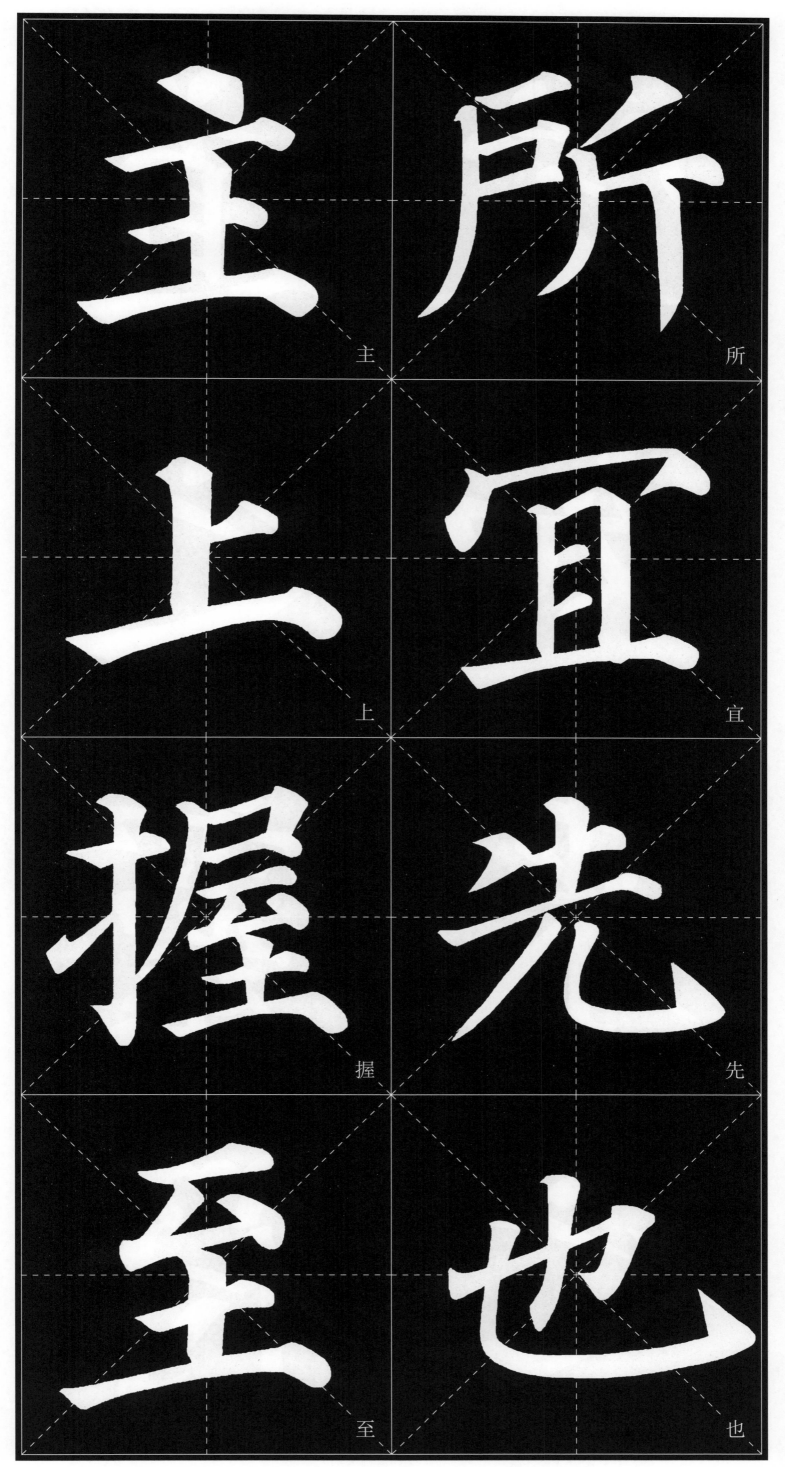

主

所

上

宜

握

先

至

也

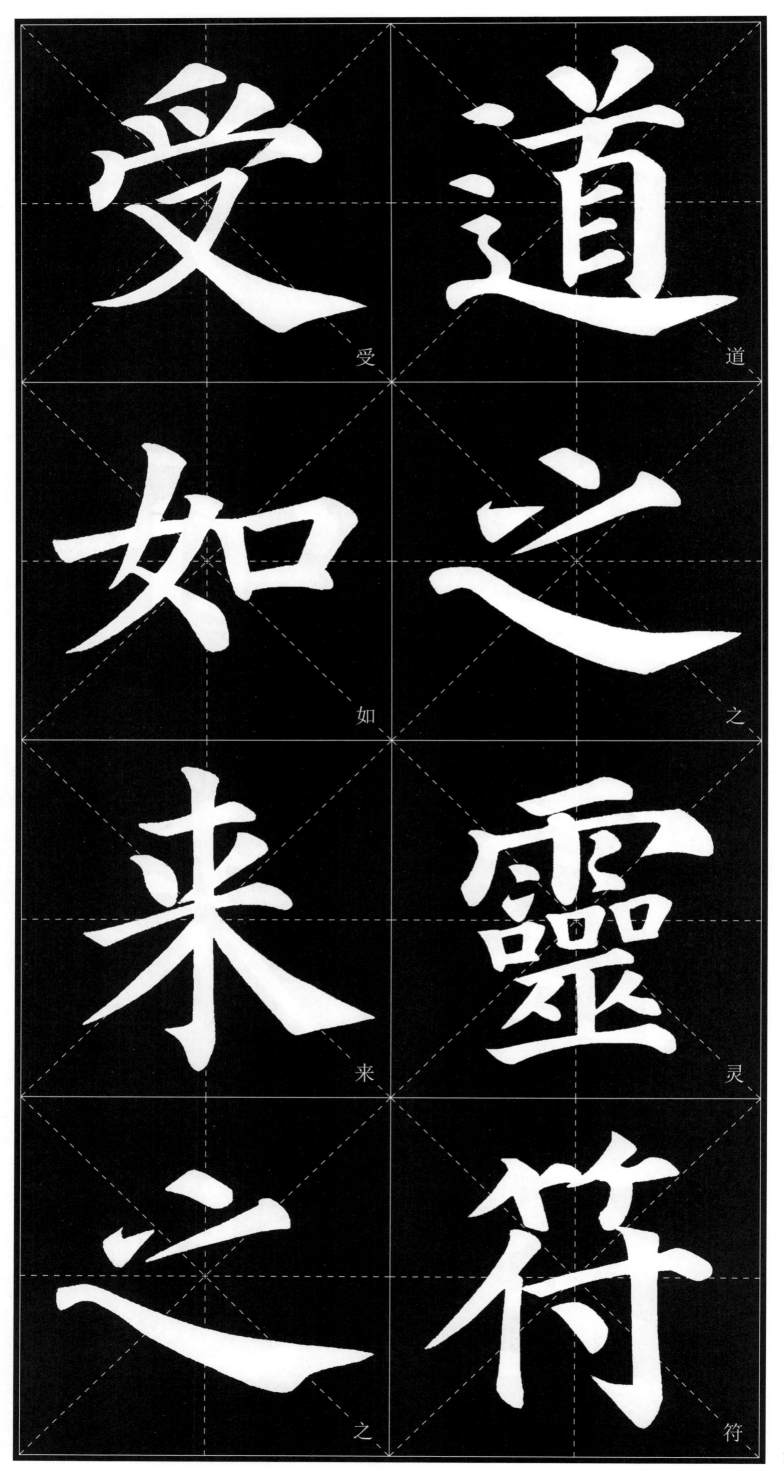

受

道

如

之

来

靈

受

荷

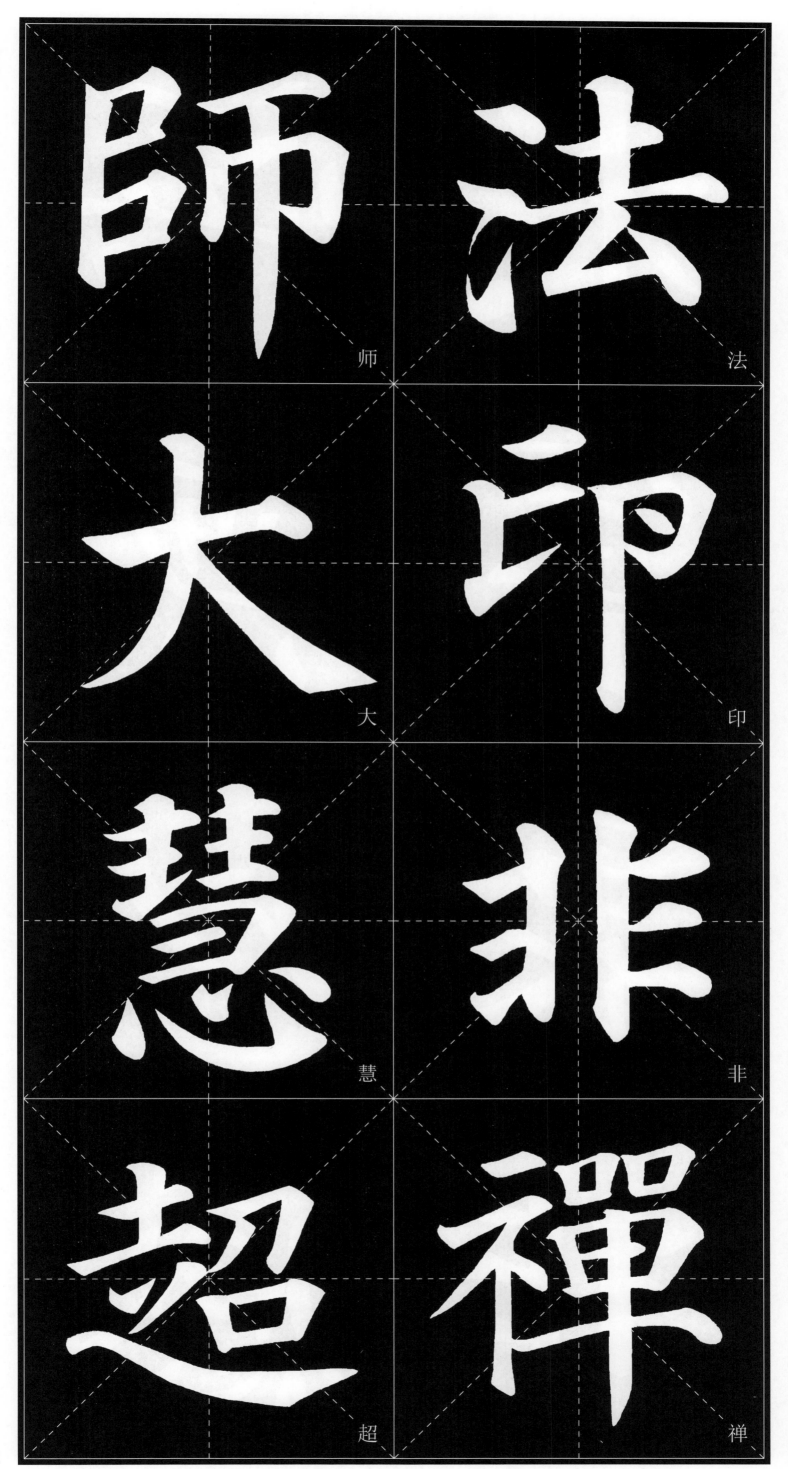

師 法

大 印

慧 非

超 禅

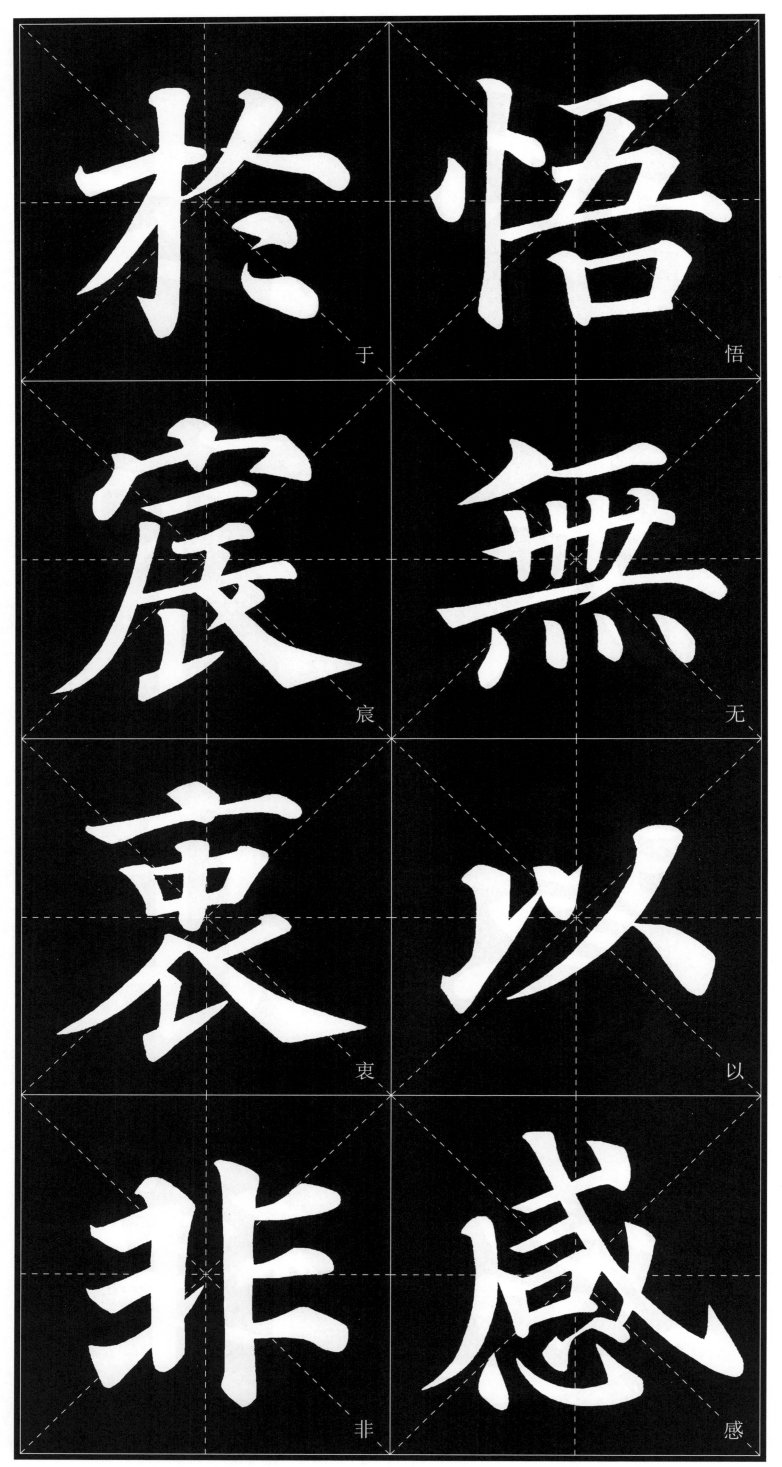

于 悟

宸 无

衷 以

非 感

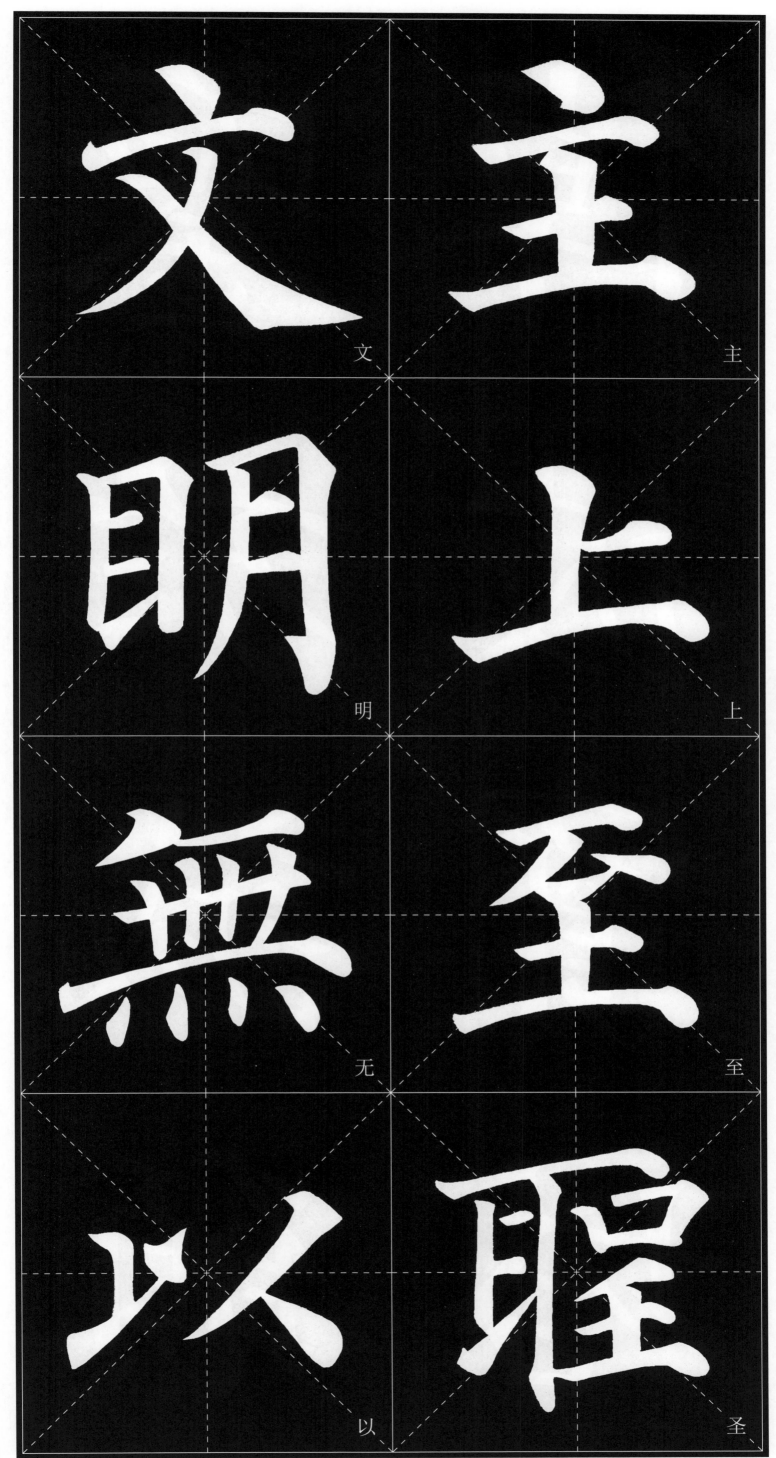

文　上

明　至

无　圣

以　圣

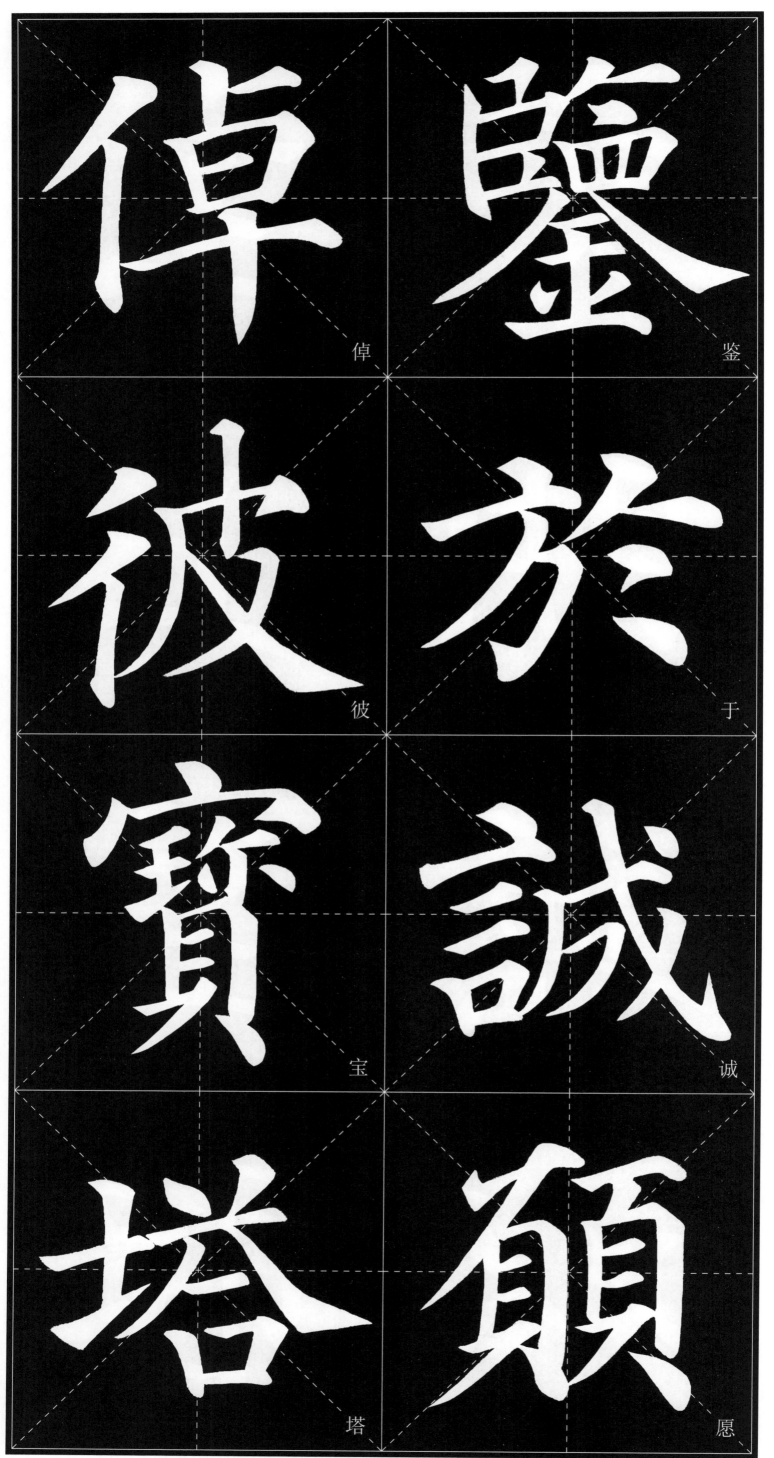

倬
鉴
彼
于
寶
诚
塔
愿

164

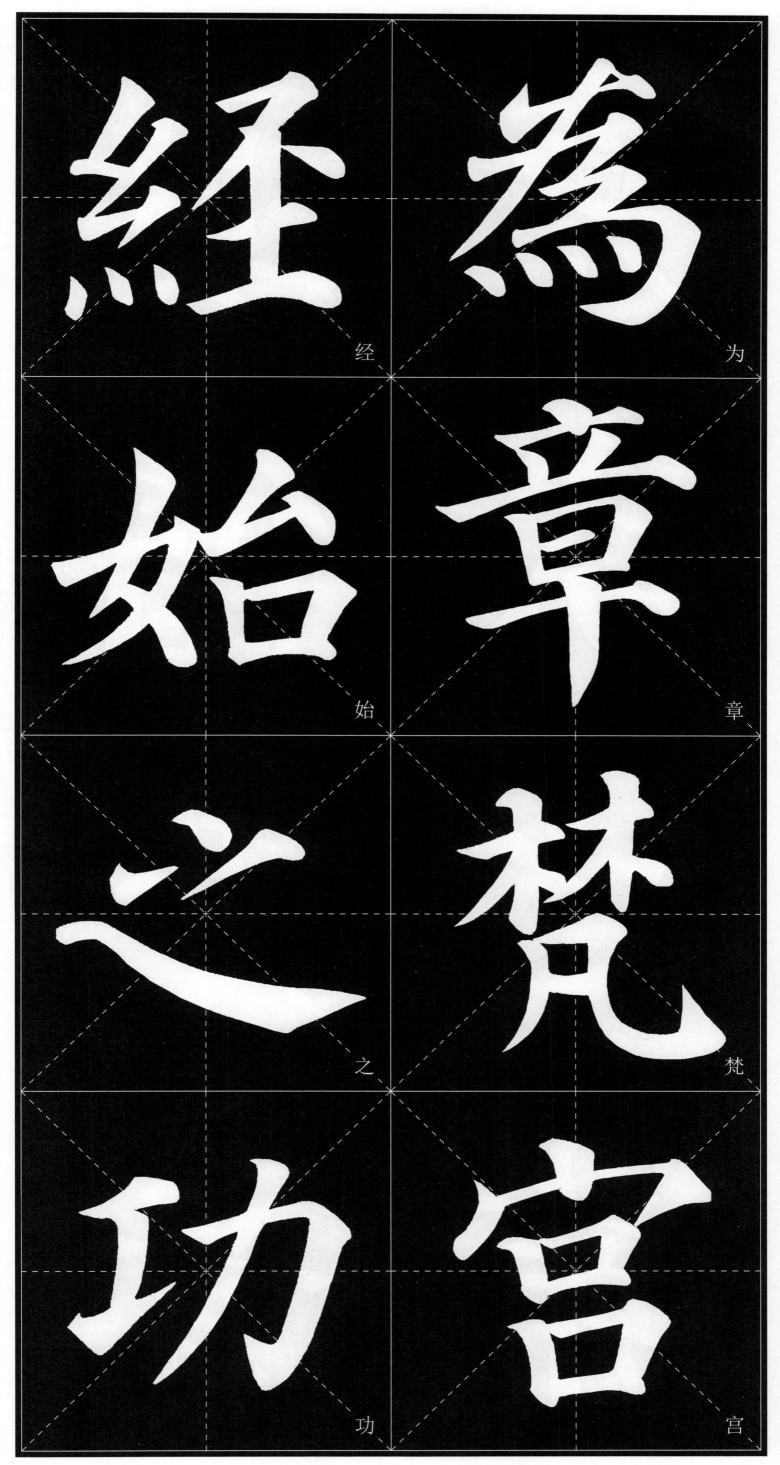

経 为 始 章 之 梵 功 宫

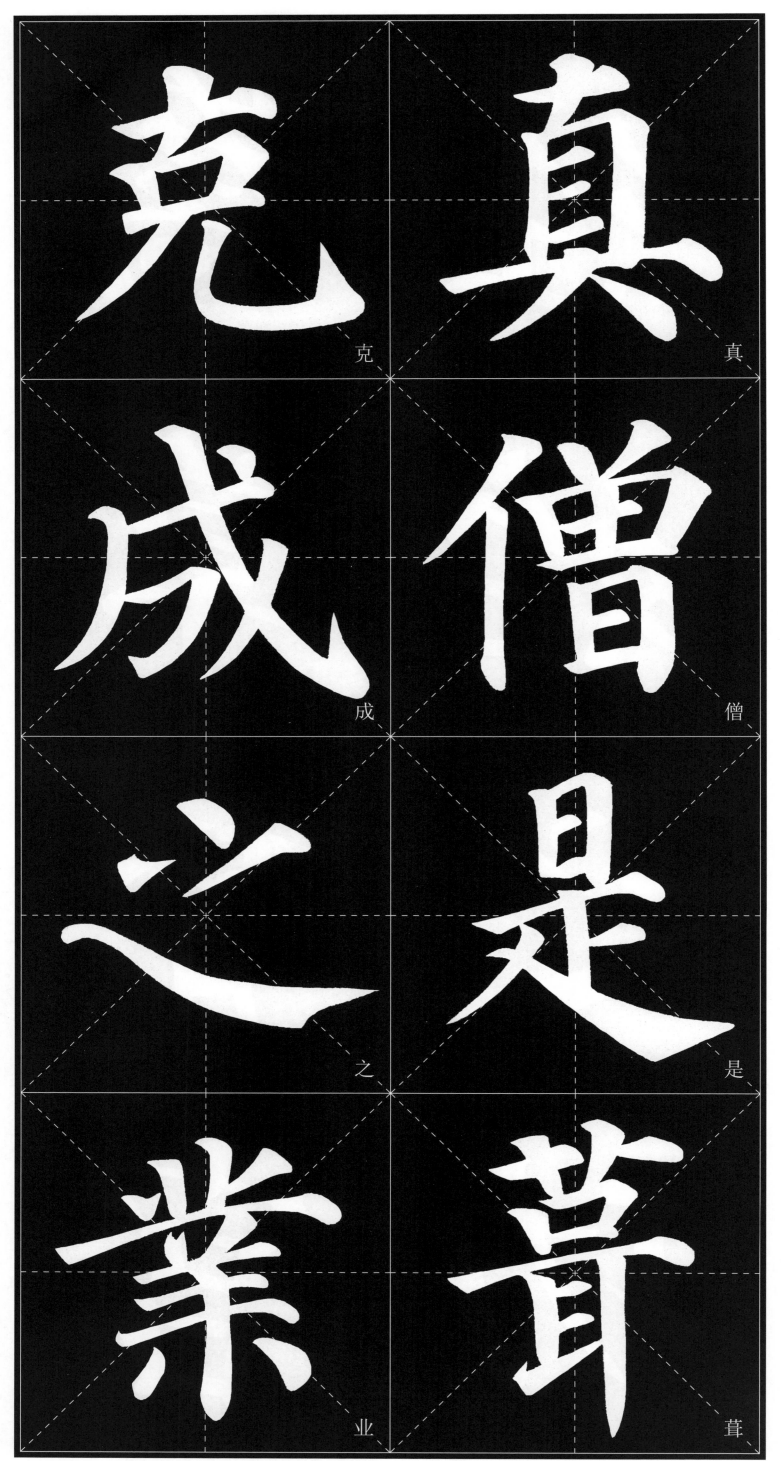

克　真

成　僧

之　是

業　葺

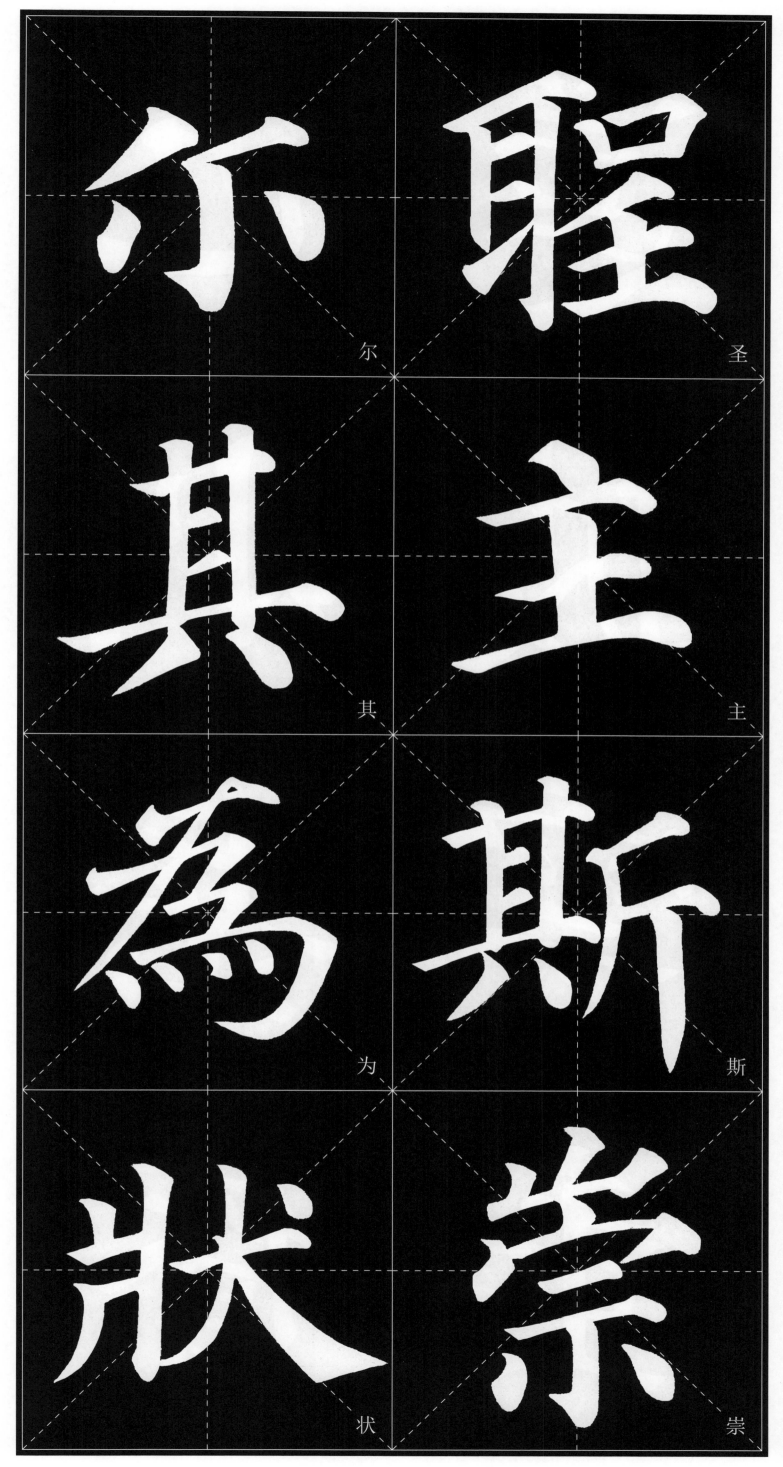

尔　圣

其　主

为　斯

状　崇

167

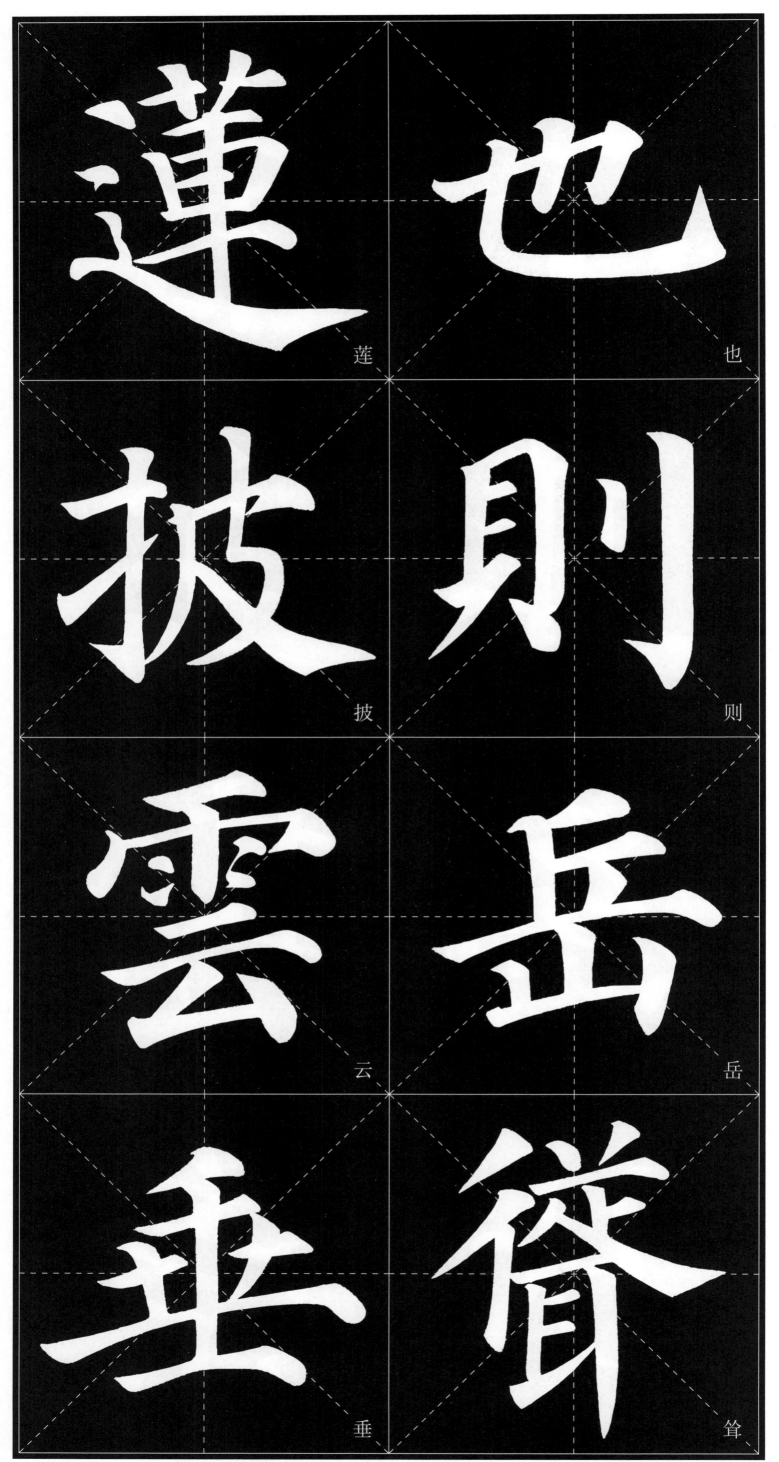

蓮

也

披

則

雲

岳

垂

�

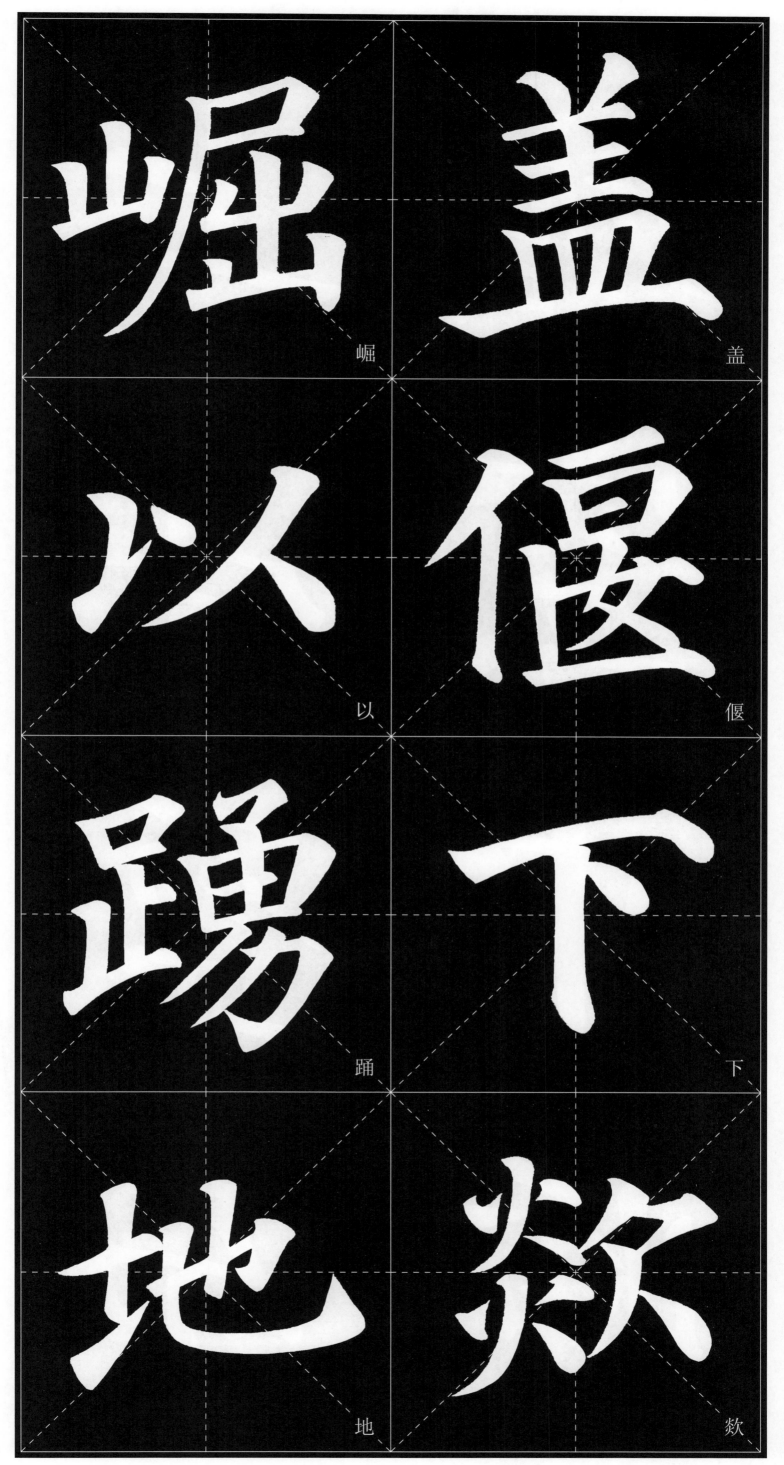

崛　盖

以　偃

踊　下

地　欸

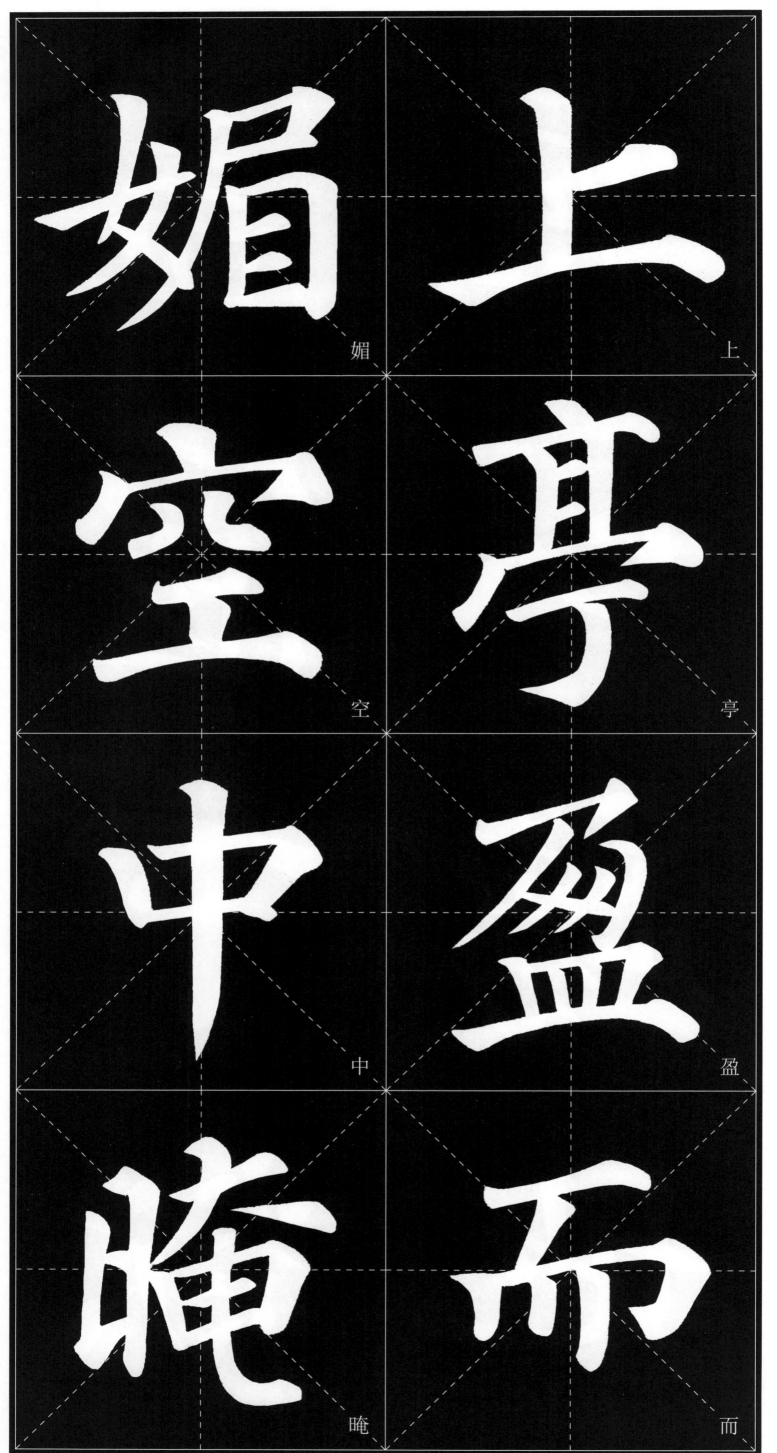

媚

上

空

亭

中

盈

晻

而

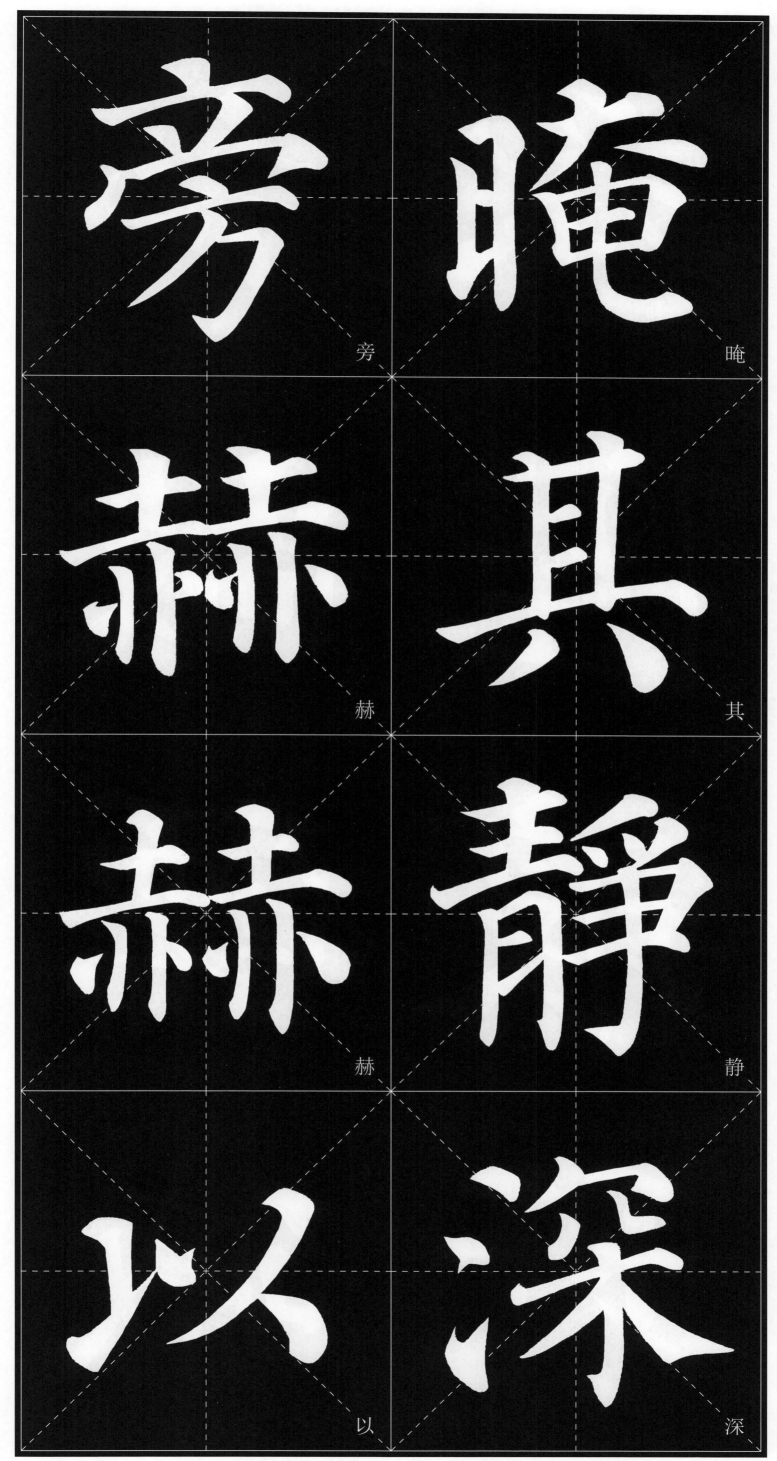

旁 赫 赫 旁 以 暗 其 静 深

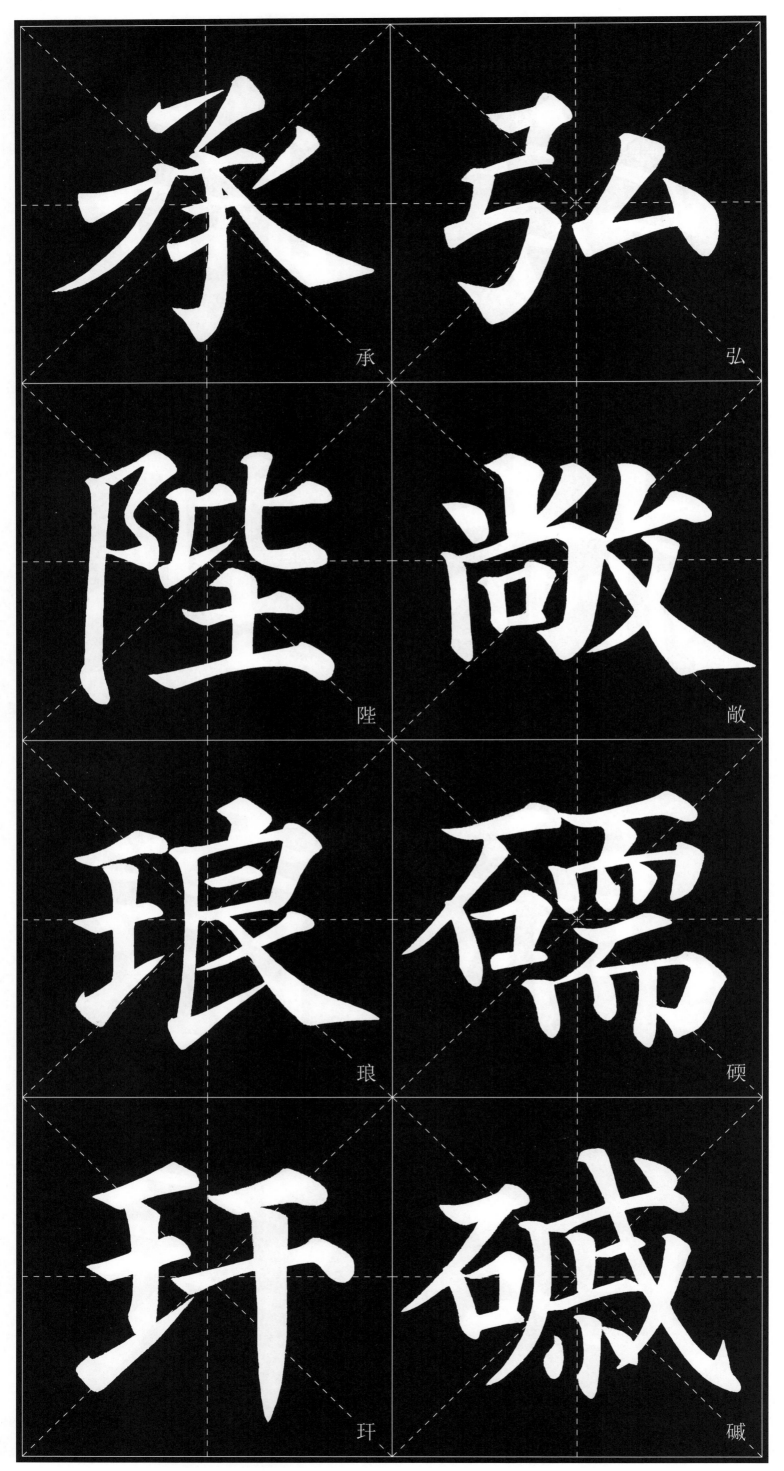

承

弘

陛

敞

琅

磩

玗

碱

172

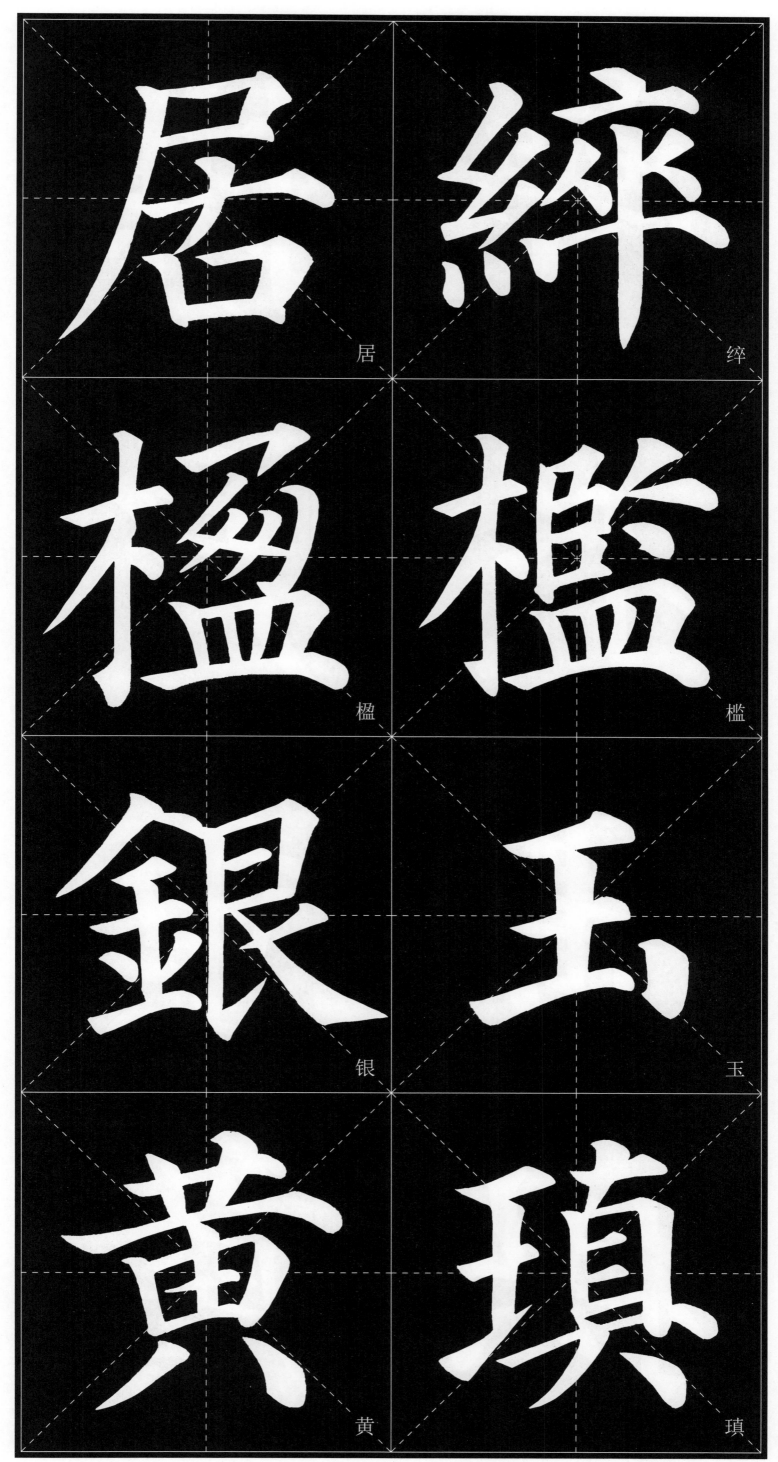

居　绰

楹　槛

银　玉

黄　瑱

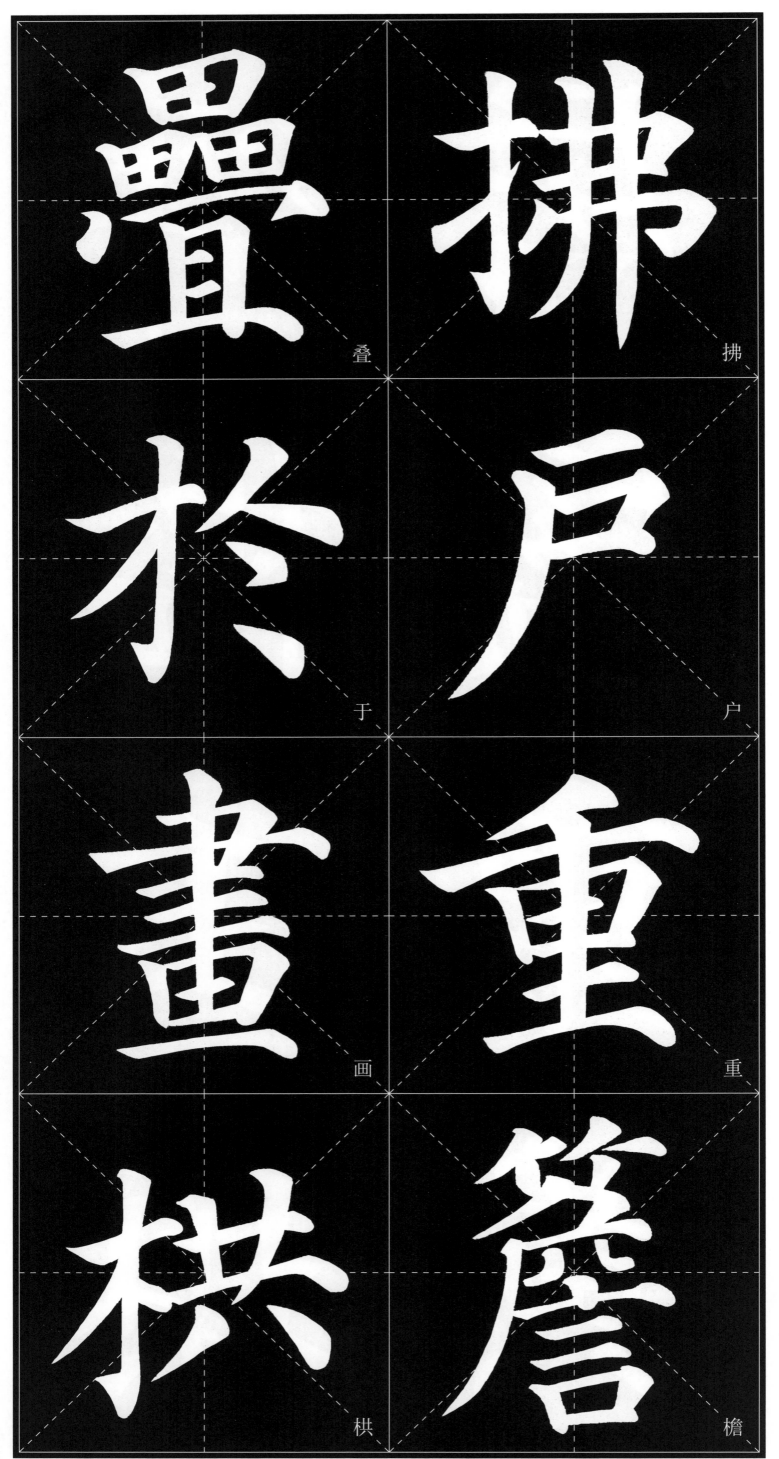

疊　拂

於　戶

畫　重

棋　檐

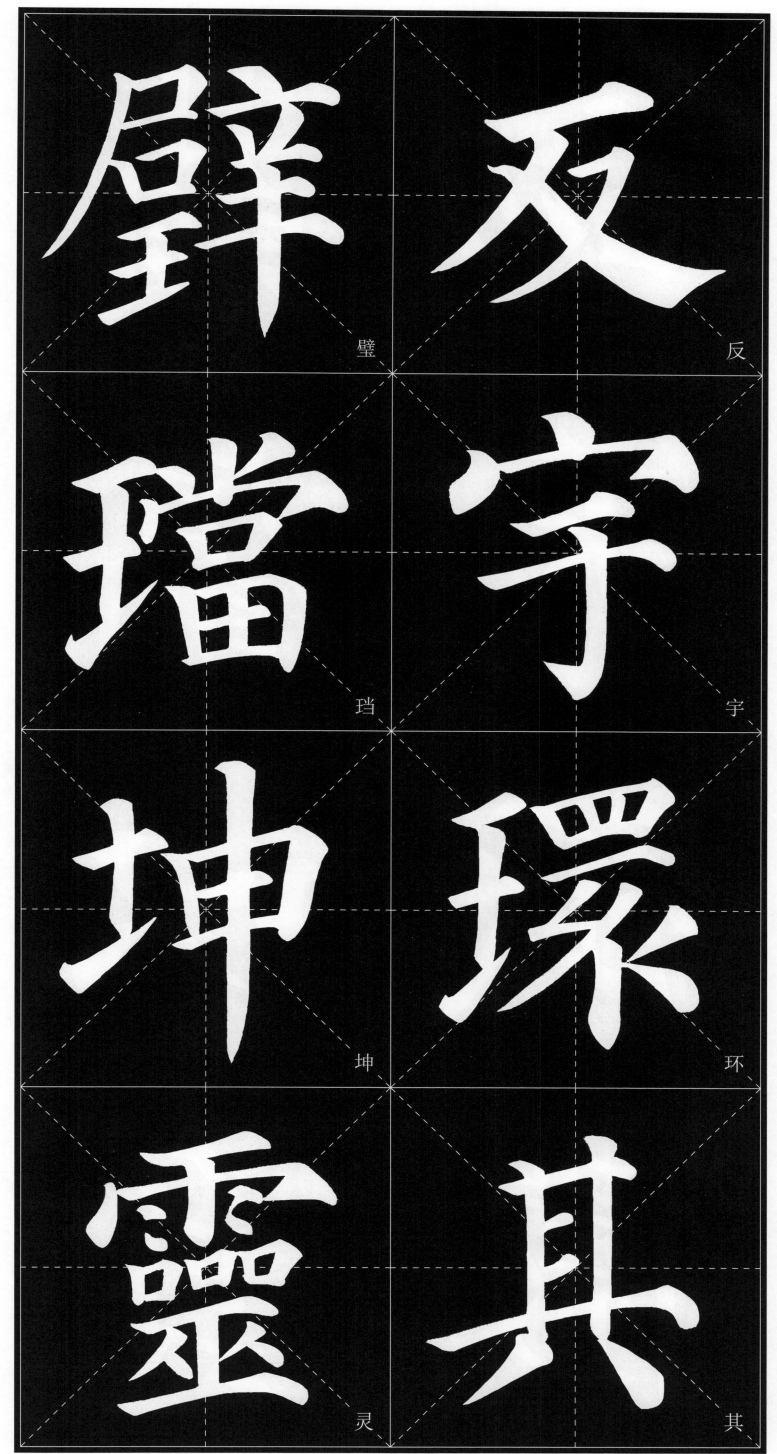

璧 反

珰 宇

坤 环

灵 其

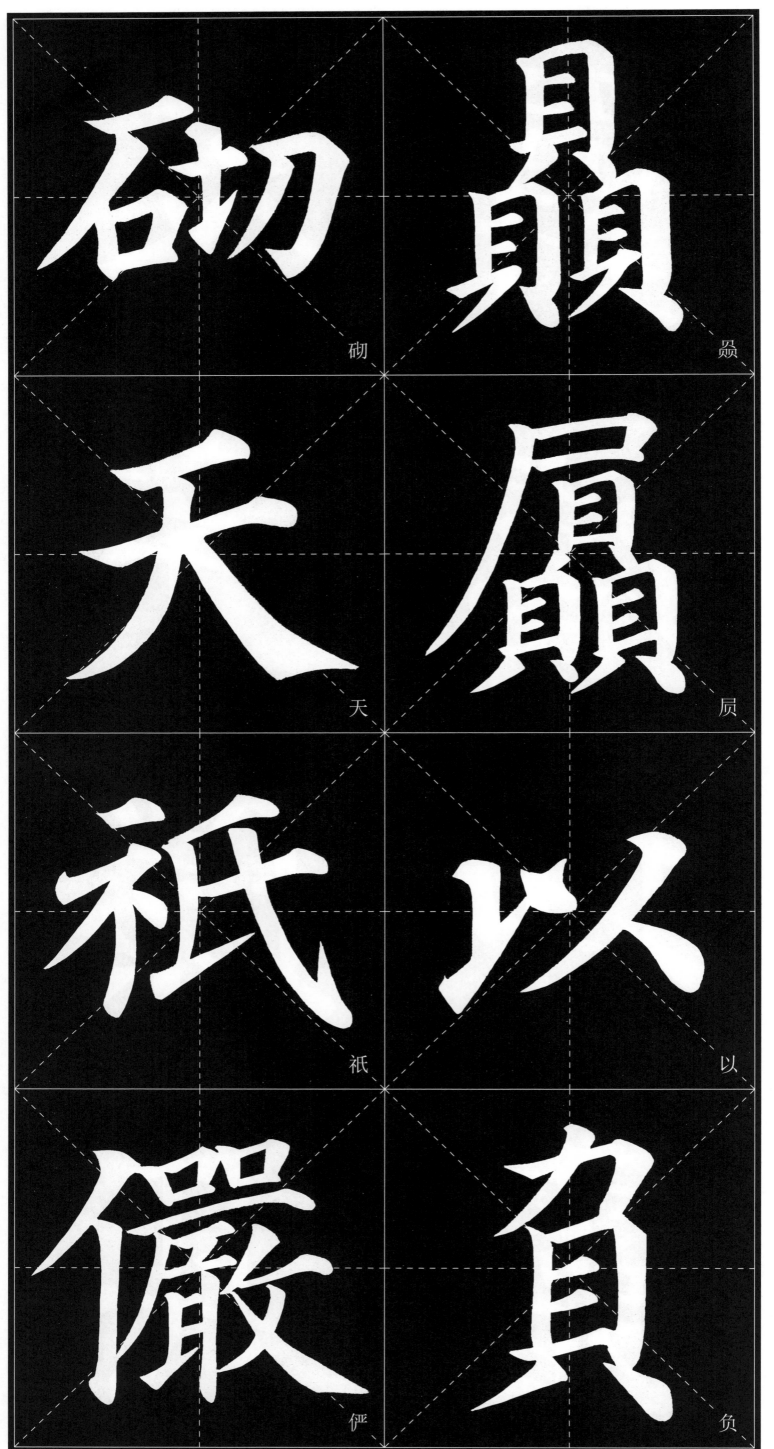

砌　贠

天　厡

祇　以

俨　负

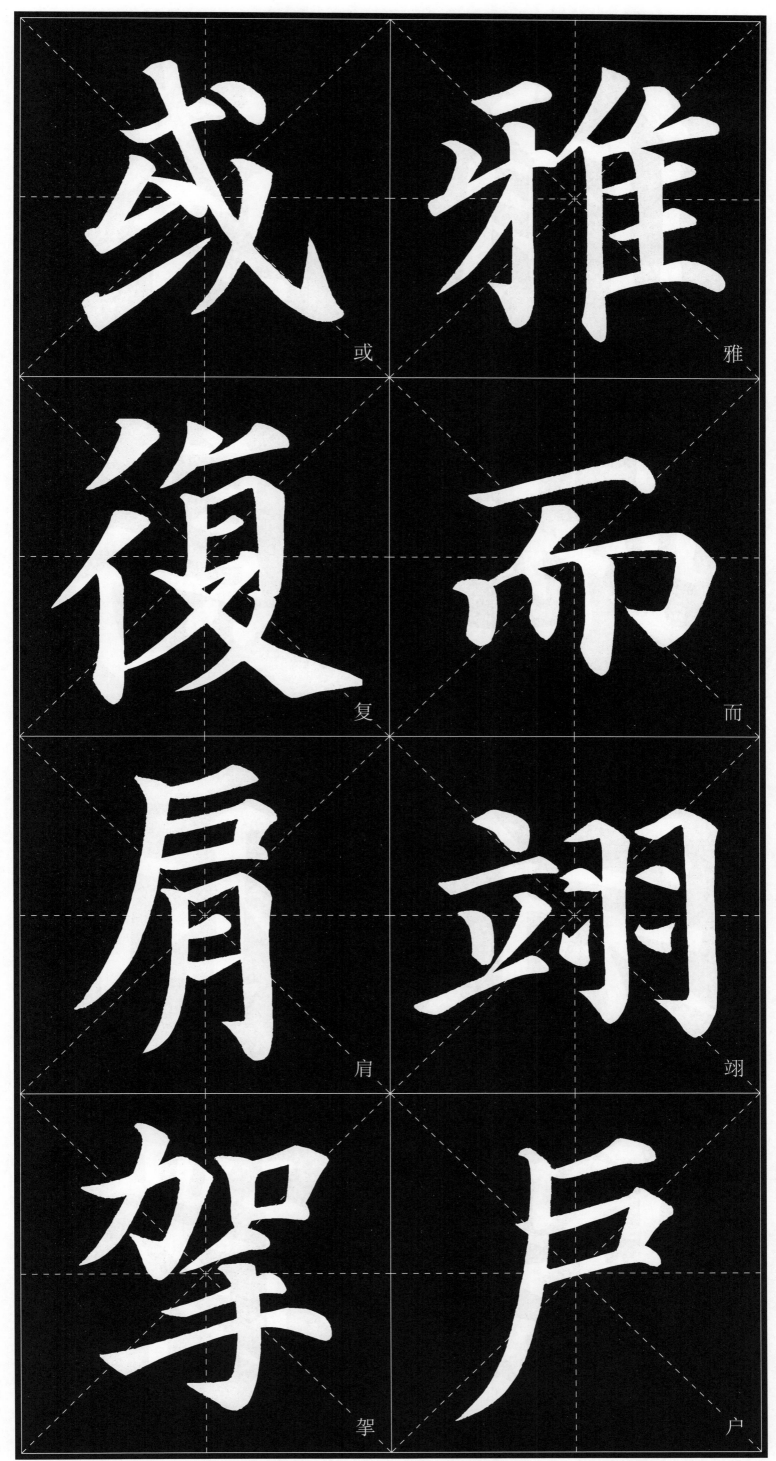

或

雅

復

而

肩

翊

挈

户

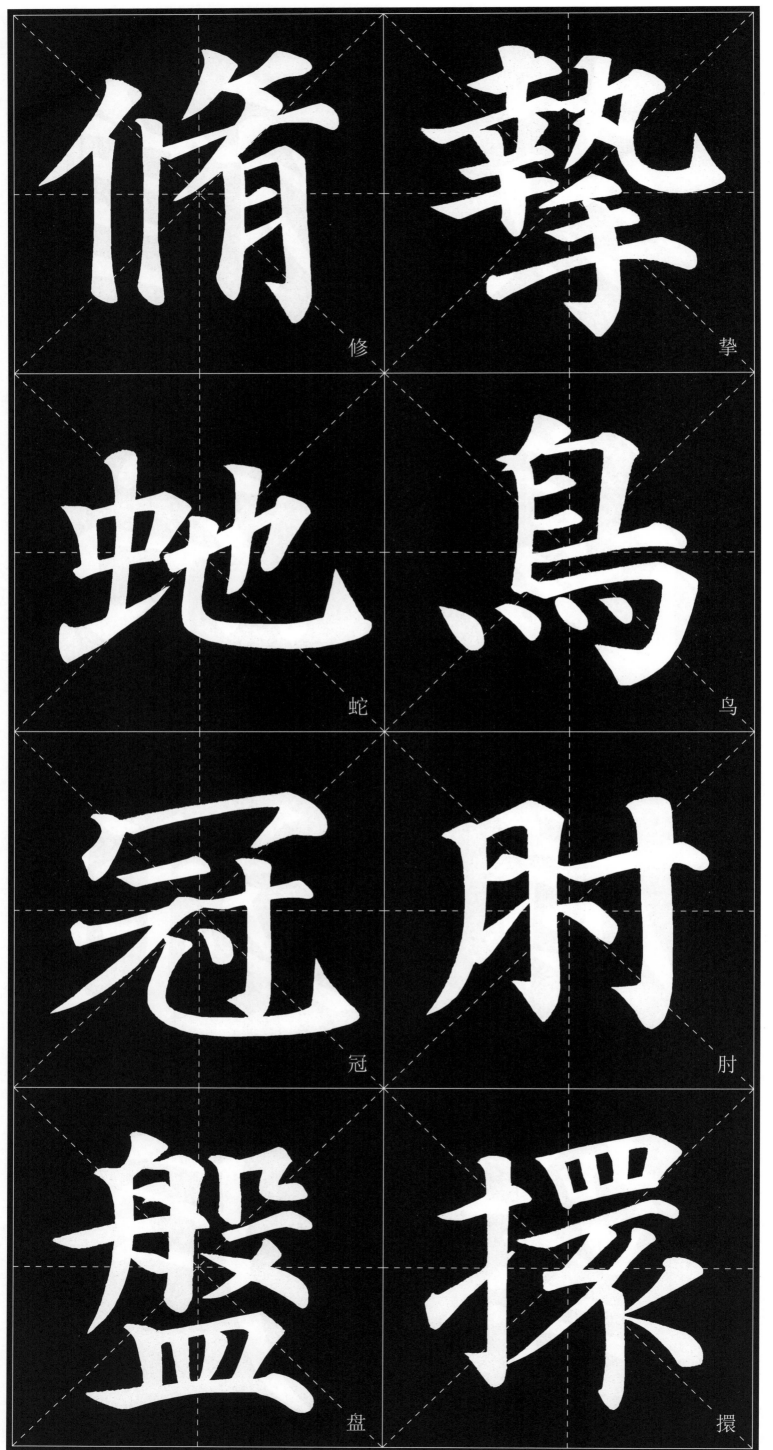

修

挚

蛇

鸟

冠

肘

盘

摼

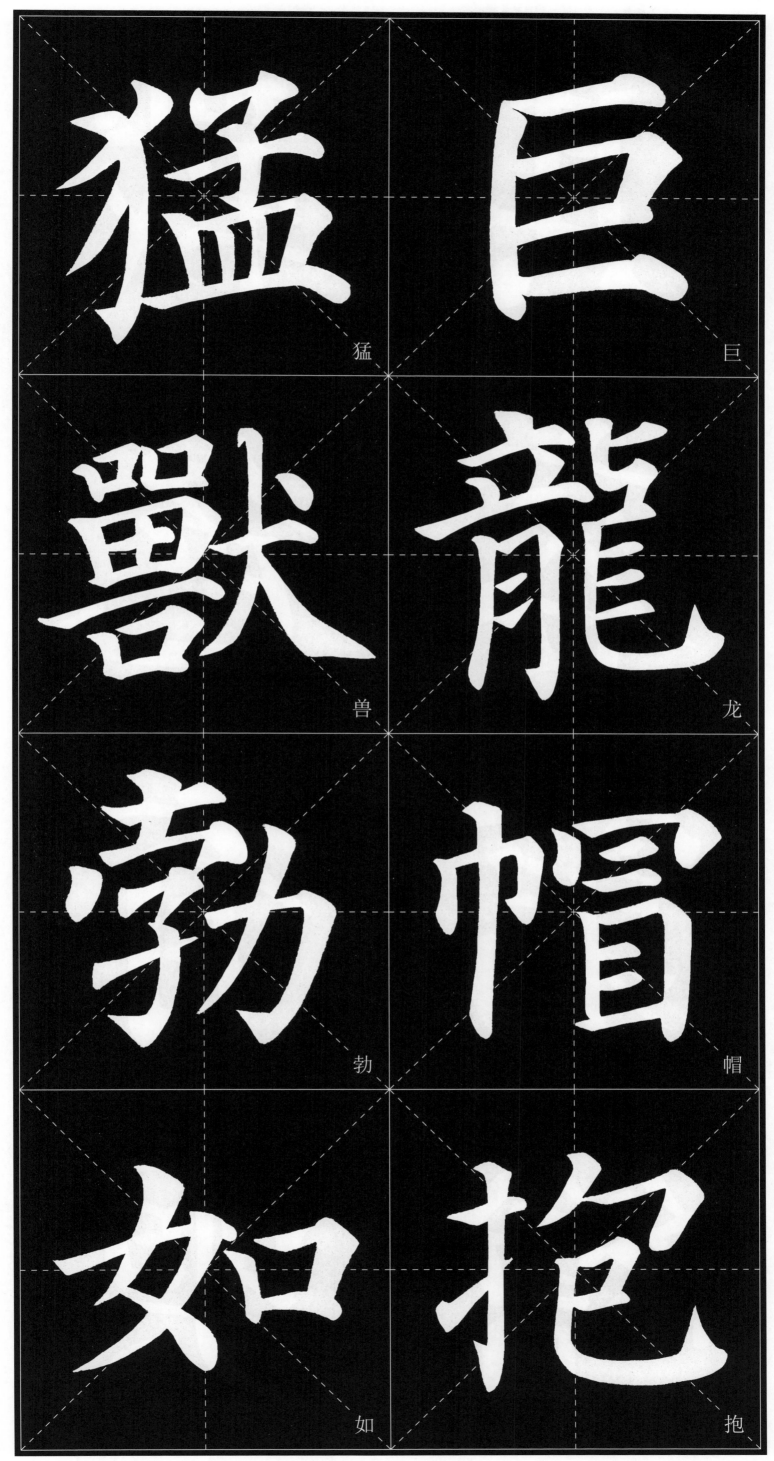

猛

巨

兽

龙

勃

帽

如

抱

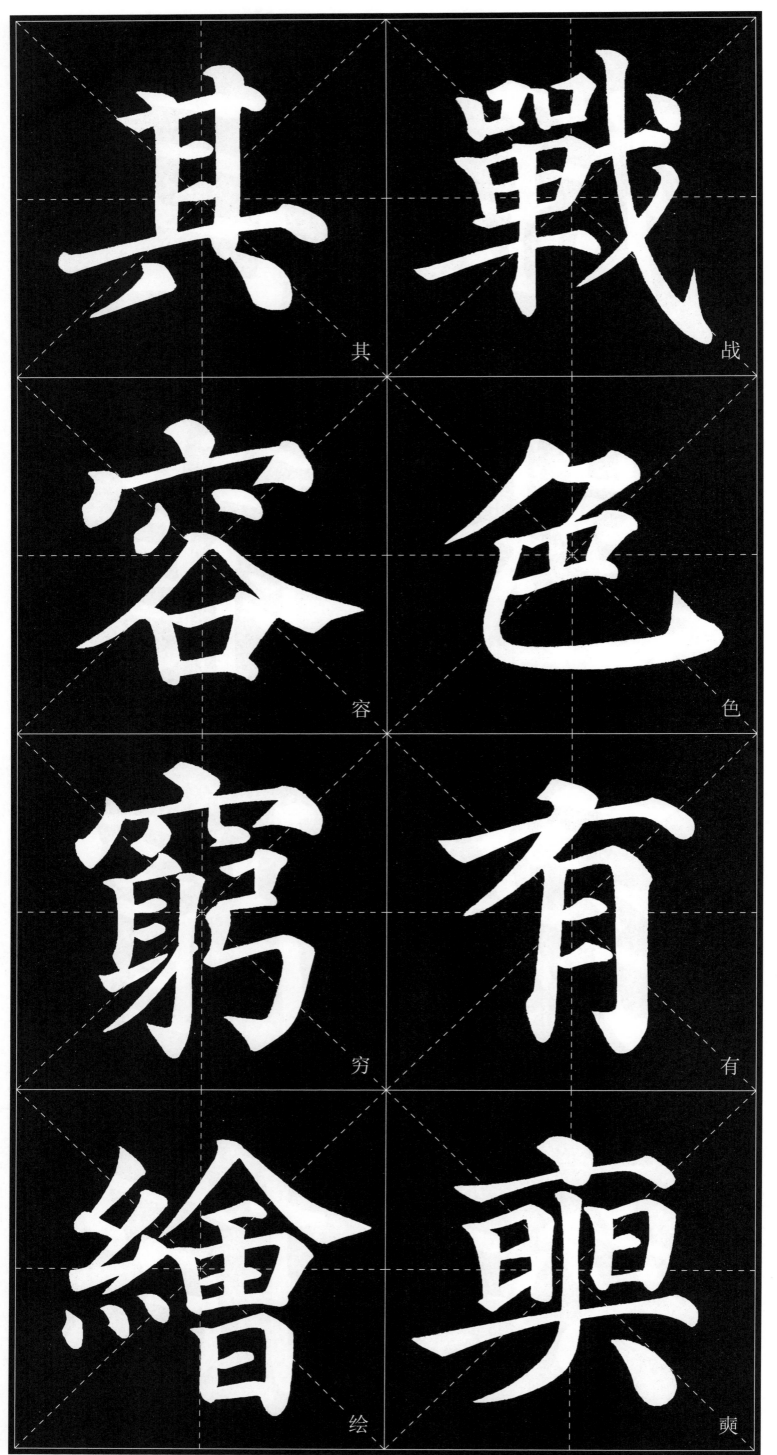

其

戰

容

色

窮

有

繪

奭

選 _选

事 _事

朝 _朝

之 _之

英 _英

筆 _笔

選 _之

精 _精

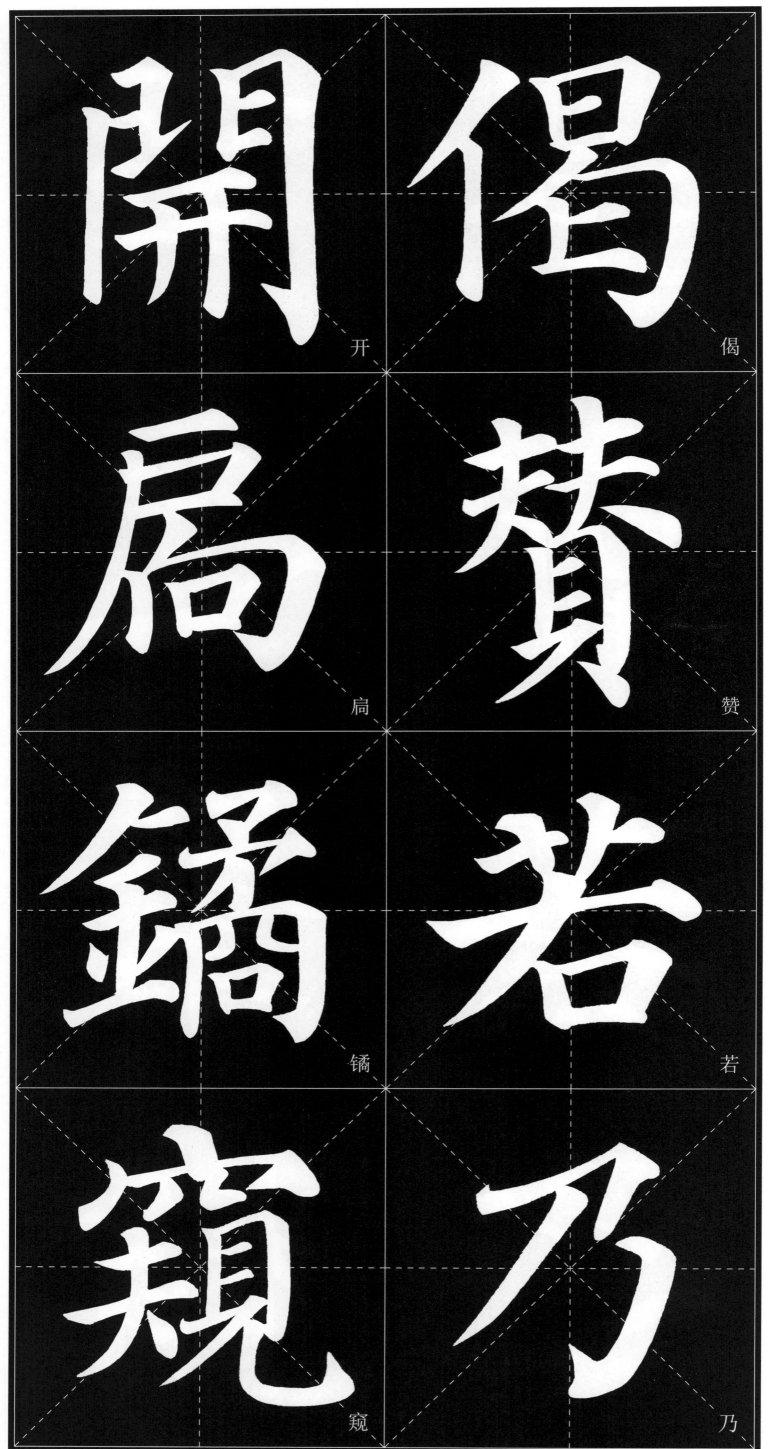

開　偈

扃　贊

镩　若

窥　乃

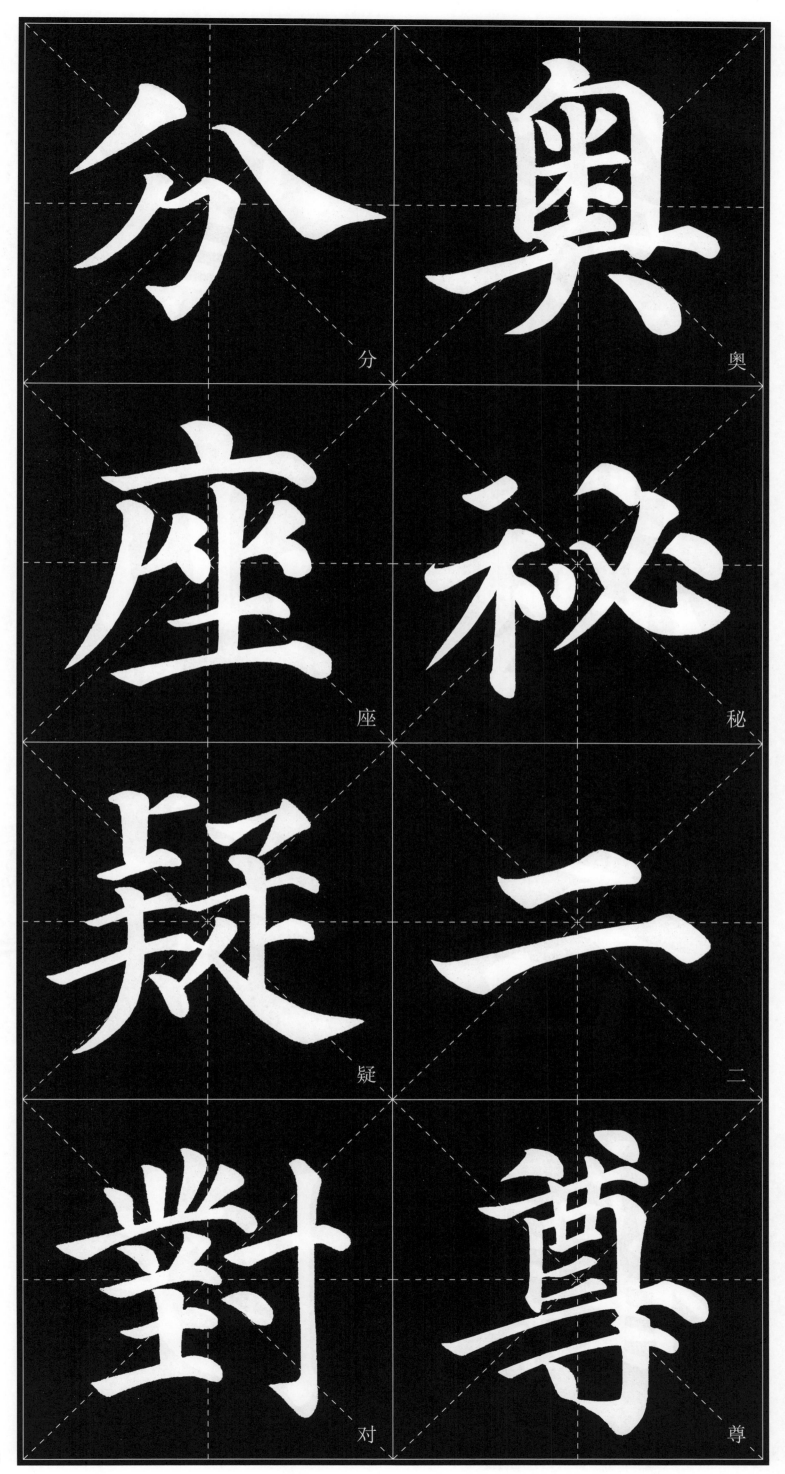

分

奥

座

秘

疑

二

对

尊

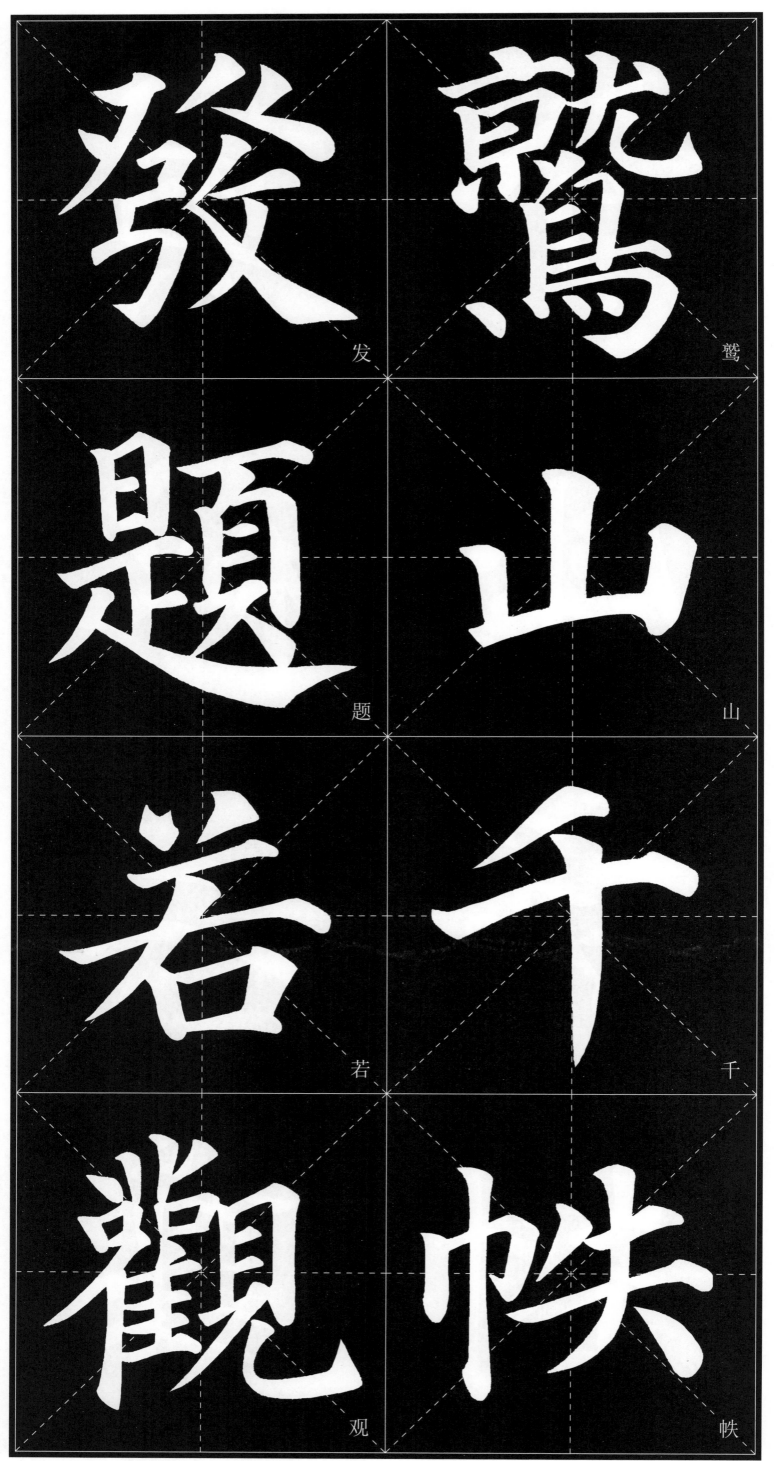

發 題 若 觀 驚 山 千 帙

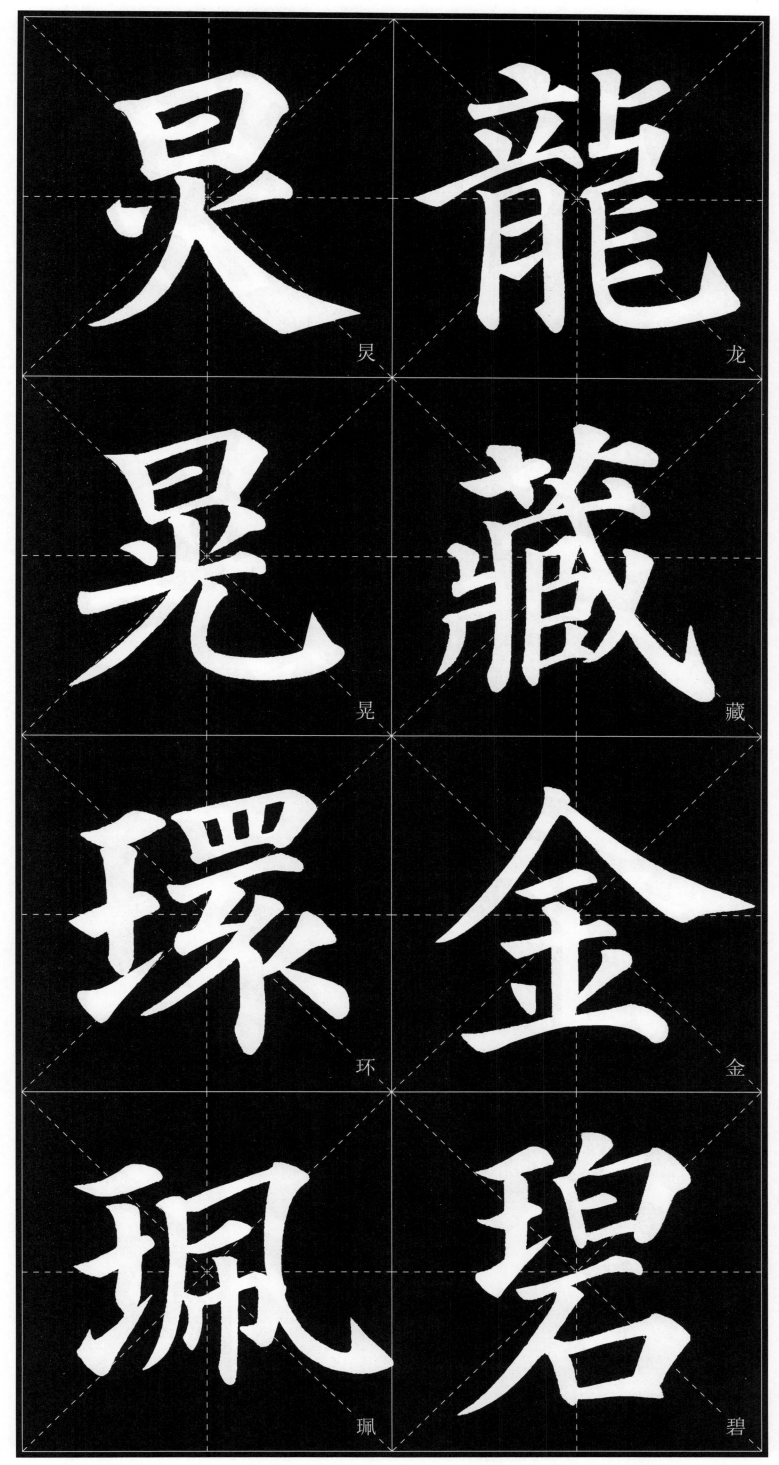

昃 龙

晃 藏

环 金

珮 碧

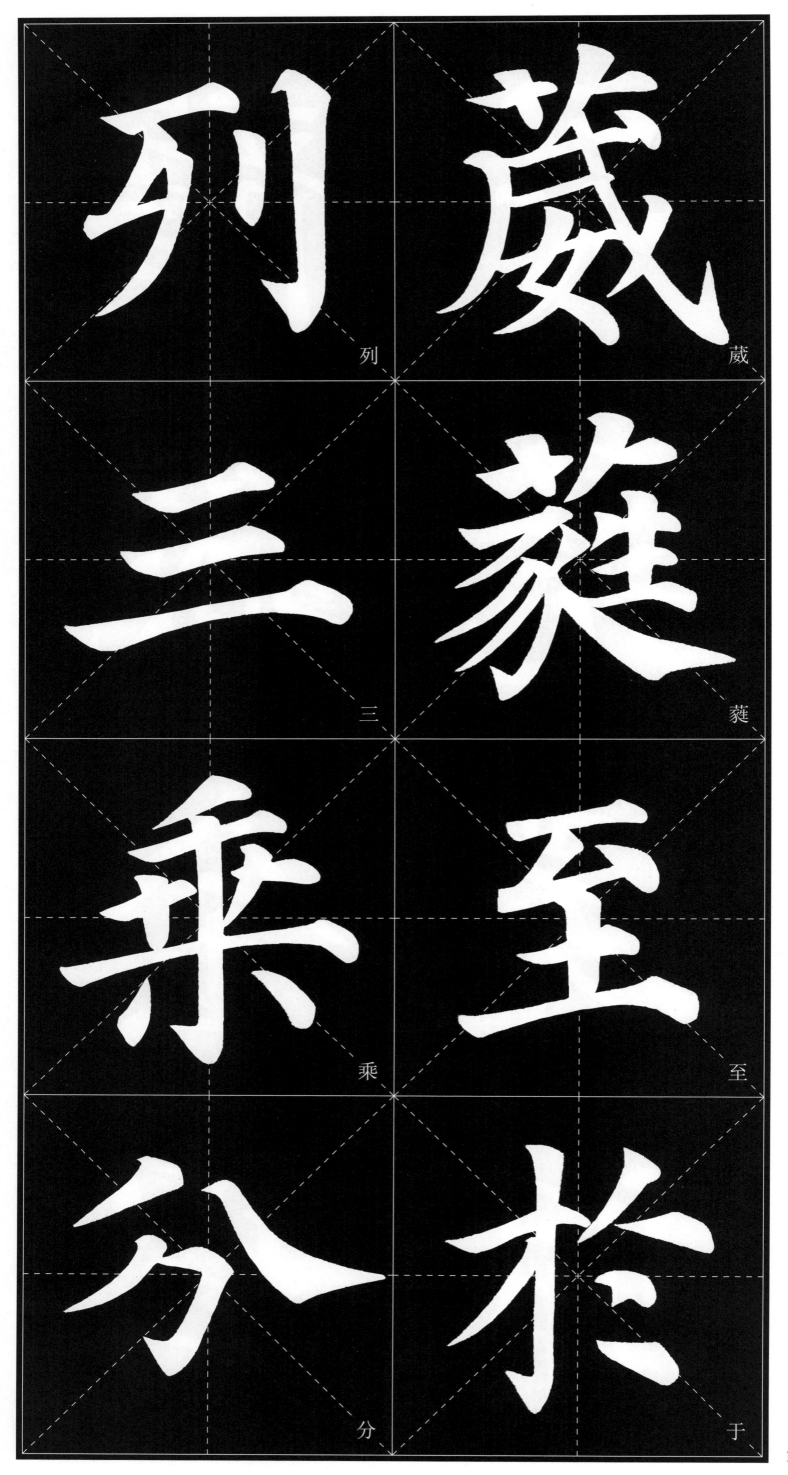

列

葳

三

蕤

乘

至

分

于

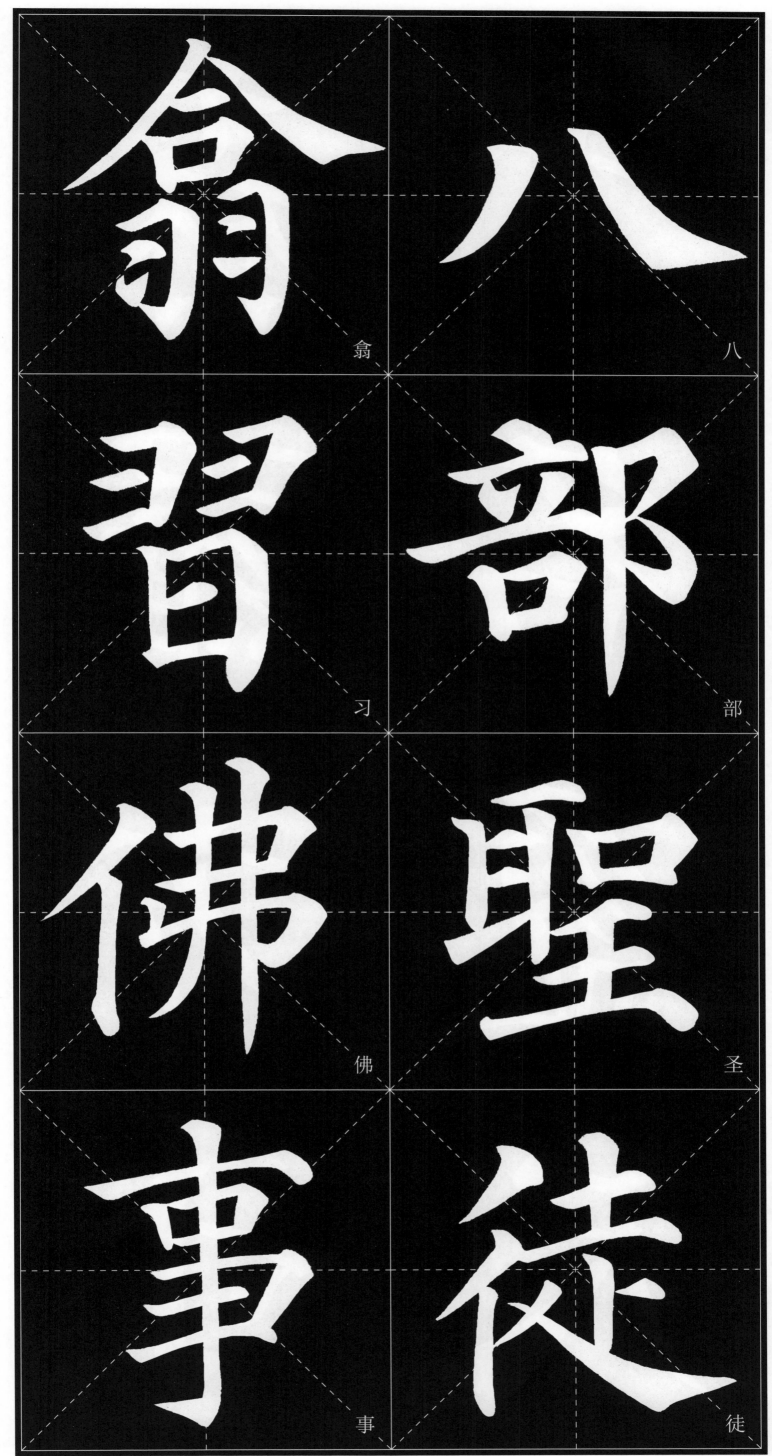

翁　八

習　部

佛　聖

事　徒

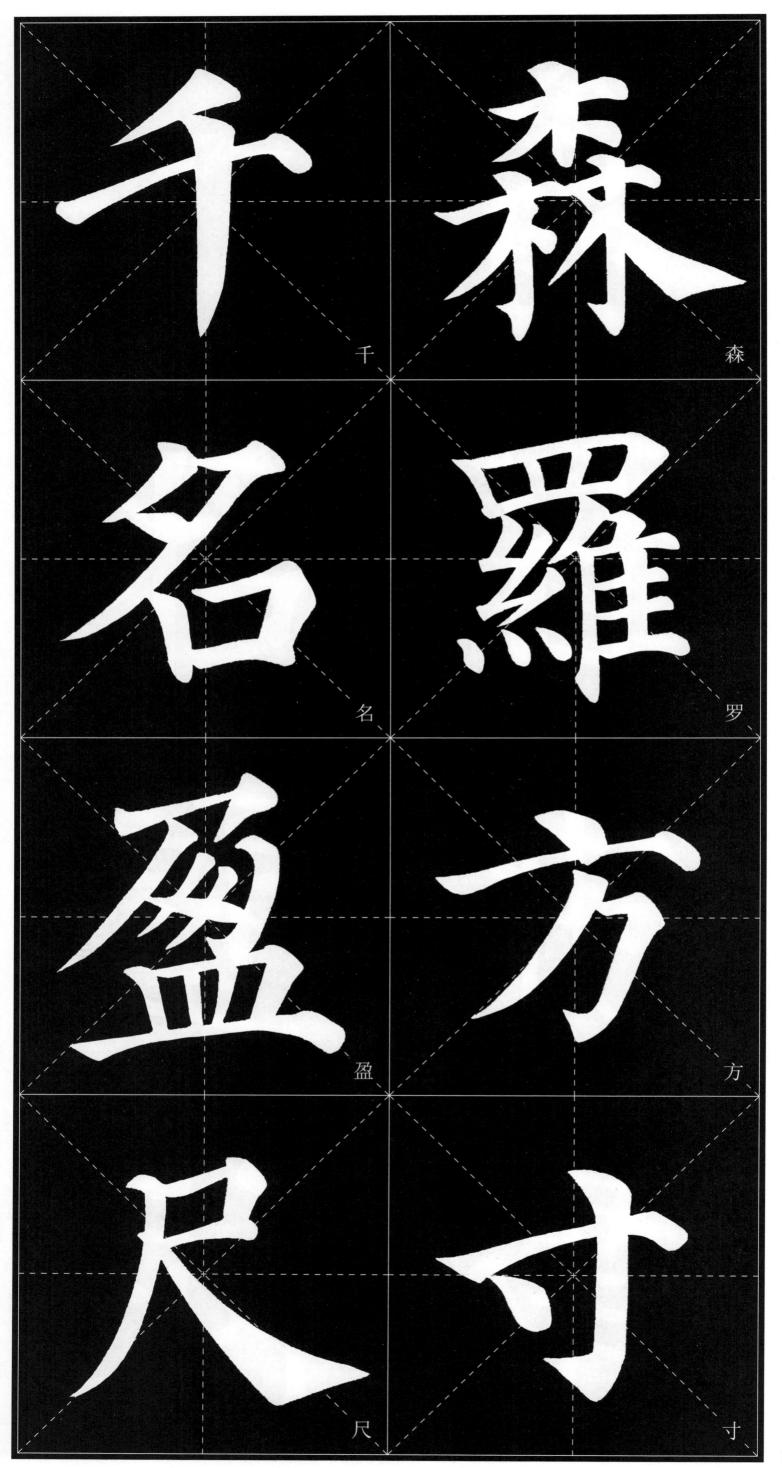

千　森
名　羅
盈　方
尺　寸

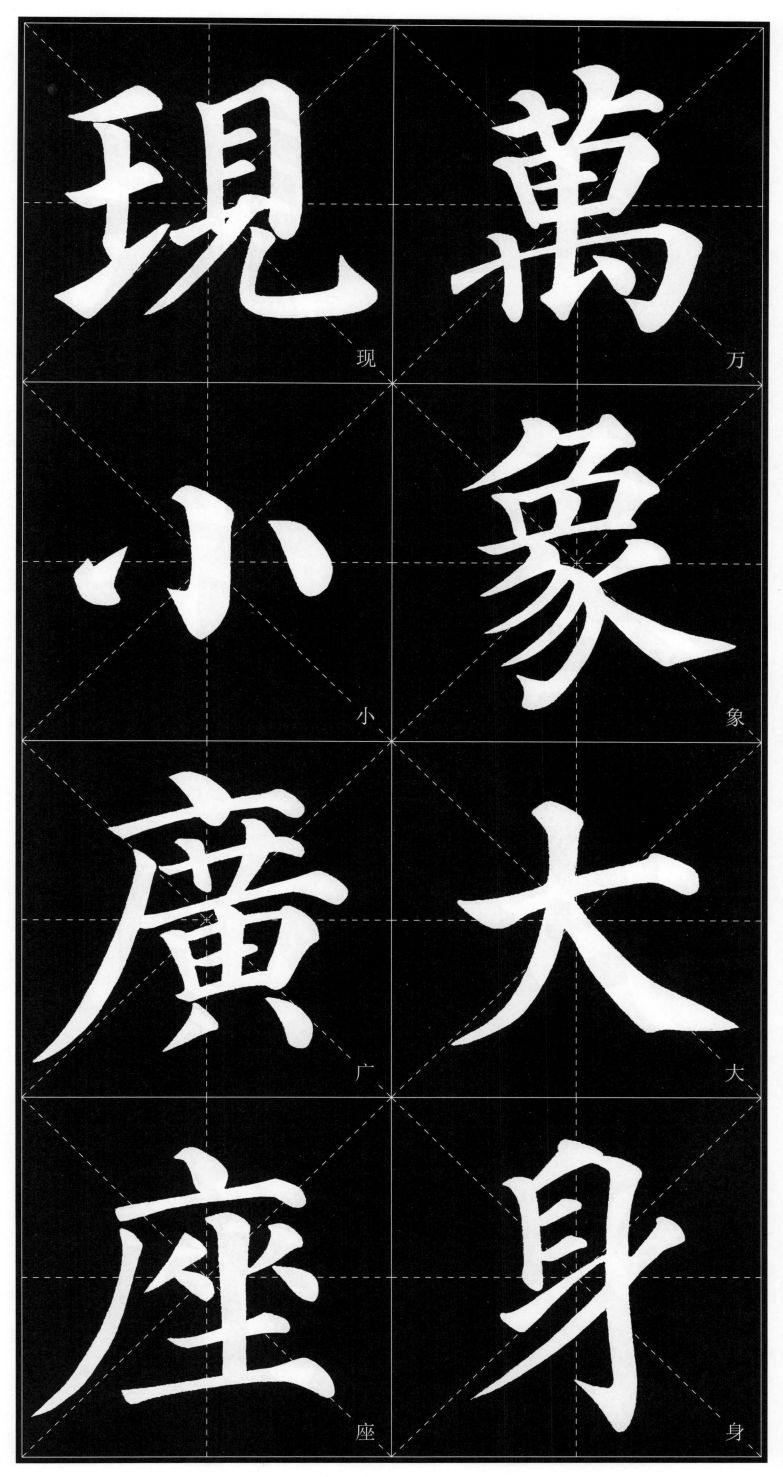

現 萬

小 象

廣 大

座 身

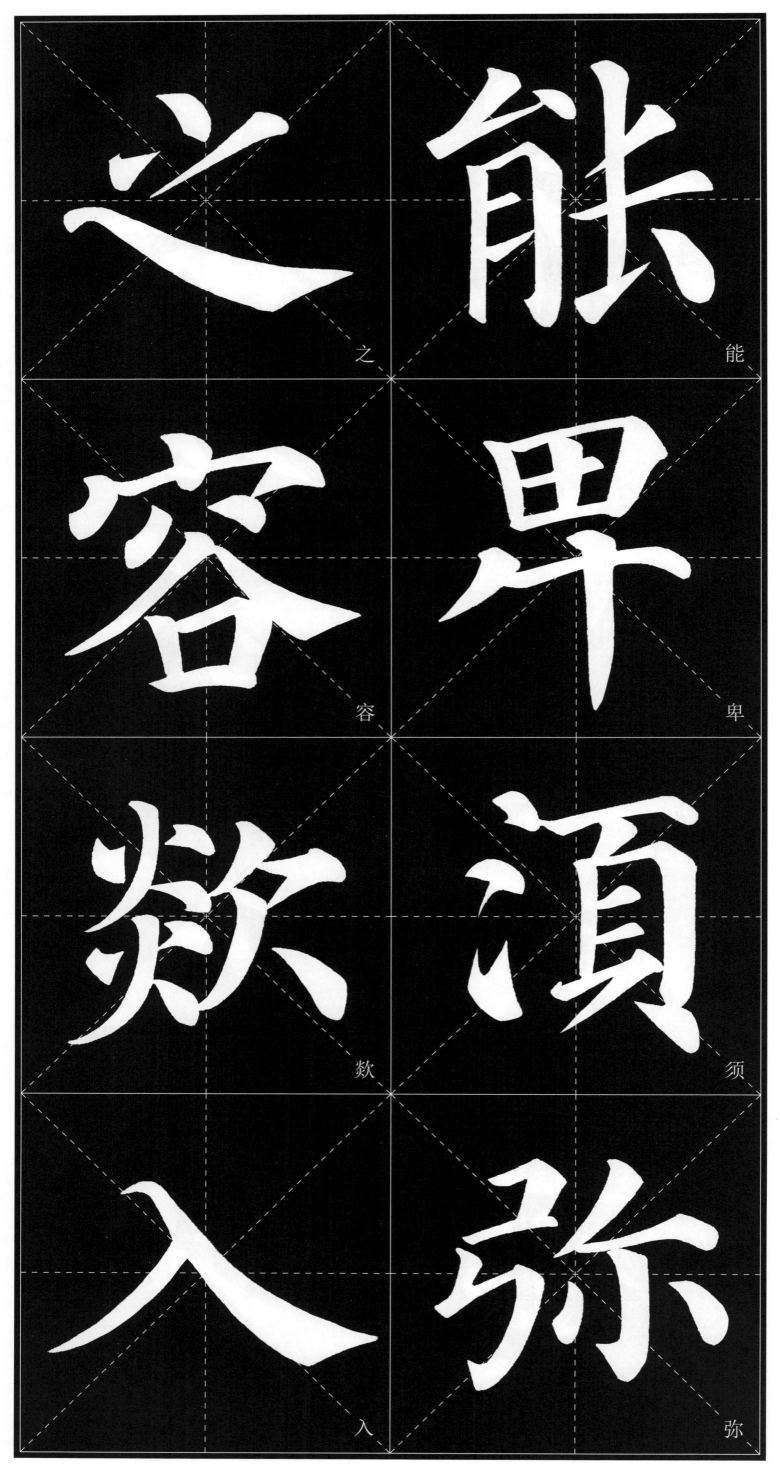

之

能

容

卑

欸

须

入

弥

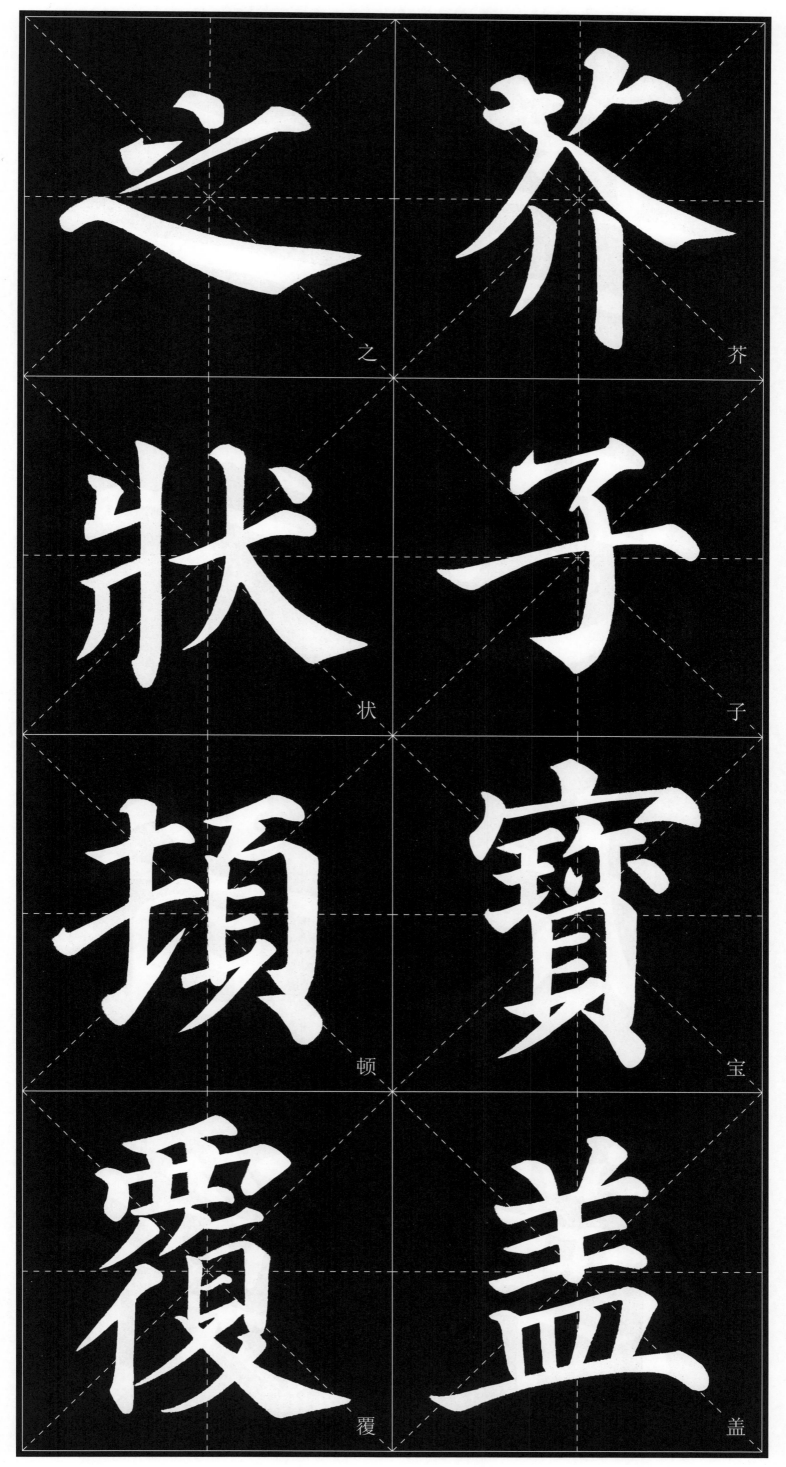

之

状

顿

覆

芥

子

宝

盖

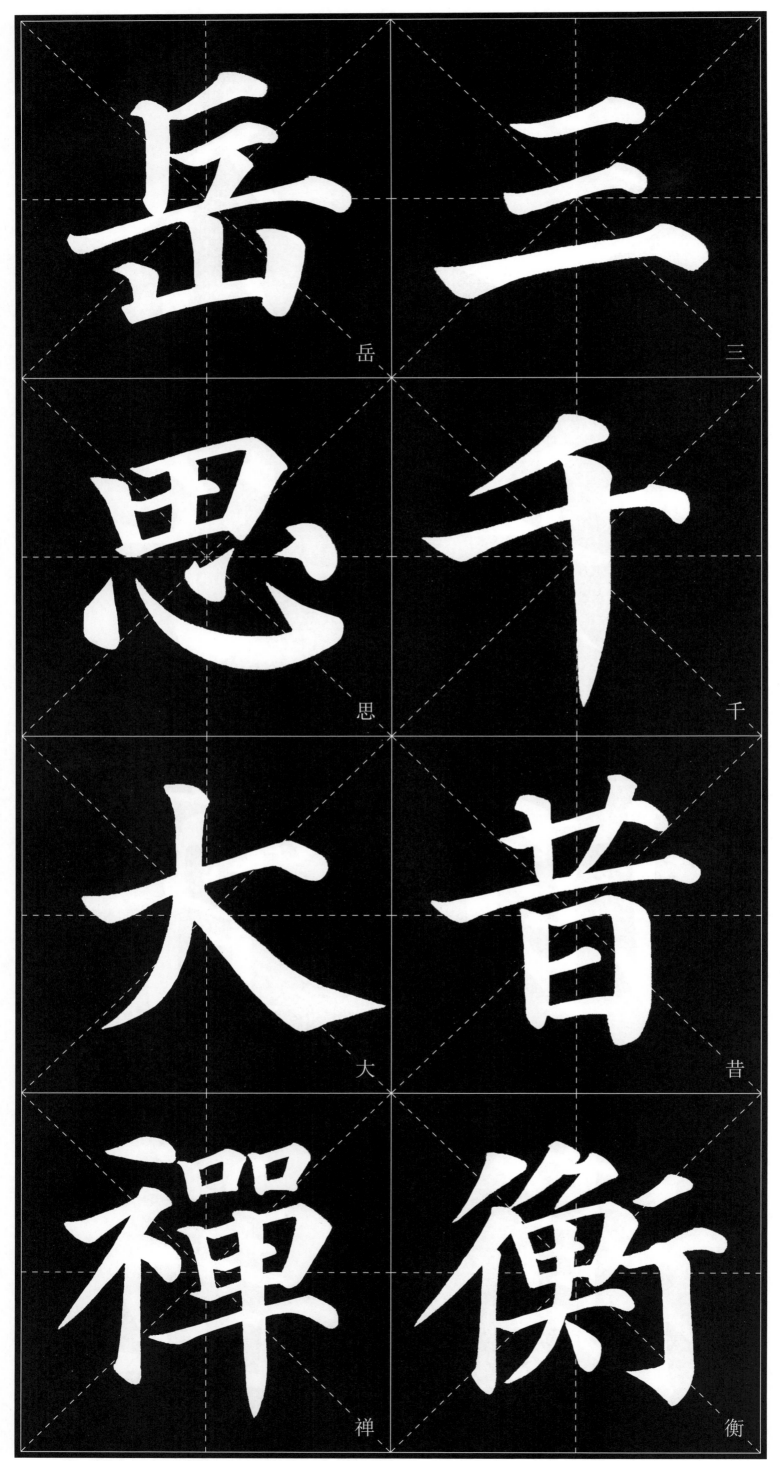

岳　三

思　千

大　昔

禅　衡

師以華法传悟昧三

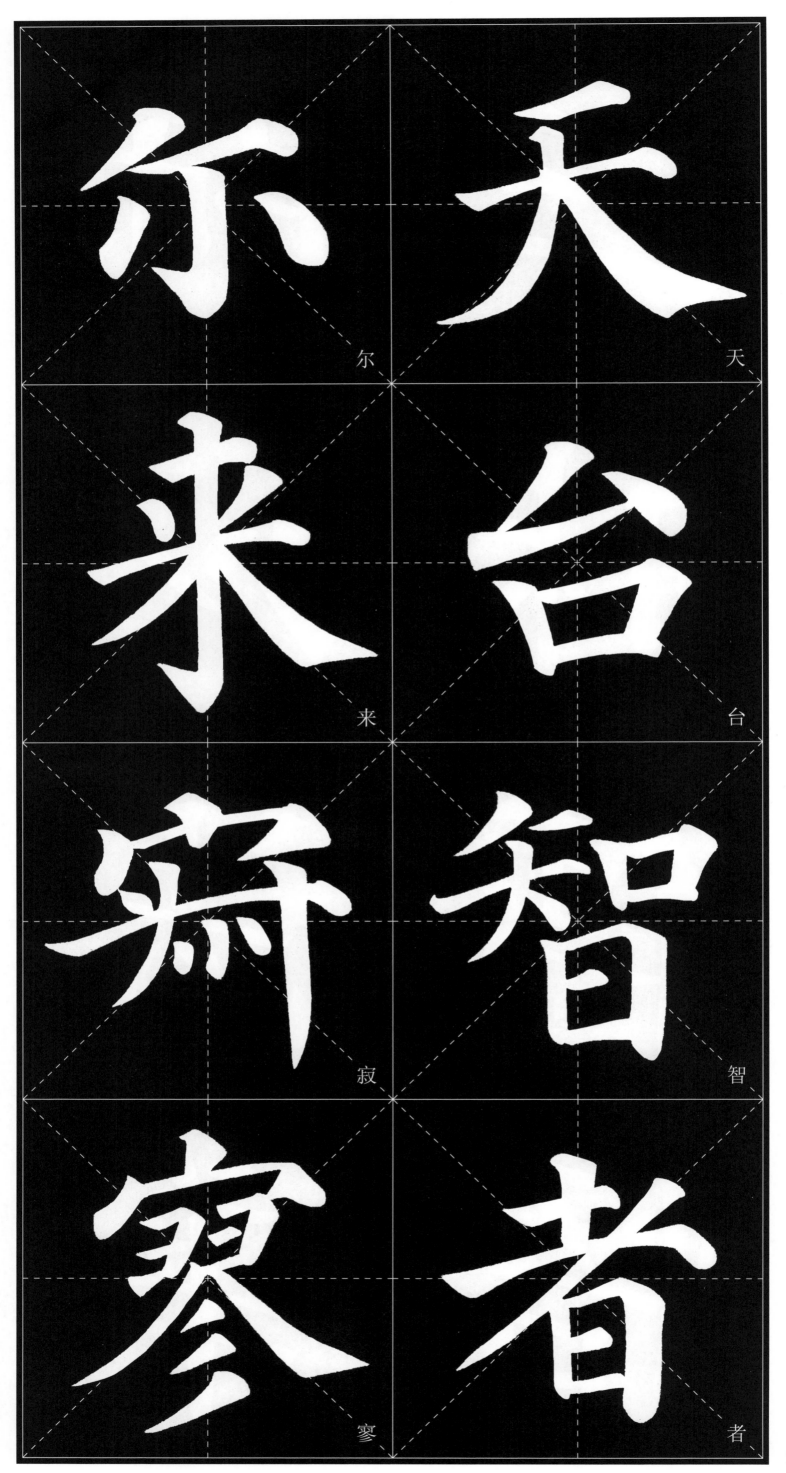

尔 来 寂 寥

天 台 智 者

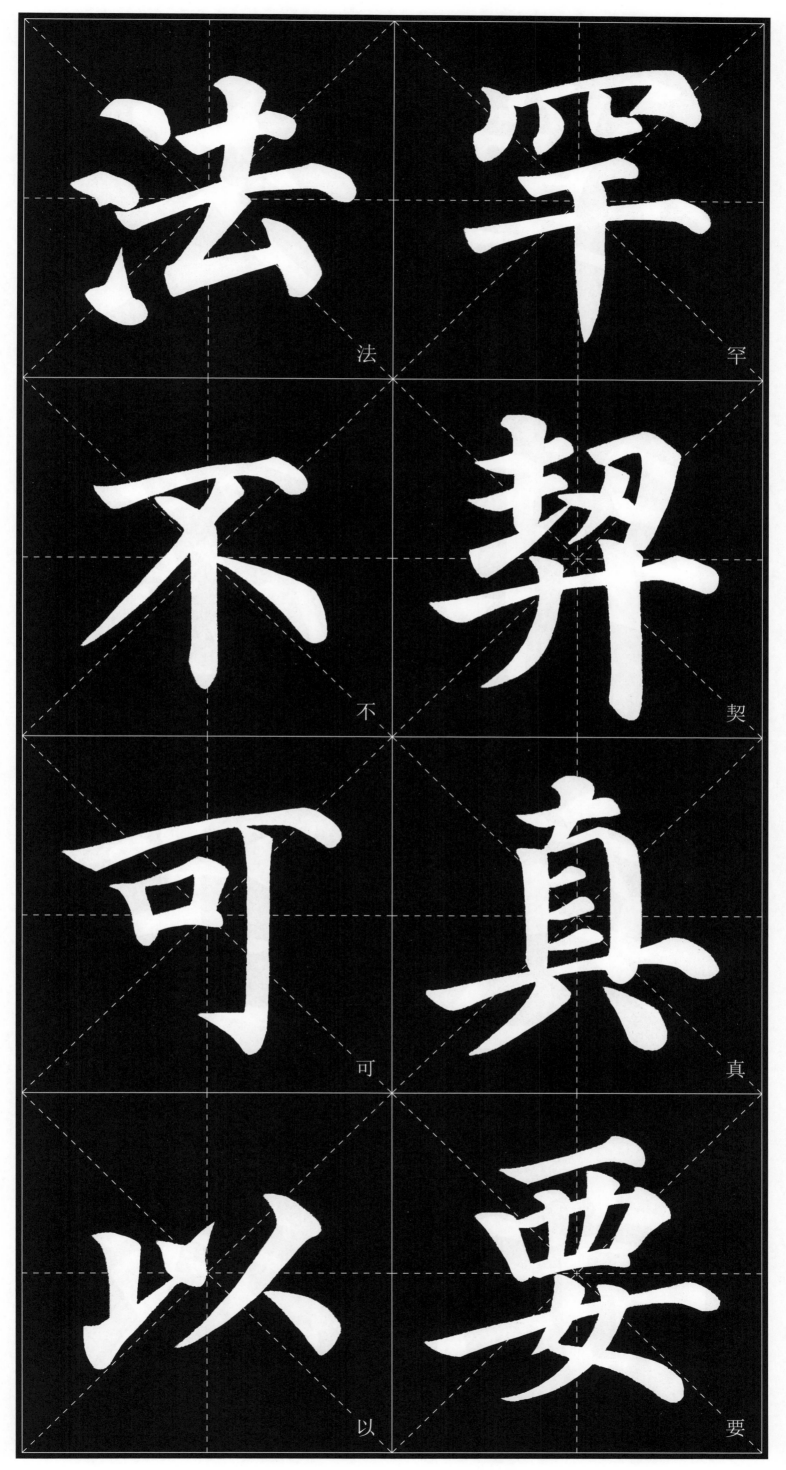

法　罕　不　契　可　真　以　要

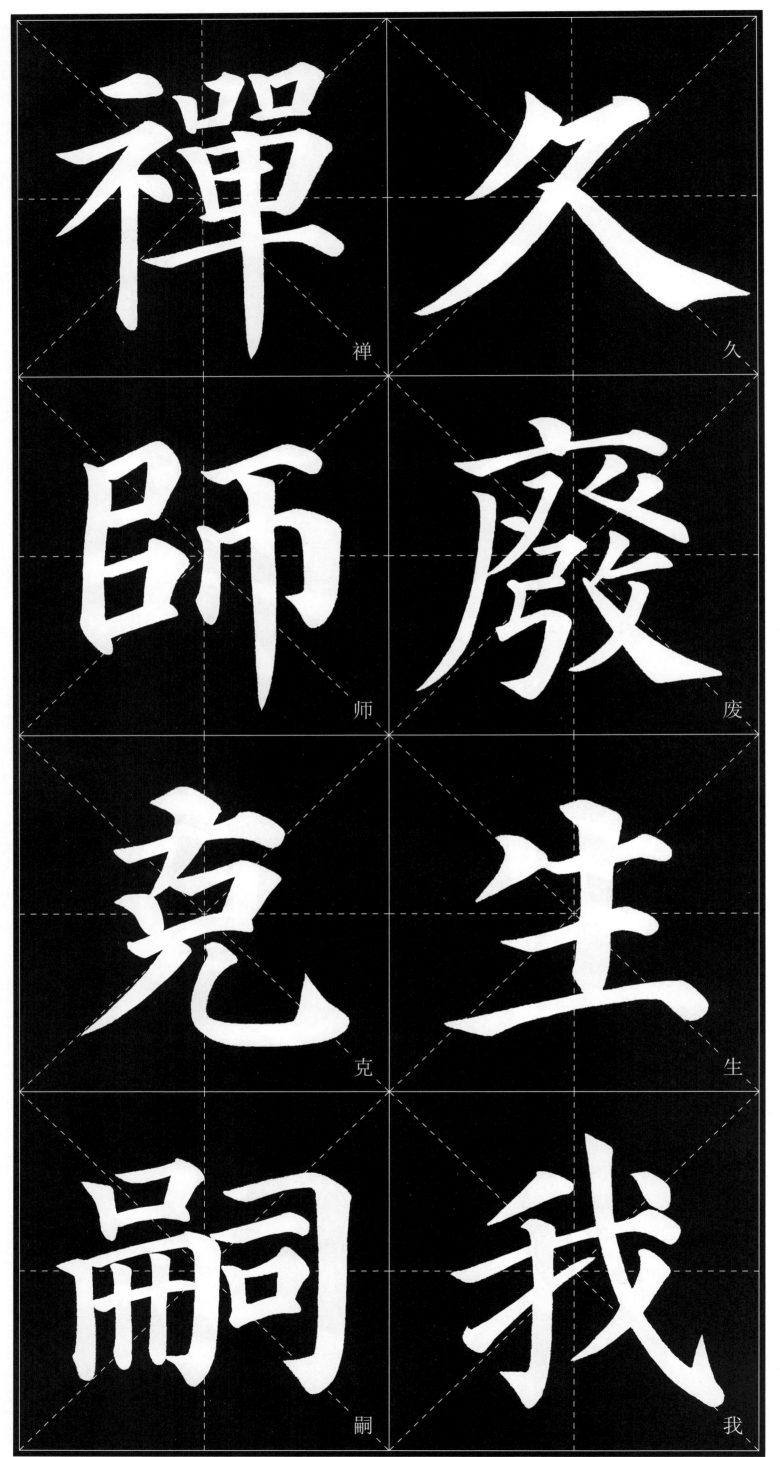

禪　久

師　廢

克　生

嗣　我

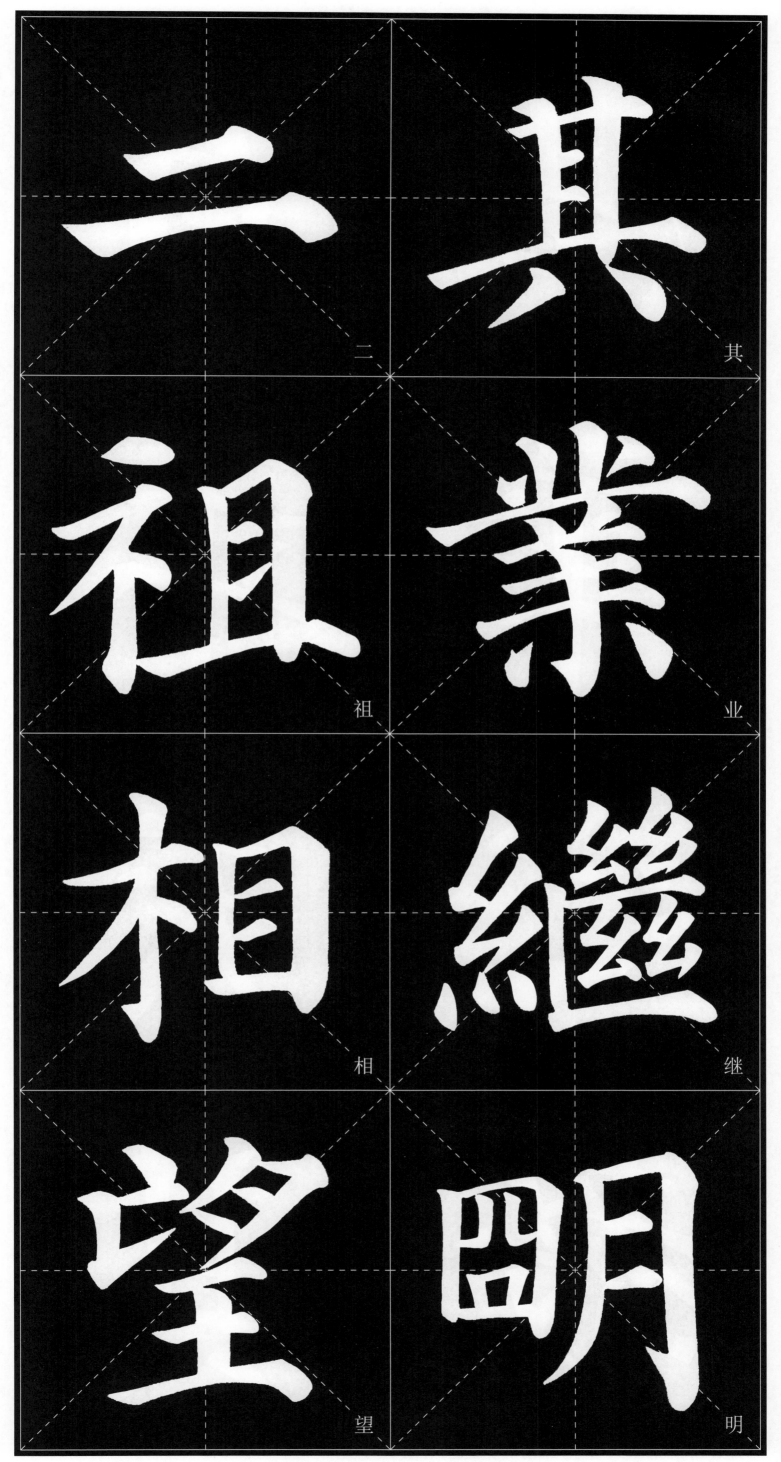

其

業

繼

明

祖

相

望

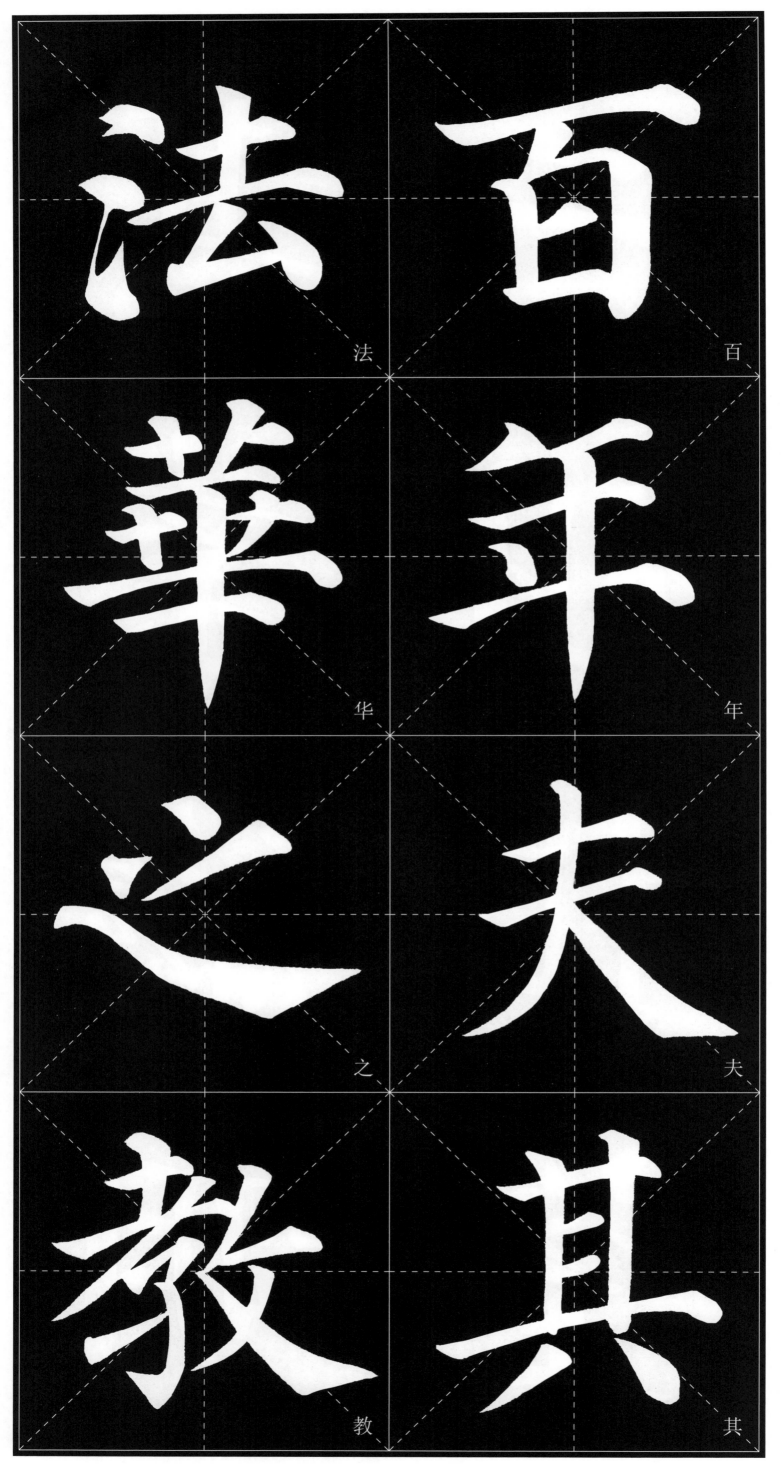

法 華 之 教

百 年 夫 其

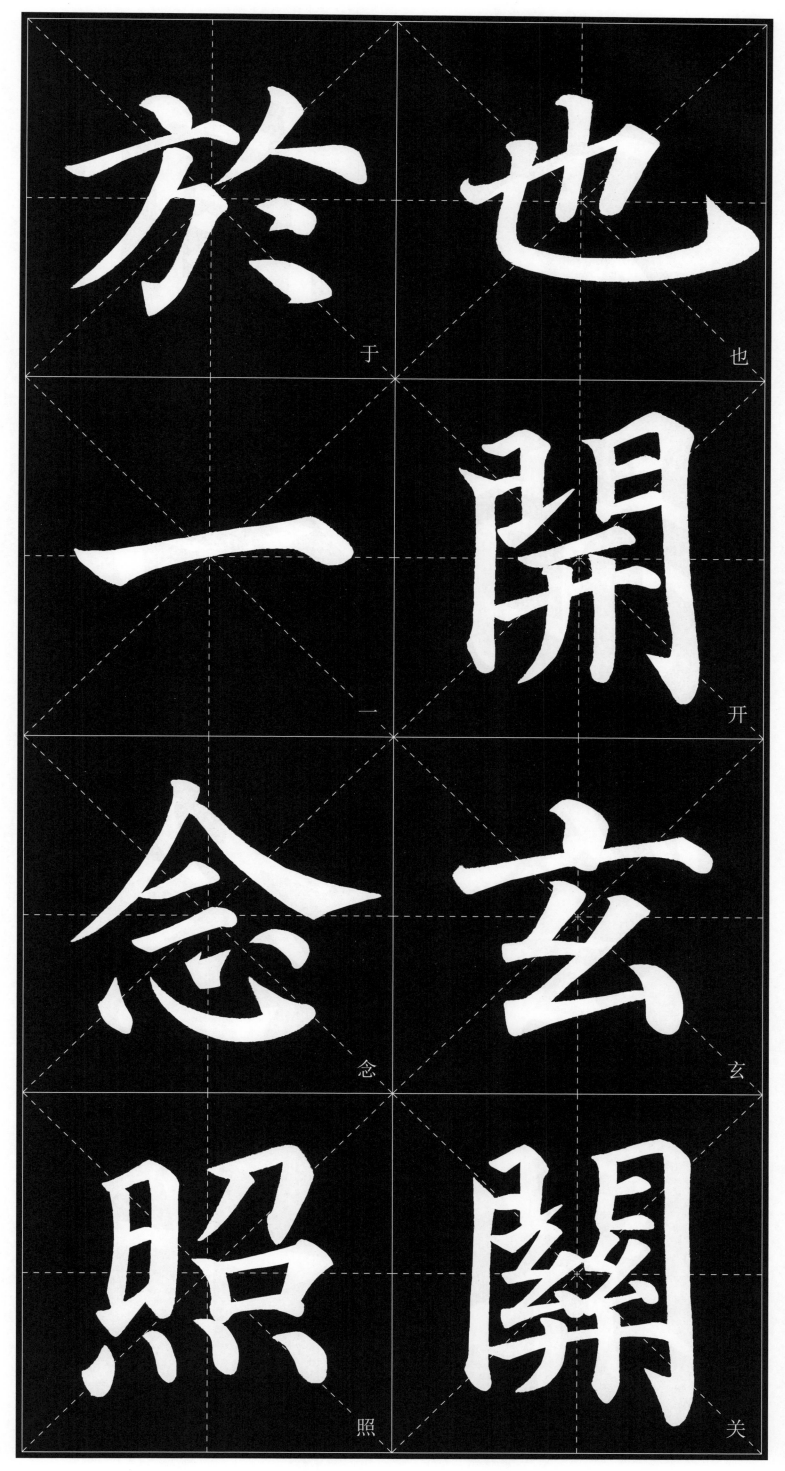

於 于

也 也

一 一

開 开

念 念

玄 玄

照 照

開 关

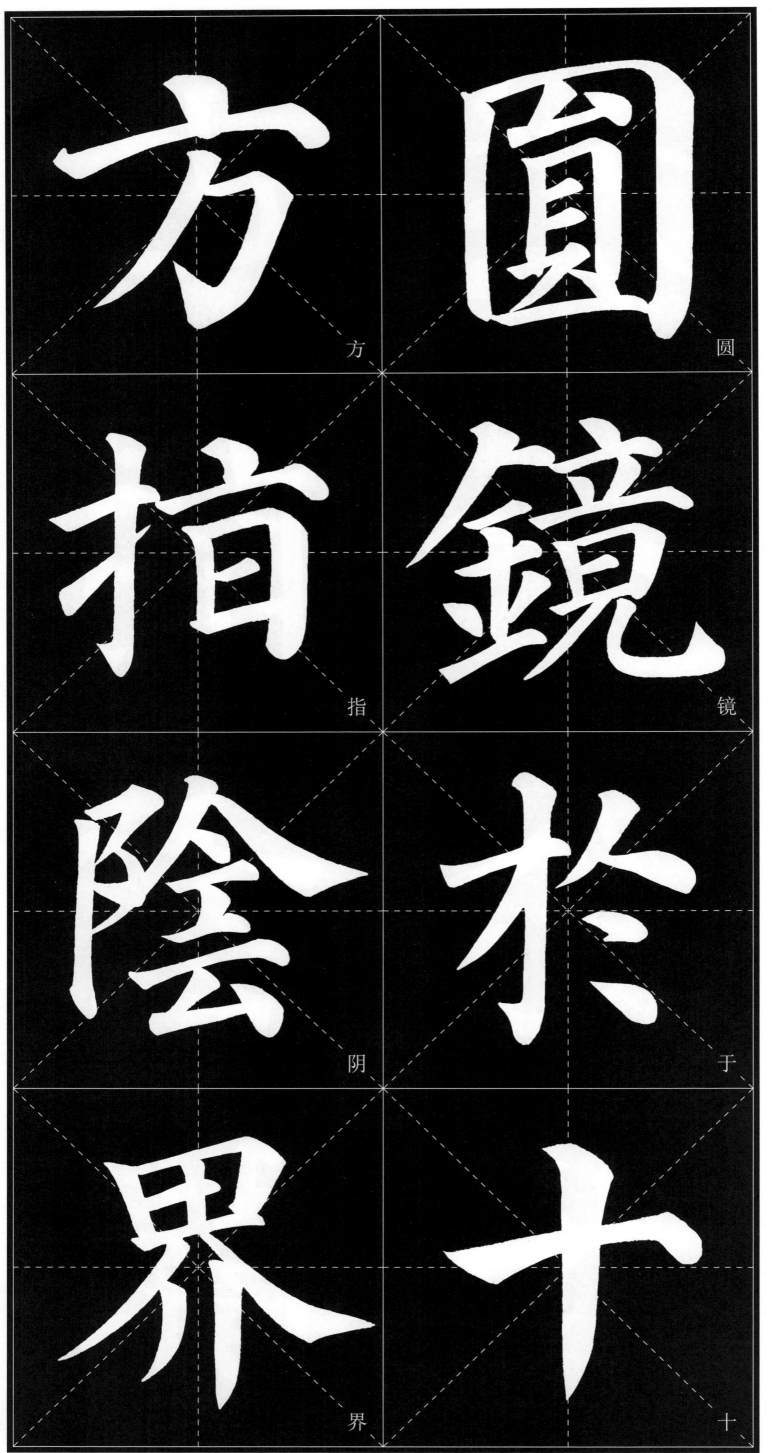

方

圆

指

镜

阴

于

界

十

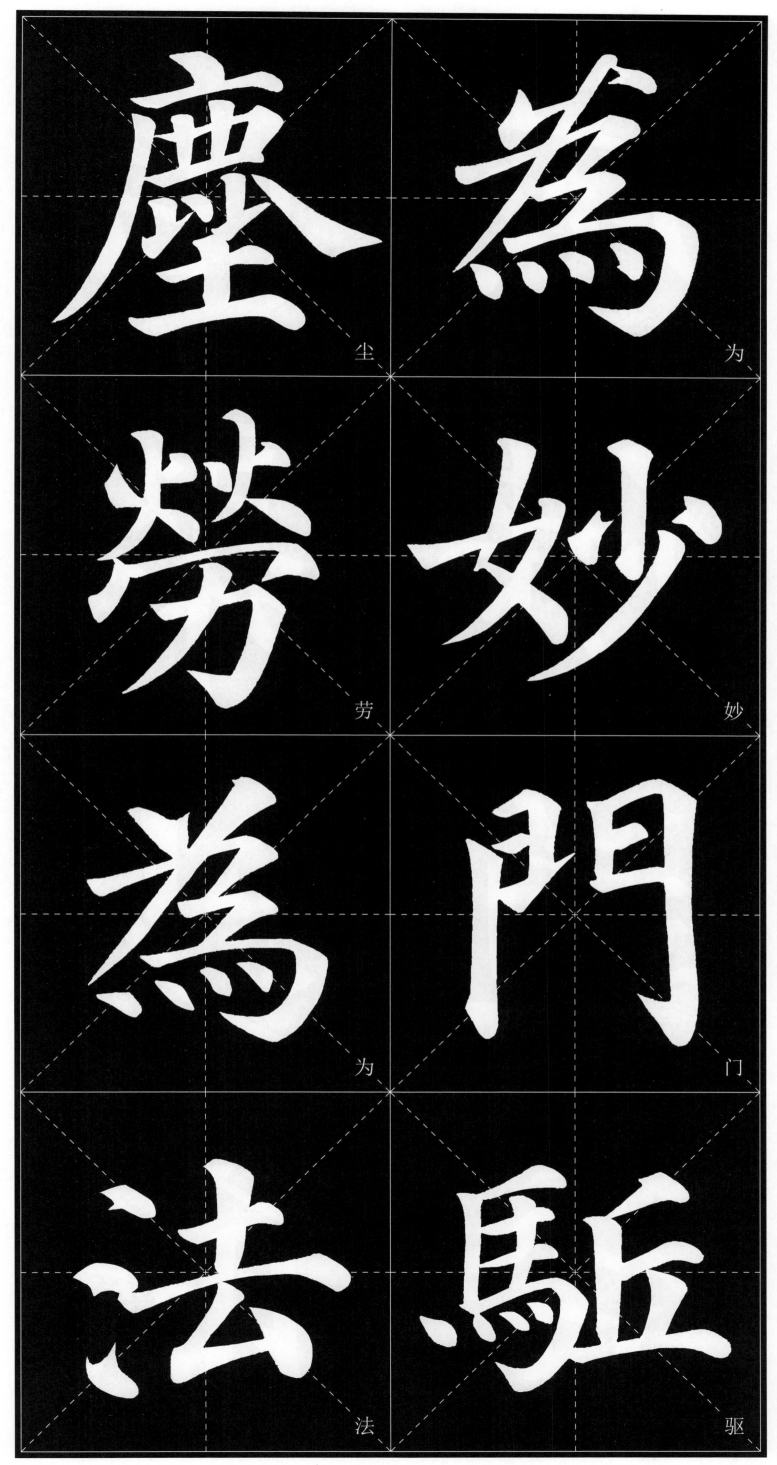

尘

为

劳

妙

为

门

法

驱

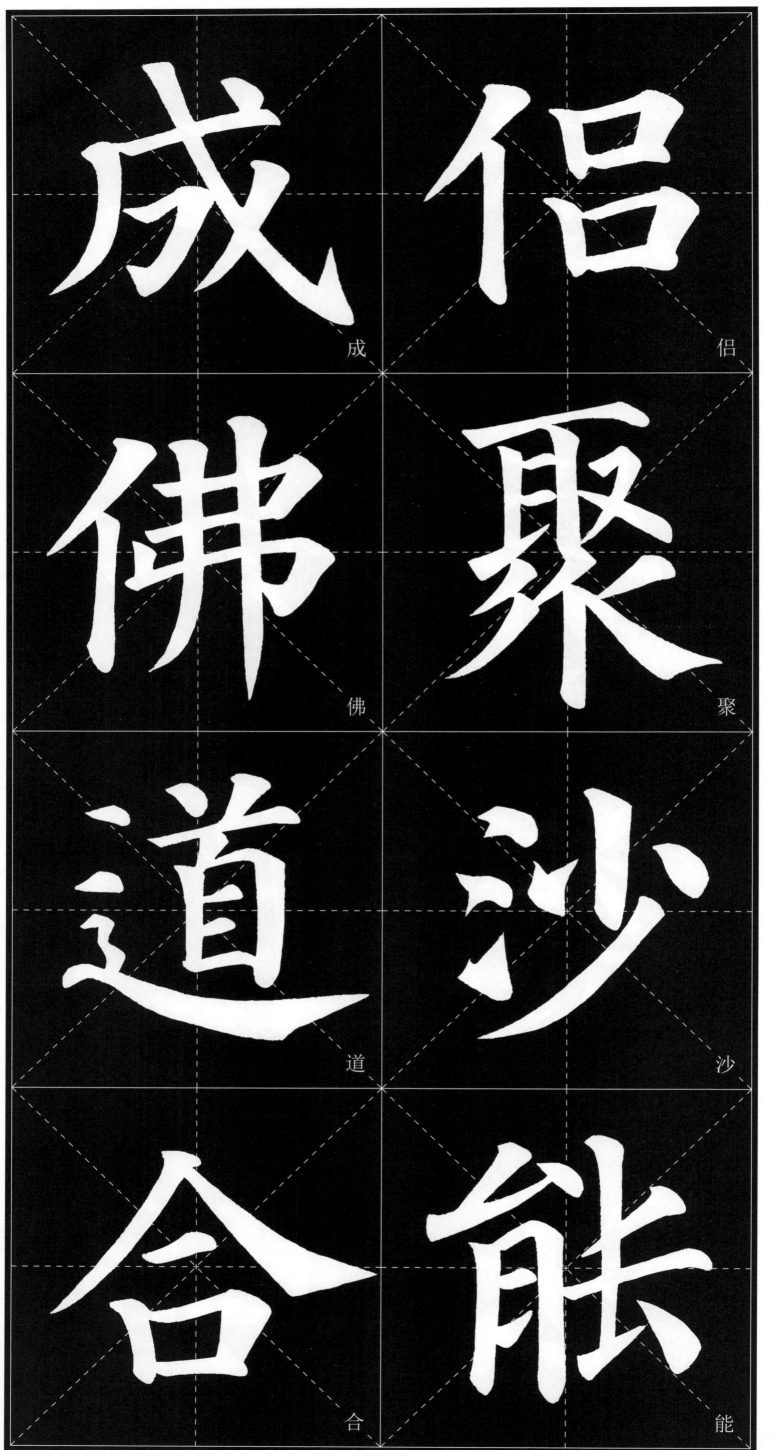

成

侣

佛

聚

道

沙

合

能

流 掌

三 已

乘 入

教 聖

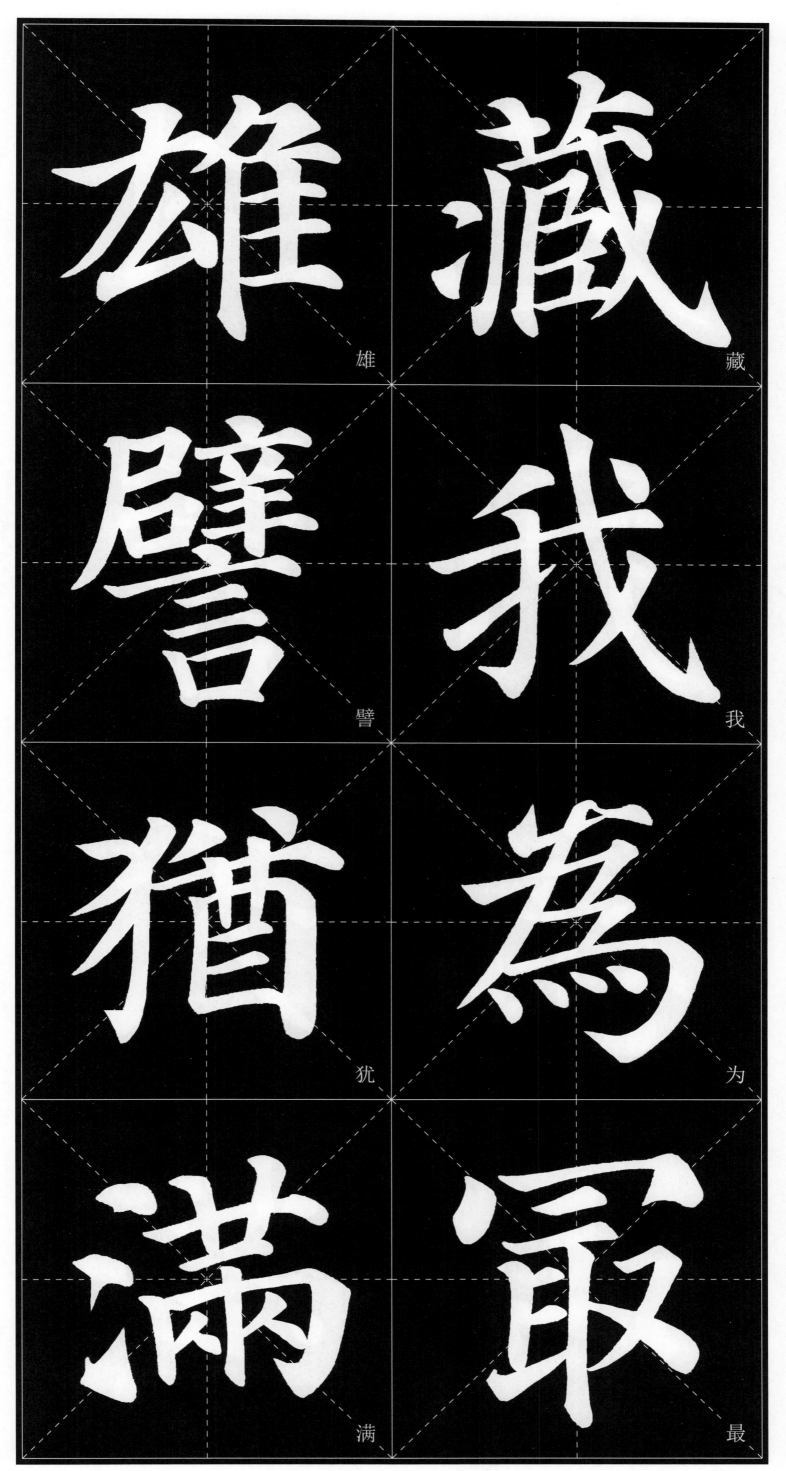

雄

藏

譬

我

猶

為

滿

藏

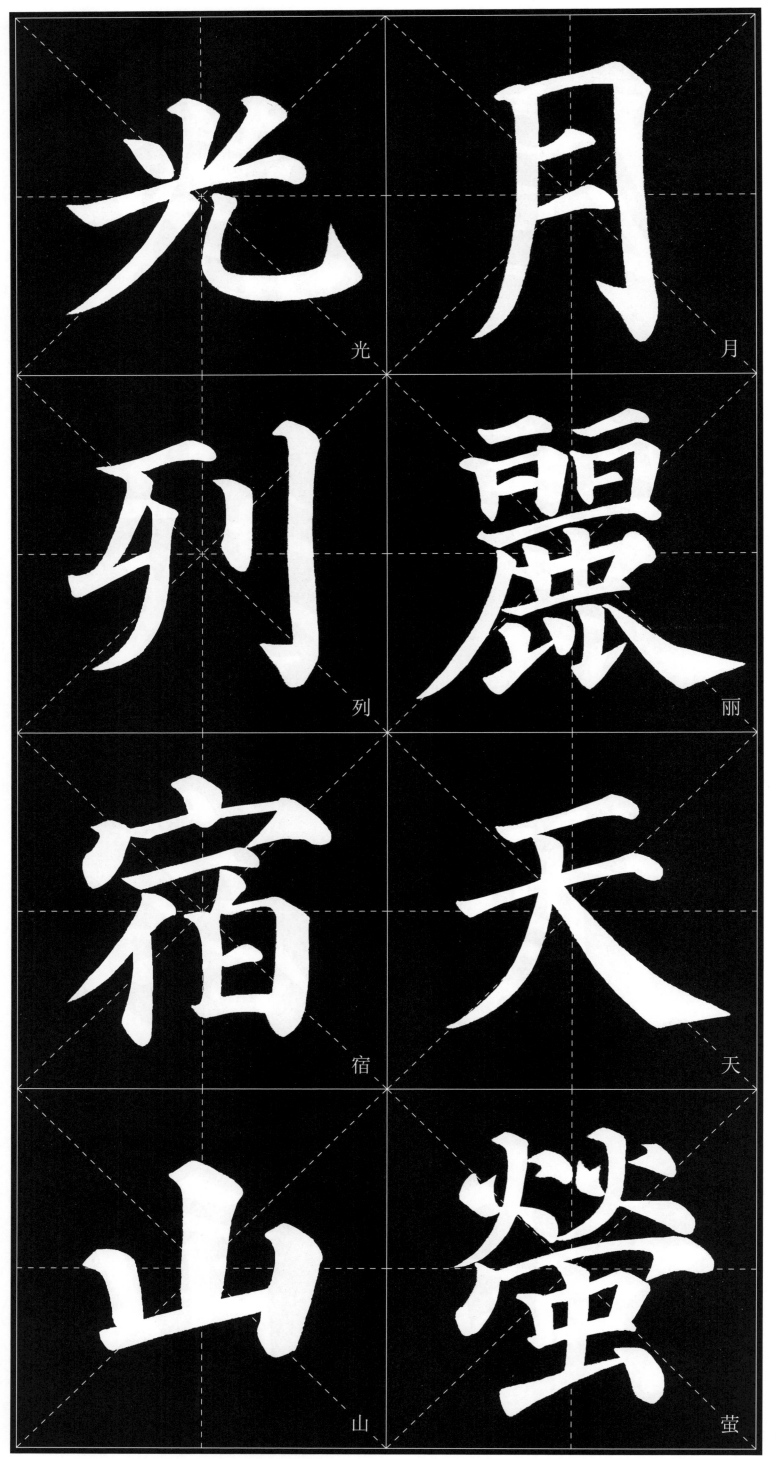

光　月

列　麗

宿　天

山　螢

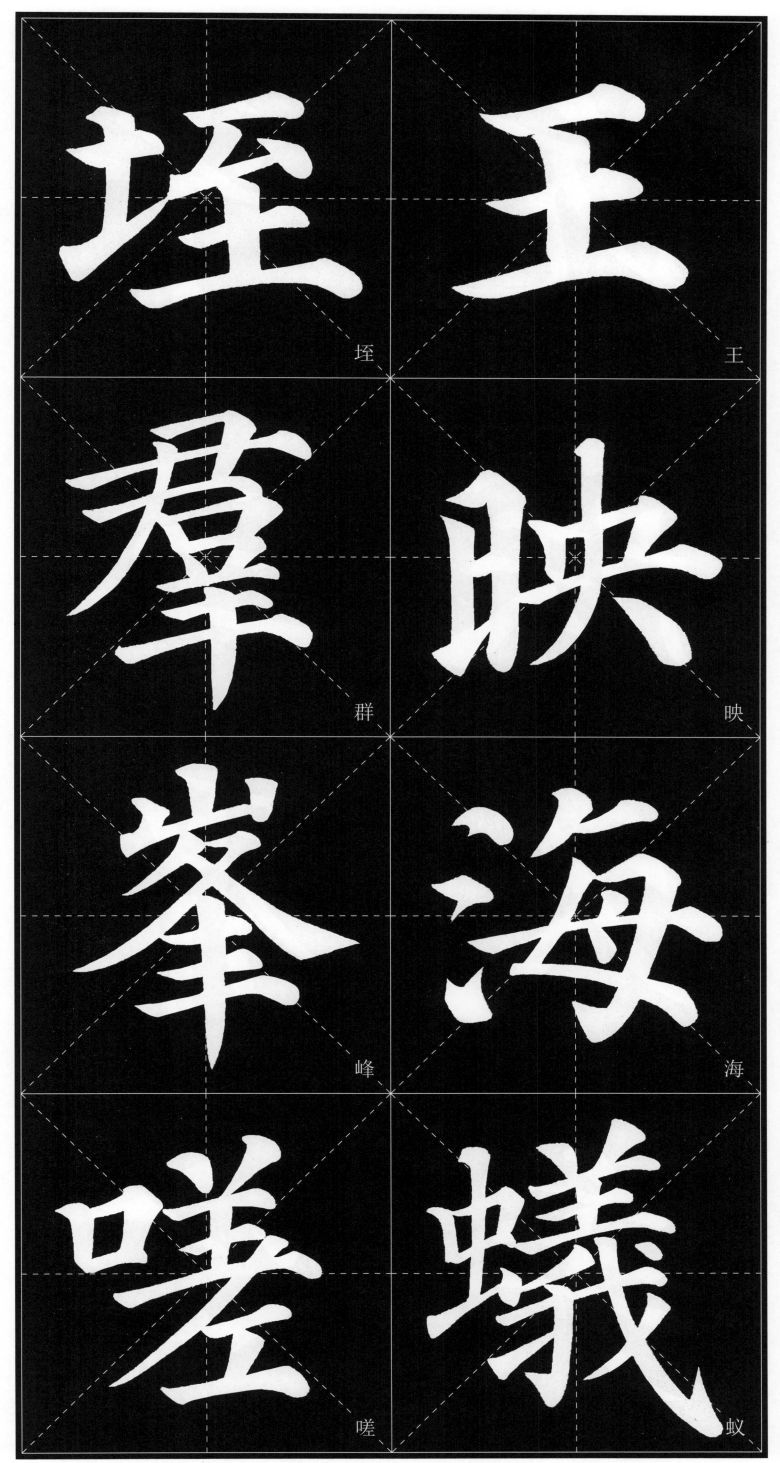

埕

王

群

映

峯

海

嗟

蟻

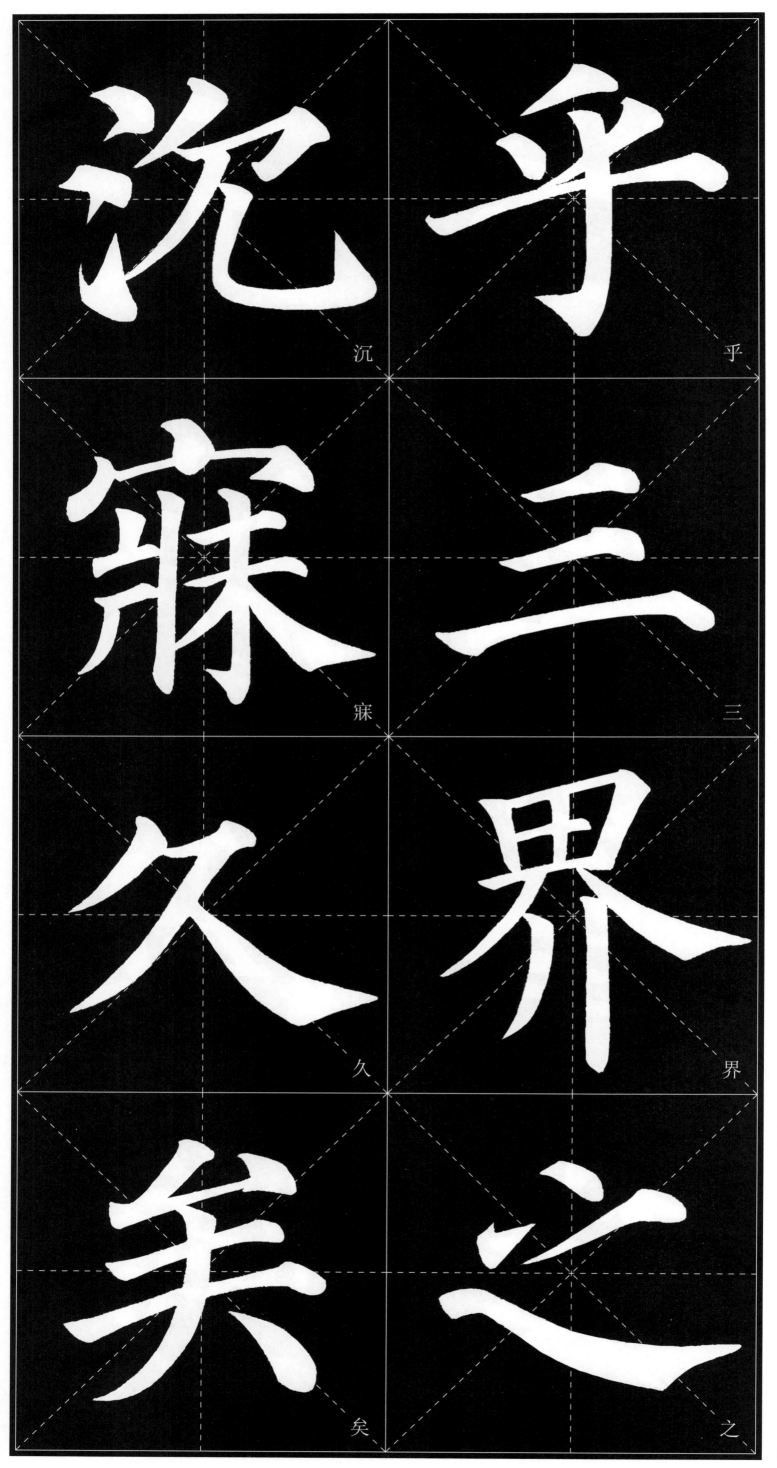

沉 乎

寐 三

久 界

矣 之

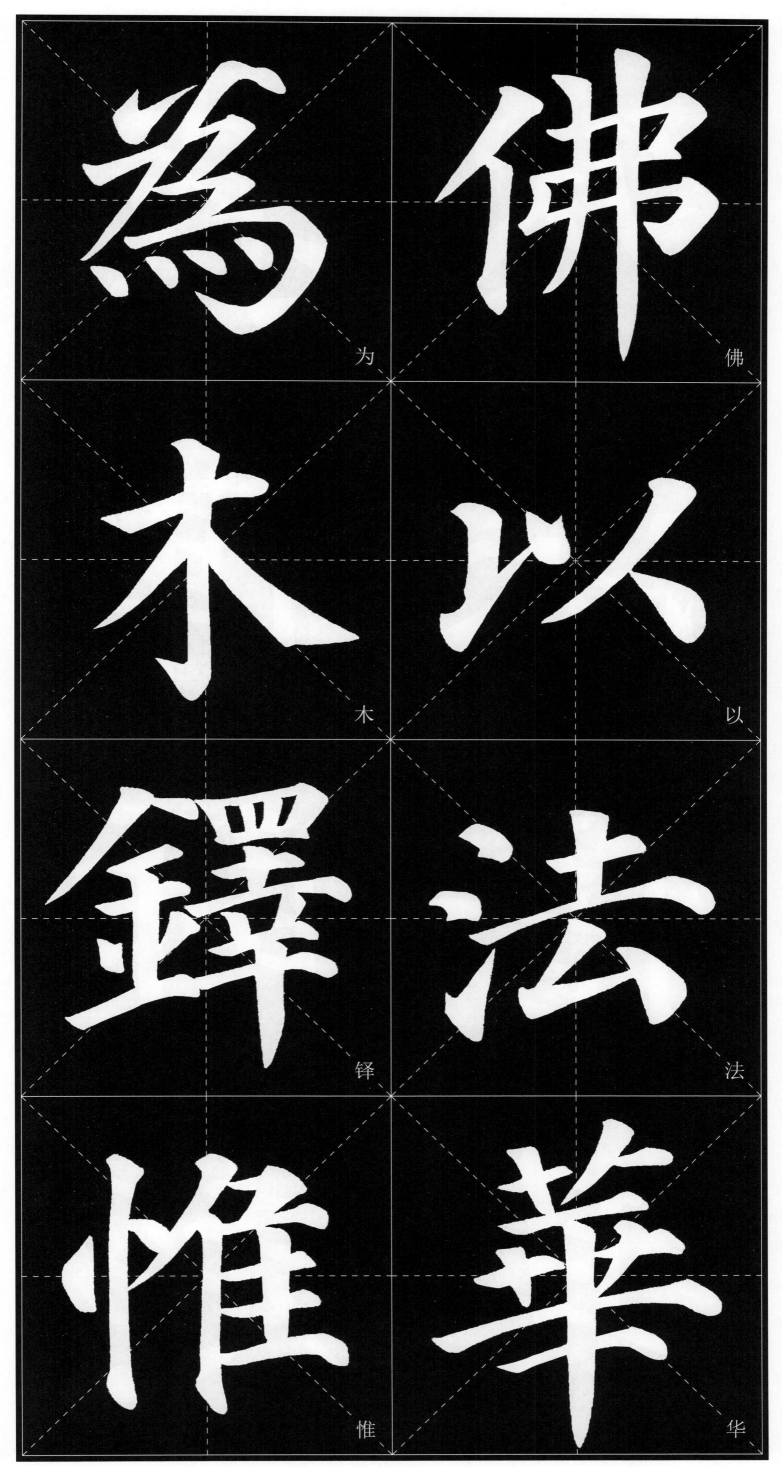

為 佛

木 以

鐸 法

惟 華

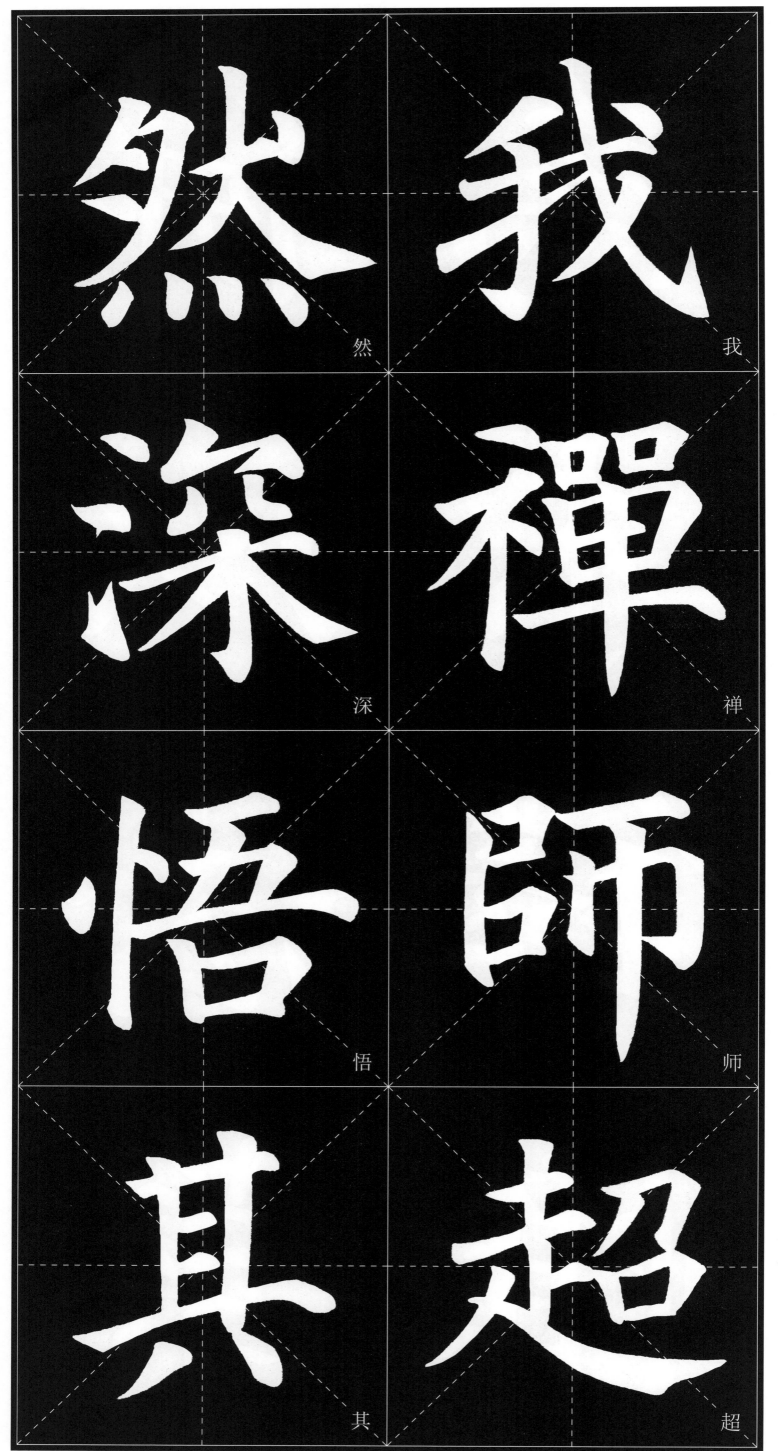

然 我

深 禪

悟 師

其 超

之

貌

秀

也

冰

岳

雪

瀆

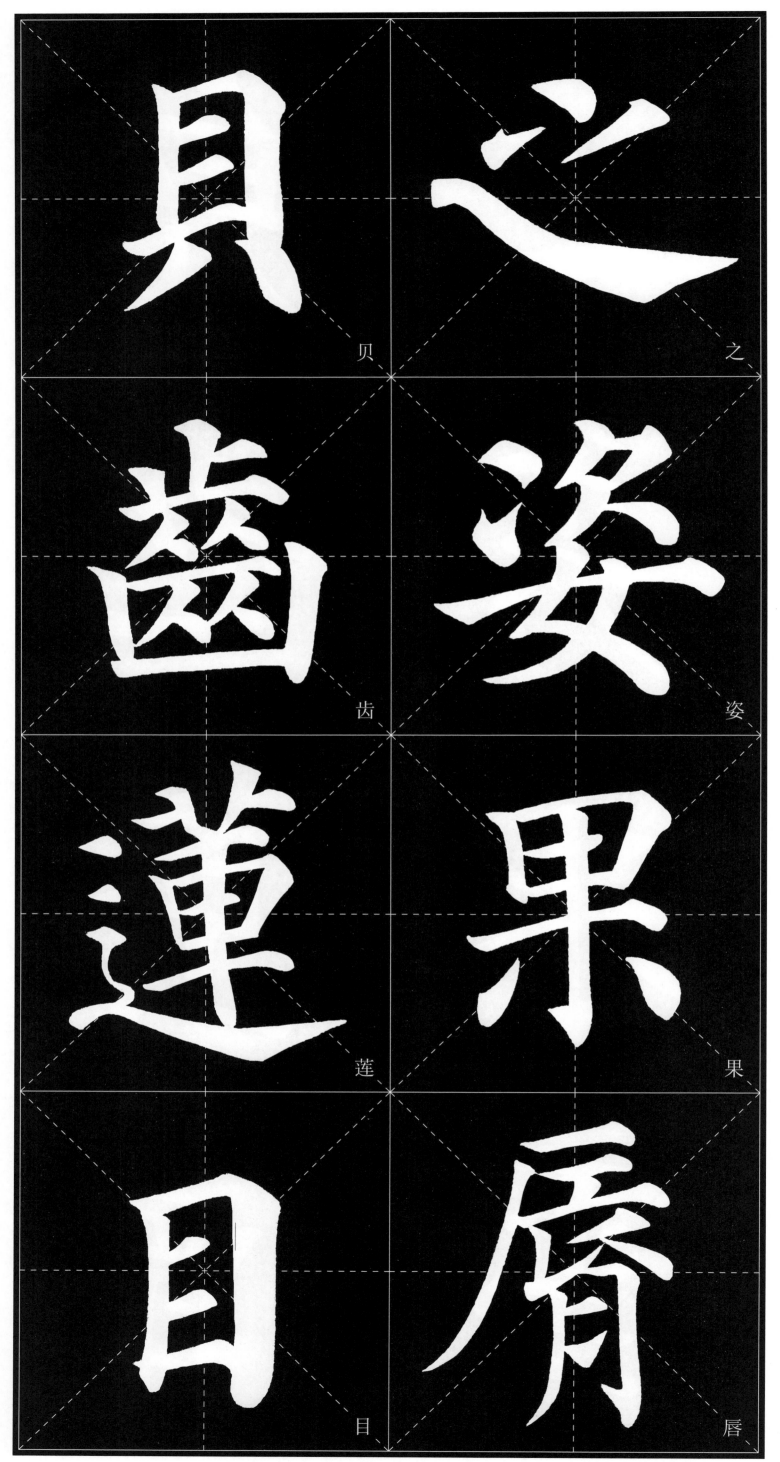

貝

之

齒

姿

蓮

果

目

唇

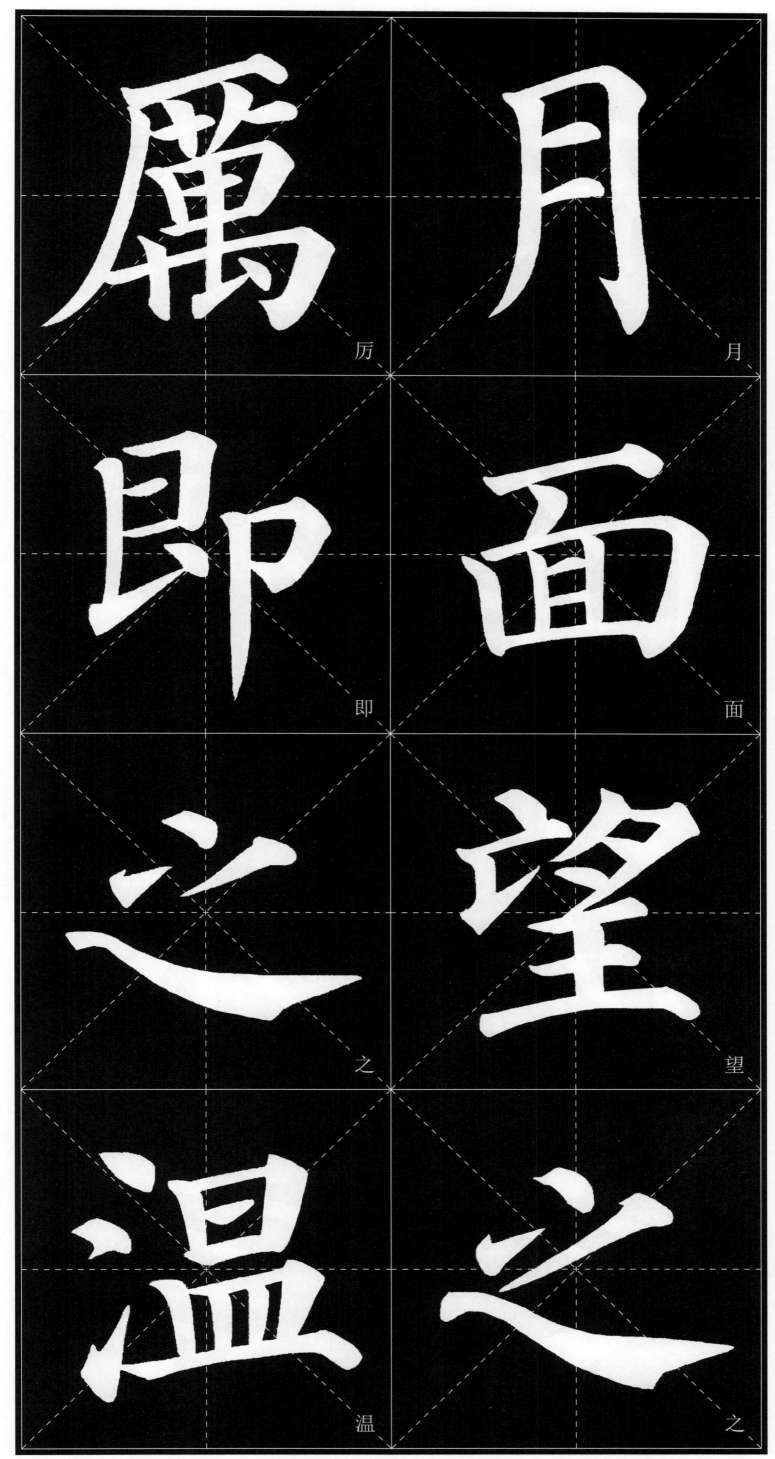

厲　月

即　面

之　望

溫　之

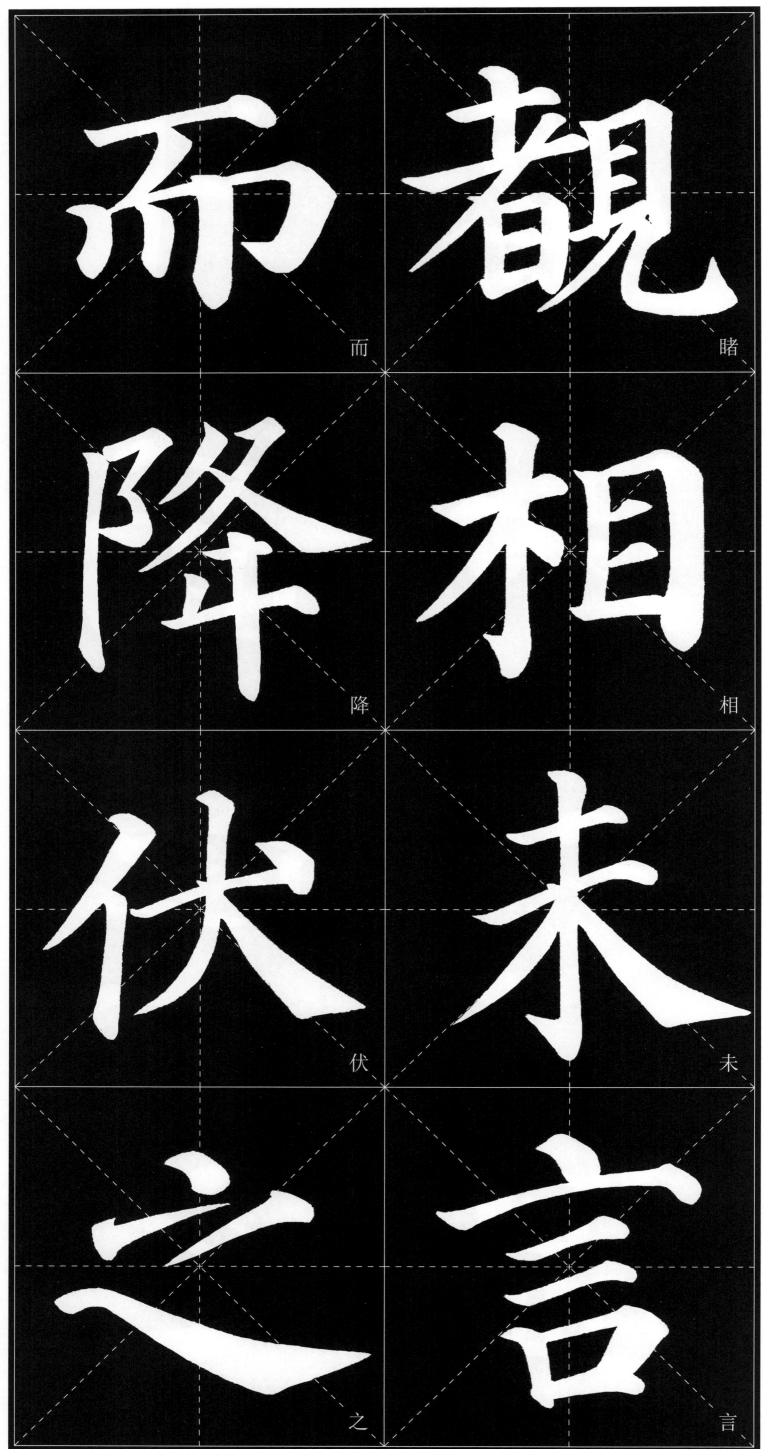

而 睹

降 相

伏 未

之 言

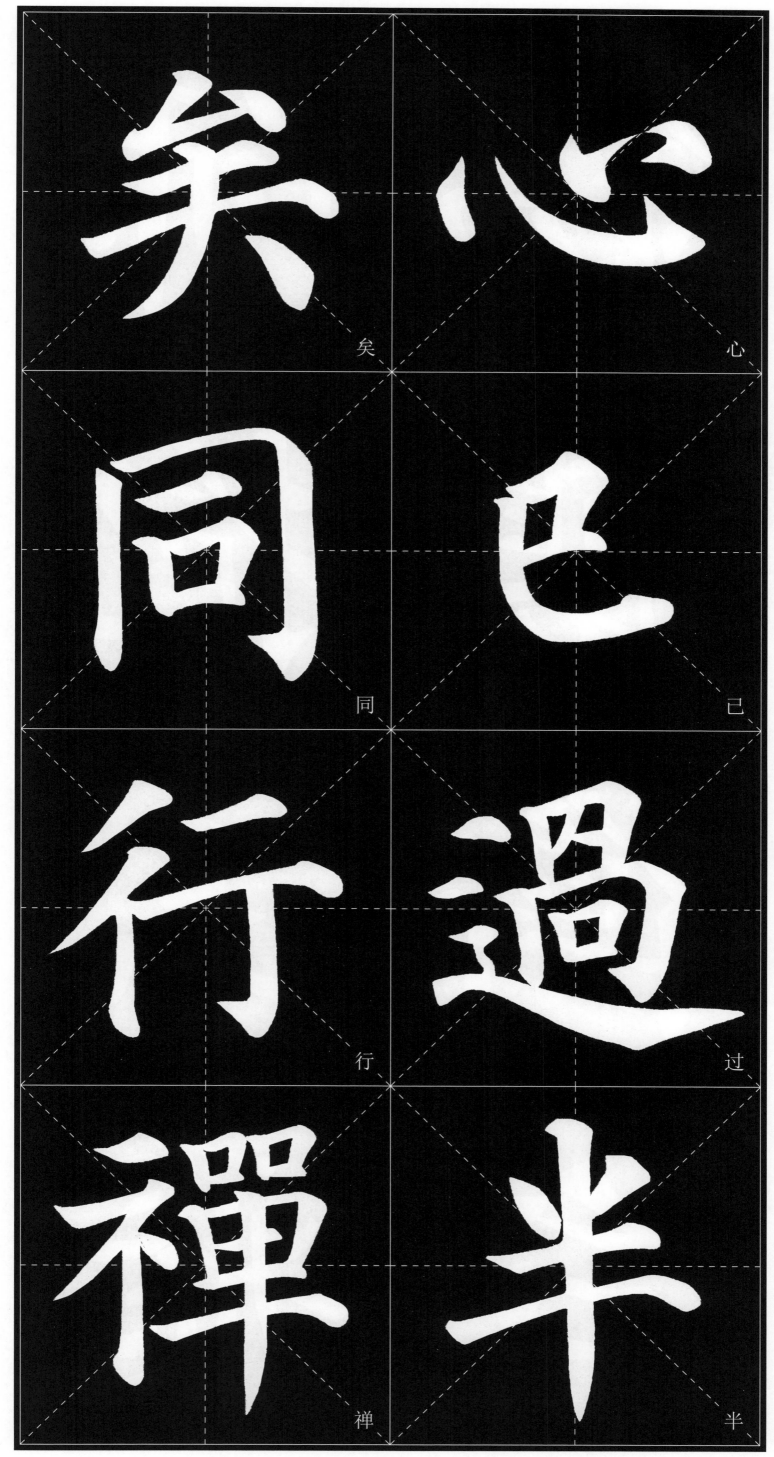

矣　心

同　己

行　过

禅　半

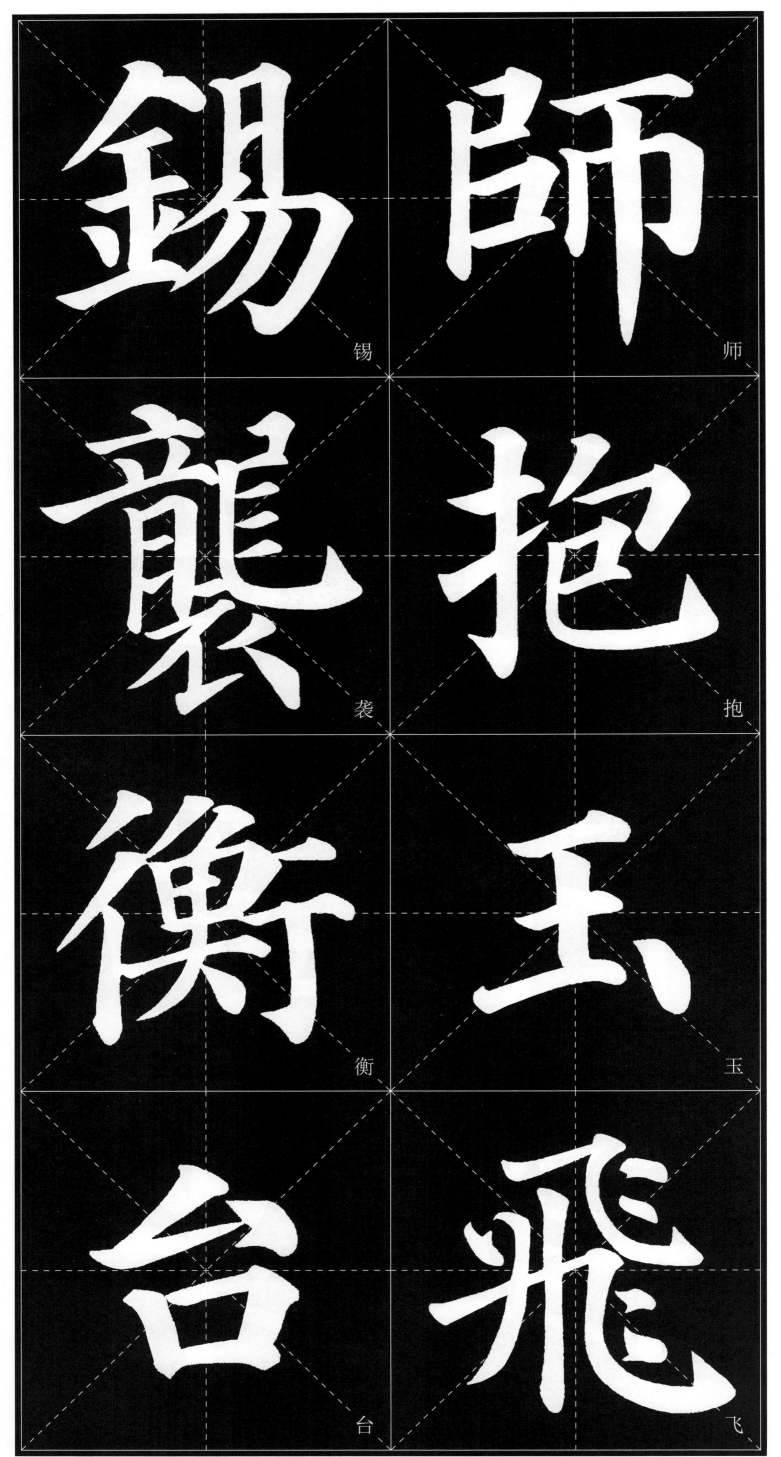

錫

師

袭

抱

衡

玉

台

飞

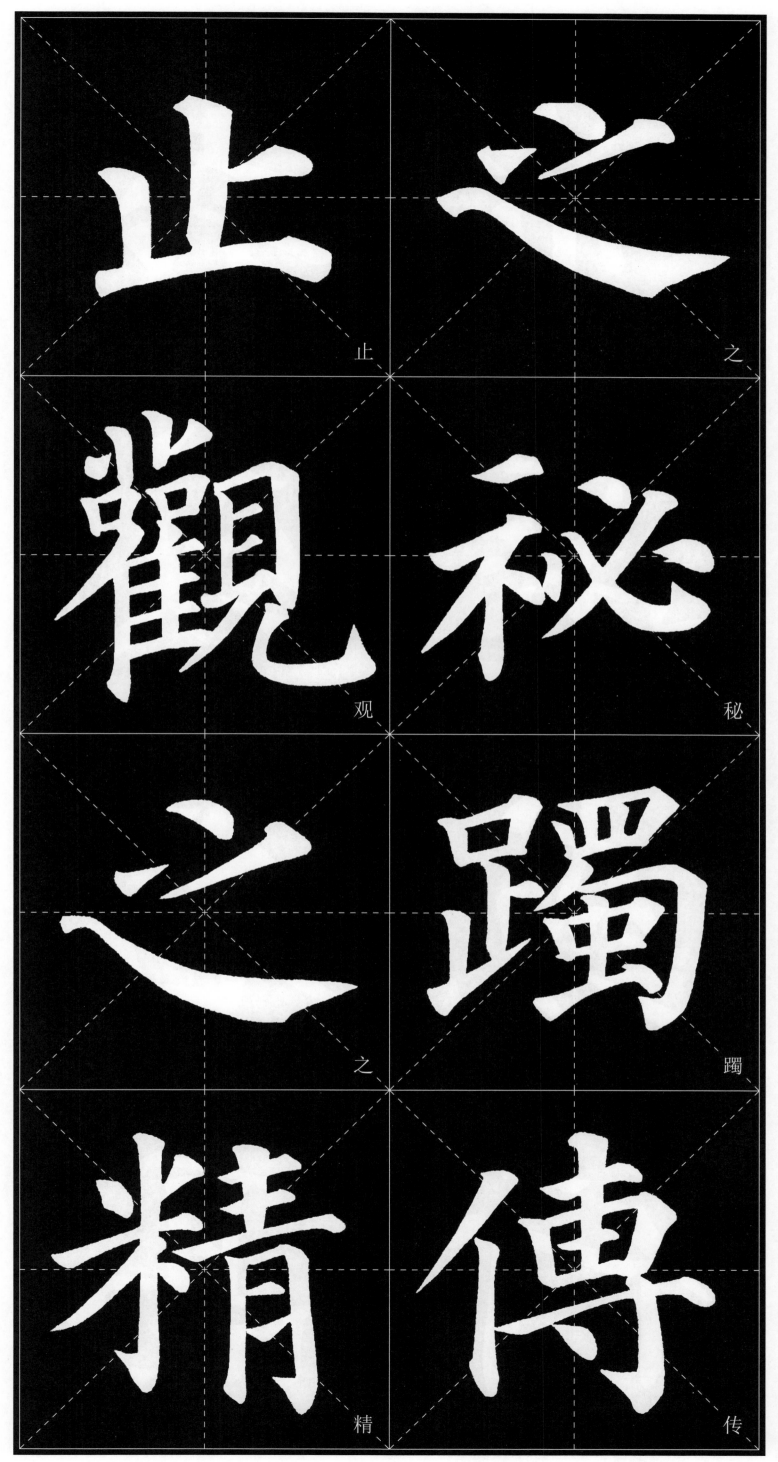

止
之
观
秘
之
躅
精
传

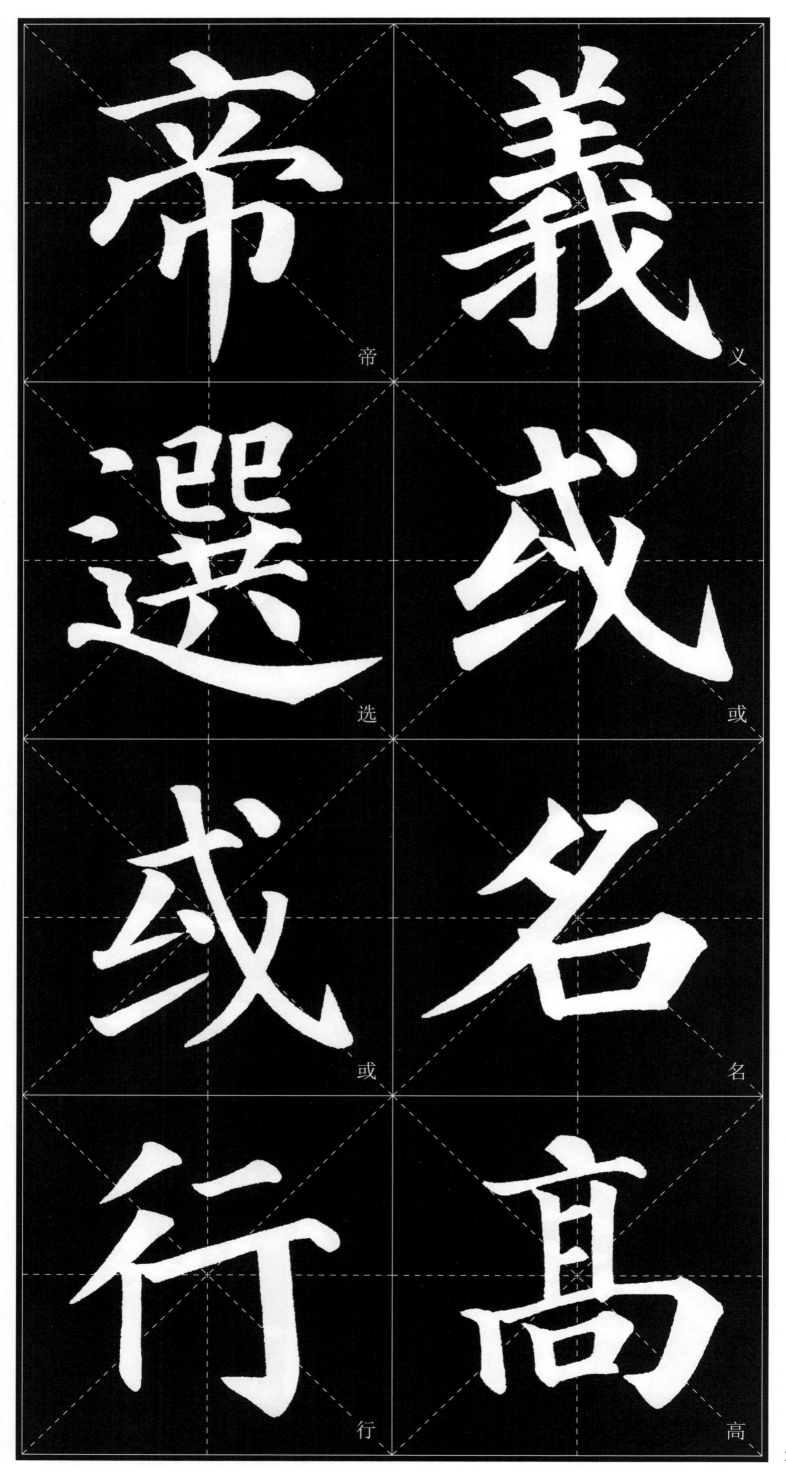

帝

義

選

或

或

名

帝

萬

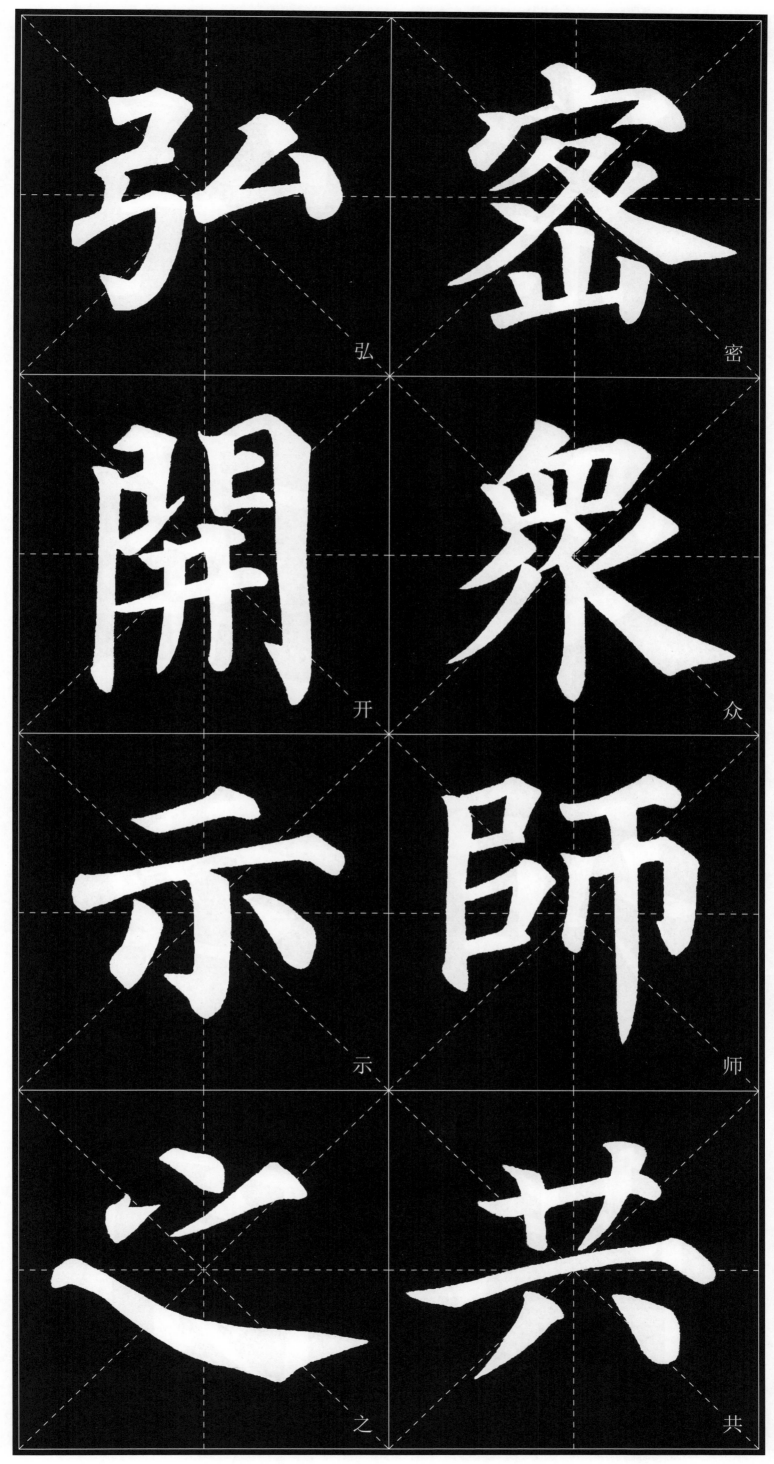

弘　密

开　众

示　师

之　共

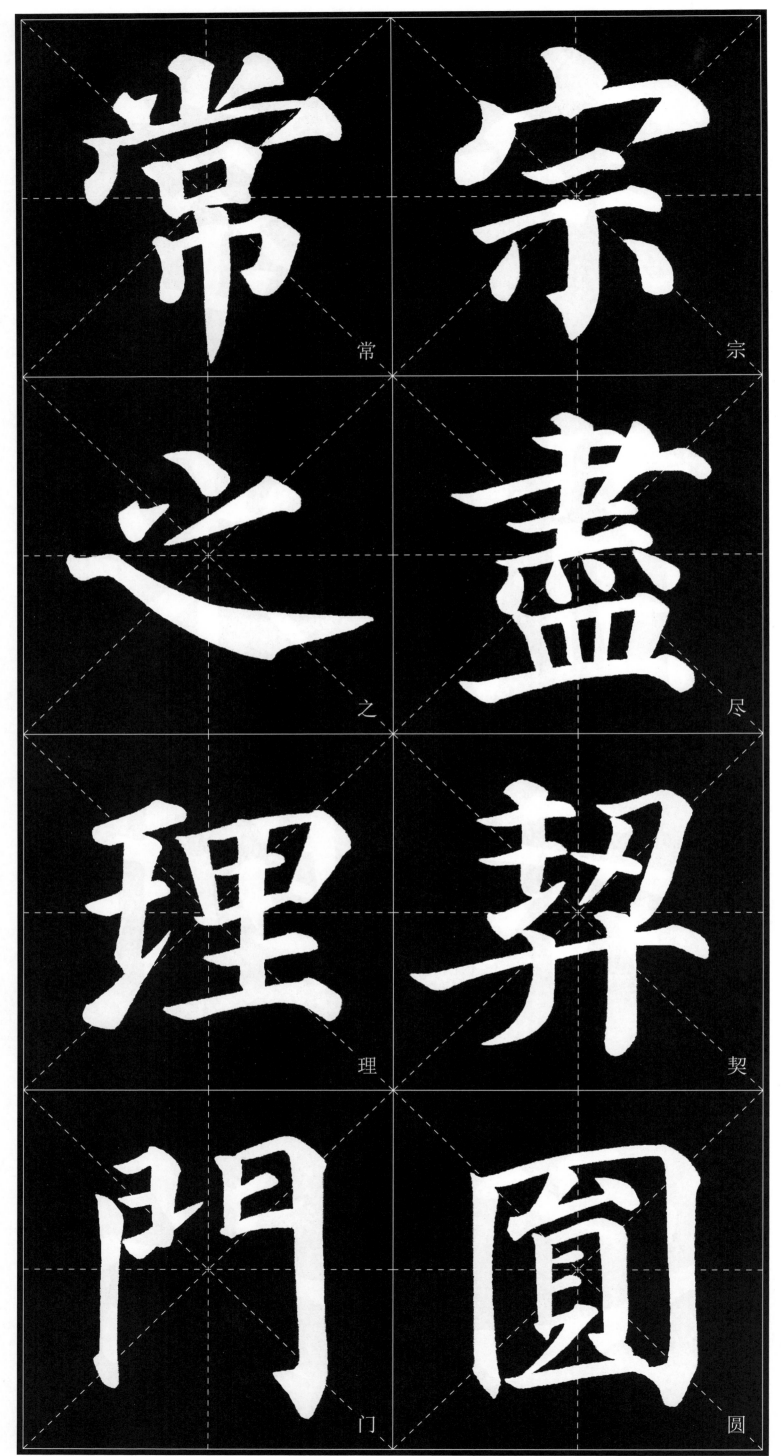

常

宗

之

盡

理

契

門

圓

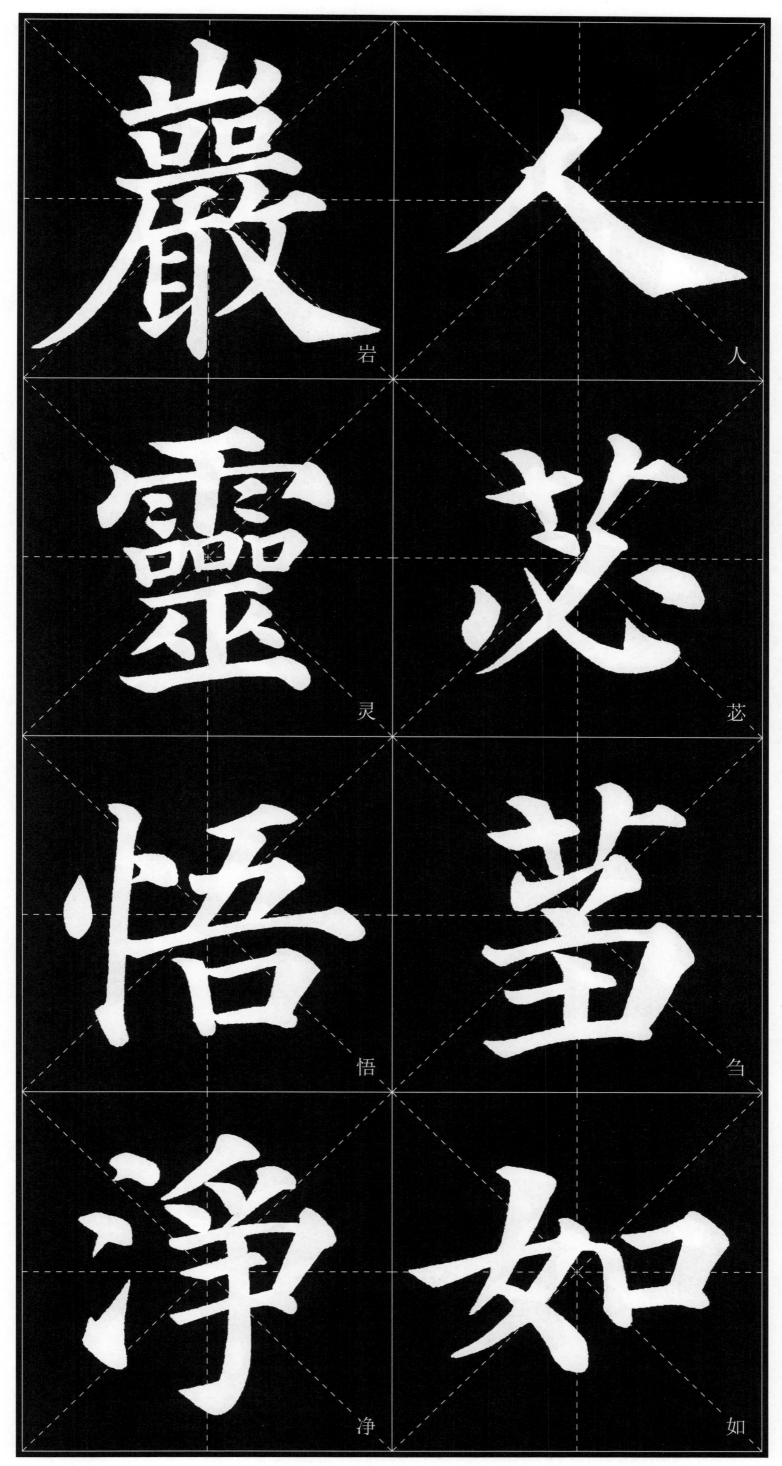

嚴 岩
人 人
靈 灵
茓 芯
悟 悟
菌 匊
瀞 净
如 如

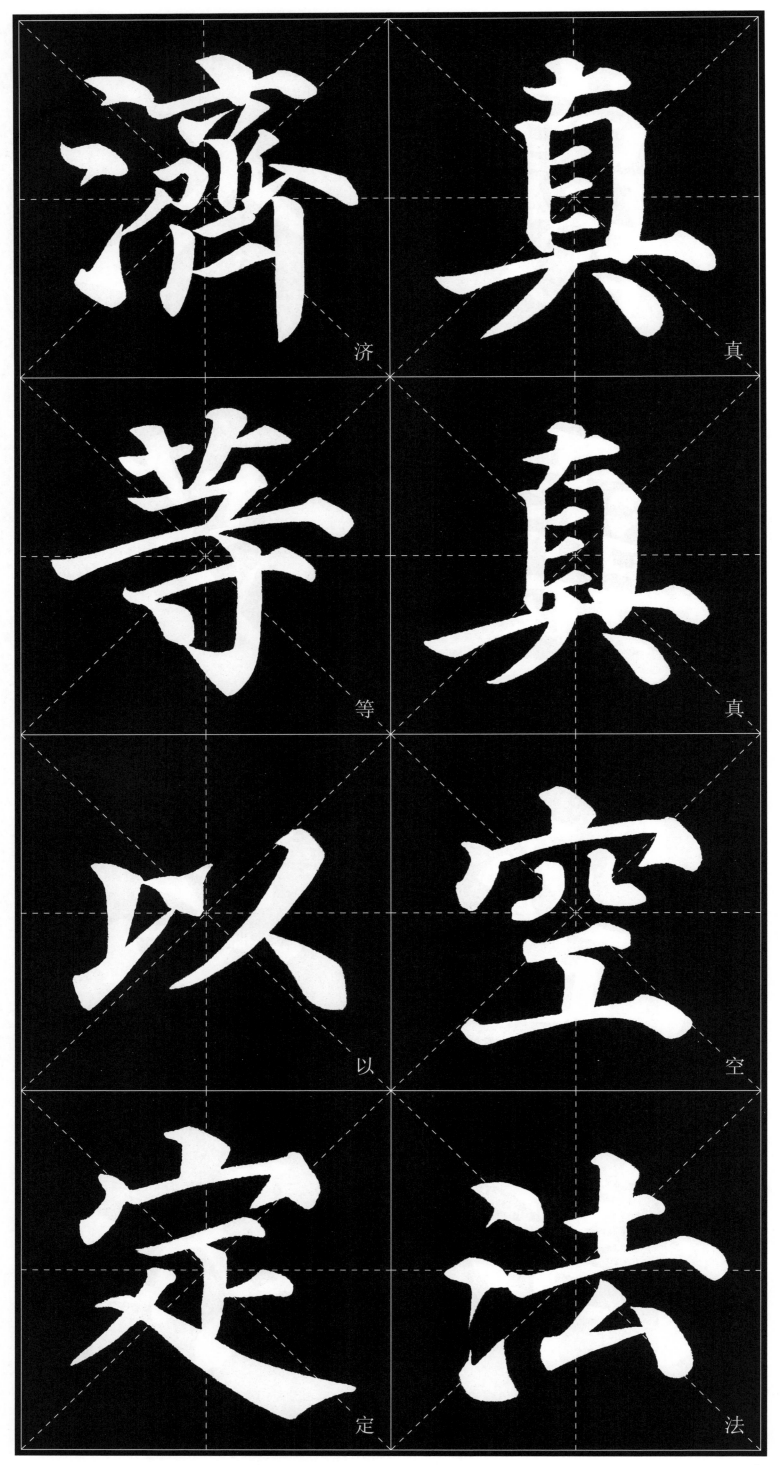

済

等

以

定

真

真

空

法

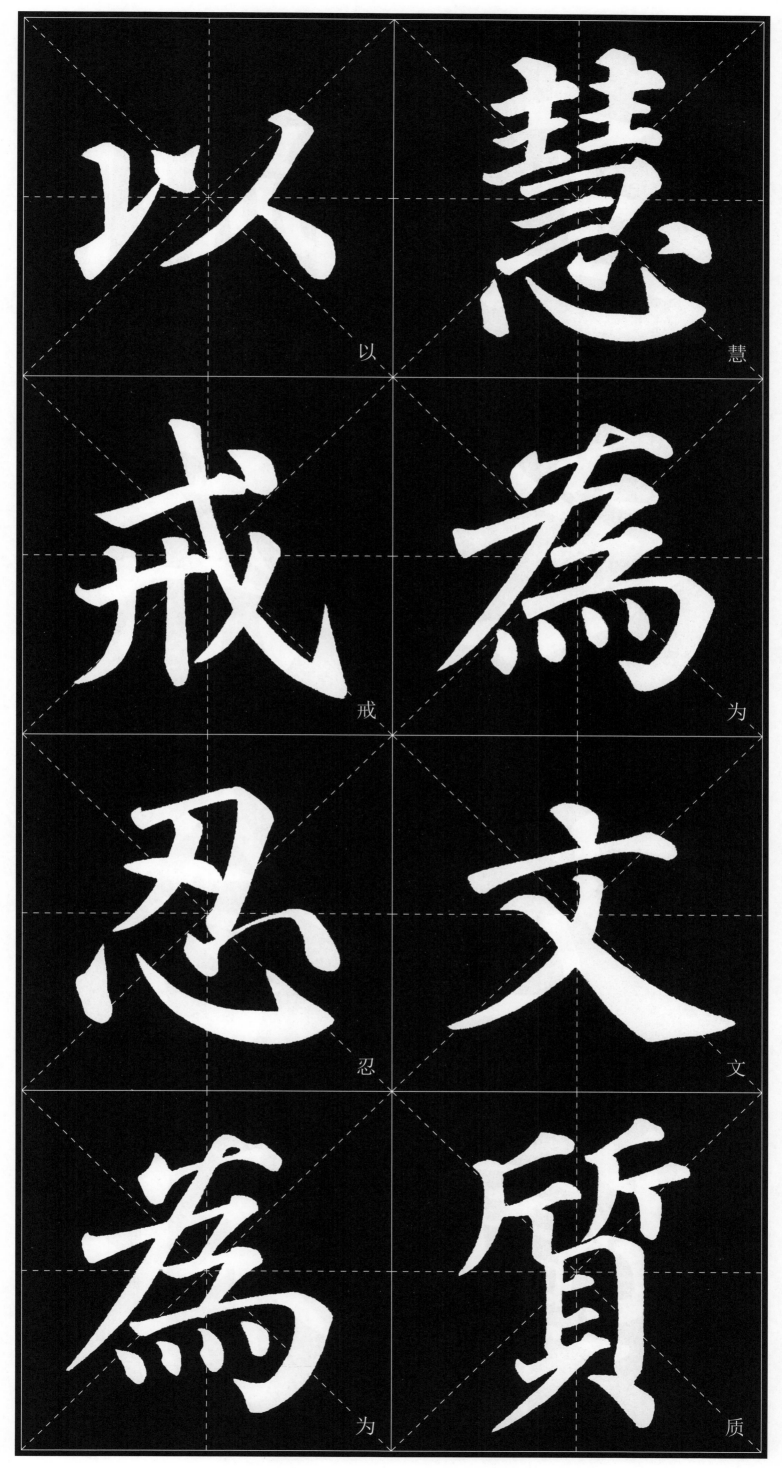

以　慧

戒　为

忍　文

为　质

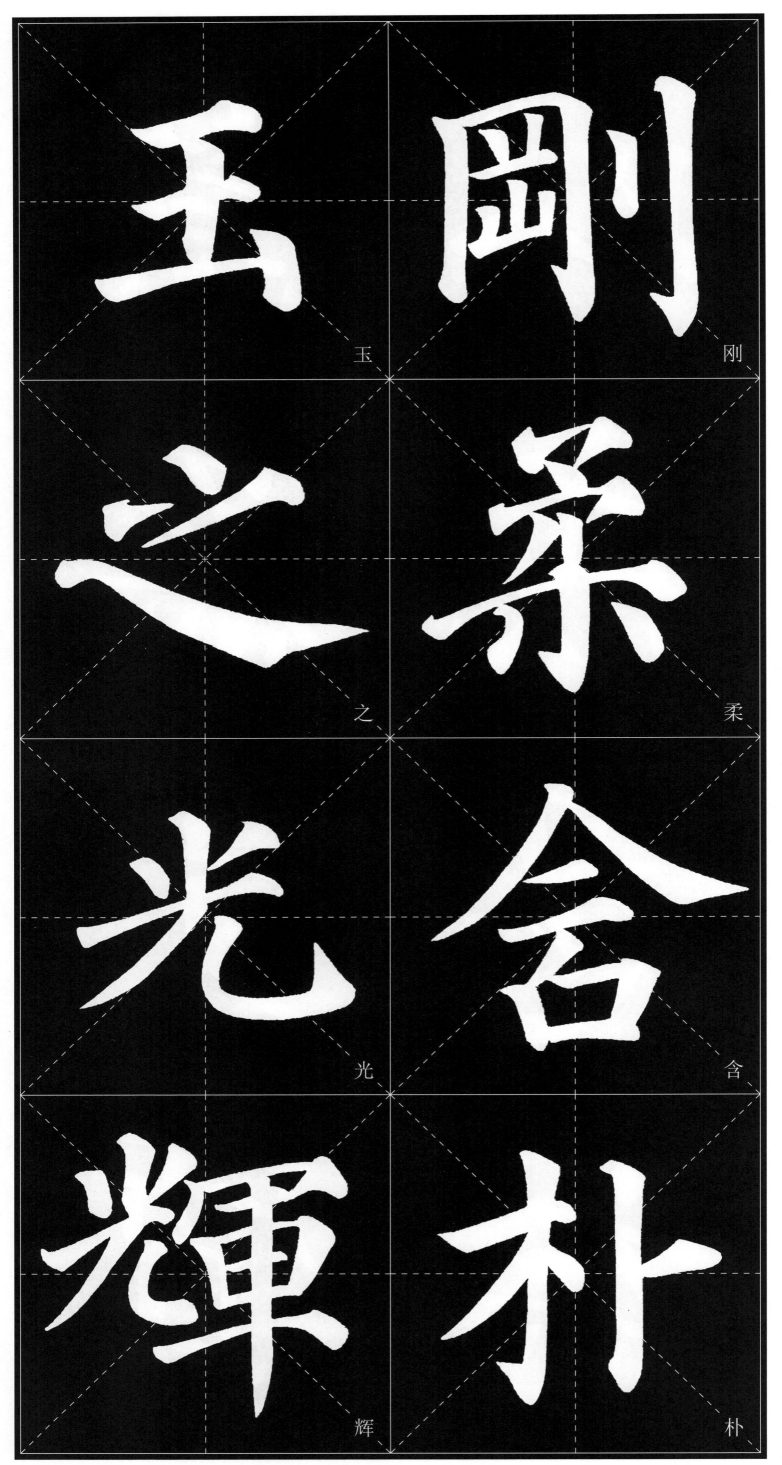

玉

之

光

剛

柔

含

輝

朴

園 等

繞 斾

夫 檀

發 芝

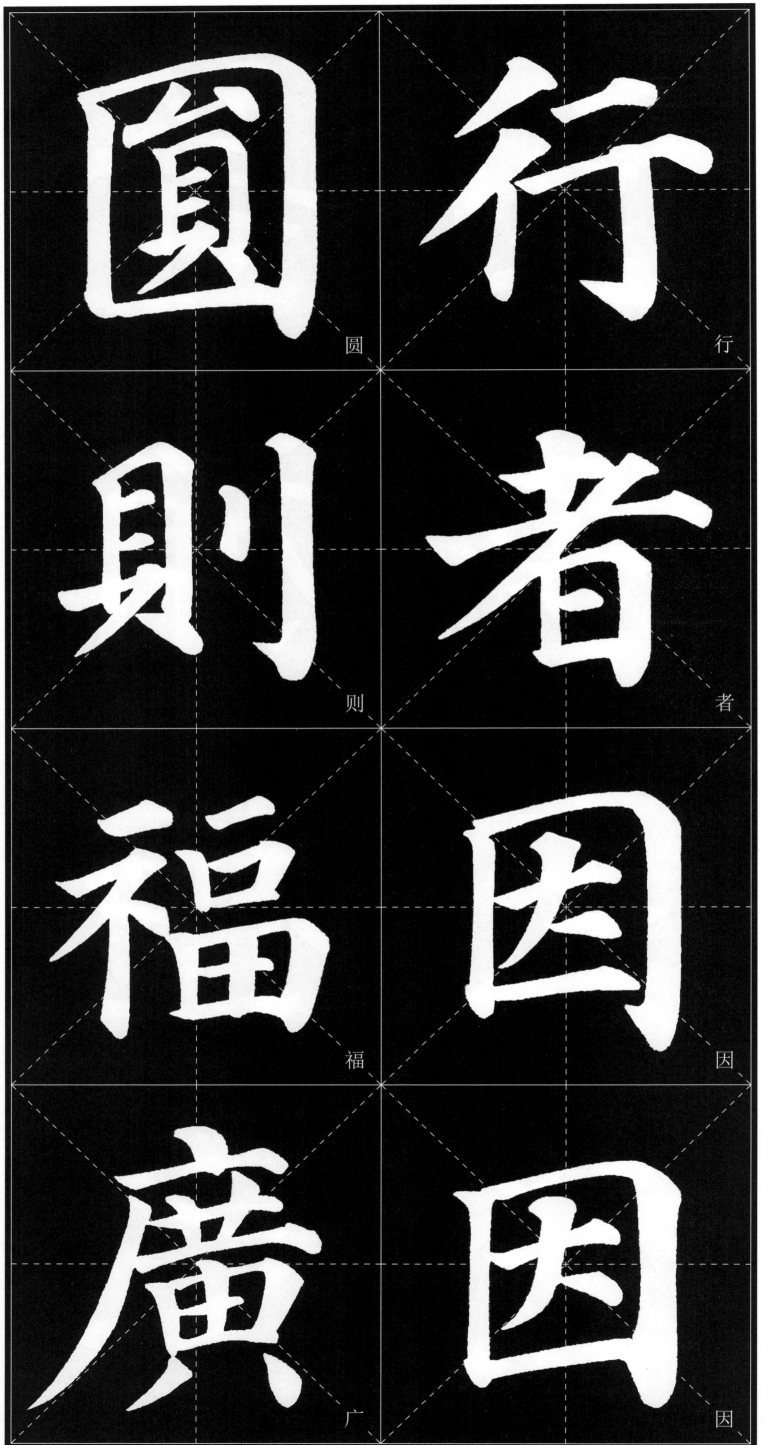

圆　则　福　广　行　者　因　因

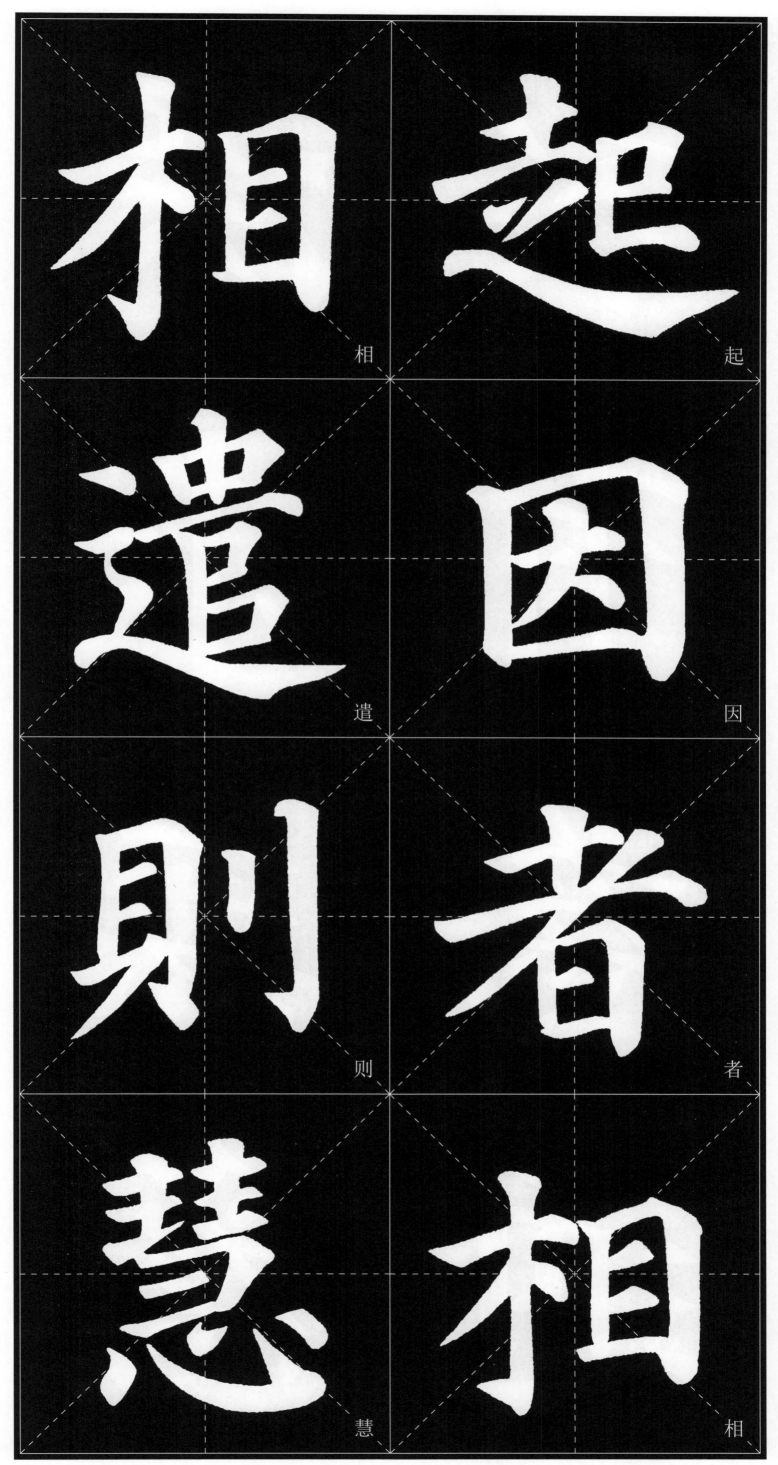

想 相

遣 因

則 者

慧 相

起

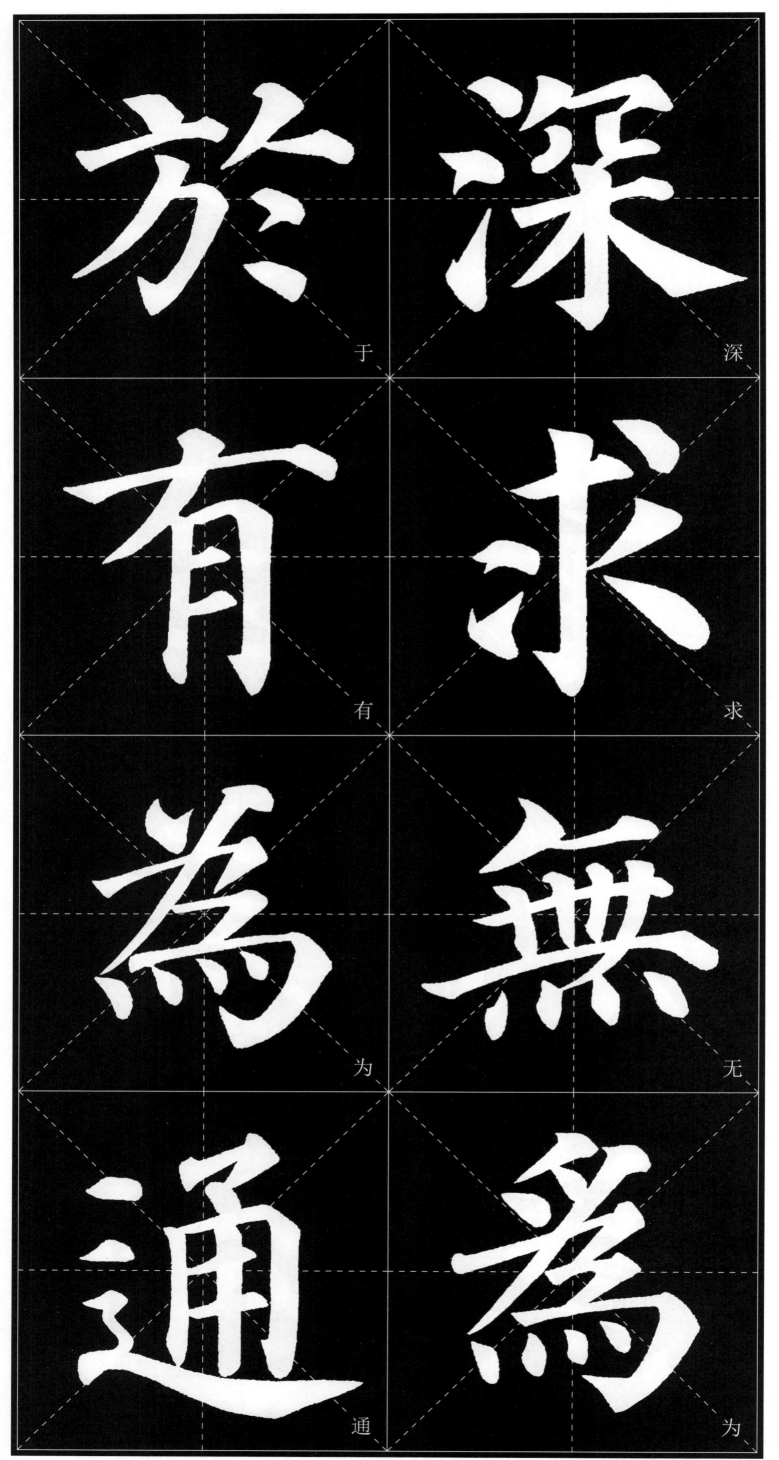

于　深

有　求

为　无

通　为

228

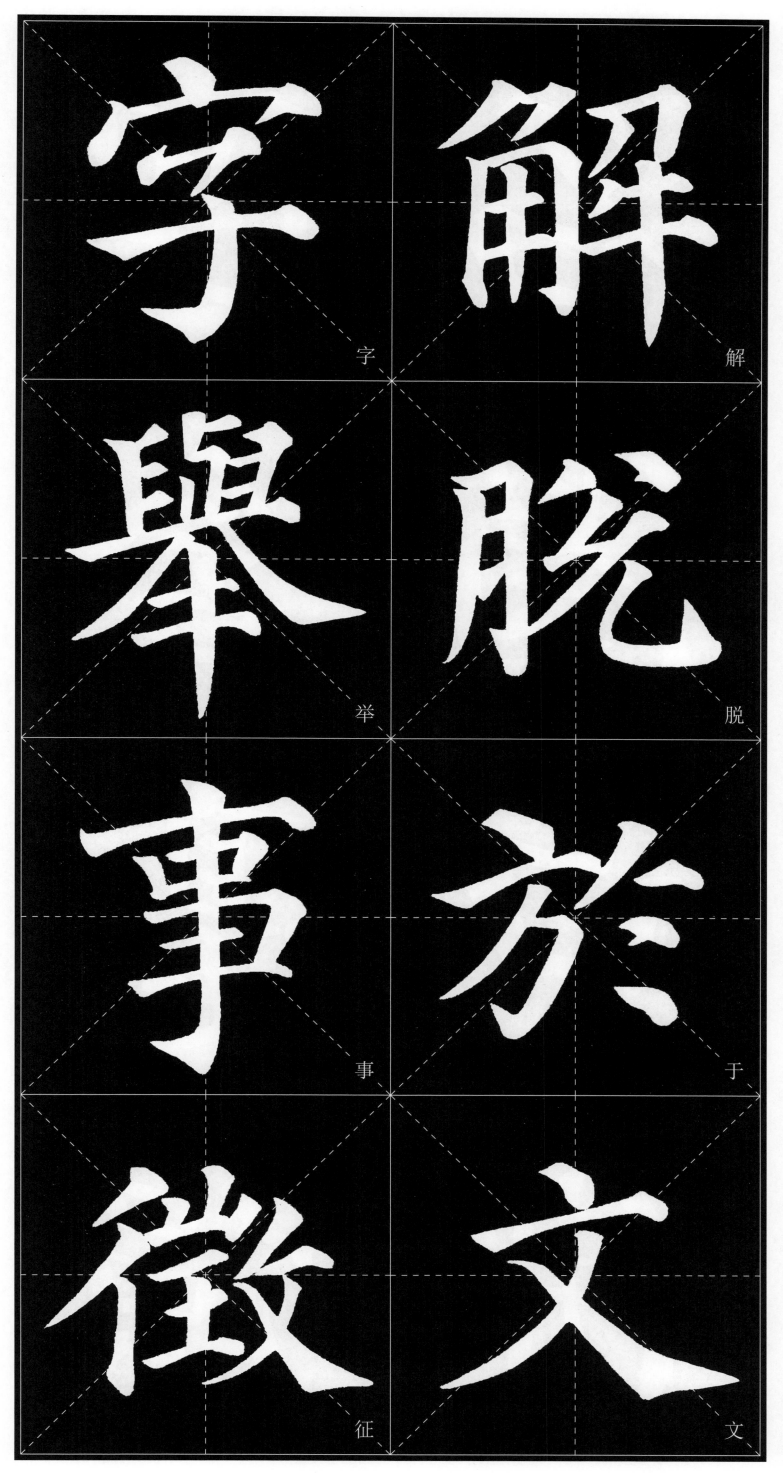

字　解

舉　脱

事　于

征　文

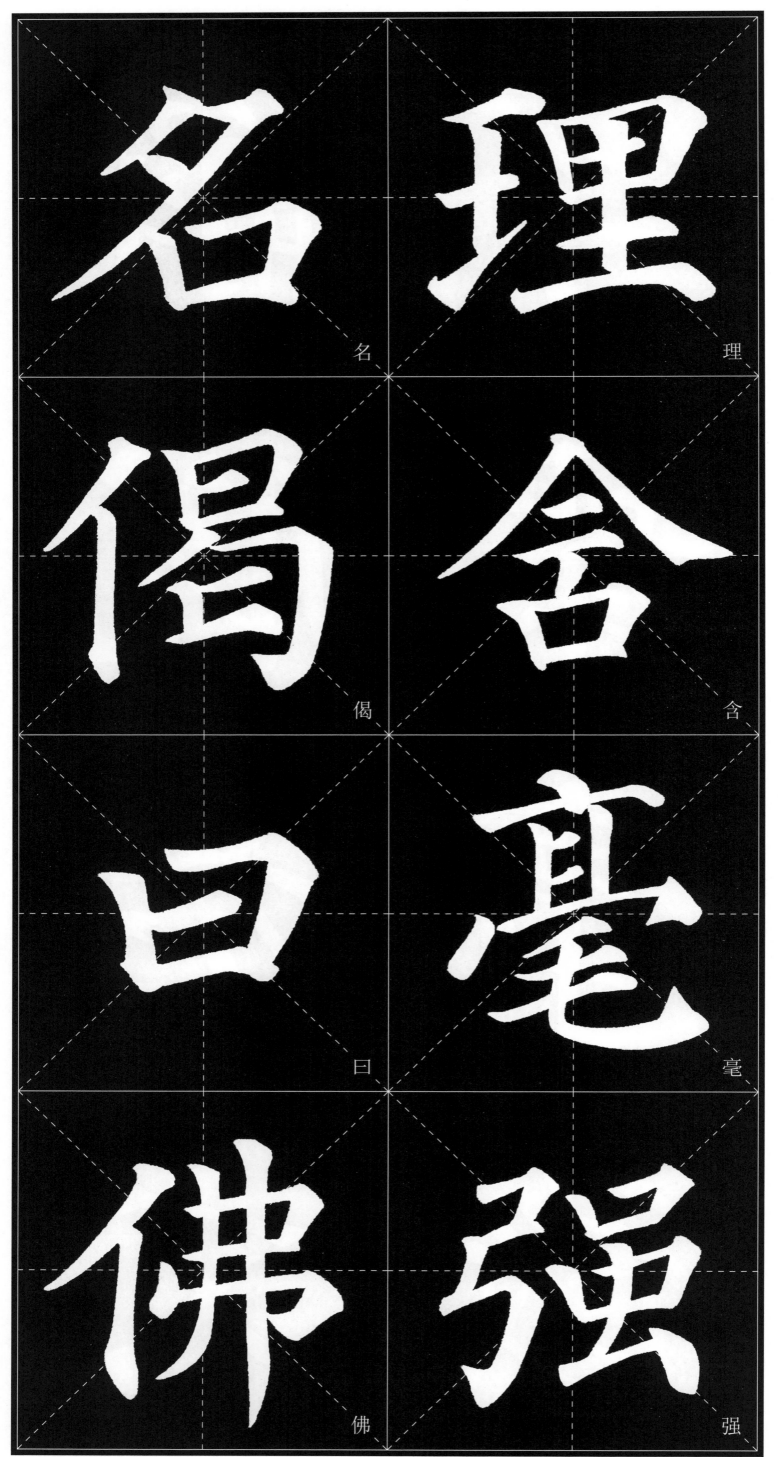

名

理

偈

含

曰

毫

佛

强

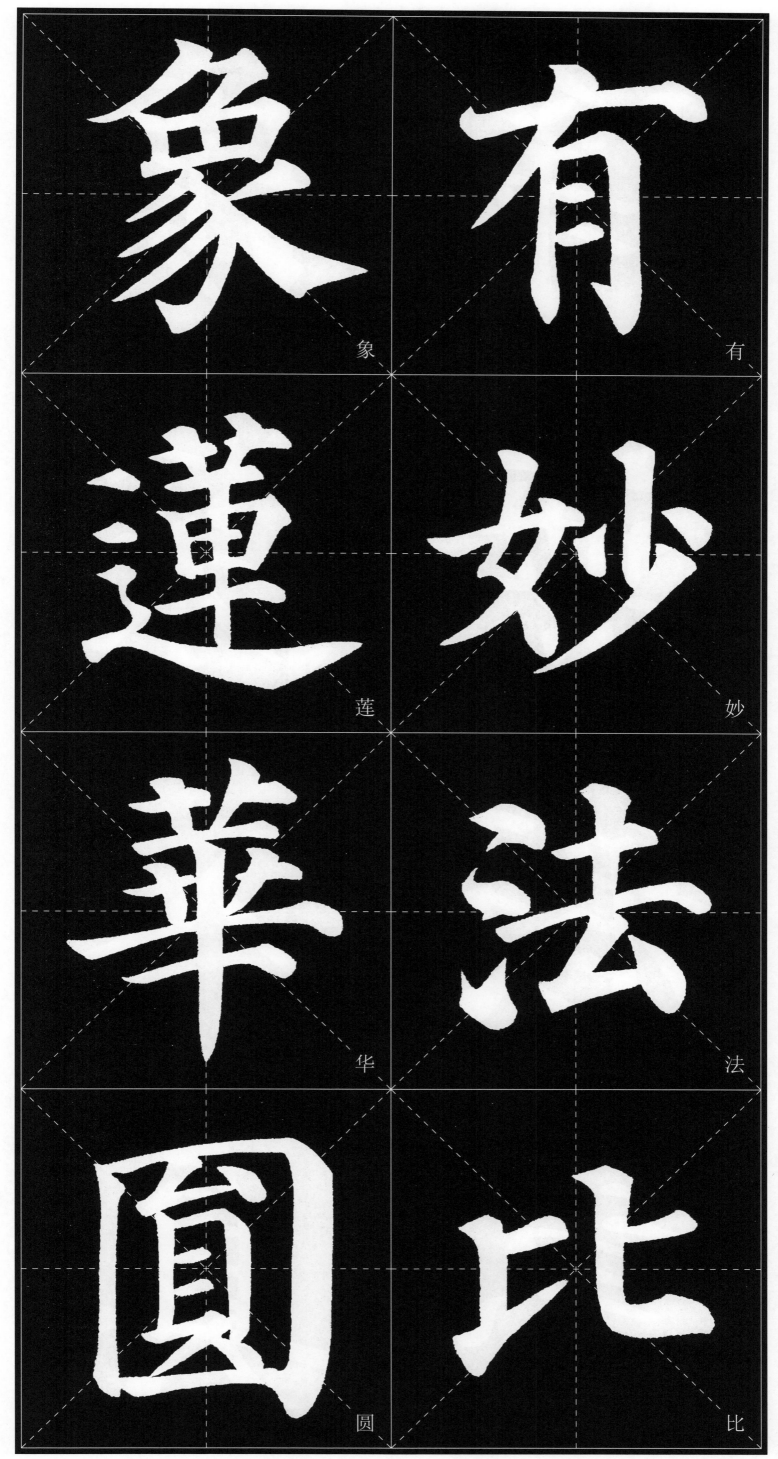

象　有

蓮　妙

華　法

圓　比

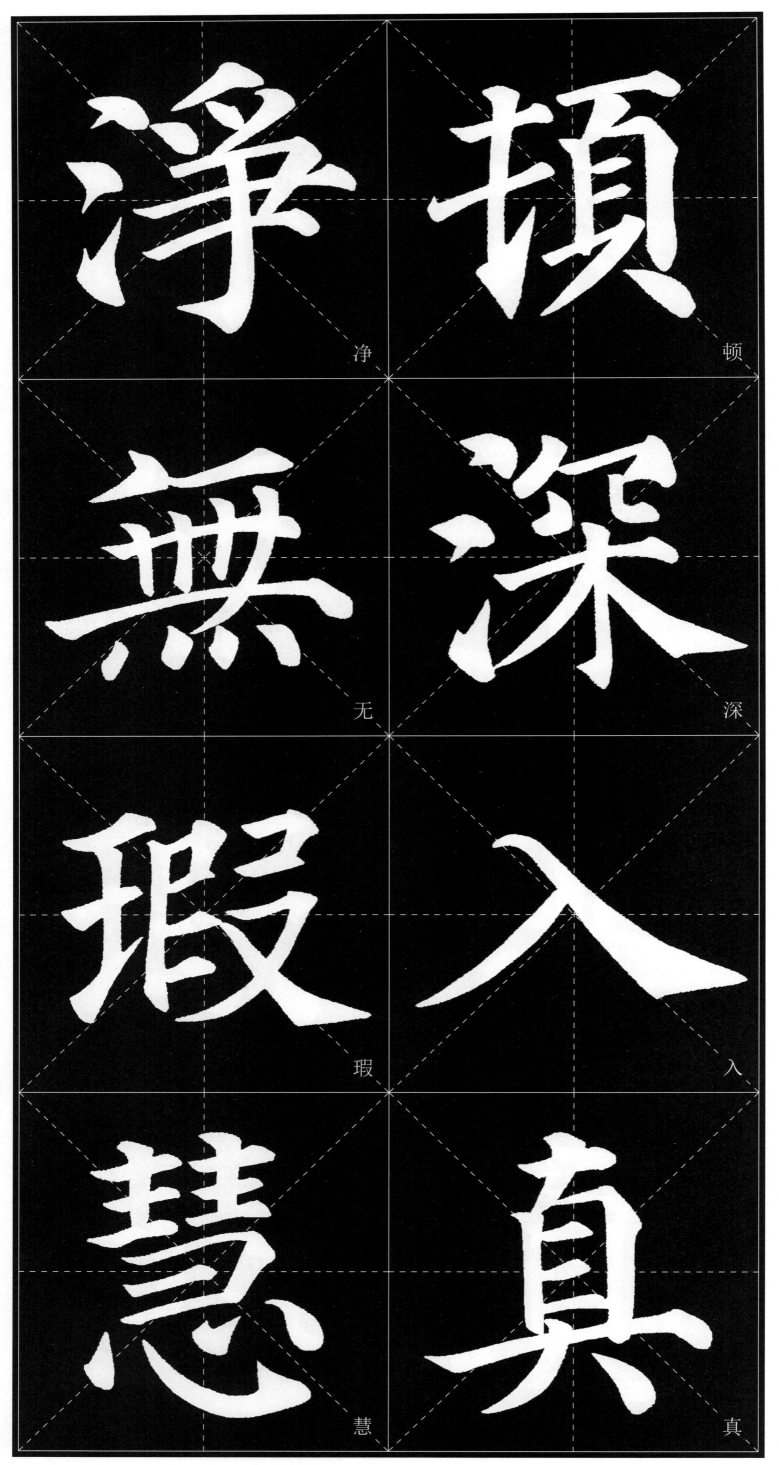

净　顿

无　深

瑕　入

慧　真

232

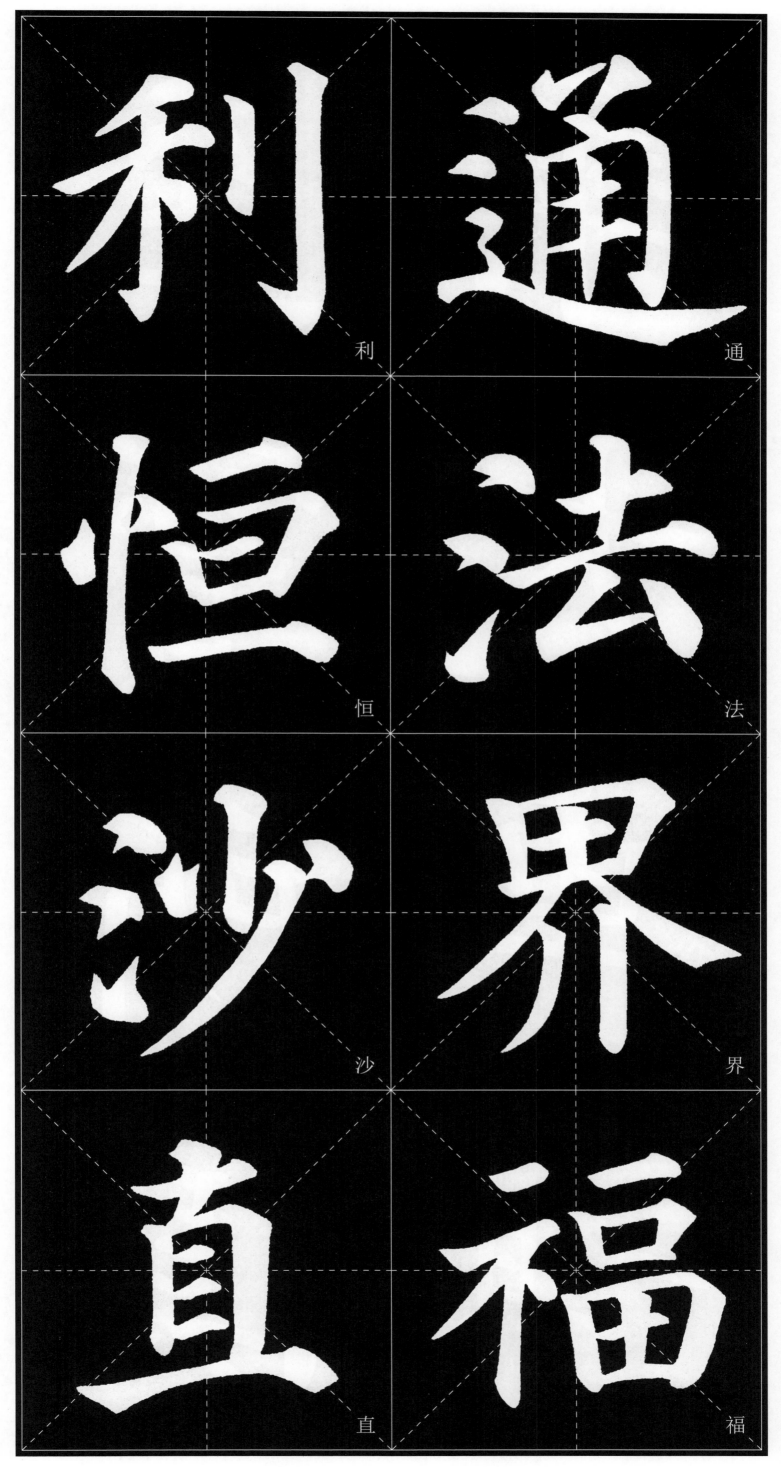

利

通

恒

法

沙

界

直

福

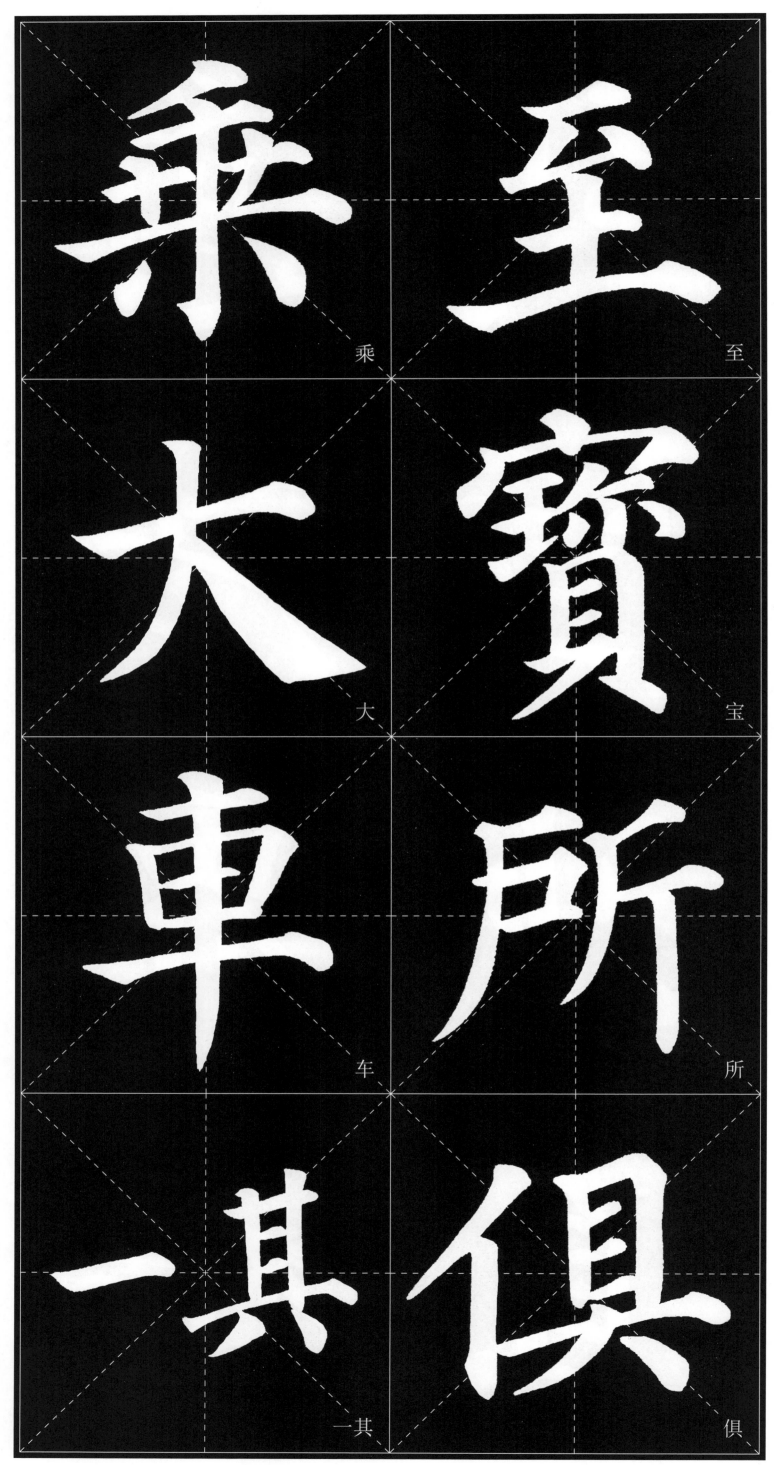

乗　至

大　宝

車　所

其　俱

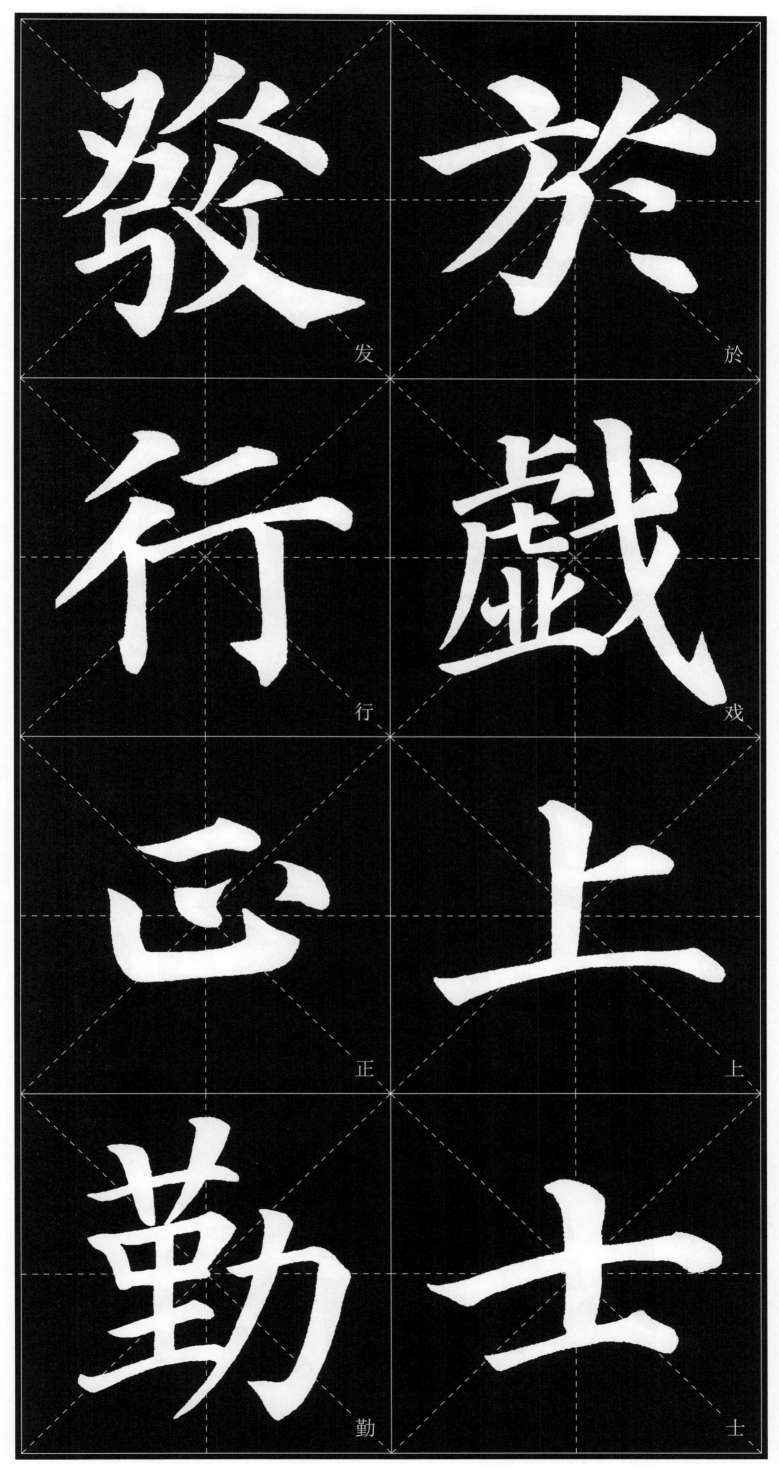

發 於

行 戲

正 上

勤 士

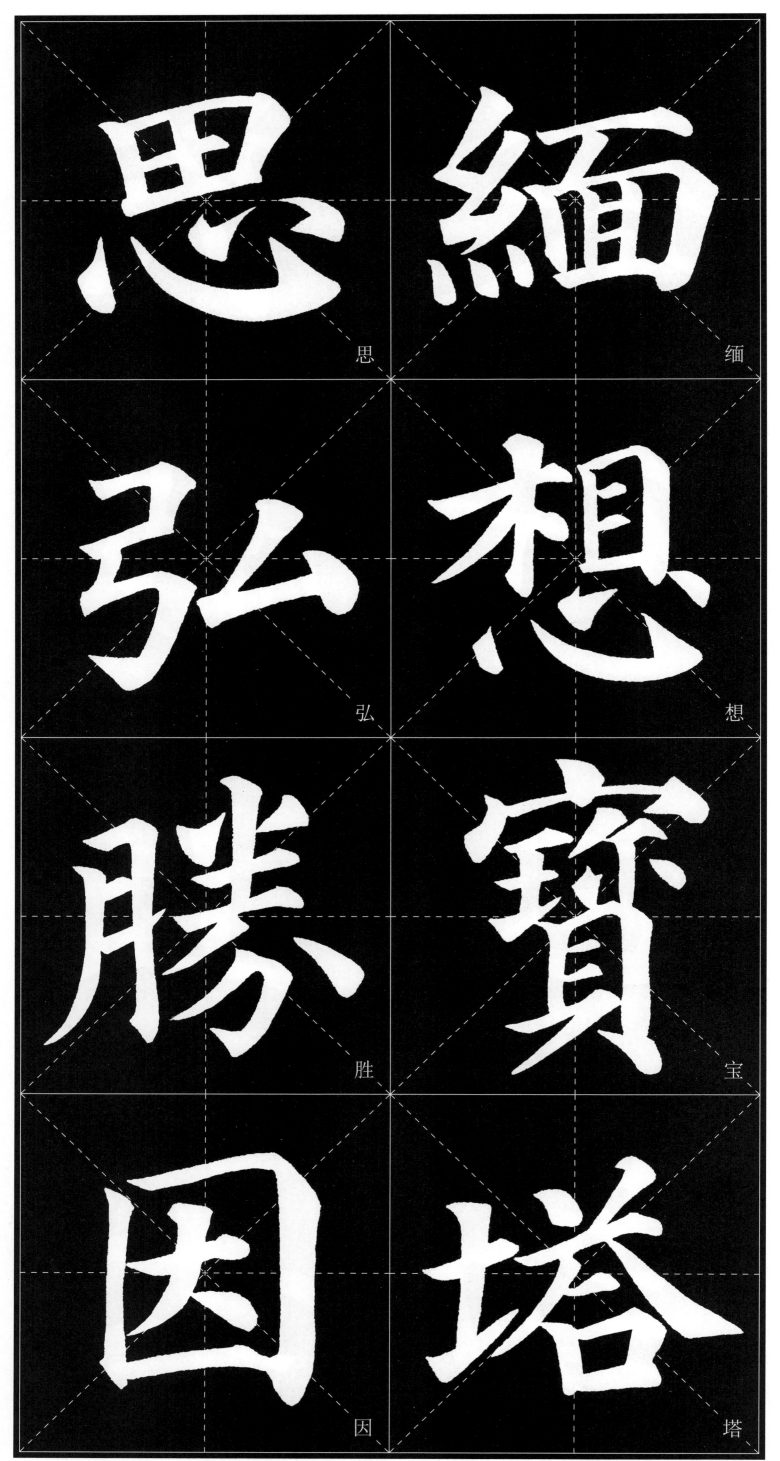

思

緬

弘

想

勝

寶

因

塔

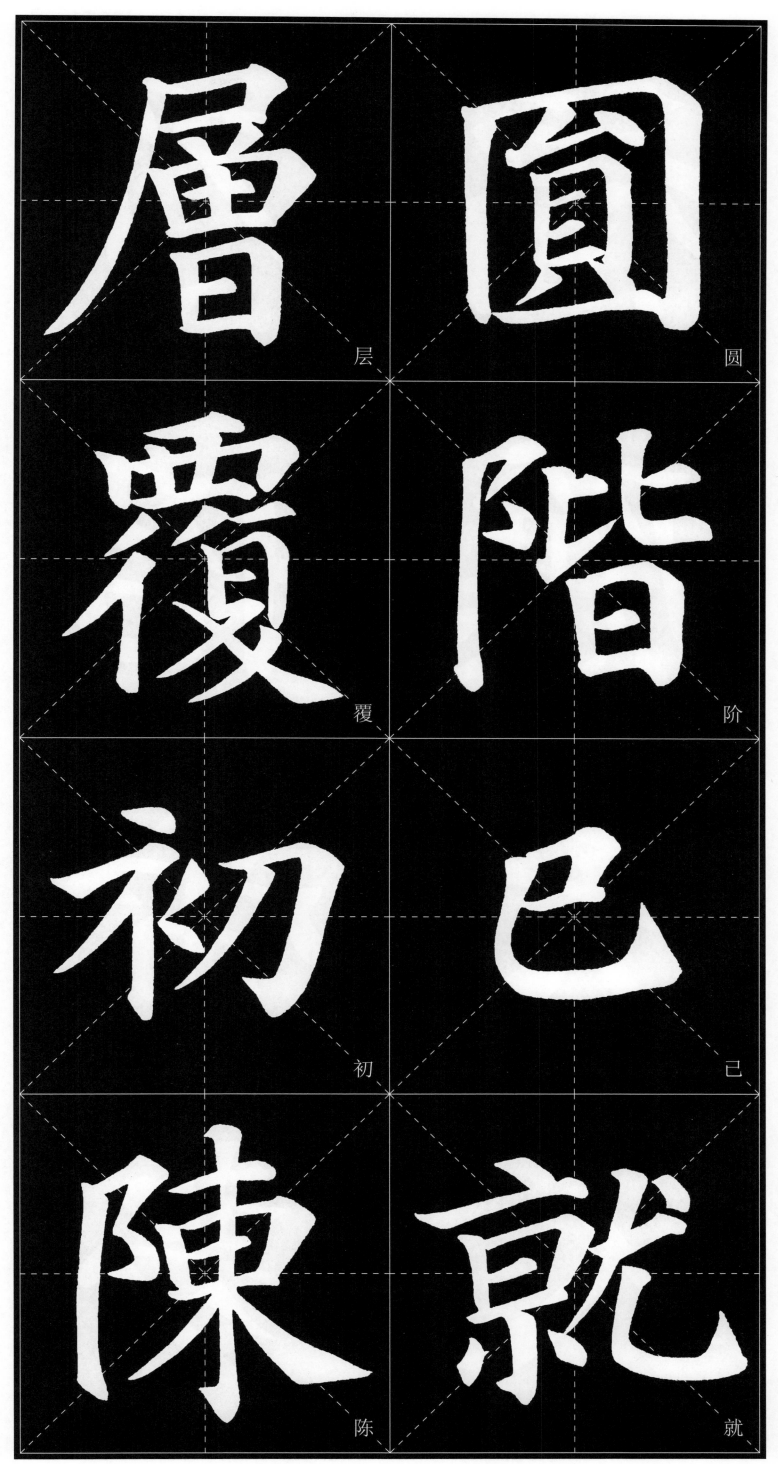

層

圓

覆

階

初

己

陳

就

237

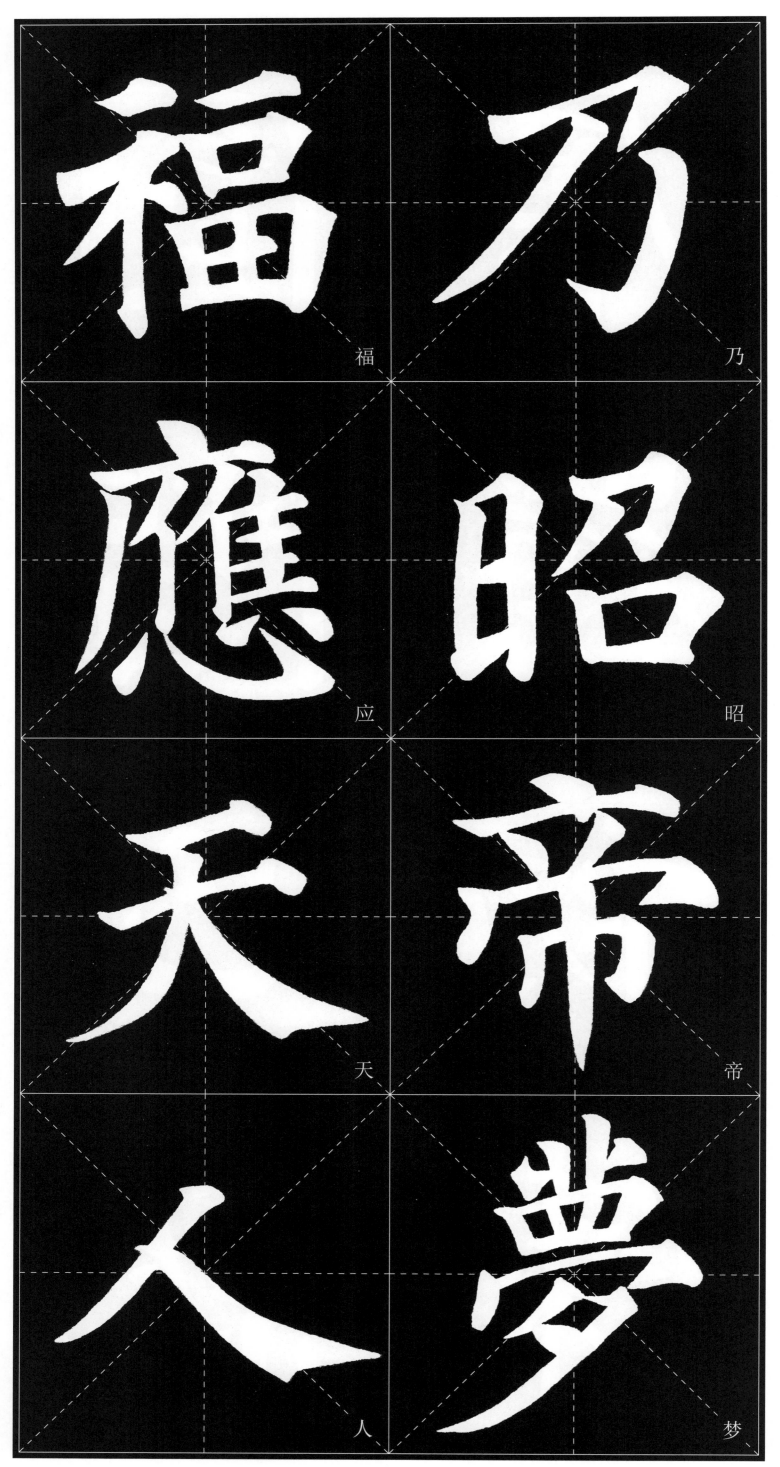

福　乃

応　昭

天　帝

人　梦

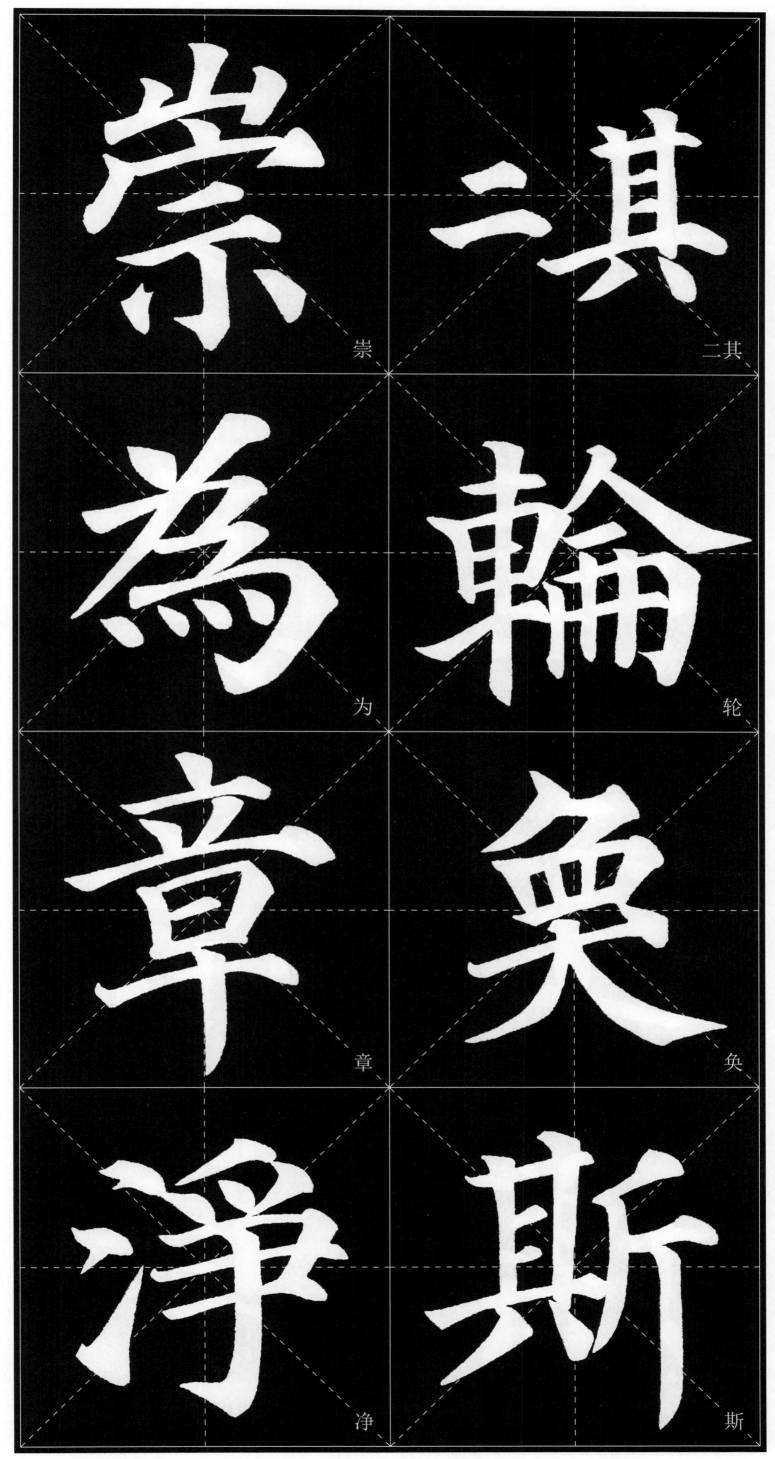

崇

為

章

凈

其二

輪

奐

斯

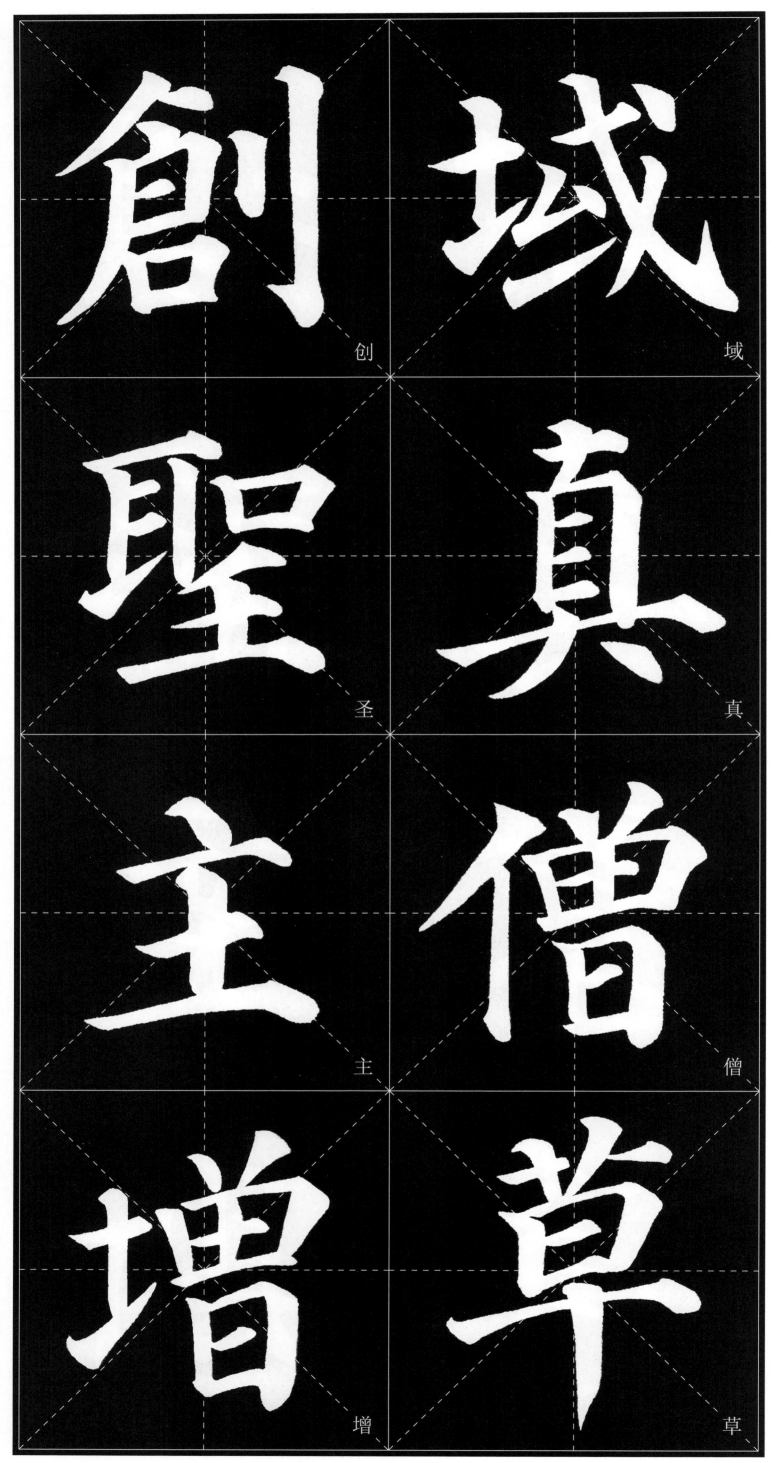

創 域
圣 真
主 僧
增 草

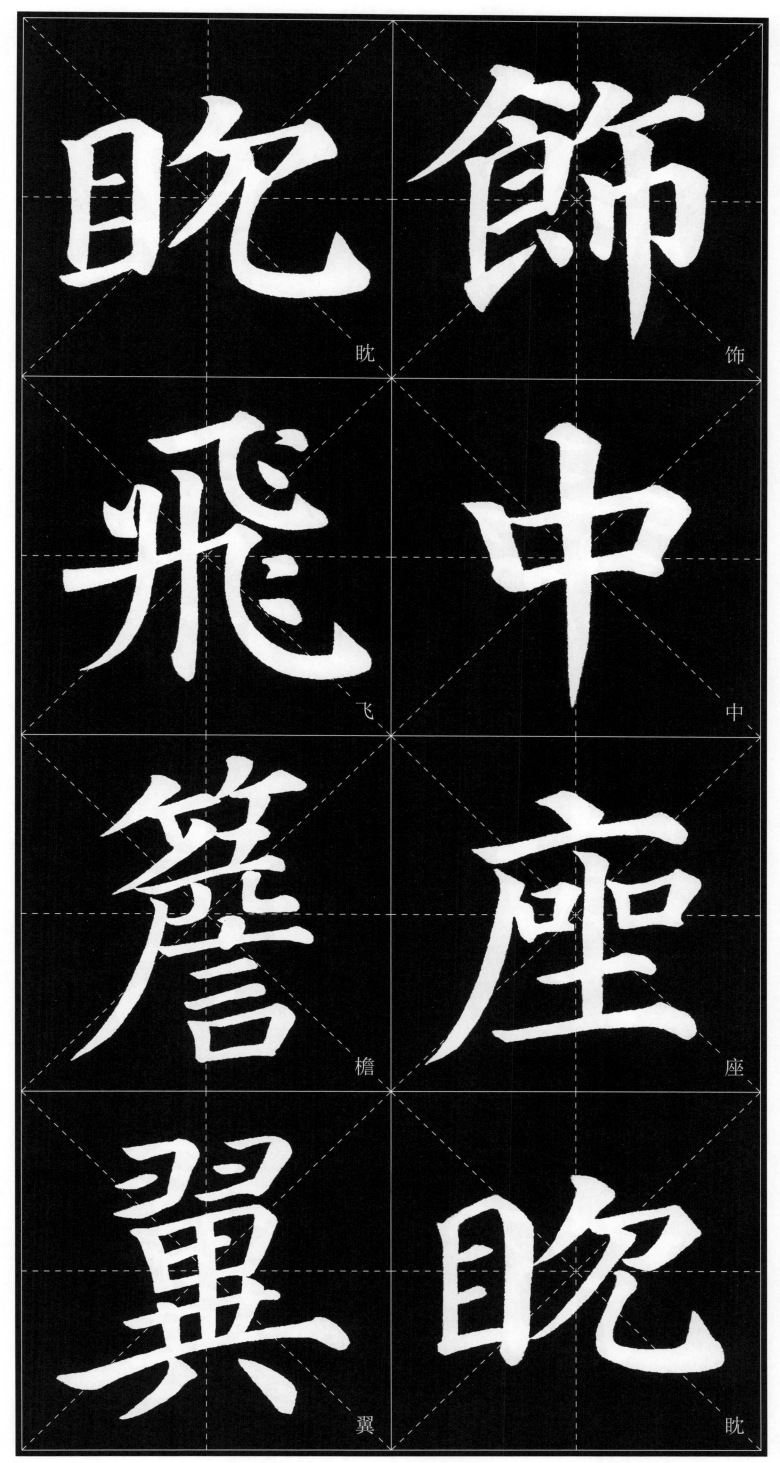

眕　　飾

飛　　中

檐　　座

翼　　眕

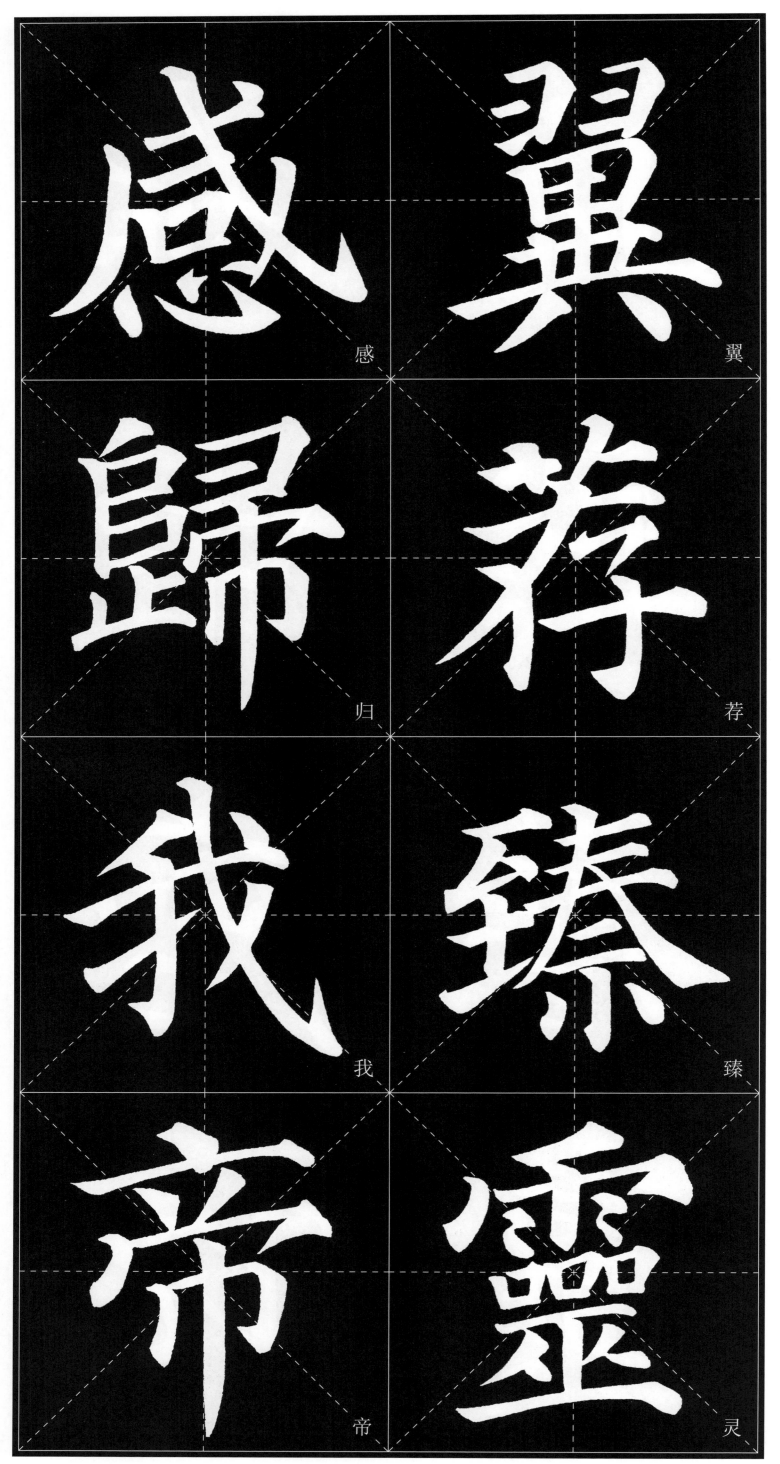

感

歸

我

帝

翼

荐

臻

靈

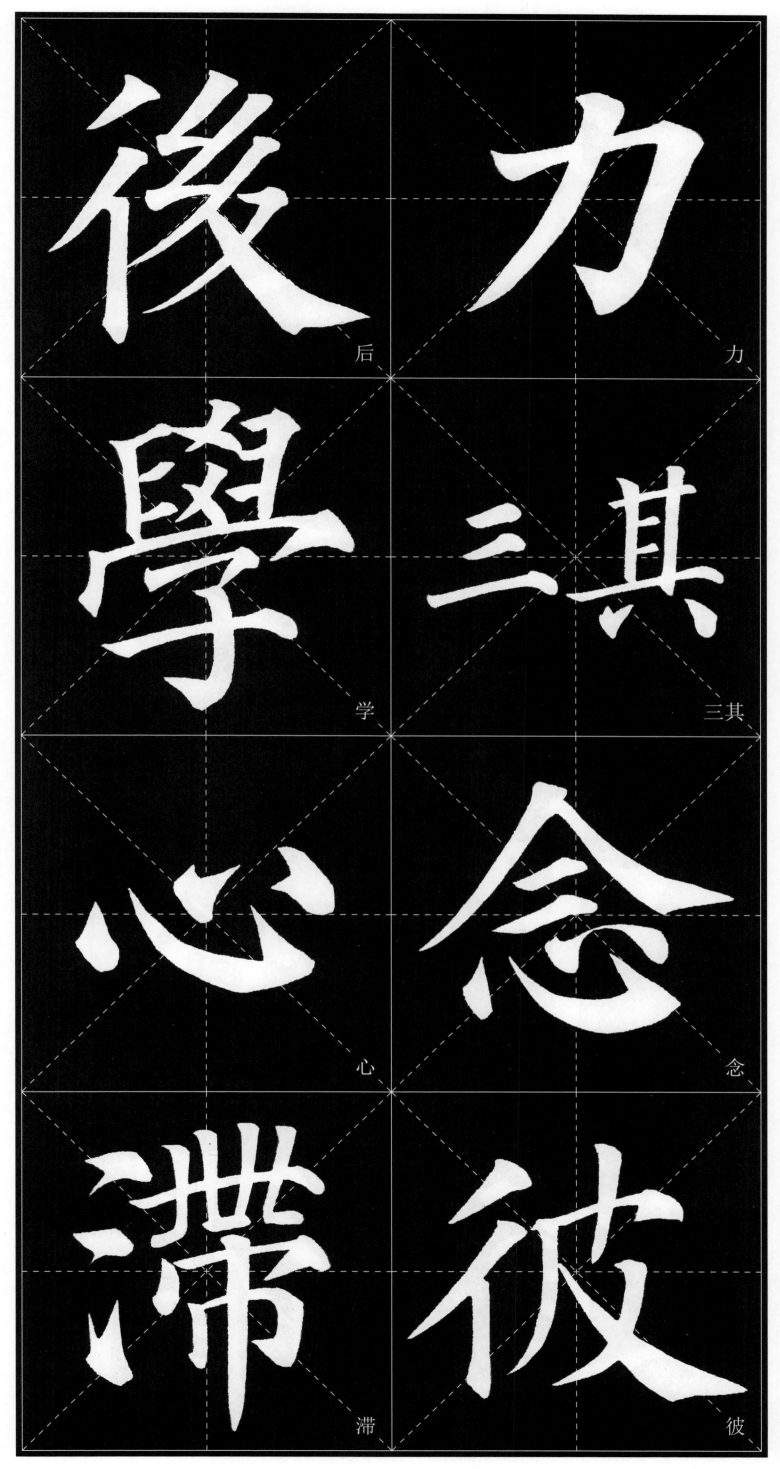

後 后

力 力

學 学

三其 三其

心 心

念 念

滯 滞

彼 彼

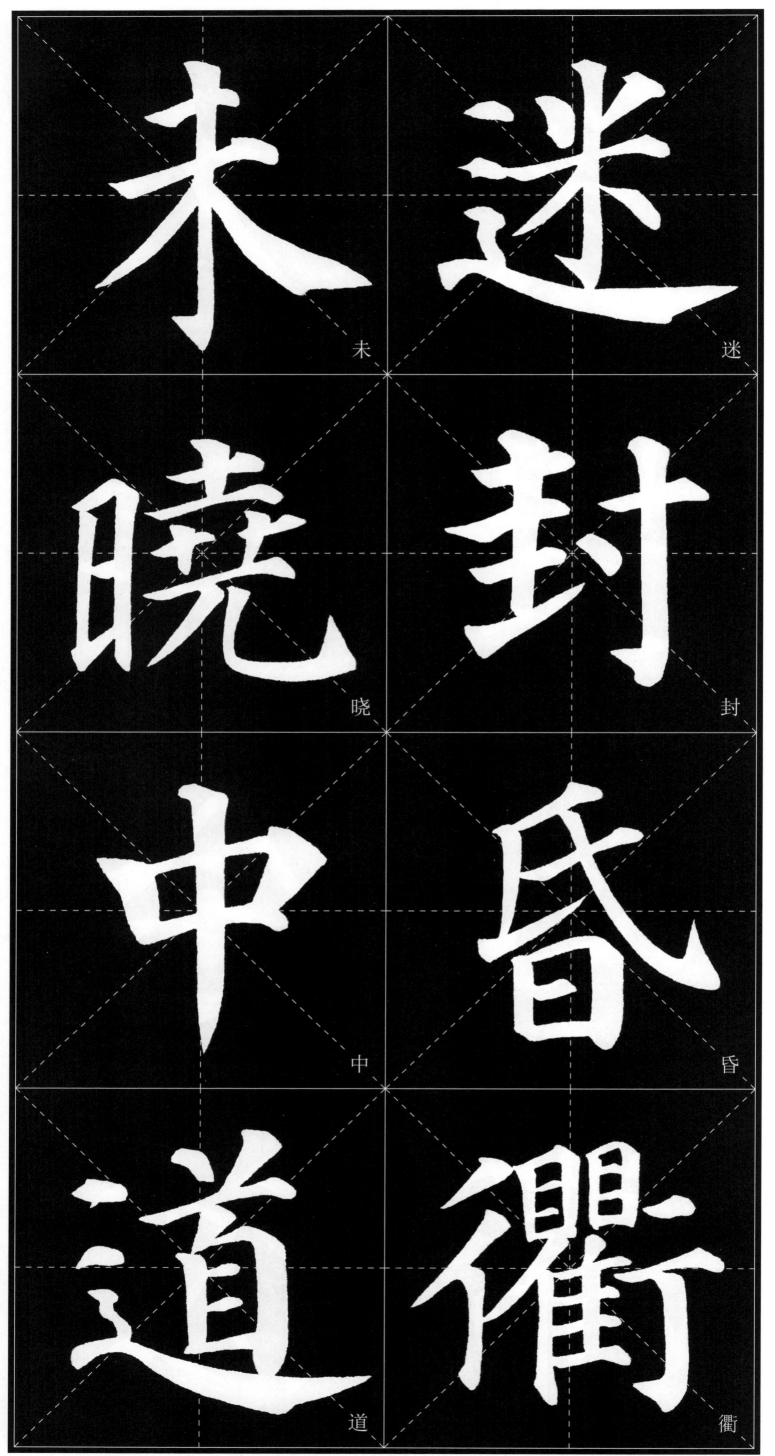

未 迷

曉 封

中 昏

道 衢

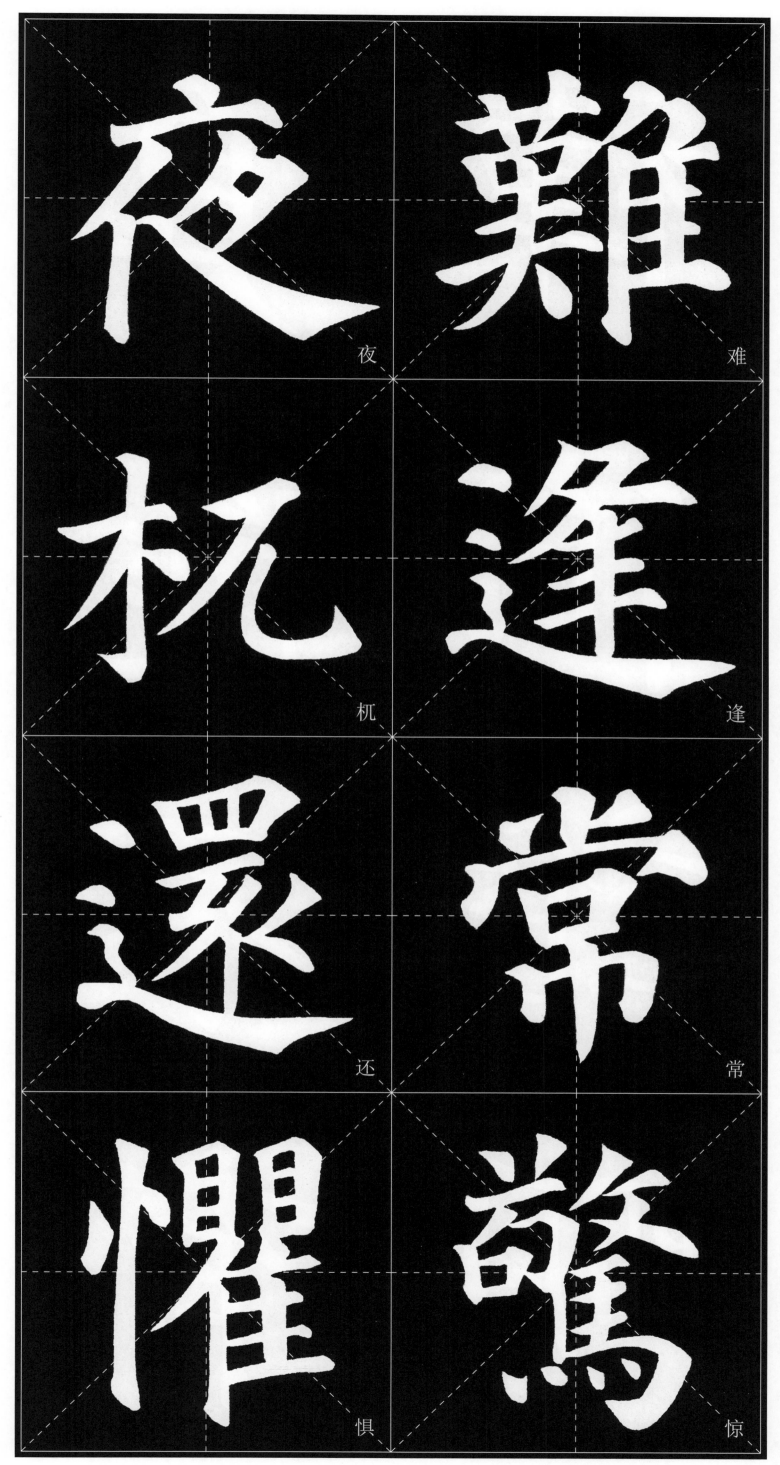

夜　难

杌　逢

还　常

惧　惊

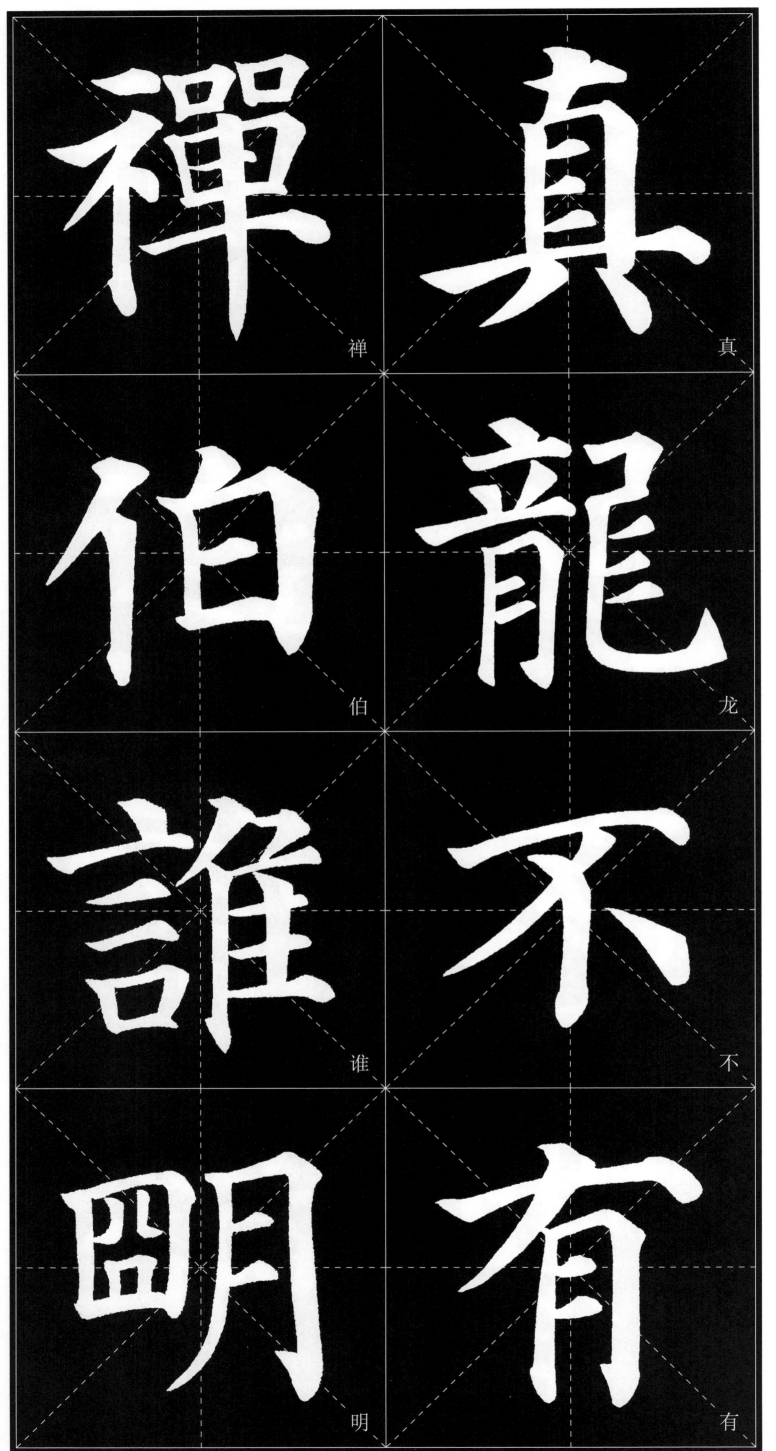

禅

真

伯

龙

谁

不

明

有

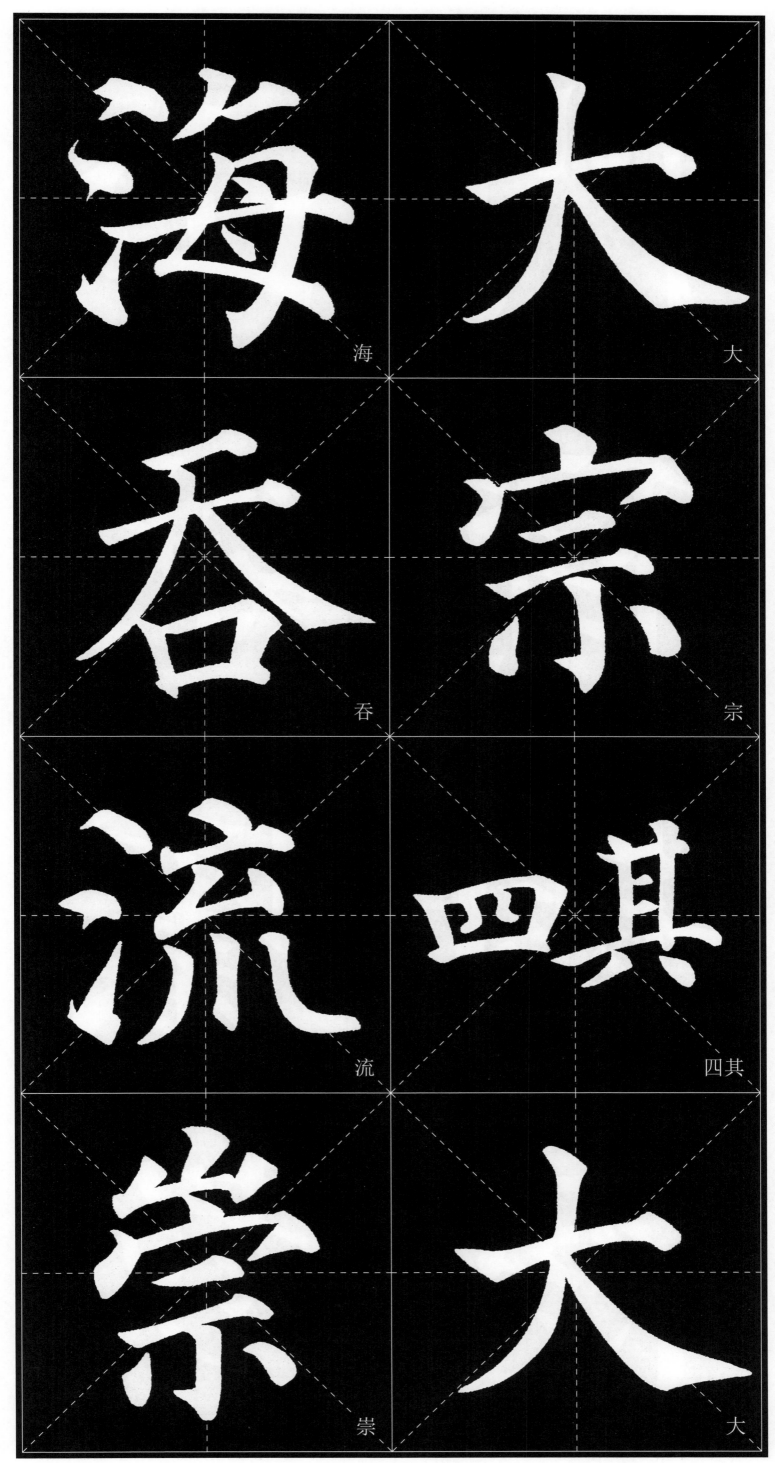

海

大

吞

宗

流

四其

崇

大

247

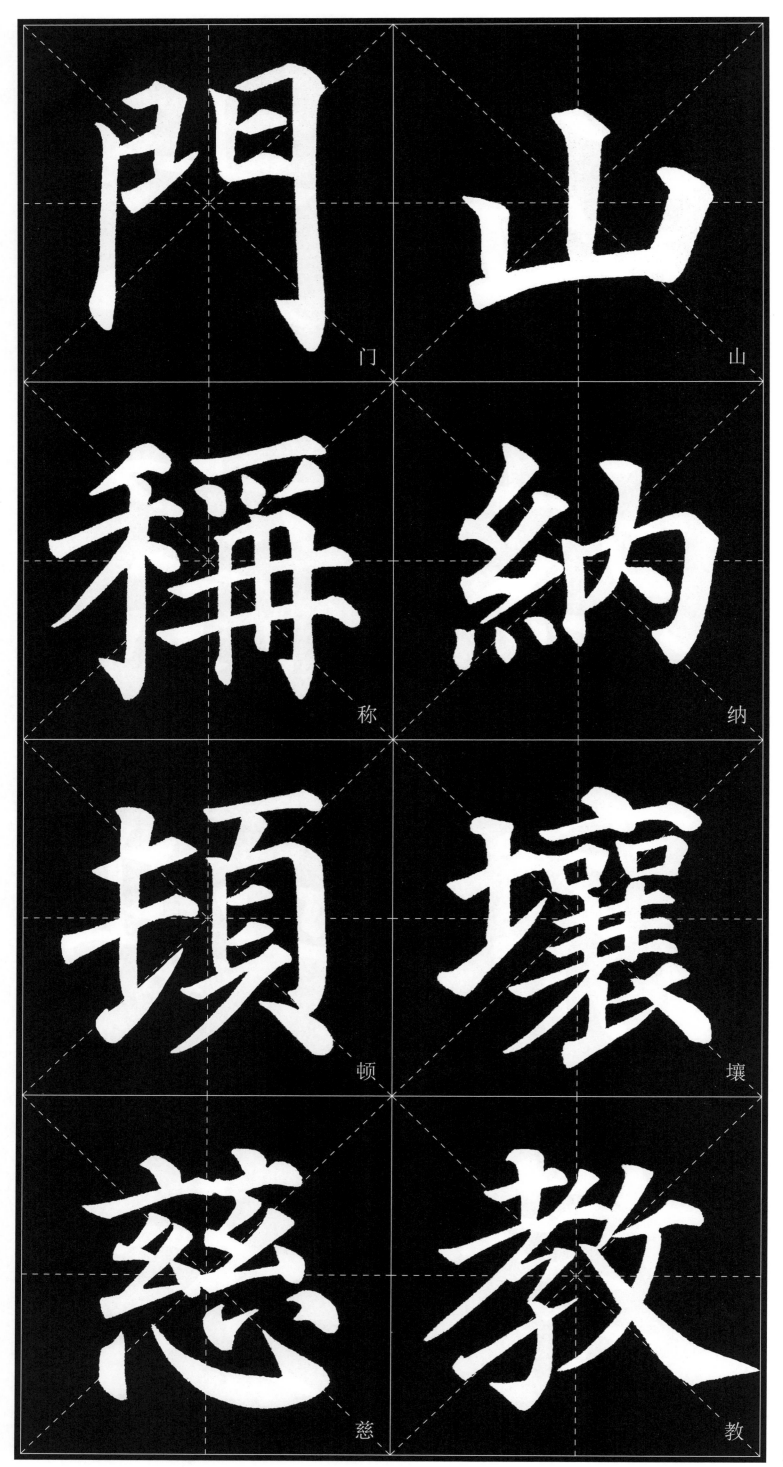

門　山

称　纳

顿　壤

慈　教

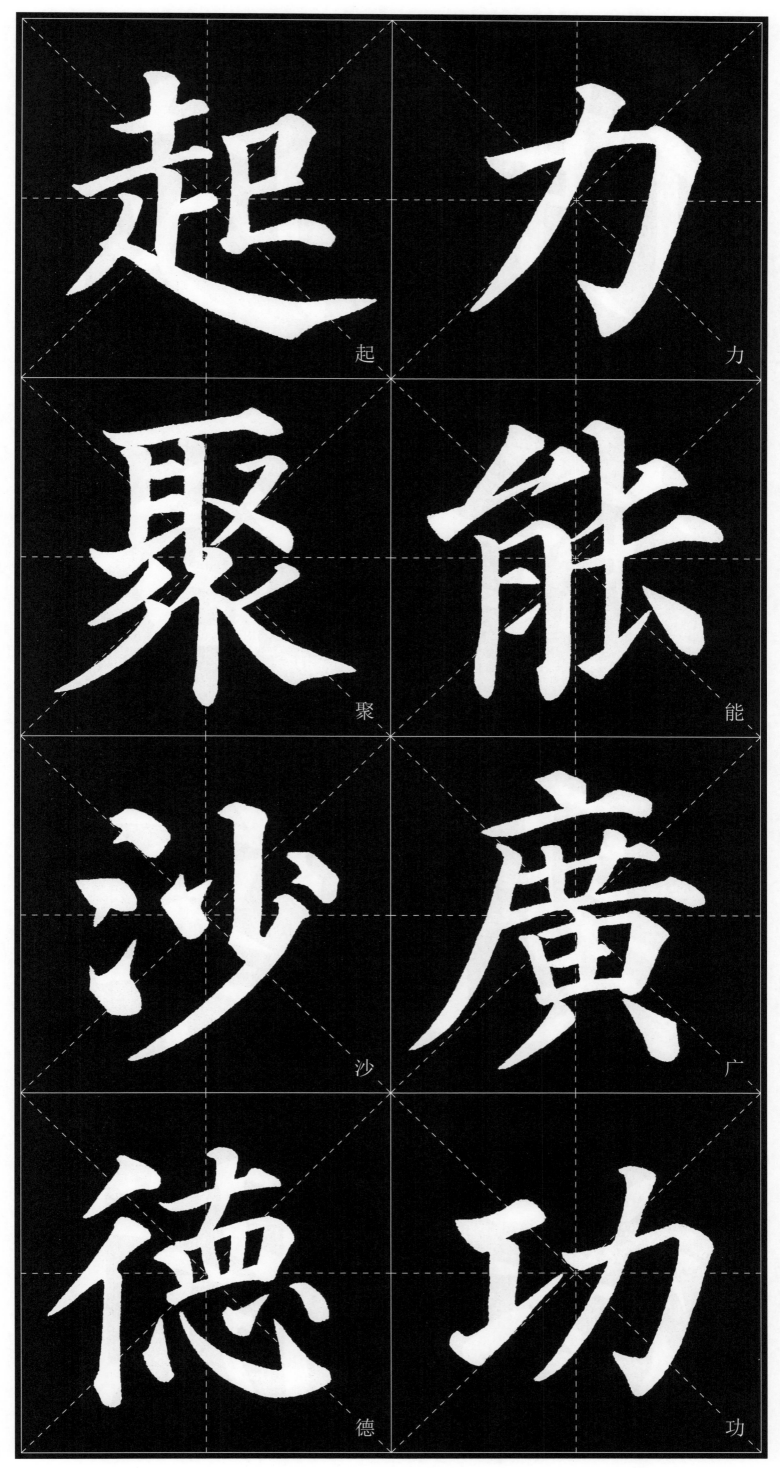

起 聚 沙 德 力 能 廣 功

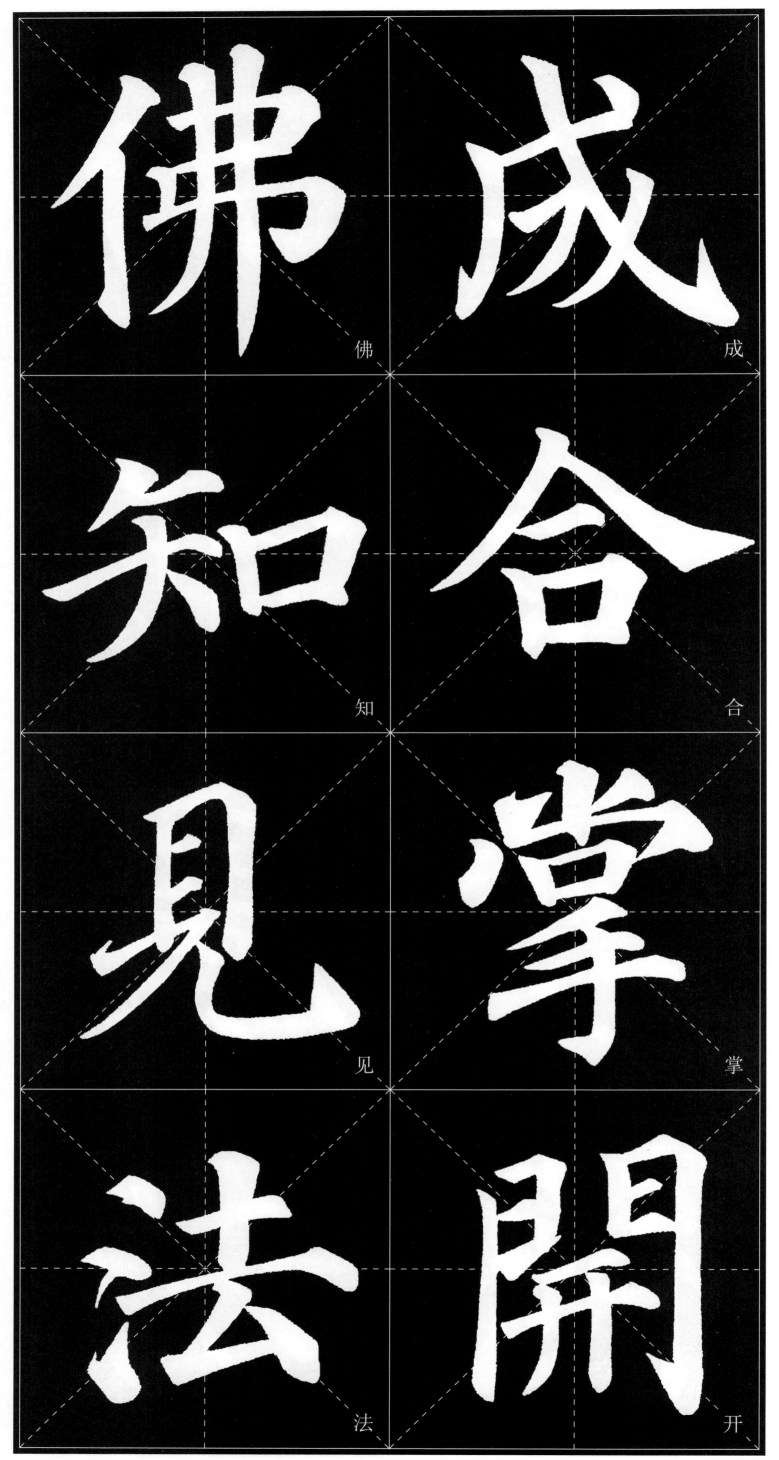

佛　成

知　合

見　掌

法　开

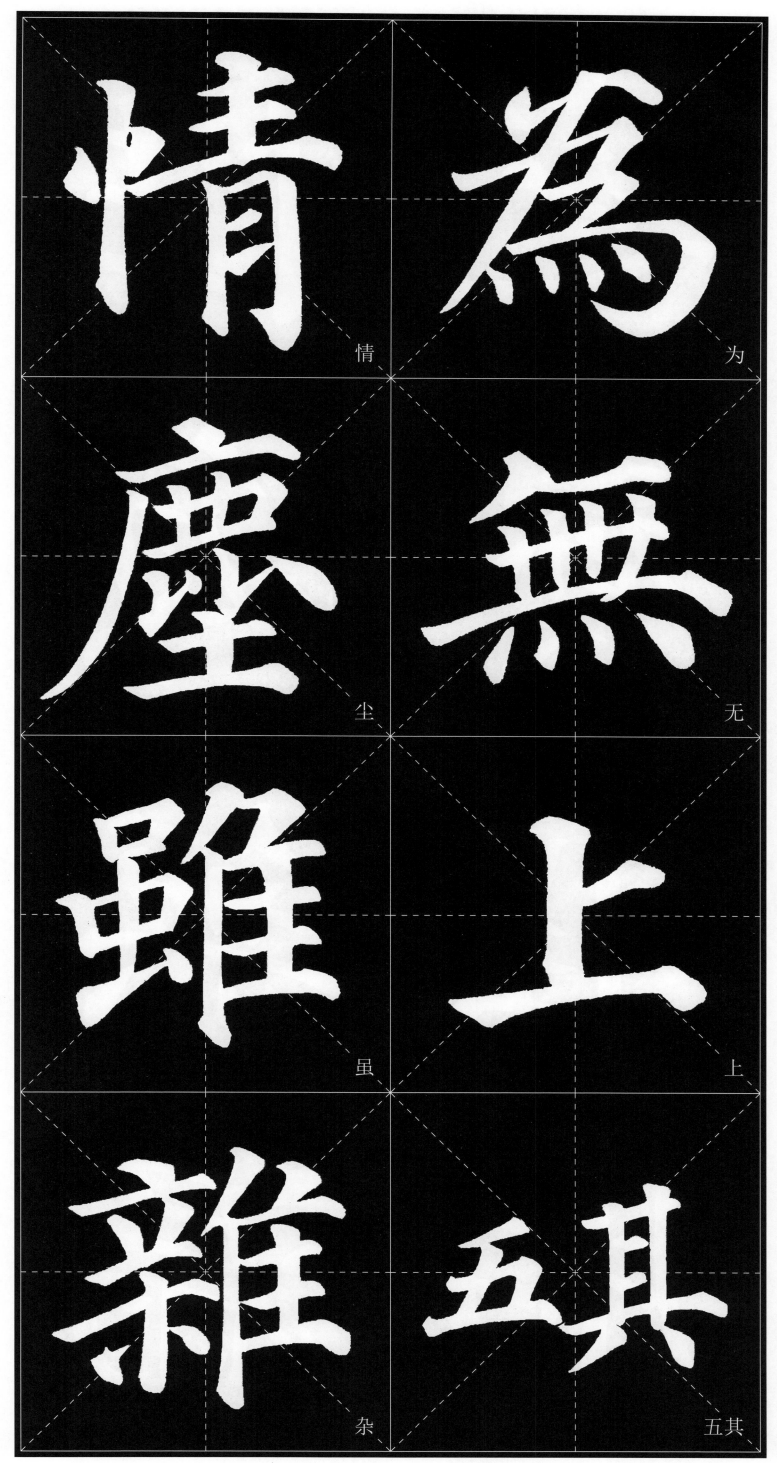

情

為

塵

無

雖

上

雜

其

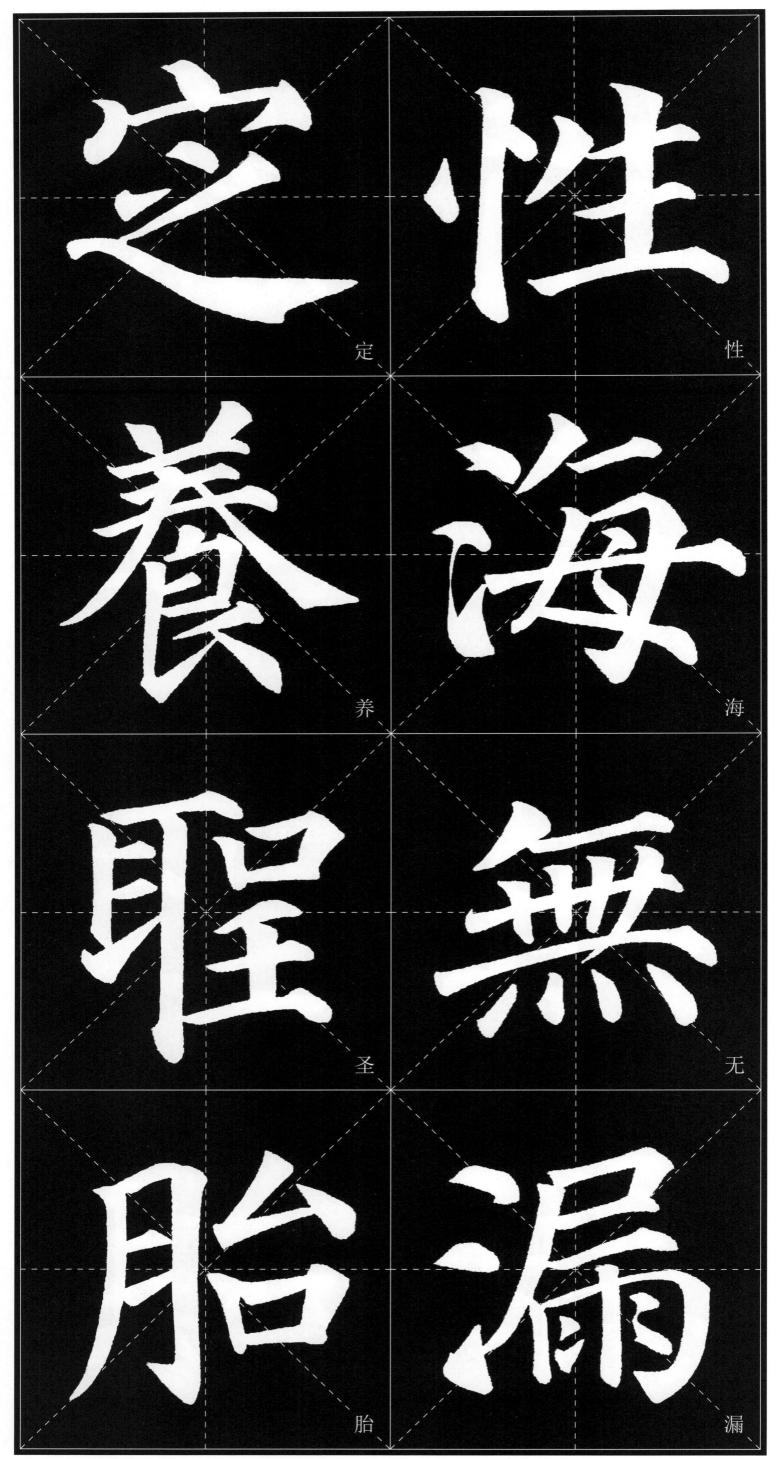

定　性

养　海

圣　无

胎　漏

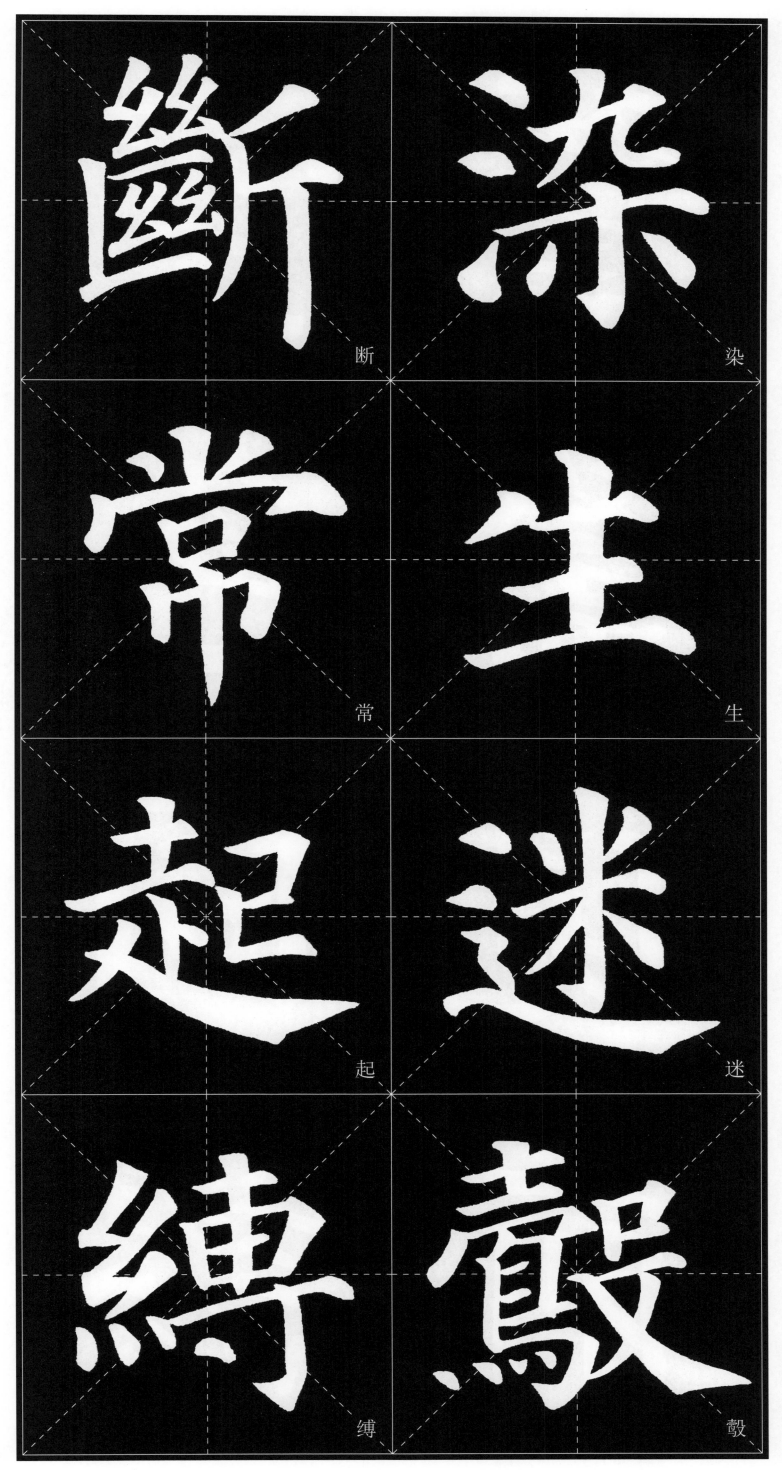

斷 染

常 生

起 迷

縛 縠

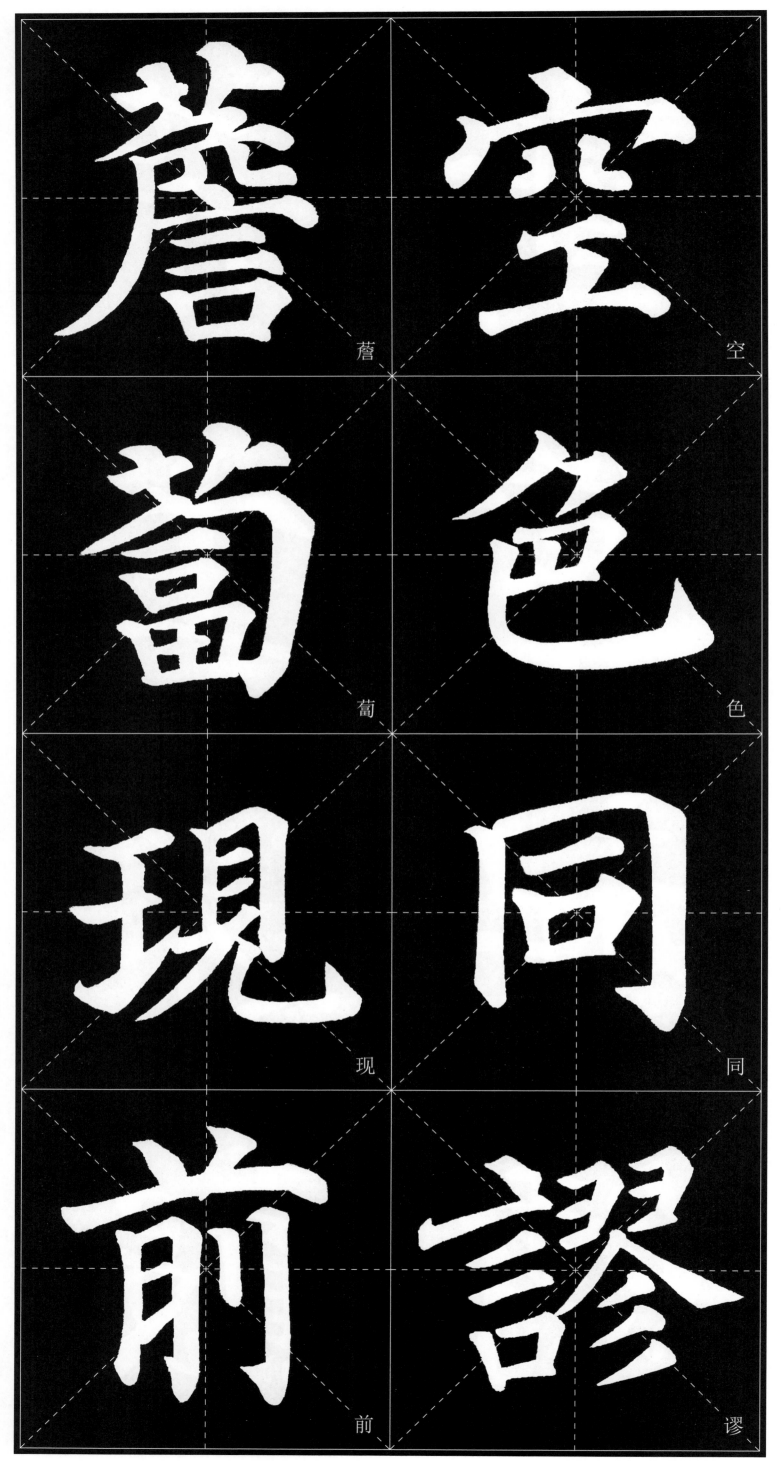

蘑

空

蔔

色

現

同

萷

謬

其_{六其} 餘_余

彤_彤 香_香

彤_彤 何_何

法_法 嗅_嗅

255

依 宇
事 繄
该 我
理 四

256

輝
暢
慧
玉
鏡
粹
無
金

微

垢

空

慈

王

灯

可

照

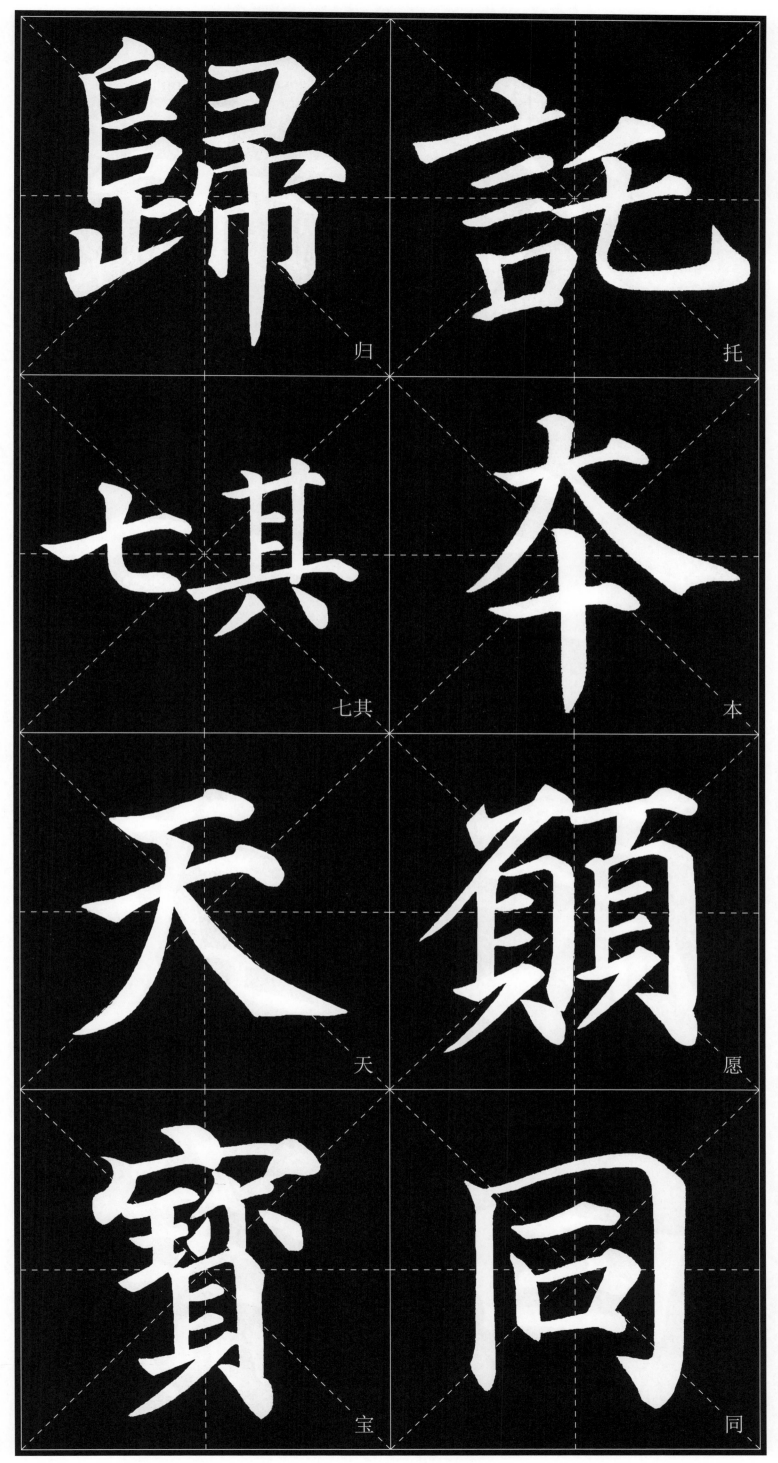

歸 託

其 本

天 頴

寶 同

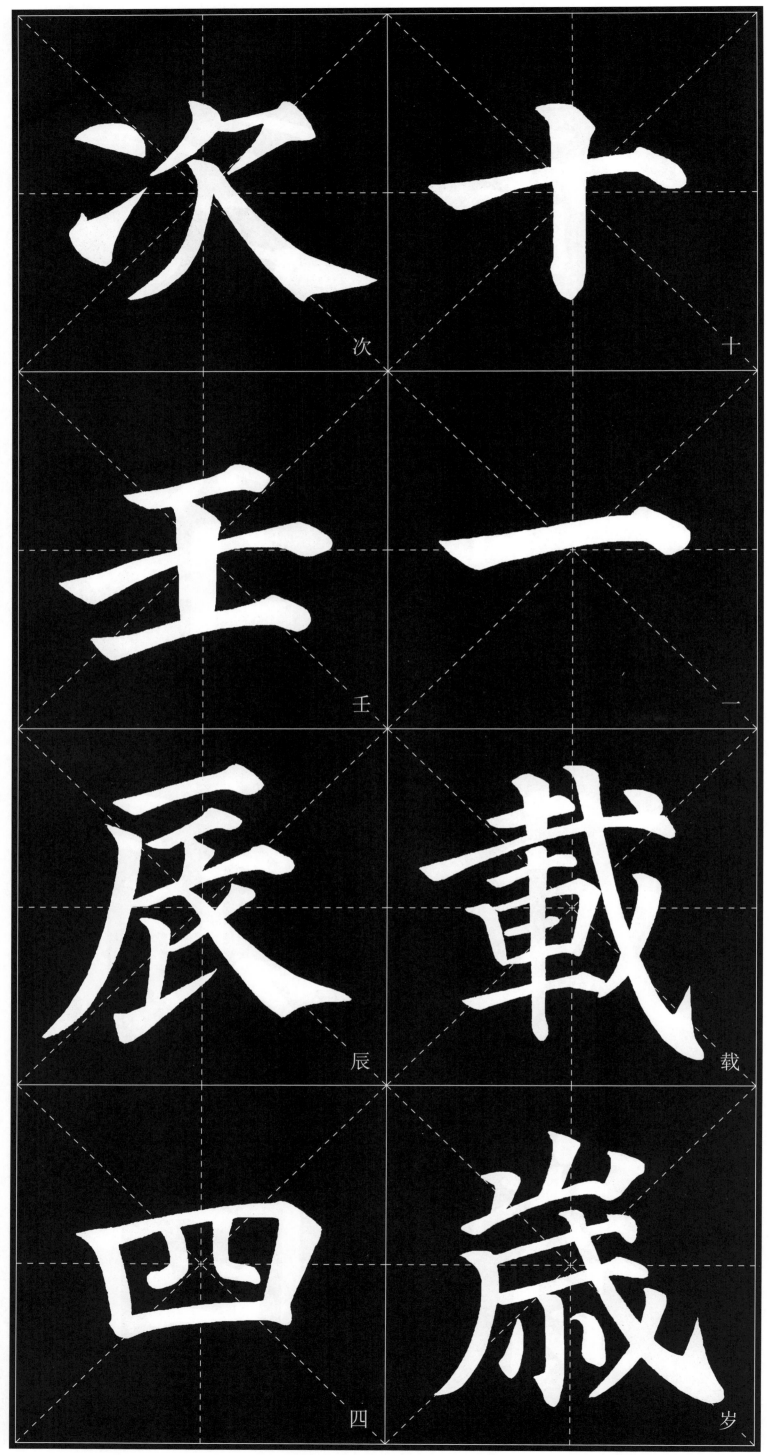

次 歳
王 一
辰 載
四 歳

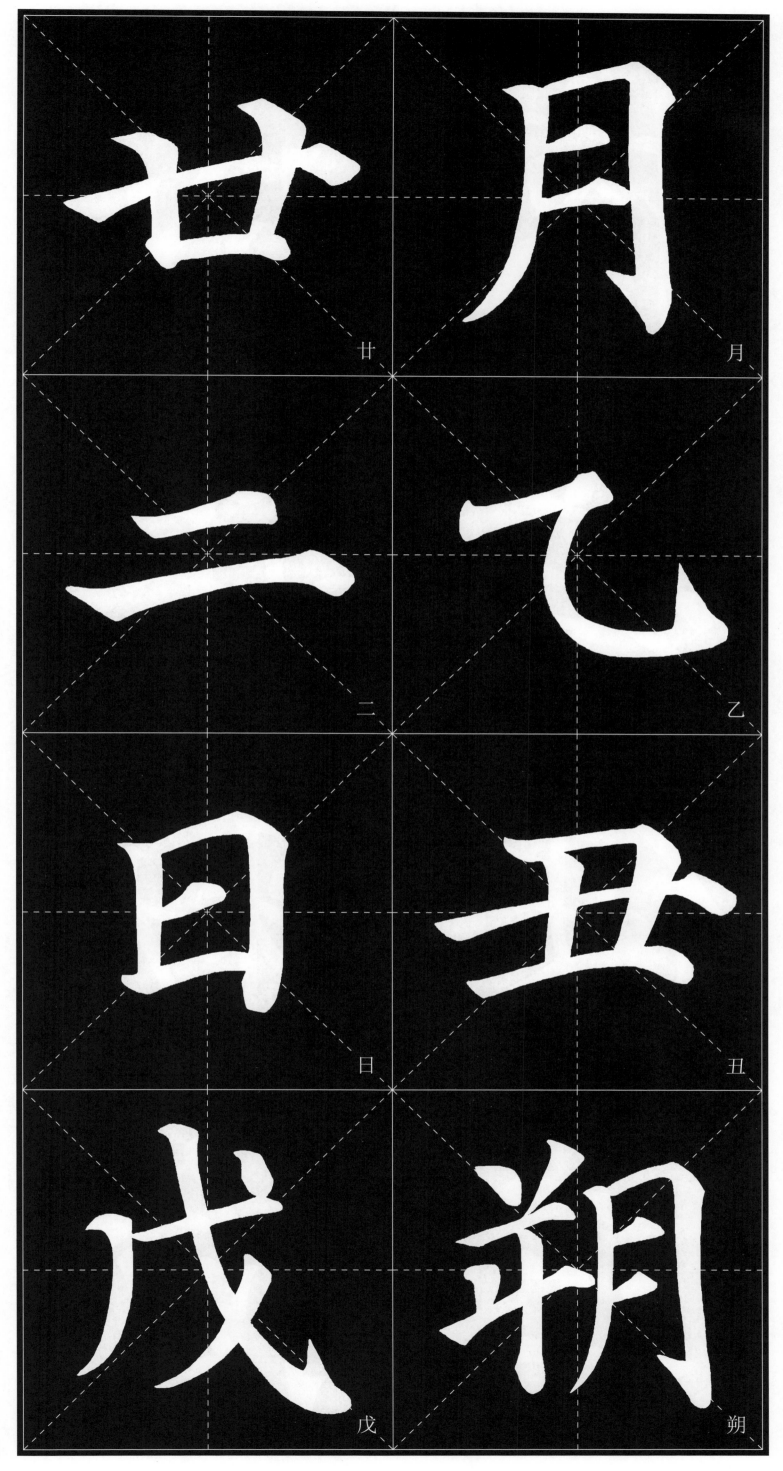

廿　　月

二　　乙

日　　丑

戊　　朔

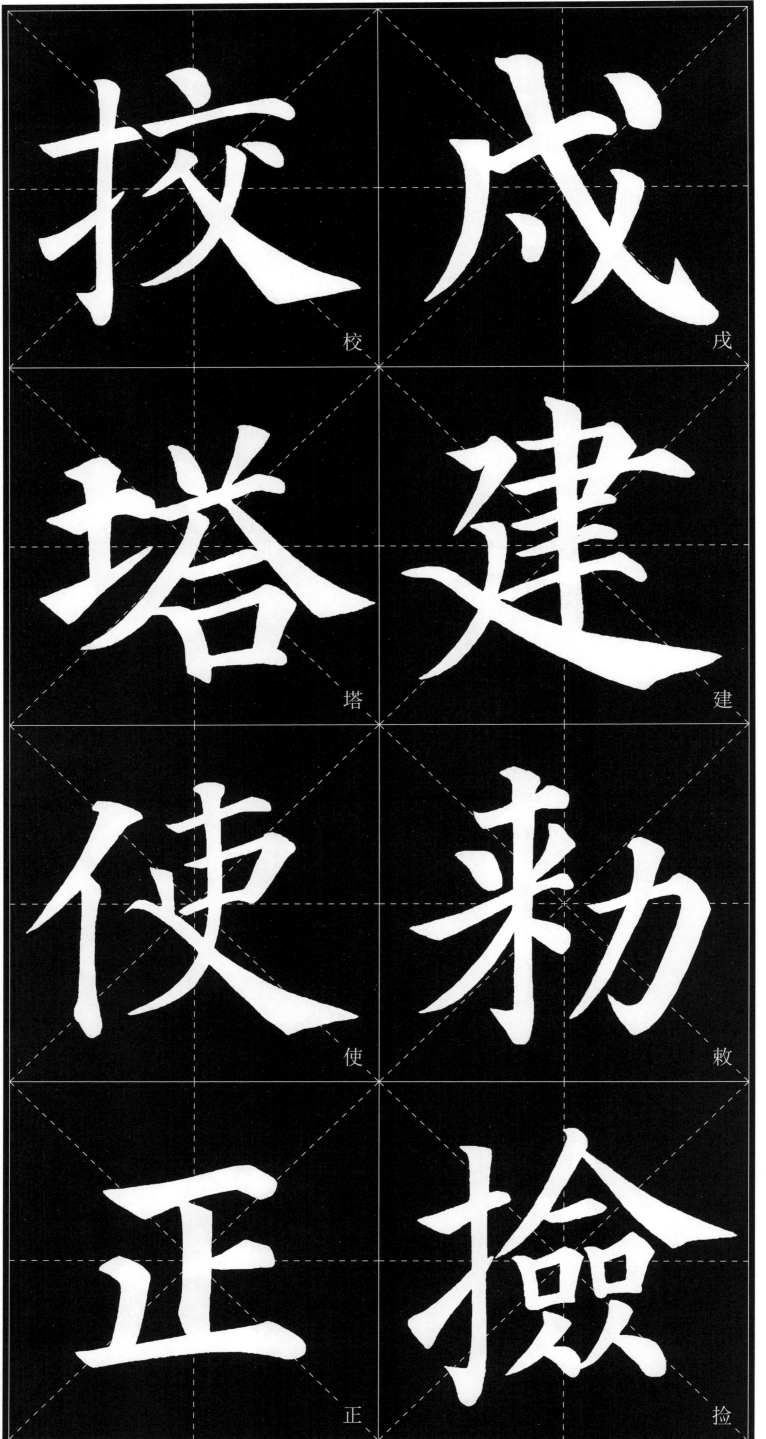

校

戌

塔

建

使

敕

正

捡

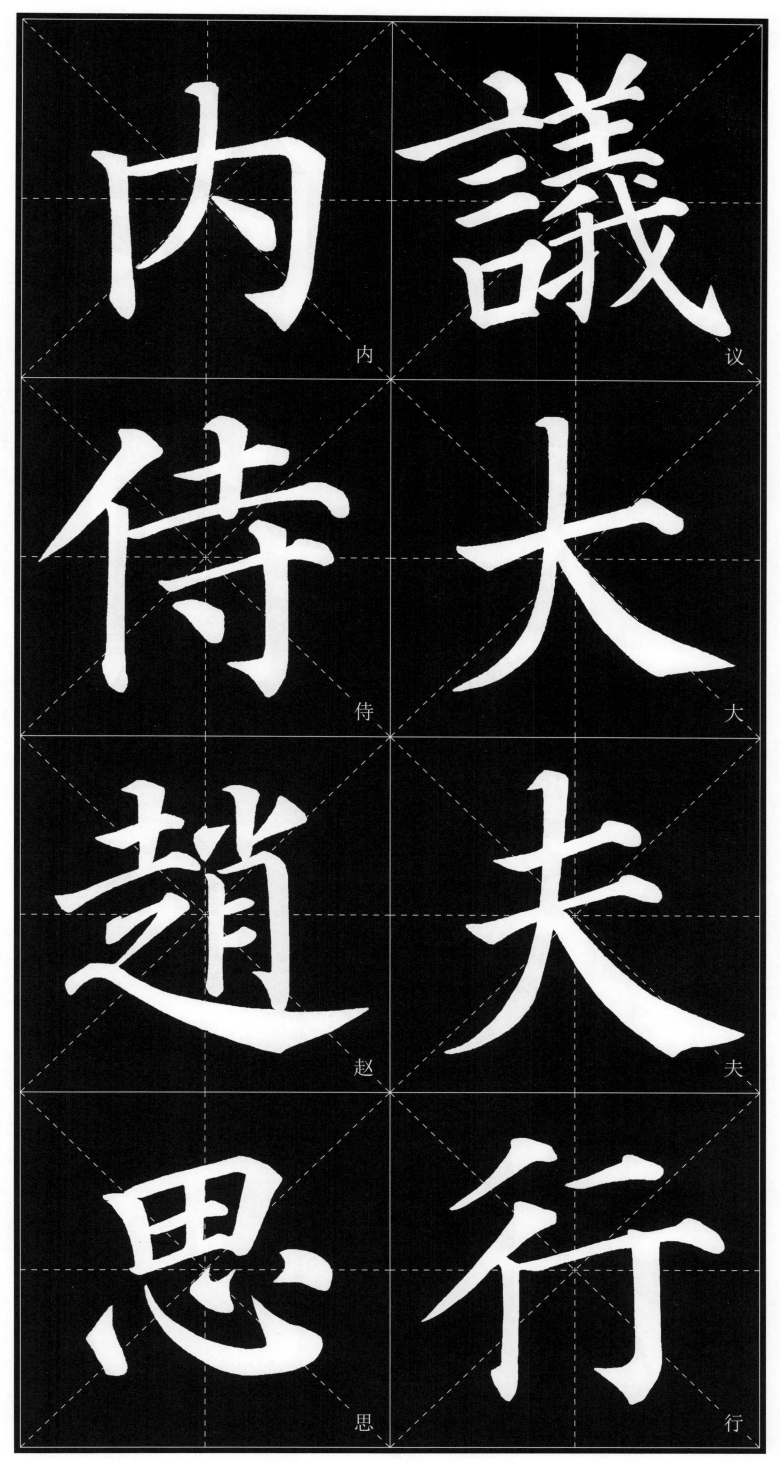

議 內

大 侍

夫 趙

行 思

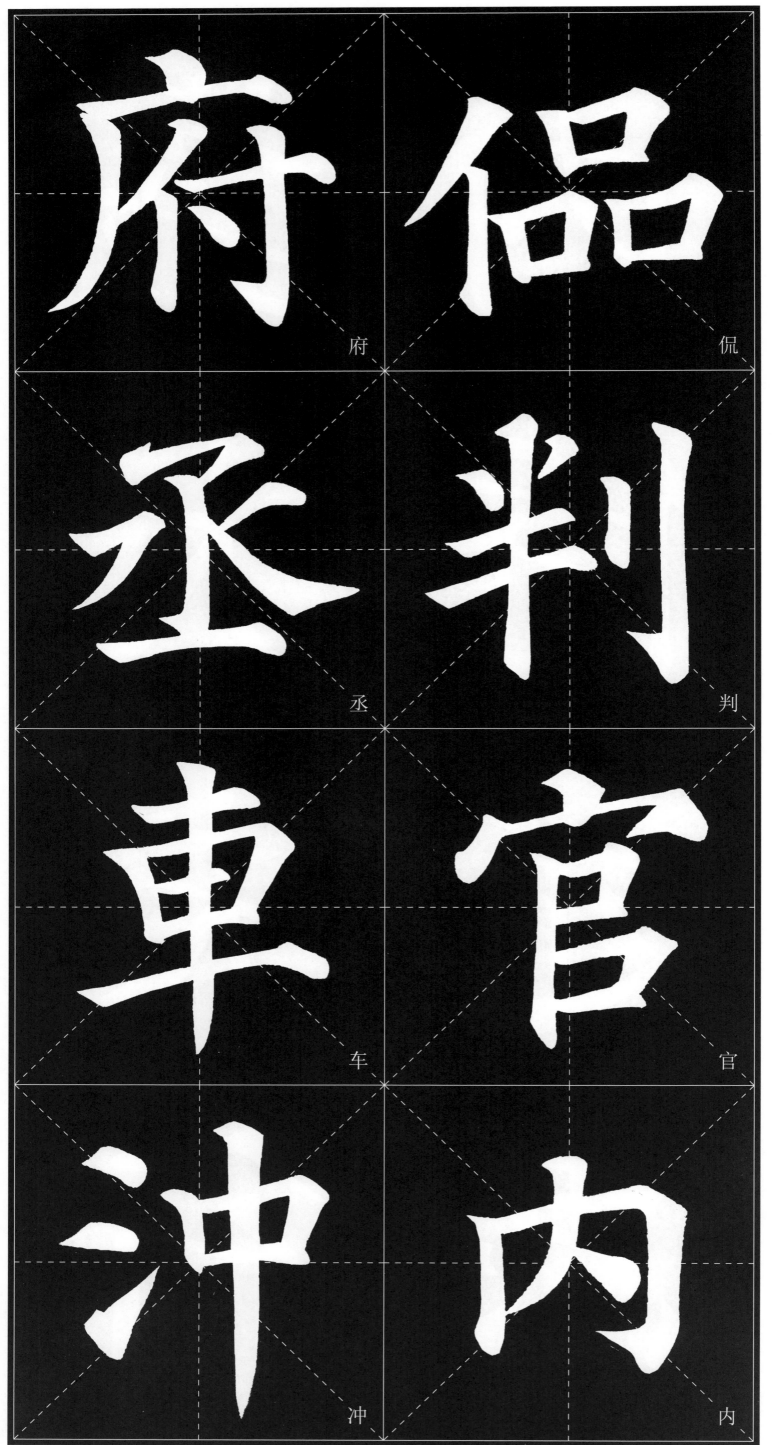

府 侃 丞 判 車 官 沖 内

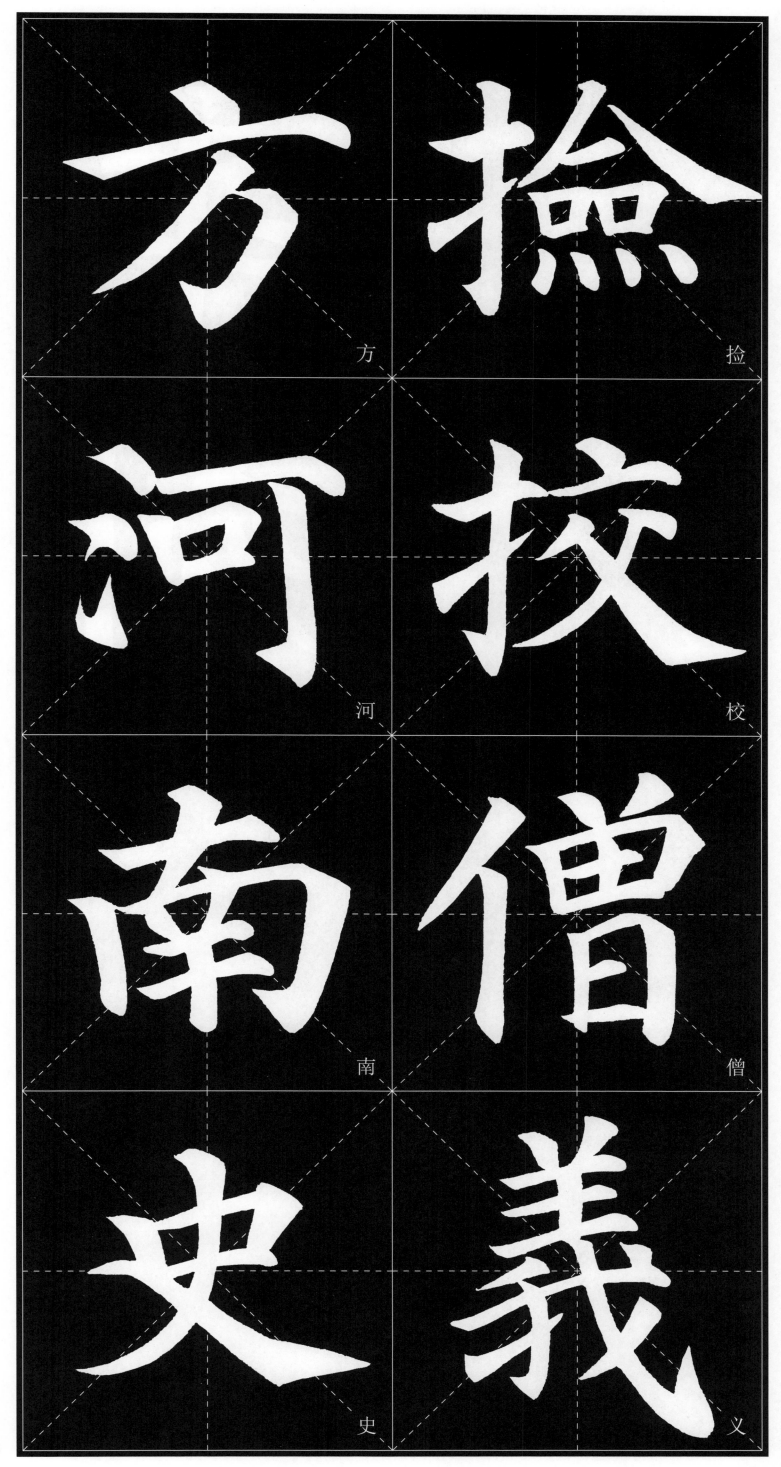

方

河

南

史

捡

校

僧

义

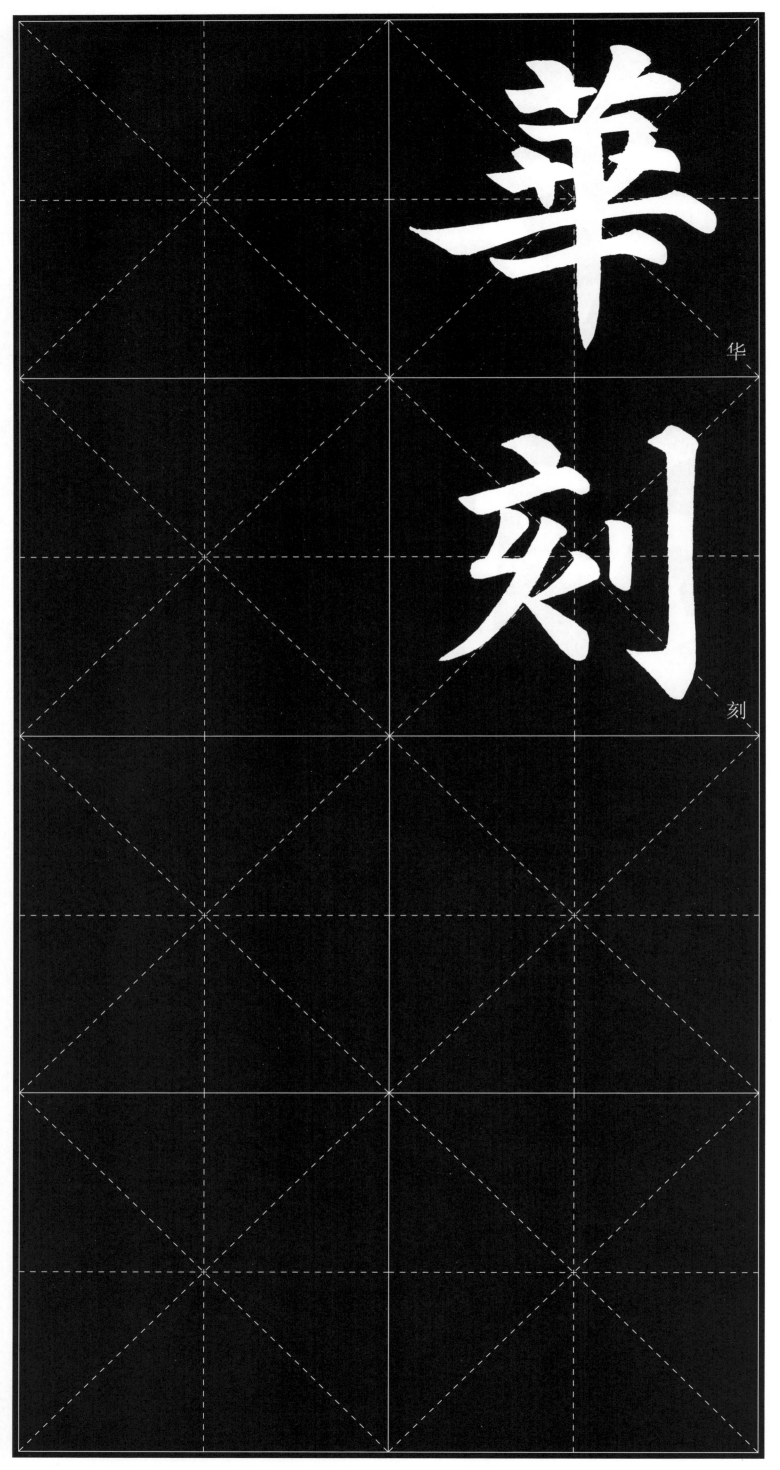

華

刻

临创指南

（一）基本常识

"工欲善其事，必先利其器。"笔、墨、纸、砚是中国书法的传统工具，想要进行书法实践，首先需要对它们有个初步了解。

笔：根据考古的发现，在距今约 7000 年的磁山文化遗址和大地湾文化遗址中就已发现用毛笔绘画的痕迹，毛笔也伴随着中国书画艺术从肇始到成熟。毛笔分为硬毫、软毫、兼毫。硬毫，以黄鼠狼尾毛制成的狼毫为主，弹性强。软毫，以羊毫为主，弹性弱。兼毫，由硬毫与软毫配制而成，弹性适中，初学者宜用兼毫。挑选毛笔时要注意笔之"四德"——尖、齐、圆、健。"尖"就是笔锋尖锐；"齐"就是铺开后笔毛整齐；"圆"就是笔肚圆润；"健"就是弹性好。

墨：早在殷商时期，墨便开始作为绘画书写材料融入人们的生活中。在早期人们更多地使用石墨，后来由于制作技术的进步，烟墨逐渐占据主导地位。古人为了携带方便，用墨多以墨丸、墨锭等固体形态为主，研磨后使用。现代则多用瓶装墨汁。

纸：西汉已有纸的出现，在西汉之前尚未发现纸的生产与使用。书法用纸常用宣纸与毛边纸。宣纸分为生宣、半熟宣和熟宣。生宣吸水性好，熟宣吸水性差，半熟宣吸水性介于生宣、熟宣之间，初学书法一般宜用半熟宣。毛边纸分为手工制纸与机器制纸两种，手工制纸质地细腻，书写效果比机器制纸好。二者都可用于书法练习。

砚：俗称"砚台"，是中国书法、绘画研磨色料的工具，常见砚台多为石砚，也有其他材质制品。在距今约 6000 年的仰韶文化遗址中就发现有石砚。使用完砚台后应清洗干净，不用时可储存清水来保养。

书法的核心技术是对毛笔的运用，毛笔的执笔方法随着古人起居方式及家具形制的变迁而发生变化，同时，根据个人习惯，执笔方法也会有所差别。现代较常用的是五指执笔法——"擫、押、钩、格、抵"，五个手指各司其职，大拇指、食指、中指捏笔，无名指以指背抵住笔杆，小指抵无名指。书写时可以枕腕（即以左手背垫在右手腕下）、悬腕（肘挨桌面，而腕部悬空）或悬肘（手腕与肘部都离开桌面），根据字的大小和字体的不同而使用不同的姿势。

日本正仓院藏唐代毛笔

宁夏固原出土松塔型墨丸

松烟墨·墨锭

端砚

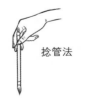
捻管法

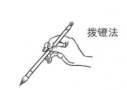
拨镫法

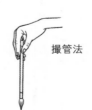
擫管法

双钩法

握管法

单钩法

古人执笔图

五指执笔法　　　　　　　枕　腕　　　　　　　悬　腕　　　　　　　悬　肘

（二）作品形式

随着书法创作工具及材料的发展，书法作品也由方寸之间发展出了丰富的呈现形式。现在最常见的书法作品形式有以下几种：

斗方：以前人们把长宽均为一尺左右的方形书法作品称为斗方，现在则把长宽比例相等、呈正方形的作品称为斗方。斗方既可装裱为立轴，也可装在镜框中悬挂。

册页：把多张小幅书画作品，或由整幅作品剪切成的多张单页，装裱成折叠相连的硬片，加上封面形成书册。册页也称"册"。

手卷：可卷成筒状的书画作品，长度可达数米，又称"长卷""横卷"。

条幅：也称"直幅""挂轴"，指窄而长的独幅作品。

条屏：由两幅以上的条幅组成，一般为偶数，如四条屏、六条屏、八条屏等。

横幅：也称"横批"，多用于题写斋房店面、厅堂楼阁、庙宇台观的名称。经过镌刻制作，即为匾额。

对联：作为书法作品的对联可以分书于两张纸上，也可以写在一张纸上，要求上下联风格保持一致。长联多写成双行或多行相对，上联从右往左，下联从左往右，这样的对联也叫作"龙门对"。

扇面：扇面是圆形或扇形的书画作品形式，分为折扇扇面和团扇扇面两种。折扇，又称"聚头扇""折叠扇"。古代文人在折扇上作书画，或自用，或互相赠送，逐渐发展成一种书画样式。团扇，也叫"纨扇""宫扇"，其材料通常是细绢，多为圆形，也有椭圆形。

中堂：也称"全幅"，因悬挂在中式房间的厅堂正中而得名，往往尺幅较大，两侧常配有一副对联。

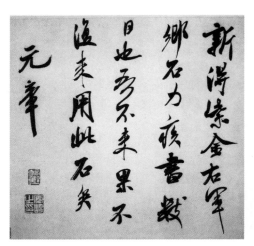

斗　方

册　页

手　卷

条幅　　条屏

横幅

对联（七言对联）　　对联（龙门对）

团扇扇面　　　　　　　　　　　　折扇扇面

中堂

（三）作品构成

一幅完整的书法作品，包括正文、落款、印章三部分。

正文是书法作品的主体部分，按传统书写习惯，应从上到下、从右到左依次书写。书写时，作品中每个字的写法都要准确无误，不仅要明辨字形的繁简异同，异体字的写法也要有出处，有来历。最忌混淆字形，妄自生造。

落款的字要比正文的字小一些。根据章法的需要，落款的字数可多可少，通常写篇名、时间、地点、书写者姓名和对正文的议论、感想等内容。

写完作品要钤盖印章，印章既用来表明作者身份，也有美化作品的功能。印章根据印文凸起或凹下分为朱文（阳文）和白文（阴文），按内容分为名章和闲章。名章

内容为书家的姓名、字号等，一般为正方形。闲章内容多为名言、名句、年代等，用以体现书家的志向、情趣，形状多样，不拘一格。名章须用在款尾，即一幅作品最后收尾的地方，闲章则可根据章法安排点缀在不同位置。

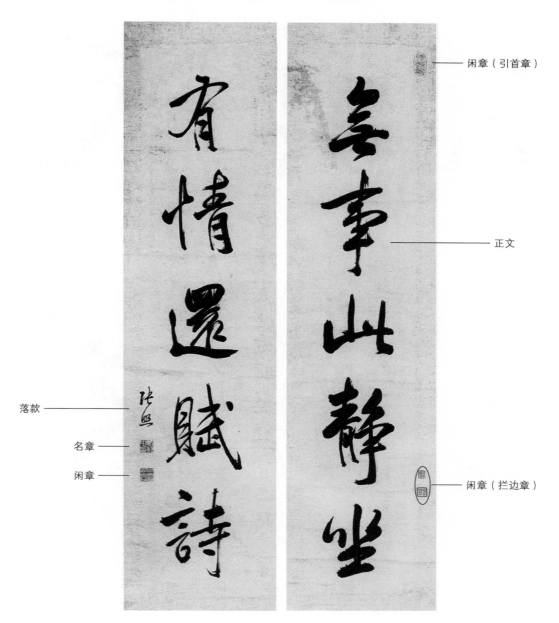

张照作品

（四）章法布局

书法中的章法是指将点画、结构、墨色等一系列书法元素有机组合成一个整体，并赋予其艺术魅力。单个字的点画结构，称为"小章法"；行与行之间的关系和整幅作品的布局，称为"大章法"。作品的章法布局多种多样，好的作品必须实现大、小章法的和谐统一，能够体现出匠心之趣与天然之美。章法安排需要注意以下三点：

依文定版。根据书写内容及字数确定书写材料的大小、规格、数量。若纸小字密，会显得局促、拥挤；若纸大字稀，则显得空疏、零散。正文字数较多时，尤其应该仔细计算，找出最佳布局方式。作品正文四周留白，讲究上留天、下留地，四旁气息相通。还应留出落款、钤印的位置。

首字为则。作品的第一个字为全篇章法确定了基调。其点画、结体、姿态、墨色，为后面所有字的风格和变化确立了规则，是统领全篇的标准，是作品章法的关键。

行气贯通。书写者需要通过字形的变化，以及字与字之间疏密、开合、错落等空间关系的变化，使作品整体流畅、和谐，气脉贯通。要注意避免字形雷同，排列刻板。

（五）集字作品示范

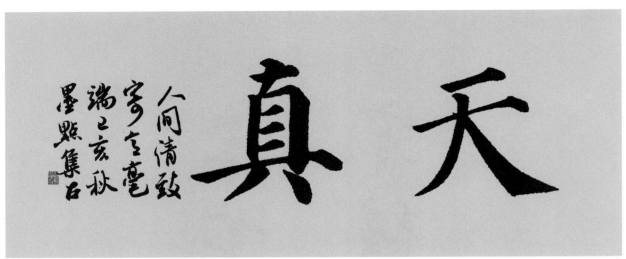

横幅：天真

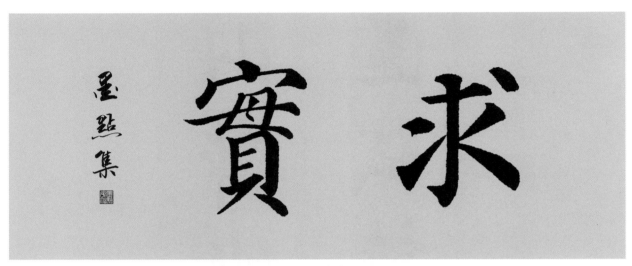

横幅：求实

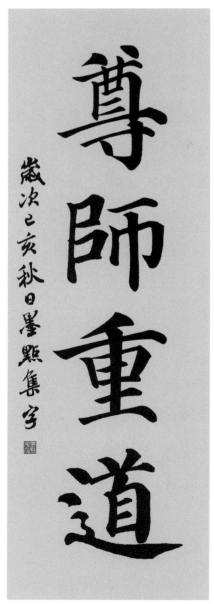

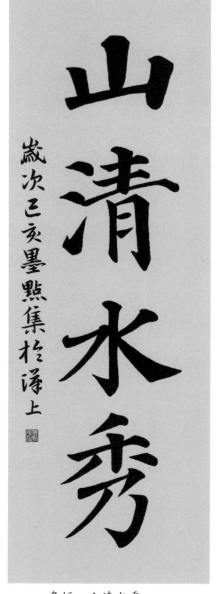

条幅：尊师重道　　　条幅：山清水秀

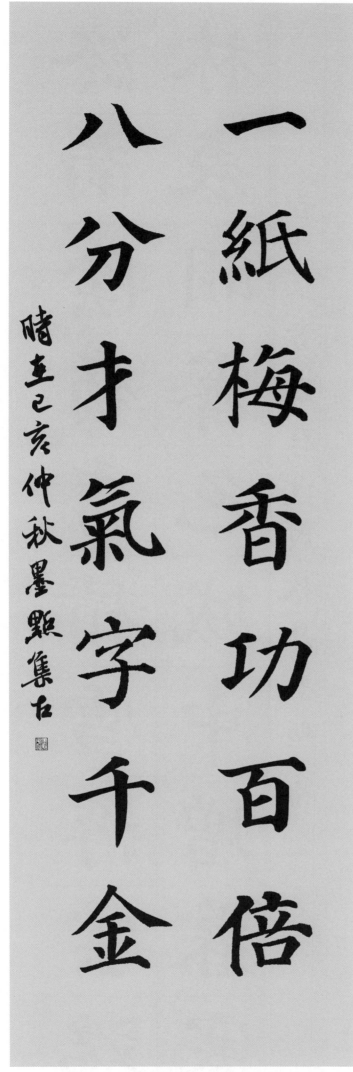

一紙梅香功百倍
八分才氣字千金
時在己亥仲秋墨點集古

文章有意如天樂
山水多情入墨香
多寶塔森嚴雄健有干城氣象歲次己亥墨點集

对联：一纸梅香功百倍　八分才气字千金　　　　对联：文章有意如天乐　山水多情入墨香

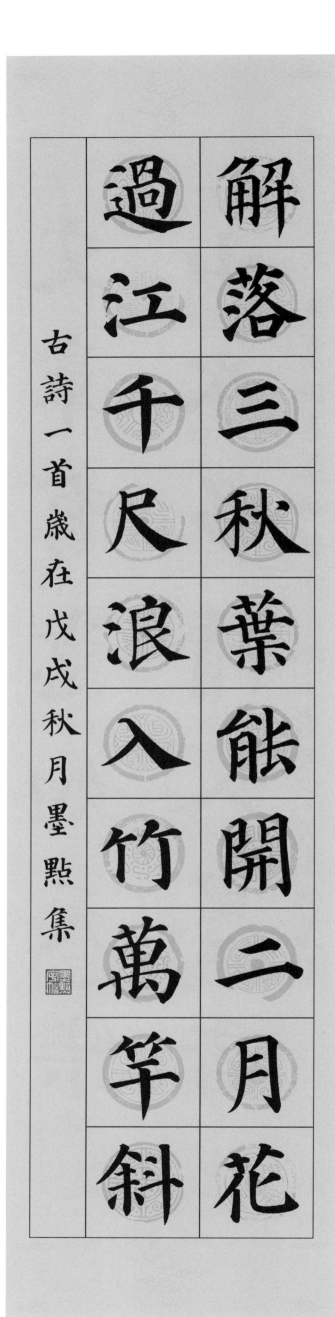

終南陰嶺秀，積雪浮雲端。林表明霽色，城中增暮寒。

古詩一首歲在戊戌秋月墨點集

解落三秋葉，能開二月花。過江千尺浪，入竹萬竿斜。

古詩一首歲在戊戌秋月墨點集

集字古诗两首

《多宝塔碑》原文与译文

大唐西京千福寺多宝佛塔感应碑文

南阳岑勋撰。

朝议郎、判尚书武部员外郎、琅邪颜真卿书。

朝散大夫、捡校尚书都官郎中、东海徐浩题额。

大唐西京千福寺多宝佛塔感应碑文

南阳岑勋撰文。

朝议郎、判尚书武部员外郎、琅琊颜真卿书丹。

朝散大夫、检校尚书都官郎中、东海徐浩题写碑额。

粤《妙法莲华》，诸佛之秘藏也；多宝佛塔，证经之踊现也。发明资乎十力，弘建在于四依。

《妙法莲华经》（即《法华经》），是佛家深奥隐秘的大乘法门；多宝佛塔，为印证佛经的玄妙而突现人间。创立妙法必须仰仗佛祖的"十力"之智，建塔弘法却有赖于法师们的"四依"之行。

有禅师法号楚金，姓程，广平人也。祖、父并信著释门，庆归法胤。母高氏，久而无妊，夜梦诸佛，觉而有娠。是生龙象之征，无取熊罴之兆。诞弥厥月，炳然殊相。岐嶷绝于荤茹，髫龀不为童游。道树萌牙，耸豫章之桢干；禅池畎浍，涵巨海之波涛。年甫七岁，居然厌俗，自誓出家。礼藏探经，《法华》在手。宿命潜悟，如识金环；总持不遗，若注瓶水。九岁落发，住西京龙兴寺，从僧箓也。进具之年，升座讲法。顿收珍藏，异穷子之疾走；直诣宝山，无化城而可息。

有位法号楚金的禅师，俗姓程，广平郡（今河北永年县）人。他的祖父和父亲都信仰佛教，先后皈依了佛门。他的母亲高氏，多年不孕，有天夜里梦见了众佛，醒来发现有了身孕。这是生大德高僧的迹象，而不是生勇士贤臣的征兆啊！楚金足月出生，天生相貌与众不同。六七岁时就拒绝食用荤腥，少年时也不玩儿童的游戏。就像菩提树的萌芽，必会耸立起豫樟般挺秀的高木；禅院之池的小溪，将能酝酿大海那汹涌的波涛。楚金刚刚七岁，居然已厌弃红尘俗世，自己发誓要出家。他虔诚地钻研佛家经藏，尤其对《法华经》爱不释手。他对佛法的领悟，如同前世就已明了；他传习佛法毫无遗漏，就像往瓶中注水。九岁时，楚金剃度落发，住在长安的龙兴寺，正式成为在册的僧人。在受具足戒的那年，年仅二十岁的楚金禅师就开始登座讲法了。他顿悟佛法之精华，不必像众生那样几经周折才明真相；他直登大乘佛法之宝顶，不为小乘境界耽误修行的进程。

尔后，因静夜持诵，至《多宝塔品》，身心泊然，如入禅定。忽见宝塔，宛在目前，释迦分身，遍满空界。行勤圣现，业净感深。悲生悟中，泪下如雨。遂布衣一食，不出户庭。期满六年，誓建兹塔。既而许王瓘及居士赵崇、信女普意，善来稽首，咸舍珍财。

后来，楚金禅师在静夜中诵习《法华经》，诵到"见宝塔品"这一章节时，身心恬淡无欲，就像进入禅定。恍惚中出现一座玲珑宝塔，宛然就在眼前，

释迦牟尼佛的化身，遍布周围。这真是勤奋修行而圣像显现，恶业净除而感通圣灵啊！楚金禅师由此顿悟，生慈悲心，泪如雨下。从此，他就只穿粗布僧衣，每天只在午前吃一顿斋饭，足不出户。时满六年之后，楚金禅师立誓要建起禅定中所见的多宝佛塔。不久，许王李瓘及居士赵崇、善女普意等人来拜谒楚金禅师，他们全都施舍珍宝财物作为支持。

禅师以为辑庄严之因，资爽垲之地，利见千福，默议于心。时千福有怀忍禅师，忽于中夜见有一水，发源龙兴，流注千福，清澄泛滟，中有方舟。又见宝塔，自空而下，久之乃灭，即今建塔处也。寺内净人，名法相，先于其地，复见灯光。远望则明，近寻即灭。窃以水流开于法性，舟泛表于慈航。塔现兆于有成，灯明示于无尽。非至德精感，其孰能与于此？

楚金禅师认为既汇合庄严的胜因，又具备高爽、干燥等条件的建塔宝地，就是千福寺，于是他在心里暗暗筹划。当时，千福寺有位怀忍禅师，忽然在一天半夜看到一条大河，从龙兴寺发源，流入千福寺。河水清澈澄静，波光闪耀，水中浮着一叶方舟。同时，还看到一座宝塔，从天上缓缓而降，良久方才消失。宝塔出现之地就在如今的建塔之处。千福寺的一个杂役，名叫法相，早先就在此地多次看见过灯光。这些灯光远望时非常明亮，靠近了寻找却又全都消失了。他们私下认为，大河流淌是在开示佛徒的法性，方舟浮行是在昭示佛门的普度；宝塔出现则是在预兆佛业之大成，灯光明亮则是在显示佛法的无边与永恒。若不是楚金禅师以大德精诚的意念感发，谁还能做到这样呢？

及禅师建言，杂然欢惬。负畚荷插，于橐于囊。登登凭凭，是板是筑。洒以香水，隐以金锤。我能竭诚，工乃用壮。禅师每夜于筑阶所，恳志诵经，励精行道。众闻天乐，咸嗅异香，喜叹之音，圣凡相半。

等到楚金禅师提出在千福寺修建多宝佛塔的建议时，众人欢欣而纷纷响应。大家背着畚箕、扛着铁锹，用袋子运土。叮叮当当，夯筑土墙。浇洒香水，挥动铁锤。僧人对佛竭尽忠诚，工匠也用尽力气。楚金禅师每天夜晚都要来到建筑工地，虔诚地诵读经书，精神振奋地宣讲佛法。众人都听到了空中的诵经声，闻到了奇异的香味，似有神灵与众人一起发出欢喜与赞叹之声。

至天宝元载，创构材木，肇安相轮。禅师理会佛心，感通帝梦。七月十三日，敕内侍赵思侃求诸宝坊，验以所梦。入寺见塔，礼问禅师。圣梦有孚，法名惟肖。其日赐钱五十万，绢千匹，助建修也。则知精一之行，虽先天而不违；纯如之心，当后佛之授记。昔汉明永平之日，大化初流；我皇天宝之年，宝塔斯建。同符千古，昭有烈光。于时道俗景附，檀施山积，庀徒度财，功百其倍矣。至二载，敕中使杨顺景宣旨，令禅师于花萼楼下迎多宝塔额。遂总僧事，备法仪。宸眷俯临，额书下降，又赐绢百匹。圣札飞毫，动云龙之气象；天文挂塔，驻日月之光辉。至四载，塔事将就，表请庆斋，归功帝力。时僧道四部，会逾万人。有五色云团辅塔顶，众尽瞻睹，莫不崩悦。大哉观佛之光，利用宾于法王。

到天宝元年（742），开始架设木材、安装相轮。楚金禅师领会到佛陀的心意，使皇帝在梦中得到感应。七月十三日，皇帝（唐玄宗）派内侍赵思侃到各个寺院寻访，验证梦中所见是否属实。当赵思侃来到千福寺，一进寺门

就看到了在建的宝塔，礼拜并询问楚金禅师，皇帝梦中所见都得到印证，法号也与皇帝梦中所见相符。当天，皇帝就赐钱五十万，绢千匹，用以资助建塔。由此可知，有了精粹专一的道行，即使先于天时行事也能不违背天意；有了纯正坚定的佛心，就可实现弥勒佛的成佛预言。当初汉明帝永平年间，佛教流入中国，到我大唐天宝之年，又修建了这座宝塔。两件事千古呼应，都显扬着佛门的莫大荣耀。而此次参与的僧俗人员纷纷响应，布施的财物堆积如山，聚集的工匠、动用的资金，相比汉朝那时，功德又何止胜过百倍啊！到天宝二年（743），皇帝又派中使杨顺景宣布圣旨，命楚金禅师在花萼楼下奉迎多宝佛塔的匾额。于是，楚金禅师总领各项佛家事宜，以完备的佛家法度礼仪隆重奉迎。皇帝的恩宠降临，赐下御笔题写的塔匾，又恩赐绢一百匹。我皇御书笔毫飞舞，升腾起云龙之气韵；天子墨宝高悬宝塔，留驻了日月之光辉。到天宝四年（745），宝塔即将竣工，楚金禅师上表请求举办庆典斋会，并将建塔大功归于皇帝。那一天，佛门四部弟子会聚超过一万人。斋会之际，忽然有五彩云团卫护塔顶，众人争相瞻仰，莫不惊喜异常。壮观啊！看这神奇的佛光，一切功德都归于佛祖！

禅师谓同学曰："鹏运沧溟，非云罗之可顿；心游寂灭，岂爱网之能加。精进法门，菩萨以自强不息。本期同行，复遂宿心。凿井见泥，去水不远；钻木未热，得火何阶？凡我七僧，聿怀一志，昼夜塔下，诵持《法华》。香烟不断，经声递续。炯以为常，没身不替。"

楚金禅师对一同修行的僧众说道："大鹏高飞苍天，不是高入云天的罗网所能阻挡的；佛心追求涅槃，岂是情网所能束缚？坚持毫不懈怠地修炼佛法，菩萨都需要自强不息。我原本就想与大家共同修行，实现我们的夙愿。须知凿井时见到了湿泥，离水已经不远；钻的木头尚未发热，何从得火呢？凡是我佛门弟子，都要永存共同的志向，昼夜在宝塔下诵读《法华经》。香火不间断，经声总持续。永以为常态，终生不止息！"

自三载，每春秋二时，集同行大德四十九人，行法华三昧。寻奉恩旨，许为恒式。前后道场，所感舍利凡三千七十粒。至六载，欲葬舍利，预严道场，又降一百八粒。画普贤变，于笔锋上联得一十九粒。莫不圆体自动，浮光莹然。禅师无我观身，了空求法。先刺血写《法华经》一部、《菩萨戒》一卷、《观普贤行经》一卷，乃取舍利三千粒，盛以石函，兼造自身石影，跪而戴之，同置塔下，表至敬也。使夫舟迁夜壑，无变度门；劫算墨尘，永垂贞范。又奉为主上及苍生写《妙法莲华经》一千部，金字三十六部，用镇宝塔。又写一千部，散施受持。灵应既多，具如本传。

从天宝三年（744）开始，每年春秋两季，楚金禅师就会召集同修行的高僧四十九人，举办"法华三昧"道场。不久，获得皇帝恩典，准许将此定为常法，永久施行。前前后后所做的"法华三昧"道场，感应得到的舍利子共有三千零七十粒。到天宝六年（747）时，计划将这些舍利子葬入宝塔。事前准备时，道场里又降下一百零八粒舍利子。在画普贤菩萨的佛经典故时，从笔锋上连得舍利子十九粒。这些舍利子无不圆润灵动，浮光温莹。楚金禅师以"无我"观照自身，以"我空"求证佛法。他先刺血抄写了《法华经》

一部、《菩萨戒》一卷、《观普贤行经》一卷，然后取舍利子三千粒，盛在石匣之中，同时还雕刻了自己跪着的石像，再将石匣置于石像的头顶，最后一同放入塔下，以表示对佛陀最高的敬意。楚金禅师相信，纵然事物的变化再大，佛法也不会改变；即使历尽尘世之劫，佛陀的典范也会永传后世。他将为皇上和百姓抄写的《妙法莲华经》一千部和以金粉抄写的三十六部，作为镇塔之宝。另抄写了一千部，用以布施给信众持诵。有关楚金禅师感应灵验的事迹尚有很多，全都记载在他的本传中。

其载，敕内侍吴怀实赐金铜香炉，高一丈五尺。奉表陈谢。手诏批云："师弘济之愿，感达人天；庄严之心，义成因果。则法施财施，信所宜先也。"主上握至道之灵符，受如来之法印。非禅师大慧超悟，无以感于宸衷；非主上至圣文明，无以鉴于诚愿。

当年，皇上还委派内侍吴怀实赐鎏金铜香炉一座，高达一丈五尺。楚金禅师上表致谢。皇上御笔亲自批复说："禅师弘法济世的宏愿，感天动地；庄重虔诚的心志，一定能成就佛果。因此对于'法施'与'财施'，都是担当得起的！"皇上是掌握着上天圣道的符命、受教于佛法的人。若非楚金禅师智慧与悟性超群，不可能感动帝心的；若非我皇极度圣明、文德辉耀，也不能慧识禅师虔诚的宏愿。

倬彼宝塔，为章梵宫。经始之功，真僧是葺；克成之业，圣主斯崇。尔其为状也，则岳耸莲披，云垂盖偃。下欻崛以踊地，上亭盈而媚空，中晻晻其静深，旁赫赫以弘敞。硬碱承陛，琅玕槛，玉瑱居楹，银黄拂户。重檐叠于画栱，反宇环其璧珰。坤灵嚣伛以负砌，天祇俨雅而翊户。或复肩挐挚鸟，肘擐修蛇，冠盘巨龙，帽抱猛兽，勃如战色，有奭其容。穷绘事之笔精，选朝英之偈赞。若乃开扃镝，窥奥秘。二尊分座，疑对鹫山；千帙发题，若观龙藏。金碧炅晃，环珮葳蕤。至于列三乘，分八部，圣徒翕习，佛事森罗。方寸千名，盈尺万象。大身现小，广座能卑。须弥之容，欻入芥子；宝盖之状，顿覆三千。

这座宝塔雄伟壮丽，彰显了佛寺的庄严神圣。最初的功绩，在于高僧的发愿修葺，而实现这一盛举，则仰赖圣主的隆恩。这宝塔的形状，如高山耸峙，莲瓣绽放，流云垂挂，华盖下覆。从下面看，它高耸入云，拔地而起；往上面看，它亭亭盈盈，妆点天空；塔内幽光暗淡，静穆而幽深；塔周整饬显赫，宽敞而恢弘。玉阶连着高台，彩石点缀栏杆，楹柱镶嵌着美玉，窗户装饰着金银。彩饰的斗拱上，层层重檐叠架；精美的屋椽上，玉制瓦当环列。地神们壮猛有力，承负塔身；天神们庄重优雅，辅佑门户。他们有的肩膀上驾着挚鸟，有的肘臂上挽着长蛇，有的头上盘着巨龙，有的帽子上环绕着猛兽，威风凛凛如同上阵杀敌，气象庞大。精妙的笔墨，穷尽了绘画之能事；颂扬的偈语，出自于当朝之精英。倘若开门入塔，窥寻塔中奥秘，可见释迦佛与多宝佛分坐莲花宝座，似乎面对着灵鹫山讲经说法。千卷阐发佛法的经文，如同陈列在龙宫的大乘经藏。佛像金碧辉煌，佩饰华美，全都光彩夺目。三乘得道者、八大护法神分列，圣僧会聚，佛事昌盛。方寸之间可现千种名物，盈尺之地却具万般景象。佛祖的大身可以小身呈现，高大的法座似能变窄小。须弥山何其大，却能突然嵌入一粒小小的菜籽之中；这宝塔如伞盖，却可一下子覆

盖三千大千世界。

昔衡岳思大禅师，以法华三昧，传悟天台智者。尔来寂寥，罕契真要。法不可以久废，生我禅师，克嗣其业，继明二祖，相望百年。

从前，衡山的慧思大禅师，将法华三昧传授给天台宗的智颉禅师，并使其开悟。可惜从那以后，天台宗人才寥落，很少有人能参透佛法的真谛。佛法不可长久荒废，因而天生楚金禅师来承续天台宗的基业。他承继慧思、智颉二位宗师，承续了百年以来的衣钵。

夫其《法华》之教也，开玄关于一念，照圆镜于十方。指阴界为妙门，驱尘劳为法侣。聚沙能成佛道，合掌已入圣流。三乘教门，总而归一；八万法藏，我为最雄。譬犹满月丽天，萤光列宿；山王映海，蚁垤群峰。

这《法华经》的研习方法，关键在于一动念间顿悟入道法门，如一块圆镜映现十方净土。它指明"五蕴""十八界"乃是悟佛门径，将世俗烦恼当作修行之道。点滴的积累通向成佛的大道，双手合掌便已加入圣人的行列。三乘佛法，归为一乘；八万教法，此经称雄。好比圆月播光于青天，群星便黯若萤火；极峰落影于大海，众山就渺如蚁堆。

嗟乎！三界之沉寐久矣。佛以《法华》为木铎，惟我禅师，超然深悟。其皃也，岳渎之秀，冰雪之姿。果唇贝齿，莲目月面。望之厉，即之温。睹相未言，而降伏之心已过半矣。

唉！三界众生已经沉睡得太久了！佛陀以《法华经》作为醒世的法铃，只有楚金禅师高超出众，领悟到佛陀的深意。楚金禅师的容貌，像山水一般俊秀，又像冰雪一般白净。其唇如果红，其齿如贝白，其眼若莲瓣，其面若圆月。他看上去很严肃，接近了才知道很温和。与之见面还未开口交谈，心就已折服大半了。

同行禅师抱玉、飞锡，袭衡台之秘躅，传止观之精义。或名高帝选，或行密众师。共弘开示之宗，尽契圆常之理。门人芯刍、如岩、灵悟、净真、真空、法济等，以定慧为文质，以戒忍为刚柔。含朴玉之光辉，等旃檀之围绕。

与楚金禅师一同修行的禅师抱玉、飞锡，跟随慧思、智颉当年隐秘的足迹，传承止观那精深微妙的义理。后来，他们或因名高望重被皇上钦选，或因修行精密成为僧众的师尊。他们与楚金禅师共同弘扬天台宗，同修圆满不灭的佛门至理。楚金禅师的门徒如芯刍、如岩、灵悟、净真、真空、法济等人，以定慧的修为交融文质，以戒忍的坚持并济刚柔。他们就像璞玉蕴含光辉，如檀香不离佛法。

夫发行者因，因圆则福广；起因者相，相遣则慧深。求无为于有为，通解脱于文字。举事征理，含毫强名。偈曰：

引发"行动"的是"因"，"因"圆满，福德就广大；诱发"起因"的是"相"，遣除"相"，智慧就深邃。所以佛道以"有为"求得"无为"，仍要借有形的文字来说明解脱之道。因此，要举述楚金禅师建塔之事以阐明佛理，只能勉强写下这篇碑文。颂词唱道：

佛有妙法，比象莲华。圆顿深入，真净无瑕。慧通法界，福利恒沙。直至宝所，俱乘大车。其一。

佛陀有妙法，譬如白莲花。圆满且深入，真实净无瑕。智慧通法界，福利似恒沙。直至涅槃境，众生乘大车。第一首。

於戏上士，发行正勤。缅想宝塔，思弘胜因。圆阶已就，层覆初陈。乃昭帝梦，福应天人。其二。

赞叹此禅师，发愿行动勤。遥想多宝塔，一心弘善因。基阶均已固，塔顶也初陈。乃入帝梦中，福德感天人。第二首。

轮奂斯崇，为章净域。真僧草创，圣主增饰。中座眈眈，飞檐翼翼。荐臻灵感，归我帝力。其三。

高塔美轮奂，庄严彰净域。高僧初创后，圣主增华饰。塔内静且深，飞檐展凤翼。接连灵感应，大功归帝力。第三首。

念彼后学，心滞迷封。昏衢未晓，中道难逢。常惊夜杌，还惧真龙。不有禅伯，谁明大宗？其四。

常思后学者，心智尚迷封。长路昏未晓，至理总难逢。夜间常惊起，唯恐遇真龙。世无有道僧，谁将解大宗？第四首。

大海吞流，崇山纳壤。教门称顿，慈力能广。功起聚沙，德成合掌。开佛知见，《法》为无上。其五。

巨海吞涓流，高山纳细壤。法门称顿教，慈力无限广。大功由聚沙，高德缘合掌。开启佛知见，《法华》更无上。第五首。

情尘虽杂，性海无漏。定养圣胎，染生迷瞉。断常起缚，空色同谬。薝蔔现前，余香何嗅。其六。

尘世情虽杂，法海广无漏。入定养“圣胎”，执念生迷乱。断常皆偏见，空色皆错谬。薝蔔现眼前，余香如何嗅。第六首。

彤彤法宇，繄我四依。事该理畅，玉粹金辉。慧镜无垢，慈灯照微。空王可托，本愿同归。其七。

彤彤寺宇兴，唯凭我四依。事备理亦畅，法师金玉辉。慧镜本无垢，佛灯照卑微。佛陀可依托，初心愿同归。第七首。

天宝十一载，岁次壬辰，四月乙丑朔廿二日戊戌建。
敕捡校塔使：正议大夫、行内侍赵思侃。判官：内府丞车冲。捡校：僧义方。
河南史华刻。

天宝十一年（752），岁在壬辰年，四月二十二日建。
御派建塔监察使：正议大夫、行内侍赵思侃。监察使副官：内府丞车冲。
检查校订碑文者：僧义方。
河南人史华刻字。